国家社会科学基金重点项目
项目号：11AZW007

西藏藏戏形态研究

李宜　辛雷乾◎著

版权所有　翻印必究

图书在版编目（CIP）数据

西藏藏戏形态研究/李宜，辛雷乾著. —广州：中山大学出版社，2015.12
ISBN 978-7-306-05595-8

Ⅰ. ①西… Ⅱ. ①李… ②辛… Ⅲ. ①藏戏—戏剧研究—西藏 Ⅳ. ①J825.75

中国版本图书馆 CIP 数据核字（2015）第 320328 号

出版人：	徐　劲
特约编辑：	章　伟
责任编辑：	刘　犇　刘丹萍
封面设计：	林绵华
责任校对：	高　洵
责任技编：	何雅涛
封面摄影：	张　鹰
出版发行：	中山大学出版社
电　　话：	编辑部 020-84111996，84113349，84111997，84110779
	发行部 020-84111998，84111981，84111160
地　　址：	广州市新港西路 135 号
邮　　编：	510275　传　真：020-84036565
网　　址：	http://www.zsup.com.cn　E-mail：zdcbs@mail.sysu.edu.cn
印 刷 者：	广州家联印刷有限公司
规　　格：	787mm×1092mm　1/16　20.25 印张　406 千字
版次印次：	2015 年 12 月第 1 版　2015 年 12 月第 1 次印刷
定　　价：	68.00 元

如发现本书因印装质量影响阅读，请与出版社发行部联系调换

序

　　李宜是我少见的对于藏戏研究如此执着的女士，她经过2009年和2010年的两进两出，深入西藏凡有藏戏班和藏戏活动的地方进行反复调研。2010年雪顿节之前来我家说自己在中山大学读博士，博士论文选题是藏戏，因此登门拜访并"请教"藏戏研究。当时我正苦于找不到几个藏戏研究的扎实后继人才，听到她的来访目的，尽管她有着涉及藏戏研究时间很短，对藏文化艺术掌握的底蕴不深，又是处在内地的西藏民族学院年轻的汉族女教师等不利条件，但我惊喜之余满口答应了："尽我所能地提供拙见。"她返回西藏民族学院后不久，来电话称要申报一个"西藏藏戏形态研究"项目，意在借助我的影响使得申报容易成功一些，我觉得可以理解，也就答应署名参与共同研究。此后我还拟了一个《西藏藏戏形态研究》的建议目录，提供给她参考。2011年6月，真是老天有眼，申请国家社科基金成功并立项为年度重点项目。后来我从她的这个项目获得启发，马上申请国家艺术学重点项目"中国藏戏审美形态体系"，考虑到时间和精力有限，给她去电话说明我的署名免了，让她独立承担这个项目，需要我帮助那是完全责无旁贷的，言语一声即可。此后，她又连续三进三出西藏（甚至包括甘肃和青海），克服长途跋涉、缺氧疲劳和语言阻隔等重重困难，奔波于各地对藏戏进行扎实的田野考察和反复不知多少次的调研核查……2014年5月，中山大学博士生导师宋俊华教授来电话请我到广州主持李宜的博士学位论文答辩。我在答辩中说，就她的条件和基础，开始时我真的有点儿担心，是否能如期达到博士研究生学位论文和社科重点项目的要求。经过阅读这部长篇书稿（论文），尽管还有一些未尽如人意的地方，但她在整体上按照"戏剧内在结构系统和历史演变发展"的新兴的戏剧形态学理论，重在研究戏剧的"各类角色、演出场所、音乐唱腔、戏曲服饰等内部诸要素的渊源流变、基本走向、本质特征、演出形态"和彼此之间的相互联系与影响，"通过历时性的演变轨迹和共时性结构形式的分析"，基本

上形成对藏戏形态"自身全方位的认识"。她的博士学位论文得到答辩组成员的一致好评并顺利通过。此后又经过她一年多的充实、修改和提高，终于可以付梓出版了，她又来电话请我作序。自然，我在祝贺她成功之时，高兴地阅读她的定稿，写出如下读后感。

首先，这部书稿填补了藏戏形态学研究方面的空白。

国内藏戏研究从20世纪30年代算起，迄今已有80多年了，特别是20世纪八九十年代至新世纪的今天，在藏戏研究的各种层次、各个领域，都已经取得了长足的发展和大量不俗的成果，但在藏戏形态学领域，除少数论文和著作部分段落有所涉及之外，基本上是空白。该书稿将藏戏艺术发展的历时性演变轨迹和形态、剧目和剧本、演出、舞美、组织等藏戏形态共时性结构形式和历史演化过程，较完整、较系统地呈现出来，构成了藏戏形态学理论框架，这是具有开拓和创新意义的，从而填补了这一研究领域的空白。

其次，这部书稿有着坚实而细腻的学术风格。

发挥现代网络优势，在前辈已经把藏戏各个方面的基础资料都呈现出来的情况下，她竭尽所能地搜罗和挖掘出前辈尚未发现的一些珍贵资料，如日本学者青木文教在《西藏游记》中对十三世达赖喇嘛时期藏戏的演出时间、剧目内容等所做的较详细记载；如奥地利藏学家内贝斯基在《西藏的神灵和鬼怪》中记载的"斯巴穆群"面具；如头饰中松耳石和妇女的"拉玉"（灵魂玉）反映苯教文化影响等。"国内藏戏研究简述"部分，内容全面、准确、翔实，评述中肯、客观、清晰。藏戏广场演出的优点和缺点，雪顿节的正面效应和负面效应，面具表演的优势和不足，藏戏中宗教影响的正反面等，都显示了研究视野的客观和广阔。

特别是剧目和剧本形态部分，"在藏戏传统剧目中，既宣扬了轮回转世、因果报应、乐善利他等佛教思想，也赞美了纯真爱情、无私母爱和手足之情；同时也有对汉藏友谊、民族团结的赞颂以及对降妖除魔、不屈不挠、勇敢斗争精神的讴歌，呈现出宗教性和世俗性相融合的内容特质"。并在艺术形态特色层面，进行了它所"表现出的集神性和人性为一体的人物形象、悲喜交错的情节建构模式，因果报应模式和人间世俗真情的论证，以及对传统剧目艺术特色的系统化研究"；通过藏戏改编剧目与藏戏传统剧目的对比分析，阐述"改编后的传统剧目减弱了对佛教思想的宣扬，加强了对人物形象和戏剧矛盾冲突的塑造"。"新编藏戏剧目在反映广阔社会现实的同时实现了剧目内容从出世到入世、主要角色从神佛向凡人、戏剧编创人员从僧人到俗人的变化，以及在艺术形式层面将继承与创新融为一体的突破"；传统藏戏海纳百川式的故事性文学剧本，总结出"多样化表演内容、场上演出可以随时调整剧情详略、调控演出气氛、场上表演等方面为演员的'二度创作'或多次创作提供了较大发挥

空间，使观众'虽观旧剧，如阅新篇'，每次都有新的审美体验"。"改编和新编藏戏剧目和剧本运用舞台提示，划分场次或幕次，增加了剧本相关内容，具有现代剧本的形态特征。""藏戏表演从露天进入剧院，由广场演出变为舞台演出，在空场演出中增加了灯光、布景等现代元素，体现出广场表演和舞台演出兼备的形态特点；引进现代编剧和导演制度后，剧目演出时间缩短，矛盾冲突更为激烈，戏剧结构更为合理。"

以上这些都呈现了该书稿所具有的坚实而细腻的学术风格。

再次，这部书稿具有现实关怀的足够的学术分量。

她连续六年六次进出西藏的十分耐心细致的田野考察和采访调查，使得她获得了对于藏戏一系列切近事实而鲜活的感性认识。在此基础上对藏戏形态的概括和勾勒才有可能鲜活而实在；特别是在组织形态部分，对于西藏众多的传统藏戏班、民间新建藏戏班的生存现状、困境及其应对措施的探析，以及它们走上职业性、商业化或半职业性、商业化道路后的处境，以及专业藏剧团舞台化的改编传统藏戏、新创现代和历史藏戏的种种得失等，显示了现实关怀的足够的学术分量。

最后，这部书稿许多地方都闪烁着有一定魅力的亮点。

比如，藏戏演出形态部分，对于叙述体与代言体相互交错、剧目演出时间长短伸缩自如、男演员反串女角和非营利性演出体制等，进行了演出形态的突破性概括；藏戏舞美形态部分，对于面具色彩美学象征意蕴、装饰图案符号特征意蕴，服饰特征中的宗教文化意蕴、象征文化意蕴和实用性与美化性兼容等，进行了系统性总结；藏戏剧种流派部分，提出昌都藏戏有四个流派的观点，如果局限在西藏藏戏来说，不乏是一种有创意而不同视角的观点；等等。

诚然，这部书稿尚有一些未尽之处，藏戏属于中国民族戏曲，戏曲是戏与曲的结合，"曲"是音乐唱腔，因此，音乐唱腔应该说是藏戏形态标志之一，如能独自设立一章，对"藏戏音乐唱腔形态"做更详细论述会更好。

正如她自己在后记中指出的："由于藏戏文献资料稀缺、田野调查获取资料有限以及笔者接触藏族文化时间较短、理论水平有限等原因，在西藏藏戏的舞台表演、音乐唱腔、舞台布景及藏戏面具、服饰制作方面涉及不深，有待以后做更全面、细致的研究。……西藏藏戏是藏戏的母体剧种，对青海黄南藏戏、甘肃南木特藏戏和四川嘉绒藏戏（还有康巴藏戏、德格藏戏、阿坝安多藏戏——笔者注）产生了深远影响，西藏藏戏与这些藏戏在艺术方面的比较，本书亦未涉及，以后将专设章节来弥补这些缺憾。"

金无足赤，瑕不掩瑜。书稿的学术性、创新性和现实性还是值得肯定的，虽然难免有缺憾之处，但作者已经非常谦逊地表述出来，无须我再赘述。她还年轻，还有的

是时间，我相信只要她那种执着追求完美的精神在，就会不懈努力，会"专设章节"来弥补这些缺憾，使这部书稿闪烁着更加灿烂的光芒，吸引更多的藏戏爱好者来研究、保护和传承这一世界级非物质文化遗产。这也是我有生之年最大的心愿。

以上为序。

<div style="text-align:right">

刘志群

2015 年 9 月 22 日写于拉萨湿地旁觅馨雪风斋

</div>

目　录

绪　论 ·· 1

第一章　西藏藏戏形态的历史演变 ·· 15
第一节　西藏藏戏的生态环境 ·· 15
　　一、自然环境 ·· 15
　　二、人文环境 ·· 17
第二节　西藏藏戏的历史渊源 ·· 21
　　一、藏戏的起源时间 ·· 21
　　二、藏戏的起源因素 ·· 23
第三节　西藏藏戏剧种流派的演变 ·· 38
　　一、西藏藏戏剧种的演变 ·· 38
　　二、西藏藏戏流派的演变 ·· 43
小结 ··· 49

第二章　西藏藏戏的剧目与剧本形态 ··· 50
第一节　西藏藏戏传统剧目 ··· 50
　　一、西藏藏戏传统剧目的渊源与作者 ······································· 50
　　二、西藏藏戏传统剧目的思想内容 ·· 69
　　三、西藏藏戏传统剧目的艺术特征 ·· 89
第二节　西藏藏戏的改编和新编剧目 ······································· 101
　　一、西藏藏戏的改编剧目 ··· 101
　　二、西藏藏戏的新编剧目 ··· 104

第三节　西藏藏戏的剧本形态 ·· 113
　　　　一、传统藏戏的剧本形态 ·· 113
　　　　二、西藏藏戏改编和新编剧本的特征 ································ 118
　小结 ·· 119

第三章　西藏藏戏的演出形态 ·· 121
　第一节　西藏藏戏的演出场所 ·· 121
　　　　一、西藏传统藏戏的演出场所 ·· 121
　　　　二、西藏藏戏演出场所新变 ·· 125
　第二节　雪顿节和望果节的藏戏演出 ·· 126
　　　　一、藏戏进入雪顿节的演变轨迹 ······································ 126
　　　　二、望果节的藏戏演出 ·· 141
　第三节　西藏藏戏的其他演出时间 ·· 148
　　　　一、藏历新年的藏戏演出 ·· 148
　　　　二、其他宗教节日的藏戏演出 ·· 149
　　　　三、贵族官员宴会的藏戏演出 ·· 151
　　　　四、集市贸易的藏戏演出 ·· 153
　　　　五、新节日的藏戏演出 ·· 153
　第四节　西藏藏戏演出形态特点 ·· 154
　　　　一、西藏传统藏戏演出形态特点 ······································ 154
　　　　二、西藏新编剧目演出形态新变化 ·································· 166
　第五节　西藏藏戏的角色类型 ·· 169
　　　　一、西藏藏戏开场戏的角色类型 ······································ 169
　　　　二、西藏藏戏正戏的角色类型 ·· 169
　　　　三、西藏藏戏的角色特征 ·· 172
　第六节　西藏藏戏的唱腔概述 ·· 174
　　　　一、藏戏唱腔分类 ·· 175
　　　　二、藏戏唱腔特点 ·· 177
　　　　三、藏戏唱腔的使用规则 ·· 178
　小结 ·· 178

第四章　西藏藏戏的舞台艺术形态 …… 180
第一节　西藏藏戏的面具 …… 180
　　一、西藏面具的演变轨迹 …… 180
　　二、西藏藏戏面具的分类 …… 187
　　三、西藏藏戏面具的象征意蕴 …… 200
　　四、藏戏戴面具演出的优点和不足 …… 206
第二节　西藏藏戏的服饰 …… 208
　　一、西藏藏戏服饰的分类 …… 208
　　二、西藏藏戏服饰的来源 …… 216
　　三、西藏藏戏服饰的特征 …… 235
小结 …… 242

第五章　西藏藏戏的组织形态 …… 244
第一节　西藏民间传统藏戏班 …… 244
　　一、西藏民间传统藏戏班的历史概况 …… 245
　　二、民间传统藏戏班的结构及特点 …… 252
　　三、民间传统藏戏班现状 …… 253
　　四、民间传统藏戏班面临的困境 …… 255
　　五、民间传统藏戏班走出困境的对策 …… 260
第二节　西藏新建民间藏戏班 …… 265
　　一、职业性、商业化的民间藏戏演出团体 …… 265
　　二、职业性、半商业化的民间藏戏演出团体 …… 268
　　三、业余性、非商业化的藏戏演出团体 …… 271
第三节　西藏藏戏专业演出团体 …… 277
　　一、西藏自治区藏剧团情况简述 …… 277
　　二、专业演员培养与艺术传承的新探索 …… 278
　　三、藏剧团在国内外传播藏戏 …… 280
　　四、藏剧团目前面临的问题 …… 282
小结 …… 283

结　　语 …… 285
附　　录 …… 292
参考文献 …… 303

绪　　论

一、研究对象的界定

藏戏是我国戏曲百花园中独具魅力的一种少数民族戏剧，至今已有六百多年的历史。它主要流行于我国西藏、青海、四川、甘肃及国外印度、不丹、锡金、尼泊尔等藏民族聚居区域。藏戏因至今仍保留的广场戏、面具戏、仪式戏等诸多演出形态而具有很高的学术研究价值，其独具藏民族特色的舞蹈、服饰、唱腔等丰富了我国戏剧艺术宝库。

20世纪40年代之前，学界对藏戏的称谓有多种：汉族学者把藏戏叫作"夷戏"、"番人戏剧"或"蛮戏"，这些称呼都是对藏民族戏剧的蔑称；国外学者则大多沿袭清朝初期对西藏"土伯特"的称谓，把藏戏称为"土伯特戏"。20世纪初曾到拉萨修行多年的日本僧人青木文教在《西藏游记》第十五章第六节"观剧季节"中提及藏戏名称："戏剧和俳优，藏语，俗称亚讫哈摩，也有单叫作哈摩，就是天女的意思，因为天女是能歌舞的，就转用做剧的名称。"[①] 青木文教在文中把藏戏称为"亚讫哈摩"，是对藏语"阿吉拉姆"的音译，比较符合实际情况。

20世纪40年代，汉族各种辞书上开始出现"藏戏""藏剧"等称呼，但从名称内涵上看，仅指西藏藏戏。西藏藏戏在长期的传播过程中，由于各地自然条件、经济和文化生活、语言特点等的差异，形成了庞大的系统体系，具有众多的剧种、流派。现在所用的"藏戏"是其广义称谓，一般泛指藏族整个戏曲剧种系统，它包括西藏藏戏、安多藏戏、康巴藏戏等多种藏戏剧种。在众多的藏戏剧种中，西藏藏戏是其最古老的母体剧种，藏语称其为"阿吉拉姆"，它直接影响到青海、四川、甘肃等地藏

① ［日］青木文教著：《西藏游记》，唐开斌译，商务印书馆1931年版，第213页。

戏的产生和发展。本书中凡用到"藏戏"一词均采其广义，若指在西藏自治区演出的藏戏则用"西藏藏戏"一词。

戏剧形态学是研究"戏剧内在结构系统和历史演变发展"[①]的一门新兴理论，重在研究戏剧的"各类角色、演出场所、音乐唱腔、戏曲服饰等内部诸要素的渊源流变、基本走向、本质特征、演出形态"[②]和彼此之间的相互联系与影响，"通过历时性的演变轨迹和共时性结构形式的分析，最终形成对戏剧形态自身全方位的认识"[③]。迄今为止，尚未有科研机构和专家学者对西藏藏戏形态做过深入、细致的研究。因此，本书选取西藏地区的藏戏为主要研究对象，拟通过对西藏藏戏的剧种流派、剧目剧本、演出场所、面具服饰及演出团体等内部诸要素的渊源变化、本质特征、演出形态和彼此之间相互联系和影响关系的探讨，力求全面、系统地展现西藏藏戏形态，以加深藏戏和中国戏剧发展史的研究。

二、藏戏研究述评

（一）国内藏戏研究述评[④]

国内关于藏戏的研究起步较晚，直至20世纪30年代才有学者开始研究。根据国内学者对藏戏的研究情况，笔者拟把国内藏戏研究分为三个阶段：第一阶段，20世纪30年代到70年代末为研究初发期；第二阶段，20世纪八九十年代为研究兴盛期；第三阶段，21世纪初期至今为研究深化期。

1. 第一阶段：藏戏研究初发期（20世纪30—70年代末）

据现存国内藏戏研究资料来看，从20世纪30年代初到70年代末的50年间，国内学者对藏戏进行研究的人很少，有学术价值的文章和论著也较少，这段时间可以称为研究的初发期。

20世纪30年代初，藏学家任乃强先生在《西藏图经》民俗篇及《西康札记》中，记述了1929年他在康区的南木寺和甘孜寺这两座藏传佛教寺院观看康巴藏戏演

① 田刚健：《中国古代戏剧形态学视域下的学术承继与创新——中山大学中国古代戏剧研究学科学术思想述略》，《中华戏曲》2010年第1期，第328页。

② 同上。

③ 同上。

④ 此部分内容来源于笔者已发表文章《20世纪国内藏戏研究综述》，《西藏研究》2010年第4期；《近十年以来国内藏戏研究述评》，《西藏民族学院学报》（哲学社会科学版）2011年第1期。

出的情形。其中，对当时在康区影响很大的甘孜寺阿巴、扯腻两个戏班的演出情况分戏场、剧情、演法及夷戏考略四个部分做了较详细的介绍。这是目前所看到的国内较早反映藏戏的文章。

20世纪40年代，国内主要有庄学本《西藏之戏剧》、将永和的《藏戏在巴安》和庚年的《康藏戏剧的本事》三篇介绍藏戏的文章。

1951年西藏和平解放后，在党和国家的关心支持下，藏区的藏戏演出虽然非常活跃，但在20世纪50年代有关藏戏研究的文章依然不多。50年代国内主要有《西南文艺》《戏曲音乐》《戏剧论丛》等14种报纸杂志刊登了《关于藏族戏剧的演出和其他》《藏戏》《论藏戏》等14篇对藏戏做常识性介绍的文章。此外，何乾三、沈灿在对康巴地区藏戏进行实地调查的基础上，发表了《藏戏》一文，从历史、音乐、舞蹈、剧目内容和演出剧团组织方面对康巴藏戏做了初步探讨。

20世纪60年代，《北京晚报》《西藏日报》和《天津晚报》等报刊登载了《藏戏》《三代藏戏演员的生活》和《漫谈藏戏》三篇报道。除此之外，1963年，中国戏剧出版社出版的《少数民族戏剧研究》收录了王尧的《藏剧和藏剧故事》、锦华的《略谈藏剧》和东川的《谈藏剧》三篇论文。王尧先生在《藏剧和藏剧故事》一文涉及藏戏的演出形式、舞蹈动作、构成特点和题材内容四个方面，特别对藏剧故事内容的取材，从来源于民间故事、历史传说、佛经故事和世事人情四个方面做了较详细的介绍，这是国内较早探讨藏戏内容的文章。"文革"期间藏戏演出基本停止，有关藏戏研究的文章几乎没有出现。

在藏戏研究的第一阶段，国内涉及藏戏的著作主要有两部。1963年，王尧先生译述的《藏剧故事集》出版。王先生根据木版本、手抄本和藏戏老艺人的口述，译述了八大传统藏戏的故事本末，作者为保持原剧面貌，尽量保存了原剧的故事情节和语言特色，为后来的研究者提供了宝贵的文献资料。1980年西藏人民出版社再版时，作者又补充了《云乘王子》《岱巴登巴》《絮贝旺秋》《敬巴钦保》和《日琼巴》五个剧目的剧情概要。1964年，曲六乙先生在《中国少数民族戏剧》一书的第二章《少数民族戏剧主要剧种介绍·藏族戏剧》中介绍了藏剧的起源、演出形式、剧目内容、演出习俗等方面内容。此外，国内多家报纸都刊登了有关藏戏的报道，对藏戏的宣传起到了一定的推动作用。

总的来说，在第一阶段的50年间，虽然国内多家报纸都刊登了有关藏戏的报道，对藏戏的宣传和推广起到了一定的作用，并出现了一些关于藏戏的文章和著作，但大多是对藏戏内容进行常识性介绍，基本处于描述性阶段，真正从学术理论层面上对藏戏研究的论文和论著几乎没有，很多领域无人涉及。

2. 第二阶段：藏戏研究兴盛期（20世纪80—90年代）

20世纪80年代，《中国戏曲志》开始编撰。青海、甘肃、四川、西藏等省区为撰写《戏曲志》，对藏戏展开了深入的调查，这为藏戏的研究开辟了广阔的天地。20世纪80、90年代，随着对藏戏调查工作的进一步深入，涌现出很多有关藏戏研究的文章和一些论著，可称为藏戏研究的兴盛期。这一阶段的文章主要针对藏戏起源年代的确定、剧种和流派的划分、艺术特征、面具艺术、表演和音乐及藏戏的现状和发展等问题进行讨论和研究。

其一，关于藏戏起源和年代的讨论研究。20世纪80年代，学界关于藏戏的起源问题主要有三种观点：第一种观点认为藏戏主要起源于"莲花生大师导演了佛教酬神醮鬼"的哑剧跳神舞蹈"羌姆"，这一观点以中央民族学院编写的汉文《藏族文学史》（1985年出版）的观点为代表；第二种观点认为藏戏源于民间说唱艺术和歌舞，此观点以洛桑多吉先生、边多先生的论著为代表；第三种观点则认为藏戏的起源是多元的，以刘志群先生等人论著为代表。刘先生在《论探我国藏戏艺术的起源萌芽期》一文中明确指出藏戏的来源有三种：①早期藏族的神话传说；②民间歌舞和百艺杂技；③民间说唱艺术与藏族悠久的宗教仪式和艺术。与此同时，还有许多学者撰写文章展开对藏戏起源问题的探讨。随着讨论的逐渐深入，90年代学界对藏戏来源问题已基本达成共识，大家一致认为宗教仪式与宗教艺术、藏族的民间歌舞和藏族的民间说唱艺术是藏戏产生的三大源头。

藏戏起源年代一般有以下三种观点：①边多先生认为藏戏产生于8世纪后期，其依据是在赤松德赞修建桑耶寺的竣工典礼上，印度的莲花生大师导演的酬神醮鬼仪式；②藏族艺人和一些剧作者却认为它来自14、15世纪藏传佛教噶举派游方僧人汤东杰布为筹集造桥资金而自编自导的相关演出，此观点在藏族地区流传最广泛，洛桑多吉也同意此观点；③另外一些学者则认为藏戏产生于五世达赖阿旺罗桑嘉措把藏戏引进拉萨"雪顿节"的17世纪，如格勒在《试论藏族戏剧的渊源、特点及其他》一文中即认为，"直至公元17世纪，藏剧正式从宗教仪式中分离出来，成为以演唱为中心的独立的表演戏剧形式"。这三种关于藏戏起源年代的观点，前后时间相差八九百年，主要原因是大家对藏戏起源衡量的标准不同。后来众多学者决定依据著名少数民族戏曲研究专家曲六乙先生的建议，把藏戏的孕育期、形成期、成熟期区分开来，大家一致同意将8世纪至14、15世纪作为孕育期，汤东杰布出现后划为形成期，五世达赖喇嘛以后称为成熟期。

其二，关于藏戏剧种划分及流派的讨论研究。有关藏戏剧种的划分及流派的讨论是由1987年刘凯先生发表的《对"藏戏"的重新认识和思考——"藏戏"名称规范化刍议》一文引发的。刘凯先生在文中提出"按照唱藏戏使用的藏语方言和方言文

化传统来区分藏戏系统、剧种和流派"的初步设想，同时依此标准对藏戏的系统层次做了划分，文后还附录了藏戏系统、剧种、流派划分一览表。

刘志群先生则不同意刘凯先生按照使用藏语方言来划分藏戏系统和剧种的方法。他在《我对藏戏剧种的观点——亦与刘凯同志商榷》一文中主张，"划分我国藏区的剧种，一定要打破省区的界限，要对各个地方藏戏产生、发展的历史渊源和它运用的方言语音、声腔曲调及整个表演艺术的形式风格做认真仔细的考察鉴别，从各个方面的异同上考虑，才可能获得比较科学的划分和确认"。另外，在剧种的具体划分标准和剧种名称的规范上与刘凯先生的意见也不完全一致。

随后，刘凯先生又发表《从藏戏名称的规范到藏戏剧种的划分——兼答刘志群同志的商榷》一文重申自己的观点。尕藏才旦、马成富等人纷纷著文参加讨论。刘志群先生先后发表《藏戏系统剧种论探》《一个藏戏系统和诸多剧种流派》《藏戏剧种的研究的突破与深入——兼答刘凯、马成富同志的商榷》等文章论述自己观点参加探讨。与此同时，刘凯先生也发表了《浅论藏戏剧种系统的形成、发展及其特征》《方言文化与藏戏剧种的划分》《藏戏剧种研究的提出、分歧与弥合》等文章参加讨论。随着藏戏实际调查工作的进一步深入，根据调查中所获取的大量客观资料，讨论双方观点日趋接近，一致同意将各类藏戏演唱时所使用的藏语方言及艺术特色作为藏戏剧种划分的标准。这场历时两年多关于藏戏剧种的大规模讨论推进了藏戏艺术的深入研究。

其三，藏戏艺术风格方面。20世纪八九十年代，一些学者发表文章从艺术风格、美学特色等方面对藏戏进行研究。刘志群先生在《论藏戏的民族形式和风格特色》（上、下）一文中最早从藏戏剧本、演出格式、藏戏表演艺术、面具戏艺术等方面探讨了藏戏独特的民族风格。随后，他的《藏戏艺术及其美学特色》一文主要从演剧体系、表演艺术、剧作和演出、艺术形式和舞台艺术五个方面概括论述了藏戏形式构成上的美学特点。他又在《藏戏的基本特征和艺术优势》一文中对藏戏的总体艺术特征进行了概括。刘先生发表的这一系列文章从宏观角度对藏戏的民族风格、表演形态、美学特点、艺术特征等方面进行了较为全面的探讨研究，填补了藏戏这方面研究的空白，开阔了藏戏研究者的学术视野。

除此之外，王俭美先生的《藏戏无悲剧心理成因论》从民族气质、地理环境、汉文化和宗教精神影响四方面分析了传统藏戏无悲剧心理的形成原因，并重点从宗教文化对藏民族精神的影响方面来分析成因，选题角度较为新颖。

其四，面具艺术。戴面具表演是藏戏的一大显著艺术特色。这一时期也有学者开始写文章探讨藏戏中的面具艺术。洛桑多吉先生著的《试论藏戏脸谱——"巴"》一文重点分析了白色、红色、黑色、深蓝色等七种不同色彩的面具和马头面具、卖线老

妪面具、牧羊女面具在藏戏中不同的象征意义。这是国内第一篇关于研究藏戏布质面具的文章，填补了藏戏不同色彩面具研究的空白。刘志群先生的《我国藏剧面具艺术探讨》一文论述了藏剧面具的来源，并按其特点、样式、作用分为温巴面具、正戏角色面具、动物面具和宗教跳神面具四类。这篇文章在一定程度上弥补了藏戏面具分类研究的缺失。

其五，表演、音乐。20世纪八九十年代，一些学者对藏戏的表演艺术和音乐方面进行了研究。马盛德先生的《藏族舞蹈在藏戏艺术中的运用与发展》是国内较早探讨藏戏舞蹈艺术的一篇文章。刘志群先生在《西藏民族戏曲的表演艺术》一文中较详细地论述了藏戏表演的艺术风格、角色类型和身段特技，为研究者提供了参考文献。胡金安先生的《对藏戏声乐的一点浅见》较早涉及藏戏的嗓音种类、演唱方法，特别对藏戏演唱的独特技巧"振古"做了较详细的介绍。

其六，藏戏剧目。星全成在《八大传统藏戏故事梗概》中介绍了八大传统藏戏的故事情节，并对其主题思想进行了简单述评。刘志群先生的《简论藏戏传统剧目的艺术成就》和《略述解放后我国藏戏艺术成就》这两篇文章分别对藏戏的传统剧目和新编藏戏剧目及艺术成就进行了较全面的整理和研究，具有很高的文献价值。

其七，藏戏现状与发展。20世纪八九十年代，一些学者也对藏戏的现状和未来发展这一课题做了探讨。著名少数民族戏剧家曲六乙先生在《藏剧，重新显露出巨大艺术价值——1986年拉萨雪顿节藏剧演出述评》一文中，从藏戏传统剧目整理、剧目新编和表演方式等方面提出了具有真知灼见性的建议。张平在《对当代藏戏现状的思考》一文指出了藏戏在当代所面临的挑战和危机，可以说代表了当时有识之士的忧虑。刘志群先生的《西藏藏剧现代戏的审视和思考》主要提到编演藏戏现代剧目时应该思考的五个问题。他在《论探藏戏的现代化》一文中指出，必须同时从"寻求传统剧目的根本性重创改编"和"增强编演新剧目的创新意识"两个途径来探索藏戏的现代化。刘先生提出的这些观点对新时期藏戏的改编和发展产生了较大的影响。

相对以上藏戏研究论文方面的丰富多彩而言，有关藏戏的论著不是很多。1993年由刘志群先生主编的《中国戏曲志·西藏卷》出版，内容分综述、图表、志略和传记四大类，涉及藏戏的发展历史、剧种和流派、剧目、音乐、表演、舞美、机构等多方面内容。该书不但在藏戏发展历史体系、藏戏剧种和流派体系的建立上功不可没，而且填补了西藏艺术志书的空白。随后《中国戏曲志·四川卷》、《中国戏曲志·甘肃卷》和《中国戏曲志·青海卷》相继出版，这一系列戏曲志分别对当地藏戏的剧目、表演、音乐、习俗等内容做了较全面的论述，在藏戏资料的搜集、整理方面做出了巨大的贡献。另外，《中国戏曲音乐集成》中的"西藏卷""四川卷""青

海卷"和"甘肃卷"对藏戏的唱腔、器乐等也做了较为详尽的整理和探讨。刘志群先生主编的《中国藏戏艺术》采用图文并茂的方式介绍了藏戏的历史、剧种、流派、剧目、面具、服饰、道具、音乐、演出习俗、杰出的演艺家和藏戏的传播和影响等方面内容,为藏戏的研究提供了文献资料。刘凯先生的《藏戏与乡人傩新识》一书是作者20世纪80年代以来有关藏戏、傩文化的论文选集。书中对藏戏剧种系统的形成、发展及其特征做了较为系统的论述。

3. 第三阶段:藏戏研究深化期(2000年至今)

进入21世纪初期,国内学者在20世纪研究的基础上,采用多元化的研究视角对藏戏进行较深层面的理论探讨,进一步深化和拓展了藏戏研究的领域。下面主要从藏戏的渊源、美学与面具、传承与保护、戏剧比较等方面对21世纪以来国内藏戏研究概况做梳理。

第一,藏戏渊源方面。21世纪初期,不少学者发表文章较深入地探讨了藏戏与宗教的关系问题。黎羌先生在《藏文佛学典籍与藏戏探源》一文对藏文佛学典籍和藏戏的来源进行了探讨,认为风格独特的藏戏与佛教戏曲不同程度地继承了藏文佛学典籍文化传统。康保成先生在《藏戏传统剧目的佛教渊源新证》一文中对《诺桑法王》《文成公主》《米拉日巴劝化记》《云乘王子》等七个传统藏戏的题材来源进行了探讨,指出传统剧目的题材多源于佛经,说明藏戏是典型的佛教戏剧。他在《羌姆角色扮演的象征意义及其与藏戏的关系》一文中用翔实的材料论证了宗教舞蹈羌姆——金刚舞的宗教象征意义,同时从羌姆与藏戏的渊源关系指出藏戏不属于傩戏,而是典型的佛教戏剧。这三篇文章在一定程度上推进了藏戏与佛教渊源关系的理论研究。

第二,藏戏美学与面具方面。21世纪以来,国内学者在藏戏美学方面的研究有所深化和补充。何玉人女士在《藏戏剧作的审美风格》一文中探讨了藏戏在体裁特点、剧作结构、情节编织、人物塑造、语言模式和创作观念变化等方面表现出的美学风格,论述全面,见解颇有独到之处。普布仓决在《试论藏戏悲剧性的消解》一文中主要以《朗萨雯蚌》为个案,分析了传统藏戏中所体现出的悲剧精神弱化特征及其形成因素。她的《论藏戏表现形态的独特性》一文分析了藏戏在形态上表现为融宗教祭祀性和世俗娱乐性为一体的独特品格,表现出藏民族独特的审美观。曹娅丽女士的《试论藏戏中蕴含的悲喜剧因素——浅析青海黄南藏戏中悲喜剧特征》一文中主要从黄南藏戏的基本内涵、人物、情节、冲突和审美品格五方面详细论述了其所具有的悲喜型特征,分析深刻独到,在一定程度上拓展和深化了青海黄南藏戏的研究。

21世纪初期,国内学者在藏戏面具研究方面也取得较大进展。刘志群先生的《藏戏及其面具艺术辉彩》主要从藏戏面具的悠久历史、品种类别、艺术特点等方面

来论述，并对藏戏面具的艺术特点做了总结，弥补了藏戏面具总体特点研究不足的问题。杨嘉铭、杨环的《藏戏及其面具新探》对藏戏的起源、剧种、流派和剧目进行了较为全面、系统的归纳，并在其基础上对藏戏面具的形成、类型、特点进行阐述，同时从独创性、世俗性、象征性和多元性四个方面对藏戏平面软塑面具的特点提出了新的见解。

第三，传承与保护方面。丹增次仁在《藏戏改革的思考》一文中对藏戏的继承、发展和改革提出了良好的建议。刘志群先生在《新西藏的藏戏艺术获得全面的保护和发展——兼驳"藏戏文化毁灭论"》一文中分别从西藏专业藏戏的创建和发展、民间藏戏的重新崛起和繁荣、藏戏剧目的创新和发展、藏戏理论的开拓和发展、藏戏保护的全面展开五个方面全面分析了新西藏藏戏的发展成就，从宏观角度对其进行了总结和研究。

近年来，随着现代经济社会的发展和藏民族生活方式的不断变化，特别是在现代娱乐方式的冲击下，藏戏的传承和发展也面临着许多困境。因此一些藏戏研究者纷纷撰写文章呼吁做好藏戏的抢救和保护工作。刘志群首先在《试论藏戏艺术保护与传承工程的意义价值及其实施方案构想》一文中论述了包括迥巴派在内的藏戏濒临失传的现状以及对其进行保护与传承的总体目标、阶段性目标及主要内容。邱棣、方小伍在《浅析非物质文化遗产藏戏的保护与传承》一文中指出了非物质文化遗产藏戏的价值及面临的问题和急需加强的工作。这些极具远见卓识的研究工作对于藏戏进一步的繁荣发展具有非同寻常的指导意义。

第四，戏剧比较方面。许多学者纷纷采用比较戏剧学的方法对藏戏进行研究。刘志群先生发表了《藏戏与汉族戏曲的比较研究》《我国藏戏与西方戏剧的比较研究》和《中国藏戏与印度梵剧的比较研究》等一系列有关藏戏与汉族戏曲、西方戏剧、印度梵剧比较的文章，提出了许多颇有影响的见解，拓宽了后学者的研究视野。

这一时期，也有学者通过具体剧目的比较来探索汉族戏曲与藏戏的异同之处。张国龙、谢真元在《试论藏戏〈文成公主〉与元杂剧〈汉宫秋〉异质的文化心态》一文中，通过对这两个文本进行比较研究，指出了藏、汉民族在文化精神上的共性和特性，深度解析了其蕴含的异质文化心态。谢真元先生在《明传奇〈金丸记〉与藏戏〈苏吉尼玛〉、〈卓娃桑姆〉之比较》一文中，通过对这三部题材相近的藏、汉戏曲的比较，分析了它们在思想内涵方面的相似和不同之处。她在《南戏〈白兔记〉与藏戏〈朗萨雯蚌〉主人公悲剧命运比较》一文中对汉、藏两位不同民族女性的悲剧命运进行对比，揭示了古代不同民族下层妇女相似的生存状态及其相异的文化心态。她的《以善为美：藏、汉戏曲共同的审美理想》一文通过藏、汉戏曲内容比较分析，指出虽然有民族文化传统的差异，但是以善为美始终是汉、藏戏曲共同的审美追求。

这些文章论述角度独特，从不同的戏曲形态寻求相同之处，使人耳目一新，弥补了汉、藏戏曲具体剧目比较研究不足之处。

特别值得一提的是，有些学者尝试用较新的研究方法来探讨藏戏艺术，拓宽了藏戏研究空间。徐睿、胡冰霜和秦伟合著的《浅谈藏戏的群体整合功能》一文以"八大藏戏"作为分析样本，从社会学角度出发，探讨了藏戏群体整合功能的可能性、表现形式及其衰落现状，见解独特，令人眼前一亮。彭砚淼在《传统藏戏情节的故事形态学分析》一文中用解构主义民俗学中故事形态学的方法论，通过对藏戏剧目情节的分析，研究了宗教融合传说在藏戏中的反映及叙事推进过程特征、起源与角色模式及其特定意义，研究视角较为新颖。

除上述期刊论文外，21 世纪以来藏戏研究最大的一个亮点是一些硕士研究生和博士研究生用较新的研究视野来探讨藏戏有关内容。据笔者统计，2000—2009 年主要有五篇从文学方面专门探讨藏戏的硕士论文（其中两篇用藏文书写）。下面按时间顺序主要介绍其中三篇。2002 年普布昌居的硕士毕业论文《论传统藏戏表现形态的宗教性和世俗性》从藏戏产生、发展和成熟三个阶段探讨了藏戏宗教性和世俗性互相渗透的特殊表现形态及其形成原因。2004 年陈怡琳在其硕士毕业论文《藏戏近几十年的变迁——以西藏自治区藏剧团为例》中，以自治区藏剧团为个案，探讨了中华人民共和国成立后几个特殊时期藏戏的发展情况和藏戏在未来改革发展所需注重的传承问题。作者把文献资料和田野调查相结合，表现出较新的研究视野。桑吉东智的硕士毕业论文《论安多藏戏的发展状况与文化特点——以甘肃地区的"南木特"戏为例》，主要对安多藏戏的发展历程、"南木特"戏剧种的形成及其当下在民间的生存状态进行了探讨。其论文第四章"南木特"戏在民间的生存方式与发展现状，弥补了这方面研究的缺失。

21 世纪初到 2013 年 8 月为止，专门研究藏戏的博士论文主要有两篇，全部出自中央民族大学。2012 年 6 月，高翔的《觉木隆职业藏戏及唱腔音乐研究——以西藏藏剧团为例》一文在对觉木隆职业藏戏的形成传承、角色类型、表演程式和唱腔音乐等内容进行分析的基础上论述了觉木隆职业藏戏在当地民间生活中所蕴含的民风民俗及其社会功能。桑吉东智的博士论文《乡民与戏剧：西藏的阿吉拉姆及其艺人研究》通过对西藏日喀则地区仁布县仁布乡江嘎儿群宗村江嘎儿瓦和拉萨市堆龙德庆县古荣乡那噶村那嘎拉姆两个阿吉拉姆的团体以及以拉萨为中心的阿吉拉姆演出活动的实地跟踪调查，以乡民生活和生命中的阿吉拉姆为观察视角，揭示了阿吉拉姆在西藏民间得以传承至今的动力和意义。同时通过四位艺人的不同经历探讨了 20 世纪 50 年代后民间阿吉拉姆团体和艺人们所面临的机遇和挑战。

21 世纪以来出版的有关藏戏的著作主要有七部。藏戏研究专家刘志群先生的

《藏戏与藏俗》一书主要从藏戏与歌舞艺术、说唱曲艺关系、演出习俗、八大藏戏故事梗概、藏戏表演等方面介绍了藏戏情况。2009年9月，他出版的《中国藏戏史》吸收了近年来自己和各地藏戏研究者的成果，用翔实的材料论述了藏戏形成的文化背景、周边文化对藏戏的影响以及藏戏的艺术起源、构成因素、产生、成熟、兴盛、衰落、繁荣等过程。《中国藏戏史》是国内第一部系统研究中国藏戏艺术的专著，具有很高的学术价值。李云、周泉根在《藏戏》一书中主要探讨和介绍了藏戏的悠久历史、文化表现形式、艺术特点、保护措施和藏戏剧本及人文价值、藏戏演艺家与人才等方面内容。书中的"其他藏戏活动家"一节，主要介绍了当代藏戏研究专家刘志群、藏戏编导小次旦多吉、藏戏音乐家边多和藏戏摄影家张鹰等人对藏戏发展所做的贡献，弥补了20世纪90年代中国戏曲志丛书在世人不立传的缺失，为今后从非物质文化保护角度来研究藏戏提供了更为全面的文献资料。曹娅丽女士的《青海黄南藏戏》一书是她十多年来田野调查与研究的结果。作者以独特的研究视角对安多藏戏的重要支系——黄南藏戏的历史、现状、演出剧目、民间戏班特有的演出形式与艺人的生活方式以及舞台艺术特征等进行了详尽而细致的论证。藏戏摄影家张鹰主编的《藏戏歌舞》一书用图文并茂的形式介绍了藏戏的起源与发展、白面具与蓝面具、西藏民间的藏戏班、八大传统藏戏、藏戏服饰面具等情况。书中每一幅精美的藏戏照片都是研究藏戏非常珍贵的图片资料。2012年3月，谢真元女士出版了《藏戏文化与汉族戏曲文化之比较》一书。该书从藏族和汉族戏曲文化的源流、文学剧本思想、艺术特征、宗教精神和民俗文化五个方面进行了多角度的比较研究，弥补了国内外学界将藏、汉戏曲文化进行系统化研究的空白。强巴曲杰先生和次仁朗杰合著的《西藏传统戏剧——阿吉拉姆艺术研究》出版于2012年10月。该论著在前人研究成果的基础上，通过对大量藏文古典文献的研读，为阿吉拉姆艺术的形成和发展提供了新的视角。书中关于十明学对阿吉拉姆戏剧的影响和阿吉拉姆戏剧音乐等章节内容进一步深化了西藏藏戏中戏剧形成因素和音乐唱腔方面的研究。

纵观国内80多年藏戏的研究情况，在第一阶段的研究初发期和第二阶段的研究兴盛期，国内学者不仅建立了藏戏发展体系及藏戏剧种和流派体系，而且在藏戏文献资料的搜集和整理方面取得了巨大成就，为很多领域填补了学术空白。进入21世纪后，在藏戏前两个阶段研究基础上，国内学者对藏戏艺术进行了总体关照，特别在藏戏渊源、剧种流派、美学、面具、传承与保护、戏剧比较等方面的探讨进入了较深层面的理论研究；研究方法涉及文化学、宗教学、人类学、历史学、民俗学等多个领域，出现了多元化、多视角的研究趋势，从而为藏戏研究拓展了更为广阔的空间。但就国内西藏藏戏目前研究现状而言，论文较多，专著较少；在西藏藏戏的剧目特色、剧本特征、面具服饰、戏班传承保护等方面有待做更深入、细致的研究。

（二）香港、台湾及国外藏戏研究简述

目前香港、台湾及国外有关藏戏研究的文章和著作不多。笔者收集到香港和台湾研究藏戏的著作是1955年，香港出版邓氏的《西藏庆丰收剧》，介绍了藏戏的基本情况。目前笔者收集到台湾研究藏戏的硕士论文主要有两篇。1989年，台湾政治大学郑凤芬的硕士论文《从藏戏〈苏吉尼玛〉与〈朗萨雯蚌〉探讨藏族传统文化理念》一文中对《苏吉尼玛》和《朗萨雯蚌》的剧目来源及体现出藏族传统文化中社会习俗及思想观念做了较为详细的分析；1996年，台湾政治大学郑怡甄的硕士论文《藏戏〈诺桑王传〉人神关系之分析》主要用社会人类学的方法从《诺桑王传》剧目中所包含的神话、戏剧及宗教三重内涵方面对《诺桑王子》进行了较深入的分析论述。

国外对藏戏研究专著不多，大多在一些著作的个别章节中涉及藏戏的相关内容。日本僧人青木文教在1931年由商务印书馆出版的《西藏游记》的"观剧季节"中对十三世达赖喇嘛时期藏戏的演出时间、剧目内容等做了较详细的记载。英国外交家查尔斯·贝尔在《十三世达赖喇嘛传》中的第48章"达赖喇嘛举办的戏剧表演"中记述了他于1921年雪顿节期间陪同十三世达赖喇嘛观看藏戏并连续三天举办戏剧表演会的情景，为我们提供了珍贵的藏戏演出习俗文献资料。法国藏学家石泰安在《西藏的文明》中的"哑剧、戏曲和史诗"一章涉及藏戏。1967年，邓氏在伦敦出版的《再论西藏的庆丰收剧》中对藏戏做了较为详细的介绍。另外，美国纽约大学哈顿贝克·罗伯特1987年的博士论文《藏传佛教戏剧研究》主要介绍了以《智美更登》、《朗萨雯蚌》和《松赞干布》这三个藏戏剧目为代表的藏族佛教戏剧特点。

相比国内丰硕的藏戏研究成果而言，港台及国外学者相关研究论文和专著极少。但他们书籍中有关藏戏记述内容为研究者提供了大量珍贵的文献资料。台湾政治大学郑凤芬和郑怡甄两位女士的硕士论文对藏戏剧目的研究颇有独到之处，弥补了这方面研究缺失。

三、西藏藏戏形态研究意义

藏戏是藏族地区普遍流行的以歌舞形式表现故事内容的综合性表演艺术。对藏戏的母体剧种西藏藏戏的形态进行研究，其学术价值和实践价值主要体现为以下几个方面：

1. 文学价值

藏戏是以歌舞形式表现文学内容的综合艺术，在长期流传过程中形成了自己独特的艺术风格和传统剧目，具有与汉族戏曲截然不同的艺术特征。传统藏戏体现出面具戏、广场戏和宗教剧等特殊形态，具有很高的学术研究价值。迄今为止，学术界还没有专人或专门机构对西藏藏戏形态进行比较全面、系统的研究。因此，对西藏藏戏形态进行研究将加深藏戏史和中国戏曲发展史的研究。

2. 作为非物质文化遗产的保护价值

作为中国非物质文化遗产的一个重要类别，藏戏属于传统表演艺术类非物质文化遗产，它以非物质形态存在，是一种与社区民众生活密切相关、世代相承的传统文化表现形式。近年来，随着社会经济的发展和生活方式的不断变化，特别是现代娱乐方式的冲击，藏戏的传承和发展面临着很多困难。藏戏在2006年被列入第一批国家级"非物质文化遗产名录"和2009年入选联合国"人类非物质文化遗产代表作名录"后，国家和各级政府部门逐渐加大保护力度，但是西藏藏戏的发展还面临着传统表演技艺失传、艺术人才缺乏、演出经费不足等问题，现状非常令人担忧。所以，如果现在不注重抢救、传承、保护和研究藏戏，将来它有可能成为一个逐渐被新一代人遗忘的"文物"。本课题的研究将对西藏藏戏的传承、发展和非物质文化遗产保护具有一定的意义。

3. 社会凝聚价值

藏戏是藏族人民不可缺少的精神食粮，体现了藏民族悠久的历史、文化传统。研究西藏藏戏形态是我们进一步了解藏民族的思想感情、审美趣味和宗教信仰的一把钥匙，可以增强藏民族对自己传统文化的认同感、归属感和民族自信心，有利于增强中华民族的凝聚力，维护祖国统一和民族团结，促进西藏经济的发展和社会的和谐进步。

四、本书篇章结构安排

本书篇章结构主要分为绪论、西藏藏戏形态的历史演变、西藏藏戏的剧目与剧本形态、西藏藏戏的演出形态、西藏藏戏的舞台艺术形态、西藏藏戏的组织形态和结论这七部分内容。在具体行文过程中，各章节前设有引言，明确本章节要解决的内容及论述问题的层次角度。正文论述时，解析现象由表及里，探踪溯源由事实材料论说与学科理论补证结合。每章结束处，均在末段设有小结，概述本章节对相关问题的解决程度。

绪论部分主要包括研究对象界定、藏戏研究述评、藏戏形态研究意义和本书篇章结构安排等内容。第一章从西藏藏戏的生态环境、西藏藏戏的历史渊源、西藏藏戏剧种流派的演变三方面对其历时性形态演变轨迹进行考述。第二章西藏藏戏的剧目与剧本形态中，重点对西藏传统藏戏剧目的渊源、思想内容和艺术特征及改编、新编剧艺术新突破进行研究，同时对藏戏传统剧本形态特征与藏戏表演二度创作的关系进行了创新性探讨。第三章内容则首先从西藏藏戏的演出场所、演出时间来论述其演出形态，并在此基础上对西藏传统藏戏程式化的三部分演出结构、叙述体和代言体相互交错、剧目演出时间长短伸缩自如、男演员反串女性角色及其业余、非营利性演出体制等演出形态特点进行了突破性的概括总结；其次分析了新编剧目演出形态的新变化；最后探讨了西藏藏戏的角色类型、特征及西藏藏戏的唱腔。第三节则对西藏藏戏的唱腔进行了概述。第四章西藏藏戏的舞台艺术形态主要有两节内容：第一节内容在分析西藏面具演变轨迹、西藏藏戏面具分类的基础上对西藏藏戏面具的色彩美学象征意义及其装饰性图案符号特征意蕴进行了系统性总结；第二节西藏藏戏服饰中包括藏族服饰演变轨迹、西藏藏戏服饰的分类、来源及藏戏服饰特征，其中宗教服饰对藏戏服饰的影响、藏戏服饰的特征为创新性研究。第五章西藏藏戏的组织形态中对西藏民间传统藏戏班、民间新建藏戏队和西藏自治区藏剧团的历史和现状进行了分析，笔者根据自己田野考察的实际情况提出了在非物质文化遗产保护视野下如何解决它们现存困境的应对措施。最后一部分为本文的结论，在总结全文内容的基础上探讨了西藏藏戏对促进当下西藏社会的和谐进步和推进研究中国戏曲发展史研究的重要价值。

五、本书研究思路

（一）研究方法

本书在文学、历史学、民俗学、艺术学、人类学、心理学、美学、传播学等多学科理论指导下，主要运用文献、文物和田野资料相互参证的"三重证据法"来分析研究。主要研究方法有以下三种。

1. 文献研究方法。尽量在国内外藏学资料、西藏自治区的地方史志、考古资料及汉族史籍文献中收集与西藏藏戏的剧种流派、剧目内容、演出形态、面具服饰、演出团体等有关的文献资料，在此基础上进行分类、研究。

2. 田野调查方法。西藏藏戏作为一种活态的少数民族剧种，在充分掌握相关文献的基础上，利用文化人类学田野作业的方法对其演出形态、生存状况、现存文物等

进行广泛、深入、细致的全方位考察，力求获取更多第一手资料。

3. 对比研究方法。对田野调查中所收集有关藏戏的资料与文献资料在剧本特点、演出形态、舞台艺术等方面进行比较研究。同时，本论文研究的对象是藏戏的母体剧种——西藏藏戏，它对青海的黄南藏戏、四川的嘉绒藏戏、甘肃的南木特藏戏的产生、发展有很大的影响。因此研究时，既立足于西藏藏戏的个案研究，又具有广阔的视野，注意西藏藏戏对其他省区藏戏产生的影响。对传统剧目与新编剧目在剧目内容、舞台时空、艺术特征的改变及雪顿节、望果节藏戏演出习俗新变等方面进行比较研究，力求勾勒其演变轨迹。

（二）资料选取

本论文的资料来源主要包括以下几类。

第一类，文献资料。包括：①剧目资料，包括八大传统藏戏藏汉剧本、新编藏戏剧本等资料；②西藏各地区的地方史志；③研究性材料，包括国内外研究藏戏的文章、论文及著作；有关西藏历史、宗教、人文习俗等方面研究的文章、论文、著作等；其他戏剧学、人类文化学、民俗学、宗教学等学科的理论著作和研究成果。

第二类，文物材料。主要包括西藏自治区内现已出土的相关文物罗布林卡观戏楼及桑耶寺、布达拉宫、龙王潭等保存的相关壁画。

第三类，田野作业所获取的大量一手材料。各民间藏戏队及自治区藏剧团的现状、演出形态等研究对象的调查实录，包括文字、图片、录音和音像资料等。

第一章　西藏藏戏形态的历史演变

藏戏是藏民族悠久历史、传统文化的结晶。它主要分布在我国西藏自治区，青海省的海北、黄南、海南、果洛、玉树藏族自治州和海西蒙古族藏族自治州，四川省的阿坝藏族羌族自治州、甘孜藏族自治州和木里藏族自治县，甘肃省的甘南藏族自治州和天祝藏族自治县，以及国外的印度、不丹、尼泊尔等藏民族居住区域。藏戏以其鲜明的民族特色和艺术特征被夏衍同志赞誉为"雪山上的红牡丹"。

藏戏在传播过程中形成了众多的剧种流派。西藏藏戏是藏戏的母体剧种，它对青海、四川和甘肃等地藏戏的产生和发展影响深远。本章拟从西藏藏戏的生态环境、历史渊源、剧种流派的演变等方面来追溯西藏藏戏形态的起源及演变轨迹。

第一节　西藏藏戏的生态环境

西藏藏戏能世代相传，根本原因是在西藏具备其适宜生存的自然环境和人文环境。自然环境是人类社会生存、发展的基础，直接影响到一个民族或国家文化思想的产生和发展。

一、自然环境

西藏地处我国西南边陲，位于素有"世界屋脊"之称的青藏高原之上，总面积120多万平方千米，平均海拔在4000米以上。现代考古资料证明，西藏在一亿六千万年至一亿四千万年前的侏罗纪早、中时期还是古地中海的一部分；在上新世初期上升为陆地并逐渐升高。近几百万年来急剧隆起，形成了其境域内群山连绵、山峰林立

的地理风貌。西藏东部有横断山脉，东北有唐古拉山脉，西有喀喇昆仑山脉，南有喜马拉雅山脉，北有巴颜喀拉山脉，中有冈底斯山脉，这些山脉顶端的积雪经年不化，因此又被称为"雪域"。东南部的喜马拉雅山脉平均海拔6000米以上，是世界上海拔最高的山脉，举世闻名的珠穆朗玛峰就位于此山脉。西藏境域内不仅群山耸立，而且大江大河纵横交错。东部主要有金沙江、澜沧江、怒江；南部有雅鲁藏布江；西部有郎庆藏布（象泉河）、森格藏布（狮泉河）等。亚洲许多著名的大江大河，如湄公河、印度河等均发源于或流经雪域。

图1-1 连绵的雪山

图1-2 雅鲁藏布江

如上所述，西藏所处地域偏僻、地势海拔较高、气候极端恶劣、四周被群山环绕，与外界交通不便，故和周围其他民族文化交流甚少。西藏藏戏在几乎与外界隔绝、极其封闭的自然条件下产生、发展，受汉族等其他民族文化的影响很少，因此较完整地保留了其广场演出、戴面具表演等独特的艺术品质。而西藏藏戏保存至今的这种原生态的演出形态为我们今天研究其他民族戏剧的产生、发展过程提供了鲜活的案例。

西藏境域内连绵不断的雪山、奔流咆哮的江河、星罗棋布的湖泊、广阔无垠的草原和高大蔽日的森林，形成了其山水相间、纵横交织的复杂地貌。高山、草地、湖泊、森林、峡谷、江河错杂分布的地理环境与辽阔的地域、落后的交通工具是造成西藏交通不便、民族之间文化交流困难的主要因素。久之，在西藏不同地域便形成了独具特色的地方方言、社会习俗和民间艺术。

西藏藏戏中诸多剧种流派的形成与当地流行的方言和民间艺术关系密切。白面具藏戏产生于藏族文化发祥地雅砻河谷，运用卫藏大方言区中的山南语言并吸收了当地古老的卓舞艺术，主要在拉萨和山南一带演出。因为距离遥远、交通不便和语言差异等因素，白面具藏戏在日喀则、阿里、那曲、昌都等地难觅其踪。蓝面具藏戏中著名

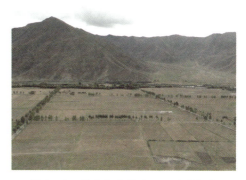

图1-3 群山环绕的拉萨城　　　　　图1-4 藏文化发源地——雅砻河谷

的迥巴戏班、江嘎儿戏班和湘巴戏班虽然同处后藏，但由于各戏班所处之地的自然条件、民间艺术、社会习俗不尽相同，产生的戏剧唱腔和表演艺术也风格各异。各戏班之间路途遥远，山谷河流重重阻隔，彼此之间的艺术交流很少，形成了具有不同表演风格的藏戏流派。

二、人文环境

西藏藏戏孕育于西藏古老的多元文化土壤之中，它的孕育、形成和繁荣都受其独特的人文环境的影响。

自古以来，藏族先民就繁衍生息在青藏高原。14世纪的藏族史籍《西藏王统记》中记载了藏族人起源的传说故事。一只神猴受自在菩萨之命来到雪域藏地的扎若波岩洞中修行，当地有一个岩山罗刹要求和他结为夫妻，并威胁若不答应将吞没雪域境内所有生灵。神猴征得菩萨同意后便与岩山罗刹成婚并生下6只猴婴。3年之后，这6只猴婴在甲错森林多果处已经繁衍成500只小猴子。他们已吃完当地果实，个个饿得皮包骨头。父猴看到这种情形便来到布达拉山向菩萨求救。圣者"从须弥山缝间，取出青稞、小麦、豆、荞、大麦，播于地上。其地即充满不种自生之香谷。于是父猴菩萨引领猴儿，来于其地，并授与不种自生之香谷，命其食之。因此其地遂名为灼当贡波山。幼猴等食此谷实，皆得满足。毛亦渐短，尾亦渐缩，更能语言，遂变成为人类。从此即以不种之香谷为食，以树叶为衣。如是此雪域人种，其父为猕猴，母为岩魔二者之所繁衍，故亦分为两类种性：父猴菩萨所成种性，性情驯良，信心坚固，富悲悯心，极能勤奋，心喜善品，出语和蔼，善于言辞。此皆父之特性也。母岩魔所成种性，贪欲嗔恚，俱极强烈，从事商贾，贪求营利，仇心极盛，喜于讥笑，强健勇敢，行不坚定，刹那变易，思虑烦多，动作敏捷，五毒炽盛，喜窥人过，轻易恼怒。

此皆母之特性也。当时，山野尽属山林，江河盈溢洪水。盈满之水，开为支道，水即流归支道，原野之上，从事稼穑，营建城邑。尔后未久，即有聂赤赞普者出，来为吐蕃之王，从此始有臣民之分焉。"① 这则神猴和崖山魔女结合孕育了藏族后代的传说故事在藏地广为流传，表现出藏族先民对人类起源及人性善恶的探索，至今在山南泽当镇附近还遗存有据说是当年神猴修行的山洞。

据考古资料证明，西藏固有的原始居民群大约在五万年前的旧石器晚期就出现在雅鲁藏布江流域。根据乃东、拉萨、林芝等地，特别是昌都卡若遗址发掘的考古资料表明，至少五千年以前，以藏南雅鲁藏布江流域和藏东三江谷地为中心的西藏，已经产生了较发达的远古文化。新石器时代晚期，雅鲁藏布江中游河谷雅隆部落兴起，私有制产生，原始社会渐趋瓦解。

由于西藏高海拔、错综复杂的地理环境造成了大风、冰雹、暴雪等极端天气和多种自然灾害经常发生。面对如此恶劣的自然条件，藏族先民产生了"万物有灵"的观念。公元4世纪前后，与释迦牟尼同一时期，象雄地方的丹巴·辛饶米沃创立了苯教。"苯教可分九派：因苯教四派，果苯教五派。果苯教五派，其教义在求进入雍中无上乘而获快乐上界之身。因苯教四派，分为：郎辛白推坚，除辛白村坚，卡辛久梯坚，杜辛村卡坚。郎辛白推坚派，以招泰迎祥，求神乞医，增益福运，兴旺人财为主。除辛白村坚，以抛投冥器，供施祭品，安宅奠灵，以及禳祓消除一切久暂灾厄为主。卡辛久梯坚派，以占卜善恶休咎，决定是非之疑，显示有漏神通为主。杜辛村卡坚，以为生者除灾，死者安厝，幼保关煞，上觇星相，下收地鬼等为主也。诸派作法，皆摇动手鼓单钹为声。"② 从聂赤赞普至脱脱日年赞王共有27代，"其在位时，咸以苯、仲、德乌三法治理王政"③。可见当时的苯教不仅影响到人们的婚姻、出行、安葬等方面，而且对会盟、交兵、继位、主政等国家大事也有一定的决策权。据苯教史书记载，苯教在祭奉自己的保护神本尊和祖先，或举行盟誓仪式时，都要用狗、牛、羊、马等进行牲祭，甚至用人来进行血祭。传统藏戏中许多情节体现出浓郁的苯教色彩。藏戏《诺桑王子》的宫廷巫师哈日和魔妃哈姜率众妃围攻仙女云卓拉姆，想要刮掉云卓心上的脂肪来做供品的情节就是苯教血祭的反映。在众多的传统藏戏剧目中，所反映的寄魂树、寄魂湖和祭祀仪式大都来源于苯教。

公元7世纪，藏王松赞干布建立了统一的吐蕃王朝，他派吞米·桑布扎等人到印度学习梵文。桑布扎在梵文基础创造了藏族文字；松赞干布迎娶赤尊公主、文成公主

① 索南坚赞著：《西藏王统记》，刘立千译注，民族出版社2000年版，第32页。
② 同上，第35页。
③ 五世达赖喇嘛著：《西藏王臣记》，刘立千译注，民族出版社2000年版，第11页。

入藏后，修建了布达拉宫、大昭寺和小昭寺，并派人翻译了大量佛教经典，推动了佛教在西藏的传播。

图1-5　布达拉宫（张少敏摄）

图1-6　桑耶寺

公元8世纪，赤松德赞赞普在位期间，大力扶持佛教，修建了西藏第一座佛、法、僧三宝俱全的佛教寺院——桑耶寺，对佛教在西藏的传播影响深远。10世纪，在西藏西部高原兴起的阿里古格王朝曾邀请印度高僧阿底峡到阿里等地讲经传法。阿底峡和弟子仁青桑布共同翻译了许多佛教经书，开启了藏传佛教的后弘期。这一时期出现的众多教派和高僧活佛及其翻译的大量经书对佛教在西藏的发展和推广起到了积极的作用。

公元13世纪，萨迦派受到元朝中央政府的册封和支持，结束了西藏在吐蕃王朝之后几百年分割混乱的局面。第一次在西藏建立了政教合一的地方政权并正式纳入祖国版图。

1409年，宗喀巴创立藏传佛教格鲁派（黄教），严格教律、整饬佛教，发展很快。公元16世纪中叶，清政府分别册封达赖喇嘛和班禅喇嘛两个活佛体系。这两个活佛体系建立后，整个藏区的佛教都在格鲁派统领之下。公元1642年，格鲁派在蒙古和硕特部固始汗的支持下建立了甘丹颇章政权，第五世达赖喇嘛洛桑嘉措成为西藏地方政府的领导核心，政教合一制度得到加强。1751年，清朝政府废除西藏郡王制，建立噶厦地方政府，进一步巩固了西藏的政教合一制度。

总之，"如果说，在公元7～9世纪，西藏吐蕃王朝曾经以一个拥有强大军事实力的世俗政权形式而获得巨大的发展，那么，在吐蕃王朝灭亡之后，尤其是随着公元10世纪后期，藏传佛教'后弘期'的兴起及佛教在西藏社会中的极大普及和发展，西藏社会的发展方向也随之被确定了。这就是西藏社会开始逐渐朝着一种与吐蕃时期截然不同的方向即宗教性社会的方向发展，其具体标志有以下三点：一、宗教逐渐成为了社会的基本凝聚力。……二、宗教组织成为了西藏最基本的社会组织之一。……

三、政治上逐步形成了政教合一格局。"①

"西藏政教合一制度建立以后,佛教文化成为西藏农奴社会上层建筑制度的核心部分,并且统治阶级借助政权的力量把佛教作为传播文化的基本方式。经过长期的灌输、熏陶,藏族的绝大部分成员都崇信佛教,西藏社会完全沉浸于宗教气氛之中。"② 久之,在到处弥漫着佛教气息的社会土壤中形成了藏人独特的宗教心理特征:"(一)此身所遭受,皆以前历世善恶业报所应得,无足计较。唯力修未来福报,为人生最大目的。(二)诵持六字真言——唵嘛呢叭咪吽——为人生最要工作。(三)瞻礼圣城拉萨,或罄身所有布施于此,为人生最大功德。"③ 因此,在过去的西藏,"念经朝佛成为人们精神生活的第一需要,神意佛旨成为人们判断是非、处理问题的最高准则,无论对现实事物的价值判断,还是对历史事件、历史人物的价值判断,都要严格遵守佛教教义和宗教思维的逻辑"④。与此同时,人们的日常生活也与佛教息息相关、密不可分,"生育子女要请喇嘛命名;婚姻须喇嘛占卜;疾病要喇嘛医治;灾难要喇嘛禳解;死亡要喇嘛超度;何日播种何时收获亦要喇嘛决定;若天干无雨或有冰雹水灾,均须喇嘛祷告;至于春秋佳节祭祀跳神等盛典均由喇嘛主持"⑤,表现出生活完全佛教化的特点。

图1-7 布达拉宫后面叩长头朝拜者

图1-8 布达拉宫后面的转经筒

在西藏特殊的"政教合一"制度的影响下,藏人"思想的佛教化,生活的佛教

① 石硕:《西藏文明东向发展史》,四川人民出版社1994年版,第499-500页。
② 乔根锁:《西藏的文化与宗教哲学》,高等教育出版社2004年版,第30页。
③ 任乃强:《任乃强藏学文集》下册,中国藏学出版社2009年版,第27-28页。
④ 乔根锁:《西藏的文化与宗教哲学》,高等教育出版社2004年版,第76页。
⑤ 陶长松、季垣垣等主编:《藏事论文选》下册,西藏人民出版社1985年版,第419-420页。

化,自然会出现佛教化的文学作品"① 来为政教合一的社会制度服务。藏戏作为一种文学形式,其孕育、形成、发展的整个过程都深受佛教思想影响。"藏戏完全生长于宗教社会生活的氛围和环境中,因此,它一方面保持着原始宗教性的仪式剧这一古老基础性形态;另一方面,宗教与戏剧进一步融合发展为一体,成为一种典型的宗教演义剧。它不像汉族戏曲那样仅是打上了佛教、道教的部分印迹,藏戏与宗教的关联,既表现于表层结构,比如藏戏采用佛经和佛本生故事,纵然是历史题材和社会生活题材,也完全贯穿宗教题旨,摄取宗教意象,反映宗教生活;同时,也表现于深层结构,比如藏戏的人、神、鬼、兽同台和天界、人间、地狱俱现,这同佛教的哲学思想、伦理观念和审美思维,以及宗教用迷狂的感情与幻想的形象把握世界的方法,有明显的联系。"② 由此可见,藏戏产生的"政教合一"的社会文化土壤决定了藏传佛教文化构成藏戏艺术主体的特征。

总之,西藏海拔高、温差大、地域辽阔、山河纵横、交通不便、与外界几乎隔绝的恶劣自然环境是西藏藏戏保留广场演出、戴面具表演等较原始演出形态及产生众多流派的外在因素;而在西藏独特的政教合一制度的影响下,藏人表现出思想佛教化以及生活佛教化的人文特征是藏戏宗教化色彩浓厚的内在因素之一。

第二节 西藏藏戏的历史渊源

西藏藏戏是藏戏的源头,探析其历史渊源就是探讨藏戏的渊源。因此,本节主要讨论藏戏的渊源。关于藏戏的起源,目前在藏文古代史料中尚未发现专门的记载。近、现代学者只能从藏族古代典籍的零星记载中寻找蛛丝马迹进行探讨。本节拟从藏戏的起源时间和起源因素两方面来考述其渊源。

一、藏戏的起源时间

20世纪八九十年代,国内学者曾对藏戏的起源时间问题进行过热烈讨论。下面笔者将在前辈研究成果的基础上对藏戏的起源时间进行考述。

20世纪国内学界关于藏戏的起源时间主要有以下三种观点:

其一,边多先生等人认为藏戏产生于8世纪前。边多先生认为公元8世纪,"藏

① 丹珠昂奔:《佛教与藏族文学》,中央民族学院出版社1988年版,第47页。
② 刘志群:《藏戏与汉族戏曲的比较研究》,《中国藏学》2006年第1期,第71页。

王赤松德赞为他生下三个王子的后妃次央萨梅朵珍建造的桑鸢寺（即桑耶寺，笔者注）康松桑康林神殿的壁画中，清晰而生动地描绘有演白面具藏戏的场面"①。从此壁画内容推知白面具藏戏在8世纪前已产生。

其二，藏族的一些藏戏艺人和剧作者认为它来自14、15世纪藏传佛教噶举派（白派）游方僧人汤东杰布为筹集造桥资金而自编自导的山南七姐妹演出，此观点在藏族地区流传最为广泛。洛桑多吉先生同意此种说法，并在文章中直接指出，"藏戏是公元十四世纪时，为学者兼得道者——高僧汤东杰布、另名高僧铁桥·遵珠桑布（年轻时称为楚乌·白丹扎巴）所创作，是众所承认的"②。

其三，格勒先生在《试论藏族戏剧的渊源、特点及其他》一文中认为，"直至公元17世纪，藏剧正式从宗教仪式中分离出来，成为以演唱为中心的独立的表演戏剧艺术形式"③，指出藏戏产生于五世达赖喇嘛阿旺·洛桑嘉措把藏戏引进拉萨"雪顿节"后的17世纪。

在上述藏戏起源年代的三种观点中，边多先生产生于8世纪之说与格勒先生的17世纪之说前后相差八九百年。针对学者对藏戏起源时间的争论，1986年，著名少数民族戏曲研究专家曲六乙参加了五省区首届藏戏艺术研究学会并在会上专门做了《关于藏戏研究的几个问题》的讲话，他指出："我们在研究任何一个剧种史的时候，都应该划分三个阶段。一个叫孕育期，再一个是形成期，然后是成熟期。实际上任何一个剧种的产生都要经过这三个时期。"后来众多学者在争论和探讨中逐渐达成共识，决定依据曲六乙先生的观点，把藏戏的孕育期、形成期和成熟期这三个阶段区分开，将8世纪至14世纪作为孕育期，14世纪末至15世纪初期汤东杰布出现后划为形成期，17世纪中叶五世达赖喇嘛以后称为成熟期。

学界关于藏戏起源时间讨论的主要原因是对藏戏的孕育期、形成期和发展期这几个分期概念混淆以及对资料理解的不同而造成对藏戏起源衡量标准的不同。笔者认为把藏戏的发展过程划分为孕育期、形成期、发展期三个阶段比较符合藏戏的实际情况。因此本文采用此三分法，详细论述见本章"西藏藏戏剧种流派的演变"一节内容。

① 边多：《还藏戏的本来面目——试论藏戏的起源、发展及其艺术特色》，《西藏研究》1986年第4期，第104页。
② 洛桑多吉：《谈西藏藏戏艺术》，次多译，《西藏研究》1984年第1期，第97页。
③ 格勒：《试论藏族戏剧的渊源、特点及其他》，中国西南民族学会藏族学术讨论会论文，1982年。

二、藏戏的起源因素

下面，笔者根据前辈时贤已有的研究成果探讨藏戏的起源构成因素。

（一）学界关于藏戏起源因素的讨论

20世纪80年代国内学界对藏戏的起源因素主要有三种观点：

其一，藏戏主要起源于"莲花生大师导演了佛教酬神醮鬼"的哑剧跳神舞蹈"羌姆"。此观点以中央民族学院编写的汉文《藏族文学史》（1985年版）为代表。

其二，洛桑多吉和边多先生则认为藏戏起源于民间说唱艺术和歌舞。洛桑多吉先生首先从藏戏的来源、表演艺术、调子和乐器的种类四个方面得出藏戏"与宗教跳神来源毫无相关"结论，指出藏戏"由民间的说唱和歌舞发展起来"。① 随后边多先生也撰文认为藏戏不是"从宗教仪式跳神中分离出来"②。另外，姚宝瑄、谢真元从藏戏独特的时空特点方面提出了"藏戏绝非源于跳神，就像中原戏曲只吸收了傩舞、傩戏的素养、材料，然而并非源于它一样。藏戏在长期的历史发展流程中，无疑汲取了跳神这种宗教寺庙舞蹈中不少的养分，但跳神却从未成为藏戏的直接源头……它的直接源头是藏族民间说唱艺术，配以民间音乐、歌舞、绘画（化妆）等"③ 的观点。

其三，藏戏起源多元论，以刘志群先生等人为代表。1981年，刘志群先生在《试论藏戏的起源和形成》中从哑剧性的跳神舞羌姆和藏戏起源，各种民间艺术的兴起和汤东杰布时代藏戏的初步形成，五世达赖时形成完整的独立戏剧艺术并普遍流行这三个方面首先探讨了藏戏的起源和形成时期。④ 六年之后，他又在另一文中明确指出，"藏族社会早期比较发达的口传文学、歌舞百艺，和民间说唱艺术，以及宗教祭祀仪式同艺术"⑤ 是藏戏的主要来源。

当时许多学者撰写文章展开对藏戏来源问题的探讨，基本上围绕以上三种观点展开。第一种观点把藏戏看作寺院羌姆的变体，忽视了藏戏本身所具有的民间艺术特质；第二种观点则认定藏戏来源于藏族民间艺术，完全隔绝了其与宗教的联系。以上两种观点在藏戏的来源问题上都有失之偏颇、不全面之处。笔者认为藏族的民间说唱

① 洛桑多吉：《谈西藏藏戏艺术》，次多译，《西藏研究》1984年第1期，第95—96页。
② 边多：《还藏戏的本来面目——试论藏戏的起源、发展及其艺术特色》，《西藏研究》1986年第4期，第103页。
③ 姚宝瑄、谢真元：《藏戏的起源及其时空艺术特征新论》，《西藏研究》1989年第1期，第119页。
④ 刘志群：《试论藏戏的起源和形成》，《戏剧艺术》1981年第3期，第23—31页。
⑤ 刘志群：《论探我国藏戏艺术的起源萌芽期》，《艺研动态》1987年第1期，第17页。

艺术、藏族的民间歌舞和宗教仪式与宗教艺术是藏戏的三大源头。觉嘎先生在《西藏传统音乐的结构形态研究》这本书中也同样指出在西藏歌舞艺术、说唱艺术和宗教艺术这些"具有悠久历史并流传至今的宗教和民间艺术形式中，同样留存有与阿吉拉姆有着密切关联的各种艺术元素"①。下面笔者拟对藏戏来源的三大因素进行简析。

(二) 藏戏的起源因素

首先，藏族的民间说唱艺术是藏戏起源之一。

藏族先民在还没有形成自己文字的远古时代，就开始以口头说唱的形式表现自己对自然万物、人类起源、生产经验等的探索和追求，形成了多种多样的说唱艺术。格萨尔王、折嘎和喇嘛嘛呢等说唱艺术直接影响到藏戏的形成和发展，下面将分别论述。

第一，格萨尔王说唱对藏戏艺术的影响。

藏族长篇英雄史诗《格萨尔王传》产生于公元 11～13 世纪，以民间艺人的口头说唱形式传播四方。藏族称《格萨尔王传》为"格萨尔仲"或"岭仲"，即"格萨尔的故事"，专门说唱"岭仲"的民间艺人称为"仲肯"，即"说唱格萨尔故事者"。

岭仲的说唱形式有两种，一种由一个人说唱，另一种由集体说唱。其中，集体说唱形式对藏戏的影响更大，表演形态为"有一人领说领唱，讲解到那个人物，由扮饰那个人物的演员站出来说唱表演，还可以与领说领唱者或其他演员扮饰的别的角色人物，进行论辩对话或对唱表演，其他暂时没扮演角色的演员作伴唱伴舞表演。这一种集体说唱艺术，就带有明显的戏剧演出的性质了，特别是与藏戏全体演员出场拉成半圆，由戏师作讲解剧情，讲解到的角色由扮饰的演员走出来表演，其他演员无角色表演进行伴唱伴舞这样一种演出格式，就十分接近藏戏了"②。可见，从藏族说唱艺术的角度考察，格萨尔说唱为藏戏艺术的形成准备了充实坚厚的基础。

第二，藏族说唱艺术折嘎对藏戏的影响。

折嘎，汉语意为"吉祥的祝愿"。折嘎是在藏区普遍流行的一种民间说唱艺术，那些"在每逢新年佳节和喜庆盛会之际上门祝福唱赞颂词的民间艺人"③ 也被称为折嘎。由于目前尚未找到折嘎出现时具体的文献资料，其产生年代很难确定。一般认为

① 觉嘎：《西藏传统音乐的结构形态研究》，上海音乐学院出版社 2009 年版，第 42 页。
② 刘志群：《中国藏戏史》，西藏人民出版社 2009 年版，第 101—102 页。
③ 索次：《藏族说唱艺术》，西藏人民出版社 2006 年版，第 23 页。

产生于"苯教时期的祭祀祝赞"①。折嘎的表演形态和装饰与藏族的苯教巫师表演相似,学者认为它源于苯教,后来随着苯教在青藏高原的衰微而传入民间。折嘎艺人在旧西藏地位比较低下,他们一般手拿一根名叫"桑白顿珠"的五彩木棍,左肩披挂山羊皮面具,怀揣大木碗到西藏各地流浪说唱乞讨。传统折嘎艺人开场说唱时称自己是"身白犹如雪山,心白犹如牛奶,意白犹如酸奶,是具备三白的化身"②,是吉祥喜庆的象征。折嘎艺人一般都是即兴创

图 1-9 折嘎表演

作,用优美的语言表达藏族人民的生活、爱情、愿望和理想,"表演形式生动活泼,说唱内容丰富多彩,语言幽默精炼,擅长渲染夸张"③,所到之处深受人们欢迎,被视为"吉祥的化身"。

　　折嘎说唱艺术由开场祝颂、演唱正文和吉祥结尾这三部分构成。第一部分的开场祝颂主要赞美本尊神和所到之处的四方神灵以达到娱神的目的。第二部分的正文说唱主要介绍自己的来历、服饰及所用三种道具的象征意义,赞美主人的慈悲善良、热情好客等。最后是说唱吉祥词语,以圆满幸福、吉祥如意的衷心祝福结尾收场。折嘎三部曲构成结构与传统藏戏温巴顿开场、表演正戏和吉祥结尾程式化的三部分结构基本相同,折嘎说唱艺术对藏戏的影响显而易见。不过,折嘎说唱艺人肩披白山羊皮面具表演与藏戏头戴面具及面具构成、蕴含之意有不同之处。折嘎艺人介绍自己面具的象征意义为"右腮插着白胡须,这是印度王装束;左腮插着黑胡须,是中国皇帝装束;额头画着日月图,是莲花生大师装束;鼻子垂挂贝壳坠儿,是尼泊尔游方僧装束;脸上涂抹红白粉,代表妙龄姑娘装扮;下巴贴一撮胡须,代表公山羊和灰鼠"④。另外,笔者所见嘉雍群培《藏族文化艺术》一书中所列折嘎面具象征意义略有不同:"头上戴的白羊皮,是雪山狮王的装扮;额头上的宝鉴,是唐东杰布的装扮;耳朵上挂的贝壳,是喀什米王的装扮;髦角的长胡子,是丑角的装扮;下巴的长胡子,是山羊的装

① 白曲主编:《中国曲艺音乐集成·西藏卷》,中国 ISBN 中心 2007 年版,第 293 页。
② 索次:《藏族说唱艺术》,西藏人民出版社 2006 年版,第 23—24 页。
③ 嘉雍群培:《藏族文化艺术》,中央民族大学出版社 2000 年版,第 49 页。
④ 索次:《藏族说唱艺术》,西藏人民出版社 2006 年版,第 131 页。

图 1-10 折嘎艺人的面具

扮;右边画的白酒窝,左边画的黑酒窝,是印度王的装扮,中间留的小胡须,是中原王的装扮,怀中揣的如意碗,是饮美酒的夜光杯。"① 以上所引资料象征意义有所不同,但在藏戏剧目中表演结婚、出生等喜庆场面时常穿插有折嘎艺人的说唱表演却是不争的事实,例如《朗萨雯蚌》中朗萨成亲时就有折嘎艺人上场祝贺表演。

第三,说唱艺术喇嘛嘛呢是藏戏源头之一。

喇嘛嘛呢说唱艺术以讲述藏传佛教"因果报应""轮回转世"等思想为主要内容,在拉萨、山南和日喀则等地广为流传。喇嘛,在藏语中是"上师""上人""寺主""恩德深重者"等意。泛指藏传佛教僧人。"嘛呢"是梵文观音菩萨大慈悲咒语"嗡嘛呢叭咪吽"的简称。在西藏,说唱喇嘛嘛呢的称为"喇嘛嘛呢哇""嘛呢巴"或"洛钦巴"(即善说者)。

关于喇嘛嘛呢的起源,学界目前有两种观点。有学者指出喇嘛嘛呢说唱受唐代变文影响而形成。其依据为宋朝文献《册府元龟》中"建中二年二月,以万年令崔汉衡为殿中少监持节使西戎。初,吐蕃遣使求沙门之善讲者,至是遣僧良琇、文素,一人行,二岁一更之"② 这段文献记载。这些学者认为大约在公元 7 世纪,随着尼泊尔的赤尊公主和唐朝的文成公主入藏,佛教传入吐蕃。为了更好地宣扬佛法,唐朝被派到西藏讲经布道的僧人良琇、文素以变文俗讲的形式弘扬佛法,唐朝的变文随之传入西藏,后在唐代变文基础上形成藏族的喇嘛嘛呢说唱艺术。变文中的"变",是"变化""改变"之意,其得名可能与佛教中的"变现"(即显现某种幻境)、"变相"(变佛经为图像)有关,主要以说唱佛教故事为主。变文表演时,转变者(演唱变文者)一边指着画卷(变相)中的图画,一边说唱相关内容,韵散相间、说唱结合。说唱内容与直观图画相结合使听众更容易领会佛教故事的主旨。笔者认为转变者指图画讲唱佛经、历史故事的形式虽然和藏族指着唐卡说唱佛经故事的喇嘛嘛呢表演艺术非常相似,讲唱喇嘛嘛呢的人"洛钦巴"——"善说者"也和《册府元龟》中称良琇、文素为"善讲者"的称呼几乎相同,但是以此"我们很难断言'善说者'良琇、文素二人的传播就是目前'喇嘛嘛呢'讲唱形式的真正源头"③。认为喇嘛嘛呢说唱产生于唐代的变文,有失之偏颇之处,还应寻找更多文献资料来印证此观点。

① 嘉雍群培:《藏族文化艺术》,中央民族大学出版社 2007 年版,第 51 页。
② (北宋)王钦若等编:《册府元龟》卷九百八十,中华书局 1960 年版,第 11513 页。
③ 桑吉东智:《从仪式到艺术:以"雄"为核心的阿吉拉姆》,《中国藏学》2012 年第 2 期,第 205 页。

另一种观点则认为喇嘛嘛呢说唱艺术产生于14世纪末15世纪初,噶举派高僧汤东杰布为建造铁索桥,在人口密集地方挂唐卡讲唱经文和佛经故事来募捐,创建了喇嘛嘛呢说唱艺术。笔者认为此观点也需进一步寻找文献证据。

喇嘛嘛呢的表演程式为:披着袈裟的喇嘛或尼姑首先在选好的说唱地点挂起用布帛或丝绢制成的绘有当天说唱内容的喇嘛嘛呢唐卡画。然后在唐卡画前面摆上供水、供品和酥油灯,在唐卡的右角摆上一个白塔,左角摆上一尊度母像,最后吹响白海螺召集听众。听众来后,讲唱的喇嘛或尼姑便手持细棍指点画面,用固定的诵经调子讲唱画面内容。在开头、结尾和讲唱过程中,不时穿插念诵喇嘛嘛呢六字真言。讲唱时"有的艺人完全可以背诵,有的要看着经文叙说,但必须是指着唐卡说唱"①。喇嘛嘛呢哇为外出说唱时便于携带和保存唐卡,所用唐卡一般长约1.20米,宽0.60米,如图1-11。

图1-11 说喇嘛嘛呢

在西藏,说唱喇嘛的嘛呢哇不仅是个别人,甚至已经形成了专业的说唱团体。现在西藏日喀则地区的仁布县拖布乡拖布村原有一座拖布庙,又称"旺衮庙"或"色金庙","该寺僧尼祖祖辈辈以说唱喇嘛玛呢谋生,已形成了一个较完整的正规的曲艺艺术演出团体"②。长期以来,拖布村喇嘛嘛呢的表演时间一年中已经形成了一定的规律性,索次先生在《藏族说唱艺术》一书中已详细论及,此处不再赘述。

喇嘛嘛呢说唱书目总数接近20种,题材广泛、内容丰富,在民间广为流传。其中《文成公主和尼泊尔公主》《诺桑法王》《苏吉尼玛》《白玛文巴》《顿月顿珠》《智美更登》《卓娃桑姆》和《朗萨雯蚌》的说唱故事底本后来逐渐演变为现在八大传统藏戏的剧本。

说唱艺术输入戏曲文学的方式主要有:或整理或改编,或节选或照搬原样。而民间传统藏戏演出团体基本按照喇嘛嘛呢哇的说唱故事底本原样进行八大传统藏戏演出。而这些藏戏剧本"仍是一个说唱文学、小说故事,或类似汉文中的变文俗讲似的文学故事本,并非严格意义的戏剧文学剧本。藏戏的表演艺术、时空艺术,必须设

① 索次:《藏族说唱艺术》,西藏人民出版社2006年版,第75页。
② 同上,第74页。

法完成这种文学故事本中提供的频繁的时间、空间的转换。由于文学故事本中时空转换太频繁，大多难以在舞台上用立体艺术来形象地具体地展示出来，只好保留说'雄'来作为完成这一目标的重要的过渡艺术。这说明说唱艺术是藏戏形成的主要源头，但它同时又制约束缚了藏戏的发展"①。

至今，在藏戏剧目演出中常穿插进喇嘛嘛呢说唱艺术表演。《苏吉尼玛》中美丽善良的鹿女苏吉尼玛乔装打扮成说唱艺人，以说唱喇嘛嘛呢的形式重回京城，揭穿了陷害自己的邪恶之人，为自己洗刷了不白之冤。传统藏戏中的剧情讲解人用固定的念诵调来叙述戏剧情节，其他演员的表演则随讲解人的叙述进程依次展开，说唱相间，散韵结合，说时不舞，舞时不说等正是藏族说唱艺术被形体艺术确立为立体艺术时的最初表现形态。

其次，藏族的民间歌舞是藏戏来源之二。

无论在哪一个国家，戏剧的起源都与歌舞有关。西藏素称"歌舞的海洋"，藏族人"只要会说话就会唱歌，会走路就会跳舞"。藏族民间歌舞是藏戏产生的另一个源头，其中阿卓鼓舞和热芭舞对藏戏影响较大。

1."阿卓"鼓舞对藏戏的影响

"阿卓"藏语意为"鼓舞"。公元7世纪前期，松赞干布颁布"十善法律"时，他"令戴面具，歌舞跳跃，或饰犛牛，或狮或虎，鼓舞慢舞，依次献技"② 进行庆祝活动。其中的"鼓舞慢舞"当为卓舞表演。8世纪中后期，赤松德赞为了弘扬佛法，在今西藏扎囊县的桑耶地方修建了藏族历史上第一座佛、法、僧三宝俱全的佛教寺院——桑耶寺。民间传说，桑耶寺修建时曾遭到当地鬼神的破坏，白天建造的殿堂，晚上便被他们拆毁。莲花生便从各地召集鼓舞艺人在桑耶寺表演鼓舞来降服这些凶神恶魔。"如今在桑耶周围的10个县内，流传一种名叫'桌巴谐玛'的鼓舞，简称为'卓'。人们普遍认为，它的源头便是8世纪建桑耶寺跳的卓舞。"③ 如今桑耶寺周围的卓舞艺人在表演时还念诵如下道白：

> 藏王赤松德赞，从印度请来了莲花生法师，当时不仅请来了"年"地方的卓舞队，也请来了"贡布"地方的卓舞队。又说前藏来了128个卓舞艺人，后藏来了128个卓舞艺术，但都未能把当地的鬼魔妖精吸引住，经一系列算命占卜及求神，确定邀请"达布扎西岗"的七位鼓手兄弟，从此有了360种不同语言，

① 姚宝瑄、谢真元：《藏戏的起源及其时空艺术特征新论》，《西藏研究》1989年第1期，第118页。
② 索南坚赞著：《西藏王统记》，刘立千译，民族出版社2000年版，第48页。
③ 郭净：《心灵的面具——藏密仪式表演的实地考察》，上海三联书店1998年版，第37页。

有了 360 种鼓舞在表演，这才使桑耶寺的鬼魔精们被吸引住了，于是该寺终于顺利建成。①

林芝的工布地区也有类似传说：莲花生大师为镇伏夜晚来拆寺的鬼神，便从工布请来 150 名卓舞艺人"卓巴"，通宵达旦地唱歌跳舞。所有的鬼神被精彩的舞姿吸引住了，他们不但停止破坏，而且帮助人们建寺。② 这些文献资料和民间传说中所言最后吸引破坏桑耶寺鬼怪的卓舞地点虽然不同，但可以说明卓舞产生时间很早这一事实。"乃东县哈鲁岗村至今还保留着'阿卓'这种古老的大型鼓舞队组织，其领舞师的面具与早期藏戏的白山羊皮面具大致一样，戴面具者的名称也同样叫作'阿若娃'。"③ 阿卓鼓舞的表演程式由开场舞蹈"萨江萨堆"（藏语意为平整净地）、"卓"（主要舞蹈部分）和"扎西"（吉祥收尾）三部分构成。卓舞表演三段式与藏戏三部分表演程式极为相似，可见其对藏戏的产生有一定的影响。

2. 热芭舞蹈对藏戏的影响

热芭舞蹈是西藏综合程度较高的古老歌舞。相传是 11 世纪藏传佛教噶举派第二代祖师、著名高僧米拉日巴创造。米拉日巴"采用苯教的'手鼓'、'香'（铃）、'牛尾'等法器，并吸收古代图腾舞和苯教巫舞以及苯教'羌姆'中的素材，用道歌的形式，创排了'热巴'舞蹈。'热巴'是由铃鼓舞，杂曲和民间歌舞'谐'三个主要部分组成的综合性歌舞艺术。后来又加进了属于戏曲雏形的杂曲短剧的形式"④。

热芭舞蹈在公元 14、15 世纪已发展为戏剧性很强的一种歌舞艺术。热芭舞蹈对藏戏的发展影响深远，"藏戏的开场演出形式与热芭很相像，戴面具的温巴与热芭短剧里猎人的服饰和表演动作也一致。演出高潮时运用的表演特技'拍尔钦'（躺身蹦子）和热芭的'死人蹦子'更为相似"⑤。另外，藏戏中温巴或渔夫所用腰饰"贴热"也是从热芭歌舞艺术中传过来。

总而言之，卓舞和热芭歌舞三部分的表演程式结构与藏戏的表演程式基本相同，"我们从藏戏的这种三部表演程式与民间传统歌舞的三部表演程式，特别是一头一尾的开场和尾声等，从内容到形式各个方面都如此相互统一的这一实际情况，便能深刻而清楚地认识到他们之间所存在的亲如手足的密切关系和历史渊源关系"⑥。同时，

① 索南次仁：《山南卓（鼓）舞》，《西藏艺术研究》1992 年第 4 期，第 48 页。
② 多吉：《略谈色玛卓》，《西藏艺术研究》1990 年第 3 期，第 51 页。
③ 刘志群主编：《中国戏曲志·西藏卷》，文化艺术出版社 1993 年版，第 10 页。
④ 丹增次仁主编：《中国民族民间舞蹈集成·西藏卷》，中国 ISBN 中心 2000 年版，第 6 页。
⑤ 刘志群主编：《中国戏曲志·西藏卷》，文化艺术出版社 1993 年版，第 15 页。
⑥ 边多：《藏戏艺术与民间文化艺术的历史渊源》，《西藏艺术研究》1992 年第 1 期，第 52 页。

这些民间舞蹈表演时常是先演唱一段，再舞蹈一段，演唱和舞蹈交错进行。藏戏演出往往也是唱时不舞，舞时不唱，可见，藏族民间舞蹈这种唱舞分离的特点直接影响到传统藏戏的表演形态。传统藏戏唱舞交错进行表演说明"藏戏还处于刚开始'以歌舞演故事'的阶段，歌、舞、念、白还没有有机地融为一体。恰好是这一点与中原戏曲相比，藏戏具有了无与伦比的活化石的价值。它的现状，恰好是中原戏曲历程中的一个阶段的再现"①。

最后，宗教文化是藏戏产生的另一个源头。

世界上每一个民族的戏剧的起源多和宗教文化有着密切的关系，藏戏也不例外。西藏的苯教和藏传佛教对藏戏的起源和发展影响很大，前辈时贤对此论述颇多，此处不再赘述。下面拟从藏传佛教"羌姆"和噶举派高僧汤东杰布对藏戏的影响来论及。

1. 藏传佛教羌姆对藏戏起源的影响

"羌姆"为藏语音译，意为"舞"或"舞蹈"，寺院的僧侣则称其为"金刚舞"。羌姆在中原不同朝代有不同的称呼。元朝时，藏传佛教被大规模地引进朝廷和蒙古地区，并在朝中上演根据羌姆改编的密宗乐舞。大概在此时，"羌姆"一词融入蒙古语中并被译为"查玛"。明代书籍中把北京黄教寺院蒙古喇嘛戴面具诵经跳舞、驱除魔障的跳神活动称为"跳步叱"。如刘若愚《酌中志》卷十六中记载了蒙古喇嘛在宫中跳步叱之事："万历时，每遇八月中旬神庙万寿圣节，番经厂虽在英华殿，然地方狭隘，须于隆德殿大门之内跳步叱。"②

清朝时期，每逢重大节日在宫廷或京城喇嘛寺院举办的这种活动被称为"跳布扎"。清代福格在《听雨丛谈》中写道："布扎者，蒙古语也。年终集喇嘛于中正殿，建诵经道场，祈福送祟，羽葆幢幡，鼓乐跳舞。"③ 吴振棫在笔记小说《养吉斋丛录》卷十四中对跳布扎情形做了较详细的记载："又有喇嘛扮二十八宿神及十二生相。又扮一鹿，众神获而分之，当是得禄之义。殿侧束草为偶，佛事毕，众喇嘛以草偶出，至神武门外送之。盖即古者大傩逐厉之义。清语谓之跳布扎，俗谓之打鬼。"④

西藏舞蹈艺术研究专家丹增次仁先生认为羌姆"是藏传佛教各派，僧众在自己寺院范围内表演的。其仪式隆重、场面壮观、气势宏大的诵经、音乐、舞蹈三位一体的宗教乐舞艺术"⑤。而郭净先生更倾向于羌姆为一种"仪式表演"观点，因为"在仪式的层面上，它是藏传佛教密宗的一种修供仪轨；而在表演层面上，它不仅包括舞

① 姚宝瑄、谢真元：《藏戏的起源及其时空艺术特征新论》，《西藏研究》1989年第1期，第117页。
② （明）刘若愚：《酌中志》，转引自《明代笔记小说大观》（四），上海古籍出版社2005年版，第3011页。
③ （清）福格：《听雨丛谈》，中华书局1997年版，第37页。
④ （清）吴振棫：《养吉斋丛录》，中华书局2005年版，第194页。
⑤ 丹增次仁：《西藏民舞品种展示（二）》，《西藏艺术研究》1992年第2期，第38页。

蹈，而且在某些场合穿插着哑剧和戏剧，并且广泛使用假面具"①。笔者比较赞同郭净先生的观点。

目前，藏学界关于羌姆的起源主要有两种观点。有人认为，羌姆源于藏族原始的苯教，从苯教仪轨傩舞发展而来；而大多数学者则认为，羌姆是随佛教在西藏的传播而兴起的一种密宗仪式舞蹈，其在形成过程中融合并吸收了藏地原有的苯教、民间宗教和民间艺术。笔者比较认同第二种观点，下面简述之。

8世纪中叶，赤松德赞派人请印度佛学大师静命（又译为寂护）进藏传法。五世达赖喇嘛所著《西藏王臣记》中对静命大师在西藏弘扬佛教之事记载如下：

> 大师为王讲说十善业，十八界等众多法门。以此触怒藏地鬼神，雷击红山王宫以及年岁饥馑，人畜病疫，灾祸大起。于是以恶臣为首之属民皆言由于倡兴佛教始遭此报。遂对佛教多生怨怼。藏王询之静命何因所致。师对曰："王之历代先王，虽修建寺庙，塑造佛像，并翻译经典，然以未能调伏藏地诸恶鬼神，致藏王数代寿命短促，宏法事业，累起障难。故于此大地应先用猛烈咒法而作调伏，往邬仗那国迎请大阿阇黎·海生金刚大师。此师乃占赡部州内最大密乘祖师，过去生中，与大王同修建甲绒喀秀塔，彼此曾发誓愿，共结法缘。如能迎致此师，则大王一切清净善愿，皆可办成。"堪布作预示后，随即赴尼婆罗。②

从上述内容可知，静命大师在西藏宣扬佛教时，吐蕃发生年岁饥馑、人畜病疫等灾祸，反佛大臣趁机散布谣言宣称这一切都是信仰佛教遭到的恶报。静命被迫返回尼泊尔，他走时向藏王赤松德赞推荐印度密宗大师莲花生（即阿周黎·海生金刚大师）前来调伏教敌。公元751年，莲花生接受赤松德赞的邀请，从尼泊尔进入西藏弘扬佛法并协助赤松德赞建造了桑耶寺。民间传说莲花生邀请卓舞艺人表演吸引鬼神同时跳起威猛的金刚舞，彻底降服了晚上出来拆毁建筑的凶神恶魔，使桑耶寺顺利建成。成书于1434年的《汉藏史集》较早记载了莲花生大师当年修建桑耶寺"吟唱镇压鬼神之道歌，收服吐蕃所有神魔，因此修建寺院的速度晚上比白天还要快"③之事，但没有具体描述莲花生大师所跳为何种舞蹈。在公元1643年成书的《西藏王臣记》中记载，修建桑耶寺时，"莲花生大师降服所有八部鬼神，令其立誓听命，建立鬼神所喜

① 郭净：《心灵的面具——藏密仪式表演的实地考察》，上海三联书店1998年版，前言第4页。
② 五世达赖喇嘛著：《西藏王臣记》，刘立千译注，民族出版社2000年版，第38页。
③ 达仓宗巴·班觉桑布著：《汉藏史集》，陈庆英译，西藏人民出版社1986年版，第97页。

之供祀，歌唱镇服傲慢鬼神之道歌，在虚空中作金刚步舞，并加持大地地基等"①，直接指出莲花生大师跳金刚舞降服了鬼神。藏族史籍《土观宗派源流》中也记载莲花生大师"来藏后收服恶毒天魔。虚空之中，作金刚步，加持地基，修建桑耶永固天成大寺"② 之事。从以上传说和文献资料可知，莲花生大师在修建桑耶寺时为降服当地恶魔最早跳起了金刚舞。

莲花生是印度密教金刚乘的大宗师，自然熟悉密教仪式舞蹈金刚舞。他创造的桑耶金刚舞，其来源据高历霆先生考证，"主要由印度佛教密宗的'金刚舞'和西藏苯教的拟兽面具舞、鼓舞等构成。印度密宗的舞蹈神秘、恐怖。以其'理趣秘密深奥'的手印，配以三目忿怒相的面具和骷髅人骨饰物，形成了浓厚的宗教恐怖气氛，这种狞厉、威吓的恐怖气氛，构成了初期桑耶寺'羌姆'的主要特色。西藏苯教的舞蹈生动、粗犷，带有'百兽率舞'、'发扬蹈厉'的原始舞风，少量的苯教舞蹈被吸收进了'羌姆'后，为印度密宗的'金刚舞'增添了某种生动的特色"③。由此可知，莲花生大师在原印度金刚舞范式中吸收了一些苯教祭祀仪轨以及包含驱邪祈祥寓意的藏族拟兽面具舞和卓舞等并延续到后来的羌姆表演中，如狮虎相斗、鹿舞、禽鸟舞等拟兽假面舞以及空行舞、卓舞等在娱神驱鬼、禳灾迎神的桑耶羌姆仪式上都能看到。

桑耶羌姆这种戴面具的密宗仪式舞蹈随着佛教在西藏的传播而逐渐盛行。公元10世纪后半叶，佛教在西藏逐渐本土化过程中，繁衍出众多的佛教宗派，形成了自成体系的藏传佛教。各个教派为宣传本宗义理，发展本宗仪轨，相继改造了早期的桑耶羌姆，从而演变为风格各异的各教派羌姆。

羌姆对藏戏来源的影响，黎蔷先生在《藏戏溯源》一文中做了详细的论证：

> 人们辨识莲花生所创"金刚舞"及"羌姆"之所以是戏剧样式，首先是因为它们其中保留着西藏原始傩戏表演方式。面具是傩戏的重要艺术特征，西藏"羌姆"受其原始苯教之影响，始终以自然生灵为图腾崇拜物，在表演中将苯教崇拜的神灵作为"羌姆"普遍使用的角色。古代西藏传说有一种厉鬼曾与莲花生相较量，并以"种种轮杵利器，乘大雪中投掷师身，纷如雨霰。师化雪为湖，鬼倏坠入，力竭将逃。师令湖沸，糜鬼骨肉。又以金刚杵击伤鬼眼，鬼归命哀祈。师乃说法，纵令向空而去"。厉鬼在沸腾湖水中煮成骷髅之故事传闻，后被作为被降伏的鬼神而被编入"羌姆"之中。

① 五世达赖喇嘛著：《西藏王臣记》，刘立千译注，民族出版社2000年版，第39页。
② 土观·罗桑却吉尼玛著：《土观宗派源流》，刘立千译注，民族出版社2000年版，第33页。
③ 高历霆：《藏传佛教寺院舞蹈"羌姆"探源》，《西藏艺术研究》1988年第2期，第9页。

古代西藏人民祭祀的牦牛神也被莲花生降伏而被编入"羌姆"阎鬼手下的使者，后来经常出现在藏戏表演之中。上述的"牦牛"与"骷髅"形象均演化为藏族原始傩戏中戴饰的面具。另外用于"羌姆"的其他拟兽面具还有如"狮"、"凤"、"雕"、"羊"、"龙"以及"扮牛虎狮子形、头戴面具舞吉祥"。

作为原始戏剧形式的"羌姆"，还在于它大量吸取了印度佛教及古典梵剧的一些角色表演程式。首先表现在于"羌姆"中出现了印度诸神中如密宗里的本尊神"大威德金刚"、"萨姆瓦拉"、"海如嘎"、"阎魔"、"大黑天"、"吉祥天女"等。其中如"阎魔"意为"地狱之主"或"死亡之主"。"羌姆"中有三种"阎魔"，即有身密之威的红死亡之主；有语密之威的红生命之主；有意密之威的九头死亡之主；它们分别戴饰红与蓝色面具，分别象征密宗之"身密、口密、意密"之"三密加持"。一般"阎魔"形象为头戴蓝色水牛头面具，上插火焰长角，呈三目威猛忿怒相，手持索命绳索与饰有骷髅头的短剑。

"大黑天"亦称"玛哈噶拉"，为印度乐舞戏剧之王"湿婆"神的艺术化身。"吉祥女"为密宗护法天神，在"羌姆"中其面具呈蓝色，三目忿怒相。"吉祥女"口中利齿间衔有一具死尸，右手持剑，左手持一人头盖骨钵，她出场表演时总有两位饰有龙头与狮头的女神相随陪衬。另外的角色还有棕黑色皮肤、大鼻子、络腮胡的印度神"阿兹勒"，寺院护法神"白哈尔"，黑色女神"时母"，战神"扎姆斯令"，本尊神"金刚镢"等，他们均为印度大乘佛教的密宗神。依《大日经释·六》载，羌姆"歌咏、皆是真言，舞戏，无非密印"。可知此种表演艺术形式实为印度乐舞戏与西藏原始傩戏相结合的文化产物。

另外我们还可以从藏戏遗存考证"羌姆"的戏剧艺术特征。如在西藏地区流行着一种"米那羌姆"，即俗人跳神，其中贯串着许多歌舞与祭祀仪式，具有代表性的即祈神驱邪的鼓舞"羌博"，再如传统世俗歌舞"达谐"、"恰盖霞卓"就曾为藏戏表演艺术所吸收。另外在一些藏戏剧目中还直接穿插着寺院"羌姆"的拟兽与神舞表演，如《朗萨雯蚌》的庙会上，有机地融入畏怖金刚忿怒尊相神的面具舞；《白玛文巴》中村民"表演了萨迦派羌姆中侍佣静善尊相神'梗'的面具舞"。《蒙古尼玛》中"穿插表演苯教主要崇奉的骷髅神'独达'的面具"。以及"豺、狼、熊、豹四动物灵怪的假形面具舞"。《朗萨雯蚌》中则出现了"格鲁派羌姆中地位最尊贵的头上有火焰长角，呈三目威猛，愤怒相的阎魔水牛头面具"。另外如"《卓娃桑姆》中魔妃哈江堆媒，《白玛文巴》中九头罗刹女王等所戴面具，也完全借鉴神舞中魔怪和愤怒相神的泥塑立体假头大面具发展而成，其造型为青面獠牙、血盆大口、怒目圆睁、披头散发、狰狞可怖"。由此

可见，原始戏剧雏形"羌姆"可谓孕育藏戏的文化母体。①

由此可知，羌姆以戴面具和哑剧的形式来表演故事内容，已经带有戏剧意味。14、15世纪，噶举派高僧汤东杰布在修建50多座铁索桥募捐演出的过程中不断吸收羌姆中的戏剧因素、民间歌舞及喇嘛嘛呢说唱艺术来完善表演艺术较为粗糙的白面具藏戏，并且晚年时在白面具藏戏基础上创建了表演艺术更为成熟的蓝面具藏戏，从而被藏族群众和艺人尊称为藏戏的"开山鼻祖"。

2. 戏神——噶举派僧人汤东杰布

藏族民间奉噶举派僧人汤东杰布为藏戏的戏神。公元14世纪后期，汤东杰布出生在后藏昂仁的一个小村庄。汤东杰布从小出家为僧，成年后，他为学习佛法云游四方。雪域高原多山川河流，汤东杰布在云游途中亲身体验到汹涌澎湃的江水常常成为人们出行的障碍，于是决心倾其一生建造铁索桥，为百姓造福。

民间相传汤东杰布在修建第一座铁索桥时，经费不足，工程中途停止。他心急如焚、夜不成寐。他为民造福之心感动了神灵，一天晚上，女神吉尊卓玛托梦说山南琼结有七位貌若天仙、能歌善舞的姐妹可以帮助他完成心愿。汤东杰布到琼结找到七姐妹后，"在白面具戏基础上吸收民间和宗教的各种带有戏剧因素的表演艺术编排节目，设计唱腔和动作，研究鼓钹击法指导七姐妹排演，并去卫藏地区进行募捐演出。七姐妹聪颖俊丽，舞姿轻盈飘逸，歌声优美动听，凡是前来观者，都觉新奇好看，同声赞叹是天上的仙女下凡。藏语称仙女为'拉姆'，藏戏被称作'拉姆'，亦即由此而来"②。汤东杰布依靠带领七姐妹到各地募捐集资修完此桥。"故今演剧时，剧场中必供一泥塑之白发老翁，手握铁链，以为剧神。"③ 同时，现藏于中央民族大学的传统藏戏《云乘王子》序言中也有相关记载："昔，我雪域之最胜成就自在唐东杰波赤列尊者，以舞蹈教化俗民，用奇妙之歌音及舞蹈，如伞蘯覆盖所有部民，复以圣洁教法，及伟人之传记，扭转人心所向，而轨仪殊妙之'阿佳拉莫'遂发端焉……"④ 以上民间传说和文献资料共同说明汤东杰布在修建铁索桥时用演出藏戏的形式进行募捐，故被后人尊奉为戏神。

现在，西藏许多保存至今的铁索桥据说都是汤东杰布修建的。其中距汤东杰布家乡昂仁县日吾齐村约500米处，呈东西方向横跨雅鲁藏布江上游的日吾齐桥（笔者

① 黎蔷：《藏戏溯源》，《西藏研究》1996年第2期，第70-71页。
② 刘志群主编：《中国戏曲志·西藏卷》，文化艺术出版社1993年版，第17页。
③ 洪涤尘：《西藏地理》，摘自《西藏史地大纲》，转引自陈家琎主编：《西藏地方志资料集成》第一集，中国藏学出版社1999年版，第29页。
④ 转引自王尧：《藏剧故事集》，中国戏剧出版社1963年版，第165页。

注：昂仁县文物志中译为"日吾其桥"，本文采用大多数译文"日吾齐桥"），距今大约有600多年，相传为汤东杰布在雅鲁藏布江上游最早建立的一座铁索桥。"桥有东、中、西三座桥墩，全长90米，宽约1米，仅能容一人通过"①，桥上有四根铁链通过这三座桥墩，"每链的长度不尽相同，有20、33、40厘米三种不同规格，均系用厚1.5、宽3厘米的铁条锻打而成，在四条主链的下方用牛皮绳吊铺木板作为桥面。铁链下垂最低处距地面1.8米"②。这座铁索桥建成后一直是沟通雅鲁藏布江上游两岸的交通枢纽。现在除三座桥墩和四根主铁链基本保存完好外，原桥上的木板和牛皮绳已经朽坏，无法通行。事实上，这座铁索桥是否为汤东杰布所建并不重要，主要是藏族人民用此种方式表达对修建铁索桥造福民众并发展了藏戏艺术的这位高僧的怀念之情。

图1-12 昂仁县现存汤东杰布修建的铁索桥

藏族民间传说认为藏传佛教噶举派云游高僧汤东杰布创建了藏戏。事实上，戴着白山羊皮面具表演的白面具藏戏早已产生，只是当时较为简陋。15世纪初，汤东杰布为营造铁索桥组织能歌善舞的山南七姐妹演出白面具藏戏进行募捐集资。他一生"历尽千辛万苦，在西藏各地波涛滚滚的江河上，前后共修建了五十八座铁索桥。给西藏众人献上了一份不可多得的厚礼"③。汤东杰布在其主持营造50多座铁索桥的过程中，不断吸收民间的歌舞、说唱等艺术来丰富、发展白面具藏戏表演艺术。15世纪中期，汤东杰布回到自己家乡日吾齐，在原来白色面具基础上进行加工装饰，制造出做工精美、更富表现力的蓝色面具。汤东杰布结合自己家乡的民间歌舞、瑜伽功术和杂技等技艺建立了比白面具藏戏表演艺术更为丰富多彩的蓝面具藏戏，并创建了第一个蓝面具戏班——迥·日吾齐巴戏班。

由以上可知汤东杰布不但建造了铁索桥，给藏族人民带来生活的便利，而且丰富并发展了藏戏艺术，使广大民众得到心灵的愉悦。因此"人们用各种形式来纪念他，歌颂他。汤东杰布的故乡昂仁以及拉孜、萨迦等地的群众，甚至还保留着一种纪念缅怀他的传统仪式。每当大家听到藏戏鼓声或要去看藏戏表演的时候，就要带一些青油

① 索朗旺堆主编：《昂仁县文物志》，西藏人民出版社1992年版，第81页。
② 同上，第83页。
③ 久米德庆著：《汤东杰布传》，德庆卓嘎、张学仁译，西藏人民出版社1987年版，第92页。

和羊毛;到了演出场地后,首先要把这些东西送到戏班子的手中,表示用羊毛青油,擦在铁索上,保护好汤东杰布为民建造的铁索桥不致生锈,永存于世。这也说明了兴建铁索桥的创举与倡导藏戏的相互关系"①。传统藏戏演出时,场地中央或悬挂汤东杰布的唐卡画像,或在桌子上供奉其塑像,有的戏班既悬挂画像又供奉塑像。在开场戏"温巴顿"中,场上演员不仅有吟诵汤东杰布编演藏剧故事的内容,而且还有全体祭拜戏神汤东杰布的仪式,犹如汉族戏班演员临上场前朝挂在后台入场口"祖师爷"画像顶礼膜拜一样。

图1-13 藏戏演出供奉的汤东杰布塑像　　图1-14 藏戏演出悬挂的汤东杰布唐卡画像

在汤东杰布的家乡昂仁县多白乡甘丹德林夏寺现供奉有相传为汤东杰布本人亲自塑造的塑像"通高41厘米,座高4.5厘米,宽32厘米。头梳高髻,耳垂大环,交脚坐于法台之上,左手掌执一宝珠,右手执笏板状物一件,上身赤裸,下体著一短裤。塑像面相丰满,表情庄重,浓眉大眼,阔鼻方腮,留有胡须,肌肉松弛,体态臃肿,具有老年特征。塑像表面涂彩"②。这尊汤东杰布的塑像一直受到当地僧俗民众的尊重。在拉萨大昭寺正殿二楼廊道左侧坐北朝南的墙上也有汤东杰布的画像,"画像高四十厘米,宽二十厘米。画像为坐态,白发、白眉、白胡子,头顶白发用法器'多吉'金刚挽起,手拿一节铁锁链,两腿脚作跌跏状"③。汤东杰布与赞普藏王和藏传佛教各教派的高僧大德的画像并存,可见几百年来,他已被藏族人民供奉为神灵。

① 边多:《还藏戏的本来面目——试论藏戏的起源、发展及其艺术特点》,《西藏研究》1986年第4期,第105页。
② 索朗旺堆主编:《昂仁县文物志》,西藏人民出版社1992年版,第164页。
③ 刘志群主编:《中国戏曲志·西藏卷》,文化艺术出版社1993年版,第272页。

3. 周边印度文化对藏戏起源的影响

藏戏的起源既汲取了本土文化的营养，又受到了周边印度文化的影响。印度文化中对藏戏起源影响较大的首推印度的佛教。上文已经论及公元 8 世纪中叶，印度佛教密宗大师莲花生应邀来西藏弘扬佛教，在印度金刚舞的基础上，汲取了西藏苯教、卓舞等民间艺术所创建的桑耶羌姆是藏戏重要来源之一。除此之外，随着佛经的大量翻译，有关佛教的文学作品和印度非佛教的文学艺术作品也被译述传入西藏，其中藏戏中的许多剧目直接来源于印度佛经，本文在第二章藏戏剧目中将论述，此处不再赘述。

同时，印度梵剧对藏戏起源也有一定的影响。印度戏剧用梵语写成，故被称为梵剧。论及梵剧对藏戏起源的影响，藏戏研究专家刘志群先生认为：

> 印度的戏剧有两种，一种是马鸣菩萨的《舍利弗》、戒日王的《龙喜记》，都属于原始的幼稚的宗教宣传剧类型。另一种是以抽象概念作戏剧人物，如出场的"佛"算是现实人物，还有"觉"（智慧）、"称"（名声）、"定"（坚定）等，这种象征而又现实的艺术手法，抽象但又有血有肉的活人物的戏剧类型，在印度也已有一千几百年的悠久传统，而且戏剧的成熟程度要比前面那种"宗教宣传剧"高得多。清末从新疆吐鲁番出土的三部梵语戏剧贝叶残本，就是这种类型的剧本，其中一出戏作者署名为"金眼之子马鸣"即马鸣菩萨。这说明两种类型的戏剧是同时并存的，又相互有密切联系。
>
> 以上所述，藏戏受印度的"宗教宣传剧"的较大影响是肯定的。同时，从藏剧开场戏中"温巴"、"甲鲁"和仙女三种人物的运用上，似乎也有印度"概念人物剧"那种象征而又现实的艺术手法和抽象而又是有血有肉的活人物的特点。①

藏族学者边多先生却认为开场戏中即温巴（猎人）、甲鲁（太子或王子）和拉姆（仙女）这三类人物"是从传统藏戏《曲杰诺桑》中的三个主要人物演变而来的"②。这两种观点有待进一步考证。

普布昌居对梵剧和藏戏的关系做了进一步的论述："古典梵剧品种繁多，按'一般的说法是二十八种'，其中有一种是'宗教宣传剧类型'，像马鸣的《舍利佛》、戒

① 刘志群：《藏戏的发展及其在中国戏剧史上的地位》，《戏剧艺术》1982 年第 3 期，第 95 – 96 页。
② 边多：《还藏戏的本来面目——试论藏戏的起源、发展及其艺术特点》，《西藏研究》1986 年第 4 期，第 108 页。

日王的《龙喜记》。这一类型的戏剧包含三种成分：'一是在舞台上扮演真实的历史或传说中的人物及故事；二是用虚构的人物和情节表演一个公式或定理；三是借人物的嘴说出所要宣传的道理。'藏戏从内容到形式都可以看到这种梵剧的影子。"[1]

丹珠昂奔先生认为印度戒日王（590—648）所作的六幕《龙喜记》，收集在《丹珠尔》本生部中，"十三世纪时由雄顿·多吉坚赞参译为藏文。讲的是云乘王子与玛拉雅坚玛的爱情故事，是以宣扬佛教的因果报应、乐善好施为目的。藏戏中的《云乘王子》对此多有借鉴、改造"[2]。同时他进一步提出，"有的同志认为藏戏的'顿'（为序幕式）、'雄'（正戏）、'扎西'（闭幕式）等借用了印度的戏剧艺术形式，我想是有一定道理的。从印度剧本身看，也有作为序幕式的介绍剧情等内容，有正戏中幕后的伴唱，有独白、有结束时的赞诗等。是否脉承关系，尚需进一步探讨研究"[3]。而他在《藏族文化发展史》中指出，"藏戏借鉴了印度戏剧的基本形式"[4]。

总而言之，藏戏扎根于西藏本土文化的沃土上，既汲取了包括苯教祭祀仪式、佛教羌姆舞蹈、民间说唱艺术、民间歌舞艺术等各种古老的宗教艺术和民间艺术的营养，又吸收了印度外来文化的滋养而形成。

第三节　西藏藏戏剧种流派的演变

西藏藏戏在600多年的传播过程中，形成了众多的剧种和流派。本节将对其演变过程进行简述。

一、西藏藏戏剧种的演变

西藏藏戏剧种可分为白面具藏戏、蓝面具藏戏和昌都藏戏等多种。其中白面具藏戏和蓝面具藏戏是早期的两大剧种，以首先出场的温巴所戴面具特征作为划分标准。出场的温巴若戴白面具或黄面具为白面具藏戏，如果戴蓝面具则为蓝面具藏戏。随着白面具和蓝面具藏戏的传播，20世纪初期，在昌都形成了不戴面具表演的昌都藏戏。下面将分别论述这些剧种。

[1] 普布昌居：《历史深处跃动的西藏文化"活化石"》，《西藏艺术研究》2009年第2期，第28页。
[2] 丹珠昂奔：《佛教与藏族文学》，中央民族学院出版社1988年版，第62页。
[3] 同上，第63页。
[4] 丹珠昂奔：《藏族文化发展史》，甘肃教育出版社2001年版，第658页。

（一）白面具藏戏

白面具藏戏是整个藏族地区最为古老、历史最悠久的主要剧种之一，它保留着西藏藏戏最原始、古朴、粗犷、稚拙的艺术风格。关于白面具藏戏具体产生时间，学界目前仍有争议。边多先生认为白面具藏戏"产生于公元八世纪"，"藏王赤松德赞为他生下三个王子的后妃次央萨梅朵珍建造的桑鸢寺康松桑康林神殿的壁画中，清晰而生动地描绘有演白面具藏戏的场面"①。桑鸢寺（即桑耶寺，笔者注）寺管会主要负责人森格夏曾告诉边多先生，现存桑耶寺壁画基本保持原貌。画有白面具藏戏的壁画是桑耶寺修建时就有的，每次修建佛殿时，为了保存原貌，都按照寺院规定，先将这幅壁画临摹下来，维修完后，再复制还原，绝不准改动。

格曲先生则对这幅壁画绘制年代有不同看法，他在《桑耶寺康松桑康林白面具藏戏壁画绘制年代与内容考辨》一文从桑耶寺正殿和康松桑康林殿现存壁画、壁画目录注释、文物考证、史料文献记载和人物采访等多方面考证，指出"康松桑康林绘有白面具藏戏表演场面的庆典壁画不是绘制于1200多年前藏王赤松德赞兴建桑耶寺时，而是绘制于近200年内；壁画内容也并非桑耶寺落成开光典礼时的盛大的欢庆活动，而是近代桑耶寺维修重建竣工后的开光庆祝场面；这种内容的壁画只有一幅，位于康松桑康林殿内"②。雪康·索南塔杰先生也认为，"在每一次维修寺庙时，都要在壁画中增加很多关于当时政治、经济、文化、人物等的内容。所以，不能说凡是寺内的壁画都是古代的画，也不能说一幅古代的画都没有。当时在桑耶寺主殿中层东南部的墙上留有一些扎西雪巴穿着法衣——肩帔和未穿肩帔的零星画面。这些画面中有扎西雪巴单人表演的，也有三四个人表演的。但

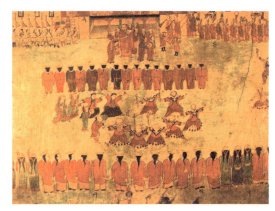

图 1-15　康松桑康林白面具壁画（张鹰摄）

① 边多：《还藏戏的本来面目——试论藏戏的起源、发展及其艺术特色》，《西藏研究》1986 年第 4 期，第 103－104 页。

② 格曲：《桑耶寺康松桑康林白面具藏戏壁画绘制年代与内容考辨》，《西藏艺术研究》2003 年第 4 期，第 41 页。

是，这些画不像是很早期的作品"①。

如果康松桑康林殿白面具藏戏壁画绘制的具体年代确如格曲和索南塔杰两位先生所言，白面具藏戏产生于 8 世纪之说只能寻找更新的资料来证明。不过，在康松桑康林殿白面具藏戏壁画绘制的具体年代讨论尘埃落定前，笔者在本书中采用《中国戏曲志·西藏卷》中"藏族最古老的白面具戏在八世纪时已基本形成，到十三世纪才逐步丰富、完善"② 这一说法。

白面具藏戏具体形成时间虽然仍是学术界争论的焦点，但藏戏在汤东杰布时期得到迅猛发展却被学术界一致认同。15 世纪初，藏传佛教噶举派高僧汤东杰布为修建铁索桥募捐集资，在原来比较简陋的白面具艺术基础上，汲取民间歌舞、杂技、说唱艺术以及宗教艺术营养，形成以说诵、吟唱、表演、歌舞和杂技等多种表现手段来演绎故事的戏曲演出形态。

17 世纪，在五世达赖喇嘛的扶持下，白面具藏戏进一步发展，"逐渐形成以唱为主，唱、诵、舞、表、白、技等各有一套初步程式，而又与生活化表演、民间歌舞及杂技表演融为一体的，完整的戏曲艺术形式"③。白面具藏戏产生于藏族文化发祥地雅砻河谷，运用卫藏大方言区中的山南语言，主要在山南、拉萨两个地区流行表演，同时也远播四川甘孜、巴塘和理塘等地。

白面具藏戏艺术古朴粗犷，歌舞深受古代"勒谐"（劳动歌曲）、谐钦和山南果谐影响，形成舞蹈动作活泼、韵律较强的特点；以小鼓小钹伴奏，鼓点节奏欢快；唱腔曲长词短，主要以单句为主，中间穿插有模仿动物的鸣叫声，特别是马的嘶鸣声"哎咳咳咳咳……哎咳咳咳咳"。其开场角色叫"阿若娃"，即"戴白胡子面具的表演者"之意，后学习蓝面具藏戏改称为温巴顿，只演出《诺桑法王》一个剧目，一般演出前半部或整本剧目。白面具藏戏在雪顿节上常表演开场仪式戏"阿若娃"、《诺桑法王》和吉祥结尾"扎西"。"它主要的一种表演形式是，在鼓钹伴奏下，演员边唱边在原地踏步。有时也加进一些伴唱，但伴唱极为简单，多是重复或简单变化重复唱腔段落的最后一个音。"④ 可见其"演出格式和表演艺术形式还保留了许多模仿人类早期原始生活的痕迹，如演出时拉圆圈表演，身穿兽皮衣装和牛毛绳球装饰的裤子，手拿彩箭和竹弓，作拟兽图腾舞蹈和祭祀仪式的表演等等，都反映了三四千年前

① 雪康·索南塔杰著：《西藏各藏戏流派的艺术特征与琼结扎西雪巴白面具藏戏的起源》，何宗英译，《西藏艺术研究》2003 年第 4 期，第 51 页。
② 刘志群主编：《中国戏曲志·西藏卷》，文化艺术出版社 1993 年版，第 13 页。
③ 同上，第 56 页。
④ 同上，第 105 页。

新石器时代和铜石器并用时代藏族先祖所创造的文化积淀"①。

白面具藏戏艺术起源很早、历史悠久,"但是因为历代西藏统治者均把它视作古老吉祥的象征,不许人们对它的剧本、表演、演唱及伴唱稍作改动,而且每年都由地方政府以支差的形式,保持白面具戏的演出,因此它的表演仍然保持着最原始的状态"②。可见,西藏地方政府的种种规定是导致其演出剧目单一、表演形态原始、艺术形式发展缓慢的主要原因

(二)蓝面具藏戏

蓝面具藏戏是表演艺术最成熟、传播范围最广、影响最大的藏戏剧种。它由白面具藏戏直接发展、革新而来。15世纪晚期,汤东杰布回到家乡昂仁迥·日吾齐寺后,把白山羊皮面具加以装饰改为蓝面具并在原白面具藏戏表演基础上,结合自己家乡的歌舞、瑜伽和杂技等创建了蓝面具藏戏和第一个蓝面具戏班迥·日吾齐。

蓝面具藏戏所用语言是以拉萨语为主的卫藏方言。它流行于拉萨、山南、日喀则、阿里等地,又远播青海、甘肃、四川等藏民族居住区域。它与白面具藏戏相比而言,其表演艺术更为细腻成熟。蓝面具藏戏流派众多、特色鲜明,所演传统剧目总计20多个,主要演出《诺桑王子》《文成公主》《卓娃桑姆》《白玛文巴》《智美更登》《顿月顿珠》《苏吉尼玛》和《朗萨雯蚌》这八个传统剧目;剧中人物角色丰富多样、性格鲜明;舞蹈动作既穿插有民间歌舞、杂技百艺等集体伴舞,又按照剧中不同的人物类型形成了程式化的舞蹈动作;以中鼓大钹打击伴奏,声音浑厚,表现力丰富;唱腔类型多样,因人定曲;角色面具造型多样、色彩丰富,蕴含褒贬之意;服饰色泽艳丽,民族色彩浓厚。

蓝面具藏戏以广场演出形式为主,演出时"保留了藏族民间说唱史诗故事的特点,由一个剧情讲解人一段段诵念剧情,介绍演员出来表演;全场演员的伴唱伴舞贯穿全剧始终;规定必须有开场仪式、正戏和结尾祝福迎祥的传统演出格式。蓝面具在艺术表现上有六七种基本手段:因人定曲、散板节拍、人声帮腔伴唱;快速数板、连珠韵词的说念;带有一定腔调韵味的部分道白、祝词、赞词"③。可见,蓝面具藏戏已形成较为成熟的表演模式和表现手段,代表了藏戏艺术的最高成就。蓝面具藏戏的剧目内容、演出形态、人物形象、面具服饰和组织形态等内容将在后面各章节中详细论及,此处不再赘述。

① 刘志群:《藏戏系统剧种论探》,《中国藏学》1988年第4期,第154页。
② 刘志群主编:《中国戏曲志·西藏卷》,文化艺术出版社1993年版,第105页。
③ 同上,第59页。

(三) 昌都藏戏

1. 昌都地区沿革

昌都地区位于横断山脉高山峡谷的三江流域。公元 1444 年（藏历第七绕迥木鼠年），宗喀巴六大弟子之一强森西绕桑布在澜沧江和昂曲河交汇地带修建强巴林寺（有的译为向巴林寺，笔者注）后，"昌都"这个地名才始见于史书。昌都是"两江汇合口"①之意。嗣后，强巴林寺逐渐发展为享誉四方的格鲁派名刹。新中国成立前，昌都强巴林寺共设有九个扎仓，僧人 3000 多人，是康区最大的黄教寺院之一。

古时，昌都一带属于朵康的一部分。唐代时，它开始归附于吐蕃王朝；在 13 世纪与中央王朝有了直接联系。清朝时，昌都与祖国内地的关系日益密切，成为"川滇青入藏之孔道"。民国初年，赵尔丰在康区改土归流时，昌都地区被划作川边特区。1939 年，它正式划归为西康省。1950 年 10 月，昌都解放，六年后被划归西藏自治区。昌都地区现辖 11 个县，所使用的语言属汉藏语系藏缅语族藏语支的康方言。②

2. 昌都藏戏

20 世纪八九十年代，随着对藏戏艺术的深入研究，学者根据昌都地区藏戏所表现出的独特艺术形态而创建了"昌都藏戏"这一具有地域性内容的新概念。

土呷先生认为，昌都藏戏含义有广义和狭义两种，"广义是泛指流传在上述昌都地区范围内的所有不同流派和风格的藏戏的总称。它包括来源于卫藏一带并有地方特色的昌都向巴林寺的藏戏；有与德格更庆寺藏戏一脉相承的江达岗托藏戏；有来源于拉萨觉木隆流派的察雅香堆康村的藏戏；有当地著名学者冬宫·土邓德来江村编导的、土生土长的新康民间藏戏；以及流传在左贡田妥寺的藏戏等。狭义的昌都藏戏是指原昌都向巴林寺的藏戏，也就是现昌都县文工队所演出的藏戏。近几年来，由于昌都县文工队较好地继承了昌都向巴林寺的藏戏，并代表昌都地区参加拉萨的'雪顿节'，使

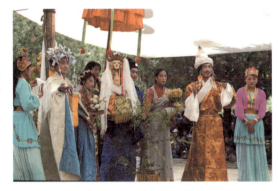

图 1-16　昌都戏班演出
《文成公主》剧照（张鹰摄）

① 土呷：《昌都藏戏和向巴林寺藏戏的产生》，《西藏艺术研究》1990 年第 1 期，第 45 页。
② 本段内容主要参考土呷：《昌都藏戏和向巴林寺藏戏的产生》，《西藏艺术研究》1990 年第 1 期，第 45 页有关内容。

得昌都向巴林寺的藏戏,大有代替整个'昌都藏戏'的趋势"①。本文所指乃为广义的昌都藏戏。

二、西藏藏戏流派的演变

西藏藏戏在各剧种之下又形成了以戏班为中心的不同艺术流派,下面将分别论及。

(一) 白面具藏戏流派

白面具藏戏主要有三个流派,即扎西宾顿巴派、扎西雪巴派和尼木巴派,其中扎西雪巴派影响最大。

1. 扎西宾顿巴派

扎西宾顿巴派产生于山南琼结,以扎西宾顿巴戏班为代表。"宾顿巴"藏语意为"七姐妹"或"七兄妹"。民间传说扎西宾顿是14世纪末15世纪初期,戏神汤东杰布为建造铁索桥在山南琼结组织能歌善舞的七姐妹(一说七兄妹)进行募捐演出而创立的第一个戏班,因七姐妹美丽聪颖、舞姿优美,观众赞其为仙女下凡表演,故藏戏被称为"阿吉拉姆"(意为"仙女大姐",笔者注)。学界普遍认为扎西宾顿巴戏班在汤东杰布为建桥募捐组织演出之前已经存在,它是西藏最早建立的一个藏戏戏班,标志着西藏藏戏结束了漫长的孕育时期,开始进入剧种初始化阶段。

17世纪中叶,五世达赖喇嘛洛桑嘉措对自己家乡的这个戏班大力扶持,他曾下令以宾顿巴村中间的小河为界,把扎西宾顿巴戏班分成"琼结·扎西宾顿巴"和"盘纳·若捏宾顿巴"两个戏班来拉萨参加雪顿节开场演出。该流派"温巴"所戴面具用山羊皮做成,颜色为白色,面具眼睛的下眼皮盖住上眼皮,相传这种特殊的眼形模仿五世达赖喇嘛的眼睛而制成。甲鲁所戴帽子与藏族早期"卓舞"鼓手所戴的"扩尔加"圈帽相同,其服装头饰和舞蹈动作基本保持桑耶寺壁画上白面具藏戏表演形态。扎西宾顿巴一般只演出《诺桑王子》片断,很少表演整出剧目。其演出风格主要流布于拉萨、山南等地。

2. 扎西雪巴派

以山南的扎西雪巴戏班为代表,它是白面具藏戏中影响最大的流派。关于扎西雪巴戏班的创建时间,学界目前有两种观点。一种观点是在《中国戏曲志·西藏卷》中认为扎西雪巴产生于15世纪末,刘志群先生在《中国藏戏史》一书中也同意此观

① 土呷:《昌都藏戏和向巴林寺藏戏的产生》,《西藏艺术研究》1990年第1期,第45页。

点。而雪康·索南塔杰先生通过口述材料和扎西雪巴自身唱词认为扎西雪巴戏班产生于17世纪中叶的五世达赖喇嘛时期。① 笔者在本书采纳《中国戏曲志·西藏卷》中扎西雪巴在15世纪末产生之说。

扎西雪巴派温巴所戴面具按照蓝面具的样式加工制作为独特的黄色，扎西雪巴温巴所戴面具何时由白色改变为黄色面具，笔者目前尚未发现相关文献记载。扎西雪巴戏班过去在雪顿节上演出《诺桑王子》全本，在开场和正戏中穿插表演山南的果谐歌舞和酒歌，其唱腔与西藏古老的民歌"谐钦"极为相似，唱腔中还有模仿动物的鸣叫声，舞蹈动作轻快活泼。扎西雪巴派是白面具剧种中表演艺术上发展得最为完备和成熟的流派。该流派表演风格在西藏各地流传并对四川甘孜、巴塘等地藏戏的产生影响较大。

3. 尼木巴派

尼木巴派在公元16或17世纪建立，主要包括尼木·台仲巴和吞巴·伦珠岗娃两个戏班。尼木巴派过去长期演出《诺桑王子》，主要学习扎西雪巴派表演艺术。20世纪50年代，尼木·台仲巴戏班在戏师诺穷主持下学演蓝面具藏戏艺术，演出剧目有《朗萨雯蚌》《卓娃桑姆》等；吞巴·伦珠岗娃戏班随后也改学蓝面具藏戏，主要演出《朗萨雯蚌》。尼木巴派到拉萨参加雪顿节集体仪式和在哲蚌寺擦娃康村表演时，按照规定仍戴白面具演出《诺桑王子》。雪顿节之后，该流派回到尼木本地便换上蓝面具及其服饰，演出《朗萨雯蚌》《智美更登》等剧目。尼木巴流派兼有藏戏白面具和蓝面具两种剧种的表演艺术风格。

（二）蓝面具藏戏流派

在白面具藏戏基础上发展而来的蓝面具藏戏，由于"各戏班所处地区的自然条件、社会习俗、民间艺术传统等不尽相同，各戏班世代相传的戏师均有各自的特长，因此形成了以戏班为中心，不同唱腔和表演风格的艺术流派"②。下面将对蓝面具藏戏各流派及艺术特征进行简述。

1. 迥巴派

迥巴派以汤东杰布15世纪中叶在自己家乡建立的迥巴戏班为代表，是蓝面具藏戏中最早形成的流派。该流派在日喀则"堆"地区的昂仁、拉孜、定日及昂仁到阿里一带，流传较广。其特点是演出中穿插当地的六弦琴弹唱舞蹈和酒歌，并有瑜伽功

① 雪康·索南塔杰：《西藏藏戏各流派的艺术特征与琼结扎西雪巴白面具藏戏的起源》，《西藏艺术研究》2003年第4期，第49页。

② 刘志群主编：《中国戏曲志·西藏卷》，文化艺术出版社1993年版，第57页。

一类的杂技表演。迥巴派在开场戏中常表演杂技"波多夏",一个温巴仰面朝天躺在地上,另外两个温巴抬着一个长石条或一块大石头放在他身上,然后用大铁锤砸断石条或砸碎石块,躺在下面的演员安然无恙。这种瑜伽功术表演是迥巴藏戏开场仪式中独有的特技。迥巴派发声系统比较古老,较多运用了脑后和胸腔共鸣,同时融入了日喀则、阿里地区的民间声腔音调。迥巴戏班有一种独特的练声方法"就是嘴对墙壁,仅隔伸展开的大拇指与小拇指之间的距离,拉长声音练'啊'字;而且还要到大河边使所练嗓音压过奔腾咆哮的波浪声"①。因此,迥巴派的"唱腔高亢洪亮、雄浑甜脆"② 在藏族群众中享有较高声望。

2. 江嘎儿派

江嘎儿派大约成立于17世纪,以仁布县江嘎儿群宗村的江嘎儿戏班为代表,是典型的赛钦③喇嘛藏戏。江嘎儿群宗最初只有10户人家,现在已发展到47户。该村男子全剃掉头发,身穿红色藏袍,农忙时从事农业生产,农闲时到经堂进行宗教活动,因此他们被称为俗人僧装者。江嘎儿戏班艺人深受此种环境影响,因此该戏班艺术"具有古老神秘、粗犷、瑰丽的宗教神秘色彩,唱腔古朴浑厚、庄重苍劲,受到广大民众特别是寺院僧侣的偏爱"④。主要流行于日喀则的江孜、仁布和白朗等地区。主要特点是舞蹈节奏比较缓慢,重视唱功,音调变幻莫测,悦耳动听。江嘎儿藏戏的"精湛技巧在于根据反映剧中主要人物父王、母后、王子、英绰拉姆、以及其他人物各自性格的内容,表现演技与神态,而且在不违背剧本原意的情况下,改变为散文,用后藏地方的话演唱。从音质上讲,正如萨班所著《音乐论》一样,'阳性音猛而威,阴性声细而颤,中性声转而柔'。阳、阴声虽然容易区分,但是用唱腔来表现阳、阴的腔调这一突出的艺术特点,却是江嘎曲宗藏戏无人能比的独有特点"⑤。在藏区,江嘎儿流派的影响力仅次于觉木隆派。

3. 湘巴派

大约在18世纪末建立,以南木林县的湘巴戏班为代表。演唱时多用地方方言,以湘河两岸的民间歌舞和湘巴噶举派宗教艺术为基础,既吸收了江嘎儿唱腔又"在鼓谱和动作方面与迥巴藏剧团相像。同时,由于距前藏较近,所以后来演出正戏时,在腔调方面又有很多与觉木隆藏剧团相似之处。在各出藏戏中,本来也演出《诺桑

① 刘志群主编:《中国戏曲志·西藏卷》,文化艺术出版社1993年版,第226页。
② 长白雁:《藏戏母体——卫藏藏戏》,《中华艺术论丛》第9辑,同济大学出版社2009年版,第36页。
③ 赛钦:在家的僧人,可以娶妻生子,俗人僧装,农忙劳动,闲时修法。
④ 长白雁:《藏戏母体——卫藏藏戏》,《中华艺术论丛》第9辑,2009年,第36页。
⑤ 雪康·索南塔杰:《西藏藏戏各流派的艺术特征与琼结扎西雪巴白面具藏戏的起源》,《西藏艺术研究》2003年第4期,第48页。

法王》和《汉妃尼妃》《朗萨文蚌》等,但是人们把《赤美滚丹》认作与香巴藏戏的演技和唱腔,戏文最相符"①。湘巴派在广泛吸取蓝面具其他流派艺术基础上形成自己别具一格的艺术特征,其在藏区影响力不是很大。

4. 觉木隆派

觉木隆派是西藏声望最高、流传最广、影响最大的流派。它以19世纪末发迹于堆龙德庆县乃琼镇觉木隆村的觉木隆戏班为代表。其道白运用拉萨方言,善于吸收各流派之长进行艺术创新,唱腔新颖丰富,韵调婉转动听,武功特技高超,舞蹈优美多姿,表演灵活多样,首开男、女演员扮演男、女角色之先河。觉木隆派先后出现了阿佳唐桑、米玛强村和扎西顿珠等戏剧艺术活动家、戏剧表演家,其戏班遍布西藏各地以及青海、四川、甘肃等藏区,同时在印度、尼泊尔和不丹等国家藏族聚集地区也比较流行。觉木隆戏班详情见本书第五章西藏民间传统藏戏班一节,此处不再赘述。

(三) 昌都藏戏的流派

昌都地区的藏戏流派主要有以下几种。

1. 强巴林寺藏戏

19世纪末期以前,昌都强巴林寺古学扎仓的僧人曾经模仿卫藏地区的藏戏演出。但他们既没有形成专门演出的藏戏班,也没有固定的演出时间,因此影响不大。

20世纪初,十世帕巴拉罗桑土邓·米旁·次成江村到拉萨三大寺学经期间深受卫藏藏戏影响。1920年,他从拉萨学经归来便在强巴林寺的阿曲扎仓组建藏戏班子,并把风景秀丽的达绒觉恩木寺划拨给藏戏班,供其排练和演出使用。同时明确规定强巴林寺藏戏演出时间为藏历七月中旬的"雅奶节"——夏令安居时演出,宗教节日和藏戏演出时间合二为一,为藏戏演出提供了保障,促进了强巴林寺藏戏的发展。

1919年,西藏噶厦地方政府在昌都设立"昌都总管"——朵麦总管,同时派遣大批来自卫藏一带的藏兵驻守昌都。这些官兵酷爱藏戏,闲暇之余,偶尔排练《诺桑王子》片断并演出。来自卫藏一带驻兵的藏戏表演向昌都当地百姓展现了藏戏的神奇魅力。

每年,朵麦总管从藏历七月初三开始在寝宫举行为期三天的夏欢活动,接着由两名僧俗官员设宴进行七天的欢愉活动。在这期间"各兵营召集藏戏表演者,表演《诺桑王子》《噶瓦旺布》等传统剧目;昌都寺庙阿曲扎仓的表演僧演出《顿玉顿珠》(即《顿月顿珠》,笔者注),《比神殊圣》等传记剧。此时,寺庙附近的百姓也会带

① 雪康·索南塔杰:《西藏藏戏各流派的艺术特征与琼结扎西雪巴白面具藏戏的起源》,《西藏艺术研究》2003年第4期,第49页。

着青稞酒、肉等点心食品，着盛装前来观看表演"①。可见，强巴林寺阿曲札仓和昌都驻军的藏戏表演，促进了藏戏在昌都的传播。

强巴林寺最初所演剧目主要是高僧谢松·格来江村根据八大藏戏改编而来。自十世帕巴拉恢复强巴林寺藏戏后，演出剧目除《顿月顿珠》《智美更登》外，还演出高僧降若根据佛经故事新改编而成的《拉鲁普雄》《噶拉旺布》《释迦十二行传》《斯朗多王子》以及《西藏王统世系》等剧目。

强巴林寺藏戏演出程式与白面具、蓝面具藏戏有不同之处："先是一老翁出场，称之为'多增'，意为道白人。他在唱二段祝福祈祷的曲调后，就开始道白介绍剧情。介绍剧情简明扼要，多用昌都方言。而后进入正戏。剧中人物相继出场，或韵白或表演或演唱。其韵白多为散文式，唱腔歌词多为诗句。正戏中间穿插的有折嘎、锅庄等。这些歌舞说唱可以随着观众的情绪可长可短，具有较大的伸缩性。最后由折嘎艺人来说唱结尾，其歌词内容为祝福吉祥的内容。"②

强巴林寺藏戏与白面具、蓝面具藏戏相比较，其主要的艺术特点是："①剧中主要人物大都有符合角色人物性格的音乐唱腔，节奏多为散板，但音调却与昌都宗教锅庄有着更多的相似之处。其他配角的音乐唱腔则是同一曲的不同唱词。因而昌都寺藏戏的唱腔就有锅庄曲调的风格了。剧中人物唱腔都是独唱，没有帮腔的。②除剧中的动物戴一些象征性的面具外，人物一律不戴面具。一般人物不化妆，只是对反面人物和武士用红、白、黑三种颜色来画较简单的脸谱。脸谱是用以上三种色彩在面部勾画出较简单的纹样图案，以表示各种角色的不同身份。其脸谱与内地戏剧有相似之处。③在开场戏中，没有像卫藏一带藏戏的温巴角色来介绍剧情，相反用一老翁来代替道白。④昌都寺藏戏明显地受了汉族戏剧的影响。除了脸谱的造型有相似之处外，在服装和虚拟的武打场面时，直接用了内地戏曲的某些道具和动作。如耍关刀和武打动作。"③

2. 江达岗托藏戏

江达岗托藏戏主要流传于西藏昌都江达县和四川德格一带。新中国成立前，江达县隶属于德格土司管辖范围，因此江达岗托藏戏实际上就是来源于四川德格更庆寺的藏戏。江达岗托藏戏演出剧目主要是《诺桑王子》和《夏什巴个》。其演出时间为藏历十二月二十七至二十九。江达岗托藏戏演出程式与强巴林寺藏戏的程式差别不大，

① 江参等编著：《昌都强巴林寺及历代帕巴拉传略》，扎雅·洛桑普赤译，中国藏学出版社 2010 年版，第 49 页。
② 土呷：《浅谈昌都藏戏及其特点》，《西藏艺术研究》1987 年第 2 期，第 10 页。
③ 同上，第 10 页。

在艺术方面有其特点："①唱腔独特。当你听见岗托藏戏的音乐唱腔时，仿佛听见寺庙唢呐在演奏，整个唱腔宗教特色较浓。唱腔中既有'多'调式，也有'拉'调式。如诺桑王子的唱腔就属于'多'调式，节奏比较舒展。王后的唱腔属于'拉'调式，既有女性抒情的特征，又不失其王后尊严的形象。②乐器不限于一鼓一钹的伴奏，还有唢呐、大号、小号、串铃等，较多地使用了寺庙跳神时用的乐器。③在正戏中穿插了清兵舞、狮子舞、猎人舞等，并且成为岗托藏戏的有机成分。在跳清兵舞时，服装完全是清朝式的、在背后缝有汉字篆体的'清'和'寿'字。"①

3. 察雅香堆藏戏

察雅香堆藏戏是指流传在察稚香堆、荣周等地的藏戏。20世纪初，嘎登西珠曲科岭寺的香堆康村派遣五位喇嘛到拉萨觉木隆处学藏戏，学得最好的次旺仁增成为香堆藏戏的第一个戏师。演出剧目以《卓娃桑姆》《智美更登》和《朗萨雯蚌》为主。一般在藏历1月5日至8日演出。察雅香堆藏戏"无论从程式到唱腔，从表演形式到舞蹈动作，较多地继承了拉萨觉木隆派的藏戏，同时也受到江嘎儿流派的影响。香堆藏戏除猎人面具属于平板状，其余面具为立体状。在背景和道具上比起觉木隆较复杂一些。每当演戏时，先在广场中间栽一根小柱子，挂上唐东杰布的唐嘎（即汤东杰布的唐卡，笔者注），而后在两边临时栽上几根松树作为背景。道具不仅有桌椅、轿子、垫子、供品等，而且在剧中较多地使用了写实的手法。如在排演《朗萨》时，当朗萨在地狱中受苦之情景时，不仅要架起大锅，还要烧起熊熊烈火，以增强环境气氛"②。

4. 察雅新康的民间藏戏

强巴林寺藏戏、江达岗托藏戏和察雅香堆藏戏演员都是寺院中的僧人，故称其为寺院藏戏。新康藏戏的表演者全是当地的民间艺人，因此称为民间藏戏。新康民间藏戏剧目主要以《罗登西绕传》为主，同时演《智美更登》和《朗萨雯蚌》等剧目。新康藏戏的主要组织者和领导者冬官活佛在其自传中写道："由于新康的藏戏从剧本到唱腔，从动作到服装，从对白到道具，都突出了康区的特点，故在当地称之为'朗他康鲁玛'，意为康巴式的传记藏戏。"③ 1927年，冬官活佛还亲自把察雅活佛罗登西绕的传记改编成藏戏。该剧主要以察雅呼图克图罗登西绕的生平事迹展开戏剧情节，突出了寻找罗登西绕灵童的艰难曲折，以及找到灵童后隆重迎接的场面。冬官活佛在剧中较多地运用了当地的民情民俗和歌舞曲调，生活气息较浓，深受观众喜爱。

① 土呷：《浅谈昌都藏戏及其特点》，《西藏艺术研究》1987年第2期，第10页。
② 同上，第10—11页。
③ 冬官《冬官自传》，转引自土呷《浅谈昌都藏戏及其特点》，《西藏艺术研究》1987年第2期，第8页。

同时他还把传统藏戏《智美更登》《诺桑王子》《朗萨雯蚌》等改编成"朗他康鲁玛"。但是现在能演唱"朗他康鲁玛"的民间艺人并不多,可见其目前急需抢救和保护。

总而言之,昌都一带的藏戏大都在20世纪初期正式兴起。除新康民间藏戏外,其余藏戏的渊源都可追溯到卫藏一带的藏戏流派。它们"既借鉴卫藏藏剧的形式手法,而又以昌都本地区的民间歌舞和宗教艺术为基础;既注意吸收汉族地区戏曲艺术某些成分,而又完全立足于藏族传统文化艺术土壤"①,形成自己别具一格的艺术特征。

小　　结

本章主要从藏戏产生、发展的生态环境,藏戏的起源及藏戏剧种流派的演变三方面对其历时性形态演变轨迹进行考述。

西藏地势海拔高、地域广阔、山河交错恶劣的自然环境与交通困难,和外界几乎隔绝的闭塞的生活环境是藏戏产生众多流派及其仍保留广场演出、戴面具表演等较原始演出形态的外在因素;在西藏"政教合一"的社会文化土壤中所形成藏人思想佛教化以及生活佛教化的人文特征是西藏藏戏宗教化色彩浓厚的内在因素。从西藏藏戏赖以生存的自然环境与人文环境两方面来探析生态环境对其呈现出面具戏、广场戏和宗教剧等特殊形态所产生的深刻影响,深化了西藏藏戏在剧种流派、剧目内容及演出形态等方面的研究。

西藏藏戏在广泛吸收苯教祭祀仪式、佛教羌姆舞蹈、民间说唱和民间歌舞等藏族古老艺术营养基础上又汲取印度外来文化的滋养而形成。其至今依然保留的说唱艺术、民间歌舞和宗教舞蹈等艺术形态为研究我国戏曲产生初期由歌舞、说唱艺术向戏曲发展的演变过程提供了鲜活的案例。

藏戏在600多年的发展变化中形成白面具、蓝面具和昌都藏戏三大剧种。白面具藏戏是藏区最古老的剧种。其表演风格古朴、粗犷、稚拙,以扎西宾顿巴、扎西雪巴和尼木巴三个流派为代表,主要演出《诺桑法王》一种剧目,其中扎西雪巴派表演艺术最为成熟。蓝面具藏戏从白面具发展而来,所演剧目以"八大传统藏戏"为主,唱腔多种多样、面具丰富多彩,形成迥巴、江嘎儿、湘巴和觉木隆四个流派。各流派音乐唱腔、表演风格差异较大,其中觉木隆派和江嘎儿派在藏区影响最大。20世纪初期,在昌都形成人物不戴面具、表演艺术风格独特的昌都藏戏。

① 刘志群:《藏戏系统剧种论》,《民族艺术》1988年第2期,第177页。

第二章　西藏藏戏的剧目与剧本形态

西藏藏戏剧目可分为传统剧目和改编、新编剧目两大类别。据统计，传统剧目共有 30 多出。可惜除八大传统藏戏外，大部分剧目现已停演。新编剧目主要以西藏自治区藏剧团成立后编创的一些剧目为主。藏戏的传统剧本采用西藏民间说唱艺人用于说唱"喇嘛嘛呢"的故事底本，由散文和韵文两部分内容构成，严格来说还不是现代完全代言体形式的戏剧文学剧本。

第一节　西藏藏戏传统剧目

为行文方便，笔者在本节拟将西藏藏戏传统剧目分为八大传统藏戏和其他传统剧目两大类别来论述。在传统藏戏中，《诺桑王子》《文成公主》《卓娃桑姆》《白玛文巴》《智美更登》《顿月顿珠》《苏吉尼玛》和《朗萨雯蚌》这八个剧目在藏民族居住地域家喻户晓、经久不衰，被称为"八大传统藏戏"。笔者在西藏各地调研时发现八大传统藏戏至今仍是不同剧种、不同流派民间藏戏队演出的主要剧目，其他传统剧目现大多已失传，停止演出。下面，笔者在前辈时贤研究基础上，对传统藏戏剧目的文学渊源、思想内容及艺术特征做进一步的探讨。

一、西藏藏戏传统剧目的渊源与作者

（一）八大传统藏戏的剧目渊源与作者

数百年来，八大传统藏戏在藏区人人皆知、长演不衰。下面笔者拟对八大传统藏戏的剧目渊源及作者进行考述。

1.《诺桑王子》

《诺桑王子》又名《诺桑法王》《诺桑王传》。它既是白面具藏戏唯一演出的剧目，又是"蓝面具戏、昌都戏、德格戏、门巴戏的传统剧目"①。下面对其渊源进行梳理探讨。

（1）《诺桑王子》起源诸说

目前学界对《诺桑王子》最早起源尚存争议。20 世纪 80 年代，李佳俊先生提出藏戏《诺桑王子》故事起源于西藏普兰之说。李先生认为，《诺桑王传》原本是公元 3 世纪以前发生在西藏普兰一带的民间故事《普兰飞天故事》，大约在公元 6 世纪前该故事传入印度，经过印度化和宗教化发展被收入印度《本生经》中的《树屯本生经》部分。"树屯本生经"按藏语意译为"诺桑本生经"。印度佛教分裂后，《树屯本生经》传入克什米尔。公元 11—14 世纪从克什米尔引入西藏，14 世纪被编辑进藏文大藏经《甘珠儿》中的《菩萨本生如意藤》一书中的《诺桑明言》部分。②

至今，在西藏阿里地区普兰县附近仍保存传说中有关诺桑王子故事的遗迹。坐落在普兰县城附近马甲藏布河北岸的贡不日寺"寺庙洞窟全长 24.3 米，由西至东呈一线展开，洞窟高度在 1.6～1.8 米，包括杜康殿、主持卧室'申夏'、甘珠尔拉康、修行室等洞窟"③。该寺被称为"故宫"，民间"相传此宫为著名的洛桑王子的宫殿，仙女引超拉姆与王子恩爱，遭密谋陷害，巫师谎称北方有敌，诱使洛桑王子出征，引超拉姆在危难时刻便从这里飞升天宫。待王子凯旋，与拉姆相会于天庭，战胜种种困难，惩处了恶人，终获幸福团圆。这一故事后来被编为八大藏戏之一《洛桑王子》流传甚广，故普兰亦传为洛桑王子的故乡，故宫则是王妃的居所，由此名声大振，……根据寺内壁画年代来看，已是公元 15 世纪以后的作品。由此分析，此处遗址可能早期仅为一般居址或修行洞窟，后因建寺于此，并有神话传说流传，才逐渐重要起来，终成一方名胜"④。《阿里地区文物志》的上述记载中指出贡不日寺"相传"为诺桑王子的故宫，普兰亦被传为诺桑王子的故乡。笔者认为，依据传说故事和现存的一些传说中的古迹不能完全断定诺桑王子故事发源地在西藏普兰，此说尚需寻找文献资料来支撑。

① 刘志群主编：《中国戏曲志·西藏卷》，文化艺术出版社 1993 年版，第 83 页。
② 此说见李佳俊：《孔雀公主型民间故事的起源与发展》，《思想战线》1985 年第 2 期。另，刘志群主编：《中国戏曲志·西藏卷》，文化艺术出版社 1993 年版，第 83 页；刘志群：《中国藏戏史》，西藏人民出版社 2009 年版，第 205 页；郑怡甄：《论藏戏诺王传的结构》，载《青海社会科学》1998 年第 6 期，第 88 页，都引用此观点。
③ 索朗旺堆主编：《阿里地区文物志》，西藏人民出版社 1993 年版，第 130 页。
④ 同上，第 131 页。

大多数学者认为《诺桑王子》来源于印度。马学良等主编的《藏族文学史》认为，"《诺桑王子》，据一手抄本的前言里称：是定钦地方的才仁旺堆根据《菩萨本生如意藤》中的《诺桑本生》改编的"①。《菩萨本生如意藤》是 12 世纪中叶的印度诗人格卫旺布集录其他经论中的本生故事用诗体写成。1276 年，在八思巴的鼓励下，藏族大译师雄顿·多吉坚赞和印度的罗乞什弥伽罗把梵文本的《菩萨本生如意藤》翻译为藏文。《菩萨本生如意藤》中 108 品全部讲述释迦牟尼的本生故事，"其中第六十四品《诺桑明言》是最长最好的一篇"②。

　　也有学者指出，早在《菩萨本生如意藤》被译为藏文之前，西藏就有楚臣迥乃白巴翻译的印度僧格孝振巴王子所著的佛本生故事集《狮子师本生蔓》藏文本存在。③ 全书共有 4 章 35 个故事，其中第二十五品《紧那罗女和诺桑》讲述了诺桑和云卓拉姆的爱情故事，其故事情节与藏戏《诺桑王子》完全相同。细节描写和文采略胜于《菩萨本生如意藤·诺桑明言》。但是藏文译者楚臣迥乃白巴目前生平不详，暂时无法推断其翻译具体时间，不过最晚当在 14 世纪中叶前。

　　虽然《诺桑王子》这一剧目最早见载于藏传佛教经典《大藏经》中的《狮子师本生蔓》和《菩萨本生如意藤》第六十四品。但《诺桑王子》来源还可以继续向前追溯。东方既晓（王国祥）先生在唐代高僧义净翻译的汉译佛典《根本说一切有部毗奈耶药事》卷十三、卷十四中找到了"善财与悦意"这个故事，经刘守华先生查对发现，"善财与悦意"的故事情节与藏戏《诺桑王子》基本相同④。后来郑筱筠在《藏族〈诺桑王子〉故事的印度渊源考》一文进一步指出梵文本中的《根本说一切有部毗奈耶药事》中的《善财与悦意》故事是藏族《诺桑王子》的最初佛经故事文本。⑤

　　综上所述，藏戏《诺桑王子》故事最早渊源可以追溯到印度梵文本《根本说一切有部毗奈耶药事》卷十三、卷十四中的《善财与悦意》，后来在印度分别被载入佛本生集《狮子师本生蔓》和《菩萨本生如意藤》中。佛教传入西藏后，随着佛经的大量翻译而传入西藏。

　　（2）《诺桑王子》故事在西藏演变与传播

　　梵文本的《狮子师本生蔓》和《菩萨本生如意藤》两个佛本生故事集被翻译成

① 马学良、恰白·次旦平措、佟锦华主编：《藏族文学史》，四川民族出版社 1994 年版，第 616 页。
② 刘凯：《论〈诺桑王子〉的流传及其在藏戏中的地位》，《民族文学研究》1989 年第 4 期，第 75 页。
③ 此说见郑筱筠：《藏族〈诺桑王子〉故事的印度渊源考》，《思想战线》2003 年第 3 期，第 125 页。
④ 此说详见康保成：《藏戏传统剧目的佛教渊源新证》，《中山大学学报》（社会科学版）2002 年第 3 期，第 55 - 56 页。
⑤ 详见郑筱筠：《藏族〈诺桑王子〉故事的印度渊源考》，《思想战线》2003 年第 3 期，第 124 - 128 页。

藏文本后，14 世纪中叶，两位著名的佛学大师布敦·仁钦珠和蔡巴·贡嘎多吉编写藏文《大藏经》时，《菩萨本生如意藤》被收进《大藏经·丹珠尔》中。随着藏传佛教的传播，诺桑和云卓拉姆的故事逐渐在藏区流传。但因其藏文译本属于"库藏"类型，《菩萨本生如意藤》等译文"故事正文大都是七个音节一句，开头和结尾的赞颂诗则是十一、十三、十五、十七、十九等音节为一句。故事部分由于以直叙为主，句子短小，比较好懂。赞颂诗句子长，意义隐晦，比较难懂"①。因此在僧侣上层引起关注。六世达赖喇嘛仓央嘉措在《情歌》中引用了诺桑王子的故事，"心爱的意抄拉毛，是我这猎人捕获的，却被有力的暴君，诺桑王子抢去"②。

大约在 17 纪末 18 世纪初，俗官顶钦·次仁旺堆在后藏雪嘎县任职时把它改编成散韵结合、适合民众传唱的通俗故事。③ 诺桑王子的故事才开始在藏族民众之间广泛流传。次仁旺堆在改编的前言中说："前辈贤哲们曾就这一故事，改编成了各种不同体裁的文学作品。这些作品内容生动，文辞华丽，颇见功力。但是，由于通篇古僻字和奥词相当多，所以对具有一般文化水平的读者来说，不易领会。这就好比藏人听外乡人讲方言，难解其意。为了使这部作品拥有更广大的读者，并能理解其深刻含义，我在出任雪嘎尔县县知时，把《诺桑王传》再一次改编成通俗读物，献给广大读者。"④ 可见"次仁旺堆改编的说唱形式《诺桑王传》文学底本的写就，为这一故事在民间广泛流传创造了良好的条件。以后，卫藏、多康藏区各藏戏剧演出的《诺桑王子》（也有名为《诺桑法王》《曲结诺桑》《诺桑与云卓》或《意乐仙女》的）多是根据次仁旺堆的通俗本改编的"⑤。随着藏戏《诺桑王子》在民间的广泛演出，诺桑王子的故事随之传遍整个藏区。

两个佛本生故事集被译成藏文并收入《大藏经》后，不但以文学通俗本、藏戏《诺桑王子》的形式广为传播，同时也以壁画的形式流传。在拉萨大昭寺内殿外廊的围墙内侧，所绘的释迦牟尼 108 品本生故事画传中，其中第 64 品就绘有诺桑王子的故事。

在五世达赖时期扩建并基本定型的布达拉宫的壁画上绘有蓝面具藏戏江嘎儿戏班

① 马学良等主编：《藏族文学史》，四川民族出版社 1994 年版，第 405 页。
② 仓央嘉措著：《六世达赖仓央嘉措情歌及秘史》，于道泉、王沂暖等译，西藏人民出版社 2003 年版，第 85 页。
③ 另一说法，洛桑多吉在《谈西藏藏戏艺术》（《西藏研究》1984 年第 1 期，第 83 页）中认为次仁旺堆于 16 世纪按照藏民族欣赏习俗需要把当时的文学作品《洛桑王子的故事》改编为藏戏剧本。《中国戏曲志·西藏卷》中认为蓝面具江嘎儿戏班中著名戏师朗杰在次仁旺堆藏戏剧本基础上，将它编排成该戏班的保留节目《诺桑法王》。见刘志群主编：《中国戏曲志·西藏卷》，文化艺术出版社 1993 年版，第 83 页。
④ 赤列曲扎译：《八大传统藏戏》上集，西藏自治区群众艺术馆内部发行 1985 年版，第 1 页。
⑤ 刘凯：《论〈诺桑王子〉的流传及其在藏戏中的地位》，《民族文学研究》1989 年第 4 期，第 76 页。

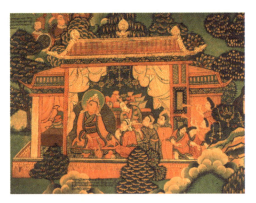 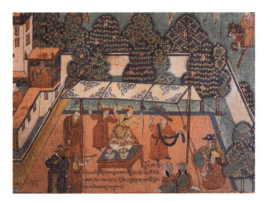

图 2-1　大昭寺诺桑与云卓
举行婚礼壁画（张鹰摄）

图 2-2　布达拉宫江嘎儿戏班演出
《诺桑王子》壁画（张鹰摄）

演出《诺桑王子》的情景。刘凯先生在《论〈诺桑王子〉的流传及其在藏戏中的地位》一文和刘志群先生的《中国藏戏史》中认为此画描绘了江嘎儿戏班在贵族庄园的天井庭院中表演的场景，而张鹰主编的《藏戏歌舞》中则指出此壁画是"描绘江嘎儿戏班在罗布林卡演出传统藏戏《诺桑法王》的情景"①。由此看来，此画描绘的具体演出地点有待进一步考证。

由上可知，《诺桑王子》"是一个以佛经故事为最初形态，经历了民间化、民族化、本土化过程，出现了不同版本的民间故事，最终形成为藏戏的历时性过程"②。

2.《文成公主》

《文成公主》又名《甲萨白萨》或《松赞干布迎娶文成公主与尼泊尔公主》。大约在17世纪编创而成，作者不详，是蓝面具湘巴戏班的保留节目。主要讲述吐蕃时期松赞干布迎娶尼泊尔赤尊公主和文成公主的故事，民间戏班表演时主要演出迎娶文成公主的部分。

（1）藏戏《文成公主》三个来源

第一，历史文献来源。

松赞干布和唐朝文成公主联姻是这出剧目的史实依据。汉文史籍中的《旧唐书·吐蕃传》和《新唐书·吐蕃传》中对这一历史事件都有记载。贞观八年（634），松赞干布曾派使臣向唐太宗请婚，未许。贞观十五年（641），松赞干布再次派使臣到长安请婚，《旧唐书》196卷中记载如下：

① 张鹰主编：《藏戏歌舞》，上海人民出版社2009年版，第22页。
② 郑筱筠：《藏族〈诺桑王子〉故事的印度渊源考》，《思想战线》2003年第3期，第125页。

太宗以文成公主妻之,令礼部尚书、江夏郡王道宗主婚,持节送公主于吐蕃。弄赞率其部兵次柏海,亲迎于河源。见道宗,执子婿之礼甚恭,既而叹大国服饰礼仪之美,俯仰有愧沮之色。及与公主归国,谓所亲曰:"我父祖未有通婚上国者,今我得尚大唐公主,为幸实多。当为公主筑一城,以夸示后代。"遂筑城邑,立栋宇以居处焉。公主恶其人赭面,弄赞令国中权且罢之,自亦释毡裘,袭纨绮,渐慕华风。乃遣酋豪子弟,请入国学以习诗、书。又请中国识文之人典其表疏。①

上文较完整地记述了松赞干布迎娶文成公主、派子弟到长安学习唐朝文化等历史。在《新唐书》216卷中的列传141中也有相关记载,但相比《旧唐书》而言,较为简略。笔者在汉族史籍中尚未发现记载唐太宗"七试婚使"的文献资料。

松赞干布派使臣到长安请婚,唐太宗"七试婚使"等曲折离奇的故事情节在藏族许多历史书籍中都有详细记载。张国龙、谢真元两位学者认为在藏族历史文献典籍中最早记叙唐朝和吐蕃

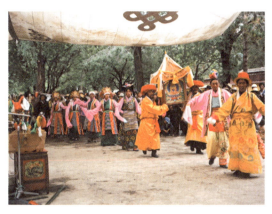

图2-3 湘巴戏班演《文成公主》长安出发剧照(张鹰摄)

通婚的是"伏藏"②中的《玛尼全集》和《柱下遗教》,且这两本书中相关内容基本相同。③而《柱下遗教》是从《玛尼全集》中抽出,独立成册的一本书,其中关于唐蕃联姻的记载是藏族较早用书面文字记载文成公主有关传说的文献资料。下面笔者依据台湾政治大学民族研究所汪幼绒女士1991年的硕士论文《藏族传说所呈现的文成公主》中第二章第三节"藏族史籍的记载"及相关文献资料对藏文史籍中记述文成公主入藏之事进行以下梳理(见表2-1)。

① (后晋)刘昫:《旧唐书》,中华书局1975年版,第5221-5222页。

② "伏藏",藏语叫"德尔玛"。据传吐蕃时期有人将一些重要著作埋藏起来,被后世一些佛教徒发现后取出来,公之于世。因是从埋藏中取出的书故叫"伏藏"。"伏藏"大约是12世纪前后的作品。转引自张国龙、谢真元:《试论藏戏〈文成公主〉与元杂剧〈汉宫秋〉异质的文化心态》,《民族文学研究》2008年第1期,第40页。

③ 张国龙、谢真元:《试论藏戏〈文成公主〉与元杂剧〈汉宫秋〉异质的文化心态》,《民族文学研究》2008年第1期,第37页。

表2-1 藏族史籍中有关文成公主的内容

书名	成书年代	作者及身份	教派	记载文成公主内容	备注
《拔协》	8世纪或12世纪	巴赛囊（赤松德赞时高僧）或为阿底峡弟子		赤德祖赞在和大臣们商议为王子娶汉族王妃时提到观音菩萨化身的松赞干布迎娶了同是观音菩萨化身的唐朝皇帝的女儿文成公主之事	首次在史籍中提到松赞干布是观音菩萨化身。佟锦华、黄布凡译注，四川民族出版社1990年版，第2页
《柱间史——松赞干布遗训》（又名《松赞干布遗教》）	1094年	（古印度）阿底峡尊者发掘，其卷首宣称：阿底峡是依照绿度母化身、智慧仙女文成公主转世的"拉萨女疯狂者"的指示，从大昭寺内的瓶状柱下掘出	藏传佛教许多教派奉阿底峡为祖师	文成公主是绿度母①化身。松赞干布是能预知未来，善变化的神人，预知唐王要提出的问题，准备好答案装入金、银、铜三个匣内，以备使臣用，唐王面对五国求婚使者只好"七试婚使"，噶尔（禄东赞）以智取胜	文成公主是绿度母化身。松赞干布求亲情节记述生动详细，是文成公主传说主题体系被改编、发生重大变化的关键作品，是以后历代藏族史籍记载的依据。卢亚军译注，中国藏学出版社2010年版，第88-131页
《奈巴教法史》	1283年	奈巴·孟蘭洛卓（桑浦奈乌寺住持）	噶当派	书中提到观世音化身松赞干布迎娶赤尊及文成公主，两位公主分别带来旃檀度母像和金身释迦牟尼像并修建大、小昭寺。用汉地卜筮之书打卦，修成大昭寺及各镇魔大、小寺	

① 在藏族民间传说中，文成公主有绿度母化身和白度母化身两种说法，本书采用《柱间史——松赞干布遗训》中文成公主是绿度母化身一说。

续上表

书名	成书年代	作者及身份	教派	记载文成公主内容	备注
《布敦佛教史》	1322年	布敦·仁钦珠（西藏著名佛教大师）		提到文成公主带来佛像、修小昭寺，她和赤尊、藏王三人一起同时融入观音像中而逝	藏族史上第一部成形的教法史。首次提到三人融入观音像中去世。蒲文成译，甘肃人民出版社2009年版，第116页
《青史》	1358年	廓诺·迅鲁伯（藏族著名译师）		所谓"度母和白衣母"等，是指最胜三位王妃，即文成公主、尼泊尔公主和郑萨玛三妃	郭和卿译，西藏人民出版社2003年版，第27页
《红史》	1363年	蔡巴·贡噶多吉	噶举派	关于文成公书中提到她是"睡莲公主"，将觉悟佛带来西藏，修建小昭寺，最后与赤尊公主和菩萨化身的松赞干布没入观音菩萨像的胸中	东嘎·洛桑赤列校注，陈庆英、周润年译，西藏人民出版社2002年版，第14页、第30页
《西藏王统记》（又名《王统世系明鉴》）	1388年。又汪幼绒女士的硕士论文中采用丹麦学者帕尔的考证观点，认为成书应为1368年。笔者所见刘立千先生译注本后记中认为成书为1388年是此书为其后人补充完成整个著作之年	索南坚赞（萨迦派著名高僧，是大司徒绛曲坚赞的经师和密友）	萨迦派	书中第9章记载观世音身中放出的光明分别到尼婆罗、汉地、雪域，各地王妃感光而孕产赤尊、文成、松赞干布；书中第12、13章讲述禄东赞为松赞干布迎娶赤尊公主和文成公主之事。其中第13章"迎娶甲木萨文成汉公主"中对唐太宗"七试婚使"的记载最为详细、最为精彩	故事记载和藏戏中迎娶文成公主内容相差无几。刘立千译注，民族出版社2001年版，第60－77页

续上表

书名	成书年代	作者及身份	教派	记载文成公主内容	备注
《汉藏史籍》	1434年	达仓宗巴·班觉桑布（生平事迹不详）		略提"七试婚使"之事，卜算修大、小镇魔寺院，修建小昭寺，度母化身的文成公主最后与松赞干布、赤尊公主没入大昭寺北护法殿十一面观音菩萨像中	陈庆英译，西藏人民出版社1999年版，第84-90页
《新红史》	1538年	班钦索南查巴	格鲁派	文成公主是天女化身，后来与松赞干布、赤尊公主融入十一面观音胸中	黄颢译，西藏人民出版社2000年版，第15-16页
《贤者喜宴》	1564年	巴卧·祖拉陈瓦		"七试婚使"，文成公主是度母化身，进入拉萨时，松赞干布命令四面出迎	此书在史学地位很高，增强了文成公主传说的权威性。黄颢、周润年译注，中央民族大学出版社2010年版，第58-63页
《西藏王臣记》	1643年	阿旺·洛桑嘉措（五世达赖喇嘛）	格鲁派	文成公主是度母化身，"七试婚使"	刘立千译注，民族出版社2002年版，第21-26页

从以上11部藏族著名史学著作中可以看出，目前所看到对藏戏《文成公主》中文成公主是度母化身以及唐太宗"七试婚使"情节记载较早的是成书于11世纪的《柱间史——松赞干布遗训》。

14世纪成书的《西藏王统记》中的第9章中记载："观世音菩萨知教化有雪藏土时机已至，从身放出四种光明。"① 右眼、左眼和心间之光分别射往尼婆罗、汉地、雪域藏地，各地王妃分别感光而孕产赤尊、文成和松赞干布。藏戏传统剧目中则记述为年满16岁的松赞干布在睡梦中向观世音祈祷婚姻，观世音身上发出两道光分别直射尼婆罗和汉地，松赞干布顺光寻踪，望见赤尊和文成两位公主。都有观世音放光的

① 索南坚赞：《西藏王统记》，刘立千译注，民族出版社2000年版，第39页。

情节，但不同之处，一为感光而孕，一是顺光见人。可见，藏戏剧目对此有所改编。该书 13 章中"迎娶甲木萨汉公主"这一章，生动地描绘了噶尔（即禄东赞，汉文史籍中一般译为禄东赞，笔者注）请婚和文成公主入藏的故事情节，记叙最详细、最精彩。《汉藏史集》《贤者喜宴》和《西藏王臣记》等书中"七试婚使"的情节基本依据《西藏王统记》中的相关内容。

藏族的文史典籍"大多出自高僧活佛之手，而且毫无例外的都是以宗教史为主线，以弘扬宗教精神为目的，把西藏历史上那些著名的王臣和英雄人物统统看作是菩萨的化身、神灵的转世，在记述历史事件时，也往往掺杂着大量的光怪陆离、荒诞不经的神奇故事"①。有关松赞干布和文成公主联姻的记载体现出藏传佛教僧人常把西藏历史神秘化、宗教化的特征。

第二，民间传说故事。

从文成公主进藏即 7 世纪以后，有关文成公主传说的故事已开始在民间流传。拉萨大昭寺门前的"唐柳"又叫"公主柳"，据说是文成公主来吐蕃后亲手栽种的，其长长的柳丝是公主乌黑油亮的头发变成的。另外，"文成公主入藏""藏王的求婚使者""五色羊的传说""日月山的传说""文成公主进入拉萨"和"修建拉萨大昭寺"等一系列传说②组成了有关文成公主的传说群。

在民间长期口头文学流传过程中，特别像"文成公主入藏"中"七试婚使"这样精彩的故事情节是在流传过程中不断丰富完善而臻于完美的。笔者猜测至少在 11 世纪《柱间史——松赞干布遗训》成书之前，民间已经有比较成熟的关于迎娶文成公主的故事流传，因为"七试婚使"中"蚂蚁引线穿珠、杀羊吃肉鞣皮、饮酒百坛不醉、马驹认辨母马、分辨圆木首尾、深夜找归旅店、教场选认公主"等故事都来源于人们日常生活中一些司空见惯的事情，对于熟悉生活和生产的人们来说并不算难题，很容易解决。但对没有亲身经历生产活动的读书人来说，要创造出如此生动详细的故事情节难度较大。因此，笔者猜测在《柱间史——松赞干布遗训》成书前，藏族民间可能已经流传有"七试婚使"的故事，作者编写时把此传说收进书中。可惜，笔者尚未找到可以印证在《柱间史——松赞干布遗训》前就已存在民间故事"七试婚使"的相关文献资料。

又，《西藏王统记》中记载松赞干布派遣使臣噶尔到长安请婚，噶尔在唐太宗"七试婚使"的考验中战胜其他国家婚使，完成请婚使命这部分内容用散文形式写

① 乔根锁：《西藏的文化与宗教哲学》，高等教育出版社 2004 年版，第 52 页。
② 这些有关传说见马学良、恰白·次旦平措、佟锦华主编：《藏族文学史》，四川民族出版社 1994 年版，第 68－81 页。

成；后面文成公主告别父母，带着大批嫁妆和随从从长安出发的情节主要用诗歌写成。"七试婚使"的文笔与其前后部分区别较大，也许由此可以大胆猜测此部分内容是在民间传说故事基础上完成的。

藏族民间流传的"迎娶文成公主"等传说，在11世纪和14世纪分别被采录进著名的藏族史籍《柱间史——松赞干布遗训》和《西藏王统记》中，为藏戏《文成公主》的形成奠定了文献基础。

第三，说唱故事本。

17世纪，在民间传说和史籍记载"迎娶文成公主"的基础上，出现了说唱体故事本《松赞干布迎娶文成公主和尼泊尔公主》，主要讲述聘娶文成公主的始末，表现出藏族人民对汉藏友谊和民族团结的赞美。

总之，17世纪时，藏戏《文成公主》是在"民间故事的基础上，不断加工提高，同时吸取了书面文学作品的某些创作经验而逐渐定型的"①。不可否认，西藏寺院教育垄断了整个社会的文化教育、知识传授，作者都是具有贵族身份的学问僧人，这些僧侣在采录民间文学"七试婚使"的基础上，为宣扬佛教教义的需要，增加了松赞干布是菩萨化身、文成公主和赤尊公主是度母化身等较多佛教内容。

3. 《苏吉尼玛》

（1）故事渊源

《苏吉尼玛》是蓝面具觉木隆戏班的保留剧目。《中国戏曲志·西藏卷》认为，《苏吉尼玛》"故事源于藏译经藏《丹珠尔·菩萨本生如意藤》。据此剧目的一个手抄本考证，它原系印度噶伦堡附近农村的一个民间故事《鹿女》，由八世纪赤松德赞时七觉士之一的巴阁·白若则纳和西乌洛扎娃译入"②。刘志群先生在《藏戏与藏俗》一书中进一步指出，"另据觉木隆艺人次仁更巴说，有一手抄本注明故事来自印度噶伦堡附近农村的一个民间传说，剧本根据莲花生人弟子毗如遮那和人译师希吾·洛扎瓦由梵藏译本编创而成"③。

故事渊源另一说，黎蔷先生在《藏戏溯源》文中提出，"据考，由印度输入并改编的藏戏《苏吉尼玛》原出自佛经《鹿本生故事》"④。

又，笔者看到台湾大学郑凤芬女士的硕士论文《从藏戏〈苏吉尼玛〉与〈囊萨

① 马月华：《一支藏汉团结的颂歌——藏族文学中以文成公主入藏为题材的文学形式简述》，载《西南民族学院学报》（哲学社会科学版）1979年第1期，第81页。
② 刘志群主编：《中国戏曲志·西藏卷》，文化艺术出版社1993年版，第74页。刘志群的《中国藏戏史》和此观点相同，见该书第201页。
③ 刘志群：《藏戏与藏俗》，西藏人民出版社、河北少儿出版社2000年版，第194页。
④ 黎蔷：《藏戏溯源》，《西藏研究》1996年第2期，第72页。

雯波〉探讨藏族传统文化理念》一文，她在提及《苏吉尼玛》来源时如此论述：

> 根据目前对《苏吉尼玛》的研究显示，《苏吉尼玛》是受印度名剧《莎昆妲罗》的影响而写成的，而《莎昆妲罗》则取材于印度两大史诗之一的《摩诃婆罗多》；但据依淳法师之研究，《莎昆妲罗》是利用佛本生中的"大事紧罗那女本生、南传巴利生第七则、《六度集经》第八十三颂太罗本生，《根有律药事部》卷十三～十四的故事材料加以写作的。事实上，这两种说法并不相悖，因为印度的两大史诗《摩罗耶那》及《摩诃婆罗多》属于印度教文学，成书年代约在四、五世纪，晚于本生经，而且都受到本生经的深刻影响，所以《莎昆妲罗》虽然取材于《摩诃婆罗多》，但内容上与本生经的故事类似，也就不足为奇了。①

综合以上诸观点可以看出，藏戏《苏吉尼玛》的故事最早从印度传入西藏确定无疑。但在印度最早的起源则有来自民间故事《鹿女》、佛经《鹿本生故事》、名剧《莎昆妲罗》和史诗《摩诃婆罗多》等多种观点。

（2）藏戏《苏吉尼玛》作者考辨

关于藏戏《苏吉尼玛》的作者，《中国戏曲志·西藏卷》认为，"相传是十七世纪末门巴喇嘛梅若·洛珠嘉措将它改写成藏戏本子"②。但王尧在《藏剧故事集》中提出，"据已故的藏族学者察珠活佛谈，这本剧作五十多年前，由山南一位喇嘛（出生于门地，皆称为门喇嘛）创作的。看来是受过《沙恭达罗》的影响"③。据说梅若·洛珠嘉措是五世达赖喇嘛的密友，出生于门地，故称为门喇嘛。除此之外，目前尚未发现记载他生平情况的文献资料。郑凤芬女士认为，门巴喇嘛梅若·洛珠嘉措和门喇嘛虽然年代上相差260年左右，但可能指同一人，"察珠活佛的说法，有可能是将《苏吉尼玛》再版的年代（1933年）和作者混为一谈"④。笔者认为郑凤芬女士的观点有一定道理，在西藏自治区档案馆现藏有民国1933年印于噶伦堡的藏文经书本《苏吉尼玛》，看来察珠活佛把再版时间和作者混淆在一起可能性很大。

① 郑凤芬：《从藏戏〈苏吉尼玛〉与〈囊萨雯波〉探讨藏族传统文化理念》，台湾政治大学硕士学位论文，1989年，第55页。
② 刘志群主编：《中国戏曲志·西藏卷》，文化艺术出版社1993年版，第74页。
③ 王尧译注：《藏剧故事集》，西藏人民出版社1980年版，第69页。
④ 郑凤芬：《从藏戏〈苏吉尼玛〉与〈囊萨雯波〉探讨藏族传统文化理念》，台湾政治大学硕士学位论文，1989年，第57页。

4.《智美更登》

（1）故事渊源

《智美更登》又名《赤美更登》《赤美滚登》①，是蓝面具湘巴戏班的保留剧目，迥巴和江嘎儿戏班也常演此剧目。此剧产生于13世纪以后。《中国戏曲志·西藏卷》对此剧故事渊源提出两种说法。其一来源于藏译经藏《方等部·太子须大拏经》和《快目王施眼》，把义成太子布施财宝、妻子儿女和快目王把双眼献给婆罗门两种故事情节改编成《智美更登》。其二，有人认为《智美更登》的情节初见于7世纪松赞干布时代的《嘛呢全集》，与其中维塞尔多的故事完全一致。②

另，康保成先生发现在《六度集经》卷二的《须大拏经》、三国时期吴支谦翻译的《菩萨本缘经·一切持王子品》及西秦圣坚翻译的《太子须大拏经》等汉译佛经中都记载了与藏戏《智美更登》中施舍儿女和妻子大体相同的情节。他还指出在元魏慧觉译的《贤愚经》卷六中的"快目王眼施缘品"以及《大唐西域记》卷二"犍驮逻国"中的释迦"千生舍眼"中都提到"太子施眼"之事，甚至在《大唐西域记》卷二还称施眼太子名"苏达拏"。③ 以上汉译佛经中太子施舍妻子儿女和眼睛的故事同样可以佐证藏戏《智美更登》源于印度《太子须大拏经》。

总之，以上藏译佛经与汉译佛经中大体形同的故事情节为《智美更登》来源于印度《太子须大拏经》提供了比较充分的证据。

（2）作者

作者不详。民间艺人传说该剧是15世纪汤东杰布晚年在自己家乡日吾齐寺创建蓝面具藏戏班迥巴戏班时首先编演的剧目之一。④

5.《顿月顿珠》

《顿月顿珠》又名《迥布顿月顿珠》（译为《顿月顿珠兄弟》），是蓝面具迥巴戏班的保留剧目，昌都戏也常演此剧。此剧产生于18世纪，为五世班禅洛桑益西所作。

故事依据《尸语的故事》中的《尼玛维色与达娃维色》改编而成。该剧目反映了顿珠和顿月之间真挚的兄弟之情。据扎什伦布寺的"羌本"（跳神艺师）次仁喇嘛介绍，"五世洛桑益西看到社会上一些不守清规的世事和人际的炎凉世态，借过去流

① 赤烈曲扎先生在《八大传统藏戏》汉译本中译为《赤美更登》，而多数学者用《智美更登》这一名称，故本书采用此译名。
② 参见刘志群主编：《中国戏曲志·西藏卷》，文化艺术出版社1993年版，第86页。
③ 详见康保成：《藏戏传统剧目的佛教渊源新证》，《中山大学学报》（社会科学版）2002年第3期，第57—58页。
④ 此说见刘志群主编：《中国戏曲志·西藏卷》，文化艺术出版社1993年版，第86页。

传的故事编创而成"①。昂仁县迥巴戏班最早上演此剧。

6.《卓娃桑姆》

觉木隆戏班主要演出剧目，昌都藏戏和门巴族戏剧亦演出此剧目。

（1）故事渊源及作者

关于传统藏戏《卓娃桑姆》的作者和来源，《中国戏曲志·西藏卷》中提出了两种观点：第一种观点认为是17世纪中晚期由五世达赖的弟子门巴族高僧梅若·洛珠嘉措创作，该剧目的内容和人物就是反映门巴族格勒旺布时期的历史传统故事；另一种观点认为是由19世纪的艺人根据民间故事"姐弟俩"改编创作而成。王尧先生在20世纪60年代提出藏族民间故事"姐弟俩"是《卓娃桑姆》剧目来源之说并进一步指出当时在民间仍有说唱形式流传。②

《藏族文学史》中对于《卓娃桑姆》的作者有"传说是门喇嘛改编的"③之说。门巴族研究专家陈立明先生经过多次田野考察，在其《门巴族民间戏剧考察——兼论藏戏与门巴戏的异同》一文中同样认为：

在我们多次进行的门巴族民间文化调查中，门巴族群众普遍讲到《卓娃桑姆》是根据门巴族的历史传说改编而成的，剧本的创作者是门巴族著名高僧梅若喇嘛洛珠嘉措。④ 剧本中有人们十分熟悉的几句话，大意为："在门隅下方和印度交界处，云雾环绕着一座白色小屋，就是卓娃桑姆的仙居"，这里就是门隅达隆宗木新村之南的拉加地方，是卓娃桑姆出生之地，过去曾建有卓娃桑姆的宫殿，后来改建为拉加拉寺，寺中还保留着卓娃桑姆使用过的一些器物。在20世纪60年代，拉加拉寺尚保存着用来供奉卓娃桑姆的7克⑤2升种子的香火地。除在卓娃桑姆的家乡还有她的遗迹外，达旺一带也保留着她的遗物。相传卓娃桑姆的一根腰带便珍藏在达旺寺，达旺寺在每年举行的隆重的"细巴桑登"法事中，喇嘛们将腰带取出供人朝拜，法事毕又供奉于寺中。关于卓娃桑姆的故事，至今仍在民间广为流传。由此看来，《卓娃桑姆》这出戏取材于门巴族历史传说，最

① 此说见刘志群主编：《中国戏曲志·西藏卷》，文化艺术出版社1993年版，第81-82页。
② 王尧译述：《藏剧故事集》，西藏人民出版社1980年版，第59页。
③ 马学良、恰白·次旦平措、佟锦华主编：《藏族文学史》，四川民族出版社1994年版，第616页。
④ 门巴族普遍认为，戏剧《卓娃桑姆》是根据门巴族历史上发生的真实故事改编的，其创作者是门巴族著名喇嘛梅若·洛珠嘉措。门巴族老艺人朗杰拉康、旺曲还讲述了卓娃桑姆的故事和梅若喇嘛的事迹。转引自陈立明：《门巴族民间戏剧考察——兼论藏戏与门巴戏的异同》，《民族文学研究》2005年第4期，第59页。
⑤ "克"为计量单位，1克约为28斤。转引自陈立明：《门巴族民间戏剧考察——兼论藏戏与门巴戏的异同》，《民族文学研究》2005年第4期，第59页。

初是由门巴族创作的,这一看法是可信的。①

从以上陈立明先生的调查资料可以得知《卓娃桑姆》是门巴族高僧梅若·洛珠嘉措根据门巴族历史传说创作的。笔者在此采用陈立明先生的观点。

(2)《卓娃桑姆》故事演变及传播

《卓娃桑姆》的传说在门巴族家喻户晓、代代相传。1654年,梅若·洛珠嘉措奉五世达赖喇嘛之命从拉萨回到门隅执掌政教事务。据说精通藏文、学问渊博的梅若喇嘛是五世达赖喇嘛洛桑嘉措的好友。他回到自己家乡后,借鉴和吸收了藏戏的艺术形式,把门巴族卓娃桑姆的传说故事改编成藏文的戏剧脚本,通过卓娃桑姆一家悲欢离合的遭遇,无情地诅咒了那种恶人当道、弱肉强食的社会现实。改编成藏戏的《卓娃桑姆》,故事情节曲折、语言优美,深受门巴族人民的喜爱。

梅若喇嘛改编的《卓娃桑姆》剧本传到藏区后,深受藏族人民的推崇,藏区戏班纷纷上演,经久不衰。各藏戏班在演出过程中不断加入藏族风俗和审美倾向,使这出剧日日臻完美,完全融入藏族文化当中,卓娃桑姆的名字和故事也因此传遍了整个藏区,正如陈立明先生所言,"《卓娃桑姆》这出门巴戏和藏戏的传统名剧,是门巴族和藏族人民共同创造的艺苑奇葩,是门、藏文化交流的结晶和历史见证"②。

7.《白玛文巴》

《白玛文巴》是蓝面具觉木隆戏班的保留剧目,被称为藏族的童话剧。其戏剧情节一般分为两部分。第一部分写大臣诺布桑波通过经商为国王积累了大量财富,国王畏惧其才能,想加害于诺布桑波,便命令他下海取宝。诺布桑波历经各种磨难,最后在菩萨化身的马王帮助下逃到仙界。第二部分写诺布桑波的遗腹子白玛文巴聪明能干,设法为国王取回各种宝贝却被残酷的国王烧死。五位仙女帮助白玛文巴在莲花蕊中重生并把国王喂了罗刹。白玛文巴最后回国当上国王。

(1)故事渊源

王尧先生认为《白玛文巴》这一剧目来源于莲花生大师前生的故事。1960年夏天,王尧先生整理萨迦剧团老演员扎西顿珠口述《白玛文巴》演出脚本,在其末尾的赞词中发现有"众观众听我宣讲:这一段莲花生大师的前生,是一无父的孤儿,他生于大海边上,出自妙莲蕊中,愿永离轮回之苦,愿永留世间"③ 这样的语句。因

① 陈立明:《门巴族民间戏剧考察——兼论藏戏与门巴戏的异同》,《民族文学研究》2005年第4期,第58—59页。
② 同上,第59页。
③ 王尧译述:《藏剧故事集》,西藏人民出版社1980年版,第150页。

此，王尧先生在剧本后面的译述者附记提出此观点。《中国戏曲志·西藏卷》采用此说并进一步指出，有关白玛文巴父亲的故事在藏译经藏《甘珠儿·大乘庄严宝经》中有记载，在《益世格言注释》中也可以找到相似的故事。另，笔者发现在著名典籍《西藏王统记》的第六章"变化马王　利益众生"① 中讲述观自在菩萨曾化身为马王救助误落入罗刹州的商人之事，其中故事情节和藏戏《白玛文巴》中前半部分讲述白玛文巴父亲诺布桑波和500名助手掉进海里后和众罗刹女结婚生子、逃离等过程基本一样，只是结局有所不同。《西藏王统记》中记载宝马将商人送到家乡后腾空如虹散去，商人和家人团圆；而藏戏《白玛文巴》中则是神马把诺布桑波带到仙界的兜率宫。

（2）作者辨析

关于《白玛文巴》的作者是谁主要有两种观点，法国藏学专家石泰安认为剧作者是"14世纪宁玛巴一位著名的掘藏师"，但是"对于撰写时间及作者的具体生卒年月"② 则一无所知。笔者认为还需找相关资料来考证此观点是否正确。另一观点认为此剧目相传为17世纪中晚期门巴族喇嘛梅若·洛珠嘉措编写，目前学界大多数学者认同此观点。

8.《朗萨雯蚌》

《朗萨雯蚌》又名《朗萨姑娘》《朗萨雯波》，是江嘎儿戏班常演剧目，也是八大传统藏戏中唯一在西藏真实故事基础上改编而成的传统剧目。

（1）剧本渊源和演变

藏戏《朗萨雯蚌》是根据江孜发生的一个真实事件和一些传说改编而成。朗萨是"姑娘"的意思，雯是"光芒"，蚌是"十万之意"，朗萨雯蚌意为"闪耀十万霞光的朗萨姑娘"。朗萨的母亲怀孕时曾梦见万道金光射入自己怀中，因此给她取名"朗萨雯蚌"。《朗萨雯蚌》的故事在西藏人人皆知、流传很广。据王尧先生从手抄本的序言中考证，民间说唱艺人根据真实故事编创成说唱本到处说唱，其后由江孜藏戏班排演为藏戏上演，随之风靡一时，成为最流行的剧目。③

关于朗萨雯蚌故事发生及改编成藏戏形式的具体时间，谢真元女士曾如此论述

> 藏戏形成的时间应在15世纪，因此《朗萨姑娘》的创作时间不可能在11世纪，而应取17世纪末或18世纪初。故事发生的地点，所有研究者都一致认为是

① 索南坚赞：《西藏王统记》，刘立千译注，民族出版社2001年版，第26-29页。
② ［法］石泰安著：《西藏的文明》，耿昇译，王尧审定，中国藏学出版社2012年版，第315页。
③ 王尧译述：《藏剧故事集》，西藏人民出版社1980年版，第129页。

在西藏的江孜地区,而故事发生的时间则没有提及。我们认为该故事极有可能发生在 11 世纪,其根据是剧情中有关佛教的内容。山官查钦巴一家都不信仰佛教,不仅不允许朗萨施舍僧人,还调集数百名壮丁,手持刀枪棍棒,包围佛教寺庙。后来他们被高僧的法力所降服,终于信仰了佛教。尽管早在公元 7 世纪松赞干布就以法律的形式规定了藏族聚居区百姓必须敬奉佛教,但是直到 12 世纪本教在各地的势力仍很强大,所以才会出现剧作中山官反对佛教的情节。而 17 世纪佛教在藏区已经形成政教合一的格局,山官反对佛教是不可能的。由此可以推断,剧本的创作时间是在 17、18 世纪,而所反映的故事则发生在 11 世纪。①

笔者认为谢真元女士从剧本内容上分析朗萨雯蚌的故事发生在 11 世纪,论述较为合理。我们可以大胆猜测,11 世纪朗萨雯蚌故事发生后,首先以口头传说的形式在民间广泛流传,大约在 17 世纪末 18 世纪初被改编成藏戏形式演出。至今,传说中举办"乃宁仁珠"庙会的乃宁寺、当年山官查巴查钦官寨所在地江孜县江热乡培贵村以及郎萨的家乡江派库村等在江孜都可以找到遗迹。

(2) 作者考辨

关于《朗萨雯蚌》的作者主要有以下三种说法:第一,1966 年西藏文联筹备组编印的《西藏文学》中认为作者是 11 世纪的定甲永丹②;第二,有人认为作者是 17 世纪末 18 世纪初日喀则俗官顶钦·次仁旺堆;第三,也有人认为作者是与顶钦·次仁旺堆同时代的乡邻咒师桑阿林。

笔者在赤烈曲扎译的汉文版《八大传统藏戏》剧本第 498 页中有关剧情找到一些线索。剧中提到朗萨雯蚌的师父释迦降村时指出,"他是洛扎玛尔巴大师介绍给弟子米拉日巴的一位精通新旧密宗大圆胜会三部之功的大修行者"③。众所周知,米拉日巴生于公元 1040 年,死于公元 1123 年,释迦降村是米拉日巴的再传弟子。剧本中记载朗萨雯蚌出生于藏历土马年④,年代上比较接近的藏历土马年分别为公元 1078 年、公元 1138 年及公元 1198 年,而朗萨雯蚌师从米拉日巴的再传弟子出家,出生时间可能为公元 1138 年或公元 1198 年,已经进入 12 世纪,故《朗萨雯蚌》一剧的作者不可能是 11 世纪的定甲永丹,17 世纪末 18 世纪初次仁旺堆可能性较大。

① 谢真元:《南戏〈白兔记〉与藏戏〈郎萨雯蚌〉主人公悲剧命运比较》,重庆师范大学学报(哲学社会科学版)2009 年第 1 期,第 57 页。
② 详见西藏自治区群众艺术馆编:《西藏民间文艺资料汇编》,西藏自治区群众艺术馆 1999 年版,第 154—155 页。
③ 赤列曲扎译:《八大传统藏戏》(汉文版),中国藏学出版社 2010 年版,第 498 页。
④ 同上,第 478 页。

至于第三种观点认为《朗萨雯蚌》的作者是17世纪末18世纪初的乡邻咒师桑阿林,关于桑阿林的生平等目前尚未发现文献记载,亦无法断定其真伪。

(二) 其他传统藏戏剧目渊源及作者

除八大传统藏戏外,其他传统剧目在西藏已停演多年,剧本因之流散失传,因此许多剧目现在略知剧情梗概,或仅存名目。笔者在西藏多次调研中亦无搜集到相关剧本,只能根据现有资料列出表2-2,不再一一赘述。

表2-2 其他主要传统剧目渊源及作者

剧目	演出剧种	产生时间	作者	剧目来源和收藏	现在演出情况
《日琼巴》	蓝面具戏江嘎儿戏班常演剧目	一说为18世纪末	相传为班登西绕	此剧根据米拉日巴大弟子日琼巴传记编写;藏文剧本藏于江嘎儿派喇嘛戏班	现已停演
《若玛囊》	蓝面具戏乃东戏班编演的剧目	20世纪上半叶	作者不详	源于藏文史书《格迦》,根据根登群佩藏译印度著名长诗《罗摩衍那》改编而成,乃东戏班收藏有藏文剧本	现已停演
《猎人贡布多吉》	藏戏剧目,蓝面具戏江嘎儿戏班早期演出的小剧目	时间不详	作者不详	题材出自《尊者米拉日巴传之盛解道歌》中"与布衣猎人会见"一段小故事	在西藏的一些寺院跳神节目"羌姆"中和甘肃拉卜楞寺七月法会演出该戏
《德巴丹保》	藏戏剧目	时间不详	作者不详	故事源于《噶当教史集》,藏文本藏于自治区藏剧团资料室	拉萨木鹿寺喇嘛每十二甲子逢猴年演一次的"木鹿白桑"传本,西藏现已不演,甘南、四川康区一些地方还在演出
《云乘王子》	蓝面具戏传统剧目	18世纪末	班登西绕改编	故事源出印度戒日王创作梵剧《龙喜记》,剧本现已失传	现已停演

续上表

剧目	演出剧种	产生时间	作者	剧目来源和收藏	现在演出情况
《拉鲁普雄》	昌都戏	20世纪初	昌都向巴林寺高僧降若（一译甲热）	佛教故事	现已停演
《斯朗多王子》	昌都戏传统剧目	20世纪初	昌都向巴林寺高僧降若（一译甲热）	根据佛本生故事改编，剧本被毁	昌都向巴林寺阿却扎仓戏班过去演出此剧，现已停演
《释迦十二行传》	昌都戏传统剧目	20世纪初	昌都向巴林寺高僧降若（一译甲热）	故事源于公元1世纪印度马鸣创作的诗体传记《佛所行赞》，甲热根据藏译经藏《佛所行赞》二十八品中释迦牟尼一生事迹改编而成。主要撷取"入住母胎""圆满诞生"两个片段	昌都向巴林寺阿却扎仓戏班过去演出此剧，现已停演
《拉莱沛琼》	昌都戏传统剧目	20世纪初	昌都向巴林寺高僧甲热（一译甲热）	故事源于印度长诗《云使》，甲热根据藏译经藏《云使》人物故事改编	20世纪初期至50年代末，昌都向巴林寺阿却扎仓戏班演出此剧，现已停演
《罗登西绕传》	昌都戏	1927年	冬贡·土邓德来江村	根据察雅活佛罗布西绕的传记改编，剧本新康戏班有收藏	20年代至50年代末，新康戏班经常上演，1959年后停演。1979年后恢复演出

从以上论述可知，八大传统藏戏中的《诺桑王子》《苏吉尼玛》和《智美更登》这三个剧目来源于印度，在佛教传入西藏后，随佛经的大量翻译而进入西藏；《朗萨雯蚌》和《顿月顿珠》产生于西藏本土。笔者根据陈立明先生田野调查资料进一步完善了《中国戏曲志·西藏卷》中藏戏《卓娃桑姆》是在门巴族历史传说基础上改编而来这一观点，同时对《文成公主》从历史文献、民间传说故事和说唱故事本三个方面进行了详细的分析，深化了其渊源研究。八大传统藏戏剧本收藏和翻译详见本书附录一：八大传统藏戏剧目、剧本备考，此处不再详述。其他传统剧目大多来源于佛经故事，可惜在西藏现在几乎已经停演，剧本也大多失传。笔者在西藏多次调研中

发现除八大传统藏戏外，尚未见到其他传统剧目的剧本。

由于藏族文献资料中尚未发现对传统藏戏剧目的作者有关记载，因此这些剧目的作者大都不详，剧目产生的具体时间较难考证，现仅知其大约在哪个世纪形成。这将是今后传统剧目研究中值得深入探讨的一个课题。

二、西藏藏戏传统剧目的思想内容

藏戏传统剧目中蕴含着丰富的思想内容，体现出宗教性和世俗性互相融合的特点，下面主要从四方面来分析此特性。

（一）宣扬佛教教义，劝诫教化民众

在政教合一制度的影响下，藏传佛教成为藏族文化的血脉。藏传佛教作为一种意识形态，对藏民族的文化认同感、价值观、伦理观、审美观等的形成产生着重要影响。在这样文化土壤中产生、发展起来的藏族文学必然受到宗教的影响，戏剧也不例外，因此，传统藏戏也被深深打上了藏传佛教的烙印，成为宣扬佛教教义的载体。

1. 对轮回转世思想的宣传①

灵魂转世思想认为"生是精神的依肉体，死是灵魂的离去。死是生命的前提，死后将重生，生命轮回，生生不息，循环不已"。"在藏传佛教看来，不但高僧大德、活佛的灵魂可以轮回转世，而且一般的凡夫俗子，甚至虫类、兽类、鸟类等凡具有生命者的灵魂均都可以轮回转世。"② 人们今生只有不惜一切代价积德行善，来世才会有一个好的转世。

藏戏中宣扬轮回转世思想主要通过梦境情节来完成。西藏传统藏戏中涉及的此类梦境共有 7 个，其中 6 个梦境都是借怀孕预兆之梦来宣传这种思想。

例如，智美更登的母亲根颠桑姆梦见自己"全身血管——集结起来的大中脉，变成了金刚杵形，直从脑门顶上升。金刚杵端插青天，光芒四射金灿灿。此时空中环虹现，五彩缤纷色斑斓。四面八方法螺鸣，喜气热闹非一般。如此美好之梦境，乃是怀胎吉祥兆。待到黄道吉日到，定能分娩小宝宝"③。智美更登一出生便口诵六字大明咒，彰显出其神秘、特殊的身份，印证了他母亲所做的怀孕吉兆梦。

又如，卓娃桑姆的母亲姿玛年轻时没有生孩子，满头白发时突然梦见自己"心

① 此部分内容见笔者《"八大传统藏戏"中梦境解析》一文，载《西藏民族学院学报》2013 年第 1 期。
② 平措：《〈格萨尔〉的宗教文化研究》，西藏人民出版社 2009 年版，第 128 页。
③ 赤烈曲扎译：《八大传统藏戏》（汉文版），中国藏学出版社 2010 年版，第 241 页。注：本书中所引八大传统藏戏剧目内容都来源于此书，下文不再标示。

腹之中日月升,光照之下八方明,在那卫地之山巅,发出佛声震天响,仙子仙女下凡来,洒下甘露淋我身,圆梦自觉身有孕"。她丈夫知道后非常高兴:"看来菩提萨埵身,一定降临我家庵。"卓娃桑姆坠地后就开口向父母讲解佛法,其特殊来历显而易见。

再如,藏戏《顿月顿珠》中的桑岭国王多不拉吉在睡梦中见一个游方僧告诉他不久将得到观音和文殊化身的两个儿子。多不拉吉所做之梦预示了顿月、顿珠两位王子前世尊贵的神佛地位。不久,王后贡桑玛兴奋地告诉国王:"梦中我变为观音菩萨,妙音无量光佛及弟子,团团围绕听我把偈诵。神女洒下甘露浴我身,仙女摆供设礼将我奉。我浑身发出无量光辉,直射地狱调解热和冷,奶流如泉从我手心喷,解救不少饿鬼之苦痛……"国王圆梦道:"眼下王后已怀孕,定是神佛之化身,实在令人太高兴。"九个多月后,王后便生下王子顿珠。王子顿月出生前,他母亲白玛坚"梦中只见一位游方僧,自称无量光佛之弟子,手执法轮身穿大黄袍,请求让他在此借宿一夜,说完突然隐没脑顶端……"两位王子出生时天降花雨、大地震动等奇异现象分别印证了国王、王后以及妃子白玛坚睡梦中观音菩萨、文殊菩萨将要化身降生的预言,表现出兄弟两人前世今生不同寻常的身份。

最后,朗萨雯蚌母亲怀孕时同样具有传奇色彩。在江孜地区,有虔诚信奉佛教的老两口,多年来一直没有小孩。一天,白发苍苍的娘察赛珍激动地告诉丈夫:"昨夜晚我做了一个美梦,此梦非同一般,十分稀奇。我梦见在庄严的度母刹地,三世佛稳坐白螺宝位。突然从佛母胸前放出彩光,从我头顶一直射入我心里。瞬息间我心中莲花怒放,众空行母献贡品把莲花紧围。四方群蜂纷飞而至,尽情享受莲心之精粹。"丈夫贡桑德青解梦时认为妻子将会为自己生下一个异于常人的女儿。

传统藏戏中通过赤美更登、卓娃桑姆、顿珠、顿月和朗萨雯蚌等人的母亲怀孕时所做奇异之梦境来告知众人他们异于常人的前世身份,以此来宣扬佛教轮回转世的思想。梦境是人类自身的产物,关于梦的解释也一直困扰着人类。藏民族对梦境的探索始于远古的苯教文化时期。藏族先民无法对睡眠中所产生的梦进行科学解读,再加上这些神奇的梦境往往同现实生活中某些现象偶然巧合,他们于是很自然地把二者结合起来,通过占卜、巫术等活动进行认知和解释。"苯教认为,梦是人们灵魂的活动,人们进入睡眠状态中的时候,便是人与天神、龙神、提让、赞神、念神等鬼神发生关系的时候。梦中显现的各种征兆就是未卜先知的神灵和鬼神,事先把将要发生的事,告诉处于睡眠状态之中的人的灵魂。"[①] 藏族先民们的梦兆只能由苯教巫师——苯波来解释。据《西藏王统记》记载,苯波不但能"为生者除灾,死者安厝,幼保关煞,

① 平措:《〈格萨尔〉的宗教文化研究》,西藏人民出版社2009年版,第80页。

上觇星相，下收地鬼"，还可以"招泰迎祥，求神乞医，增益福运，兴旺人才"。① 苯波依靠自己显赫的地位和"神的代言人"特殊身份，极力渲染梦境中的情景就是神灵意志的预示，只有遵守梦中神灵的启示，才可以逢凶化吉。久之，在藏族先民思维模式中就形成了一种对梦的普遍看法或者约定俗成的原则，从而产生了神秘性和权威性相结合的梦兆文化。"先民们对巫师关于梦兆的解释，千百年来不仅深信不疑，而且十分虔诚。随着时间的推移，这种梦兆在青藏高原上逐渐地大众化，演变成了民间的一种习俗。"② 藏传佛教形成后，其密宗汲取了苯教中相关内容建立了更具理论性的梦文化。仁钦南杰所著的《梦观察法》和隆多喇嘛所著的《各种梦兆观察法》较系统地阐释了通过梦象占卜死亡时间，观察轮回转世地点等理论，使藏传佛教中轮回转世思想通过梦境中所传递的神佛意志更具神秘性和合法性。

藏民族常常把梦作为预测人或事的一种手段，非常重视梦境中借助象征手法对人的启示作用。象征手法"一般是直接呈现于感性观照的一种现成的外在事物，对这种外在事物并不直接就它本身来看，而是就它所暗示的一种较广泛较普遍的意义来看"③。藏戏中宣扬轮回转世的梦境多用象征手法来预示未来，其内容具有隐喻性和模糊性，人们对梦境的解读体现出藏族传统文化中独特的梦兆习俗和宗教心理。

国王解释赤美更登母亲怀有身孕时的梦中奇景认为，"……金刚杵光芒四射，此乃未来主宰大地之君主，为赐福给我们而先示吉兆。那空中的彩虹光环，乃是佛祖化身的尊者降临之兆。四面八方法螺齐鸣，乃是威慑遍及十方之兆"，因为"金刚杵"在佛教中是"金刚乘坚不可摧之道的典型象征"④。在印度吠陀时期，金刚杵最初是大天神因陀罗的威力无比的武器，"据说，佛陀从因陀罗神手中接过这个武器时，将股叉折在一起使之变成了一根和平王杖"⑤。所以国王解梦时用金刚杵具有王杖的象征意义来圆梦，认为自己将会得到一个能继承王位的王子。另外，"空中的彩虹光环"象征赤美更登是佛祖化身降临人间，"四面八方法螺齐鸣"则预示赤美更登出生后将要干出威震四方的一番事业。

朗萨雯蚌的父亲贡桑德青给妻子娘察赛珍如此圆梦："救度母胸前发彩光，是佛祖赐予你的福和恩。你心中盛放莲花枝，是慧空行母圣显灵。那飞来采莲的蜂群，是对你启迪做授记。往昔年轻洁齿时，并无生下儿与女，如今年迈添白发，是否要生下一闺女。此女一定胜男儿……"在佛教中"莲花出淤泥而不染，是佛教再生、纯洁

① 索南坚赞著：《西藏王统记》，刘立千译注，民族出版社2000年版，第35页。
② 周锡银、望潮：《藏族原始宗教》，四川人民出版社1999年版，第211-212页。
③ [德] 黑格尔：《美学》（二），朱光潜译，商务印书馆1979年版，第10页。
④ [英] 罗伯特·比尔：《藏传佛教象征符号与器物图解》，向红笳译，中国藏学出版社2007年版，第93页。
⑤ 同上，第94页。

和免受轮回之苦的主要象征"①。同时"粉色或淡红色莲花的梵文词是'Kamala',它也是印度教'莲花女神'罗乞什密的另一个名字。梵文'Kamala'一词源自词根'Kama',其意为爱、渴望、性欲和性交,在密宗中隐喻为女性的美丽和性感"②。藏族文化中的莲花除了其宗教意义之外,人们还常常用莲花比喻美女,藏文的《诗学明鉴》中就有"美颜如莲花,双目似青莲""如若莲花有双目,可与尊容相媲美"的诗句。因此,贡桑德青认为妻子所做之梦暗示其即将孕育一个美丽善良、笃信佛教的女孩。

藏传佛教信徒"坚信当一位转世灵童或者杰出人物(高僧)之类降生时,父母或他人必有吉祥之梦。……诸如梦见吹响海螺、日月升起、家中有光、僧人借宿、怀坐神子、佛菩萨等,皆是非凡人物要降临的梦兆"③。赤美更登出生前,他母亲在睡梦中看见空中出现五彩缤纷的彩虹,四面八方法螺齐鸣;卓娃桑姆的母亲梦见自己心中升起的太阳和月亮照亮了天空和大地;顿珠的母亲在睡梦中感到自己变为观音菩萨,浑身发出无量光辉;顿月母亲怀孕时做梦有一个自称是无量光佛弟子的游方僧人请求借宿一个晚上;朗萨雯蚌母亲梦见救度母胸前发出彩光,从自己头顶直射入心里,霎时心中盛开出许多美丽的莲花。这些孕育梦境出现的法螺齐鸣、日月普照大地、身体发出彩光、游方僧人借宿等奇异现象既宣示了赤美更登、卓娃桑姆等人前世特殊的"神佛"身份,又突出体现今生他们即将以"肉体凡胎"降临人间"人性"的一面,通过梦境这个载体把他们的前世和今生及其身上的"神性"和"人性"紧密地结合起来,形象地告诫观众今世一定要虔诚信仰佛教,多做善事,来世灵魂才能像智美更登、卓娃桑姆等人一样脱离"恶道",转生到"善道"中。"他们的神圣性使他们不同于凡人,他们来自'彼岸',可以传达来自神圣领域的话语;而他们的'肉身'亦即他们的人性,又使他们有血有肉且有情有义,他们的人生道路和价值追求成为他们实实在在的楷模,人们仰慕他们的慈容,聆听他们的教诲,顶礼膜拜并亦步亦趋。"④

传统藏戏中这些怀孕预兆之梦借助梦境的象征手法,以梦喻法,通过剧中众多主人公不平凡的来历生动、形象地向广大民众宣传了轮回转世思想,成为宣扬佛教教义的载体。

① [英]罗伯特·比尔:《藏传佛教象征符号与器物图解》,向红笳译,中国藏学出版社2007年版,第178页。
② 同上,第179页。
③ 才让:《藏传佛教信仰与民俗》,民族出版社出版1999年版,第176页。
④ 张志刚主编:《宗教研究指要》,北京大学出版社2005年版,第257页。

2. 因果报应思想的体现①

因果报应的思想在藏族的古代文献中多有论及。成书于19世纪的格言名著《国王修身论》中对因果关系就有如此论述："善事恶事即使很小，也会分别给以果报；业果之地生长一切，为何不把良种撒抛。"② 世间如果"没有因果绝不可能，怎能遮住神的眼睛，狡诈之人犯下罪恶，今生来世要受苦痛"③。而且坚信"因果善恶对人无欺，所有世人法规一致，违反因果随意行动，掉入恶趣痛苦不已"④。因此，"作为全民信教的藏族，她的文学也渗透着佛教"⑤。戏剧亦概莫能外，在家喻户晓的传统藏戏中建构了多种因果模式来宣传佛教因果报应的思想。

第一，国家兴盛衰亡因果报应模式。

在西藏藏戏的传统剧目中，笔者发现常把一个国家的强大富饶与国王是否推行佛法建构成国家兴盛衰亡因果报应模式来宣传佛教义理。

例如，传统剧目《诺桑王子》开始就提到在天竺东部有土地疆域、宫殿城堡和物产人口毫无差别的南、北两个国家。南国国王夏巴宣努长期"器重奸臣、贱人，既不敬奉三宝，也不供养僧众，既不祭祀佛神，也不布施行善"，终于造成了本国"风雨不顺，连年灾荒，瘟疫流行，田地荒芜……内乱四起"即将灭亡的结局。而北国额巅巴因为弘扬佛法，所以国家"风调雨顺，人畜两旺，五谷丰登，众民安乐，幸福满园"。南国国王因为常年不信奉佛教，导致本国处于灾患不断、连年内乱、濒临灭亡的悲惨境地。而北国国王以佛教治国，该国风调雨顺、粮食丰收、民富国强。两国由于实行不同的治国策略直接导致了国内百姓截然不同的生活境况，因果关系形成了鲜明的对比。

又如，《卓娃桑姆》中的曼扎岗国王呷拉旺布接受妻子卓娃桑姆以佛法治国的建议后，他向国内臣民宣布："本王赞同奉佛法，希望我大臣民众，也要积德多施舍，严戒十恶行十善，诚心祈祷观世音，日日口诵六字法，此乃佛教之精要。"并开始在国内实行佛法，"从此国富民强，军民享受五欲乐之幸福"。该剧目把国家富裕强大、百姓安居乐业同样归结为实行了佛法之故。

上述传统藏戏剧目中把国家的兴盛衰亡与该国是否以佛教治国构成因果关系，极力宣扬以佛法治国则国家风调雨顺、国强民富，否则会导致国内灾难不断，生灵涂炭。演员表演时以生动形象的方式演绎出不同治国方针造成国内百姓截然相反的两种

① 此部分内容见笔者《探析西藏藏戏传统剧目中的因果报应模式》一文，载《丝绸之路》2014年第2期。
② 久·米庞嘉措：《国王修身论》，耿予方译，西藏人民出版社1987年版，第230页。
③ 同上，第144页。
④ 久·米庞嘉措：《国王修身论》，耿予方译，西藏人民出版社1987年版，第185页。
⑤ 丹珠昂奔：《佛教与藏族文学》，中央民族学院出版社1988年版，第94页。

状况，促使民众更加虔诚地信仰佛教。这有利于巩固西藏政教合一制度。

第二，个人祸福安危因果报应模式。

个人祸福安危因果报应模式指剧目角色是否信仰佛教直接影响其生死祸福。藏戏传统剧目中通过许多角色因其虔诚信仰佛教，在关键时刻常得到神佛的佑助而转危为安的亲身经历向观众宣扬善恶果报思想。例如，白玛文巴的父亲诺布桑波和500名助手骑着神马逃离海魔女居住地时，500名助手因没有向神佛祈祷，不听神马告诫，回头去看海魔女，结果全部从空中掉进海里被吞掉。而诺布桑波"一心祈祷佛僧，一直往前，没有回头看地面，神马便把他带到仙界的兜率宫"，躲过了灭顶之灾。白玛文巴的母亲拉日常赛也因笃信佛教，关键时刻向神佛祈祷，慧空行母便托梦让她到天降塔赐授给她防火又防水的陀罗尼咒语。白玛文巴凭借慧空行母传授给他母亲的陀罗尼咒语，降妖伏兽、逢凶化吉，在龙宫取回如意宝贝，到罗刹国拿到金鳌锅和红宝石拂子，彻底粉碎了国王想杀害自己的阴谋。白玛文巴的父亲一心向佛，危急时刻靠神佛保佑转危为安；白玛文巴的母亲一生虔诚信佛，替自己儿子得到慧空行母恩赐的咒语，使白玛文巴每到生死关头都能凭借慧空行母赐授的咒语化险为夷，虽历尽各种磨难但最终平安回家。白玛文巴一家人因虔诚信仰佛教，危难之时得神佛佑助，化险为夷，终得善报。

在藏戏剧目中，有些国王因其信仰佛教、上供下施而得到梦寐以求的王子，解除了自己无王位继承人之急。《智美更登》中碧达国国力强盛，国王扎巴白多年无子。他心急如焚，请人卜卦。占卜师告诉国王"只要上供三宝，祭祀神鬼八部、施舍赤贫，最终定能得到一位菩提勇识化身的王子"。扎巴白按占卜师之意皈依佛法，敬奉三宝，悲悯众生，施舍穷人，最后得到王子智美更登，使王位后继有人。

反之，当剧中那些不信仰佛教，坏事做尽仍执迷不悟的角色，最终都落得了多行不义必自毙的悲惨下场。《顿月顿珠》中的侍臣知休发动叛乱后，获到国王顿珠的宽恕并留在宫中继续当差。但他不思悔改，在带人逃往别国途中遇到岩崩而死，受到了应有的报应。《卓娃桑姆》中心肠歹毒的王后哈姜逼走卓娃桑姆、用鸩酒毒害国王、三次派人杀害公主贡杜桑姆和王子贡杜列巴……哈姜最终也落得个被臣民乱箭穿心、当场杀死的可悲下场。

总之，西藏藏戏中许多传统剧目通过不同角色的亲身经历向观众宣扬虔诚信仰佛教之人陷入困境时，只要向神佛祈祷，就会得到佑助并转危为安，而那些不信奉佛教、常做坏事之人最终则将受到严重惩罚的因果报应思想，其目的在于激发广大民众信仰佛教的热情并坚定其礼佛之心。

第三，梦境情节因果报应模式。①

在传统藏戏中同样建构了因果报应梦境情节来宣扬佛法。如《顿月顿珠》中的国王多不拉吉多年无子。为了求得王位继承人，他带着王后和众使臣按照卦师所言远行到廓沙圣地，上供下施、诵经祈祷，第七天晚上在睡梦中见到了一位身穿白袈裟，胸前挂有一颗水晶佛珠的游方僧告诉他："你虔诚供佛到此，可见求子急切。今赐你观世音并文殊化身之二子。愿望不久将实现，切记净身保育好。"最后如愿以偿得到顿珠和顿月两位王子，解决了国家无继承人的危机。

还有，《文成公主》中松赞干布按照梦中观世音菩萨的指点娶到绿度母化身的赤尊公主和白度母化身的文成公主后，开始在吐蕃推行佛法，吐蕃民众从此过上幸福安宁的生活。

美丽善良的鹿女苏吉尼玛被舞女根迪桑姆多次陷害后被押到天葬台处死。苏吉尼玛在天葬台被刽子手偷偷释放后，重回父亲的茅屋苦苦修行12年，但因为她"曾违背婆罗门父亲的遗言，所以一直没有取得正果"。一天晚上，一个手提佛珠的少年梦中告诉她："你因不守誓言，违反教戒，故不能再得到佛尊赐福成就的缘分。你现在只好再去周游四方城镇，念诵六字大明，为众生利益来挽救失守尊师教戒的损失，特别是要处处想法解救苦难的众生。如若你照此办理，那便可在中阴道上得到解脱苦海的机会。"苏吉尼玛在梦境中获得神佛的启示是剧中重要情节，她终于明白了12年来苦修无果的原因和自己下一步行动的方案。剧情在"山重水复疑无路"处，出现了"柳暗花明又一村"的奇观，苏吉尼玛按照梦中少年的告诫周游全国讲经说法，解救众生。重返都城后，她智惩恶人，与国王夫妻团圆，共同治理国家。苏吉尼玛的经历就是对因果报应思想的宣扬，她违反教戒，苦苦修行12年没有得到正果，后因遵从手提佛珠少年的梦中指示重返都城，惩治坏人，使自己的冤案得以昭雪。

这些梦主上至国王、王妃，下到普通平民百姓，只要虔诚信奉佛教，遵从梦中神佛指示，最后都能梦想成真，实现自己美好的愿望，整个戏剧情节最终也在善恶果报的大团圆结局中落下帷幕，表现出人们对冥冥之中支配人命运的无边佛法的虔诚和敬畏感。"梦体验也是佛教信仰的重要的心理基础"②，显而易见，剧作者想通过传统藏戏中这些包含因果报应思想的梦境情节使观众在艺术幻境的观赏中获得一种宗教的情感体验，告诫人们只有遵守佛教教义，才能得到善报，否则就会受到惩罚，从而唤起人们的道德自律，自觉地按佛法行事，避恶趋善，体现出藏民族希望借助佛教力量化解戏剧冲突，以达到惩恶扬善的宗教心理。

① 此部分内容见笔者《"八大传统藏戏"中梦境解析》一文，载《西藏民族学院学报》2013年第1期。
② 刘文英、曹田玉：《梦与中国文化》，人民出版社2003年版，第450页。

第四，轮回转世和因果报应结合模式。

"藏传佛教认为，在整个生命圈里，有些生命之所以是凡夫俗子，要受苦受难；有些生命甚至是虫类、兽类、鸟类，就是因为前世作孽太多，没有努力积德、行善，所以陷入了地狱、饿鬼和畜生这样的'恶道'中。而那些转世成为活佛、高德大僧和拥有很高社会的人是因为前世努力积德行善的结果。这就是所谓的善道，是佛家认为除超凡脱俗外的最佳投生趋向。"① 可见，佛教中常把因果报应和轮回转世思想互相结合来宣扬，以达到惩恶扬善、劝诫世人的教化功能。藏戏传统剧目中结合两种思想宣传佛教教义的事例比比皆是。

例如，传统藏戏《絮贝旺秋》一剧通过絮贝旺秋曲折的人生遭遇来宣扬因果报应和轮回转世思想。玛拉耶山上有一只得道的猕猴，它把自己采集到最甜的仙果亲自送到东印度摩揭陀国净饭王子（释迦牟尼）手中后，欢呼跳跃，一不小心坠下悬崖而死。因为它曾向释迦牟尼敬献鲜果，以此功德转生到一个小邦国王家中，出生后取名絮贝旺秋。絮贝旺秋王子喜欢布施钱财、救济穷人，深受百姓爱戴。奸臣其那日金害死国王后又杀害了絮贝旺秋王子。絮贝旺秋死后，又转生到邻国投胎为王子，长大后继承了王位。其那日金听说絮贝旺秋王子转世之事后领兵来攻打，大败而归，被百姓杀死。② 絮贝旺秋在人们的强烈要求下把两个国家合并到一起，成为新的国王。从猕猴到王子絮贝旺秋再到今世国王，这三世的轮回和其一心向善、供奉三宝密不可分。这个剧目生动形象地向观众宣扬了因果报应和轮回转世思想。

又如，诺桑王子来天庭寻找云卓拉姆时，凭借自己的神力、箭术征服了乾达婆夫妇，他们认为女儿能和"殊胜的诺桑王成亲，乃是前世积德积善的回报"。体现出前世行善今生回报的观念。同样，当剧中角色遭遇不幸时也认为是自己上世所犯罪孽的报应。诺桑王子在回国途中焚香酬神。他向飞来的两只乌鸦询问父母近况，乌鸦带来吉祥的消息。当问起云卓拉姆时，乌鸦却以动作暗示发生了意外。诺桑生气地道："祈求上天三宝来明鉴，善恶本当有因果报应，我曾向北国诸神国王，以及众臣诚心来拜托，保佑慈母和爱妻平安。未料却如此背信弃义，恩将仇报，善心得恶验。"本想张弓射死两只乌鸦来发泄怒气，又于心不忍，只好哀叹道："呜呼！是前世罪孽的报应，才使我今生忧患无穷。"智美更登的妻子在流放途中感叹自己一家人"遇此厄运，定是宿债之报应"。卓娃桑姆的儿子贡杜列巴王子对奉命将要把自己扔到湖中的渔夫说："我正因前世造孽，今世才有如此恶果。"苏吉尼玛遭受不白之冤被迫离开王宫回到密林修行，她认为是"前世造孽的报应，今世落入苦海中，被昏庸迷惑像

① 平措：《〈格萨尔〉的宗教文化研究》，西藏人民出版社 2009 年版，第 128 页。
② 本剧目内容主要参照王尧译述：《藏剧故事集》，西藏人民出版社 1980 年版，第 160 – 161 页。

山压，陷入毒魔蝎之口中"。可见，传统藏戏剧目中的角色都把自身遭遇的痛苦和磨难归结为自己上世所犯罪孽的报应，体现出轮回转世和善恶果报的思想。

再如，朗萨雯蚌与师傅劝导围攻寺院、滥杀无辜的查钦父子道："善恶因果报应如体与声。十八层地狱是阎王刑场，六道众生是报应之果，今世若想成正果，要一心一意去祈求，求那善道行者之法僧。需要认清人生难得到，有今朝乃是前世积善果，不定死殁随时可降临。短暂一生应行善积德，要三学静虑修炼心。"极力强调今生做人是前世行善而来，如果今世做坏事且执迷不悟将会堕入十八层地狱遭遇各种恶报。受此感召，查钦父子当即磕头谢罪，放下屠刀，弃恶从善，并拜释迦降村和朗萨雯蚌二人为师，皈依佛门。

从上可知，藏戏传统剧目中构建了四种不同的因果报应模式来劝化观众，通过剧中角色的言语和行动告诫藏族僧俗民众今生要注重道德修行，上供寺庙，下施弱民，不贪图名利，弃恶行善，多做善事，才会有一个相对优越的转世，否则将会堕入地狱、饿鬼和畜生这样的"恶道"中，受到严厉的惩罚，以达到寓教于乐、启化民智、惩恶扬善的社会职能。

3. 乐善利他思想的宣传信奉

佛教认为，人生是苦海，时时忍受着生、老、病、死的折磨；而要逃离人生苦海，今生必须怜悯施穷，多做善事，才能避免来世落入"恶道"。贪欲是人产生无明烦恼而进入六道轮回的首要根源，"利他"则是人们逃出苦海，达到幸福彼岸的唯一舟楫。藏族著名的《萨迦格言》和《国王修身论》中就有对佛教乐善好施思想的阐述："骄傲使人变得无知，贪欲使人寡廉鲜耻。"[1] 人们"以为贪欲就是舒坦，其实是痛苦的根源"[2]。"布施乃是世间美饰，可免坠入恶趣之地，布施乃是升天云梯，能够得到心静妙益"[3]，而那些"经常乐善好施的人，名声像风一样四处传扬"[4]。受此种观念影响，藏族民众把贪欲看作万恶之源，厌恶贪婪不知满足之人，而崇敬把金钱财物施舍给寺院和贫民之人。传统藏戏中就有对乐善利他思想的宣扬。

传统剧目《智美更登》中的主要角色智美更登就是乐善好施、利他思想的实践者。"智美"为"洁净无垢"之意，"更登"即"尽善尽美"之意。智美更登是一位天生的佛教徒，一落地就为众生之苦凄然泪下，同时会口诵六字真言，宣扬佛教教义，一生中最大的愿望就是"施苦救贫行善业"，为了满足众生要求，甚至不惜自己

[1] 萨迦班智达：《萨迦格言》，王尧译，当代中国出版社2012年版，第65页。
[2] 同上，第102页。
[3] 久·米庞嘉措：《国王修身论》，耿予方译，西藏人民出版社1987年版，第232页。
[4] 萨迦班智达：《萨迦格言》，王尧译，当代中国出版社2012年版，第17页。

的性命及妻子儿女。

首先,智美更登施舍财宝给民众。智美更登经父王同意后,打开国库,把大量的金银财物施舍给贫民,解除众生的疾苦。他甚至不顾自己的生死安危,偷偷把"外能御敌内能赐福运"的镇国之宝"诸事如意宝"施舍给婆罗门洛追并祈祷希望他能一路平安到达边界沙洲国。智美更登因偷偷施舍镇国之宝给敌国婆罗门而被流放荒山。离宫前,他把宫中剩余的财物集中起来全部施舍出去。在赴流放地哈相恶魔山途中,他又把众大臣和民众送的钱币和物品全都施舍出去,最后连大象和马匹、车辆都赐给穷人和乞丐。

其次,智美更登施舍妻子儿女给人。智美更登流放途中遇到三个衣着破烂的婆罗门,当他们请求王子施舍三个儿女时,智美更登不忍心答应,但是为了实现自己凡乞讨者有求必应的誓愿,只好找借口支开妻子,把自己可爱的儿女施舍给三个婆罗门当侍从。帝释和大梵王为了考察智美更登的施舍是否诚心实意,便化身为两位婆罗门要求王子把妻子施舍给他们做伴侣。智美更登左思右想,最后痛下决心,忍痛割爱同意把妻子门达桑姆送给他们。

最后,智美更登施舍眼珠给失明之人。智美更登在回国途中,遇见一个双目失明的婆罗门前来乞求施舍,他便用刀刺进自己的眼眶,取出两个眼珠施舍给失明的婆罗门,使其重见光明。

从以上事例可知,智美更登心地善良、慈悲为怀、救苦救难,达到了行善济人的极至。他的所作所为全是为了解救民生疾苦,根本没有为自己考虑一丝一毫的想法。智美更登这种舍己利人的精神最终也得到回报,敌国国王为其善举感动,主动归还骗取的"诸事如意宝";婆罗门也亲自送还王子的三个儿女,使其一家人团圆;他的双目重见光明并回国继承了王位。藏戏中通过塑造智美更登这一形象,使佛教中慈悲为怀、普度众生、好善乐施的教义得到艺术、形象的体现,通过寓教于乐的方式使其更深入观众之心。

另外,顿珠也表现出了乐善利他思想。顿珠王子虽然和公主唯丹相亲相爱,但他为了使无辜的百姓免遭灾难,拒绝国王再找他人替自己祭湖的想法,与公主泛舟湖中,趁其不备,纵身跳入湖中。顿珠舍己祭龙使国内瘟疫消除,大地恢复生机,人畜兴旺粮食满仓。

同样,云乘王子和心爱的摩罗耶婆地公主婚后的幸福生活刚开始,当他到海边散步,看到即将做金翅鸟祭祀品的螺髻王子和母亲难舍难分、生离死别的悲惨情景,顿生怜悯之情。他毫不犹豫地代替螺髻王子做了祭品,奄奄一息几乎送掉性命,但他感到了替人受难的愉快,同时也说服金翅鸟使其意识到自己以前所犯的严重错误。幸而

合理女神及时赶到，用甘露使云乘王子重新获得生命。① 云乘王子为了救素不相识的螺髻王子，宁愿放弃自己美丽的新婚妻子和刚刚开始的幸福生活，形象地体现出佛教所提倡的利他思想。

智美更登、顿珠和云乘王子这种为了众生的利益，宁愿牺牲自己幸福和生命的行为使佛教的利他思想得到了极力的宣扬。

从上述内容可以看出，宣扬佛教中因果报应、轮回转世及乐善利他思想几乎贯穿于传统藏戏中的每一个剧目，体现出宗教性的特征。"不关风化体，纵好也徒然"，可知，"教化功能是戏剧的本质属性"。西藏地方政府统治者和剧作者都希望通过藏戏这种寓教于乐的方式对观众进行"高台教化"，以达到劝人行善的作用。在十三世达赖喇嘛给拉萨觉木隆戏班的批文中明确指出演藏戏就是"把古昔菩萨、大师的故事表演出来劝恶归善"②，其通过藏戏演出达到寓教于乐、惩恶扬善的期望诉求显而易见。通过戏剧中各个角色是否敬奉三宝、悲悯众生、遵守教义导致的不同结局，生动形象地告诫观众，今生所遭受的一切灾难，皆因前世所犯罪孽导致，只有今生严格按照佛法多做善事，来世才能得到善报，死后避免落入了地狱、饿鬼和畜生这样的"恶道"中受到严厉惩罚，以此而唤起人们的道德自律，自觉按照佛法行事，以达到惩恶扬善的社会功能。因果报应思想养成了广大信众轻今生重来世的思想，他们为自己来生有一个好的转世，默默忍受今世所遇到的一切不幸，且归结为自己上世所犯罪孽的惩罚。长此以往，人们把自己所遭遇的阶级剥削、人生不幸统统认为是因果报应造成，便失去了反抗力量，有利于巩固西藏"政教合一"制度，这也是西藏地方统治者大力提倡雪顿节藏戏汇演原因之一。

（二）赞美人间真情，鞭笞人世丑态

西藏传统藏戏中既有对佛教教义的宣扬，同时也有对人间真挚感情的礼赞。下面笔者将摒弃其蕴含的宗教内容（宗教外衣），从夫妻、母子（女）、姐（兄）弟之间找寻那感人至深的人间真情。

1. 赞扬至死不渝的纯真爱情

爱情是古今中外所有文学体裁歌唱的永恒主题，藏戏传统剧目中同样赞美了青年男女和夫妻之间真挚的爱情。

例如，传统藏戏《云乘王子》中云乘王子和摩罗耶婆地公主之间纯真无瑕的爱

① 本剧目内容主要参照王尧译述：《藏剧故事集》，西藏人民出版社1980年版，第153－154页。
② 转引自刘凯：《藏戏为何由一度繁荣走向衰败》，《西北民族学院学报》（哲学社科版）1988年第4期，第93页。

情感人肺腑。云乘王子是持明国的太子，他在悉陀国的森林中偶然遇到美丽的摩罗耶婆地公主，虽然彼此不知对方身份，但内心都互生爱慕之情。一天，云乘王子和陪臣阿底离一边满怀深情地谈起自己内心深爱的女郎，一边不由自主地在地上画着钟爱女子的画像；碰巧这一切都被躲在树后的摩罗耶婆地公主听到和看见，但公主并不知云乘王子口中所说和地上所画的朝思暮想的女子正是自己，以为王子另有所爱，内心十分痛苦。此时，公主的哥哥有世王子兴冲冲跑来告诉云乘，自己父王已决定把摩罗耶婆地公主许配给云乘王子为妻。公主一听这消息，立刻转忧为喜。可云乘王子不知公主正是自己日夜思念的那位女子，以自己心中早有所爱为由直截了当地拒绝了有世王子。摩罗耶婆地公主听后，以为云乘王子内心真的另有所爱，痛不欲生，便决定在无忧树上自缢。侍女急忙呼喊救命，云乘王子闻声跑来救助，两人之间的误会才得以消除，有情人终成眷属。摩罗耶婆地公主对爱情的追求大胆、炽烈，当她以为不能和自己喜欢的人结合时，便毫不犹豫地选择了死亡，可以称为"为情而生，为情而死"的至情之人，和汉族戏曲《牡丹亭》中杜丽娘因情而死、为情而生有异曲同工之处。该剧通过邂逅、一见钟情、日夜相思、公主误会、云乘拒婚、公主殉情、消除误会等一系列剧情表现出云乘王子和摩罗耶婆地公主对爱情的渴望和追求，体现了藏族人民对青年男女之间真挚情感的肯定和赞美。

又如，《诺桑王子》是一曲对诺桑王子和云卓拉姆夫妻之间真挚爱情的赞歌。

该剧分为四章。第一、二章，仙女云卓拉姆来到人间。在天竺东部，有南北两个国家。北国的诺桑王子和父王崇尚佛法，国家兴旺发达。而南国国王夏巴宣努残暴昏庸，不信佛教立邪法，使国政衰败，民不聊生。他听信奸臣之言，把此归结为国内的神龙搬到北国湖中的缘故。于是他用重金请著名巫师把神龙拘回南国。巫师作法煮湖，湖水沸腾翻滚，神龙难以存身。一个青年渔夫杀死巫师，解救了神龙。渔夫用从龙工处借到的"不空羂索"①捆住了从仙境来仙湖边沐浴的天神乾达婆女儿云卓拉姆。但仙女云卓拉姆宁死不从。渔夫在大觉仙人的劝解和指点下把仙女献给诺桑王子。诺桑王子与云卓拉姆一见钟情，第二天就举行了婚庆大典并重赏渔夫。第三章，诺桑和云卓被迫分离。诺桑王子和云卓拉姆婚后相亲相爱，形影不离，引起其他五百名妃子的嫉妒。她们私下密谋把云卓拉姆驱逐出宫。诡计多端的妃子敦珠白姆用重金贿赂国王的巫师哈日。哈日便用巫法让国王夜夜做噩梦，并借释梦谎称北方草原野人部落造反，若不立即派遣诺桑王子亲率军队前去攻打，第二年就会国破身亡。老国王

① "羂索"是捕获鸟兽的猎具，"不空羂索"指用此索捕获鸟兽不落空。藏传佛教中有"不空羂索观世音菩萨"，指观世音菩萨的慈悲之心如"不空羂索"一样能度脱一切众生，不遗漏任何一个，供奉观世音菩萨可以消除世间所有灾难。

诺钦只好命令诺桑率兵去边境平定野人国的叛乱。诺桑出征后，在敦珠白姆等人的催促下，哈日又使巫法让国王噩梦连连，他趁机欺骗国王说祭祀神灵的物品必须用"人非人"云卓拉姆的心脂做祭品，才能避免国家的灭亡并保佑诺桑王子平安归来。诺钦万般无奈，只好派遣哈日和五百妃子去取云卓拉姆的心脂来化解国家危难。在被众人围攻的危急时刻，母后只得将项链交还给云卓拉姆，让她飞回仙宫暂避灾难。第四章，夫妻团圆重返人间。诺桑凯旋，发现云卓拉姆已经回到仙境，他坚决离开王宫，寻到大仙人处拿着云卓拉姆留下的戒指，通过重重阻碍，终于来到乾达婆的王宫。乾达婆夫妇被诺桑神奇的力量、高超的箭术和真挚的感情所征服，同意女儿云卓拉姆与诺桑王子重返人间。

从上述诺桑王子和云卓拉姆人神相恋的剧情中可以看出诺桑王子对爱情的专一执着、至诚至真。诺桑在不知云卓拉姆的真实身份时，面对五百妃子散布的流言蜚语置之不理；宫中美女如云，他却心无旁骛，独对云卓一往情深；出征之前又细心托付母后关心照顾云卓的生活；征战之中，他时刻思念自己的爱人；归国途中，他时刻牵挂云卓的安危。诺桑王子失去云卓之后，气愤地质问父王"你们残忍无人性，拆散恩爱夫妇缘。当今再多美貌女，无法替代云卓。心爱之人已不在，珍贵宝饰有何恋"；他毅然抛弃宫中安逸舒适的生活，放弃即将继承的王位而去寻找自己的爱人；寻找途中，他历经各种磨难，对云卓的爱情始终如一，丝毫未减；到达仙境乾达婆王宫后，为捍卫自己的爱情，诺桑力掀帷幕与云卓相见；比武招亲中，他一箭射穿九棵加盖铁皮的大树，打败"四国来宾"，取得胜利；他射出彩箭，不偏不倚正好落在云卓拉姆身上，迫使乾达婆夫妇同意女儿与自己同返人间。诺桑王子为追寻失去的爱情，不惜违抗父王命令，放弃国王宝座，浪迹天涯海角，经历千难万险，最终夫妻天庭团聚。这种为了爱情可以舍弃一切，"要美人不要江山"的痴情王子形象在汉族戏曲史上难得一见。

云卓拉姆对诺桑王子忠贞不渝的爱情在剧中亦有体现。云卓拉姆和众姐妹来人间仙湖沐浴，不幸被渔夫从龙王处借的不空羂索捆住，她宁死不愿屈从渔夫。后在大觉仙人的劝解和指点下，被渔夫送给诺桑王子。云卓拉姆对威武英俊的诺桑王子一见钟情。成婚后，她与王子相亲相爱、朝夕相处。诺桑王子被迫带兵远征，她不顾个人安危，坚决请求随大军征战。云卓拉姆在遭受哈日和五百妃子围攻被迫飞回天宫时，给大觉仙人留下戒指和话语，帮助王子解除来仙界途中要遇到的重重障碍。诺桑王子来天宫寻找自己后，她多次恳求父王母后让他们夫妻团圆。云卓拉姆留在天宫生活一定比人间幸福，可是为了爱情，她情愿跟随诺桑重返北国。

诺桑王子对云卓拉姆专一坚定，云卓拉姆对诺桑王子忠贞不渝。他们这种可以为对方舍弃一切的纯真感情体现出藏民族美好的爱情理想。云卓拉姆从天宫回北国以

后,不计前嫌请求父王慈悲为怀,苦苦恳求赦免曾要置自己于死地的五百嫔妃。其忠于爱情、宽容大度、以德报怨、温顺善良之本性与心胸狭窄、心狠手辣的敦珠白姆的种种丑态形成鲜明对比。因此,诺桑王子与云卓拉姆人神相恋的故事"表面上是写人与超现实的仙女的情爱,实际上完全是那个时代作者情感的外化,是戏剧家们在表达自己美好的精神追求,是对善的赞美和对邪恶的鞭笞"①。

最后,国王达唯森格对苏吉尼玛的感情也表现出忠贞不渝的特点。苏吉尼玛是一位"清秀雅致、妩媚多姿"的鹿女,她"左腮上有白莲花纹,右腮上有金刚图纹,额心有喜旋宝图,鼻尖上有红点,脖子上戴着水晶皎月般的项链,牙齿有如白螺般洁白,浑身散发出芬芳的香味,体肤皎洁,颜面白里透红"。国王达唯森格对她一见钟情。国王接她进宫中后,夫妻恩爱,生活幸福。苏吉尼玛由于从小在与世隔绝的密林中长大,所以天真善良,不懂人世险恶,对王妃厄白波媭指派的舞女根迪桑姆毫无戒备之心,不但把她当作自己的知心朋友,而且违背父命拿出护身项链给她看。根迪桑姆把苏吉尼玛的项链偷梁换柱后,她竟然毫无觉察。根迪桑姆先后杀死国王的神象、最能干的大臣及国王最喜爱的弟弟并嫁祸于苏吉尼玛。国王达唯森格在鹦鹉劝说下,前两次都信任苏吉尼玛,没有追究责任。可当自己最喜爱的弟弟被杀,在父王逼迫下,国王只好命令刽子手把苏吉尼玛押往血海翻腾的天葬场。国王失去苏吉尼玛后,日夜思念、悲痛伤心,对后宫的五百王妃"连看都不看一眼,而且终日茶饭不思,无精打采,发痴发呆"。慢慢变得骨瘦如柴,奄奄一息。国王对苏吉尼玛"为伊消得人憔悴,衣带渐宽终不悔"的深情令人感动。他告诉前来安慰自己的父王即使帝释天王的爱女和安世龙王的美女:"若与我爱妻媲美,有谁能比上苏吉尼玛?"当他见到苏古尼玛未死时,惊喜万分,承认自己过去"一时愚蠢不明事,错断善恶罪不轻"。希望得到苏吉尼玛谅解并苦苦哀求她不要再离开自己。苏吉尼玛回宫与国王重归于好,惩治陷害苏吉尼玛的恶人后,夫妻重新过上幸福的生活。

国王达唯森格对苏吉尼玛一往情

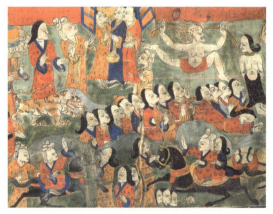

图 2-4 苏吉尼玛遭陷害被流放途中的唐卡画像(张鹰摄)

① 谢真元:《〈长生殿〉与〈诺桑王子〉思想内涵之比较》,《上海戏剧学院学报》2010年第3期,第53页。

深,当根迪桑姆先后杀死国王的神象和最能干的大臣栽赃嫁祸于苏吉尼玛时,他没有怀疑苏吉尼玛,依然对她宠爱有加,但弟弟被杀后,在父王威逼下,只好让刽子手把苏吉尼玛押往天葬场。失去苏吉尼玛后,国王陷入了痛苦的深渊,他时时思念,日渐消瘦,天天祈祷,希望夫妻团圆。他对苏吉尼玛刻骨铭心的相思之情,其用情之专、用情之深令人感动。而苏吉尼玛对国王之深情则表现不多,更多笔墨塑造她虔诚信仰佛教之心,没有表现出像云卓拉姆对诺桑王子一样火热的感情,这是令人较为遗憾的地方。

2. 歌颂伟大无私的母爱之情

人间只愿付出、不求回报的情感是母亲对儿女的一片真情,这种无私的母爱最值得赞颂。

例如,卓娃桑姆按仙境五部空行母的授意,为把曼扎岗的众生从贪、嗔、痴三恶趣中解救出来,使其虔诚信奉佛法,便转世投生到婆罗门逻乌家。卓娃桑姆一落地,便口诵"唵嘛呢叭咪吽"六字真言并向父母讲经说法。这时,万道彩虹在天空飞舞,许多慧空行母踏云而下向她敬献供果……卓娃桑姆成为亭亭玉立、美若天仙的少女后,被前来打猎的曼扎岗国王呷拉旺布遇见并迎娶回宫。随后,国王听从卓娃桑姆的建议,开始在国内实行佛法,国家逐渐强大富裕。卓娃桑姆先后生下了公主贡杜桑姆和小王子贡杜列巴,一家人在王宫中过着幸福生活。王后哈姜发现卓娃桑姆母子三人

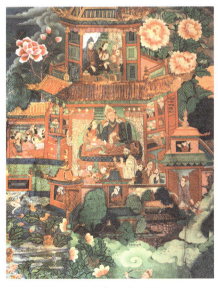

图2-5 龙王潭卓娃桑姆生下公主和王子壁画(张鹰摄)

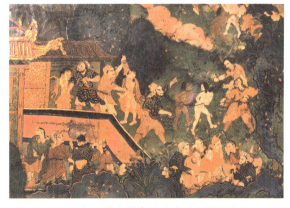

图2-6 龙王潭哈姜命令屠夫杀死公主和王子壁画(张鹰摄)

后便想谋害她们。卓娃桑姆预感大难即将临头，按慧空行母嘱咐把5岁的女儿和3岁的儿子留给国王，自己返回天界。

卓娃桑姆飞回天界后，王后哈姜用鸩酒毒疯国王并把他关进黑牢。哈姜假装病入膏肓，欺骗众大臣只有服下公主和王子两个人的心肺才能病愈。众侍臣无奈，只好派遣屠夫兄弟挖取公主和王子两人心肺来给王后治病。屠夫兄弟同情姐弟二人遭遇，便出宫另取其他小孩心肺交给哈姜。不久，哈姜发现在王宫后花园玩耍的公主和王子后，又假装重病命令两个渔夫将公主姐弟二人扔到湖海中。两个渔夫不忍心杀害姐弟二人，便劝说他们永远离开曼扎岗到天竺去逃生。别无他法的公主只好带上年幼的弟弟朝天竺方向走去。

卓娃桑姆飞回西天慧空行母居住地后，人在仙境，心系儿女，时时关注她们的安危。当她看到儿子在去天竺途中被毒蛇咬伤，中毒而死后，卓娃桑姆心如刀割、潸然泪下，立刻施展法力变成一条白药蛇来到儿子身旁为其吸毒疗伤。当她得知年幼的儿女正在遮天蔽日的密林深处忍饥挨饿时，便化身成一只猴子采摘野果给他们充饥。当贱民弟弟把王子扔下悬崖后，卓娃桑姆又化身一只大鹰用翅膀保护儿子。在王子即将坠入深渊时，她又变成一条大鱼，把王子背到海边的安全地带。然后，卓娃桑姆又化身鹦鹉，把痛哭流涕、不知所措的儿子送到白玛坚国，并帮助其成为该国国王，为以后姐弟二人团圆打下基础。

作为母亲，最大的痛苦就是看到儿女身处险地，自己却无法解救，那种心灵的煎熬是常人难以忍受的。卓娃桑姆在年幼的儿女面临生死考验的危急时刻，多次隐藏真实身份，变化为各种动物出手救助。她这种默默付出，不求任何回报的母爱值得颂扬。与此相反，丧心病狂的哈姜为了斩草除根，丝毫不顾及母子之情，一次又一次把魔掌伸向年幼的公主和王子，其毒蛇般的心肠令人唾弃。

又如，伟大的母爱有使天地为之动容、神佛为之感动的神奇魅力。拉日常赛得知儿子白玛文巴为保护她，接受国王派遣继承父业出海到龙宫寻找如意宝。她特别害怕儿子也像他父亲一样，为给国王寻宝而一去杳无音信。拉日常赛为儿子的安全忧心忡忡，彻夜难眠。慧空行母被拉日常赛对儿子的挚爱所打动，晚上托梦让她第二天到天降塔并赐授其禳除水火之灾的陀罗尼咒语。白玛文巴凭借五部行母授记给母亲的咒语逢凶化吉、遇难呈祥，完成了国王交给自己的所有任务，粉碎了国王想谋害自己的阴谋。可见，拉日常赛真挚的母爱打动神佛，从慧空行母处得到帮助白玛文巴解决重重困难的法宝——陀罗尼咒语。

3. 赞美同甘共苦的手足之情

八大传统藏戏中反映出的同甘共苦、相依为命的手足之情最易触动观众的灵魂，引起他们心灵的共鸣。

《卓娃桑姆》中的公主贡杜桑姆和王子贡杜列巴姐弟二人在生死关头所表现出的手足之情令人为之动容，为之饮泣。姐弟二人在母亲卓娃桑姆被迫飞回仙境，父王又被王后哈姜用药酒毒疯关进黑牢后，生死相依，共同面对哈姜的多次谋杀。姐弟二人机智应对奉哈姜之命前来杀害自己的屠夫和渔夫两兄弟，使其心生怜悯之情，不忍痛下杀手，而免于一死。离开王宫后，姐弟二人流落荒野，彼此互相鼓励，相依为命。当弟弟口渴时，姐姐到处为他找水，回来后却发现弟弟已中毒身亡。公主抱着弟弟冰凉的尸体哭诉自己悲惨的命运："母亲早已飞上天去，留下可怜的姐弟在人间。父王被妖魔关进黑牢，我们姐弟流浪讨饭。如今唯一的弟弟又惨死，叫我孤独无伴多可怜……看我命运如此悲惨，怎不叫我伤心肠欲断？"如泣如诉的哭喊声使观众无不为之伤心落泪。在东方密林被发现后，姐姐贡杜桑姆义正词严地指责奉哈姜之命前来捕捉她们的侍臣："我姐弟在父母身边时，你们是何等尊崇敬爱；今日我父母不在，你们忍心如此虐待。"同时要求"你们要杀请杀我，放我弟弟一条命"。宁愿舍弃自己性命来挽救弟弟，姐弟间手足之情令人感动。贱民兄弟按哈姜指示把两人带到东方山巅并准备推下悬崖时，王子贡杜列巴的祈祷感动了贱民哥哥，他顿生怜悯之情，不忍心把公主推下悬崖。公主立刻跪地，苦苦哀求贱民弟弟也手下留情，免弟弟一死。而王子则怕节外生枝连累到姐姐性命，便请求贱民弟弟赶快把自己扔下悬崖。姐弟二人宁愿牺牲自己来换回亲人生命的手足之情令人感慨万分。

　　同样，顿珠和顿月兄弟之间同甘共苦、唇齿相依的手足之情也催人泪下。顿珠和顿月虽是同父异母的兄弟，但顿月从小喜欢和哥哥顿珠在一起。兄弟二人同吃同睡、形影不离。继母白玛坚为使自己儿子顿月将来能继承王位，便假装重病，让国王把顿珠赶走。国王为保全白玛坚性命，不顾众大臣反对，下令将顿珠驱逐到廓沙。眼看朝夕相处的哥哥就要离开自己，顿月对顿珠说："无论天涯与海角，艰难险阻都不怕！请求哥哥带我走，不要把我来丢下。一旦失去哥哥您，谈论国政也白搭。"同时，他还坚定地告诉哥哥："国亡政废我不管，哥哥流放我不忍！咱俩生死在一起，永永远远不离分！"顿月不顾自身安危，坚持要和哥哥一起流浪，生死与共的手足之情感人肺腑。顿珠面对宁愿放弃国王宝座和宫中荣华富贵生活也要跟随自己浪迹天涯的6岁弟弟，心存感激又矛盾重重。最后，顿珠只好答应顿月的苦苦哀求并带他离开王宫。流放途中，顿珠主动承担起照顾弟弟的重任。在茫茫无际的大沙漠中，当随身携带的粮食快吃完时，顿珠饿着肚子把剩下的食物留给弟弟充饥；顿月口渴难忍时，顿珠无处找水，用自己的口水喂弟弟，给他解渴。在道路崎岖的深山老林中，弟弟走不动时，顿珠背起他继续赶路。当顿月预感到自己将要离开人世时，他丝毫没有因陪伴哥哥忍饥挨饿、受尽折磨而心生怨言，只是哭求要去给他找水的顿珠"哥哥哥哥我害怕，不要丢下我一个，在这荒僻野地里，弟弟还能做你伴。"顿月在弥留之际对哥哥

的依依不舍之情感人至深。顿珠在相依为伴的弟弟死后，捶胸顿足，拼命叫喊，痛不欲生……顿珠的哭喊声回荡在整个山谷，仿佛在谴责世道为何如此不公，所有灾难为何落在自己一人头上。他强忍悲痛埋葬顿月后，一步三回头地离开弟弟坟墓……顿月被两位天师救活后，在原始森林中摘野果充饥，饮泉水解渴。每天，他把采摘的野果分成两份，自己吃一份，另一份留给哥哥。一天，顿月看着越积越多的野果，哭喊着哥哥，下山去寻找。已当了国王的顿珠到当年自己埋葬弟弟的地方祭奠，与朝思暮想的顿月意外重逢，兄弟二人紧紧拥抱、喜极而泣。顿珠和顿月兄弟二人之间同甘共苦的手足之情具有感天地、泣鬼神的神奇魅力。

贡杜桑姆姐弟二人及顿珠、顿月兄弟二人所表现的同甘共苦、肝胆相照的手足之情是剧目中最能触动观众心灵，引起他们共鸣的部分。据说，过去看演出时，每当演到贡杜桑姆和贡杜列巴姐弟二人及顿珠、顿月兄弟二人遭遇重重困难时，常出现场上演员和底下观众哭声一片的情景。当哈姜、白玛坚等人设计陷害王子或公主时，台下到处发出斥责之声；当公主、王子在卓娃桑姆或神佛的救助下转危为安、化险为夷时，观众群中常发出欢声笑语。贡杜桑姆、贡杜列巴姐弟二人和顿珠、顿月兄弟二人之间同甘共苦、相依为命、血浓于水的手足之情是剧目中最打动观众心灵的地方，也是藏民族重视兄弟、姐妹亲情传统文化的真实反映。剧目中哈姜、白玛坚等人的心狠手辣、残酷无情是对藏族社会中假、恶、丑的抨击和批判。

（三）讴歌斗争精神，表现乐观心态

传统藏戏比较鲜明的另一个主题中是对斗争精神的讴歌。《白玛文巴》和《岱巴登巴》这两个剧目在此方面表现得尤为突出，其抗争精神主要表现在以下三个方面：

1. 机智勇敢地制服各种凶龙猛兽

例如，不到10岁的白玛文巴奉国王命令带着500名助手出海寻宝，途中他们乘坐的船被黑白二力游龙王施展法术掀起的巨浪一会儿被抛到空中，一会儿又沉到海底。500名助手惊慌失措，哭爹喊娘，乱成一团；白玛文巴却镇定自如地念了三遍陀罗尼咒语，制服了黑、白两个龙王，大海立刻平静下来。两个龙王恢复原貌，毕恭毕敬地向白玛文巴呈上两件宝贝并发誓不再伤害人类性命。当白玛文巴看到莲花龙宫门前的

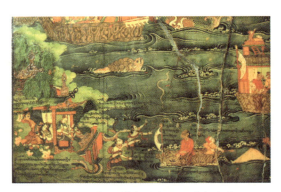

图2-7　龙王潭白玛文巴只身闯龙宫降服猛兽壁画（张鹰摄）

老虎、狮子、豹子等猛兽凶恶地朝他猛扑过来时，毫不畏惧地念动陀罗尼咒语，所有猛兽被他的法力降服得像看家狗般温驯，有的甚至主动带他进龙宫。白玛文巴面对龙宫侍女摔到自己身上的两条巨大的毒蛇，虽感到全身骨头像被咬碎一样难受，但他强忍痛苦并口诵咒语使身上的毒蛇立刻变成108节。见到龙王之后，他又念起咒语，使龙宫残龙恢复健康，盲龙重见光明，龙王青春再现，成功取得如意宝。又如，岱巴登巴王子奉父王命令到罗刹洲寻找古夏纳药草为继母治病，当他在途中遇到黑白两条大蟒蛇挡道以及凶恶的神犬和神猴把守仙草时，他虔诚地呼唤自己供养的上师名号，驯服了这些蟒蛇猛兽，顺利通过各种关卡。

白玛文巴和岱巴登巴在恶龙、猛兽、毒蛇这些凶残的野兽动物面前毫无惧色、沉着应对，最终彻底制服了它们，体现出藏民族面对毒蛇猛兽毫不畏惧、勇于斗争的大无畏精神。这是藏民族长期生活在青藏高原这种较为恶劣的自然环境下，敢于挑战大自然、坚强乐观精神的写照。

2. 顽强不屈地同妖魔鬼怪作斗争

白玛文巴奉命去罗刹国取金鳌锅和红宝石拂子的过程就是一曲降魔伏妖的赞歌。白玛文巴去罗刹国途中，首先被身披铁环的罗刹女吞到肚子，他念动陀罗尼咒语，从其口中脱离危险。随后，他又凭借陀罗尼咒语的神奇力量，分别打败身披铜环及螺贝环的两位罗刹女。当身披金环的罗刹女把白玛文巴放在金器皿中用大火烧时，他念动咒语祈祷，在里面毫发未损。在罗刹女王把白玛文巴送进嘴里想吃掉他时，白玛文巴口诵咒语，从其嘴里安然无恙地出来……罗刹女王见状，马上跪拜在地答应交出金鳌锅和红宝石拂子并请求白玛文巴带她一起回家。白玛文巴口诵三遍咒语，凶恶的罗刹女王立刻变成具有仁慈之心的中心菩萨部的空行母。随后白玛文巴又念动咒语使身披金环、螺贝环、铜环和铁环的四位罗刹女分别成为南方宝生部、东方金刚部、西方莲华部和北方微妙部的空行母。白玛文巴靠顽强不屈的斗争精神不但打败了罗刹女王及其部下，顺利取得金鳌锅和红宝石拂子两种宝物，而且耐心教诲杀人如麻的罗刹女王及下属使其变成慈祥仁爱的五部空行母。同样，岱巴登巴王子克服种种困难见到九头罗刹王，其仁爱、虔诚之心感动了罗刹王。罗刹王发誓改邪归正、永不杀生，主动送上古夏纳药草并把女儿许配给王子为妻。藏戏传统剧目中这些人类与魔怪搏斗取得胜利的故事反映出藏族民众战胜妖魔鬼怪并使之弃恶从善的乐观心态和美好愿望。

3. 不屈不挠地与邪恶势力作斗争

《白玛文巴》中凶狠残暴的国王罗白曲钦惧怕白玛文巴父亲诺布桑波才能，便强行命令他到龙宫取宝，使其多年杳无音信，生死未卜。国王为斩草除根，永绝后患，又强令不到10岁的白玛文巴下海取宝完成父业。白玛文巴为母亲免受惩罚，只好答应国王的无理要求。白玛文巴凭借慧空行母赐授给母亲的咒语和自己的聪明才智，历

尽各种磨难到龙宫为国王取回如意宝，使国王想置自己于死地的想法落空。国王和侍臣眼见一计不成，又另施一计，再次命令白玛文巴到西南罗刹国去取金鳌锅和红宝石拂子两种宝物。白玛文巴依靠陀罗尼咒语的神奇力量降妖伏魔，不但顺利取回金鳌锅和红宝石拂子，而且带着五位仙女平安回家，再一次粉碎了国王想杀害自己的阴谋，取得斗争的胜利。

束手无策的国王只好命令刽子手烧死白玛文巴并把他的尸灰撒向西方，同时把五位空行母占为己有，其卑鄙无耻、蛇蝎般歹毒的本性暴露无遗。五位空行母用白玛文巴传授的陀罗尼咒语使白玛文巴在莲花蕊中重生并设计把心狠手辣的国王和众奸臣带到罗刹国，全被罗刹女王的儿女们吃掉，落得了多行不义必自毙的下场。众大臣迎请白玛文巴回国执掌国政。白玛文巴每次按照国王命令去做，并不是向以国王为代表的强权政治低头屈服；他聪明机智地完成每一次任务，使想借刀杀人的国王恼羞成怒，黔驴技穷，不知如何是好。戏剧中白玛文巴一次次战胜作恶多端的国王，反映出藏族人民对正义力量战胜邪恶势力，光明必定战胜黑暗的理想观念的坚信无疑。

在另一部传统藏戏《岱巴登巴》中也有抗争精神的反映。岱巴登巴王子取到药草回国后，面对想把自己消灭在京城之外的装病王妃军队，毫不客气地予以反击，最终处死王妃，永绝后患。岱巴登巴王子身上同样表现出不向邪恶势力屈服的斗争精神。

诚如剧中表现，白玛文巴和岱巴登巴等人降妖伏魔、驯兽除蛇取得斗争的胜利与神佛帮助及其所赐授咒语的神奇法力密不可分。而他们身上所表现出的坚强乐观心态和机智勇敢、不屈不挠的斗争精神却是藏族人民心中民族英雄的写照，折射出广大人民的理想愿望。

（四）歌颂汉藏友谊，展现民族团结

传统藏戏代表剧目《文成公主》主要讲述吐蕃赞普松赞干布迎娶尼泊尔赤尊公主和唐朝文成公主的故事，各藏戏班表演时一般只演出迎娶文成公主部分。藏戏《文成公主》的故事渊源等内容在传统藏戏渊源考述一节有论述，此处不再叙及。

公元7世纪中叶，吐蕃赞普松赞干布为迎娶唐朝文成公主，派遣使臣禄东赞到唐朝都城长安求婚。禄东赞凭借自己的聪明才智在蚂蚁引线穿珠、杀羊吃肉鞣皮、饮酒百坛不醉、识别母马和马驹、智认母鸡子鸡、识别棒根棒梢、深夜找归旅店等比赛中打败波斯、格萨尔和印度等其他国家的求婚使节，最后又从校场上三百名华装美女中准确找出文成公主，最终成功地替松赞干布求婚。禄东赞在比赛中表现出的非凡智慧体现出藏族人民的民族自豪感和对自己家乡的热爱之情。剧目通过对唐太宗、松赞干布、文成公主和禄东赞等人的赞美，歌颂了汉藏人民之间兄弟般的深情厚谊。

文成公主携带中原先进的技术和文化入藏，促进了吐蕃经济、文化的发展，进一步密切了吐蕃与唐朝的关系。藏族人民对在汉藏民族团结历史上做出巨大贡献的文成公主始终充满了爱戴之情。他们不但在藏族历史著作、民间歌谣、民间故事中对文成公主极尽赞美之词，而且通过戏剧形式赞颂文成公主在加深汉藏友谊、促进民族团结方面做出的巨大贡献。藏戏中依照藏族传说认为文成公主是绿度母化身。绿度母在佛教中被认为是"救苦救难的本尊佛母，加持力伟大而迅速，并具有大无畏的勇气和精神力，故在西藏信奉者很多……修持绿度母本尊密法，据称可断生死轮回，消除一切魔障、业障、病苦，并能消灾、增福、延寿、广开智慧，凡有所求，无不如愿成就，而且命终时可往生极乐世界"①。把历史人物文成公主敬奉为能替民众消灾纳福、启迪智慧、有求必应的神佛形象，足以证明藏族百姓对她的热爱之情。

图2-8 布达拉宫禄东赞蚂蚁引线穿珠壁画（张鹰摄）

总而言之，藏戏传统剧目在思想内容方面既有对因果报应、轮回转世、施舍利他等佛教思想的宣扬，又有对世俗社会中纯真爱情、无私母爱、手足之情、大无畏的斗争精神和汉藏友谊的热情赞美以及对人性中假、恶、丑的无情抨击，体现出宗教性和世俗性相融合的特性。

三、西藏藏戏传统剧目的艺术特征

藏戏传统剧目的内容虽然不同，但其艺术特征却有许多共同之处，现从以下三方面归纳总结。

（一）集神性和人性为一体的人物形象

"长期以来，宗教在藏族社会和藏族生活中占有不同寻常的地位，宗教对藏族政治、经济、文化、思想、艺术、风俗习惯、伦理道德、精神追求各方面产生了相当深远的影响。同样，宗教同藏族文学的主题思想、人物塑造、心理描写、故事情节、结

① 杨辉麟：《西藏的雕塑》，青海人民出版2008年版，第220页。

尾处理等等，也是关系相当密切的。这是藏族文学的一个重要特点。"① 传统藏戏中所塑造的许多角色身上都体现佛教传教者的主体特征，呈现出神性和人性互为一体的多重复杂个性，具体而言可分为以下两类。

第一类，全知全能的神佛类型。传统藏戏中这类神佛角色身上具有神性和人性融为一体的复杂个性，具体表现为有预知未来、指点迷津和法力无边的特异功能以及救助受难僧俗的善良之心。

例如，卓娃桑姆出生时，许多慧空行母从空中踏云而下，她们预言卓娃桑姆一生中将要遭遇被王后哈姜迫害、忍受魔鬼纠缠以及亲生儿女备受折磨这三次灾难，并明确指出当灾难发生后不要留恋任何亲人，迅速飞往西天慧空行母仙境。

再如，白玛文巴被国王逼迫出海寻宝，预知未来的五部空行母夜晚托梦给他母亲并赐授能禳除水火之灾的陀罗尼咒术，保佑其寻宝成功并免于国王杀害。具有很高学识修养的大觉仙人按其预知功能指点渔夫把云卓拉姆送给诺桑王子玉成这段美好姻缘，并在诺桑寻找云卓无果、茫然不知所措时及时交还云卓留下的戒指，帮助这对恩爱夫妻破镜重圆。

又如，天王帝释和大梵天王在顿月死后，分别化身仙人和婆罗门下凡，用复活灵丹救活他并赐其锦袍，并告诉他将来一定会和顿珠团圆；云乘王子被金翅鸟叼到山岭、气息奄奄时，合理女神从天而降用甘露使其重获生命。

传统藏戏中这样的事例俯拾皆是，此处不再一一列举。这些神佛所具有的全知全能、预兆吉凶、指点迷津、起死回生等特点体现出来他们异于凡人的神性；而当主要角色陷入困境或生死关头时，他们往往及时出现，或亲自出手相救，或指出解决方案，帮助免于灾难，表现出善良的本性。在传统藏戏中，这些神佛身上既有不同常人的神奇法力，又有惩恶助弱的人情味，一般充当真理、仁慈和公正的角色，是真、善、美的化身，成为被宗教化、被理想化、被精神化的艺术典型。

第二类，历经磨难的神人化身。传统藏戏中所塑造的主要角色大多属于此类型，他们往往被设定为传教者和受难者，在其经历的种种磨难中表现得最为突出的是其身上所兼备的神性和人性特征。

比如，智美更登的母亲在他出生前曾做奇异之梦，预示他将以佛祖化身形式降临人间。智美更登一落地就能口诵六字大明咒，长大后哀叹民众苦楚广为施舍；流放途中甚至把自己的儿女、妻子和自己的眼珠都施舍给需要之人，体现出怜悯众生疾苦、慈悲为怀的神佛一面。在流放途中，凶猛残忍的妖魔、野兽在其祈祷下变得温和顺从；因施舍眼珠而双目失明的他在默祷之后又重见光明。这些体现出智美更登异于常

① 马学良等主编：《藏族文学史·前言》，四川人民出版社1994年版，第14页。

人的神奇之处，剧中他对妻子的关心及对儿女的思念之情又流露出他在神性之外浓浓的人情味。

再如，顿珠母亲怀孕时的奇异现象是顿珠为观世音化身的预兆。顿珠投身湖中给龙王当祭品时，空中洒下花雨，雨后出现彩虹，大地震动六次。顿珠依靠自身法力化险为夷，安然无恙地来到龙宫。他在龙宫给龙王和群龙讲经说法三个月，使其心悦诚服，自愿皈依三宝；离开时借助神力瞬间回到师傅身边。顿珠出生、投湖时自然界出现的多种异常现象及其从人间到龙宫，再回到人间，不同世界自由来往都凸现出他异于常人的神佛特性。顿珠和弟弟顿月之间生死相依的手足之情是其人性的体现，上文已详细论及，此处不再赘述。

又如，美丽善良的朗萨雯蚌为父母免遭迫害，被迫答应到山官家做儿媳。她每天晚睡早起操持家务，尽心抚养儿子。然而，在大姑子阿纳尼姆挑唆下，查钦父子将其毒打而死。朗萨雯蚌孝敬父母、疼爱儿子是其人性的展现；她出生前，她的母亲曾梦见救度母胸前发出的彩光从头顶直射进心里，预示其为空行母转世，将降临人间；她从阴间还魂后，天空中下起花雨，草坡上出现彩虹，她盘腿平坐在彩虹中；她随众人回到日朗家中时，也出现了空中雷鸣，花雨纷落的吉祥征兆；还阳之后，她处处以身说法，教育民众虔诚奉佛；为教训执迷不悟、残杀无辜的山官一家人，朗萨雯蚌和师傅腾空而起，飞上云端，查钦一家在佛力感召下皈依佛门。以上戏剧情节显示出朗萨雯蚌身上神性和人性互为一体的特征。

另外，卓娃桑姆出生时，空中白云如纱轻飘，万道彩虹空中飞舞；顿月出生时，花雨从天而降，大地震动数次；诺桑王子和仙女云卓拉姆相见时天上落下吉祥的花雨，空中响起动听的乐曲；苏吉尼玛被国王从密林中迎到王宫时，城中果树开花结果，花园中百花瞬时开放，地里长出茂盛的庄稼，这些现象都预示其异于常人、神佛转世的特殊身份，体现出神性的一面。同时，本节在传统藏戏内容中对诺桑王子、云卓拉姆、卓娃桑姆、白玛文巴、云乘王子等角色表现出神佛性和人性兼备的性格特色已有所提及，此处不再论述。

总而言之，传统藏戏中所塑造的这两类角色既表现了他们处处宣扬佛法、慈悲为怀、降兽驯龙、死而复生等佛性、神性奇异的一面，又体现出他们勤劳善良、尊老爱幼等普通人的情感，以及在困境中备受神灵庇护的特点。他们既有普通人的情感和遭遇，又具有非凡的神力，集人性和神性于一体。事实上，他们身上所表现出的神性特点往往比人性一面更为突出。

追踪其因当为宗教信仰和民俗观念的影响所致。宗教是西藏文化的灵魂，它遍及社会的每一角落，藏族民众对宗教中"神"和"佛"的崇拜源远流长。苯教是多神崇拜，广大民众把天神"赞"、地神"年"和地下神"龙"作为自己崇拜的偶像；藏

传佛教确立后,寺院中供奉的众多的佛、菩萨、金刚、天女以及苯教的护法神、各大寺院的活佛、藏族历史著名人物的塑像成为佛教信众宗教感情的寄托物。藏族民众常用转经、朝拜、祈祷、施舍、献哈达、磕长头等宗教活动来表示自己对神佛的虔诚信仰。西藏政教合一制度建立和达赖、班禅灵童转世制度的确立后,人们对神佛的崇敬更为虔诚,"在藏族看来,佛是真、善、美的最高典范和唯一源泉,人类的一切善行都源于佛,所以对佛的信仰被列为人们行为规范的首要准则"①。他们甚至相信"曾经活佛加持之物,或接近佛体之物(如敝衣败絮),甚至于佛排泄之物(如屎尿涕唾),佩之皆能避邪、降福、免殃、消罪故也"②。所以,当他们在生活中遇到凭借自身的力量无法应对的人为或自然界的灾难时,便会产生寄希望于神佛,祈祷神佛出现解决困境的宗教心理。当把这种宗教心理用戏剧形式反映出来时,在传统藏戏中便出现了众多栩栩如生的集神性与人性于一身的神佛形象。每当戏剧中其他角色处于困境时,他们都及时出现指点迷津或亲自出手相救。这些戏剧情节既宣扬了佛法无边,又给人以精神寄托和艺术享受。但是,我们必须清醒地看到,这些法力无边、及时相救的神佛和依赖神力化解自身危机的神人,他们在危难中通过神力和法力化险为夷,而不是依靠自身力量来解决问题,长此以往,会给观众造成宗教麻醉思想,使他们安于现状,整天在酥油灯下和桑烟之中虔诚祈祷、顶礼膜拜寺院中的各种神佛塑像,时时幻想依靠神佛的佑助来化解一切困难,完全忽视了自己抗争的力量,泯灭了为现实生活而奋斗的信念,削弱了积极进取精神和大胆创新意识。

(二)悲喜交错的情节建构模式

传统藏戏故事情节结构较长,不讲究戏剧"冲突",而注重"事件"的完成,叙述事件过程中悲喜因素同时存在且互相交织,体现出悲喜交错的情节建构特征。

例如,《智美更登》中悲喜交织的戏剧情节体现出智美更登成就伟大人格的艰难与曲折。碧达国国强民富,但国王多年无子,日夜为自己无王位继承人而忧心如焚。后来,国王按照占卜师旨意皈依佛法,供奉三宝,最终喜获王子,举国欢庆。以上一苦一乐剧情互相交错,引人入胜,并为王子智美更登的出场做了铺垫。智美更登一落地就为众生之苦而哀叹,他说服父王打开国库施舍财宝给贫民。当国王得知智美更登把"外能御敌内能赐福运"的镇国之宝偷偷施舍给敌国派来的婆罗门后大怒,便将王子全家流放到哈相恶魔山。流放途中,智美更登先后把驮行李的两头大象及负载食物等的马匹、车辆施舍给沿途的乞丐,最后又把三个太阳般可爱的儿女施舍给途中所

① 乔根锁:《西藏的文化与宗教哲学》,高等教育出版社2004年版,第68页。
② 陶长松、季垣垣等主编:《藏事论文选·宗教集》下册,西藏人民出版社1985年版,第439页。

遇的婆罗门。剧目在智美更登流放途中遭遇重重困难的悲苦情节中先后三次插入被施舍人得到王子给自己所需东西后的欢乐之情，悲喜交织、苦乐对比，体现出智美更登虔诚奉佛、悲悯众生、乐善利他思想的伟大。在荒山哈相流放的12年中，夫妻二人以茅草屋为房、用野果充饥、与鸟兽相伴，生存环境极其恶劣。智美更登在流放期满回国的途中，又毫不犹豫地剜出自己的两个眼珠施舍给一个双目失明的婆罗门，悲剧性故事情节渲染到极点。随之剧情则着重表现智美更登舍己为人行为得到的善报，他不但双眼重见光明，与儿女团聚，而且感化了敌国国王，并主动归还碧达国的镇国之宝。智美更登重回王宫继承王位，把碧达国治理得繁荣富强。大团圆结局中的这些喜庆场面与智美更登流放期间所经历的各种悲剧性情景形成了鲜明的对比，增强了戏剧的感染力。

又如，《卓娃桑姆》中戏剧情节同样表现出悲喜交错的特征。曼扎岗国王呷拉旺布带领臣民到山中打猎，因为突然丢失了自己心爱的猎狗而很伤心。第二天顺着猎狗行迹，国王在密林深处的一栋房屋内见到"颜如白玉、美如天仙"的卓娃桑姆后非常喜欢并迎娶她回宫做王妃。卓娃桑姆洒泪告别父母，随国王回宫后为其生下了女儿贡杜桑姆和儿子贡杜列巴，一家人在宫中过着幸福美满的生活。国王突失爱犬的悲伤心情与见到美若天仙的卓娃桑姆后的兴奋之情以及卓娃桑姆强忍悲痛离家随国王回宫的伤心情景与婚后一家四口的幸福生活画面互相交织，这些悲喜交错的剧情使藏戏更加扣人心弦。但随之出现的一系列情节则让人痛彻心扉。6年后，王后哈姜得知国王另娶妃子且已有子女便发誓要在一天之内吃掉卓娃桑姆母子三人。卓娃桑姆预感大祸临头，只好派女儿和儿子去找国王寻求保护，自己被迫飞回天宫。哈姜暗中指使奸臣用鸩酒毒疯国王并将其囚禁。随后，哈姜假装重病，将魔掌伸向了年幼的公主贡杜桑姆和王子贡杜列巴。哈姜首先派屠夫兄弟二人挖出公主和王子的心肺来给自己治病。屠夫兄弟不忍心对公主姐弟二人下手，便挖出被遗弃在路上的两个小孩的心肺交给哈姜，哈姜吃后自称病已痊愈。不久，当哈姜发现在王宫后花园玩耍的公主和王子时非常愤怒，又假装病情严重，派大臣找渔夫兄弟将公主姐弟二人扔到湖中处死。善良的渔夫兄弟偷偷释放公主和王子并让她们赶快逃到天竺去。狠毒的哈姜为斩草除根，连续命令屠夫、渔夫兄弟二人杀害年幼的公主和王子，但是他们都不忍心痛下杀手，便违背哈姜命令，偷偷放走姐弟二人。剧目在公主和王子被哈姜派人连续追杀的悲惨处境中加入被刽子手释放的戏剧情节，悲喜交织，引人入胜。

在公主和王子姐弟二人逃往天竺的途中，年幼的王子被毒蛇咬伤，中毒身亡，卓娃桑姆化身白药蛇为儿子吸毒救治；在密林深处，卓娃桑姆又化身成一只猴子给姐弟二人采摘野果充饥。数日后，哈姜在宫顶上突然发现东边密林深处的王子和公主，立刻派人抓回姐弟二人并命令两个贱民把她们带到东山巅从悬崖上推下。王子被从山顶

上扔下悬崖后，卓娃桑姆立刻化身大鹰在空中用翅膀护着儿子慢慢将其放下；在其即将坠入深渊时，她又变成一条大鱼把儿子背到海岸边。最后，卓娃桑姆化身为一只鹦鹉，把王子带到白玛坚国使其成为国王。公主在弟弟被推下悬崖后也准备跳下，被贱民哥哥制止并背下山。公主沿途乞讨到白玛坚王宫前，与已当上国王的弟弟团圆。至此，公主贡杜桑姆和王子贡杜列巴悲惨的逃亡生活以姐弟二人重逢、共同治理国家的喜庆场面画上了句号。哈姜得知姐弟二人在白玛坚国，便亲自带领千军万马来攻打。贡杜列巴率领白玛坚国军队出城迎敌。哈姜被他一箭射下马并被一拥而上的臣民杀死。贡杜列巴带人回到曼扎岗打开黑牢救出父王，一家人团聚，过上了幸福的生活。公主和王子被哈姜三次追杀，每当她们面临生命危险时，或因哈姜派的刽子手同情其悲惨遭遇偷偷将其释放，或被母亲卓娃桑姆变身各种动物伸手相救，剧情随之出现转机，在悲伤的逃亡剧情中插入化险为夷的欢快情节，使戏剧更加生动曲折，体现出藏民族独特的审美心理。可见卓娃桑姆一家人悲欢离合的故事体现出藏戏剧情悲喜交错的特征。

《诺桑王子》中欢快与悲伤的戏剧情节同样交织在一起。渔夫帮助龙王打败正在作法的南国巫师，解救了北国龙族，喜得龙王所赠如意宝，他用从龙王处借到的不羂索擒住仙女云卓拉姆，云卓宁死不愿屈从于渔夫。渔夫喜得仙女云卓拉姆与云卓宁死不从的伤心欲绝，一喜一悲，对比鲜明。云卓拉姆被渔夫送给诺桑王子后两人一见钟情，相亲相爱、形影不离。他们甜蜜的幸福生活遭到其他妃子的嫉妒，欢快的剧情随之发生变化，这些妃子重金买通巫师哈日使之施展法术让国王命令诺桑王子带兵去边境平乱，恩爱夫妻被迫分离，云卓拉姆为此痛苦万分。当哈日和其他妃子围攻云卓准备挖取她的心脂时，云卓被逼无奈飞回仙境避难。此时悲剧性剧情发展到顶点，随之出现的诺桑王子平定叛乱凯旋的欢快场面减弱了哀伤的气氛，呈现出苦乐交错的情节特点。可是当诺桑王子得知爱妻云卓拉姆已被逼回天庭后悲痛欲绝，他历经千难万险在天宫找到云卓拉姆后欣喜若狂，悲喜剧情在此又交织在一起。乾达婆夫妇对诺桑的种种考验随之接踵而至，诺桑战胜各种考验，夫妻团圆重返人间过上幸福的生活。诺桑王子和云卓拉姆的爱情几经曲折，戏剧情节亦呈现出悲喜交织、苦乐相错的情节建构特征。除上述剧目外，《苏吉尼玛》《白玛文巴》和《顿月顿珠》戏剧情节的建构也都具有悲喜交错的特征，为避免重复，此处不再详细展开论述。

藏戏中悲喜交错的情节建构特征产生原因主要有以下几方面：第一，佛教思想在藏戏艺术的折射。佛教传入藏区之后，佛教中的因果报应、轮回转世、四大皆空、慈悲行善等思想使藏族人们形成了虔诚、施舍、忍让等品质，同时也影响到藏民族的戏剧审美意识。人们不喜欢戏剧情节中大喜大悲、特别激烈的矛盾冲突，而追求一种和谐圆满之美。因此藏戏"不是以戏剧冲突为主要或最高目标，而是以尽量避讳戏剧

冲突中的矛盾激化或避免悲剧结局为核心目标的一种期待和实现过程"①。在藏戏情节建构中，往往在戏剧的悲剧冲突进程中插入欢快的情节或在喜剧冲突进程中穿插进哀伤的场景，使剧情获得某种突变效应并出现意外转机，力求尽量缓解冲突、消解矛盾，按照人们的审美期待朝着圆满的结局发展，从而形成悲喜交错的剧情结构模式。在藏族人们民心中，只要一心向佛，就能化解一切矛盾冲突，求得一种和谐、圆满之美。这一思维定式往往表现为一切正直、善良、美好的事物在神佛帮助下最终获得斗争的胜利，历经各种磨难的悲剧性主人公通过修行、布道获得最后的圆满，戏剧也在欢天喜地、善恶果报的大团圆结局中降下帷幕。凭借空行母赐授咒语降兽除魔、粉碎国王加害阴谋的白玛文巴；通过修行以说唱喇嘛呢传经布道智惩恶人、最终夫妻团圆的苏吉尼玛；因被拷打而死又重返阳间，最后修行成佛的朗萨雯蚌等主人公的经历都佐证了藏戏中大团圆结局形成原因。传统剧目中依靠佛教这个外力来化解戏剧中所有矛盾冲突而形成的大团圆结局，折射出佛教中因果报应、善恶有报等思想对藏民族审美心理的深刻影响，暗示了人们对冥冥之中支配着人的命运的无边佛法的虔诚与敬畏。

第二，藏族人民对未来美好理想生活的反映。藏民族常年生活在比较恶劣的自然环境中，但人们渴求美满生活、追求人生幸福、期许善恶果报的愿望并没有泯灭。被国王流放施空一切的智美更登、被哈姜多次追杀的贡杜桑姆姐弟、被山官父子拷打而死的朗萨雯蚌及被刽子手投入苦海的苏吉尼玛等人在经历各种人生历练后，最终出现转机，得到圆满的结果。反之，心狠手辣的哈姜、诡计多端的哈日和贪婪狠毒的外道国王罗白曲钦等最后则得到应有的惩罚。善良之人历经人生磨难后出现转机，执迷不悟的邪恶之人最终被报应，戏剧中这些悲喜交替建构的情节正是藏族人民坚信善恶果报、对自己生活前途充满乐观自信心态的展现。

第三，悲喜交织的情节使藏戏更富艺术感染力。藏戏悲喜交错的情节建构特征可以使观众"忽而乐，忽而哀，忽而喜，忽而悲，忽而手舞足蹈，忽而涕泗滂沱。虽些少之时间，而其思想之千变万化，有不可思议者也"②。这种苦乐对比、跌宕起伏的戏剧情节更容易引起观众心灵的共鸣。过去上演《卓娃桑姆》，每当剧中年幼的公主和王子为躲避哈姜陷害在逃亡途中多次面临死亡威胁，姐弟二人在场上哭诉自己悲惨的遭遇时，底下的观众也泪流满面、悲痛欲绝，常常出现场上演员和底下观众哭声一片的场景。而当演到善良的屠夫、渔夫兄弟违背哈姜命令偷偷放走公主和王子，以及姐弟二人在逃亡途中被母亲卓娃桑姆多次化身成各种动物出手相救，使他们化险为

① 觉嘎：《藏戏综述》，《乐府新声（沈阳音乐学院学报）》2009年第1期，第52页。
② 阿英：《晚清文学丛钞·小说戏曲研究卷》，中华书局1960年版，第52页。

夷时，人们则发出开心的笑声。特别是剧目最后王子带人杀死哈姜，救出父王，一家人团圆的场面更是让观众心情激动、兴奋不已。悲喜交错的戏剧情节常使观众沉浸其中，随着剧情的发展如痴如醉，为剧中主人公的悲欢离合时而欢笑、时而哭泣，经历悲中有喜、喜中有悲、又悲又喜、悲喜交集等多种复杂情感，从而体会到藏戏独特的艺术感染力。

（三）多种多样的修辞手法

藏戏传统剧目中起兴、比喻、排比、反衬等多种修辞手法的运用在角色表情达意、烘托演出气氛、增强艺术感染力等方面作用巨大。

1．起兴手法

"兴者，先言他物以引起所咏之辞也"，藏族民歌中常用的这种起兴修辞格在藏戏传统剧目中亦很常见。

例一，白玛文巴长大后，他第一次向母亲询问父亲时言："小鹿之父前面走，小鹿之母跟后面，那有福小鹿走中间。即便畜生父母也双全，我这独生儿更应有父尊。望母亲勿再把我瞒，将父亲情况说个全。"第二天他又继续追问母亲："公鸭前边来带路，母鸭在后紧相伴，小鸭欢乐玩中间。禽兽都能有天伦之乐，我父亲为何不在眼前？"白玛文巴先后两次用山中父母双全的小鹿和湖中父母相伴的小鸭这些禽兽共享天伦之事起兴，顺口引出自己为何没有父亲话题，生动形象地表现出他想了解自己亲生父亲的急切心理，比平铺直叙更能打动观众的心灵。

例二，王后哈姜命令两个渔夫把卓娃桑姆年幼的一双儿女扔到湖海里。当两个孩童被带到到湖边时，小王子贡杜列巴对姐姐唱道："我的爱姐贡杜桑姆，你瞧下面的大湖啊，一群群黄鸭在浮游，父母前后护小鸭。作为王宫的公主、王子，能像那湖面的鸭子，跟父母一起该多好！如今我姐弟二人，多么羡慕水面上的黄鸭。"同样，姐弟二人被奉哈姜之命的贱民兄弟押往东方山巅途中，当看到草地上玩耍的斑鹿时，弟弟又忍不住对姐姐哭诉："姐姐你看草地上，母鹿在前，公鹿在后，小花鹿被保护在中间。畜生还有父母爱子女的如此感情，我们生为国王的王子公主，还不如那牲畜，实在可怜得很啊！"小王子触景生情，由眼前所看到的小鸭、小鹿被父母保护之景联想到自己姐弟二人虽贵为公主、王子，却因失去亲生父母，屡受迫害的悲惨遭遇，不禁向姐姐诉说内心的痛苦。起兴手法的运用使观众感同身受，往往出现姐弟二人在场上悲戚地互相诉说，下面观众唏嘘一片的感人场面。

例三，猎人劝说在密林中苦等几天追求苏吉尼玛无果的国王回都城时说道："无雪的冈峦再高大，狮子仍然不久留。荆棘分蘖再茂密，也非老虎逞威地。无宝的大海再深沉，蛟龙不会藏其中。密林深处再幽静，岂是国王久恋处。"猎人连用狮子等三

种动物等不愿久留他地劝说国王应放弃苏吉尼玛回都城。狮子、老虎、蛟龙等比兴之物既符合国王高贵的身份，又表达出猎人希望国王不要再迷恋森林深处的苏吉尼玛而应尽快动身回都城之意，生动形象、委婉含蓄，既能引起国王内心共鸣，又易于演唱者上口入戏。

2. 比喻手法

藏戏传统剧目中用比喻修辞格的语句很多，其艺术作用主要有三点。

首先，比喻修辞手法善于把戏剧人物抽象的感情表现得具体、生动。智美更登的妻子得知三个儿女已被王子施舍后，放声痛哭，哀声唱道："我的三个宝贝儿，就像太阳多可爱。突如其来的婆罗门，犹如乌云把阳光遮，降下冰雹把庄稼害，竟把我亲生母子来拆开。"如泣如诉的哀叹把这位母亲痛失孩子之后，其内心犹如乌云遮盖住太阳，即将收获的庄稼突遭冰雹彻底摧毁的伤心之情刻画得栩栩如生、活灵活现。

其次，藏戏传统剧目中常用比喻手法来描述女性外貌，形象地展示其美丽的容颜。鹦鹉称赞智美更登妻子门达桑姆"丰满身躯如花朵，眼如秋水脸浑圆"。《苏吉尼玛》中国王在祭拜回宫途中被一个"美丽的脸儿似满圆的月亮，整齐的牙齿如月光一样，笑脸迎面有如皎月的辉光"般的美女打动并带她回宫成亲。

最后，比喻手法可以更贴切地刻画出人物的神情、处境。佣人索朗巴结奉头人查钦巴命令来到朗萨雯蚌身边，"像鹞鹰抓小鸟一样，又像白雕捉羊羔、猫逮老鼠一样"把她带到头人面前，这些比喻把索朗巴结仗势欺人、骄横野蛮、凶神恶煞的神情刻画得活灵活现，把朗萨雯蚌孤苦无助、任人宰割的可怜处境描写得生动形象，更富感染力。

3. 排比手法

藏戏演唱中常用三个或三个以上结构相同或相似、内容相关、语气一致的句子排列在一起，组成排比句式反复吟诵，以达到加强语势、强调内容、加重感情、提高艺术效果的作用。

白玛文巴的母亲拉日常赛到天降塔向慧空行母祈祷完毕，"从东方垂下白绸带，从南方垂下黄绸带，从西方垂下红绸带，从北方垂下绿绸带，从中央垂下蓝绸带"。五个不同方位垂下五色不同绸带，用排比的手法极力渲染了五部行母现身前庄严、神秘的气氛，更能吸引观众注意力，增加了艺术感染力。

《朗萨雯蚌》中头人查钦巴在一年一度的乃宁仁珠庙会上发现美若天仙的朗萨雯蚌后，强行逼迫其与自己儿子订婚时的唱词便用了排比句"自从今日便开始，大户之家抢不走，小户人家偷不掉，中等人家娶不去。不准说飞到天上边，不准说钻进地底里。本官定娶此女子，各位百姓要牢记"这种一气呵成的排比句使演员念诵时声音越来越大，语气越来越强硬，更利于刻画查钦巴头人逼亲时的嚣张气焰。头人到朗

萨雯蚌家向她父母提亲时口口声声喊道："自今不许说她飞到天上去，不许说她钻入地下去，不许说她被富人抢了去，也不许说她被穷人偷了去，更不许父母中间变卦，说朗萨姑娘不愿嫁出去。"这五个一连串的不许语句，语气一句比一句强烈，语调一句比一句凶狠，入木三分地刻画出查钦巴逼婚时蛮横无理、强娶豪夺的丑恶嘴脸，更容易引起观众对其骄横行为的厌恶之情。

《诺桑王子》中龙王为答谢渔夫的救命之恩，盛情邀请他去龙宫游玩时唱道："宫内食物味丰美，绫罗绸缎织衣衫；歌声悦耳又动听，芸香奇草幽香送。龙女娴娜又多姿，罕见珍宝藏库中。"龙王连用美味的食物、丝绸的衣衫、美妙的歌声、幽香的奇草、娴娜的龙女和罕见的珍宝6种事物组成排比句式向渔夫描绘了龙宫中衣食之美、环境之美、龙女之美和珍宝之美，生动形象、引人入胜。

传统藏戏语句中单独运用某一种修辞手法的不是很多，较常见的是把多种修辞手法综合运用到一起来表情达意，增强艺术感染力。例如，《诺桑王子》中国王面对全身披挂整齐、准备出征的诺桑王子唱道：

> 王子头戴明亮的头盔，象征着佛法兴盛至高无上；王子穿上鳞形的铠甲，象征着转动法轮功业彪炳；王子右挂虎皮箭筒，象征着灿烂的阳光普照大地；王子左挂貂皮弓套，象征着明灯驱散众生的愚昧；王子手执锐利的宝剑，象征着护法的围墙坚不可摧；王子拿着结实的盾牌，象征着进入金刚虹彩坛城之宫，明刀攻不进暗箭也射不中。威武英俊的王子啊！气量宽宏如同无边的太空，英姿豪迈如同翻腾的云丛，举弓猛射如同降雷和冰雹，把佛法搅乱之幼苗灭欲者萌芽中！

这段唱词中综合运用了排比、象征、比喻、拟人、反复等多种修辞手法。明亮的头盔、鳞形的铠甲、虎皮箭筒、貂皮弓套、锐利的宝剑和坚实的盾牌这六个表现诺桑王子打仗时身上佩戴装饰的象征句式组成的第一组排比句式，既表达了国王对心爱的儿子即将外出打仗时的美好祝愿，也体现诺桑出征时身上流露出的那种英气逼人、所向披靡、排山倒海式的强大气场。随后的三个比喻句又构成了第二组排比句式，更生动地刻画出诺桑气度非凡、武功高强、英勇善战的英雄气概。通过这段唱词中多种艺术手法的运用，诺桑王子的高大形象便在观众心目中烙下了深刻的印记。

云卓拉姆送别诺桑王子出征时，连用比兴、拟人、对比等手法，表达自己和王子被迫离别的痛苦心情："看那湖里的鸳鸯双双游，形影不离互爱又相亲。看那山岩上雄鹰双双飞，展翅翱翔在蓝天。幽静茂密的树林里，成对的鸟儿衔枝来筑窝。万物有生必有死，世间常情我明知，但是恩爱夫妻活活拆散，叫我实在难理解。"云卓拉姆先咏叹湖水里成双成对的鸳鸯、蓝天上展翅双飞的雄鹰和密林中共同筑窝的小鸟之间

相亲相爱的美好景象，引发出她希望自己和诺桑王子像它们一样朝夕相处、永不分离的美好愿望。自然界中成双成对、比翼齐飞的鸟儿与人世间恩爱夫妻被活活拆散的情景形成了鲜明的对比，再加上云卓拉姆哭诉内心伤感和诺桑王子夫妻分别时如泣如诉的唱腔，产生了令观者泪流满面、闻者肝肠欲断的艺术感染力。

传统剧目《朗萨雯蚌》的语言生动、唱词优美历来为人称道。朗萨雯蚌还魂后与儿子拉乌达布两人之间的精彩唱段更是广为传颂。朗萨雯蚌还阳后一心想皈依佛法，她对苦苦哀求自己回家的儿子唱道：

> 儿乃矫健的雄狮，莫要贪恋小雪山，雄伟冈底斯积雪皑皑，我这小雪山遇阳光会消融。儿好比搏击长空一雄鹰，莫留恋我这区区悬岩，论宏大自有须弥山王，我已遭雷劈焚毁之劫难。我儿犹如梅花鹿，劝你莫恋我草坝，肥美草原处处有，严霜袭来即枯干。我儿犹如皎洁善游水中鱼，你莫贪恋我这山上湖，汪洋大海处处有，小湖难斗那旱魃。我儿犹如悦耳委婉百灵鸟，何须贪恋我这小柳林；茂密林卡随处有，秋到柳林叶枯干。我儿犹如银翅的小金蜂，切莫贪恋我这小哈罗①，艳丽莲花处处有，哈罗难免遭冰雹。我的拉乌达布儿，莫要贪恋我这还阳母，比母强者山官二父子，为母难逃不定之死殁。②

在这段唱词中，朗萨雯蚌对儿子拉乌达布怜爱之情溢于言表。首先，她把儿子分别比喻为雄狮、雄鹰、梅花鹿、小鱼、百灵鸟和小金蜂六种鸟兽和昆虫，层层设喻，语重心长地开导儿子不要再依恋像小雪山、小悬岩、小草坝、山上湖、小柳林、小哈罗一样的自己，要勇敢地在雄伟的冈底斯、宏大的须弥山、肥美的草原、汪洋的大海、茂密的森林和艳丽的莲花等更广阔、更美丽的地方去锻炼自己。这六层比喻句中，每层句内又用象征、拟人和鲜明的对比等手法表现得更富感染力。其次，六层喻句之间的语意又层层递进，构成排比句式，畅快淋漓地宣泄朗萨雯蚌的感情。最后，在这些比喻句咏叹的基础上，借物起兴，循循善诱地劝慰儿子感情上要多依靠自己的祖父和父亲，不要过分贪恋死后还阳的母亲。总之，多种多样的修辞手法把朗萨雯蚌真挚的母爱像一泻千里的滔滔江水般呈现在观众面前，产生了感天动地的神奇魅力。

拉乌达布听完朗萨雯蚌诉说后，泪流满面地恳求母亲：

> 雪山之上小狮子，不恋巍巍雪山顶，即使不受风暴害，哪能长出耀眼的绿

① 哈罗，藏语音译，意为棋盘花。
② 转引自赤烈曲扎译：《八大传统藏戏》（汉文版），中国藏学出版社2010年版，第515页。

鬃?小狮绿鬃未长满,请求雪山暂留下,待到小狮成长大,愿与雪山皈佛善;为使雪山不融化,愿求云神遮烈日。高山悬崖小山鹰,若不依靠那山崖,即使未遭猎人害,翅翼也难丰与健;待到小鹰展翅日,愿与悬崖同皈依;为使霹雳不袭崖,愿求法师禳灾难。山坡草坪之小鹿,若不依赖坡地草,即便逃避猎犬害,也难长出茸角来;望草坪不离小鹿,待鹿长大能自主,愿同草坪共向善;为使草坪避霜打,愿请南方红云来。高山湖中金眼鱼,如不依赖湖中水,即使躲着金钩钓,也难练出矫健体;小鱼未能畅游日,湖水暂莫离鱼儿;待到小鱼善翻腾,愿与湖水同皈依;为使湖水避旱魃,小鱼愿请龙王来降雨。柳林之中百灵鸟,如若不恋柳树林,纵然能防鹞鹰害,却无学唱之机缘;百灵小鸟善唱前,柳林莫抛百灵儿;待到百灵高唱日,愿随柳林朝佛殿;为使柳林叶不枯,百灵愿请夏神长相伴。哈罗花丛小金蜂,如若不恋哈罗花,即使能逃鸟雀害,银翅也难长齐全;金峰翅膀长出前,哈罗莫要将我弃;待到金峰翅膀出,愿与哈罗把佛敬;为使哈罗不受冰雹害,摘来插到玉瓶中。拉乌达布是孩儿,若离慈母之爱怜,即使偷生在人世,也难健康长成材,小儿尚未成人前,请求慈母莫离开;待到儿子能自主,愿与慈娘同皈依;为使母亲避死殁,愿求佛祖把寿数延。

　　拉乌达布分别用小狮、小鹰、小鹿、小鱼、小百灵和小金蜂的喻义、象征义来一一对应回答母亲的问题,生动地刻画了他唯恐失去亲生母亲的痛苦心理。他连用绿鬃未满的小狮依恋雪山、翅翼未丰的小鹰依靠山崖、茸角未长的小鹿依赖草坪、健体未成的小鱼留恋湖水、歌喉未展的百灵依恋柳林以及银翅未全的金蜂爱恋哈罗这些生动、形象的语句淋漓尽致地表达年幼的自己只有在母亲的呵护下才能健康成才,同时苦苦哀求母亲大发怜悯之心,可怜尚未成人的孩子,暂时放弃隐居修行的念头,回家和自己团圆。拉乌达布对母亲的依依不舍之情通过比喻、排比、反复、拟人、象征等手法进行艺术加工后,演唱时更加荡气回肠、催人泪下。

　　朗萨雯蚌和拉乌达布母子二人一问一答、一唱一和、前呼后应。唱词中重重设喻,反复唱念,层层推进,淋漓尽致地表达了母子之间无法割舍的浓浓亲情。母子之间的肺腑之言,即使铁石心肠之人闻之也会动容、观之也会动情,更增强了观众对造成朗萨雯蚌母子分离的社会恶势力的厌恶之情。此外,朗萨雯蚌父母亲高兴地迎接她回家的唱词、高僧释迦降村门徒次诚仁青与朗萨雯蚌的问答,所述内容和修辞手法与上面大体相同,此处不再一一赘列。

　　除上述外,藏戏中在修辞上还综合运用了对偶、夸张、拟物等多种手法,为避免累赘,不再逐一举例。总而言之,传统藏戏中多种多样修辞手法的运用使角色表情达意更加传神,人物形象更加丰满,心理刻画更加生动,增强了艺术感染力。

第二节　西藏藏戏的改编和新编剧目

"与时迁移，变旧成新"，藏戏的发展也经历了随着时代的变化而与时俱进的阶段。从 20 世纪 60 年代开始，黄文焕、刘志群、胡金安、小次旦多吉等人不但改编了八大传统藏戏中的一些剧目，而且编创了许多反映社会新变化的新剧目。本节将从改编剧目和新编剧目两方面加以探讨。

一、西藏藏戏的改编剧目

20 世纪 60 年代，黄文焕首先对传统剧目《诺桑王子》从戏剧内容和演出形式进行改编，开创舞台演出传统剧目的先河。八九十年代，刘志群、胡金安、边多、小次旦多吉和大次旦多吉等人对八大传统藏戏中的一些剧目进行了较大的改动，为方便表述，拟用表 2-3 简介其改编情况。

表 2-3　西藏和平解放后藏剧团改编、演出的传统剧目

改编剧目	改编者	导演	首次演出时间	演出形式	备注
《诺桑与云卓》	黄文焕	尹广兴	约 1964 年	舞台演出尝试	
《朗萨雯蚌》	刘志群、白牡		1979 年	广场演出	
《文成公主》	胡金安	胡金安	1980 年	舞台演出	汉文剧本见《中国戏曲志·西藏卷》，第 577-613 页
《朗萨雯蚌》	胡金安、伊和巴图、白牡、徐文艺	胡金安	1980 年	舞台演出	汉文剧本见《西藏戏剧选》，西藏人民出版社 1984 年版
《诺桑法王》	黄文焕、白牡、刘志群	大次旦多吉	1982 年	舞台演出	1985 年荣获少数民族题材剧本创作银奖 汉文剧本见《中国戏曲志·西藏卷》，第 614-642 页，黄文焕、刘志群译

续上表

改编剧目	改编者	导演	首次演出时间	演出形式	备注
《苏吉尼玛》	彭措顿丹、刘志群	大次旦多吉	1983年	舞台演出	汉文剧本见《中国戏曲志·西藏卷》，第643–672页，宋晓嵇、彭措顿丹译
《卓娃桑姆》	小次旦多吉、边多	小次旦多吉	1984年	舞台演出	汉文剧本见《中国戏曲志·西藏卷》，第673–698页，廖东凡、边多译
《智美更登》	大次旦多吉	大次旦多吉	1998年	舞台演出	
《白玛文巴》	丹增次仁	索朗占堆	2013年	舞台演出	

改编后的传统藏戏在剧目内容方面呈现出新的艺术特色，归纳起来主要有以下三个方面。

首先，减弱了对佛教思想的宣扬。

正如上节对西藏传统剧目内容所作分析，大多数剧目中都有对佛教教义的宣扬。20世纪60年代以来，许多编剧在改编传统藏戏时遵循"取其精华，去其糟粕"的原则，去掉其中过多宣扬佛教思想的情节，突现出更多反映社会现实的内容。

例如，1980年胡金安改编的《朗萨雯波》（即《朗萨雯蚌》，笔者注），不受原剧作限制，不但删掉了原剧目中朗萨雯蚌遭查钦父子打死后魂游地府、重返人间还阳、回家探望父母、家中讲经说法、出家修习佛法、查钦围攻寺院、师徒腾空施法、查钦等人皈依佛门等诸多宣传因果报应、轮回转世等佛教教义的戏剧情节，而且把原剧查钦父子受高僧释迦降村感化与尼姆、朗萨雯蚌父母等人都出家修行的最后结局改编为朗萨雯蚌在烈火中被莲花托上高空并烧死山官查钦父女二人。

胡金安改编版本结尾中作恶多端的山官父女被烈火烧死与原剧目中山官等人放下屠刀、皈依佛门的结局相比而言，剔除掉原剧目宣扬佛法的主题后更富有社会现实意义，最终以朗萨雯蚌为代表的正义一方战胜了强大的邪恶势力，凸显出藏族人民对残酷无情、恃强凌弱的邪恶势力的斗争精神以及对美好生活的向往和追求。

又如，1983年由西藏自治区藏剧团彭措顿丹、刘志群改编的传统藏戏《苏吉尼玛》，该剧集中戏剧情节来刻画苏吉尼玛的美丽善良、天真纯洁和王妃厄白波媆、舞女根迪桑姆的心狠手辣、阴险狡猾；同时也表现出苏吉尼玛借说喇嘛嘛呢机会揭奸除

邪、洗刷自己不白之冤的聪慧和机智。改编者删掉了原剧中苏吉尼玛被三个刽子手押送去血海翻腾的天葬场途中以自身遭遇向跟随自己的民众讲解生死轮回,希望他们虔诚信奉佛法等剧情,突出戏剧中真、善、美与假、恶、丑的矛盾冲突,深化了戏剧主题。

其次,加强了对人物形象的塑造。

白牡、黄文焕和刘志群改编的《诺桑法王》为突出诺桑王子和云卓拉姆的形象,把原剧目中渔夫为解救龙王打败南国咒师,借龙王不空羂索网住来凡间洗澡的仙女云卓拉姆,接受仙长劝说把云卓献给诺桑王子的情节改为诺桑率兵在边境巡逻时打败正在施展恶咒的南国咒师,夺回被咒师抢走的飞天宝鬘交还仙女云卓拉姆,两人一见钟情、顿生爱慕之情,后在仙长的撮合下,云卓拉姆把自己的飞天宝鬘交给诺桑并和他一起回宫。这和原剧目《诺桑王子》中云卓被渔夫捆住送给诺桑王子的被逼无奈、毫无自主选择性而言,把云卓主动追求自己幸福生活的形象刻画得更为丰满,也为后来表现两人之间生死不渝的纯真爱情做了铺垫,同时比原剧更凸现出诺桑神勇无敌的英雄气概,增强了艺术感染力。

胡金安改编的《朗萨雯波》同样加强了人物性格特点的塑造。原剧目中的少爷桑珠与其父山官查钦一样独断专行、薄情寡义。而改编本则浓墨重彩地刻画他婚后逐渐被朗萨雯蚌勤劳善良的性格所打动并对其产生了真正的爱情,进而反对和抵制父亲和姐姐对妻子朗萨的迫害,最后宁愿陪朗萨雯蚌葬身火海的性格发展历程。改编后桑珠的叛逆形象更能打动观众的心。该剧中同样用较多的情节塑造了阿纳尼姆阴险毒辣的个

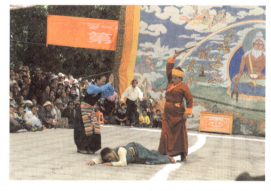

图2-9 阿纳尼姆用皮鞭抽打朗萨雯蚌剧照

性特点。已经出家的尼姆害怕自己掌家大权旁落贫贱出身的朗萨,便想方设法嫁祸于她。尼姆鞭抽朗萨后反而大声哭喊自己被朗萨鞭打;诬陷朗萨雯蚌与云游僧人私自定情,引起朗萨被查钦毒打致死;挑唆父亲拆散桑珠和朗萨这对恩爱夫妻,最后还带人准备活活烧死朗萨。改编者通过这一系列戏剧情节,把阿纳尼姆阴险恶毒、奸诈狡猾的性格特点栩栩如生地呈现在观众面前。

最后,增强了剧情的矛盾冲突。

传统藏戏故事结构很长,一个剧目可演出一整天甚至四五天,戏剧冲突发展缓慢,没有明显的高潮。改编后的传统剧目一般要求在两三个小时内演完。因此改编者

一般围绕剧情的主要矛盾来展开戏剧冲突，突出戏剧主题。胡金安改编的《朗萨雯波》为突出朗萨雯蚌与以山官父女为代表的邪恶势力之间的主要矛盾冲突，结局直接设计为郎萨雯蚌被毒蛇般心肠的大姑阿纳尼姆诬陷为妖女要被处死，她偷偷逃回父母家。山官查钦和阿纳尼姆带人追来，命令放火焚烧被围困在房屋里的郎萨雯蚌。郎萨雯蚌在熊熊烈火中被一朵洁白的莲花托到天空。她高声唱道："养蛇反遭毒蛇咬，喂狼却被饿狼吞，怜惜蛇狼是罪过，邪恶不除民不平。"唱完一挥手，一团烈火烧死了山官查钦和阿纳尼姆。把双方激烈的矛盾冲突直接在舞台上表现，增强了艺术感染力。

传统藏戏《诺桑王子》"若从今日之戏剧文学剧本之要求观之，《诺桑王传》剧本存在芜杂和前后不够照应的弱点亦是十分明显的。故事一开始费了许多笔墨描写北国与南国之不同，引起南国派咒师到北国的圣湖边作法拘龙，再引出渔夫拯救龙族，渔夫靠对龙族有恩得到捆仙绳，捉住仙女云卓玛，但是以下南国和渔夫则完全从故事中消失，甚至后来写到诺桑王子被迫领兵出征时，本有可能再与南国联系，但作者并未如此，而新加入一野人国。这样的安排，给人造成组成本剧的两个故事尚未完全融合为一体的前后分离的印象"①。因此，白牡等人改编的《诺桑法王》改变了故事前后分离、矛盾冲突不集中的缺失，去掉渔夫与云卓的冲突，而让被诺桑打败的南国咒师潜入北国王宫，化名哈日摇身变为北国宫廷上师贯穿戏剧始终。减少原剧目中一些细枝末叶部分后，剧情紧紧围绕诺桑、云卓两人对爱情的执着追求与诺桑老妃顿珠白姆和哈日勾结一起企图拆散二人这一主要矛盾冲突来展开，增强了戏剧中双方冲突的激烈性，把冗长松散、适合广场演出的传统藏戏舞台化、通俗化，吸引了观众的注意力。

总之，改编后的传统藏戏在思想内容和艺术特色方面都呈现出新的面貌。原剧中那些宣扬诸法无常、六道轮回、因果报应、修德禳灾、祈愿驱鬼等佛教思想的故事情节和人物言语被删除后，更多地表现了社会和人性中真善美和假恶丑之间的斗争，使人物形象更为生动感人，戏剧矛盾冲突较为突出，加强了藏戏艺术表现力。但在传统剧目改编过程中，还需注意处理好藏戏表演艺术的继承和创新问题，只有在继承传统藏戏艺术基础上的创新才是成功的做法。如果舍弃藏戏的艺术精华，一味追求内容和艺术的新奇，这种舍本逐末的改编方法既不能得到观众的认可，也不利于传统藏戏的传承和发展。

二、西藏藏戏的新编剧目

1959 年西藏民主改革开始后，西藏发生了翻天覆地的变化。很多剧作家编创出

① 郑怡甄：《论藏戏〈诺桑王传〉的结构》，《青海社会科学》1998 年第 6 期，第 88 页。

许多反映西藏人民新生活的藏戏新剧目,用自己的笔记录了西藏社会历史发展的轨迹。

1960年,原觉木隆戏师扎西顿珠编创的《解放军的恩情》标志着西藏第一部新编剧目的诞生。1962年,西藏自治区唯一的藏戏专业表演团体——西藏藏剧团成立后,其专业编剧人员编创的大量反映社会变化的新剧目与一些民间业余藏戏队编创的新剧目进一步丰富和发展了藏戏题材。为行文方便,新编的藏戏剧目拟用以下两个表格分别来表述,如表2-4、表2-5所示。

表2-4 西藏藏剧团主要新编的剧目

新编剧目名称	编剧	创作时间	剧目类型	备注
《解放军的恩情》	扎西顿珠	1960年	现代大型藏戏	开创新编剧目之先河
《幸福证》	胡金安	1960年	现代小剧目	
《农牧交换》	尹广兴	1961年	现代小剧目	
《渔夫班登》	胡金安	1961年	民间故事小戏	
《血肉情谊》	尹广兴	1961年	现代小剧目	
《老牧人》	游青淑、宋慧玲	1963年	现代小剧目	
《阿爸走错了路》	黄文焕	1964年	现代中型剧目	
《炉火重生》	吴兆丰	1964年	现代中型剧目	
《三个卓玛》	游青淑、宋慧玲	1965年	现代小剧目	
《英雄占堆》	胡金安	1965年		
《我是一个战士》	刘志群	1973年	现代中型剧目	
《鹰嘴岩》	刘志群	1976年	现代中型剧目	
《白云坝》	刘志群	1977年	现代大型剧目	
《边防少年》	伊和巴图	1977年	现代小剧目	
《金色的种子》	刘志群	1977	现代中型剧目	
《喜搬家》	刘志群	1978年	现代小剧目	
《怀念》	伊和巴图、刘志群	1978年	现代小剧目	
《阿妈加巴》	小次旦多吉、边多	1982年	现代中型剧目(独幕现代藏戏)	
《交换》	刘志群	1982年	现代中型剧目(独幕现代藏戏)	
《古卓玛》	小次旦多吉	1983年	现代小藏戏	

续上表

新编剧目名称	编剧	创作时间	剧目类型	备注
《珍贵的项链》	小次旦多吉、边多	1984 年	现代中型剧目	1985 年在西藏自治区专业比赛获最佳创作奖
《婚礼上的贵客》	扎西达娃	1984 年	现代中型剧目	1985 年在西藏自治区专业比赛中获优秀创作奖
《阿古登巴交税》	刘志群	1984 年	现代小藏戏	
《汤东杰布》	刘志群、彭措顿丹	1986 年	大型历史剧	获第二届全国少数民族题材创作银奖
《因果》	小次旦多吉	1988 年	现代小藏戏	汉文剧本在《雪域文化》发表
《仓决的命运》	小次旦多吉	1991 年	现代大型藏戏	
《大元帝师》		1992 年	大型历史剧	
《老车夫新传》	小次旦多吉	1995 年	现代小藏戏	
《错字》	群佩	1996 年	现代小藏戏	
《文成公主》	小次旦多吉	2001 年	大型历史剧	获中宣部精神文明建设"五个一工程奖"
《噶鲁》	朗嘎	2003 年		
《春暖花开》	朗嘎、巴桑次仁	2003 年		
《文成公主》	吴江、小次旦多吉	2005 年	京剧藏戏	2008 年获"国家舞台艺术精品奖";2009 年第五届珠穆朗玛奖和第三届才旦卓玛基金奖特别荣誉奖
《老阿妈的心声》	朗嘎	2008 年		2010 年第五届珠穆朗玛奖和第三届才旦卓玛基金奖铜奖
《朵雄的春天》	普尔琼	2009 年	现代大型藏戏	2010 年第五届珠穆朗玛奖和第三届才旦卓玛基金奖银奖
《吉加和她的兄妹》	丹增措珍	2010 年	现代大型藏戏	
《金色家园》	普尔琼	2011 年	现代大型藏戏	获西藏自治区"五个一工程奖"

表2-5 西藏业余藏戏队新编剧目一览表

剧目名称	首次演出团体	首次演出时间	剧目类型	编剧	备注
《强巴的遭遇》	拉萨雪巴藏戏队	约1960年、1962年	现代大型藏戏		
《农业八字法》	拉萨雪巴藏戏队	1961年	现代小剧目		
《放农贷》	拉萨雪巴藏戏队	1964年	现代大型剧目	廖东凡	
《嘎堆》	拉萨八角街藏剧队	1964年	现代大型剧目	廖东凡	
《宗山激战》	江孜文工队	1980年		次列、时向东编剧	汉文剧本收入1980年西藏自治区群众艺术馆编《西藏民间文艺资料汇编》
《雪山小英雄》	墨竹工卡县业余队	1980年	现代大型剧目	多洛、帕加、尚思玉编剧	同上
《赤松德赞》	昌都戏	1987年			

与传统藏戏相比较而言，藏戏新编剧目在思想内容和艺术特色等方面都有很大的变化和发展，主要表现在以下四方面。

其一，剧目内容从出世向入世转变。传统藏戏中每出剧目主要通过故事情节和人物言行来宣扬佛教的因果报应、轮回转世、人生苦短、佛法无边等思想（见本章第一节传统藏戏研究的思想内容部分，此处不再赘述），其目的是告诫人们只有认真修行、信奉佛法才能脱离人生苦海。因此传统藏戏的剧中角色常表现出自愿抛弃荣华富贵，皈依佛门的出世行为。例如，《诺桑王子》中的国王诺钦和《顿月顿珠》的国王戈瓦白自愿放弃王位，出家修行；而智美更登夫妇和苏吉尼玛夫妇则在功成名就后把皈依佛门作为自己追求的最高理想境界。甚至剧中的邪恶人物如多次嫁祸于苏吉尼玛的舞女根迪桑姆、陷害毒打朗萨雯蚌的阿尼纳姆以及放下屠刀，立地奉佛的山官父子等人最后也在佛法的感召下，悔过自新、弃恶从善、虔诚礼佛。

新编剧目则把传统剧目中极力宣扬皈依佛门的出世思想转变为积极入世的内容，用多种多样的体裁反映广阔的社会生活。20世纪60年代，藏剧团首任团长、著名藏戏艺术家扎西顿珠创作的《解放军的恩情》开创了用传统的藏戏艺术反映西藏现实生活内容的先河。该剧目讲述西藏和平解放以后，一对幸福相爱的藏族青年男女在雪山草场放牧时突然遇到一股叛匪。这些匪徒强迫青年牧民给他们带路去突袭解放军营地。机智勇敢的青年牧民假装哑巴，让牧女赶快脱身去报告解放军。闻讯赶来的解放

军与当地牧民消灭了这些敌人。最后,牧民和解放军一起载歌载舞共同庆祝胜利。①扎西顿珠在传统唱腔和伴奏音乐基础上融入较多反映时代气息的新唱腔,并穿插进藏族歌舞和民间艺术表演,深受观众喜爱。

20世纪八九十年代出现的一些新编剧目丰富了藏戏的题材内容。次列和时向东根据西藏军民浴血奋战抗击英军侵略的历史事件编写了《宗山激战》。该剧以1940年江孜军民在宗山坚守城堡、奋起反抗英国侵略者的历史事件为背景,赞扬了与敌人殊死搏斗之后跳悬崖而死的扎喜林和达杰等民族英雄,歌颂了藏族人民保家卫国、反抗外国入侵者的斗争精神。多洛、帕加和尚思玉编创的《雪山小英雄》通过次仁平措和古日两兄弟主动给解放军带路,为营救被残余叛匪围困的乡亲而遭杀害的故事,揭露了反叛分子凶残恶毒的本性,讴歌了次仁平措兄弟二人不屈不挠的斗争精神和舍己救人的英雄气概。

刘志群编创的《交换》赞美了老牧民多吉在改革开放后宁愿把酥油以低价交售给国家而不愿高价卖出的高尚品德。小次旦多吉和边多编创的《阿妈加巴》则通过阿妈加巴和不务正业的儿子依靠拉关系、走后门等不正当手段牟取钱财的故事讽刺了西藏当代社会中那些整天手摇转经筒、口诵六字真言却见利忘义的小市民形象。

21世纪,普尔琼编创的《朵雄的春天》和《金色家园》都是以西藏广阔社会现实为题材的新剧目。2009年,普尔琼根据青年作家扎西班典的小说《琴弦魂》编创了大型藏戏《朵雄的春天》。该剧以旧西藏西部的朵雄庄园为背景,通过六弦琴艺人德吉拉紫和庄园少爷朗杰平措的爱情遭遇,真实地反映出旧西藏农奴受压迫,没有人身自由的苦难命运以及20世纪80年代德吉在人民政府和援藏干部的帮助下,带领全村人民开办民族手工业加工厂,改变了家乡贫穷的面貌。与此同时,朗杰平措也从国外回乡。德吉和朗杰平措这对有情人终成眷属。此剧通过德吉和朗杰的悲欢离合之情,反映了在中国共产党领导下的西藏社会所发生的翻天覆地的变化。

2011年普尔琼的新编剧目《金色家园》题材来源于当今西藏山南地区老百姓的现实生活,主要表现为当下西藏新农村建设过程中出现的新思想与旧观念之间的矛盾冲突。顿珠扎西是西藏新农村建设中新思想的代表,他从农业大学毕业后,主动放弃优越的城市工作回到家乡,希望利用自己所学知识带领村民走上发家致富之路。为解决困扰色雄村多年的水源问题,顿珠扎西准备在被当地视为神山的狮子山上凿洞修渠,引水灌溉油菜,改变了油菜的种植条件。可是,他的想法却遭到母亲曲珍及咒师拉多等人的极力反对。最后在色雄乡政府的支持和帮助下,顿珠扎西率领众人修渠引水到村庄,油菜大获丰收,色雄村成为名副其实的"金色家园"。顿珠完成了父亲的

① 西藏自治区藏剧团建团50周年内部资料《古树荣发,花团锦簇》,2010年,第37页。

遗愿并带领家乡人民走上了科技致富的道路。

咒师拉多和顿珠的母亲曲珍是旧观念的代表。色雄村村民世代尊奉狮子山为神山，经常去山上烧香拜佛，祈求神佛佑助风调雨顺、庄稼丰收、家人平安。咒师拉多听到顿珠扎西在狮子山上开凿山洞、修建水渠的想法后，便立刻指出这样会触怒狮子山的山神，给村子带来灾难，并带领个别村民千方百计阻止顿珠实施计划。曲珍认为自己的丈夫

图2-10　村民欢迎顿珠回家乡指导农业生产剧照（普尔琼摄）

扎西20年前为保护全乡庄稼冒着暴雨冲上狮子山水库开闸泄洪而遭遇不幸就是冒犯山神的结果，因此害怕唯一的儿子顿珠扎西在狮子山上凿洞修渠再次触怒山神而遭到报应，引来杀身之祸，故坚决反对。从拉多、曲珍等人物身上可以看出因果报应、佛法无边等佛教义理对其思想的深刻影响。《金色家园》通过顿珠扎西依靠科学发家致富的新理念与拉多等人因果报应、轮回转世等旧思想的冲突，赞扬了当代大学生不向旧观念屈服的斗争精神以及当下西藏农村所发生的巨大变化，表现出当代西藏农民群众建设新西藏的精神风貌。

50多年来，经过几代藏戏编剧人员的共同努力，新编剧目既展现了藏族人民勇于抵抗英国侵略者的爱国主义精神和解放军与藏族人民之间的鱼水之情，又歌颂了西藏和平解放后农牧民生活所发生的翻天覆地的变化。同时也对改革开放后一些城镇小市民以非法手段牟取暴利及当下新西藏建设中仍存在的落后观念给了讽刺，生动形象地折射出西藏社会发展的轨迹。由此可见，西藏藏戏内容从传统剧目主要宣扬佛教教义的因果报应等思想到新编剧目全面、深刻地反映西藏人民热爱生活、积极建设新西藏的乐观进取精神，完全摆脱了宗教的束缚，逐渐走向世俗化、大众化。

其二，主要角色从神佛向凡人改变。传统藏戏剧目中塑造的主要角色大多具有神性和人性融为一体的特点，每当陷入困境时，他们凭借自己神力或其他神佛的佑助脱离危险，其身上所表现出的神性特点远远大于人性的一面。详情见本章上节所分析，此处不再详细论述。随着历史的发展和社会的演进，剧作家的创作观念发生变化，人的精神、情感成为新编剧目最为关注的问题，剧中的主要角色纷纷走下神坛来到人间，表现普通人喜怒哀乐的心灵历程，实现了戏剧主角从传统剧目中具有神佛特征的高僧大德向现实生活中凡夫俗子的转变。

《朵雄的春天》中的主要人物德吉拉紫年轻漂亮、琴艺高超、舞姿优美，为救年

迈的父亲，自愿留在朵雄庄园支艺差。三年后，她与经常来向自己学琴的庄园少爷朗杰平措产生爱情并怀有身孕。庄园主希绕为拆散二人，强迫朗杰到国外学习。德吉生下自己和朗杰的女儿后，为躲避管家的迫害，趁希绕去世庄园一片混乱之时和曲宗一起逃离朵雄庄园，到拉萨寻找解放军。西藏民主改革胜利后，德吉和朵雄庄园的奴隶都获得人身自由。20世纪90年代，德吉在当地人民政府和援藏干部的帮助下，带领全村人开办珠穆朗玛民族手工业加工厂并与从国外回乡的朗杰平措有情人终成眷属。21世纪初，民族手工业加工厂在德吉的管理下，其产品已经远销国内外，朵雄人民逐渐走上了致富之路。

图2-11 德吉和朗杰有情人终成眷属
（普尔琼摄）

除此之外，藏戏新编剧目中还塑造了一系列浮雕般立体的生活中小人物形象。新编剧目中不但歌颂了在宗山激战中坚守城堡和英国侵略者殊死搏斗的扎喜林、达杰等民族英雄，而且讴歌了主动给解放军带路、为营救乡亲被残余叛匪杀害的雪山小英雄次仁平措和古日两兄弟。同时也赞美了改革开放后宁愿把酥油以低价交售给国家而不愿高价卖出的老牧民多吉以及毕业后主动回家乡带领村民走向致富之路的新一代大学生顿珠扎西等普通百姓。新编剧目也对整天手摇转经筒、口诵六字真言却心见利忘义的城镇小市民阿妈加巴以及坚持传统观念、怀疑科学思想的曲珍等人进行了善意的讽刺和批评。

藏戏新编剧目中所塑造的主要角色从传统藏戏中的高僧大德转变为现实生活中的凡夫俗子；从主要宣扬神佛的神力、法力、魔力变为写凡人的智慧、才能、情感，反映人们新的世界观、人生观、价值观。剧中主角从遇到困难中向神佛祈祷并依靠神佛的佑助解决问题到通过自己力量来化解矛盾冲突，突出人自身的抗争力量和为现实生活奋斗与追求的信念。由上可知，藏戏新编剧目脱离了佛教的桎梏，对自然力与神力、人与神结合的关系有了新的认识，走向并实现了人与戏剧的完全平等。

其三，艺术形式将继承与创新融合。藏戏的发展和我国其他戏曲一样同样面临着如何随时代的变化而与时俱进的问题。"当下的藏戏演出，如果完全沿袭传统藏戏艺术，其冗长的故事情节、松散的戏剧结构已无法适应日益加快的生活节奏及年轻观众的审美需求，藏戏面临传承危机；反言之，藏戏改革步伐太大，完全丢弃传统的藏戏表演艺术，观众会认为它已经不是藏戏表演。创新得不到观众认可，藏戏依然无法解

决传承困境。藏戏只有处理好继承和创新问题，才具备活态传承以及持续其服务于大众的鲜活的、稳固的生命力。"① 西藏藏戏新编剧目的发展过程体现出编创者如何处理继承和创新关系的探索过程。藏戏传统剧目类型单一，演出时间较长，短则一整天，长需三四天，以广场演出为主。新编剧目则在吸取传统藏戏表演艺术精华的基础上又有新的创新，既有演出时间较短的小型、中型藏戏，也有演出时间为三四个小时的大型藏戏剧目。这些剧目以舞台演出为主，丰富了藏戏的演出形态。

新编的《因果》《无限深情》《错字》《老车夫新传》和《珍贵的项链》《婚礼上的贵客》等小、中型剧目在继承藏戏传统表演艺术基础上，又具有针砭现实生活、形式短小精悍的特点。这些剧目因宣传科学文明、破除陈规陋习及反映老百姓身边所发生的小事而吸引了观众眼球，起到寓教于乐的作用。近年来，这些现代小藏戏在数量和质量上发展很快，愈来愈受到观众的喜爱和欢迎。

新编创的一些大型现代藏戏剧目，在继承传统藏戏艺术的基础上，尝试吸取别的艺术形式来创新。2001年小次旦多吉编创的历史剧《文成公主》大胆吸取话剧、歌剧等艺术特点来加强藏戏的戏剧冲突，增强人物的内心活动及人物性格的塑造，与传统藏戏《文成公主》相比较，戏剧情节更跌宕起伏，矛盾冲突设计得更为巧妙合理，但在表演方面，没有很好彰显出藏戏本身独特的艺术特色。

2005年推出的大型新编历史剧京剧、藏戏《文成公主》艺术地再现了文成公主入藏途中的艰辛，歌颂了汉藏人民之间的深情厚谊以及和谐的民族关系。该剧目兼容京剧和藏戏两种表演形态于一体，体现出藏戏艺术在传承中大胆融汇不同民族戏曲表演形式进行创新的特点。剧中的松赞干布、禄东赞等角色由藏族演员扮演，在剧中说藏语、演藏戏；而文成公主、李世民等角色由国家京剧院的演员来扮演，用原汁原味的京剧演出。音乐创作人员首次将藏戏纳入板腔体系中，在京剧乐队里融入藏戏传统乐器鼓和钹，把京剧唱腔与藏戏的声腔和韵律相结合，让京剧、藏戏的和声、二重唱同时出现，其中藏戏唱腔占到三分之一。服饰方面，独具藏民族特色的藏戏服饰和精致华美的京剧服饰同台展示，京剧的水袖、厚底、龙袍、锦缎样样不少，藏服的凝重、宽大和极具藏族特色的各类饰品也尽现其中。强烈的冲击力给观众带来美轮美奂的视觉大餐。京剧、藏戏《文成公主》一推出即好评如潮，深受观众喜爱。2008年荣获"国家舞台艺术精品奖"，并作为2008年北京奥运重大文化活动演出剧目之一，在北京梅兰芳大剧院演出，为来自世界各地的观众展示了京剧和藏戏的神奇魅力。

新编剧目的表演形态在继承传统藏戏艺术的基础上有了很大的发展。根据剧情内容所需，人物面具逐渐被化妆艺术和面部神情表演所代替，使演员的表演更为细腻

① 李宜：《继承与创新的典范——评新编藏戏〈金色家园〉》，《西藏艺术研究》2014年第4期，第65页。

化；在传统唱腔的基础上创作了新唱腔及戏剧音乐；从单一的广场演出发展成为运用现代舞美、灯光、音响、乐队伴奏的综合舞台艺术，不仅提高了藏戏的观赏性，而且大大丰富了藏戏艺术的表现力。

图2-12 《朵雄的春天》舞台演出剧照（普尔琼摄）

图2-13 《金色家园》舞台演出剧照（普尔琼摄）

其四，戏剧编创者从僧侣向编剧转化。藏戏传统剧目作家大多不详，仅知的几位剧作者也多是僧侣文人。在过去，藏区少有学校，要识字学习，只能进寺院。寺院教育几乎垄断了藏区的整个教育，普通民众很少有学习的机会。因此，在藏族文学领域，作者中十有八九都是僧人，藏戏亦不例外，如已知的藏戏剧作家中五世班禅洛桑益西、门巴喇嘛梅若·洛珠嘉措、班登西绕和向巴林寺高僧降若等都是僧侣文人。

在20世纪60年代之后，新编藏戏的剧作群体已由过去的僧侣文人转变为普通俗人，出现许多专业编剧人员。60年代出现的剧作家主要有扎西顿珠、胡金安、尹广兴和黄文焕等人；在70、80年代和90年代，以刘志群、伊和巴图、小次旦多吉、边多、时向东和彭措顿丹为代表；21世纪以来，则以朗嘎、小次旦多吉、普尔琼和丹增措珍等藏族编剧为主。从以上新编剧目编创者群体来看，20世纪主要由藏族作家和在西藏工作生活多年的其他民族作家构成了多民族的剧作家队伍；21世纪后，藏族本土作家已成为藏戏剧目创作的主力军。

戏剧编创者从僧侣文人向普通俗人转变，藏戏剧目也随之由以宣扬佛教思想的传统剧目发展为反映西藏现实社会巨大变化的新编剧目。这些新剧目和传统剧目相比，体裁和题材更丰富多样化，反映的生活领域和内容也更加广阔和深刻，塑造的人物形象更为生动感人，艺术表现形式更趋成熟化。特别是21世纪后，以郎嘎、普尔琼等年轻藏族剧作家为主的编剧队伍，在深入生活的基础上编创了许多体现近年来西藏人民新风貌的优秀剧作。普尔琼编写的《金色家园》就来源于当今西藏山南地区老百

姓的现实生活。作者曾多次到山南地区采风，他看到许多大学生毕业后回到家乡利用自己所学知识带领村民走向了发家致富之路，同时也听到一些在发展过程中所产生的新思想与旧观念之间的冲突故事；再联想到自己下乡到远近闻名、盛产油菜"山油二号"的隆子县时所看到的油菜花盛开，到处一片金黄，犹如金色家园的壮观画面。于是，他用藏戏艺术把这两方面内容结合起来，歌颂以顿珠扎西为代表的当代青年努力改变家乡贫穷面貌的无私奉献精神以及近年来西藏农村的新发展和新变化。这些来源于生活的新剧作在吸取前辈编剧人员成功经验的基础上，既继承传统藏戏的优美唱腔、程式化动作，又在舞台设计、灯光服饰等方面进行了较多创新，深受各民族观众所喜爱。

第三节　西藏藏戏的剧本形态

一、传统藏戏的剧本形态

（一）西藏传统藏戏剧本构成

传统藏戏剧本用藏语编写而成，严格来说还不是现代完全代言体形式的戏剧文学剧本，称其为藏戏故事本更为合适。传统藏戏故事本采用西藏民间说唱艺人用于说唱"喇嘛嘛呢"的故事底本，没有显示每种剧目演出时必有的净场驱秽、奉神祭祀的开场戏"温巴顿"及最后祝福迎祥的"扎西"吉祥结尾这些仪式性表演内容，主要以独特的故事说唱体结构形态表现藏戏剧目情节的"说雄"内容部分，由散文和韵文两部分内容构成。

1. 散文部分

藏戏故事本在交代时间、地点、环境、动作和情节发展等内容时，多用口语散文，由一人或两人轮流用连珠韵白念诵形式说雄，给观众讲解剧情。这些口语散文在描写景色、刻画人物时笔调细腻、栩栩如生；在叙述故事情节发展过程时语言精练、生动形象。

2. 韵文部分

藏戏故事本中人物之间的对话和表白用诗歌韵文的形式来表现。"诗歌部分可以根据不同的人物，配以不同的唱腔，演出时由演员演唱"①，唱词多用藏族民歌比喻、

① 马学良、恰白·次旦平措、佟锦华主编：《藏族文学史》，四川民族出版社1994年版，第629页。

排比形式，有时又吸收民间俗语、谚语，既富有文采，又通俗易懂。

　　藏戏传统剧目故事本中散文和韵文部分常以散韵相间的形式出现，形成了叙述体和代言体相结合的独特说唱体特点。说唱体的剧本形态也决定了藏戏叙述体和代言体相结合的演出形态特点。此特点将在下一章藏戏演出形态特征部分详论，此处不再涉及。

　　另外，传统藏戏故事本中常残留说唱艺术的痕迹。例如，在赤烈曲扎翻译的《八大传统藏戏》汉文版中，《诺桑王子》剧本内容分四章来标示列出；《苏吉尼玛》剧本中说唱艺术底本体现得更为明显，剧本中直接有"以上，是国王迎娶苏吉尼玛为王后的故事，这第一阶段到此结束。唵嘛呢叭咪吽，现在再说第二阶段"以及"至此，苏吉尼玛传记的第二阶段就讲完了，以下便讲第三阶段"和"第三大段，驱散乌云，重见太阳，到此结束。下面讲第四段，开始圆满幸福生活，走向解脱之路的新一章"这样语句，可见在传统藏戏故事本中说唱文学的特点体现得较为明显。

（二）西藏传统藏戏剧本的"二度创作"

　　剧作家编写剧本的艺术活动被称为"一度创作"，而根据剧本在舞台上或银幕上运用各种手段塑造艺术形象的活动称为"二度创作"。在戏曲舞台表演中，演员是"二度创作"的主体，可以把剧本中毫无生命的文字符号变成有血有肉、活生生的"人"。但演员的"二度创作"必须依赖于剧本，这是最基本的原则。传统藏戏故事本呈现出叙述体与代言体相结合的独特形态，其所具有的海纳百川式开放性结构特点为戏师①和演员的"二度创作"提供了较大的创作空间，主要表现为以下三方面。

　　第一，同一剧目呈现出多样化表演内容。传统藏戏剧本是藏族说唱艺术"喇嘛嘛呢"的脚本，故事情节很长，实际演出中完全照本宣科难度较大。在传统藏戏中集编剧和导演于一身的戏师成为藏戏"二度创作"的灵魂人物。戏师首先根据剧目内容、情节结构、观众需求以及自己多年来的实践经验对剧本内容进行整体地艺术构思。哪些剧情需要重点加工或重新创造，通过唱腔、韵白等手段细致而详尽地在场上表演，哪些内容应放到自己的剧情解说当中点到为止，哪些情节与主题无关完全可以删除省略，都由戏师决定。由于不同戏班中的戏师根据个人的喜好对戏剧情节中相同地方所采用的明场、暗场处理方法不一样，因此，同一个剧目中相同情节的表演手段和详略内容可能不同。例如，笔者在拉萨调研时观看《白玛文巴》，娘热藏戏团在场

①　戏师，藏语中称为"劳本"或尊称为"根拉"，是戏班中最受尊敬的师父，他熟悉并掌握剧目中全部的唱腔、念诵、道白、技艺、表演和舞蹈等方面内容，在戏班中担任编剧、导演、教师、剧情讲解人和班主等多种角色。详见下文第三章藏戏演出形态特点的相关内容。

上通过格嫫宾准在集市上先后与卖衣服和卖首饰的两个年轻人讨价还价的场景，显示其精明能干的一面；接着又生动地演绎出她下面和白玛文巴做毛线交易花光积蓄，生气晕倒，最后告诉白玛文巴亲生父亲情况的剧情。而另一个戏班对此段情节做暗场处理，在戏师的剧情解说中如蜻蜓点水般一带而过。以此类推，不同戏师对整个剧目内容的取舍点不同，呈现在观众面前的表演内容有多样化的特点。

第二，剧情详略在场上演出可以随时调整。场下排练时戏师对剧本进行"二度创作"。在场上演出过程中，根据演出时间长短，戏师还可以随时调整演出内容，进行"三度"甚至更多次地艺术创作。场上表演剧目时，戏师是剧情讲解人，逐段诵念剧情，介绍演员出场表演，掌控剧目演出时间。当演出时间较为宽裕时，戏师按照原排练内容按部就班地解说演出；当所剩时间不多时，戏师可根据实际演出情况进行多度创作，把原计划在场上演出的一些剧情内容简单化处理，"以说代演"压缩到自己的说雄中，加快演出节奏，节约演出时间，以便进入下一段更精彩的剧情当中。一个剧目按照剧本中描写情节全部搬上场表演，可以连续演唱四五天，也可以通过戏师连珠韵白腔调大段说雄压缩到一天甚至两三个小时内演完。可见，传统藏戏剧本的特殊结构使戏师能够因时制宜，根据剧目演出时间的长短和观众的反应，随时调整剧情的详略和繁简来掌控戏剧的节奏。而汉族戏曲剧本完成后，其中的故事情节、角色的语言、动作已经完全设计，演员场上演出一般不能随意增加或删减表演内容。与汉族剧本相比较而言，传统藏戏剧本给演员的场上表演提供了多次创作空间。

第三，演出过程中可以随时调控现场气氛。传统藏戏剧目不多，平时主要演出八大传统藏戏，观众比较熟悉戏剧情节，再加上演出时间较长，容易产生审美疲劳。演出过程中，戏师根据观众的情绪和现场反应情况，随时打断剧情，在鼓、锣齐鸣声中穿插进与剧情毫无关联、能迅速吸引观众的场上演员共舞或载歌载舞的民间歌舞等内容，观众精神为之一振，沉闷的现场气氛立刻活跃起来。

传统藏戏中喜剧演员的滑稽表演，也有调动观众情绪，使观众兴趣盎然地继续观看演出的作用。喜剧演员根据现场演出情况、观众看戏的神态常做即兴表演。笔者2010年雪顿节在罗布林卡看《白玛文巴》时，剧中神行大臣奉国王命令到白玛文巴家时，他突然说，走了这么长时间路，有些口渴，便走到观众面前要了一碗酥油茶来喝，引起观众哈哈大笑。他的这段小插曲既和剧情有一些联系，又增加了场上和场下的互动，为观众所喜欢。

对此，日本僧人青木文教在《西藏游记》中曾提到"这是将音乐合著剧本，一同歌舞的，是歌剧的样子。另有戴上各种假面一语不发，装出滑稽的动作的。也有专说笑话，以寓言供戏谑，好像日本的狂言的，伶人说白，用古昔的语调，也同日本的

旧剧一样"①。青木文教提到的"有专说笑话,以寓言供戏谑"指的就是喜剧演员的即兴表演,有时这些插科打诨的即兴表演甚至与剧情没有关系。法国著名女藏学专家亚历山大·达维·耐尔在《古老的西藏面对新生的中国》中写道:"在演出单调的宗教剧时,常常穿插一些小丑们的打诨,他们的对语和正戏的内容无关,丝毫也无感人之处,完全是一些放荡的甚至是猥亵的动作和言词。神秘的戏剧也好,简短的打诨也罢,同样都会受到观众的欢迎,幕间,演员们还出来跳跳舞。"② 可见喜剧演员游离于剧情之外的即兴表演常受到观众喜爱,起到了调剂演出气氛的作用。

总之,传统藏戏独特的说唱体文学故事体剧本形态,在剧目内容、情节详略和场上表演等方面为演员的"二度创作"或更多次创作提供了较大的发挥空间,使观众"虽观旧剧,如阅新篇",每次都有新的审美体验,才会出现"每年重复来回演同样的戏剧,藏人也不讨厌"③ 的观赏场面。

(三) 西藏传统剧本的传承

西藏传统藏戏剧本的传承方式主要有语言和文字两种,下面分别论述。

1. 语言传承

口传身授是传统藏戏最主要的传承方式。传统藏戏故事本是"喇嘛嘛呢"说唱的底本,严格来说尚不具备剧本的文体特征。白面具和蓝面具两大剧种不同流派戏师在故事本的基础上,各自结合本地的民歌、舞蹈、音乐等艺术进行加工、改编,形成口头剧本,其中包含每个剧目中不同角色的唱腔、念诵、道白、舞蹈等多方面内容。各流派的戏师在自己年龄较大时再把这些内容口传身授给自己挑选的下一任戏师(一般要求人品较好、声音洪亮、口齿伶俐、记忆力好的人,笔者注)如此这样,代代相传。六百多年来,西藏传统藏戏一直沿袭此种传承方式。排练时,戏师根据演员的自身特点分配角色,亲自传授每个角色的唱腔、道白等。

在旧西藏,文化教育主要为寺院所垄断,一般民众很少有接受教育的机会,各流派戏师几乎都是不会书写的文盲,不能用文字记录自己所会的剧目内容;而有文化的普通僧尼,一年中观赏藏戏演出的机会不多,也没有形成用文字记录演出脚本的习惯。这也许是几百年来,民间藏戏多以口头剧本形式传承而较少出现文字剧本的原因吧。

① [日] 青木文教:《西藏游记》,唐开斌译,商务印书馆1931年版,第213页。
② [法] 亚历山大·达维·耐尔:《古老的西藏面对新生的中国》,李凡斌、张道安译,西藏社会科学院西藏学汉文文献编辑室,内部资料,1986年,第96页。
③ [日] 青木文教:《西藏游记》,唐开斌译,商务印书馆1931年版,第213页。

2. 文字传承

传统藏戏剧本的文字传承主要分为木刻本、手抄本和铅印本三种形式。

传统藏戏剧本，过去一般是木刻版的经文夹片本，即梵箧本。"18 世纪上半叶，纳塘印经院、拉萨印经院、德格印经院相继建立。藏文剧本也开始刻版印行。由于出版和印刷业的落后，文化为贵族和寺庙垄断，民间戏曲剧本刊印的很少。"① 这些寺院印制的剧本都为木刻版。民间印制的木刻版藏文剧本在明末清初出现。由于木刻版剧本印制较少，大多被寺院珍藏，不易见到，因此，明末清初时期，完全按照木刻版剧本用手写体抄写而成的手抄本剧本开始流行，延续至今。索南边巴曾言，"和平解放西藏前，拉萨几处佛经书斋均有藏戏剧本故事出售"②。

图 2-14　手抄本藏戏剧本　　　　　图 2-15　木刻版藏戏剧本

1959 年后，西藏出现铅印藏戏剧本，大批藏文版和汉文版的藏戏传统剧目的单行本在西藏出版发行，使藏戏剧目为更多人们接受。1963 年，王尧译述的汉文《藏剧故事集》出版。2010 年，中国藏学出版社出版藏文版和汉文版《八大传统藏戏》文学故事本。由传统剧目的单行本到八大传统藏戏剧目集成本出版，一方面说明传统藏戏剧本整理工作愈来愈系统化、规范化，有利于剧本的传承；另一方面，八大传统藏戏剧目集成本使读者、学者更全面、系统地了解传统藏戏，加大了藏戏宣传的力度。

传统藏戏传承方式由过去的口头传承发展到口头传承和文字传承相结合的方式，由佛教寺院印制剧本到民间印制剧本、手抄剧本以及现在广为流传的铅印剧本，说明传统藏戏剧本发展越来越规范化，其传承方式也愈来愈呈现多元化发展趋势。

① 刘志群主编：《中国戏曲志·西藏卷》，文化艺术出版社 1993 年版，第 68 页。
② 霍康·索南边巴：《八大藏戏之渊源明镜》，计明南加译，《西藏艺术研究》1992 年 2 期，第 16 页。

二、西藏藏戏改编和新编剧本的特征

西藏专业藏剧团成立后，一些专业编剧人员在改编传统藏戏和新编剧目时，把原来广场演出的说唱体故事本发展为能在现代剧场演出的舞台艺术本，实现了由叙事体说唱艺术向代言体戏剧的转变，出现了具有现代形式的藏戏剧本。这些剧本和过去传统藏戏说唱体剧本相比较，呈现出以下新特点。

（一）增加剧本相关内容

改编和新编剧目剧本的开始部分一般都是对本剧目相关内容的说明。改编剧目一般包括编剧、导演、人物表等；新编剧目除上述内容之外，一般还附加唱腔、服装道具和舞台美术等设计人员名单以及创作时间、演出团体等，有些新编剧目还附有剧情内容简介。例如，小次旦多吉创编的大型藏戏《文成公主》和普尔琼创编的《朵雄的春天》等剧本一开始都有剧目情节的简单介绍。藏戏传统剧本基本没有这些背景内容介绍，这也是我们现在较难考证八大传统藏戏剧本出现的具体时间以及剧本作者的原因所在。

（二）剧本划分场次或幕次

改编和新编剧目剧本另一个特点就是把过去不分场次演出一整天或连演几天的传统说唱体剧本浓缩为两三个小时演完的舞台剧本，按照戏剧情节发展过程划分场次或幕次且大多都有序幕，每场次一般都标有能概括本场剧情的题名。例如，白牡、黄文焕和刘志群改编的《诺桑法王》就由序幕巡边、第一场"奇遇"、第二场"婚变"、第三场"送行"、第四场"飞天"、第五场"疑虑"、第六场"反目"、第七场"婚试"和第八场"团聚"构成。

有些改编剧目和新编剧目剧本则以传统藏戏温巴开场的表演形式作为序幕。例如彭措顿丹、刘志群改编的传统藏戏《苏吉尼玛》，剧本中沿袭了传统藏戏中温巴"开场戏"的表演形式；普尔琼创编的《朵雄的春天》《金色的家园》等剧目由温巴出场，以说雄的形式引出戏剧角色出场表演。

（三）剧本运用舞台提示

改编和新编剧目的剧本中增加舞台提示，主要对角色的唱腔、对白、动作、表情以及舞台灯光、音响、道具等内容做了较详细的说明。新剧本中角色分行排列，同时对人物上下场做了明显的提示，改变了过去演员自始至终全留在台上的情景。戏师说

雄、演员伴唱（一般在幕后伴唱）等反映传统风格的广场演出特点也用舞台提示的方式标示出来。相比传统剧本而言，改编和新编剧目剧本中的舞台提示中对藏戏演员所饰演角色的唱腔、对白、动作、表情等内容的详细说明，有利于演员的"二度创作"和塑造人物形象，同时能够较真实地反映出藏戏演出过程的情景。

总之，随着社会的发展和时代的变迁，藏戏剧本表现出由原来的广场演出的说唱体特点逐步向更规范化、更舞台化剧本进化的趋势，但同时也保留有某些广场演出传统元素的存在。现在，西藏自治区藏剧团为了满足藏戏不同观众群体的审美需求，新编的藏戏剧目常备有广场演出和舞台演出两种不同形态的剧本。

小　　结

本章主要论及西藏藏戏剧目和剧本两方面内容。西藏传统剧目内容既有对轮回转世、因果报应、乐善利他等佛教思想的宣扬，也有对至死不渝的纯真爱情、伟大无私的母爱、同甘共苦的手足之情的赞美，同时也对汉藏友谊、民族团结、降妖除魔的斗争精神进行讴歌，呈现出宗教性和世俗性相融合的内容特性。藏戏传统剧目在艺术特色方面表现出集神性和人性于一体的人物形象、悲喜交错的情节建构模式和多种多样的修辞手法等特征。改编后的八大传统藏戏减弱了对佛教思想的宣扬，加强了对人物形象的塑造，突出戏剧情节的矛盾冲突，表现出新的艺术特征。新编藏戏剧目在反映广阔社会现实的同时，也实现了剧目内容从出世到入世、主要角色从神佛转向凡人、戏剧编创人员从僧侣文人到专业编剧的转变，以及艺术形式在继承的基础上不断创新的巨大突破。

西藏藏戏说唱体故事本由散文和韵文两部分构成，其海纳百川式的开放式结构为戏师和演员的"二度创作"提供了较大创作空间。具体表现为同一剧目呈现出多样化表演内容，剧情详略在场上演出可以随时调整，演出过程中可以随时调控现场气氛。传统藏戏的说唱体故事本在剧目内容、情节详略和场上表演等方面为演员的"二度创作"或更多次创作所提供的发挥空间，使观众"虽观旧剧，如阅新篇"，每次观看都有新的审美体验。改编和新编剧目的藏戏剧本运用舞台提示，划分场次或幕次，增加了剧本相关的内容，体现出现代剧本的特征。

本章在前辈时贤对传统藏戏的剧目渊源和作者研究的基础上，较详细地考辨了八大传统藏戏中剧目源流及作者，并修正了前人的一些观点，对藏戏传统剧目中通过梦境所反映出来的轮回转世思想、传统剧目中的因果报应模式和纯真爱情、无私母爱、手足之情所表现出的世俗性人间真情、传统剧目的艺术特色，以及改编和新编剧目对

藏戏传统剧目的艺术新突破、传统剧本的"二度创作"和传承等方面进行了拓展性的探析。由于藏戏文献资料阙如，传统藏戏中某些剧目的渊源和作者暂时无法确定，有待以后做更深入的探讨。

第三章　西藏藏戏的演出形态

西藏藏戏兼有广场演出和舞台演出两种形态。民间藏戏至今仍保留传统的广场演出形态，专业藏戏团的舞台演出则在汲取民间广场演出营养的基础上有新的突破。广场演出和舞台演出虽然在演出场所、观赏方式、演出时间及演出形态等方面有所不同，但同样折射出藏民族独特的审美情趣、宗教信仰和风俗习惯。

第一节　西藏藏戏的演出场所

一、西藏传统藏戏的演出场所

传统藏戏一般在广场演出，保留了最原始的演出形态。农区的主要演出场所大多在各地的打麦场、林卡或者寺院附近的空地、广场以及贵族庄园的大院里。牧区则是寻找一块较为开阔、平坦的草地作为演出场地。下面对广场演出的布置及特点做简单的介绍。

（一）广场演出场所的布置

藏戏演出时，"白天在户外所定的广场，或在野外草地上开演，这就是戏园了"[①]。演出场地中间搭一顶绘印有喷焰法轮、八宝吉祥等民族图案的白布帐篷，其主要目的是防晒遮雨和划分演员表演区。帐篷下面竖有一根细杆。细杆顶端系有捆扎成束的绿色树枝、小麦穗或青稞穗等物，象征丰收之意。树枝和麦穗下一般挂有戏

① ［日］青木文教：《西藏游记》，唐开斌译，商务印书馆1931年版，第212页。

神——汤东杰布的唐卡画像，有的民间戏班以供奉的汤东杰布塑像代替唐卡画像，唐卡或塑像上挂有洁白的哈达。画像下面摆放一张藏式桌子，藏桌上摆有象征五谷丰登、牛羊兴旺、吉祥如意的切玛①、净水、青稞酒、酥油花、鲜花等供品。演出时，这些供品后面成为临时存放小道具的地方。帐篷一边专门留有乐队伴奏的地方，仅有两位乐师或一位乐师敲鼓击钹伴奏。几百年来，传统藏戏一直在如此简单、极具藏民族特色的广场布景下进行演出。如此简单的布置，除了表示尊敬和怀念戏神——著名的僧人汤东杰布之外，笔者猜想也许和西藏过去地广人稀，交通不发达，运输不便利，主要依靠牦牛、马匹和人力等驮运有一定的关系，因为这样携带比较方便，有利于转点演出。

图3-1 传统藏戏广场演出中所搭帐篷及悬挂的汤东杰布唐卡

图3-2 藏桌上摆放的切玛、酥油、净水、鲜花等

（二）西藏传统藏戏广场演出的特点

1. 广场演出有利于演员与观众的互动

传统藏戏在广场演出时，演员围绕着广场中心从开演到结束基本保持半圆形或圆形队伍进行表演。表演区的四面（至少三面）都是观众，人们只保留一条小道，供演员上、下场用。传统藏戏剧目表演时间较长，一般连续演出七八个小时，甚至三四天。演出中喜剧演员夹杂一些插科打诨的道白，吸引观众的注意力。表演过程中，喜剧演员常走到观众中间，根据眼前所看到的情景临场发挥，取笑逗乐，直接和观众交

① 藏语译音，意为"糌粑酥油饰品"，又译"五谷斗"。西藏一般使用窄底敞口反梯形的木盒，中间用木板分为两小格，内盛拌好的酥油糌粑、熟人参果、炒麦等物，上面插有青稞穗、鸡冠花以及用酥油做的被称为"吉卓"的彩花板（现常用彩绘的木板代替）等饰品，常在藏历新年和一些隆重的节日摆放此物。

流,这时场上演员和观众往往笑声一片,调动了现场气氛。

广场演出"由于演员与观众同处在一个平面空间,而且相距很近,便于形成双向交流的格局和戏剧时空的自由转换。这种双向交流,使演员的表演激发了观众的思维、想象和兴致;同时又反作用于演员,刺激了他们的表演热情和创作欲望。可以说,广场演出最大限度地发挥了演员和观众直接交流这一戏剧效应,使他们进入了共同创造的艺术境界"①。藏戏演员利用和观众同处一平台的优点,在表演中经常增加和观众互动的环节。戏剧情节中表演寻找某人时,这个角色有时躲藏在观众中,寻找的演员请围坐四面的观众帮助找寻,直到观众找出这个角色才继续表演。《卓娃桑姆》中的牦牛舞在表演时经常舞到观众群中做各种动作和周围观众互动,使演出气氛达到高潮。可以说,"这属于一种通过最大限度的开放空间来实现演员与观众直接交流的表现形式"②。

图3-3 传统藏戏广场演出中演员和观众互动　　图3-4 舞动到观众群中的牦牛

2. 广场演出使观众的观赏方式更趋休闲娱乐化

传统藏戏演出时不分幕次和场次,连续演出七八个小时,这期间"没有一时间休演;但是伶人和游览者,遇到适当的时间,可以随时休息和吃食"③。人们观看藏戏时,往往是与所有家人或亲朋好友首先找一个合适的地方铺上自己带来的卡垫,然后在桌凳上面摆上青稞酒、酥油茶、牛肉干、新鲜水果或藏式点心。笔者在调研中发现,藏族观众观赏藏戏的方式与其他戏曲不同。因为藏戏所演剧目已经流传上百年甚

① 李悦:《中国最古老的少数民族戏曲剧种——西藏藏戏》,《艺术评论》2008年第6期,第31页。
② 姚宝瑄、谢真元:《藏戏起源及其时空艺术特征新论》,《西藏研究》1989年第1期,第115页。
③ [日]青木文教:《西藏游记》,唐开斌译,商务印书馆1931年版,第213页。

至几百年,观众比较熟悉剧情和人物,看戏主要是欣赏演员的唱腔、舞蹈和特技,所以有的观众一边看戏,一边和周围亲朋好友小声谈论,一些中老年观众一边看着藏戏,一边摇着手中的转经筒或捻着佛珠。饥饿、口渴时,顺手拿起身边的青稞酒、酥油茶、藏式点心等随时饮食。"戏不动人,大家就吃吃喝喝,名演员一出场,又放下饮食聚精会神观看。"① 相比一般剧院中正襟危坐的观赏戏剧方式,传统藏戏这种随时饮食的看戏形式更趋休闲娱乐化,使观众更易放松心情,更易释放内心的压力。西方新剧场理论改革要求打破第四堵墙的理念和藏戏此种观赏习俗正有着异曲同工之妙。尝试用传统藏戏这种休闲娱乐化的观赏方式来改变正襟危坐的剧院观赏模式,或许可以为改善我国其他戏曲观众萎缩现状提供一种新的思路。

图3-5 在罗布林卡带着酥油茶、甜茶等边看藏戏边摇转经筒的老人

图3-6 在罗布林卡一边看藏戏一边喝茶、捻佛珠的老人

3. 传统藏戏广场演出的缺点

传统藏戏的广场演出形态比较适应西藏地区地广人少的自然地理环境以及农牧业占主体地位的经济特点,因此各民间藏戏班至今仍保留广场演出的形态。广场演出时,演员和观众同处一个平台,距离较近,有利于彼此交流。但是这种演出形态也有其不足之处:观众大多席地而坐,几乎没有间隔,前面观众出入不方便,只好从表演区穿过,常常会影响演员的表演;在整个演出过程中,扮演温巴、甲鲁和拉姆等角色的其他演员一直在场上伴歌伴舞,中途不休息,只有这些演员在剧目中还扮演的其他角色快上场时下台更换服装演出,表演完下场换原来服饰再上。总之,观众经常进入

① 刘志群:《藏戏的发展及其在中国戏剧史上的地位》,《戏剧艺术》1982年第3期,第94页。

表演区,演员随时上下场更换服饰,使演出秩序显得较为混乱。

二、西藏藏戏演出场所新变

几百年来,传统藏戏一直保持广场演出形态。现在的西藏民间藏戏队表演传统藏戏时依然沿袭此种演出形态。经过多次田野考察,笔者发现他们的演出场所近年来几乎都转移到村委会大院当中的露天舞台上。随着新农村文化政策的实施,现在西藏每个行政村的村委会都有演出舞台,舞台一般长约10米,宽约6米,高约0.3米,表面为光滑的水泥面。舞台前方有水泥台阶,供人们上下舞台使用。

图3-7 堆龙德庆县东嘎村所建的藏戏舞台

有些演出舞台上面有由钢管做支架,蓝色彩钢板搭建而成的棚顶;有些则是露天舞台。观众一般围坐在舞台周围,三面或四面观看藏戏演出。个别条件好的村子则在舞台上还设有化妆间等,台下观众一面看戏,如图3-7堆龙德庆县东嘎村所建舞台。

1962年藏剧团正式成立后,成为西藏自治区唯一的专业团体。藏剧团演出藏戏主要有改编传统藏戏和新编藏戏两种形式。改编传统剧目则分广场演出和舞台演出:藏剧团的广场演出布置更为简单,一般只在表演场地悬挂一幅巨大的汤东杰布唐卡画像作为前后台之分,民间藏戏班常用的藏桌、切玛、净水、鲜花等一般都省去不用。藏剧团设计为舞台演出的传统剧目和新编剧目,

图3-8 藏剧团广场演出悬挂汤东杰布唐卡

在原来没有布景的"空台"上加入了灯光、道具、舞台美术等因素,用较少的客观实体交代剧中的时空环境及其转换变化,观众由过去席地而坐观戏改变为走进剧院欣赏藏戏表演。

总而言之,西藏藏戏的广场演出场所在过去寺庙、广场、庭院、草坪等基础上增添了林卡、村委会舞台等表演场地,同时又增加了舞台表演时所需的剧场、礼堂等演出场所,呈现出多种多样的发展趋势。

第二节 雪顿节和望果节的藏戏演出

西藏藏戏的传统演出时间主要集中在雪顿节、望果节。下面,笔者拟对这些节日的来源及藏戏演出形态做详细论述。

一、藏戏进入雪顿节的演变轨迹①

雪顿节是西藏最隆重的节日之一。雪顿节上的藏戏表演一直深受广大民众喜爱。藏戏进入雪顿节,丰富了雪顿节的内容,促使雪顿节由宗教节日演变为民间节日。与此同时,雪顿节对西藏藏戏的推广、普及、提高和发展起到了积极的作用。下面将以藏戏在雪顿节中的发展演变轨迹为线索,剖析雪顿节对藏戏发展的贡献和制约。

(一)雪顿节的历史渊源

有关雪顿节的来历与佛教的不杀生戒律有关。1409年,宗喀巴创立藏传佛教格鲁派(黄教),严格戒律,整饬佛教,规定黄教寺院不论大小,所有僧尼在藏历四月三十日至六月三十日两个月内不得到寺外活动,必须在寺内学经、修行、礼佛,称为"雅勒",汉语意为"坐夏"或"夏安居"。坐夏第一天称为"结夏",最后一天称为"解夏"。这段时间,西藏恰逢雨季,气候温湿,适宜各种生物生长繁衍,僧人出外难免会踩死幼虫小草,从而会违背佛教的不杀生戒。解夏这一天,僧尼走出寺门,纷纷下山。此时,西藏草木丰茂,盛产酥油奶酪,热情好客的藏族信众拿出自家酿制的一年当中最好的酸奶招待他们,祝贺他们坐夏成功。寺院内部也举行酸奶宴以示庆贺。这一宗教习俗后来演变成为藏民族的传统节日——雪顿节。"雪"藏语意为"酸奶","顿"指"宴会","雪顿"意即"酸奶宴"。

其实,夏安居最早产生于印度的婆罗门教,后来被佛教沿用。如今,不论南传、北传佛教,还是大乘、小乘佛教,都有"安居"的习俗,只是由于各地气候和文化的差异,时间和民俗特点有所不同。印度佛教的安居期为五至八月,汉传佛教的安居期为农历四月十六日至七月十五日,我国云南傣族地区的小乘佛教安居期为七至十月。云南傣族地区和南亚、东南亚国家因逢雨季,称为"雨安居";我国汉传佛教地

① 此部分内容见笔者《藏戏进入雪顿节演变轨迹刍议》一文(载《西藏艺术研究》2013年第4期)及《探析雪顿节在藏戏发展中的影响》一文(载《安多研究》2014年第11辑)。

区称为"夏安居",简称"坐夏"或"夏坐"。藏传佛教的"夏安居"是汉语称谓。

 拉萨雪顿节吃酸奶源于印度,既具有西藏地方特色,也有深刻的佛教意蕴。英国的罗伯特·比尔在《藏传佛教象征符号与器物图解》一书中阐释了酸奶在佛教的象征意义:"酸奶纯净洁白的特质象征着精神滋养和断灭一切恶业。源于神牛的'三白'(酪、乳、酥油),被视为浓缩的植物精华,常作为净化物用于各种密宗仪式中。作为八瑞物之一,酸奶象征着妙生女敬献给饥肠辘辘的佛陀的四十九口乳糜。乳糜使佛陀获得了在菩提树下证道的力量,并清晰地顿悟'中道'的真谛。出于这一原因,在佛陀的蓝色僧钵里常画有白色酸奶或'甘露'。"[1] 他又进一步指出:"七八月份印度季风期在传统上是佛教僧侣季节性闭关的静修期。在多雨的闭关静修期结束后,要举行仪式为僧侣们供应酸奶作为首次庆贺大餐。在西藏的雪顿节上也可以看到这一传统的延续。雪顿节要在色拉寺和哲蚌寺这样的大寺院举行,在结束百天夏日闭关静修后僧人可以享用酸奶。"[2] 由此可以看出:印度僧人在雨季静修结束后喝酸奶庆贺的习俗,直接影响了西藏雪顿节风俗的产生。

(二)藏戏进入雪顿节

 15—17世纪中叶以前,雪顿节一直保持藏传佛教格鲁派纯宗教轨仪形态。藏戏进入雪顿节,成为节日活动内容之一,时间应该追溯到第五世达赖喇嘛阿旺·洛桑嘉措时期。五世达赖喇嘛因为"藏历六月三十日,是他的剃度纪念日,又是哲蚌寺新老铁棒喇嘛的交接日,便把这一天法定为一年一度的雪顿节"[3],即"哲蚌雪顿"。在庆祝夏安居结束以奶酪招待僧俗官员的哲蚌寺宴会上"因为从小卓具才学天资的五世达赖,和广大僧众比较喜欢藏剧,所以开始把民间各地著名的藏剧班子请进哲蚌寺作助兴演出"[4],开创了民间藏戏班在"哲蚌雪顿"进行藏戏演出的先例。

 1642年,格鲁派在蒙古和硕特部固始汗的支持下击败第悉藏巴、噶玛噶举和康区白利土司的联合进攻,建立了甘丹颇章政权,第五世达赖喇嘛洛桑嘉措成为西藏地方政府的领导核心。他在哲蚌寺居住的甘丹颇章宫随之变为当时西藏政治、宗教文化的中心。每年雪顿节期间,洛桑嘉措在哲蚌寺以奶酪招待僧俗官员的宴会上,都要邀请几个著名的民间藏戏班子来甘丹颇章宫院内表演,而他则坐在自己寝楼的大窗台口观看藏戏,从而形成了在宗教节日"哲蚌雪顿"调演藏戏的惯例。

[1] [英]罗伯特·比尔:《藏传佛教象征符号与器物图解》,向红笳译,中国藏学出版社2007年版,第24页。
[2] 同上,第24页。
[3] 廖东凡:《节庆四季》,中国藏学出版社2008年版,第71页。
[4] 刘志群:《藏戏与藏俗》,西藏人民出版社、河北少年儿童出版社2000年版,第43页。

1653年，五世达赖喇嘛移居扩建后的布达拉宫，政权中心也由哲蚌寺的甘丹颇章宫迁往布达拉宫的白宫。民间藏戏班在藏历六月三十时先在哲蚌寺演出，七月初一前往布达拉宫的德央夏广场为他做专场演出。五世达赖喇嘛特意邀请自己家乡琼结白面具藏戏班子宾顿巴来拉萨参加雪顿节并安排其进行首场演出。至今，山南地区琼结县宾顿巴派温巴面具上的眼睛至今仍绘制成下眼睑两梢压住上眼睑的鸡眼状，就是仿制五世达赖喇嘛特殊的眼形而成，以表达永久怀念之情。在五世达赖的关注和扶持下，白面具藏戏中的两大流派宾顿巴和扎西雪巴都得到了空前的发展和繁荣。

早期的雪顿节以宗教活动为其主要内容，没有藏戏表演，直到17世纪中叶，由于五世达赖喇嘛从小喜爱藏戏，在他的倡导下，藏戏开始出现在哲蚌寺庆祝夏令安居结束的酸奶宴会上，逐渐成为节日活动内容之一。甘丹颇章政权建立以后，正式形成了在"哲蚌雪顿"进行藏戏汇演的节日习俗，使宗教活动和文娱活动开始相结合，但演出范围仅局限在寺院内外。

（三）雪顿藏戏演出制度化

公元1751年，清朝政府废除西藏郡王制，建立噶厦地方政府。18世纪后期，拉萨西郊的罗布林卡建成后，每年藏历三至十月，七世达赖喇嘛格桑嘉措从布达拉宫移驾到风景优美的罗布林卡度夏。罗布林卡从此成为历代达赖喇嘛的夏宫。雪顿藏戏演出场地也由布达拉宫移至罗布林卡。

18世纪末，第八世达赖喇嘛强白嘉措扩建罗布林卡时，在园内离东大门不远处修建了一座用藏式金顶装饰而成的漂亮精致的两层楼阁，成为历代达赖喇嘛雪顿节观看藏戏演出的场所。强白嘉措每年召集前藏和后藏各地更多的白面具、蓝面具戏班来这里表演五六天藏戏。普通民众也被允许进入园林观看藏戏，大大提高了藏戏在西藏僧俗各阶层心目中的地位，藏戏也随着众多来拉萨朝拜学习的僧尼、信众由寺院传播到广大藏区的各个地方，逐渐成为藏族全社会不同阶层都喜爱的文艺活动。

噶厦地方政府专门委派负责布达拉宫内务的"孜恰列空"官员管理每年雪顿节藏戏献演事宜。20世纪上半叶，十三世达赖喇嘛时期，雪顿节藏戏献演已经规范化、制度化。笔者根据藏戏研究专家刘志群先生《藏戏与藏俗》中有关内容对十三世达赖喇嘛时期雪顿节前后各藏戏班演出情况[①]做以下概述：

每年在藏历六月十五前后，四个著名的蓝面具藏戏班（拉萨的觉木隆，仁布的江嘎儿，昂仁的迥巴，南木林的湘巴）和六个白面具藏戏班（雅砻的扎西雪巴、琼结的宾顿巴、若捏嘎、尼木的塔荣、伦珠岗、堆龙的朗则娃）以及希荣仲孜（曲水

① 刘志群：《藏戏与藏俗》，西藏人民出版社、河北少年儿童出版社2000年版，第45-49页。

的牦牛舞)、工布卓巴(工布的单人鼓舞)这12个固定的、表演风格迥异的艺术团体按规定必须来拉萨报到并接受孜恰列空官员的审查。

藏历六月二十九,12个团体依次按照扎西雪巴第一、迥巴第二、江嘎儿第三,其次湘巴、觉木隆、塔荣、伦珠岗、朗则娃、宾顿巴、若捏嘎、希荣仲孜、工布卓巴①的顺序在布达拉宫左右相对的两个大门口、罗布林卡东大门口和哲蚌寺表演各自传统的开幕仪式——"谐泼",表示朝拜并向达赖喇嘛致意。

每年藏历六月三十,哲蚌寺的展佛仪式拉开了雪顿节的序幕。12个表演团体按照在哲蚌寺举行雪顿节的传统,首先在绣绘佛像的大唐卡像前和扎西康莎两地表演"谐泼",然后再到甘丹颇章院子演出一天正戏剧目。后来改变为到哲蚌寺内管理自己这个团体的康村(僧院)给僧人演出一段规定献演的正戏剧目。觉木隆戏班到桑洛康村,迥巴戏班因参加雪顿节较晚,被指定去哲蚌寺前的乃琼护法神庙演出。六个白面具戏班一般演出《诺桑法王》片段②,其

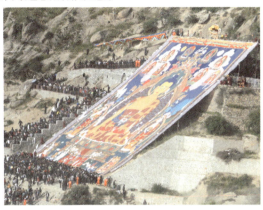

图3-9 哲蚌寺展佛

他四个蓝面具戏班演出规定的剧目片段。中午,寺院用酸奶白糖米饭来招待演员们。晚上由各康村僧人招待借宿在自己住地的藏戏团体。藏历七月初一,各艺术团体像六月二十九一样相继到规定的地方表演"谐泼"仪式。后来改为由这12个团体在罗布林卡的露天戏台上进行联合演出,相当于举行正式的开幕仪式。

藏历七月初二,孜恰列空官员和噶厦地方政府其他僧俗官员在罗布林卡内选地搭建帐篷和围幔,摆放地毯、卡垫、食品和娱乐用具等,以备看戏、玩乐和朝拜等活动所用。这天开始由迥巴、江嘎儿、湘巴和觉木隆四个蓝面具戏班做正式献演。七月初三至初六,这四大蓝面具戏班轮流在罗布林卡的露天戏台给达赖喇嘛、噶厦地方政府官员以及广大僧俗观众演出一整天自己最擅长的整本剧目,迥巴演《迥布顿月顿珠》,江嘎儿演《诺桑法王》(即《诺桑王子》,笔者注),湘巴演《文成公主》或

① 据说开始时第一是宾顿巴,因为它是汤东杰布第一个创建的戏班,也因为它是雪顿节倡导者五世达赖家乡琼结的戏班。还据说第二本来是觉木隆,后因它戏演得最好,放到蓝面具戏班的最后压轴演出。

② 尼木的塔荣、伦珠岗,因为在20世纪50年代中期改演蓝面具派,所以他们演《朗萨雯蚌》或《文成公主》片段。

《智美更登》，觉木隆演《卓娃桑姆》、《苏吉尼玛》或《白玛文巴》。这几天是雪顿节藏戏演出高潮阶段。藏历七月初七，白面具藏戏扎西雪巴在罗布林卡举行一天的演出活动。主要表演《诺桑法王》正戏片段和开场仪式"甲鲁温巴"及结束仪式"扎西"，表示雪顿节主要活动圆满结束并举行欢庆祝福、祈赐吉祥仪式。雪顿节期间，达赖喇嘛和他的经师坐在两层观戏楼阁上的大窗台口观看演出。噶厦地方政府的僧俗官员停止办公，放假五六天，全都集中在罗布林卡露天戏台的南、北两个边沿，一字排开坐着，陪同达赖看戏，中午享用噶厦地方政府提供的酸奶宴。普通的僧俗观众一般在露天戏台的东边席地而坐观看藏戏。演出结束后，达赖喇嘛和西藏地方政府当场赏赐这些藏戏班比较丰厚的礼物。觉木隆戏班的藏戏唱腔丰富优美，表演生动活泼，深得达赖喇嘛和各阶层观众赏识，常被规定连演两整天，加演一个传统剧目。

藏历的七月初八至七月十五，拉萨城区的寺庙、官员和贵族家庭纷纷邀请自己喜欢的藏戏班进行演出。这时戏班中那些不能进罗布林卡演出的女演员也同男演员一起登场表演，不仅演规定的剧目，有时还演其他传统剧目，称为"拉萨雪顿"。藏历七月十六以后，觉木隆去拉萨城区林廓以外的地方演出，其他藏戏班大都起程返回所在地区。江嘎儿、迥巴和湘巴先回日喀则参加扎什伦布寺的"色莫钦波"宗教艺术节，给班禅大师、堪厅僧俗官员和群众表演藏戏，再给家乡的头人、寺庙进行汇报演出。扎西雪巴在罗布林卡演出结束后，先去拉萨西郊的冬嘎和贡德林寺分别表演一天藏戏，然后回到山南给凯墨溪卡头人、扎西曲德寺高僧以及家乡的僧俗民众演出几天藏戏，便开始了一年中最紧张的收割工作。

日本人僧人青木文教于1912年到拉萨，他在拉萨逗留了大约三年时间，在其著作《西藏游记》十五章的第六节"观剧季节"中记述了他在拉萨雪顿节看到藏戏的演出情况：

> 过了六月三十日，到七月八日，有叫做学东（即雪顿，笔者注）的观剧令节；六月晦日，在勒蚌寺（现一般称哲蚌寺，笔者注）广庭演剧；从七月一日到四日，在避暑的离宫宝苑，开观剧会；从五日到八日，在宫城下的休乌地方，开政府主催的观剧会；还有孔得林寺院，哈鲁公爵家，耶普希公爵家，耶普希公爵旧家等，各开观剧会两日。最盛大的，不必说是法王的离宫了。上至法王，下至百官庶民，群居天幕的内外观看，由午前八时左右起，到午后六时至闭幕，没有一时间休演；但是伶人和游览者，遇到适当的时间，可以随时休息和吃食……剧的种类不一：只就我的闻见，有十种光景，每年重复来回演同样的戏剧，藏人也不讨厌。想脚本就是多，和成立国民性根本的佛教，是相关的，这大约是主要的理由。但是演到教皇苏龙赞甘普的传记，能使国民时而欢喜时而悲哀时而惊

叹；而开演的日期，一年内不满一旬，所以使几万都人狂奔观剧，也是一个理由罢！①

青木文教对十三世达赖喇嘛时期传统藏戏的演出时间、剧目内容和万人空巷争看藏戏的盛况及原因做了较详细的记载，给我们提供了较为可靠的文献参考资料，和以上内容可以互相印证。

雪顿节经过600多年的历史发展，已经变化为一个规模宏大、剧种流派纷呈、独具民族特色的藏戏艺术展演节，因此雪顿节也被称为"藏戏节"。藏戏进入雪顿节，"宗教活动世俗化的倾向比较明显，宗教尽量利用民间俗信扩大自己的影响；民间俗众也常把世俗人情寄托于宗教信仰，通过节日活动，实现圣、俗之间的交往。这样，一些本来只是宗教徒才过的宗教节日，也被插进了岁时序列，成为僧、俗共度的节日"②，与此同时也形成了"只要有达赖喇嘛在执政，每年都要举行这样大型的雪顿演出活动。在达赖喇嘛圆寂以后，到新一世达赖成人亲政以前，一般规定雪顿节暂停进行"③ 的演出制度。

（四）雪顿节对藏戏发展的影响

15世纪，雪顿节最初以藏传佛教格鲁派宗教轨仪形态出现；17世纪中叶，在五世达赖喇嘛的倡导下，藏戏表演逐渐成为哲蚌寺雪顿节活动内容之一，到19世纪末20世纪初，雪顿节藏戏调演已经制度化、规范化。藏戏由民间进入格鲁派的宗教节日——雪顿节，丰富了雪顿节的活动内容，提高了藏戏的地位。但浓郁的宗教节日文化和政府行为也束缚了藏戏艺术的进一步创新。笔者拟在前辈时贤对雪顿节藏戏演出研究的基础上，从正面效应和负面影响两方面来探讨1959年西藏民主改革前雪顿节对藏戏发展的影响。

1. 雪顿节对藏戏发展的正面效应

300多年来，雪顿节期间的藏戏演出已由最初的助兴表演发展为规模宏大、流派纷呈、独具民族特色的藏戏展演，雪顿节亦被称为"藏戏节"。雪顿节对藏戏的发展产生了巨大的正面效应，主要表现为以下四方面。

第一，提高了藏戏的地位。早期的西藏藏戏"由于是民间性的自娱班，只在节日喜庆时演出，活动范围较小。加上经济条件落后及交通不便，很少有相互观摩学习

① ［日］青木文教：《西藏游记》，唐开斌译，商务印书馆1931年版，第212－213页。
② 钟敬文：《民俗学概论》，上海文艺出版社1998年版，第142－143页。
③ 刘志群：《藏戏与藏俗》，西藏人民出版社、河北少年儿童出版社2000年版，第44页。

的机会，所以发展比较缓慢"①。17世纪中叶，从小喜爱藏戏的五世达赖喇嘛阿旺·洛桑嘉措为丰富哲蚌寺僧人夏令安居结束后的休闲生活，从民间邀请一些著名的戏班在哲蚌寺的酸奶宴会上演出藏戏，从而形成在"哲蚌雪顿"进行藏戏调演的节日习俗。甘丹颇章政权建立后，五世达赖喇嘛成为西藏宗教和政治的领导核心，在他的大力扶持下，其家乡琼结的白面具藏戏班宾顿巴发展很快，不仅每年来拉萨参加雪顿节演出且被安排在第一个进行藏戏表演。藏戏由民间进入上层，得到官方的扶持，西藏许多地方及部分色钦寺院也纷纷组建戏班演出藏戏，不但提高了藏戏的地位，而且扩大了其影响范围。

公元1751年，清政府废除西藏郡王制，建立噶厦地方政府。噶厦地方政府委派负责布达拉宫内务的"孜恰列空"官员管理雪顿节藏戏献演事宜。这些官员每年负责规定、审查各戏班演出剧目并安排雪顿节的藏戏演出活动。18世纪末，八世达赖喇嘛强白嘉措扩建罗布林卡后，每年召集前藏和后藏各地更多的白面具、蓝面具戏班来罗布林卡表演五六天藏戏，普通民众也被允许进入园林内看戏，雪顿节随之成为僧尼、民众共同观看藏戏的狂欢节。19世纪末20世纪初（十三世达赖喇嘛时期，笔者注）形成10个固定的藏戏班在每年雪顿节来拉萨演出的惯例。可见，雪顿节藏戏会演已经制度化、规范化。

在五世达赖喇嘛的倡导下，西藏藏戏由原来自发性艺术活动与宗教仪轨相结合后，其影响力开始由民间走向寺院，由民众走向僧侣。在历代达赖喇嘛支持下，雪顿节观看藏戏演出成为格鲁派寺院僧人夏令安居修习生活的一部分。八世达赖喇嘛时期，允许广大民众进入罗布林卡观看藏戏。雪顿节的藏戏调演制将藏戏表演和宗教节日紧密结合，把原来小范围的民间演出转移到哲蚌寺、布达拉宫和罗布林卡等西藏政教中心地点给达赖喇嘛及其僧俗官员等表演，提高了藏戏在西藏僧俗各阶层心目中的地位，推动了藏戏的普及和发展。

第二，促进藏戏剧目经典化。噶厦地方政府中负责管理雪顿节藏戏演出的孜恰列空官员对每年参加汇演的10个戏班规定了演出顺序及演出剧目。琼结的宾顿巴和若捏嘎、雅隆的扎西雪巴、尼木的吞巴伦珠岗和塔荣巴、堆龙的朗孜娃这六个著名的白面具戏班被规定在不同的地方表演《诺桑王子》的开场戏。昂仁的迥巴、仁布的江嘎儿、南木林的湘巴与拉萨的觉木隆这四大蓝面具戏班主要担任雪顿节的藏戏演出任务。迥巴在雪顿节上主要演出《顿月顿珠》；江嘎儿戏班每年轮番演出《诺桑法王》（又名《诺桑王子》，笔者注）、《朗萨雯蚌》和《文成公主》（又名《甲萨白萨》，笔者注）这三个剧目；湘巴戏班被规定在雪顿节献演的剧目是《文成公主》和《智美

① 刘凯：《试论藏戏剧种系统的形成、发展及其特征》，《西藏艺术研究》1989年第4期，第30页。

更登》;觉木隆在雪顿节上主要演出《卓娃桑姆》《苏吉尼玛》和《白玛文巴》这三个剧目。雪顿节最后一天由扎西雪巴演出《诺桑法王》的正戏片段和白面具派的开场仪式"甲鲁温巴"及结束仪式"扎西",表示雪顿节主要活动圆满结束并祈赐吉祥。

每年藏历六月二十四日前后,孜恰列空官员都要严格审查各戏班在雪顿节上表演的剧目。审查的官员"手里翻阅传统藏戏的木刻印本,逐字逐句地核对"演出内容,"不准有一字之更改或遗漏"。① 各戏班在雪顿节上所演剧目内容不能随意更改或遗漏,促进了这些传统藏戏剧本的定型,扩大了其在僧俗观众中的影响力。虽然雪顿节"每年重复来回演同样的戏剧,藏人也不讨厌"②。久之,各戏班在雪顿节上的常演剧目形成经典化的"八大传统藏戏"而得以世代相传。

第三,有利于藏戏表演艺术的成熟。藏戏进入哲蚌雪顿之前,其艺术表演尚处于发展阶段。雪顿节藏戏调演制度形成后,宾顿巴、扎西雪巴、迥巴、江嘎儿和觉木隆等不同流派的藏戏班在几天之内同时献演,这既是他们展示才艺、交流学习的机会,又是相互较量、激烈竞争的平台,激发了各戏班演员对藏戏艺术精心雕琢、精益求精、不断提高表演水平的热情。管理雪顿节藏戏演出的孜恰官员大都是藏戏行家,他们对每个藏戏班所演剧目的唱腔、舞蹈、表演、鼓点都有严格规定"不准擅自改动传统藏戏的韵白、表演、唱腔、鼓点等等"③。这些措施在一定程度上提高了民间业余藏戏班演员的表演技艺,有利于形成藏戏各剧种、流派程式化的表演艺术,促进藏戏艺术的日趋完善和成熟。"通过雪顿节这一藏族特殊的节日,西藏藏戏从原来只能演出剧目片断发展到演出整本大戏,从最初少数几个基本唱腔发展到比较定型化的近百种唱腔,从早期模拟生活式的简单表演发展成以唱为主兼有诵、舞、表、白、技、艺等各功的程式表演,逐渐使藏戏衍变成为歌、舞、剧三位一体的综合艺术。"④ 正是每年一度的雪顿节演出,将西藏藏剧锤炼成型,并将它的发展推向了一个新阶段。雪顿节藏戏调演制度"尽管有这些限制,各地戏班仍以参加雪顿节演出为最高的荣耀,努力提高演技水平,拿出绝技,奉献给达赖喇嘛、噶厦高官和成千上万的僧侣、民众。并且在各地戏班演出的竞争中,提高自己戏班的演出水平和演员的表演技巧。

① 边多:《还藏戏的本来面目——试论藏戏的起源、发展及其艺术特点》,《西藏研究》1986 年第 4 期,第 106 页。
② [日]青木文教:《西藏游记》,唐开斌译,商务印书馆 1931 年版,第 213 页。
③ 边多:《还藏戏的本来面目——试论藏戏的起源、发展及其艺术特点》,《西藏研究》1986 年第 4 期,第 106 页。
④ 李悦:《中国最古老的少数民族戏曲剧种——西藏藏戏》,《艺术评论》2008 年第 6 期,第 25 页。

这样，每年一度的雪顿节把藏戏艺术推向繁荣"①。

第四，促进了卫藏藏戏艺术的传播和发展。藏戏在西藏的拉萨市、山南地区、日喀则地区产生、形成和发展，用卫藏方言演出，被称为"卫藏藏戏"。藏戏在发展过程中形成白面具和蓝面具两种剧种。17世纪中叶甘丹颇章政权建立后，拉萨的哲蚌寺、色拉寺和甘丹寺这三个寺院成为藏区格鲁派寺院僧侣学经的主要场所。每年从藏区其他地方来拉萨三大寺学经的格鲁派僧人很多，有的甚至多年常住于此接受教育。在每年的雪顿节上观看藏戏，已成为这些僧人夏令安居修习生活的一部分。对他们而言，看藏戏既是一种艺术欣赏，又是一种形象化的宗教意识陶冶，那些富有宗教色彩的藏戏内容与他们在学经中得到的佛教意识灌输是完全相同、相辅相成的。"当这些在西藏获得学位的高僧，回到自己的寺院，无形中也就将藏戏的种子带到了那个地区。特别是当他们在寺院掌权之后，种子就会自然萌发——能否仿拉萨三大寺院的模式，在本寺夏令安居解制时，也能演演藏戏以调剂解制僧人的生活，就成为他们要考虑解决的问题。"② 因此，卫藏藏戏通过这些来拉萨三大寺深造的僧侣不但传遍西藏各地且远播四川、青海、甘肃等省藏区，并和当地民间艺术相结合形成众多的剧种和流派，扩大了卫藏藏戏的传播和发展范围。

强巴林寺藏戏是西藏昌都藏戏的代表。公元1444年，宗喀巴六大弟子之一的强森西绕桑布在澜沧江和昂曲河交汇地带修建了强巴林寺。该寺后来逐渐成为康区影响较大的一座黄教寺院。20世纪初，强巴林寺的十世帕巴拉罗桑土邓·米旁·次成江村到拉萨三大寺学经期间深受卫藏藏戏影响。1920年，他从拉萨学经归来便在强巴林寺的阿曲札仓组建藏戏班子，并把风景秀丽的达绒觉恩木寺划拨给藏戏班，供其排练和演出所用。同时明确规定在藏历七月中旬强巴林寺的"雅奶节"上演出藏戏。宗教节日和藏戏演出时间合而为一，为藏戏演出提供了保障，促进了强巴林寺藏戏的发展，为西藏昌都藏戏的形成奠定了基础。

巴塘藏戏是四川较早形成的藏戏流派。公元1653年，五世达赖喇嘛派遣德莫诸古到巴塘按照拉萨哲蚌寺洛色林样式修建丁宁寺大殿。丁宁寺专门从西藏邀请藏戏大师群觉纳给寺僧排练《诺桑法王》和《扎巴》等藏戏剧目并在大殿落成的典礼上表演，形成该寺每年央勒节期间演出藏戏的习俗。1905年，丁宁寺藏戏在改土归流期间停演。1911年，巴塘上磨房沟阿磋等人筹集资金恢复演出。1921年，丁宁寺活佛昂旺洛桑登碧真美青绕次烈嘉措从西藏学经返回后，从当地士绅手中接管了藏戏班，由雄萨本扎两洛布、宗哥本银扎和甲日本朗吉等人相继改编了《诺桑王子》《卓娃桑

① 长白雁：《藏戏母体——卫藏藏戏》，《中华艺术论丛》第9辑，2009年，第26页。
② 刘凯：《试论藏戏剧种系统的形成、发展及其特征》，《西藏艺术研究》1989年第4期，第32页。

姆》《智美更登》《文成公主》《顿月顿珠》《朗萨雯蚌》和《白玛文巴》等传统剧目，在继承"江嘎儿"派表演艺术的基础上，又融入当地羌姆和民间歌舞，形成独具特色的巴塘藏戏。①

青海省黄南藏族自治州的隆务寺藏戏是出现最早的黄南藏戏。隆务寺夏日仓二世阿旺承列嘉措（1678—1739）时期，该"寺院僧人除在本寺学经外，有三分之二要到拉萨哲蚌寺学习。适逢每年'雪顿节'是上演藏戏的机遇。受到西藏藏戏熏陶的僧人回到隆务寺后，对寺内学经和文化生活都带来一些外部的影响"②。在这些赴藏回寺僧人的倡导下，隆务寺每年夏日野宴后两天的娱乐活动"呀什则"中出现了说唱藏戏故事《诺桑法王》片断活动。夏日仓三世根敦·赤列拉杰（1740—1790）时，"夏季娱乐活动的内容进一步丰富，形式也越来越多样，藏戏演出便成了夏季娱乐活动的主要内容"③。此时主要演出《诺桑王传》开头一段戏，即《解救龙神》一剧，因为只有渔夫、龙神和法师三个人物而被称为"三人表演阶段"，标志着黄南藏戏的形成。到夏日仓六世噶丹贝坚赞（1859—1915）时期，吉先甲在原表演片断《解救龙神》的基础上反复修改剧本，汲取当地民歌、寺院音乐以及民间舞蹈、寺院壁画舞姿等营养成分，编写了整部剧目《诺桑王传》，丰富了黄南藏戏，使之趋于成熟。

甘肃拉卜楞寺藏戏标志着"南木特"藏戏的形成。位于甘肃省夏河县城西北的拉卜楞寺是格鲁派六大寺院之一。它建于清康熙四十八年（1709）。1937年，五世嘉木样到拉萨哲蚌寺朝佛学法。1940年，从拉萨学成归来的五世嘉木样为弘扬佛法，保护百姓平安，邀请一位得道高僧占卜祸福，其占卜后认为，"若能在拉（卜楞）寺编演一出以法王松赞干布为历史背景的剧来弘扬佛法，利益群生，才能免除祸患，众生平安，香火旺盛，世道太平"④。五世嘉木样活佛得知卜算结果后，想到自己在拉萨期间曾看过的藏戏"阿吉拉姆"，便决定编排一部具有安多特色的藏戏。1945年，五世嘉木样大师召集拉卜楞寺著名学者四世琅格桑勒谐加木措仓活佛、加木措秘书长以及喇嘛职业学校老师土布旦旦增等人进行商议后，把编排藏戏的重任交给了琅仓活佛。琅仓活佛在内蒙古各寺院讲经时，每年冬天都在北京小住，非常喜欢观看京剧并和京剧大师梅兰芳等有过交往，因此"许多京剧程式动作被移用到南木特戏中"⑤。在琅仓活佛的积极组织下，1946年，拉卜楞寺喇嘛职业学校学员经过一年多的编排，

① 巴塘藏戏形成部分内容参考阿绒甲措、周翔飞：《川西康巴藏戏五大流派的渊源与发展》，《西华大学学报》（哲学社科版）2008年第2期，第17页。
② 陈秉智主编：《中国戏曲志·青海卷》，中国ISBN中心1998年版，第46页。
③ 曹娅丽：《青海黄南藏戏》，文化艺术出版社2007年版，第24页。
④ 转引自刘志群：《中国藏戏史》，西藏人民出版社2009年版，第227页。
⑤ 乔滋、金行健主编：《中国戏曲志·甘肃卷》，中国ISBN中心1995年版，第113页。

在该寺首次演出藏戏《松赞干布》，在广大僧俗民众中产生了强烈的影响。"由于《松赞干布》这部戏的名称在藏语中叫'杰布松赞干布南木特'，即'松赞干布王传'，从此拉卜楞寺演藏戏被广大的僧俗百姓称之为演'南木特'。《松赞干布》一剧的演出程式成为了'南木特'戏的基本模式。之后拉卜楞寺的所有'南木特'戏的编排都套用这种模式，并在此基础上逐渐完善和成熟起来的。"①《松赞干布》既汲取了卫藏藏戏和京剧的表演艺术，又结合了本土化的艺术元素，在运用舞台表演形态，突破卫藏藏戏一鼓一钹伴奏形式，借用舞台布景来交代环境变化等方面打造了"南木特"藏戏的表演模式。《松赞干布》是"南木特"藏戏形成的标志。

由上可知，每年拉萨雪顿节上的藏戏演出对来拉萨三大寺学经的其他藏区僧侣产生了深刻影响。当这些在拉萨学经的高僧返回自己原来所在寺院后，便在本寺院积极倡导表演藏戏，卫藏藏戏随之传遍西藏各地以及四川、青海和甘肃等藏民族居住区域，并与当地传统习俗、民间艺术相结合形成众多的剧种和流派，丰富和发展了藏戏艺术。

2. 雪顿节对藏戏发展的负面影响

在五世达赖喇嘛的倡导下，藏戏开始由民间演出进入宗教节日雪顿节，从而提高了藏戏在僧俗心目中的地位，推动了藏戏艺术的成熟和发展。但是雪顿节对藏戏的影响犹如双刃剑，浓郁的宗教节日文化和政府行为也限制了其表演艺术的进一步创新，主要表现为以下两方面。

其一，导致民间许多传统剧目失传。西藏蓝面具藏戏的传统剧目"总计有近二十个大小剧目"②。笔者在西藏田野调查中发现，各戏班目前所演剧目以八大传统藏戏为主，其他传统剧目在民间大多已经失传。

笔者认为除八大传统藏戏之外的其他传统剧目失传与西藏噶厦地方政府制定的许多清规戒律有一定关系。因为"西藏政教合一制度建立以后，佛教文化成为西藏农奴社会上层建筑制度的核心部分，并且统治阶级借助政权的力量把佛教作为传播文化的基本方式。经过长期的灌输、熏陶，藏族的绝大部分成员都崇信佛教，西藏社会完全沉浸于宗教气氛之中"③。为加强达赖喇嘛的政教统治地位，使雪顿节的藏戏演出实现礼乐教化的社会功能，管理藏戏演出的"孜恰列空"官员规定来拉萨支戏差的10个戏班在雪顿节上所演剧目以宣扬佛教思想为主，并严格要求这些戏班"只准演出传统剧目，不准演出新的剧目"④。各戏班在雪顿节演出剧目固定后，戏师平时主

① 桑吉东智：《安多"南木特"剧种的形成——拉卜楞藏戏》，《西藏艺术研究》2007年第2期，第70页。
② 刘志群主编：《中国戏曲志·西藏卷》，文化艺术出版社1993年版，第58页。
③ 乔根锁：《西藏的文化与宗教哲学》，高等教育出版社2004年版，第30页。
④ 边多：《还藏戏的本来面目——试论藏戏的起源、发展及其艺术特点》，《西藏研究》1986年第4期，第106页。

要给演员口传身授雪顿节所演剧目,很少有机会传授其他传统剧目的唱腔、韵白、舞蹈等内容。掌握其他传统剧目的演员越来越少,该剧目上演的机会也就愈来愈少。再加上过去戏班中的戏师几乎都是文盲,不会用文字记录其他传统剧目的表演内容。因此,当年龄较大的戏师和演员去世后,其唱腔、技艺等也随之消亡,形成人亡艺失的现象。笔者在觉木隆、迥巴、江嘎儿和湘巴等著名蓝面具藏戏队田野调查时发现,这些戏班一直延续几百年来雪顿节演出剧目的习俗,只能演出八大传统藏戏中的几种剧目,其他传统剧目有的略知剧情梗概,有的仅存名目,基本不会演出。可见,"孜恰列空"官员的上述规定是导致西藏民间许多传统剧目失传的主要原因。

其二,阻碍了藏戏表演艺术的进一步创新。为巩固西藏政教合一的制度,加强民众对佛教的信仰,"孜恰列空"官员对前来雪顿节支戏差的各流派藏戏班子的演出内容和表演形态都做了严格限制。几百年来,宾顿巴、扎西雪巴等白面具戏班按照雪顿节惯例只演出《诺桑法王》一种剧目;蓝面具藏戏中的迥巴、江嘎儿、湘巴和觉木隆这四大流派戏班一直遵循雪顿节演出传统,仅演出八大传统藏戏中的两三种剧目。没有一个戏班能演出八大传统藏戏中的所有剧目,严重地阻碍了西藏藏戏各剧种流派表演艺术的进一步发展。

"孜恰列空"官员对参加汇演戏班的角色扮演都严加控制,"甚至每出戏的主要角色,也由'孜恰列空'官员当场指定,艺师无权自主或提出异议"①。传统藏戏有男演员反串女角色习俗,笔者猜测其形成的原因可能与雪顿节藏戏汇演制度有关。雪顿节藏戏演出主要目的是调剂格鲁派僧人在夏令安居结束后枯寂的生活,演出场所由哲蚌寺、布达拉宫再到罗布林卡,观众以僧人为主,因此会限制女演员到这些地方来演出,久之便形成男演员反串女角色的习俗。男演员扮演女角色,因其自身生理条件限制,束缚了女性角色表演艺术的进一步发展。详细内容见本章第四节传统藏戏演出特征中男性演员常反串女角色部分,此处不再赘述。

各藏戏班在雪顿节上的演出内容不能有一字更改或遗漏,韵白、表演、唱腔等表演形态不准擅自改动,如若违反,各戏班的戏师和演员都要遭受"孜恰列空"官员的皮鞭抽打。艺术的生命力在于创新,"孜恰列空"官员不允许各藏戏戏班编创新的剧目,每年重复演出主要宣扬因果报应、轮回转世思想的八大传统藏戏,演出剧目较为单一;男演员反串女角色不利于发展女角色表演艺术,束缚了各流派藏戏艺术的进一步创新。因为"演员演出藏戏,僧侣文人作家对剧本进行编写加工,固然是一种艺术活动的参与,同时也是一种宗教修行活动的参与"②。观众参与式的观剧过程也

① 同上,第106页。
② 郑怡甄:《论藏戏〈诺桑王传〉的结构》,《青海社会科学》1998年第6期,第92页。

是一种宗教实践和一段修行体验。十三世达赖喇嘛在给拉萨觉木隆戏班的批文中曾明确指出演藏戏就是"把古昔菩萨、大师的故事表演出来劝恶归善"①，其通过藏戏演出期望达到寓教于乐、惩恶扬善的教化目的彰显无遗。这也是"孜恰列空"官员对雪顿节中藏戏演出有诸多限制的主要原因。

总而言之，五世达赖喇嘛首倡民间藏戏班在雪顿节期间演出，使长期封闭于底层的藏戏由民间的自娱自乐进入宗教活动的范围，为其艺术的交流、提高提供了有利的平台。藏戏在哲蚌寺、布达拉宫和罗布林卡等地表演，提高了藏戏在西藏僧俗心目中的地位，促进了藏戏剧目的经典化，有利于藏戏艺术的成熟，藏戏也随着来拉萨朝拜、学经的僧侣传遍整个藏区，形成众多的剧种和流派，丰富和发展了藏戏艺术，"尽管当时'雪顿节'调演藏戏的制度，更多的是为丰富解禁后僧人的休闲生活，但客观上却起到了促进藏戏剧目创作进一步丰富及表演日渐趋于成熟的作用"②。

与此同时，我们还应看到西藏地方政府统治者为巩固其"政教合一"制度，对雪顿节藏戏演出制定的许多墨守成规的条例所带来的负面影响，它不但导致民间许多优秀传统剧目失传，而且阻碍了藏戏各剧种流派表演艺术的进一步创新。

（五）雪顿节藏戏演出现状

西藏民主改革后，藏戏不同流派的表演艺术得到了充分自由的发展，宣传佛教教义的功能日渐下降，文化娱乐功能逐渐上升，雪顿节期间各流派给观众呈现的藏戏表演更加精彩。"文化大革命"期间，雪顿节停办，藏戏也被迫停演。1986年，雪顿节在拉萨恢复举办，西藏本区、青海、甘肃、四川和云南的藏戏演出团队纷纷登台演出，成为藏戏艺术的博览会。如今，随着西藏文化、经济的繁荣发展，雪顿节已经成为集展佛、藏戏表演、旅游休闲、招商引资于一体，传统与现代相结合的"西藏最具影响力的民族节日盛会"③。雪顿节期间最重要的组成部分仍然是藏戏表演。笔者了解到西藏自治区文化厅和拉萨市文化局每年成立专门的领导小组来管理雪顿节藏戏演出活动。各

图3-10 2010年雪顿节罗布林卡东门外藏戏面具造型

① 转引自刘凯：《藏戏为何由繁荣一度趋向衰微》，《西北民族学院学报》（哲学社科版）1988年第4期，第93页。
② 普布昌居：《历史深处跃动的西藏文化"活化石"》，《西藏艺术研究》2009年第2期，第26页。
③ 陈立明、曹晓燕：《西藏民俗文化》，中国藏学出版社2010年版，第373页。

表演团体在藏历七月一至七日在罗布林卡和宗角禄康公园（俗称龙王潭）两地的露天戏台同时上演藏戏，演出剧目以八大传统藏戏为主。相比过去，现在雪顿节的藏戏演出有了一些新的变化。

第一，演出场地数量增多。

过去雪顿节藏戏表演场地只有罗布林卡的露天戏台，现在藏戏演出场地有两个。藏戏的主要表演场地设在罗布林卡东院的露天戏台，它原来是一个面积不大、比较低的土台。20世纪50年代，十四世达赖时期把整个戏台高度增加、面积扩大，并在上面铺上石板。场地中间一般用白石灰线画有圆圈作为表演区，观众则沿表演区围坐一圈观看藏戏。舞台西侧就是达赖喇嘛观戏的两层楼阁。演出时，罗布林卡观戏台北侧旁边的空地上常搭起一顶帐篷作为后台，帐篷边上排列的一个个巨大的道具箱成了演员们休息的座椅，帐篷中间摆有一张藏式茶桌，演出间隙，演员们就在这里喝酥油茶、更换服饰和补妆。

雪顿节另一个藏戏演出场地设在宗角禄康公园内近几年新修建的一个露天文化活动广场。广场按照格桑花的形态设计成六边形，中心是一个下沉式圆形舞台，六边形的边长与圆形舞台的直径相同，六个花瓣形观赏区都设有六级台阶，每个台阶都有休闲的木制长凳。雪顿节期间，每天这里鼓钹齐鸣、歌声不断、游人如织、座无虚席，处处洋溢着浓厚的节日气氛。

图3-11 罗布林卡达赖喇嘛观戏楼台

图3-12 雪顿节宗角禄康公园藏戏演出场地

第二，演出团体来源更广。

十三世达赖时期，拉萨雪顿节藏戏演出团体有10个，主要来自前后藏民间著名的藏戏班。现在每年拉萨雪顿节演出团体大约有14个，既有历年参加藏戏献演的各地著名的传统藏戏队，也有自治区专业表演团体——藏剧团和拉萨市城关区著名的娘热和雪拉姆民间藏戏艺术团以及堆龙德庆等县众多新成立的民间藏戏队。众多不同风

格的藏戏表演团体登台演出，其造型多样、生动传神的藏戏面具和色彩鲜艳、做工精致的藏戏服饰，充分展现出藏戏艺术的无穷魅力，呈现给观众丰富多彩的艺术大餐。来源广泛的众多表演团体使拉萨雪顿节的藏戏演出阵容庞大、好戏连台、精彩纷呈，吸引了国内外更多的游客前来观看藏戏。

第三，观众构成多种多样。

17世纪中叶到18世纪中叶，雪顿节观看藏戏的群体主要是达赖和寺院僧众；18世纪末，普通僧人和民众被允许进入罗布林卡观看藏戏表演，观众群体由达赖、僧俗官员普及到一般的僧人和信众。现在，雪顿节观看藏戏演出已经成为节日中藏族百姓首选的休闲方式，他们和家人一大早就带着卡垫、青稞酒、酥油茶、藏式点心来到罗布林卡或宗角禄康寻找最佳的位置等待藏戏演出。开演后，这些观众有的专心致志地欣赏藏戏；有的边看藏戏边摇着转经筒、捻着佛珠；有的一边喝酥油茶或青稞酒一边看藏戏；有的时而看藏戏时而与身边的亲朋好友低声交谈，悠闲自在、其乐融融。近年来，随着西藏旅游业的飞速发展，雪顿节观看藏戏的观众除众多的藏族僧俗人员外，中外游客数目也在逐年上升。据不完全统计，2012年到罗布林卡和龙王潭观看藏戏演出的中外游客将近两万名。藏戏独特的舞蹈、悠扬的唱腔、华丽的服饰、古朴的面具、曲折的剧情使中外游客乐此不疲、流连忘返。

第四，藏戏演出时间缩短。

藏戏演出时间变短主要体现在两个方面。其一，雪顿节藏戏演出时间减少。20世纪60年代以前，拉萨雪顿节藏戏演出一般从藏历七月一日到七月十五日，持续半个月左右。现在雪顿节演出主要集中在藏历七月一日到七月七日，时间跨度有所减少。其二，每出藏戏剧目演出时间有所缩短。英国人查理·柏尔在《西藏志》中记载了他1921年在拉萨雪顿节期间看藏戏的情况："若辈爱观演剧，亦爱野宴……夏末，演剧举行。达赖喇嘛乃于宝石公园开始跳舞会，并有一类戏剧，继续演至一星期。余在拉萨时，曾出席余西藏友人在拉萨附近公园内所举行之游艺会，前后共三日，每日演剧一出。剧本殊长，每出约自上午十时开始，于九小时后演毕，其时天犹未晚。此尚系缩短者，如全演之，每出须时数日。"[①] 从上可知，过去传统藏戏每出剧目演出短的九个多小时，长可延续好几天。现在每出剧目一般从上午10时开始，下午5时左右结束，表演七八个小时，剧目演出时间缩短，戏剧矛盾冲突更为集中。

现在雪顿节的藏戏演出在保持广场演出、戴面具表演等传统艺术的基础上，又融入了更多的时代因素，宣传佛教教义的功能日渐下降，文化娱乐功能逐渐上升。在2006年藏戏入选首批国家级"非物质文化遗产名录"，2009年又成功入选世界"非

① [英]查理·贝尔：《西藏志》，董之学、傅勤家译，商务印书馆1936年版，第207－208页。

物质文化遗产代表录"后，不同流派的藏戏会演成为拉萨雪顿节最亮丽的一道风景线。这些表演团体纷纷登台演出，其造型多样、生动传神的藏戏面具和色彩鲜艳、做工精致的藏戏服饰，充分展现出藏戏艺术的无穷魅力。每年到罗布林卡和宗角禄康公园观看藏戏的藏族僧俗观众和中外游客越来越多，增强了藏戏宣传的力度、深度和广度，进一步扩大了藏戏在国内外的影响力，吸引了更多的投资者，使拉萨雪顿节成为集哲蚌展佛、藏戏表演和商贸洽谈于一体的综合节日。

综上所述，17世纪中叶，在五世达赖喇嘛的关心支持下，藏戏进入了藏传佛教格鲁派的纯宗教节日——雪顿节，丰富了雪顿节的内容，使雪顿节的影响力由寺院走向普通家庭，由僧人走向广大信众。与此同时，藏戏在雪顿节的影响下发展演变成为规模宏大、流派纷呈、独具藏民族特色的剧种并得到普及、推广和提高；雪顿节期间的藏戏演出也日趋规范化和制度化，但浓郁的宗教节日文化和政府行为束缚了藏戏的演出题材和表演形态，使其在几百年的发展中缺乏创新。现在的雪顿节已由"供养比丘，酸奶斋僧"的单一宗教节日演变为一个既传承藏戏表演、展佛活动等传统文化又伴有时装展示、经贸洽谈、商品展销和学术论坛等活动的综合性民间节日。雪顿节期间藏戏各流派不同艺术风格的演出吸引了众多的中外游客，增强了藏戏在国内外的影响力，提升了拉萨雪顿节的品牌效应，带来了巨大的经济效益。

二、望果节的藏戏演出①

望果节是广泛流行于西藏雅鲁藏布江中游和拉萨河两岸农区的农民祈求各种神灵保佑，免遭冰雹及一切灾难，确保农作物获得丰收的祭祀节日。"望"藏语意为"田地""土地"；"果"意为"转圈"。"望果"的意思就是"转田地"，一般指人们在庄稼黄熟时围绕着地头转圈来表达对丰收的祈求和渴望。望果节源于藏族古老的苯教活动，15世纪后演变为西藏的传统节日，藏戏演出也逐渐成为望果节活动内容之一并沿袭至今。由于以往学者更多关注雪顿节藏戏演出盛况，几乎无人详细论及望果节的藏戏表演，故本节拟在前辈时贤研究基础上，结合笔者田野调查资料对望果节藏戏的演出形态做以下探析。

① 此部分内容见笔者《"望果节"藏戏演出习俗初探》一文（载《西藏民族学院学报》2014年第4期）。

(一) 望果节的来源

据说望果节起源于两千多年前的布德贡杰赞普时期①。那时雅砻地区的农业生产比较发达，布德贡杰赞普为了确保粮食丰收，便向苯教巫师求赐教旨。巫师根据苯教教义，叫农人绕着庄稼地转圈，祈祷诸神护佑，使农作物获得好收成，这便是望果节转田仪式的最早缘起。此时仅是藏族先民开镰收割前的一种祭神活动，还未形成正式的节日。

赤烈曲扎先生在《西藏风土志》中较详细地记载了早期的望果节活动。

> 开始以村落为单位，全体村民出动，绕本村田地转圈游行。队伍最前面，由捧着炷香和高举幡杆的人引路，接着由苯教巫师举"达达"（绕着哈达的木棒）和羊右腿领队，意为"收地气"、"求丰收"。后面跟着本村手拿青稞穗和麦穗的乡民。绕圈之后，把谷物穗插在谷仓或供在祭祀台上，祈求今年好收成。随后，便举行娱乐活动，内容有角力、斗剑、耍梭镖。这些竞技式的比赛，主要由大力士们参加，优胜者有奖。最后便是群众的唱歌跳舞，痛快地玩一天。②

这种以苯教教义为指导的望果习俗，一直延续到公元8世纪中期。8世纪后期，宁玛派兴盛，这时的望果活动随之改变为由咒师主持念咒这种带有宁玛派特色的形式来保佑庄稼丰收。15世纪格鲁派成为西藏的主要教派，渐居统治地位，望果节活动中便融进了更多的格鲁派色彩。在围绕着本村田地转圈的队伍当中，走在最前面的是举着佛像、打着旗幡的喇嘛们，手拿经幡或身背经书的村民们则跟在其后，绕着即将收割的麦田转圈，祈祷诸神保佑取得好收成。"15世纪后，望果活动就成为传统节日。"③ 随后，在原有角力、斗剑和耍梭镖等竞技比赛基础上又逐渐"增加了赛马、射箭、唱藏戏等内容"④，并且一直延续至今。

① 布德贡杰赞普时期的年代有多种说法，赤烈曲扎《西藏风土志》第162页中指出是公元5世纪末；张鹰主编《节庆礼仪》第130页中认为是2世纪前后；夏玉·平措次仁著，拉巴扎西译《西藏历史大事表》（西藏人民出版社2010年版）第178页中指出是公元前1世纪；廖东凡《节庆四季》第58页中认为布德贡杰时期在2000多年前。本书结合平措次仁和廖东凡观点，采用布德贡杰时期为2000多年之前说。
② 赤烈曲扎：《西藏风土志》，西藏人民出版2007年版，第162-163页。
③ 于乃昌：《西藏审美文化》，西藏人民出版1999年版，第96页
④ 赤烈曲扎：《藏族节日习俗》，《西藏民俗》2004年第2期，第34页。

（二）传统望果节藏戏演出

望果节在15世纪后演变为藏族的传统节日。但西藏农区气候差异较大，庄稼成熟时间不一，因此各地举办的望果节没有固定的日期，一般在"鸟王"——大雁南飞的季节到来之前举办各种活动。从前，"望果节的日期，由当地负责驱赶冰雹的咒师或者寺院的喇嘛掐算，也有由本豁卡、本村落男女巫师择定的，他们是山神、龙神或者是地方神的代言者"①。望果活动的第一天主要举行绕田仪式。② 这天，全村男女老少都穿上节日盛装，集中在一起，然后每家派一名代表身背经书去转田。转田队伍围绕着全村的庄稼地一边缓缓行进，一边唱着热烈悠扬的祈神歌曲，歌声休止间，众人齐声呼喊"恰古秀""央古秀"（"福德来了""吉祥来了"），"场面非常隆重，气氛极为庄严，自始至终都显示人们对神的祈求和赞美"③。第二天，跑马、射箭、拔河、演藏戏、歌舞篝火晚会等活动便开始举行。在这些活动中，藏戏演出颇受人们欢迎。本村庄有藏戏班的，演员在望果节之前已经开始排练要演出的剧目。转田仪式结束后的第二天，藏戏班就开始给村民表演藏戏。没有戏班的村庄则常常邀请附近的民间藏戏班来本村演出。望果节藏戏演出一般从上午10点左右开始，下午四五点结束，连续七八个小时演出一个剧目，中间不休息，演出场地主要在本村林卡或者打麦场，演员在场地中心表演藏戏，观众围成圆圈在四周观赏。藏戏演出快结束时，村民们开始煨桑，在浓浓的桑烟中，所有演员手捏糌粑粉，同时撒向天空，祈求粮食取得好收成。

传统望果活动中第一天的转田仪式以祭神、祈神为主，第二天举办的各种体育、娱乐活动则是为了取悦神灵。因为西藏地处高原，夏秋之间气候变化多端，经常发生暴雨和冰雹等灾难性天气。一场冰雹袭击之后，田地中已经黄熟、即将收割的麦子就会遭到摧毁。因为科学不发达，面对如此残酷无情的打击，村民们认为是他们违反了夏日禁忌，得罪了诸神，神灵发怒降冰雹和灾难以示惩罚。因此，他们在祈祷神灵保佑来年风调雨顺、粮食丰收仪式之后常举行角力、看戏、跑马、射箭等活动来娱乐神灵，博其欢心，避免再降灾难。对此，学者邓肯在《西藏的欢庆秋收戏》一书中指出，"藏戏在藏历七月末上演，恰恰时逢收获庄稼之前，其目的是向地神和神山等赎罪。由于诸神因戏剧而感快乐，所以便不会有冰雹或寒流出现"。因此，可以说望果

① 廖东凡：《节庆四季》，中国藏学出版社2007年版，第59—60页。
② 西藏不同农区望果节转田形式不同。详见廖东凡：《节庆四季》，中国藏学出版社2008年版，第58—69页；张鹰主编：《节庆礼仪》，上海人民出版社2009年版，第130—153页。
③ 张鹰主编：《节庆礼仪》，上海人民出版社2009年版，第140页。

节的藏戏演出以及众多活动都是村民娱乐神灵的一种方式。这些民众参与的活动在娱神时不但增添了欢快的节日气氛，而且也可以使忙碌了一年的村民的身心得到彻底放松。

可见，望果节中的藏戏演出、赛马等活动既是村民取悦神灵、祈盼丰收的一种方式，又是人们尽情享受节日快乐的一次机会。短暂的节日之后，村民们便开始了紧张而又繁忙的秋收、秋种工作。正如于乃昌先生所言，望果节"渊源于古老的宗教活动。人们在宗教活动中，把自己的向往和追求、理想和期望，向神灵和天国倾诉，用祭礼和颂歌来博得神灵和天国的同情。所以，人们往往不惜一切代价，用自己创造的美去奉祀神灵和天国，以求得到同等的报偿，人们也在心灵的慰藉中，与神灵共享自己创造的美"①。

（三）望果节藏戏演出现状

随着时代的变迁，现在西藏农区举办望果节的时间是村民以村落为单位根据当地气候和庄稼成熟情况自己决定的。因此，各地"过节的日期各有不同，如拉萨从阳历'八·一'开始，节期三五天不等。江孜、日喀则等地则在阳历七月中旬"②。近年来望果节的藏戏演出也有了新的变化。2011年8月17日笔者一行二人跟随拉萨市城关区有名的娘热民间艺术团一起到离拉萨市中心30多千米的柳梧村观看望果节的演出。柳梧村共有430多户农民，村党支部书记普布顿珠告诉笔者："我们村的望果节每年过三天。昨天（16日，笔者注）我们全村举行了转田仪式，今天和明天我们分别邀请娘热民间艺术团和觉木隆藏戏队来给村民们演出。"③下面笔者对这次观看演出的过程做简要介绍。

早上8:40，笔者一行二人在西藏自治区党校（笔者驻地）门口乘坐娘热民间艺术团米玛团长专车去演出点。

9:05，笔者到达演出场所——堆龙德庆县柳梧乡柳梧村村委会所在地。村委会是一个面积很大的院子，其中并排四间带有藏族特色的房间是平时村委会办公的地方。房间前面是一个长约10米、宽约6米、高约0.3米水泥面的演出舞台，舞台上面有钢筋做支架，蓝色彩钢板搭建而成的棚顶；舞台正前方有三级水泥台阶，供人们上下舞台使用。笔者到时，舞台的后面已经挂有一块浅绿色的花布幕幔，把前后场隔离开来，既形成三面观众一面"墙"的台地，又遮掩了后台存放面具、服装、道具

① 于乃昌：《西藏审美文化》，西藏人民出版社1999年版，第90—91页。
② 赤烈曲扎：《西藏风土志》，西藏人民出版社2007年版，第162页。
③ 采访对象：普布顿珠，地点：堆龙德庆县柳梧村村委会，时间：2011年8月17日上午。

等的箱子，起到"净化舞台"和"美化舞台"①的作用。前台紧挨幕幔中间设有一张藏式桌子，藏桌后竖有一根直径约1厘米的不锈钢细杆。杆顶端扎有葱绿的青稞穗，麦穗下方的汤东杰布唐卡画像上挂有洁白的哈达。藏桌上放有切玛、净水、青稞酒、酥油花等供品。

图3-13　柳梧村望果节舞台

舞台周围已经放满了附近村民在选好观看演出的地方后放上的大大小小、高高低低、五颜六色的卡垫、藏桌、凳子和椅子等物。这时，那些离村委会距离较远的村民开着四轮拖拉机或骑着摩托车从四面八方陆续来到村委会院外。他们从车上搬下桌凳、卡垫、食物等，纷纷进入村委会院内，寻找合适的地方看戏。

男女演员分别在村委会的两个房间开始化妆、换服装，做演出前的准备工作。

9：20，藏戏团鼓师小米玛次仁敲响第一次鼓声，告诉观众藏戏即将开演。

9：35，小米玛次仁第二次敲鼓。这时附近村民才提着盛有青稞酒的各种容器、装满酥油茶或甜茶的热水瓶陆续来到舞台下面，在自家事先放卡垫、桌椅的地方坐下，准备观看藏戏。

9：50，柳梧村普布顿珠书记致辞。

10：00，鼓钹齐响，《朗萨雯蚌》开始演出。

开演后，笔者观察有的村民全神贯注地欣赏藏戏；有的边看藏戏边捻佛珠；有的一边看藏戏，一边喝酥油茶或青稞酒；还有的时而看藏戏时而与身边的家人朋友低声谈论，弥漫着欢快的节日气氛。

13：28，《朗萨雯蚌》演出结束，开始吃午饭。

笔者一行二人和演员一起在村委会

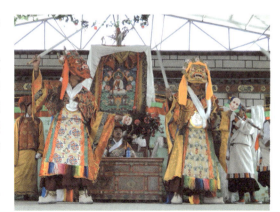

图3-14　《朗萨雯蚌》中羌姆表演

① 曹娅丽：《青海藏戏艺术》，民族出版社2009年版，第109-110页。

大院内用餐。丰盛的自助午餐由柳梧村准备。村委会附近的村民有的回家吃午饭,有的也和那些路途较远的村民一样,一家人和亲朋好友围坐在一起,一边吃着带来的食物,喝着酥油茶、青稞酒,一边说笑谈论。也有观众带着小孩在村委会大院内一角的许多小摊贩处吃午饭。

14:30,下午演出开始。主要有藏戏片段演出、藏族歌舞、藏族歌曲、汉语流行歌曲、小品等文艺节目。表演者自得其乐,观赏者乐在其中,到处洋溢着欢快的节日气氛。

图3-15　藏族舞蹈演出

图3-16　藏族歌曲演出

18:21,普顿书记在舞台前方燃起桑烟,举行"煨桑"仪式。演员们在台上载歌载舞,村民们纷纷上台给演员敬献哈达。

18:25,全体演员手捏糌粑,高声大喊三声"嗦"后,一起把手中的糌粑粉抛撒向空中,祈求风调雨顺、粮食丰收、吉祥如意。

18:30,演出结束,演员们开始换装,并把道具箱子等装运到本团大货车上。

19:18,笔者和演出人员乘坐大巴离开柳梧村村委会。

19:45,到达拉萨北郊娘热艺术团驻地。

20:26,笔者一行二人乘大巴返回自治区党校。

笔者在柳梧村观看演出虽然只是个案,却代表着当下望果节演出的普遍性。柳梧村普顿书记告诉笔者,18日觉木隆藏戏队来本村演出,同样是上午表演藏戏,下午表演歌舞。2010年、2011年和2013年的8月笔者先后走访了拉萨附近的觉木隆、措麦、马村,山南地区的扎雪巴、宾顿巴、乃东、泽当镇藏戏队以及日喀则地区的迥巴、湘巴、江嘎儿等藏戏队,发现这10个民间藏戏队在望果节的演出形式一样。2011年8月27日,笔者也曾跟随西藏自治区藏剧团这个唯一的专业表演团体到堆龙

德庆县马乡扎木村观看其望果节下乡演出，藏剧团也是上午演藏戏《卓娃桑姆》，中午休息吃饭一个小时，下午继续表演歌舞、小品等节目。可见，目前西藏民间藏戏队和专业团体在望果节的演出模式基本相同。

（四）望果节藏戏演出新变化

现在望果节藏戏演出与过去望果节的演出相比较，不同之处有以下几点。

首先，演出内容更加丰富多彩。过去望果节只演出传统藏戏剧目。现在望果节演出一般都是上午演藏戏，下午演歌舞、小品等节目，内容形式丰富多样。对此，娘热民间藏戏艺术团米玛团长告诉笔者："西藏交通不便利，很多老百姓一年只能看到一两次演出。中老年观众喜欢看藏戏，年轻人大都喜爱歌舞、流行歌曲、小品等。因此，我们一般根据邀请方的要求，同时也照顾那些从很远的地方来看演出的观众来安排一天的演出内容，把藏戏和藏族民间歌舞结合起来，力争满足不同年龄段观众的需求，吸引更多的人来观看。"① 当下望果节的演出集藏戏剧目、传统藏族歌舞、现代歌舞、小品、相声等多种表演技艺于一体以满足观赏者不同的审美需求，观众的喜好决定了当下望果节演出的内容，可见其娱神成分下降，娱人功能已占主导地位。

其次，演出时间安排更合理化。上午利用四个小时左右表演全本的藏戏剧目，演出结束后，留出一个多小时的午饭时间，有利于演员休息，恢复体力，保证下午有良好的演出状态，同时也让观众有吃饭和休息的时间。改变了过去藏戏连演七八个小时，演员只能在演出间隙吃喝的传统习惯，演出时间的安排更富科学性和人性化。

最后，演出场所日趋舞台化。随着新农村文化政策的实施，现在西藏每个行政村的村委会都有演出舞台。因此，各村望果节的藏戏演出几乎都在村委会院子中的舞台上，改变了过去在打麦场、林卡等空地演出藏戏的形式。同时也由原来的四面观众变为三面观看演出，前后台之分美化了舞台艺术。

总而言之，望果节是一个宗教文化和农业文化并存的节日。在最初农人祈祷神灵保佑粮食丰收的宗教祭祀性绕田仪式中，随着射箭、跑马、演藏戏等诸多民众参与的体育、娱乐活动的增加，望果活动中占主导地位的祈神、娱神功能不断下降，逐渐演变为人神共享、人神共乐的狂欢性节日，望果节的藏戏演出娱神成分愈来愈少，娱人功能日益加强，其世俗性倾向更趋明显化。

① 采访对象：米玛，地点：堆龙德庆县柳梧村村委会，时间：2011年8月17日上午。

第三节 西藏藏戏的其他演出时间

藏戏除在雪顿节和望果节这些重大节日演出外,也常在藏历新年和一些寺院的宗教节日以及拉萨达官贵族之家举行的宴会上演出,下面分述之。

一、藏历新年的藏戏演出

藏历新年和汉族春节一样,是一年中最主要和最热闹的一个节日。藏历新年经常举行藏戏演出,笔者发现在国内外资料中相关内容非常稀少,目前找到的文献记载只有以下三处。

其一,法国藏学专家石泰安在《西藏的文明》中指出:"在戏剧史问题上,我仅仅知道:在噶玛巴第七世活佛(1454—1506)时代,每逢新年便在寺院内演出戏剧。其中要上演佛陀的本生故事,大术士(成就者)们的历史、转轮圣王、大国(汉地、西藏、霍尔)君主、天神、非天和因陀罗与四方守护神的斗争。"① 根据石泰安先生这条文献,我们可推知在15世纪中期至16世纪的藏历新年期间,寺院中已经有藏戏演出,从他列举的众多剧中人物笔者推测当时表演的剧目可能有《文成公主》《白玛文巴》等。

其二,法国著名藏学女专家亚历山大·达维·耐尔在1918—1944年之间曾经三次(有说五次)亲自到西藏考察,收集了许多有价值的资料。她在《古老的西藏面对新生的中国》一书中对新年演藏戏习俗做了记述:"一年之始是元旦②,大家吃吃喝喝,足足庆贺一个月。其他的节日无非是元旦的翻版而已,不外乎是又吃又喝,似乎再也没有比这更好的娱乐方式似的。然而,藏族人并非不懂得欣赏艺术,他们也有自己的戏剧——藏戏,藏语叫作阿吉拉莫。通常,都是由一些流动的戏班演唱,哪个有钱人给钱,他们就到他家去演出;或者住在小客栈里,经常到外面卖艺。"③

其三,在国内,被称为"现代徐霞客"的殷乃德在《西藏见闻实录》中也提到了藏历新年时"走亲访友和娱乐活动最少要持续二天,不少地方还要演藏戏"④ 之事

① [法]石泰安:《西藏的文明》,耿昇译,王尧审定,中国藏学出版社2012年版,第315页。
② 原文是元旦,但笔者认为此处的元旦以藏历新年来理解可能更符合实情。
③ [法]亚历山大·达维·耐尔:《古老的西藏面对新生的中国》,李凡斌、张道安译,西藏社会科学院西藏学汉文文献编辑室内部资料,1986年,第94页。
④ 殷乃德:《西藏见闻实录》,东北师范大学出版社1986年版,第185页。

从以上资料可以看出,藏历新年期间,过去一些寺院和达官贵人家中常演藏戏来庆贺新年。新年时节,农牧民空闲时间较多,此时演藏戏既可以在一年辛苦劳作之后稍事放松,又可以酬神祈福,因此新年演藏戏这种传统世代相传,保持至今。

二、其他宗教节日的藏戏演出

(一) 达赖喇嘛坐床庆典仪式演出

新一世达赖喇嘛坐床时举行的庆典仪式中往往有藏戏表演。笔者目前所查阅到资料中有两条记载。一条是1879年5月,为了庆祝十三世达赖喇嘛土登嘉措坐床,"来自西藏各地的腰鼓队、歌舞队、藏戏班子在布达拉宫山下石碑前演出了精彩的节目"[1]。另一条记载则是民国时期,1939年3月,国民政府派蒙藏委员会委员长吴礼卿进藏主持第十四世达赖喇嘛坐床事宜。朱少逸等人受其派遣从西康出发于1939年11月25日先行抵达拉萨。朱少逸在拉萨居住五个多月,他的《拉萨见闻记》中记载了他在十四世达赖喇嘛坐床后的庆祝活动中所看到的藏戏演出情况。

> 各地藏民,为表示庆祝,纷纷组织剧团,远道前来拉萨轮流至行辕及各藏官家演剧,剧之种类不一,不懂藏语者,颇难领略其内容意义,惟一言以蔽之,仍不出歌舞剧之范围耳。二月二十八日,即藏历一月二十日,集中拉萨各剧团,乃专为行署职员联合公演,剧场设行署后一空场上,作圆形,以绳障其四围,场北搭帐篷一,余等即坐帐篷内,场四周,藏人围观者甚众。是日共有十七剧团相继演出。演员亦化装作男女形状,饰男者,多带纸制面具,有平有突,有美有恶,据云面型之美恶,亦代表所饰角色之邪正;饰女者,则满头插花,面涂脂粉,若以化妆技术言之,颇类内地乡民祈雨时所演之花会,表情亦多相似处。演时多由一身躯高大之英雄为领导,其装扮极似平剧中之黄天霸,余人分成两排,且歌且舞,千篇一律,无甚可观,剧情亦无法领会。最后一班,演员个别作旋风舞,身体或前或后,或左或右,同时轮转不已,其所着长袍,随身旋动,成轮盘状,颇为不易,演员来自后藏,乃藏中最著名之剧团也。每一剧团上演,余等必着人以哈达挂演员头上,演毕,复各赏以藏银数十两以至百两不等。一演员于接受赏银后,学作汉语曰:"道谢大人。"引起全场之开笑。自下午一时起,至七时止,

[1] 恰白·次旦平措等:《西藏通史》,陈庆英等译,西藏古籍出版社2004年版,第941页。

共演六小时,据云各剧团已大为缩短,否则一长剧即连演二三日也。①

以上两条文献分别记载十三世、十四世达赖喇嘛坐床举行庆典时都有藏戏团体演出藏戏来助兴之事,可见在达赖喇嘛坐床等重大节日中都有邀请藏戏团体演出藏戏的习俗。

(二)札什伦布寺的斯莫钦波节表演

札什伦布寺,意为"吉祥妙高山寺",建筑在日喀则城西尼玛山南坡上。宗喀巴弟子根敦朱巴在明朝正统十二年(1447)创建,四世班禅罗桑却吉坚赞时大规模扩建,清初开始成为历世班禅驻锡之地。札什伦布寺建筑规模宏伟,是藏传佛教格鲁派第四大寺。

每年藏历八月上旬,札什伦布寺都要举行一年一度规模盛大的宗教节日斯莫钦波节。"斯莫钦波"意为"大型表演"。斯莫钦波节创始于19世纪中叶的七世班禅丹白尼玛时期,距今已有近两百年的历史,其主要活动是表演密宗金刚神舞,为期三天。第一、二天跳神,第三天除表演称为"噶尔"的宫廷乐舞,跳六长寿等舞外,还有昂仁的迥巴,仁布的江嘎儿和南木林的湘巴这些蓝面具的藏戏表演。札什伦布寺的"这个节日原是跳神驱鬼的纯宗教活动,经长期的发展,已演化为日喀则地区隆重的传统节日。如今,斯莫钦波的影响不断扩大,早已超越了地域,已成为全藏引人注目的宗教艺术盛会"②。

(三)木鹿白萨节

木鹿白萨节,汉语意为"木鹿寺喇嘛演新剧,也有服饰表演、人物造型展示的意思"③。木鹿寺喇嘛演出藏戏大约始于20世纪初,一般在藏历八月初一演出。"有人说木鹿白萨每隔十二年才演出一次,也有人说,每逢藏历羊年或者猴年的八月,是演出的日子。"④廖东凡先生于20世纪80年代在拉萨市南郊的藏式碉楼找到曾经在木鹿寺当喇嘛时多次扮演过木鹿白萨里人物的75岁高龄的平措老人。老人回忆道:"我是1910年出生的,七岁进木鹿寺当僧人,十三岁的时候演出过一次,二十三、三十二岁的时候,各演过一次,1956年,我四十六岁的时候,成立自治区筹委会,拉

① 拉巴平措、陈家琎主编,西藏社会科学院西藏藏学汉文文献编辑室编辑《使藏纪程·拉萨见闻记·西藏纪要》三种合刊,全国图书馆文献缩微印复制中心出版1991年版,《拉萨见闻记》第84-85页。
② 陈立明、曹晓燕:《西藏民俗文化》,中国藏学出版社2010年版,第367页。
③ 廖东凡:《节庆四季》,中国藏学出版社2007年版,第169页。
④ 同上,第170-171页。

萨举行了盛大的欢庆活动。木鹿寺喇嘛也准备演出，节目都排练好了，最后没演成，好像从那年开始，木鹿白萨再没有演出过了。"① 平措老人还告诉廖东凡先生，木鹿白萨演出"一般要进行三天，八月初一演藏戏德巴敦巴（即岱巴登巴，笔者注），这是一个王子到恶鬼罗刹地方，盗取救命仙草的故事。初二演藏戏《哥哥顿珠和弟弟顿月》，据说剧本是由五世班禅大师洛桑益西亲自编写的。八月初三，演出'米纳'，翻成汉语是'各类人物'，这是整个木鹿白萨演出中最热闹、最精彩、最好看的部分，由木鹿寺僧人扮演西藏地方政府的僧俗官员、藏军首领、拉萨各族各界代表人物等等"②。从平措老人的回忆中可以看出木鹿寺也有演出藏戏的习俗。

三、贵族官员宴会的藏戏演出

西藏和平解放前，贵族官员举办宴会时有邀请民间藏戏班演出助兴之习俗。宴会演出按照贵族官员举办地点不同可分为家中宴会演出和林卡宴会演出两种。

（一）家中宴会演出

过去拉萨的贵族、官员因生子、做寿、婚嫁等举办的喜庆宴会上也常常邀请藏戏班来助兴演出。笔者看到家中宴会表演藏戏的较早文献记载为1911年上海自治编辑社出版的《西藏新志》。"五月七日，唱蛮戏，系后藏娃充当此差。装成男女，头戴纸扇面两个在耳上，手执竹弓一张，群相跳舞，是即为戏。其所唱着，大约唐公主时事为多。各噶布伦家唱一天、二天不等，大会亲朋，日耗数百金不止。"③ 从上可以得知当时在宴会上表演藏戏的是日喀则的一个戏班，所演剧目是八大传统藏戏中的《文成公主》。

英国外交家查尔斯·贝尔在《十三世达赖喇嘛传》中的第48章《达赖喇嘛举办的戏剧表演》中记述了他为讨十三世达赖喇嘛欢心，在1921年的雪顿节陪同达赖喇嘛观看藏戏后专门举办持续三天戏剧表演会的情景：

> 本来我只打算举办两天，但我第一天发现，达赖喇嘛想叫我让他最喜欢的剧团有表演的机会，这个剧团的舞蹈特别好。因此，第二天星期六，我让那些优秀舞蹈演员登台，其他人则在星期一表演，这两个剧团的表演顺序应当这样安排，

① 转引自廖东凡：《节庆四季》，中国藏学出版社2007年版，第171页。
② 同上，第171页。
③ 《西藏新志》（三卷），上海自治编辑社铅印本清宣统三年版。转引自《中国地方志民俗资料汇编：西南卷下》，北京图书馆出版社1991年版，第911页。

这是为大家认可的。每个戏如果全部上演均需五个整天；但我规定，一个戏只演一天，男女演员的服装都是从达赖喇嘛的仓库借用的。我举办了这场表演，他很高兴。①

查理·柏尔在《西藏志》中写道："上流阶级及富足之家举行宴会，宾客均在晨九时驾临，至午后六、七时始离去。若辈玩掷骰之戏，并请一戏剧团表演，所演皆著名之戏剧……"②

从以上文献记载可以看出西藏贵族在家中举办宴会时也常常邀请藏戏班演出助兴。在这些贵族家中的院子表演藏戏时，"这家的主客都聚集在藏式房子的廊台下，严格按照自己的社会地位依次就座。家里的仆人、奴婢和他们的朋友，还有邻居以及所有来看戏的人，乱哄哄的挤在一起观看演出。在这种时候，不管是谁，只要他想看戏，都可以进来。院子的中央就是演戏的舞台，演员的演技并不高，常演的节目有两个，其中一个是《赤美滚丹》的故事……另一个常演的藏戏叫《朗萨姑娘》。说的是一个年青姑娘如何虔诚地寻求超度，最终神奇地登上天界。不过，故事的结尾往往不能由演员表现出来。除了这两个戏外，当然还有许多其他的戏……不言而喻，嘎波们经常点召戏班到家里演出，并且也欢迎那些流浪经过家门的戏班子"③。法国著名女藏学家亚历山大·达维·耐尔的这段文字较为详细地给我们还原了当时贵族家中藏戏演出的场面，使我们对此有较深入地了解。

（二）林卡宴会藏戏演出

夏天是西藏一年中最好的季节，树木葱绿、百草丰茂。过去，拉萨贵族和僧俗官员有在林卡举办野外宴会的习俗。这些贵族世家及噶厦地方政府官员在林卡宴请宾客时，那些"民间艺术团和藏戏团常常被请进林卡，在欢宴当中，表演歌舞藏戏节目"④。有些官员不仅喜欢观赏藏戏，而且还有登台演藏戏的嗜好。例如，出身名门、曾任西藏自治区人大常委会副主任的雪康·土登尼玛先生在1959年前常"与同僚们自排自演藏戏，在饮宴时演出。他扮演过苏吉尼玛，这是同名藏戏中一位美丽而善良

① ［英］查尔斯·贝尔：《十三世达赖喇嘛传》，冯其友、何盛秋等译，西藏社会科学院西藏学汉文文献编辑室内部资料1985年版，第324页。
② ［英］查理·柏尔：《西藏志》，董之学、傅勤家译，商务印书馆1936年版，第318页。
③ ［法］亚历山大·达维·耐尔：《古老的西藏面对新生的中国》，李凡斌、张道安译，西藏社会科学院西藏学汉文文献编辑室内部资料1985年版，第94-96页。
④ 廖东凡：《节庆四季》，中国藏学出版社2007年版，第56页。

的仙女，还演戴白面具的老人，逗得观众哄笑不已……"① 可见，过去贵族世家及僧俗官员举办的宴会上常邀请藏戏班来演出助兴。

四、集市贸易的藏戏演出

西藏过去各地有一些传统集市，有的每年举行一次，有的一年举行两三次。在扎囊县强巴林"冲堆"、错那县亚玛荣、羊卓雍湖边的达陇、当雄的当吉仁、江孜的达玛还有吉隆、萨迦、亚东的下司马等地都设有许多定期的传统集市和国际贸易市场，届时各地各种戏班一般都去这些市场进行卖艺演出。在西藏卖艺演出，必须预先联系，征得当地主管头人或包场主同意才能演出，不能随便在街头或集市演出。② 观众不用买门票，在演出快结束时随意捐赠一些钱物即可。

五、新节日的藏戏演出

西藏和平解放后，西藏藏戏的演出时间也发生了新的变化，除了尊重原有民族习俗外，每年藏戏演出的时间有所增加。现在每逢元旦、五一、七一、国庆等国家法定节日，西藏各地一般也有藏戏演出。

笔者在调研中发现，随着西藏经济、旅游业的飞速发展，山南和日喀则等地区分别建立了雅砻文化节、珠峰文化节等新节日，每年举办的文化节上都有不同流派的藏戏汇演，吸引了众多的观众。除此之外，县、乡等地方行政部门举办的民族活动、纪念活动等都有藏戏团体进行演出。2011年8月10—13日，笔者在日喀则地区亲身经历了第九届珠峰文化节在达热瓦林卡举办的藏戏展演，分别观看了由著名的蓝面具藏戏流派迥巴、湘巴和江嘎儿等民间藏戏艺术团表演的《朗萨雯蚌》《顿月顿珠》和《诺桑王子》等剧目。

综上所述，藏戏演出的传统习惯除了在雪顿节、望果节及其他宗教节日演出外，在藏历新年、集市贸易、西藏贵族举办的宴会上也常邀请藏戏班演出助兴。演出习俗可以反映某一剧种的艺术个性，从上述西藏藏戏传统演出时间可以看出其宗教性与世俗性为一体的独特品性，且藏戏演出时间主要集中在每年的7、8月份，演出季节性较强。近年来，随着西藏新建节日文化中藏戏演出的增加，藏戏娱乐民众的功能愈来愈强，演出时间分布较广，演出季节性强的特点改变较大。

① 廖东凡：《节庆四季》，中国藏学出版社2007年版，第56页。
② 刘志群主编：《中国戏曲志·西藏卷》，文化艺术出版社1993年版，第270页。

图 3-17　2011 年第九届珠峰文化节演出舞台

图 3-18　第九届珠峰文化节节目单

第四节　西藏藏戏演出形态特点

藏戏在几百年的表演实践中形成了自己独特的演出特点,本节拟对传统藏戏和新编剧目的演出形态特征进行分析。

一、西藏传统藏戏演出形态特点

(一) 程式化的演出结构模式

"戏曲程式是创造戏曲形象表现力很强的一种特殊形式。它管束表演的随意性并放纵它有规律的自由;戏曲的强大表现力,戏曲美的感染力,戏曲形象的思想性(包括剧本),就寓于这种既有规律又有十分自由的程式之中。"[①] 几百年来,传统藏戏在长时间的演出实践中形成由温巴顿、说雄和扎西这三个不可分割的部分构成的比较完整的程式化的演出结构模式,反映出藏民族独特的审美情趣。

1. 温巴顿

传统藏戏的开场戏藏语称为"温巴顿","温巴"汉语意为"猎人或渔夫","顿"是"开场"之意,意为"温巴开场"。开场戏的内容和表演程式可用三句话来概括:猎人平整净地、甲鲁太子降福、拉姆歌舞欢庆。下面对这三部分表演内容及成因做解读。

① 苏国荣:《戏曲美学》,文化艺术出版社 1999 年版,第 216 页。

（1）猎人平整净地

乐师奏响鼓钹之后，七个头戴温巴面具①、右手持"达塔"（用五彩绸带装饰成的彩箭，笔者注）扮演温巴的演员首先出场。他们先一起表演祭祀、礼赞性的舞蹈，随后每个温巴依次演唱一个长调唱腔，再集体表演一段舞蹈。温巴的舞蹈和演唱表示平整场地、赞美山河、介绍来历、祝福迎祥等内容。猎人平整净土来历与汤东杰布修建第一座铁索桥有关系。据《中国戏曲志·西藏卷》记载："由于当时人力、财力有

图 3-19　温巴净土

限，技术上也有困难，在把铁索链拉过江时常常掉入水中，工程难以进展。汤东杰布不好再向已作支援的信徒和大小施主去募捐，就另想办法。当时建桥民工中有山南来的能歌善舞的七姐妹（一说是七兄妹），汤东杰布在白面具戏基础上吸收民间和宗教的各种带有戏剧因素的表演艺术编排节目，设计唱腔和动作，研究鼓钹击法指导七姐妹排演，并去卫藏地区进行募捐演出。七姐妹聪颖俊丽，舞姿轻盈飘逸，歌声优美动听，凡是前来观者，都觉新奇好看，同声赞叹是天上的仙女下凡。藏语称仙女为'拉姆'，藏戏被称作'拉姆'，亦即由此而来。在后来的演出中改扮表演成'温巴萨江萨堆'的开场节目，亦称'温巴顿'，主要是净场祭祀，祈神驱邪，戴着蓝面具进行舞蹈，同时还有'达通'、'达仁'、'扎西'等多种唱腔。"②而《中国戏曲志·西藏卷》中又提到另一种温巴开场的渊源传说，认为温巴是由白面具早期剧目《诺桑法王》中的青年渔夫演变而来，温巴本有猎人或渔夫之意。③这两种观点学界目前尚无定论。相较而言，笔者认为第一种说法中对温巴出场的具体数目和表演内容来源的表述可能更符合实际情况。

探究此部分仪式性表演形成原因，边多先生认为，"所谓'平整净地'，这主要是根据藏族最古老的苯教的基本思想，认为演出场所居住着许多神和鬼，为了众人的安全，不碰撞他们，把神请到别处去，把鬼驱赶到演出场所之外，然后才能演出正

① 白面具藏戏中最初叫"阿若娃"，后和蓝面具藏戏一样通称为"温巴"。蓝面具和白面具藏戏中"温巴"所戴面具颜色不同。温巴出场人数除七位之外，有时有五位，有时还有九位，演出大多以七位为主。

② 刘志群主编：《中国戏曲志·西藏卷》，文化艺术出版社 1993 年版，第 17 页。

③ 此观点见刘志群主编：《中国戏曲志·西藏卷》，文化艺术出版社 1993 年版，第 18 页。

戏。由于藏人的生活和文化传统等各方面都深受本土文化苯教思想的影响，认为万物有灵，灵魂不灭，因此自古以来形成了一整套与之相关的习俗。认为山有山神，地有地神，水有水神以及家神、灶神、男神、女神、战神等等，以'上祀天神、中兴人宅、下镇鬼神'、'为生者除障，死者安葬，幼者驱鬼'为基本准则，有一整套的祭祀禳解仪式。上述所谓藏戏开场戏中温巴的'平整净地'，就是这样产生出来的"①。由此可知，西藏苯教万物有灵思想是温巴平整净土仪式性内容形成的主要原因。

（2）甲鲁太子降福

甲鲁，汉语意为"王子"或"太子"。温巴表演完后，两个甲鲁手持竹弓，身穿甲鲁切（即王子装束，笔者注）进入场地后，"双手平持竹弓，举向苍天，脚步后退又向前，反复数次……节奏由慢转快，接着左右旋舞"②。他们"以老成、庄重、朴实的表情动作，先作祈神赐福的舞蹈表演，然后两人交替演唱长、中、短三种类型的唱腔，表现向天神祭以歌舞，向汤东杰布顶礼膜拜，向各方保护神祈求赐福等内容"③。演唱完之后，每个甲鲁按

图3-20　甲鲁降福

顺时针表演绕场一周的旋转舞蹈。"甲鲁晋拜"表演内容据说产生于汤东杰布修建后藏通门的扎西孜铁桥时。通门一带称其家族长老为"甲鲁"，汤东杰布带人"募捐演出时，七姐妹的温巴歌舞表演激起了家族长老们的兴致，他们头戴大黄（或红）高帽，身穿衣领上配有十字团花装饰的氆氇大袍，也上场同七姐妹同歌同舞。他们的表演很受观众欢迎，汤东杰布加以编排，增加了一个'甲鲁晋拜'的节目，以后形成两个甲鲁进行表演，服装是古代部落土酋王子装束，上面装饰着'轮王七政宝'，他们表演时手持竹弓，一方面代作手杖，一方面也象征权威。甲鲁亦为藏戏领班，后形成一种习尚"④。《中国戏曲志·西藏志》中同样提出甲鲁由白面具剧目《诺桑法王》

① 边多：《藏戏艺术与民间文化艺术的历史渊源》，《戏剧艺术》1992年第1期，第52页。
② 刘志群主编：《中国戏曲志·西藏卷》，文化艺术出版社1993年版，第169页。
③ 同上，第180页。
④ 同上，第17页。

中诺桑王子一角色变化而来之说。① 甲鲁表演之后，常有一段甲鲁与温巴之间以口语对白调笑打趣的喜剧表演。这些插科打诨、逗人发笑的对白一般没有台本，演员大都根据当时演出情况即兴发挥，深受观众喜爱。

（3）拉姆歌舞欢庆

最后，七个拉姆依次进入表演场地，②"拉姆"，汉语意为"仙女"。她们按照排列顺序演唱"迎祥步步高"的唱腔，"表现向无上佛祖、向佛法僧三宝，向铁桥大师修行的圣山和尊者本人祈祷的内容"③。演唱完，每个拉姆分别献上旋转舞蹈，表示仙女下凡，与人间共享欢乐。有学者认为七个拉姆分别来自三界不同的仙境，她们所穿服饰中蓝色、红色和绿色这些不同颜色的长袖衬衫象征其来自上界、中界和下界不同的仙境。④ 拉姆歌舞欢庆的来源据说

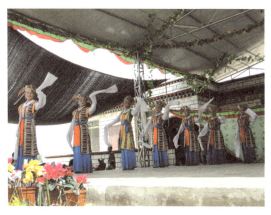

图 3-21 拉姆歌舞

是因为看到自己部族长老亲自上场参加温巴歌舞表演"爱好歌舞的姑娘们更耐不住，也情不自禁地投入表演的行列，使演出更为增色。后经汤东杰布加工，形成了'拉姆鲁嘎'的节目。拉姆的服装按古代藏女装束外，头戴五佛冠"⑤。也有拉姆角色是由《诺桑法王》中仙女云卓拉姆和其姐妹演变而来之说。

拉姆旋转舞蹈之后，七个温巴也不甘落后，一个个出场表演打蹦子⑥，他们旋身绕场转舞，轻如飞燕、疾若惊鸿，常掀起歌舞竞技的高潮。一般来说，第一温巴和第二温巴表演的躺身打蹦子"拍尔钦"舞技是全戏班或剧团最精彩的。他们可以连续打蹦子绕场几圈，常常赢得观众雷鸣般掌声。最后，温巴、甲鲁和拉姆集体载歌载舞

① 刘志群主编：《中国戏曲志·西藏卷》，文化艺术出版社 1993 年版，第 18 页。
② 拉姆出场人数也有七位以上的，一般以七位为标准。
③ 刘志群主编：《中国戏曲志·西藏卷》，文化艺术出版社 1993 年版，第 181 页。
④ 此观点详见雪康·索南塔杰：《西藏藏戏各流派的艺术特征与琼结扎西雪巴白面具藏戏的起源》，《西藏艺术研究》2003 年第 4 期，第 46 页；张鹰主编：《藏戏歌舞》，上海人民出版社 2009 年版，第 115 页。
⑤ 刘志群主编：《中国戏曲志·西藏卷》，文化艺术出版社 1993 年版，第 17 页。
⑥ 打蹦子是西藏传统藏戏中一项难度较高的技巧性表演，分大蹦子和小蹦子两种，要求双臂平伸，沿场地转大圈飞快地翻身旋舞。其中躺身大蹦子难度最大，身体与地面倾斜度小于 45 度，辫子、双手和双脚同时发出响声。在温巴顿中，每个饰演温巴的演员都要轮番打蹦子转场，有的连续可以打上 20 多个躺身大蹦子。

结束开场戏表演。

温巴顿是每一出传统剧目演出正戏之前必须表演的仪式性内容，除向观众祝福、介绍演员与观众见面之外，还有"净场、驱鬼、祭祖迎神的重要意义"①。开场戏中温巴和甲鲁的歌舞表演大都带有宗教祭祀性质，具有拙朴、庄严、神秘的韵味。

在传统的开场戏中间常穿插进大量的藏族民间歌舞和百技杂艺表演，16名场上演员必须以自己最拿手的演唱、舞蹈或杂技等技艺来展示各自的艺术才华和吸引观众。过去藏戏演出的开场戏中每位演员竞技献艺原原本本地表演下来，可以演出大半天或整整一天。笔者在调研中发现，当下各民间藏戏班的开场戏演出一般持续半个小时到一两个小时，大多数演出时间为一个小时左右。在许多大型综艺演出中，温巴顿常成为一个独立的藏戏表演节目。温巴开场中的歌舞、杂技等技艺表演常游离于剧情之外，却深得广大大藏族群众的喜爱。观众对传统藏戏的剧情内容非常熟悉，因此看戏不仅仅是观看戏剧情节，更主要是欣赏不同流派演员的演唱技巧和舞蹈表演。温巴顿中这种"百戏杂糅"的演出形态与宋元戏剧中杂陈各种技艺相同，也许可以为中国戏曲发展初始阶段提供活的标本。

2. 说雄

"雄"是"正本""正文""中心"之意。"说雄"，意为"全剧之中心"，即"剧中故事内容"之意。说雄作为西藏藏戏剧目演出的核心内容，表现一定的戏剧情节和冲突，为藏戏的正戏表演部分。

说雄是西藏藏戏的主体内容，体现出独特的表演形态。演出时，场上演员一般围成半圆或圆圈，由剧情讲解人——剧中扮演温巴或甲鲁的戏师从队列中走到场地中央用连珠韵白腔调介绍一段戏剧情节后退回原来位置，演员出列到场中表演区扮演角色，通过唱腔、对白、动作、舞蹈等表演方式演绎完上述剧情后回归原位，场上其余演员则一起帮腔或舞蹈；戏师再出列到表演区接着介绍下一部分剧情，演员再入场地中心表演，然后所有人一起伴唱或伴舞。如此演出程式循环往复，一直到完成整个说雄部分的演出。可见正戏是"由剧本为框架的念白说戏、唱腔和表演结合的剧情演绎、喜剧和歌舞交替（甚至旁众的介入和参与）的插入段落等循环构成。藏戏的中间部分不仅具有很大的伸缩性，同时也具有很大的变幻性。采用的是一种带有周期性循环因素的渐进式并列结构形式"②。传统藏戏演出不分场次，实际上剧情讲解和伴唱伴舞就起着划分场次的作用。

正戏中每表演完一段剧情后穿插的集体舞蹈"果儿切"（汉语意为"圆形"），或

① 张鹰主编：《藏戏与歌舞》，上海人民出版社2009年版，第28页。
② 觉嘎：《藏戏综述》，《乐府新声（沈阳音乐学院学报）》2009年第1期，第53页。

同时演唱一些符合藏戏鼓点节奏、旋律的藏族民歌。这些歌舞大多与剧情内容无关，主要是用这种"节外生枝"的艺术手段来达到烘托气氛、过渡情节、转换场次和增强艺术效果的作用。"虽然中间部分的歌舞杂戏等插入部分具有一定的随兴性和灵活性，甚至从某种角度上看还可能略显零碎而缺乏逻辑性，但这些插入因素在整个结构当中却有着特殊的结构力。因为在这些'突发'的偶然性'戏外'因素中，不仅包含有技术层面的结构手段，同时也包含有观念意味的审美逻辑，甚至恰恰这一部分便把戏剧推向层层高潮，进而给观众带来更多的愉悦和期待而形成特殊的审美效应。"①

黄天骥先生在《元剧的"杂"及其审美特征》一文中曾提出元杂剧在舞台演出时为弥补折与折之间的空场，在"折与折之间是有爨弄、队舞、吹打之类的片断作为穿插"②，使"情节完整的故事段落，与伎艺杂耍并列，轮番上演"③，显示出演出角度"杂"的特征。笔者认为传统藏戏说雄中每一段戏剧情节结束后穿插的与剧情无关的民歌、舞蹈等同样显示"杂"的演出形态，可以为中国元杂剧中各种技艺杂陈的舞台表演阶段提供鲜活的案例。

3. 扎西

"扎西"，意为"吉祥"。它是正戏演完后一个祝福迎祥的综合性仪式段落。按照传统藏戏的表演程式，吉祥结尾主要由戏师念诵祝词、集体载歌载舞、祝福观众、烟祭祈福、抛撒糌粑、敬献哈达、接受馈赠等内容组成。演出即将结束时，场上鼓钹齐鸣，煨桑祭祀的香烟飘荡在广场上空，全体演员一边歌唱一边举起雪白的糌粑粉，同时撒向天空，以此酬神，祈求神灵永保人间幸福。这时，有的观众向场地中央抛扔包裹钱币的哈达，有的上场向演员敬献哈达，有的加入到表演的队伍中和演员一同载歌载舞，出现了演员和观众一起大狂欢的热烈场面。其中煨桑祈福、抛撒糌粑是藏族祝福祈祥仪式性习俗的展现。

煨桑是藏族一种焚香祭神的仪式习俗。"煨"即焚烧之意，"桑"是藏语的音译，有"烟""烟火"之意，综合二者之含义可理解为"烟祭"。"现在泛指向佛、菩萨、护法神、战神、地方神和土地神等进行的一种供养仪式。"④ 藏族的烟祭仪式产生有数千年的历史，是藏族先民原始宗教祭祀仪式之一。煨桑烟祭仪式最初起源于取悦神灵驱除污秽的一种活动。早期部族的男子外出打仗或狩猎归来时，部族中的长老、老年人以及妇女儿童到村外的郊野上焚烧柏树枝叶和香草来迎接，并在归者身上泼洒净

① 觉嘎：《藏戏综述》，《乐府新声（沈阳音乐学院学报）》2009年第1期，第53页。
② 黄天骥：《元剧的"杂"及其审美特征》，《文学遗产》1998年第3期，第44页。
③ 同上，第43页。
④ 措吉：《甘德县"德尔文部落"煨桑仪式的田野考察》，《西藏大学学报》（社会科学版）2011年第1期，第129页。

图 3-22　演出即将结束时点燃桑烟祈福　　　图 3-23　演出即将结束时抛撒糌粑祈福

水，期许用烟火和净水来驱除他们因战争或其他原因沾染上的各种污秽之气，后逐渐成为一种民间习俗。藏族先民煨桑的功能和目的主要有三种："其一，藏族先民利用柏树枝叶以及其他含有香味的植物枝叶在燃烧时所产生的那些'滚滚浓烟'，来达到其'驱除一切污秽之气味'的目的；也就是说起到了'净化'的作用；其二，藏族先民利用煨桑时所产生的那股'烟雾'，以'达神'和'迎神'，起到祈求神灵降临并赐予福泽的作用；其三，在举行煨桑仪式时，所产生的这种'桑烟'也是一种藏族先民专门献给神灵的供品。"[1] 苯教继承煨桑祭祀仪式后，其依然保留着"驱除污秽之气，以求清洁平安"这一古老的煨桑仪式的"净化"功能；藏传佛教吸收煨桑仪式后，逐渐演变为一系列复杂的宗教仪轨，乃至形成藏传佛教的传统节日——"世界公桑日"，其侧重点则由最初的驱除污秽之气转变成祀神祈愿为主。除宗教煨桑仪轨之外，在民间也形成在藏历新年、宗教节日、望果节等节日燃烧柏树枝叶、杜松、糌粑、酥油举行煨桑仪式以达到取悦神灵、祈求神灵佑助的习俗。

藏戏的扎西结尾主要有祈福迎祥的功能，因此人们把煨桑烟祭、抛撒糌粑等民俗仪式运用到戏曲表演尾声以求达到悦神、祀神之演出目的，呈现出仪式戏特征。

综上所述，藏戏的开场戏、正戏和尾声构成传统藏戏程式化的演出结构模式。"开场戏和吉祥的尾声，无论是演出什么样的传统剧目，这一头一尾的基本内容，表演形式、音乐舞蹈等都不作任何改变，而这种表演程式自古以来基本一直沿袭到现在。"[2] 藏戏的温巴顿开场、正戏说雄和扎西结尾已经构成传统藏戏程式化的演出结构模式。其中，"'雄'即正剧或剧目成为其核心，这样'温巴顿'和'扎西'成为

[1]　周锡银、望潮：《〈格萨尔王传〉与藏族原始烟祭》，《青海社会科学》1998年第2期，第100页。
[2]　边多：《藏戏艺术与民间文化艺术的历史渊源》，《戏剧艺术》1992年第1期，第52页。

附着在'雄'上的仪式元素,虽然不是核心,但其价值和意义至今依然是不可忽视的"①。藏戏中驱鬼净场、祭拜戏神的开场和煨桑烟祭、抛撒糌粑、祈福纳祥的尾声遥相呼应,表现出仪式戏特征。这两部分仪式戏和演绎故事的正戏并列,表现出西藏藏戏具有仪式戏和戏剧并存的独特品性,为中国戏曲从仪式戏向传统戏剧的演变提供了活的标本。

传统藏戏温巴开场和扎西结尾中的歌舞、杂技,正戏中表演完一段剧情后穿插一段在鼓钹伴奏下进行的集体舞蹈"果儿切"("圆形"之意,笔者注)或同时演唱一些符合藏戏鼓点节奏、旋律的藏族民歌。这些杂技、歌舞大多与剧情内容无关,主要是用这种"节外生枝"的艺术手段来达到烘托气氛、过渡情节、转换场次和增强艺术效果的作用。广大藏族群众对传统藏戏剧情内容非常熟悉,因此看戏不仅仅是观看戏剧情节,更主要是欣赏不同流派演员的演唱技巧和舞蹈表演。这些游离于剧情之外的民间歌舞使"剧情所要达到的'净化'观众心灵的实际目的(包括对宗教观念的宣传),是通过舞——烘托气氛——吸引观众——了解剧情、得到'净化'(或者感化)的线索来完成的。二者的关系是间接的,但却不是毫无关系的"②,反映出藏民族特有的审美趣味和欣赏习惯。

传统藏戏中游离于剧情之外的歌舞、杂技显示出"百伎杂呈"的演出形态。这与折与折之间插演的"爨弄、队舞、吹打"等诸般技艺的元杂剧演出形态相同。笔者认为研究传统藏戏中"百戏杂糅"的特征可以为元杂剧舞台表演中歌舞、杂技等诸般伎艺杂陈提供鲜活的案例。

(二)叙述体与代言体相互交错的表演形态

汉族戏曲表演形态一般都是代言体,传统藏戏正戏部分则呈现出叙述体和代言体相互交错进行的特殊表演形态。

传统藏戏中程式化的温巴开场和扎西结尾适应于任何剧目演出,与所演剧目内容关系不大。正戏(也称说雄)是传统藏戏的主体部分,最能体现其独特的表演形态。每个剧目的正戏都由剧情讲解人——剧中扮演温巴或甲鲁的戏师从队列中走到场地中央,用连珠韵白腔调介绍一段戏剧情节后退回原来位置。演员出列到场中扮演角色,通过唱腔、对白、动作、舞蹈等表演方式演绎完上述剧情后回归原位。戏师再次出列接着介绍下面的剧情,演员再次入场表演。如此演出程式循环往复,一直到完成整个说雄部分的演出。

① 桑吉东智:《从仪式到艺术:以"雄"为核心的阿吉拉姆》,《中国藏学》2012年第2期,第204页。
② 姚宝瑄、谢真元:《藏戏起源及其时空艺术特征新论》,《西藏研究》1989年第1期,第111页。

说雄中的剧情讲解人用固定的念诵调逐段叙述戏剧情节，引导角色上场；演员依照剧情讲解人所讲述内容出列到表演区扮演剧中不同角色代言表演。汉族戏剧表演中较难处理时间和空间的转换问题，而传统藏戏一般通过戏师的叙述来完成时空变化，"有时几句'雄'词就算过了较长的时间单位，或几天、几个月乃至若干年。地点变化随内容而发生，说到那里，就算抵达了那里。演出的整个过程，是场景变化的整个流程，是时间延续的一定限度的浓缩后的再现"①。说雄充分展示出叙述体说唱文学时空转换纵横捭阖、挥洒自如的优势。剧情讲解人向观众介绍剧情，主要承担叙事功能；演员则进入角色，生动形象地把戏剧情节表演给观众，使单一讲述的故事情节转变为立体化的演出。由上可知，传统藏戏说雄中呈现出叙述体和代言体相互交错进行的特殊表演形态，体现出藏族说唱文学对藏戏艺术的深刻影响。

西藏藏戏中剧情讲解人与宋元杂剧中"开呵"中"夸说大意"的角色有异曲同工之处。黄天骥先生在《元剧的"杂"及其审美特征》一文中提到宋金杂剧有"开呵"之特征，并指出徐文长在《南词叙录》中对其定义为"宋人凡勾栏未出，一老者先出，夸说大意，以求赏，谓之开呵"。同时，进一步认为元杂剧演出中依然有"夸说大意"角色存在，"他虽然出现在舞台上，活动于表演区中，却游离于剧情之外。他以局外者的姿态，使演员与观众沟通，让观众注意剧情的发展；而他的出现，又打断了戏剧动作的连贯线。对于这个专司宣赞引导的演员来说，'开'无疑也是一种专门技艺，他对剧情或角色的推介，是否恰到好处，唱念、表情能否抓住观众，应该是有讲究的。在元剧演出中，这'开'的程式的存在，说明当时的舞台表演重视伎艺性，重视对观众的直接提示，却对故事情节的完整性、连贯性，显然还未给予足够的关注"②。可见，传统藏戏中的剧情讲解人与宋元杂剧"开呵"中"夸说大意"之角色有相同之处：游离于剧情之外，给观众介绍剧情大意并推介角色；与此同时，他们的叙述性表演也往往影响戏剧情节的完整性和连贯性。笔者认为，研究传统藏戏剧情讲解人的功能对我们更好地了解宋元杂剧当时的舞台表演形态有一定的帮助作用。

传统藏戏中说唱相间、韵白结合、叙述体和代言体互相交错的表演形态再现了说唱艺术对戏剧形成的深刻影响，为研究中国戏曲的发展历程提供了活的标本。

（三）剧目演出长短伸缩自由

汉族戏曲一个剧目演出时间大多为三四个小时，而传统藏戏每种剧目演出时间比

① 姚宝瑄、谢真元：《藏戏起源及其时空艺术特征新论》，《西藏研究》1989年第1期，第117页。
② 黄天骥：《元剧的"杂"及其审美特征》，《文学遗产》1998年第3期，第46-47页。

汉族戏曲时间更长。传统藏戏剧目演出时长则连续演出四五天，短时一天演出八九个小时。藏戏剧目场上演出时间长短不一，剧情详略也因时制宜。传统藏戏剧目演出时间长短自由特点主要靠戏师说雄来掌握。

戏师，藏语中称为"劳本"或尊称为"根拉"，是戏班中最受尊敬的师父，经常由第一温巴或第一甲鲁来担任。他在戏班担任着编剧、导演、教师、剧情讲解人和班主等多种角色。戏师熟悉并掌握剧目中全部的唱腔、念诵、道白、技艺、表演和舞蹈等方面内容。戏师对剧本内容进行增删取舍后，分配不同的角色给演员，口传身授每个演员唱腔、韵白、舞蹈等内容，平时指导排练，直到每个演员可以参加演出。同时，他还肩负培养自己传承人的重担。由于戏师是戏班中每个演员学习传统技艺的老师，往往也成为管理戏班排练、演出等一切事务的班主，深受戏班中演员的尊重。戏师依靠自己在戏班中场下、场上的巨大作用，使传统藏戏剧目演出时间具有长短伸缩自如且剧情详略也可以随时灵活调控的特点。

其一，戏师集编剧与导演于一身，场下承担剧本的二度创作任务。传统藏戏剧本一般采用说唱艺术"喇嘛嘛尼"底本，内容很长，完全按照剧本来演出难度较大。戏师首先根据剧目情节、观众需求以及自己多年来的演出经验对剧本内容进行二度创作和整体艺术构思。重点加工要详尽表演的内容，删掉与主题无关的内容，说雄带过无关紧要的情节。这样，不同戏师对剧情中不同地方所采用的明场、暗场处理方法不一样，呈现在观众面前的剧情详略也不同。因此，同一个剧目中场上演出时间的长短也可能不同。

其二，戏师集剧情讲解人与演员于一身，在场上掌控戏剧演出的节奏。

传统藏戏演出时，戏师大多担负剧情讲解人这一重要任务。场上演出时，他既是剧情讲解人，也是演员。不说雄时，他和场上其他人一样，为表演的演员帮腔伴舞，烘托气氛。说雄时，戏师根据实际情况灵活掌控剧目演出时间的长短和戏剧情节的详略。传统剧目按照原说唱本可以连续演出四五天，也可以通过戏师连珠韵白腔调大段地说雄，将剧目压缩到一天甚至四五个小时演完。演出过程中，戏师还可以根据观众的情绪和现场情况，随时打断剧情，穿插进与剧情毫无关联、能迅速吸引观众的民间歌舞、滑稽表演或藏族杂技等内容，活跃现场气氛、调动观众情绪，吸引观众继续观看演出。戏师通过说雄掌控剧情的详略、繁简、长短等，控制戏剧的节奏，使整个剧目演出时间可长可短，收缩性很大。

戏班中担任戏师的演员通常是平素人品良好，受人尊敬且熟悉全剧、嗓音洪亮、说话流利、口若悬河、滔滔不绝、随机应变能力强的演员，"藏剧多为历史故事，主

其事者须极俳优之能事，专心以赴之"①。由于戏剧情节由戏师贯穿讲解，演员们才可以全身心地投入演唱或技巧表演，加之同台演员的帮腔伴舞，以及一些杂技或滑稽表演的穿插，演出场面显得生动活泼。戏师以对剧本进行二度创作和说雄的形式形成了传统藏戏剧目演出时间可长可短、伸缩自由的特点。

（四）男性演员常反串女角色

传统藏戏有男演员反串女角色习俗。此种现象何时出现，目前尚未发现相关的文献资料。传说中汤东杰布最初组织山南七姐妹募捐演出藏戏，因其出色演出藏戏被称为"阿吉拉姆"，意即"仙女大姐"，由此推测藏戏演出最初有女演员参加。笔者大胆猜测男演员反串女角色习俗形成原因可能与17世纪中叶五世达赖喇嘛抽调民间藏戏班进入哲蚌寺演出，后逐渐形成雪顿节藏戏会演制度有关。雪顿节藏戏演出主要目的是调剂格鲁派僧人在夏令安居结束后枯寂的生活，演出场所由哲蚌寺、布达拉宫再到罗布林卡，看戏观众主要是僧侣，因此会限制女演员到这些地方来演出。噶厦地方政府曾明文规定，"在罗布林卡内的藏戏演出，女演员不准出场，剧中女角色由男演员戴面具或化妆扮演"②。久之便形成男演员反串女角色的习俗。18世纪末，八世达赖喇嘛强白嘉措允许普通民众进入罗布林卡观戏，才有女性观众加入。

男演员扮演女角色习俗直到19世纪晚期觉木隆女班主唐桑时期有所改变。唐桑（约1850—1916，又名阿佳唐桑或唐桑拉姆）在担任觉木隆戏班班主时，突破陈规旧习，大胆吸收培养女演员，建立了男性演员演男角色，女性演员饰演女角色的制度，改变了男性扮演女角的历史。这种使男女演员各自发挥自身优势的革新之举，迅速提高了觉木隆戏班的表演艺术水平。但这种创举在别的戏班很难实施。在十三世达赖喇嘛时期的藏戏演出中，"除了一个剧团之外，其他剧团都没有女演员，女角由男人和男孩担任。这个剧团的确雇有女演员，但只演配角。然而，在罗布林卡这个独身生活的大本营里，是不允许有女演员出现的"③。从英国外交家查尔斯·贝尔这段话中我们可以得知唐桑此举并未得到推广。当时，除觉木隆之外的其他戏班亦然保留男性演员反串女角的习俗。

笔者在西藏的多次田野考察中发现蓝面具四大流派藏戏班中除觉木隆、迥巴派戏班外，湘巴、江嘎儿等戏班至今仍沿袭男性演员扮演女角色的传统。笔者曾向江嘎儿

① 洪涤尘：《西藏地理》，摘自《西藏史地大纲》，转引自陈家琎主编：《西藏地方志资料集成》第一集，中国藏学出版社1999年版，第29页。
② 刘志群主编：《中国戏曲志·西藏卷》，文化艺术出版社1993年版，第268页。
③ ［英］查尔斯·贝尔：《十三世达赖喇嘛传》，冯其友、何盛秋等译，西藏社会科学院西藏学汉文文献编辑室编印内部资料1985年版，第321页。

派国家级传承人次仁老师询问该流派戏班至今仍由男子反串扮演女性角色原因,他解释说,因为"女子到20多岁要嫁出去,会造成演员队伍的不稳定,而男子通常不离开自己的村子"①。防止戏班表演人员流失,这或许是造成男演员反串女性角色的另一个原因。

(五)业余、非营利性的演出体制

较汉族戏曲大多为职业化、商业性的演出体制而言,传统藏戏则呈现出业余化、非营利性的演出体制。藏戏班演出一般都是支差戏,属于义务演出,没有额定的戏金,在戏剧演出结尾时接受观众的捐赠。

日本僧人青木文教在《西藏游记》中如此记载:"剧团由政府指定有五六派,平常住居各乡里,私领地的税,可以不纳,以演剧为代,每年一次。到观剧季节,前藏就到拉萨,后藏就来日喀则,先为法王和政府演剧,以尽义务。观剧人一概不出钱,他们除得政府贵族和一般看客们的赏赐以外,没有征收戏资的。"② 另一位到西藏实地考察过的日本僧人多田等观也在书中指出:"这个剧团可以从早到晚演一出戏。演员仅限于两三个部落的人员,政府对这些部落实行免税。"③ 上述这些内容较为可靠地向我们证明了过去传统藏戏演出都是以演戏代替税收的支差戏,属于不收取戏钱的非营利性演出活动。

传统藏戏演出即将结束或者结束时,西藏地方政府或者观众都有向戏班赠送礼物和钱币的习俗。西藏地方政府送给演员的礼物"大部分是一袋袋的青稞,这是西藏的主要粮食"④。观众一般都会"朝舞台抛上一条白色丝绸哈达(里面包着钱币),作为送给演员的礼物。哈达像雨一样大约下了半分钟,因为拉萨众多的僧俗官员如未特别获准,都得出席,而且按照规定,时候一到,这些哈达就必须马上抛出去。演员这时并不打开哈达,而是将它们收集起来带走。……几天之后,我举办了一个持续三天的戏剧表演会……当每场戏结束时或快结束时,我的礼物(几袋青稞,还有裹银币的丝绸哈达)就摆到了演员们的面前。帐篷里的客人和其他人,大约共有五六十人,也抛出了外面包着哈达的礼物,就同官员们在达赖喇嘛举办的戏剧表演上抛掷哈达时一模一样"⑤。可见,传统藏戏演出结束后,观众一般会给演员赠送青稞或包着钱币

① 采访对象:江嘎儿国家级传承人次仁老师,时间:2011年8月13日上午,地点:日喀则地区达热瓦林卡。
② [日]青木文教:《西藏游记》,唐开斌译,商务印书馆1931年版,第213页。
③ [日]多田等观:《入藏纪行》,钟美珠译,中州古籍出版社1987年版,第33页。
④ [英]查尔斯·贝尔:《十三世达赖喇嘛传》,冯其友、何盛秋等译,西藏社会科学院西藏学汉文文献编辑室编印内部资料1985年版,第323页。
⑤ 同上,第324页。

的哈达表达谢意。笔者猜想这可能是汤东杰布当年为建造铁索桥进行募捐集资习俗的沿袭。

无独有偶，2014年8月23日上午，笔者一行三人到堆龙德庆县乃琼镇觉木隆藏戏队琼达团长家田野调查时，发现她家院子里有十多袋青稞麦，房间地面上堆放着好多缠绕成一团的白色哈达。琼达团长告诉笔者院子里的青稞麦和房间里那些缠绕的哈达都是他们22日为尼木县一个村子望果节表演藏戏后观众赠送的礼物。① 笔者感到好奇，随手打开20多条哈达，发现其中全包着钱币，面值大小不等，最少的里面包着1元，最多的裹着10元，其中包裹着5元的哈达最多。由此可知，上述观众馈赠习俗沿袭至今。笔者所见演出后观众馈赠习俗可与上面的文献资料互相佐证。

图3-24　望果节觉木隆演出邀请方
　　　　馈赠的青稞麦

图3-25　望果节觉木隆演出观众馈赠
　　　　包裹着钱币的哈达

二、西藏新编剧目演出形态新变化

1960年，原觉木隆戏师扎西顿珠编写的《解放军的恩情》开了藏戏新编剧目的先河。此后许多编剧人员根据现实生活创作了许多反映社会新变化等内容的新编剧目，其演出形态也发生了新的变化。

（一）演出场所的新变化：广场表演和舞台演出兼备

传统藏戏保持广场演出这一形态，演出场所主要以打麦场、林卡、寺院附近空地、庄园大院或牧区较为开阔、平坦的草地为主。新编剧目的演出则有广场演出和舞台演出两种形态。广场演出基本沿袭传统藏戏演出方式，不过由过去的四面观众改为

① 采访对象：觉木隆琼达团长，时间：2014年8月23日，地点：堆龙德庆县乃琼镇琼达团长家。

三面观众。

一些新编剧目把传统的广场演出改变为镜框式的剧院演出,由过去四面观众改为一面观众,同时加入了布景、灯光、道具等众多现代舞台元素,在广场演出的一鼓一钹伴奏中加入了乐队伴奏,同时根据戏剧情节增加了忧伤、欢快及风、雨、雷等背景音乐,来真实还原戏中场景,使观众有身临其境之感。传统藏戏演出时一直摆放在藏式桌子上的切玛和青稞酒在《金色家园》中成为活的演出道具,穿插到色雄村人们手捧切玛和哈达,端着青稞酒迎接农业技术员的欢迎队伍中及扎西结尾时庆祝水渠竣工和油菜丰收的欢庆场面中,与戏剧情节融为一体。广场演出梦境情节时一般多用戏师说雄的方式来讲解,观众依靠自己的想象力来完成剧情。《金色家园》演出梦境时则在舞台上加入烟雾,在观众眼前营造出一种云雾缭绕的梦幻世界,然后顿珠的父亲扎西、母亲曲珍、恋人白曲、咒师拉多等人纷纷走上舞台与顿珠对唱,栩栩如生地展现出戏剧中的梦境内容,使角色性格特点更加鲜明。除此之外,剧情中曲珍煨桑时桑炉中袅袅升起的桑烟、盛开的金黄色油菜花、序和第五场中电闪雷鸣、洪水泛滥的场景都活灵活现地呈现在舞台上,使观众产生身临其境之感,显示出舞台演出的独特魅力。

图3-26 《金色家园》舞台演出剧照
（普尔琼摄）

图3-27 《金色家园》舞台演出梦境剧照
（普尔琼摄）

广场演出为使远距离的观众能够听得真、看得清,一般要求演员的唱腔高亢嘹亮、舞蹈动作豪放粗犷。新编剧目的舞台演出则对台上演员的表情、动作的真实细腻提出了更高的要求。舞台表演把传统藏戏广场演出时演员的场上帮腔伴唱改变为演员的幕后伴唱,增强了藏戏的观赏性。因此,当下的新编藏戏演出体现出广场演出和舞台演出兼备的特性。有些新编剧目在剧场舞台演出中融入了广场演出元素。《金色家园》的扎西结尾中色雄村的两支村民队伍打着经幡、背着经书从剧场入口处鱼贯而入,沿着人行通道走上舞台,围绕盛开着金色菜花的田地进行转田仪式,把传统藏戏

演员与观众同处一平台的广场演出特点与剧场演出特征合为一体；此时背景音乐中加入的大号和甲林声更增加了望果节转田仪式的庄严和肃穆之感。这种融舞台和广场演出元素为一体的别具匠心的设计使观众更体会到藏戏的独特魅力。

（二）剧目演出时间缩短，改变了场上随时饮食的习俗

新编剧目改变了传统剧目演出一整天或连续几天的演出习俗，演出固定为三四个小时。传统藏戏一般连续演出七八个小时，所有演员自始至终全部留在场上伴唱伴舞，这期间"没有一时间休演；但是伶人和游览者，遇到适当的时间，可以随时休息和吃食"①。剧目持续演出一整天，演员不能下场，只好在自己没有表演时在场上喝水、吃东西来维持体力。这些与剧情无关的场上动作，不但会降低戏剧表演的流畅性，而且会分散一些观众的注意力，影响观众对戏剧的关注度。新编剧目演出时间缩短，同时讲究演员的上下场次，改变了传统藏戏表演时，演员在场上随时饮食的习俗，使藏戏的演出更为规范化。

（三）引进现代戏剧导演制，戏剧结构更为紧凑合理

西藏藏戏在40多年创新、发展实践经验的基础上，汲取了其他民族现代戏剧艺术，引入较为先进的编剧、导演制并逐渐摸索出较为科学的、符合藏戏艺术发展规律的新路子。

一方面，新编剧目常备有广场演出和舞台演出两种不同表演形态的剧本。编剧在编创新剧目时改变了传统藏戏故事体剧本形式，使之成为具有现代剧本特点的舞台艺术剧本。两种演出形态的剧本中都划分场次或幕次，增加角色唱腔、对白、动作和表情等舞台提示内容。同时仍保留了戏师说雄、演员伴唱（一般改为幕后伴唱）等能够充分反映传统风格的广场演出特点。在剧场演出剧本中还增加了灯光、布景、音响等舞台提示。

另一方面，传统藏戏中戏师一身兼数职，既是编剧又是导演，通过说雄等随时调控剧目演出时间。新编剧目直接引进现代戏剧的编剧、导演制度，戏剧结构更加严谨、合理。新编剧目常删掉或缩减传统藏戏中游离于剧情之外的温巴开场和扎西结尾中仪式性表演的内容，使戏剧的矛盾冲突表现得更为集中。在新编藏戏《金色家园》中，舍弃传统藏戏温巴开场中与剧情关系不大的甲鲁晋拜、拉姆歌舞等内容，代之以20年前顿珠扎西的父亲为开闸泄洪而被洪水吞没之场景。结尾处去掉仪式性较强而与剧目内容无关的烟祭祈福、抛撒糌粑等内容，在舞台上首先呈现的场景紧接上一场

① ［日］青木文教：《西藏游记》，唐开斌译，商务印书馆1931年版，第212－213页。

的内容，表现一年后的夏天，色雄村周围到处盛开着金灿灿的油菜花，色雄乡乡长、顿珠扎西及村民们在油菜地头，举杯欢庆狮子山修渠引水工程竣工和色雄油菜取得大丰收。然后舞台上出现拉姆歌舞、扎西雪巴等含有吉祥寓意的欢快的舞蹈。这些舞蹈与村民们载歌载舞共同庆祝狮子山修渠引水工程竣工和色雄油菜取得大丰收的喜庆场面融为一体，改变了传统藏戏结尾歌舞常游离于剧情外之缺陷。这样处理使戏剧冲突贯穿于剧目始终，开场与尾声的内容遥相呼应并与中间剧情成为统一的整体，共同服务于剧目主题。相比藏戏传统剧目松散的戏剧结构，《金色家园》等新编剧目的故事情节更显跌宕起伏，矛盾冲突也更为集中激烈，戏剧结构在保留传统藏戏三段式结构基础上更加成熟。再加上场上演员规范化、细腻化的表演，藏戏演出更加精彩。

第五节　西藏藏戏的角色类型

西藏藏戏在长期的艺术实践中，虽然没有形成像汉族戏曲那样生、旦、净、末、丑等较为成熟的角色行当分工，却具备自己特有的各种角色类型。在十六、十七世纪，蓝面具藏戏形成了以剧中人物的身份、地位、等级和善恶来划分角色类型的特点。

一、西藏藏戏开场戏的角色类型

藏戏中白面具和蓝面具藏戏开场戏角色类型都一样，主要有三种角色：七个温巴（渔夫或猎人）、两个甲鲁（太子或王子）和七个拉姆（仙女）。在这些角色中，第一温巴或第一甲鲁常在正戏中担任剧情讲解者，有的温巴需扮演剧中猎人或渔夫角色，其他角色在正戏演出时一般不扮演正戏角色，但始终在场上为表演者伴唱伴舞。详见本章上一节，此处不再赘述。

二、西藏藏戏正戏的角色类型

（一）白面具藏戏的角色类型

早期的白面具藏戏主要演出《诺桑王子》片段，其角色类型不太明显，后受蓝面具藏戏影响演出《诺桑王子》整出剧目，他的角色类型基本和蓝面具相当，详见下文。

（二）蓝面具藏戏的角色类型

蓝面具藏戏角色类型具体可分为以下 12 种①：

1. 男主角

男主角指贯穿全剧始终、担任主要表演的国王、王子或贵族大臣等角色。如《诺桑王子》中的诺桑王子、《智美更登》中的智美更登、《卓娃桑姆》中的格勒旺布、《文成公主》中的噶尔·禄东赞、《顿月顿珠》中的顿珠、《云乘王子》中的云乘王子等。他们在剧中的戏份很重，一般要求扮相威武英俊或潇洒文雅、唱腔和身段表演俱佳者来扮演。

2. 男老年角

男老年角指剧中的老国王、大臣、头人老爷等比较重要的角色。如《诺桑王子》中的老国王洛钦、《朗萨雯蚌》中的部落头人查钦巴、《顿月顿珠》中的桑岭国王多不拉吉以及他的四位忠臣等。此类角色的表演体现出庄重、威严之感，演员唱功水平要求较高。

3. 男配角

男配角指剧中戏份很少的国王、天王、大臣或男性仆从等角色，主要在伴唱、伴舞中起一定作用，相当于汉族戏曲中跑龙套的角色。《诺桑王子》中寻香城的马头明王等属于此类。

4. 女主角

女主角指剧情多以她为中心展开的女性角色，最主要的有仙女、鹿女和贵妇人等。如农家女朗萨雯蚌、鹿女苏吉尼玛和仙女云卓拉姆等。这类角色要求唱腔、韵白、表演、舞蹈等样样俱佳。

5. 女老年角

女老年角指剧中的王后或母亲等角色。如白玛文巴的母亲拉日常赛、朗萨雯蚌的母亲察赛珍、智美更登的母亲根迪桑姆等。这类角色表演要求稳重、端庄。

6. 女配角

女配角指表演内容很少的嫔妃、女伴、女仆等角色。主要有陪伴云卓拉姆洗浴的众姐妹、郎萨雯蚌的女伴等人。她们和男配角一样，主要在伴唱、伴舞中起作用，属于跑龙套的角色。

① 本部分内容参考刘志群主编：《中国戏曲志·西藏卷》，文化艺术出版社1993年版，第162－164页；李云、周泉根：《藏戏》，浙江人民出版社2005年版，第73－75页。

7. 反派主角

反派主角一般指在剧中被鞭挞、否定的巫师、咒师、妖后、魔妃等角色。这类角色的表演重说、诵、舞、表，尤其是插科打诨、诙谐戏谑的表演须具备较高深的技艺。如《诺桑王子》中的巫师哈日、《朗萨雯蚌》中的尼姑阿纳尼姆、《卓娃桑姆》中的王妃哈姜、《苏吉尼玛》中的王后厄白波嫫、《白玛文巴》中外道国王罗白曲钦等。

8. 反派次角

扮演反派主角手下的奸臣、管家、恶奴、舞女等帮凶类角色。其表演夸张滑稽，常用道白、念诵做随机应变、具有喜剧色彩的即兴表演。如《卓娃桑姆》中王妃哈姜的心腹女仆肆马然郭、《苏吉尼玛》中的舞女根迪桑姆、《白玛文巴》中的神行使官岗角彭杰、《朗萨雯蚌》中的管家索朗巴结等。传统藏戏剧目演出时间较长，这类角色经常在演剧中插科打诨，吸引观众的注意力，调剂演出气氛。

9. 正丑角

正丑角指剧中那些表演风趣诙谐的普通正面角色。如《苏吉尼玛》中的猎人一家、《卓娃桑姆》中白玛金国草场放牦牛的牧民夫妻及其儿子、《诺桑王子》中莲花神湖畔村民常斯老头和妻子。

10. 穿插角色

穿插角色指在剧中没有贯穿始终，根据剧情所需，穿插进来的必不可少的人物角色。如《白玛文巴》中的商臣诺布桑波和传授咒语的空行母、《诺桑王子》中的渔夫和仙翁、《文成公主》中去长安求亲的波斯等国使臣。

11. 剧情讲解角

剧情讲解角指正戏演出中特有的重要角色，以快速数板式的连珠韵白念诵绝技讲解剧情，掌控整个演出过程。剧情讲解角一般由戏师担任，在开场戏中常饰演第一温巴或第一甲鲁。

12. 动物角色

动物角色指剧中寓言性和神佛化身性的动物精灵角色。如《卓娃桑姆》中的猎狗、母鹿、大鹏、白蛇、猴子、鹦鹉，《苏吉尼玛》中的鹦鹉、獐子，《诺桑王子》中的龙王、乌鸦，《白玛文巴》中的鹦鹉、黑白蝎子精等。此类角色在表演中穿戴着动物衣具、头饰或面具，大多数只模仿动物的动作表演，少数有说、念、唱的表演。

（三）昌都戏的角色类型

昌都戏所演剧目基本和蓝面具剧目相同，故其角色和蓝面具正戏角色 12 种类型大致相似。但剧情讲解者主要在正戏开始前运用口语道白讲解剧情，正戏中穿插讲解

很少。演出时只有动物灵怪戴着具有这类角色特征的面具或服饰进行表演，其他各类角色均不戴面具。此处不再赘述。

三、西藏藏戏的角色特征

（一）角色中强烈的等级观念

西藏藏戏中的角色与过去藏族现实生活中一样，都具有强烈的等级观念。社会地位不同的角色，其服饰、礼仪、形体动作、行腔唱词以及对白用语差别很大。国王、王妃、大臣、贵夫人、管家、仆人、女仆、僧侣、牧民、猎人和渔夫等角色所穿服装及佩戴饰品各自不同（详见本书第四章藏戏服饰一节）。不同等级角色的形体动作也是按藏族的社会总体结构、宗教观念、民族习俗来设计的，剧中地位低下的人物在和地位较高的人物对话时必须用敬语，见面时要脱帽、低头、半弯腰，两眼不能上视，退下时必须半弯腰、倒退着离开。臣民拜见喇嘛上师时要脱帽、弯腰、双手合十放在胸前，退下时同样要半弯腰、倒退着走出。

（二）不同角色具有程式化表演动作

藏戏在实践艺术发展过程中，一些不同角色形成了相对固定的身段动作，蓝面具藏戏中角色的表演动作程式化特点最明显。

1. 开场戏中三种角色的程式化表演动作

"温巴净场"中七个温巴表现激动心情时表演模仿山鹰飞舞的"甲追"舞和沿场地转大圈飞快翻身旋舞的打蹦子"拍尔钦"；"甲鲁晋拜"环节中两个甲鲁"双手平持竹弓，举向苍天，脚步后退又向前，反复数次，表示祈求天地诸方保护神，赐给众生以福泽。节奏由慢转快，接着左右旋舞"①。这些动作以及拉姆的转圈旋转舞蹈都已形成了固定的程式，每个角色在剧目开场戏中必须表演。

2. 正戏中人物角色的程式化表演动作

（1）男、女角色进出场的身段动作

传统藏戏中男性角色出场时表演动作称为"颇倖"，主要是模拟古代士兵射箭的姿势，两手不停地模仿搭箭拉弓，脚下随之有节奏地停顿磋步；女性角色出场时则模仿牧女捻毛线的动作"嫫倖"，手指呈兰花状，手腕从内向外翻转，胳膊随之舞动，脚步轻快跳跃，腰身轻柔摆动。这些程式化的进出场动作表现出男性角色的阳刚之美和女性的阴柔之美。

① 刘志群主编：《中国戏曲志·西藏卷》，文化艺术出版社1993年版，第169页。

（2）国王专用身段动作

蓝面具藏戏中结合传统剧目中国王的不同性格特点，形成了国王专有的程式化动作。

顿甲：国王向前行走时动作，在"颇傅"身段中加进旋转和单腿跪蹲交替舞动的姿势，然后停下，抬起一脚，晃动脚腕。"强顶"是国王后退时的动作，向左、右各转大半圈，一手向后扬起，另一手在前摆动，如此按照"颇傅"动作变化使用。上述两个动作在表演时有快、慢之分，《苏吉尼玛》中达娃桑格国王的动作迅速，而《卓娃桑姆》中格勒旺布的动作则比较缓慢。

降谐：《白玛文巴》中外道国王罗白曲钦手拿瞭望器向远处眺望时所做的动作。一只手持瞭望器，另一只手举在额头上遮挡阳光，两只手轮流进行，按原来的舞步身段表演。

霞优：国王或头人上场后必用的表示摘帽行礼的动作，右手伸到左耳前面后向右舞动，头部也同时从左向右转动。其他男性角色有时也用此动作。

（3）其他角色的程式化动作

仙女沐浴舞：蓝面具藏戏《诺桑王子》中云卓拉姆等众仙女在莲花圣湖旁林泉沐浴的舞蹈动作。主要包括两手洗发、梳发、绞水以及洗臂、沐浴全身等动作。

鹿女背水舞：蓝面具藏戏《苏吉尼玛》中鹿女苏吉尼玛在泉边单腿跪地舀水、耸肩移头欣赏装满的清泉水，背起水瓶等系列舞蹈动作。

船夫渡船舞：两个船夫一前一后相对而立，用身子撑着一张上面为白色、下面画有蓝色水浪纹的长方形布幔。船夫把布幔放低让坐船人进入后一边做划船的动作，一边演唱。坐船人提着布幔一边同步行走，一边和船夫合唱。

图 3-28　船夫渡船舞

图 3-29　骑马奔驰表演

骑马奔驰舞：王子等人把装置着马头和马尾，用布缝蒙在竹子上搭成中空的马的

身架穿挂在腰间，马身下四周围布到地面盖住演员双脚，演出时，演员手牵马缰，双脚行走，做骑马奔驰状表演。

哈姜和女仆的疯狂舞：哈姜张着血盆大口，两手两脚前后、左右、上下飞快舞动，全身扭摆颤抖，疯狂地跳着"短羌"舞蹈，其女仆肆马然郭以同样的动作密切配合。

护法神舞：《朗萨雯蚌》中乃琼寺庙会中"羌姆"舞，跳本寺护法神大威德金刚舞。演员戴三目怒睁、张口龇牙、头冠上饰有五个小骷髅的面具并表演怖畏金刚愤怒尊相神面具舞；《白玛文巴》中也有表演萨迦派羌姆中侍佣静善尊相神"梗"面具舞情节。另外，九头罗刹女王出场、外道神主降神、宫廷巫师占卜都有程式化的舞蹈动作。

3. 正戏中动物角色的程式化动作

藏戏表演程式中不仅有人物角色的程式化表演动作，也有模拟各种飞禽走兽形态的拟兽、拟禽舞蹈动作。戏剧中寓言性或神佛化身的动物、灵怪常表演的拟兽舞蹈，主要来自民间早期的图腾舞蹈和寺院羌姆的拟兽舞。饰演这些角色的演员通过穿戴一些特制材料和传统工艺制成的牦牛、大象、鹿子、豹子、鹦鹉等禽兽面具和衣具，合着节拍，栩栩如生地表演丰富的、程式化的面具舞蹈。此外，还有一些动物、灵怪以说、诵、唱、舞等形式表演，具有强烈的艺术震撼力。例如，《卓娃桑姆》中牦牛的跳跃欢庆舞就是由两个演员穿着用带毛的真牛皮或黑毛线精工制成的牦牛外衣做翻滚扑打、跳跃穿插等拟兽舞蹈。昌都藏戏中的孔雀喝水舞就模仿孔雀拍翅、喝水、轻步行走等动作舞蹈。《苏吉尼玛》中不仅穿插了猪、熊、豹、鹿和獐子等动物神灵的假形面具舞，同时也有鹦鹉讲唱寓言的表演。

总之，藏戏角色类型主要以剧中人物的身份和地位来划分，形成了鲜明的等级制度和程式化的表演动作。虽然程式化表演动作只有数十种，"程式的数量少，而每一个程式相对来说也是比较粗犷而稚拙的。正是这些粗犷而稚拙中又蕴含着雪域人文独特韵味和美感的程式动作，与生活化表演和直接参插进来的民间歌舞及宗教艺术、仪式结合起来，形成了藏戏既有戏曲特征，又有浓烈的歌舞说唱仪式剧特征"[①]。

第六节 西藏藏戏的唱腔概述

藏戏的音乐主要由剧中人物的唱腔、鼓钹的伴奏、念诵韵白的节律和插入的歌舞

① 刘志群：《藏戏与汉族戏曲的比较研究》，《中国藏学》2006年第1期，第73-74页。

音乐等构成。其中人物唱腔最具特色。唱腔在藏语中被称为"朗达",意为"传记"或"故事",主要通过演唱的形式来叙述戏剧情节或表达人物感情,是藏戏中最重要的音乐形式之一。《中国戏曲志·西藏卷》、《中国戏曲音乐集成·西藏卷》、《西藏传统音乐的结构形态研究》和《西藏传统戏剧——阿吉拉姆艺术研究》等书中关于藏戏唱腔多有论及,本书主要根据以上书籍中相关内容简述,不再详论。

一、藏戏唱腔分类

白面具藏戏和蓝面具藏戏的唱腔有所不同,下面分类说明。

(一) 白面具藏戏唱腔

白面具藏戏较多吸收了山南地区"果谐""谐钦"等音乐,其唱腔中也穿插有来自早期拟兽舞中模仿动物嘶叫声"唉咳咳咳,唉咳咳咳"的叫喊声。白面具藏戏演出剧目一般只有《诺桑王子》,因此其表现人物性格和特定情绪的唱腔不多,主要有"六个种类、三十多种唱腔"①,最常见的有6种,其唱腔形态见表3-1所列。

表3-1 白面具藏戏常见的唱腔②

唱腔名称	唱腔类型	唱腔结构	唱腔形态特征	备注
达仁朗达	长调唱腔	一句唱词	表现舒缓、缠绵的心绪	国王诺钦、诺桑王子唱腔
达珍朗达	中调唱腔	一句唱词	表现抒情、悲愁或欢欣的情绪	云卓拉姆唱腔
达通朗达	短调唱腔	一句唱词	适宜表现欢快、激烈或急促的感情	王后唱腔
当具朗达	普通唱腔	上下两句并列,结构比上面三种唱腔完整	旋律不长,词曲结合紧凑	常斯夫妻唱腔
多巧米纳朗达	反派人物唱腔	一句唱词	反派人物专用唱腔	哈日唱腔
曲仓木朗达	吉祥结尾唱腔	上下两句并列,白面具藏戏中词曲结构最完整	情绪热烈、气氛隆重	尾声唱腔

① 强巴曲杰、次仁朗杰:《西藏传统戏剧——阿吉拉姆艺术研究》,中国藏学出版社2012年版,第70页。
② 表3-1中内容主要参见刘志群主编:《中国戏曲志·西藏卷》,文化艺术出版社1993年版,第108-111页。

(二) 蓝面具藏戏唱腔

蓝面具藏戏唱腔所演剧目较多，唱腔发展较丰富，具有高亢悠扬、明亮优美、乡土气息浓厚等特点。蓝面具藏戏有十几种唱腔类型，"共一百多种唱腔音乐"①，常见的唱腔见表3-2。

表3-2　蓝面具藏戏中常见的唱腔②

唱腔名称	唱腔类型	唱腔结构	唱腔形态特征	备注
达仁朗达	长句唱腔	多句并列	可分两种，一种演唱难度小，通俗易懂；另一种演唱技巧较高，主要唱词反复多次演唱，烘托和渲染情绪	
达珍朗达	中句唱腔	多句并列	结构不大，表现人物性格特色效果突出，旋律流畅生动	
达通朗达	短句唱腔	多句并列	结构短小，善于刻画人物形象，旋律朴实通俗	
觉鲁朗达	悲调唱腔	多句并列	剧中各种人物表示悲伤情绪唱腔，旋律哀怨，色调暗淡	
谐玛朗达	民歌型唱腔或称歌戏混合腔	三部曲结构	前后旋律采用戏曲唱腔的散板，中间是含有民歌唱腔特点的板式	蓝面具藏戏特有的唱腔，觉木隆戏师扎西顿珠吸收当地民歌编创而成
谐玛当木朗达	说唱混合腔	三部曲结构	以人定曲，专曲专用。前后旋律采用戏曲唱腔的散板，中间为说唱韵白，唱词可长可短，有较大伸缩性。前后节奏对比强烈，适宜表现激动的情绪	蓝面具藏戏特有的唱腔
谢巴朗达	赞颂唱腔	三部曲结构	前后主要是散体唱腔，中间采用韵腔赞颂盔甲、矛盾、马匹、山河和家乡等。唱腔节奏灵活多变、亲切感人	蓝面具藏戏中最受观众喜爱的唱腔
均当朗达	常规唱腔	多句并列	剧中主要人物唱腔，旋律通俗流畅，富有艺术感染力	在民间广为流传，深受观众喜爱

① 强巴曲杰、次仁朗杰：《西藏传统戏剧——阿吉拉姆艺术研究》，中国藏学出版社2012年版，第72页。
② 表3-2中内容主要参见刘志群主编：《中国戏曲志·西藏卷》，文化艺术出版社1993年版，第112-131页；觉嘎：《西藏传统音乐的结构形态研究》，上海音乐学院出版社2009年版，第158页。

续上表

唱腔名称	唱腔类型	唱腔结构	唱腔形态特征	备注
当举朗达	普通唱腔	多句并列	剧中普通人物唱腔，旋律流畅，情绪饱满	在民间流传很广
当落朗达	转调唱腔	应句转调	剧中使用不多，前后段落中的旋律和感情等对比强烈	
多巧朗达	反派唱腔	三部曲结构	剧中反派人物专用唱腔，念唱结合，念诵节奏快速、韵律流畅，生动地表现反派人物阴险、狡诈的个性	
曲仓朗达	结尾唱腔	多句并列	剧目结尾所用唱腔，又称"扎西朗达"，音调高亢热烈、喜庆欢快，配以欢快的舞蹈动作，可以活跃舞台气氛，调动观众情绪	在民间广为流唱
谐	民间歌调	结构各异	剧中穿插的卫藏、工布等地民歌，一般与剧情内容无关，主要用于调节戏剧气氛和节奏	

（三）昌都藏戏唱腔

昌都藏戏在继承传统藏戏唱腔基础上，又吸收了当地民间音乐，形成了带有浓重康区民间音乐风格的朗达。但因昌都藏戏在历史上曾遭到两次重创，几度停止演出活动，加之老艺人相继去世，目前收集到的唱腔只有十几种，都属于以人定曲，专人专曲，可以分为三类：其一是剧中皇帝、国王、王子等人物专用的唱腔杰波朗达，其二是剧中皇后、王妃、公主等角色专用唱腔尊姆朗达，其三为剧中大小臣民专用唱腔伦波朗达。

二、藏戏唱腔特点

第一，唱腔中每一种"朗达均可独立构成唱段，都具有唱词短，旋律长的共同特征"[①]。

第二，唱词中大兴衬词。13世纪，萨迦派高僧班贡嘎坚赞在《乐论》中"提出了对藏戏唱腔和音乐及其表现手法的形成和发展均有重大意义的理论，如演唱要求声音与情感、音韵与表演相结合，唱词要易懂、顺口，演唱要看不同的角色和内容以及

① 刘志群主编：《中国戏曲志·西藏卷》，文化艺术出版社1993年版，第102页。

接受对象的时机、环境等"①。白面具和昌都藏戏唱词中加入"哎、啊、啦"等无意义衬词;蓝面具在特殊装饰音技巧的地方也经常运用无词义的感叹词"啦、咳、拉昂、哎啊、哎啊央、哎啦啊、啦昂啊央、啦咳啊咳啊、啦哈啊昂啊央"等做衬词,就是为了唱词更加顺口、易懂,适应不同唱腔的要求。

三、藏戏唱腔的使用规则

第一,唱腔依据人物角色而确定,以人定曲,专人专曲。藏戏传统剧目中的各种人物角色,都有专属自己的一套固定唱腔。剧中主要人物角色的整套唱腔都是根据戏剧情节的发展和唱词的格式来设定,唱腔的前后顺序一般不能随意调换。

第二,剧中身份和地位相同的人物可借用其他人唱腔。在传统剧目中,有些角色没有自己的专用唱腔,必须借用其他和自己身份或社会地位相等的人物唱腔,不能随意借用他人唱腔。例如,普通百姓与国王、大臣,牧女与王后、王妃等这些地位悬殊的角色之间不能互用唱腔,正面人物和反面人物之间也不能互相借用唱腔。另外,角色的身份、地位虽然相同,但是同一唱腔中唱词的词格不同,也不能相互借用。如唱词中十二字一句的和九字一句的就不能互借唱腔。

小 结

西藏藏戏演出形态主要从藏戏的演出场所、演出时间、演出形态特点、角色类型及藏戏唱腔五方面来论述。

传统藏戏过去主要是广场演出形态,演出时间以雪顿节、望果节、藏历新年、集市贸易及其他宗教节日等为主。五世达赖喇嘛首倡民间藏戏班在格鲁派的宗教节日——雪顿节期间演出,使长期封闭于民间底层自娱性藏戏进入宗教活动仪轨,提高了藏戏在西藏僧俗心目中的地位,促进了藏戏剧目的经典化,形成了众多的剧种和流派,有利于藏戏艺术的成熟。但西藏地方政府统治者为巩固其"政教合一"制度,对雪顿节藏戏演出制定的墨守成规的条例不仅导致民间许多优秀传统剧目失传而且阻碍了藏戏各剧种流派表演艺术的进一步创新。西藏的望果节是一个宗教文化和农业文化并存的节日。在最初农人祈祷神灵保佑粮食丰收的宗教祭祀性绕田仪式中,随着射箭、跑马、演藏戏等诸多民众参与的体育、娱乐活动的增加,望果活动逐渐演变为人

① 转引刘志群主编:《中国戏曲音乐集成·西藏卷》,中国ISBN中心2003年版,第9页。

神共享、人神共乐的狂欢节。随着时代的变迁，当下望果节的藏戏演出中娱神成分愈来愈少，娱人功能日益加强，其世俗性倾向更趋明显化。

西藏传统藏戏在发展演变过程中形成五种演出形态特征：温巴顿、说雄和扎西结尾三段式的程式化结构模式；叙述体和代言兼备体的表演形态，演出时间长短伸缩自由；男演员常反串女演员以及业余；非营利性的演出体制。改编后的传统藏戏剧目和新编藏戏剧目呈现出新的演出形态：藏戏表演由露天进入剧院，由广场演出变为舞台演出，由空场演出增加了灯光、布景等现代元素，体现出广场表演和舞台演出兼备的特点；引进现代的编剧和导演制度后，剧目演出时间缩短，矛盾冲突更为激烈，戏剧结构更为合理。藏剧团创作的新编剧目常兼有广场演出和舞台演出两种形态，演员注重场上交流，表演细腻，演出更为精彩。

西藏蓝面具藏戏在长期的艺术实践中，没有像汉族戏曲那样形成生、旦、净、末、丑等较为成熟的角色行当，常以剧中人物的身份、地位、等级和善恶来划分角色类型，形成温巴、甲鲁和拉姆等开场戏角色以及男主角、女主角、反面角色、动物角色等多种类型，各类角色都具有鲜明的等级制度和程式化的表演动作。

白面具藏戏主要演出《诺桑法王》一个剧目，主要唱腔有30多种；蓝面具藏戏所演剧目较多，唱腔音乐发展较丰富，主要有100多种。藏戏唱腔具有以人定曲、专人专曲、高亢悠扬的特征。

本章对学界几乎无人涉及的雪顿节对藏戏发展影响、雪顿节藏戏演出现状、望果节藏戏演出轨迹变化及藏戏演出形态特征等内容进行重点分析，加深了对西藏藏戏史的研究。西藏传统藏戏演出时驱鬼净场、祭拜戏神的开场和煨桑烟祭、抛撒糌粑、祈福纳祥的尾声遥相呼应，表现出仪式戏特征；这两部分仪式戏和演绎剧情的正戏并列，使西藏藏戏兼有仪式戏和传统戏剧独特品性，为研究我国戏曲从仪式戏向传统戏剧演变提供了研究线索。传统藏戏中游离于剧情之外的民间歌舞以及说唱相间、叙述体和代言体互相交错的表演形态反映了藏民族特有的审美趣味和欣赏习惯，再现了歌舞艺术、说唱艺术对戏曲形成的深刻影响，为研究中国戏曲的发展历程提供了鲜活的案例。

第四章　西藏藏戏的舞台艺术形态

西藏藏戏的舞台艺术形态独具藏民族特色。本章节拟从西藏藏戏的面具、服饰两方面来探析其舞台艺术形态。

第一节　西藏藏戏的面具

面具是一种世界性的古老文化。我国古代汉族文献称其为"魁头""假面""大面"等。面具在藏语中称"巴",主要指用皮、毛、布、纸、泥、木、石和金属等为原材料制作而成的戴在脸上进行宗教仪式、歌舞、戏剧等表演或者悬挂供奉、祭祀用的神灵、人物、动物的模具造型艺术形式。西藏的面具艺术源远流长、种类繁多,体现出藏民族独特的审美趣味。戴面具表演不仅被广泛运用在藏区的寺院羌姆中,而且在戏剧、民间舞蹈和民间说唱中也经常出现,非常流行。本节将从西藏面具的演变轨迹、藏戏面具分类、藏戏面具象征意蕴等内容来分析。

一、西藏面具的演变轨迹

西藏的面具艺术历史悠久、源远流长,下面我们一起来探究其产生和发展过程。

(一) 藏族面具的起源与产生

现存的藏族历史文献尚未发现记载西藏面具的起源时间,目前只能从西藏发掘的一些考古文物和现存的相关壁画来分析。

拉萨市北郊曲贡村的曲贡遗址是中国境内科学发掘的海拔最高的一处古文化遗

址，曾被评为 1991 年十大考古发现之一。经过 1990 年 8～9 月、1991 年 8 月和 1992 年 6～7 月三次挖掘，考古学家确认"曲贡文化的绝对年代大体在距今 3500 年～3750 年之间，延续时间不少于 250 年。考虑距今 3750 年可能还不是它的最早年代，我们估计曲贡文化的年代上限或可上推距今 4000 年前"①。从目前所发掘出土的两件陶器雕塑可以推断西藏面具起源时间大约在新石器时代后期。这两件陶器采用雕塑纹饰"先用泥团塑出动物形象后，再将其黏附在陶器表面。动物形象有猴和鸟两种。猴面贴饰，1 件……附贴于夹砂黑陶片表面，猴面形象生动，眼、鼻孔、嘴均以锥刺出。长 4.3 厘米，最宽 2.6 厘米。鸟首 1 件……附贴于夹砂褐陶表面，鸟首中空，双眼以椎刺出，鸟的头顶及嘴部上有斜划纹，喙部已残。高 3.4 厘米"②。对于陶器上浮雕式的猴面贴饰和器盖上所塑圆形鸟首的深层含义，中国社会科学院考古研究所和西藏自治区文物局共同编著的考古报告《拉萨曲贡》中如此认为：

> 我们发掘到的这件猴面贴饰，形象逼真，神态生动，看到它，人们很自然会想起广泛流传在高原的古老神话，即"猕猴变人"的神话。这神话在藏文史籍中有专述，在布宫壁画上有描绘，在藏族聚居区有深远的影响。《吐蕃王统世系明鉴》说：一个受观音点化的修行猕猴与罗刹女结为夫妻，养育后代。在观音帮助下，饥饿的神猴由以水果为食改为以五谷为食，毛渐脱，尾变短，操人语，一变为人。在研究者们看来，这神话表现了藏人曾有过的图腾崇拜，他们以猕猴为图腾。藏族学者丹珠昂奔则认为，这"只是一则美丽的非理性科学的关于藏族人种来源的神话"。不论怎么说，藏族人民从古至今对猕猴都怀有一种特别的感情，这则神话虽经由佛教徒改窜过，但由曲贡人对猴也怀有特别的兴趣看，也许它的源头是来自史前时代。如此古老的神话传说，其意义是很耐人寻味的。
>
> 发掘所得的鸟头陶塑，亦很生动传神，但由于喙尖部略有残损，一时还无法认定它究竟表现的是什么鸟。它有些像鹰隼，又有些像鹦鹉。我们知道，实行天葬的藏人对鸟——尤其是秃鹫，有一种十分敬重的感情。在天葬出现之前，又会是怎样，我们不很清楚，不过有一点是值得注意的，就是前述出土的秃鹫骨架，表明曲贡人对这种鸟的处置采用的是比较特别的方式。这么看来，曲贡人在陶器上认真塑出鸟形，也不会是兴之所至而已，还应当有着我们尚不明白的深层

① 中国社会科学院考古研究所、西藏自治区文物局编著：《拉萨曲贡》，中国大百科全书出版社 1999 年版，第 219 页。

② 同上，第 155 页。

含义。①

从以上内容可以看出曲贡人在陶器上雕塑的猴面和鸟首蕴含的深刻含义虽然目前还没有完全搞清楚，但是它们可以看作藏族面具的雏形应该确信无疑。故由此可推测西藏面具起源时间在距今3500～3750年之间的新石器时代后期，图腾崇拜可能是其源头之一。

1985年西藏自治区文管会普查队在阿里地区日土县日松区行政所在地调查时发现，其东南方向约1.5千米处，海拔4380米的地方有近40组岩画，被称为任姆栋岩画，"任姆栋"是藏语"鬼神之画"的意思，距今1300多年。这些旷野露天的岩画"年代的上限大致属西藏的早期金属时代，下限可能为佛教大规模传入之前或传入初期，即相当于吐蕃以前或吐蕃早期"②。其中和面具有关的岩画有两组，分别是第一组1号岩面上的"舞蹈祭祀图"和第三组岩画31号岩面上的岩画。第一组1号岩画高2.7米，距地面12米，这幅"舞蹈祭祀图"，"作品构图复杂，内涵丰富，……4个舞人图像虽然很小，但却是全画的核心和灵魂。舞人头戴鸟形面具，表明岩画作者所在部族系以鸟为图腾……"③ 也有学者认为鸟首人身像不仅仅是鸟崇拜的表现，而且也是当时巫师做法时将自己打扮成鸟状形象的实证。"鸟形巫师在其他岩画中也可见到，反映了苯教徒在做法事活动时，确实总是将自己装扮成神鸟的形状。"④ 藏族先民通过鸟首状"面具"表达对鬼神的敬意，期望其成为沟通鬼、神与人联系的媒介。任姆栋第三组岩画31号岩面"还有一个头戴野猪形面具的人，人右侧刻一鹿一狼，以此推断，戴面具者应是猎人"⑤。从这两组岩画可以看出，岩画中的面具与生殖崇拜、图腾崇拜和狩猎活动有关，同时说明最晚在吐蕃（公元7世纪）或吐蕃以前，就已出现鸟形和野猪形的拟兽面具。

从曲贡文化中出土的距今3000多年的面具雏形陶塑猴面、鸟首到公元8世纪左右的任姆栋鸟形和野猪面具，经历了2000多年的漫长历程，可以看出这一时期的面具主要以拟兽面具为主，尚未发现神、鬼、人面具。

① 中国社会科学院考古研究所、西藏自治区文物局编著：《拉萨曲贡》，中国大百科全书出版社1999年版，第227页。
② 索朗旺堆主编：《阿里地区文物志》，西藏人民出版社1993年版，第73页。
③ 顾朴光：《中国面具史》，贵州民族出版社1996年版，第79页。
④ 张亚莎：《西藏的岩画》，青海人民出版2006年版，第255页。西藏岩画中鸟巫形象的详细分析可参见此书第160－164页。
⑤ 顾朴光：《中国面具史》，贵州民族出版社1996年版，第80页。

（二）藏族面具的发展

吐蕃时期面具情况可以从一些藏族史籍中寻找到一些线索。据《西藏王统记》记载，公元7世纪前期，松赞干布颁布"十善法律"时，他"令戴面具，歌舞跳跃，或饰犛牛，或狮或虎，鼓舞慢舞，依次献技"①，进行庆祝活动。从中可以推知这些演员戴着面具不仅只是装扮成牦牛、狮子和老虎的模样，极有可能还跳着相应的拟兽舞。

8世纪中后期，赤松德赞为弘扬佛法，在今西藏扎囊县的桑耶地方修建了藏族历史上第一座佛、法、僧三宝俱全的佛教寺院——桑耶寺。民间传说，桑耶寺建造时曾遭到当地鬼神的破坏，莲花生大师专门从吐蕃各地召集卓舞艺人到桑耶寺表演并自创金刚舞降服凶神恶魔。详见本文第一章第二节中"阿卓"鼓舞对藏戏影响中相关内容，此处不再赘述。

郭净先生在田野调查中发现，"在民间卓舞的套路中，有一关键的步态名曰'乌鸦行金刚步'，这正是桑耶寺金刚舞中的主要步伐"②。随即他通过走访桑耶寺阿旺杰布上师得知有关"乌鸦行金刚步"的一个传说："当年莲花生在桑耶寺附近的海波日（即海宝日）山上降魔，他把手中的金刚杵抛向空中，顿时天空电闪雷鸣，出现五彩斑斓的金刚舞图形，恰似乌鸦飞行的姿态，所以又叫'乌鸦行金刚步'。大师按此图形编创了金刚舞，并将当时的声、光、形载之于经书，作为伏藏埋下，得后世有缘者发掘并传播。"③这一舞蹈动作叫"金刚步"，从当初到现在一直是羌姆中的基本步法。同时，桑耶寺参加羌姆表演的僧人也告诉郭净先生，该寺咒师舞的领舞者"羌姆奔"所走的金刚步必须画出一个完整的金刚杵形。因此郭净先生认为，"保留在民间卓舞中的'乌鸦行金刚步'不会是偶然出现，它应当是早期金刚舞与藏地传统鼓舞、假面舞相互融合及渗透的历史见证"④。

14世纪末期，索南坚赞在《西藏王统记》中记述在桑耶寺开光和落成庆祝典礼上，"管弦声若雷，良骥难驰骋。童男和童女，丽服执牛尾，击鼓歌且舞。戴牛熊虎面，龙和小狮舞，持华美鼓舞，来王前献供"⑤。17世纪成书的《贤者喜宴》中有关记载比上述内容更为详细："所有男女少年装饰打扮，手执牦牛尾，击鼓歌唱舞蹈，他们（学着）牦牛叫声、狮子吼声和老虎啸声。他们（戴着）面具（扮成）幼狮，

① 索南坚赞：《西藏王统记》，刘立千译，民族出版社2000年版，第48页。
② 郭净：《西藏山南扎囊县桑耶寺多德大典》，施合郑基金会1997年版，第55页。
③ 同上，第56页。
④ 同上，第56页。
⑤ 索南坚赞：《西藏王统记》，刘立千译注，民族出版社2000年版，第127页。

舞蹈者（佩以）美丽的装饰，手里拿着鼓，游戏散步，等等。"① 从这些文献记载中可知，当时歌舞者戴着牛、熊、虎等面具进行拟兽舞蹈，同时还有鼓舞表演。

由此看来，莲花生大师把在桑耶寺表演的这些包含驱邪祈祥寓意的藏族拟兽舞蹈和卓舞等吸收到金刚舞中并延续到后来的羌姆表演中，如狮虎相斗、鹿舞、禽鸟舞等拟兽假面舞以及梗舞、空行舞等鼓舞在各种羌姆仪式上都能看到。可见羌姆是"莲花生大师以印度密教的金刚舞为范本，在桑耶寺创编了西藏最早的佛教仪式舞蹈"②。桑耶寺的羌姆表演中，也有汉地和尚的角色，其名字为"金达哈香"，意即"施主和尚"。"据说他曾做过吐蕃时代桑耶寺祈神表演的施主。所以上演羌姆时，要请他上场，以表布施之意。在他身上，又逐渐溶入了内地布袋和尚（即笑和尚）的形象，身边总有几个童子陪伴，戴的面具同内地的大头和尚完全一样，更增添了喜庆的气氛。"③ 因此，"面具就是羌姆的灵魂，佛教徒通过它与神灵沟通，神灵借它向人们展示一个不为人知的世界"④，其功能为"娱神酬鬼、驱邪禳灾"。

藏族历史文献中记载了在桑耶寺建成庆典中戴面具表演羌姆的情形，同时桑耶寺现在也保存着早期的羌姆面具。据说，公元8世纪时，吐蕃军队在鬼神帮助下打败萨霍尔后，得到了"斯巴穆群"面具（或称"紫犀皮面具"）并把它存放在桑耶寺中，成为镇寺之宝。至今在桑耶寺乌孜大殿二楼还有一幅专门描绘这个故事的壁画。这个面具一直被精心保存在桑耶寺的载乌玛角乌康密室内的一个小木箱中。以往，只有达赖喇嘛和萨迦法王到桑耶寺巡视时才拿出来让他们观赏，其他人很难亲眼见到。⑤ 奥地利藏学家内贝斯基在《西藏的神灵和鬼怪》中对此面具有如下记载：

> 这个护法神殿叫载乌玛护法神殿，位于主殿的下层，大量的代表各种护法神面目的古老面具都存放在这里。大部分的面具都绑在作为顶棚一部分的檩子上，可是斯巴穆群面具却单另用布包裹，放在一个小木箱里，箱上有锁，还有"噶厦"的封条。直到目前为止，只有几个僧俗高官得以允许见到这个神圣的面具。据说最后一次打开这个神秘的箱子是在热振仁波且，一位命运多舛的藏政府前摄政王视察桑耶寺的时候。那一天，箱子没锁，而且面具在用哈达包裹之后放在摄政王及其同僚面前。看到过面具的一位官员日后给我做了描述：斯巴穆群犀皮面

① 巴卧·祖拉陈瓦：《贤者喜宴》，黄颢、周润年译注，中央民族大学出版 2010 年版，第 165 页。
② 郭净：《心灵的面具——藏密仪式表演的实地考察》，上海三联书店 1998 年版，第 29 页。
③ 同上，第 43 页。
④ 王娟：《藏戏和羌姆中的面具》，《西藏民族学院学报》2003 年第 3 期，第 26 页。
⑤ 笔者一行六人于 2013 年 8 月 10 日下午去扎囊县桑耶寺参观时，在导游的指点下，看见了那个装着斯巴穆群面具的小木箱，可惜无缘打开一睹其真容。

具与喇嘛在宗教舞蹈中使用的面具大小相仿,只是外表显得特别破旧,表现的是怒相魔的面孔,三只眼,张得很大的嘴巴。给我提供资料的人对面具的印象是,面具是布条做成的,在布条上涂了胶后挤压成型,这也是西藏人制作面具的一种技艺。他的说法显然与文献所记的面具是犀皮所制的说法相矛盾。另一方面,还有一个流行的说法,声称这个面具是用凝固的血块压成的。据说犀皮面具所拥有的巨大法力可以使面具的面孔复活,面具上的眼珠在不断地转动,血从脸上滴下来。此外,我还听到这样一种说法,说存放在载乌玛角乌康的面具现已不再是从巴达霍尔带来的那个面具,而是在根敦珠巴(1391—1474)年间制成的仿制品。"①

从以上内容可知,文献记载"斯巴穆群"面具是由犀皮制成,见到者认为是由布条刷胶制成;而郭净先生从桑耶寺负责制作和保管羌姆道具的平措旺堆老人得到了第三种观点:"这个假面的确叫'斯巴穆群',但不是犀皮做的,而是用一种叫'斯'的怪物的皮子制成……即一种棕色的怪物皮做的小面具。据说'斯'是一种很凶猛的怪兽,专吃人肉。这个面具同小孩的脸差不多大,涂过棕色的漆。"② 面具由什么材料制成的三种观点孰是孰非,但因有缘观者甚少,我们暂时无从得知。笔者认为,桑耶寺所藏的 8 世纪时期的"斯巴穆群"面具至少为我们提供了当时已有宗教面具存在这一实例。

桑耶寺戴面具表演的密宗仪式舞蹈随着佛教在西藏的传播而逐渐盛行。公元 9 世纪,在赞普热巴坚(804—836)③ 时期,崇佛之风极盛。"热巴坚"汉语意为"长发辫人",他"将发辫束以绫带,令诸僧人坐于绫上,同时,定每一僧人以七户属民为供。其崇佛之行,较诸天竺所有法王尤为过之"④。但是热巴坚被大臣谋杀后,随之继位的朗达玛(797—841)在一些贵族支持下,实行了西藏历史上第二次大规模的禁佛运动,他"令出家沙门或做屠夫,或改服还俗,或强使狩猎,苟不从者,则受诛戮。其毁坏寺宇,始自拉萨……封闭拉萨与桑耶之门其余小寺,捣毁殆尽。所存经典,或投于水,或付之于火,或如伏藏而埋之"⑤。公元 841 年,朗达玛被僧人拉

① [奥地利] 勒内·德·内贝斯基·沃杰科维茨:《西藏的神灵和鬼怪》,谢继胜译,西藏人民出版社 1993 年版,第 122-123 页。
② 郭净:《心灵的面具——藏密仪式表演的实地考察》,上海三联书店 1998 年版,第 298 页。
③ 关于热巴坚生卒年代藏族史籍有多种说法,详见五世达赖喇嘛:《西藏王臣记》,刘立千译注,民族出版社 2000 年版,第 203-204 页。本书采用刘立千先生认定的生卒年代。
④ 五世达赖喇嘛:《西藏王臣记》,刘立千译注,民族出版社 2000 年版,第 49 页。
⑤ 索南坚赞:《西藏王统记》,刘立千译注,民族出版社 2000 年版,第 141 页。

隆·白季多吉杀死后,他的两个儿子沃松和雍登为争夺王位长期混战,吐蕃王朝随之覆亡,西藏陷入了近百年的"灭法时代"。

公元10世纪后半叶,西藏进入佛教发展的第二个阶段,历史上称其为"后弘期"。这一时期,佛教在西藏逐渐本土化的过程中,繁衍出众多的佛教宗派,形成了自成体系的藏传佛教。各教派为宣传本派义理,发展本派仪轨,相继改造了早期的桑耶寺羌姆,从而演变为各教派羌姆。不同教派因表演羌姆所需,制造出许多种类丰富多样、造型夸张恐怖的面具。法国藏学家石泰安因羌姆的表演者都戴面具,故把羌姆称为"假面具舞蹈"。他指出,"虽然假面舞蹈在不同教派中的风格和出现的神不同,但它们主要是为了禳灾仪轨而举行的"①。藏传佛教萨迦派主寺萨迦寺就保存11世纪时期萨迦一祖祖贡嘎宁布所传的由黑漆布制成的黑色面具。"从萨迦派创立时,会飞的黑面具便成为该派福运的象征。"② 而被看成该寺的镇寺之宝。西藏寺院羌姆的这种面具舞蹈,"早期是被严格封闭在寺院内部表演,至晚在11世纪就已经开始向俗人群众开放表演了,也就是说逐渐开始传入民间了,以至到后来,形成了俗人群众也表演羌姆这种面具舞蹈,称之为'米那羌姆',即俗人跳神。这对'羌姆'这种宗教艺术包括面具的变化和发展,不能不说是个巨大的推动力"③。

羌姆中的面具表演使西藏的面具艺术也由原来单一的拟兽面具发展为丰富多彩的神鬼面具、动物面具和人物面具。面具由民间步入寺院后,其造型种类、制作工艺等发展较快。

14世纪前后,汤东杰布为营造铁索桥,吸收民间歌舞、羌姆表演及其面具艺术,发展了古老的白面具藏戏。汤东杰布晚年回到自己家乡后,在白面具藏戏基础上又创制了丰富、精致的蓝面具藏戏,使藏戏面具艺术有了长足进展。藏戏面具使古老的藏族面具艺术,从演绎光怪陆离的神灵世界转向了描绘绚丽多彩的人间世界,直接表现人类的真、善、美和假、恶、丑。从17世纪到20世纪初期,随着蓝面具藏戏艺术的逐渐成熟,"蓝面具戏的面具艺术在整个西藏面具艺术发展中到了登峰造极的境地。"④

总而言之,"公元8世纪和公元14世纪是藏族面具发展的两个重要时期,或者可以说是突变时期。这两个时期也是藏族社会的重要发展时期,分别由于寺庙'羌姆'和藏戏两大面具载体的出现,使藏族面具随社会的发展从单纯的拟兽形象时代,进入

① [法]石泰安:《西藏的文明》,耿昇译,王尧审定,中国藏学出版社2012年版,第208页。
② 郭净:《心灵的面具——藏密仪式表演的实地考察》,上海三联书店1998年版,第299页。
③ 刘志群:《藏戏与藏俗》,西藏人民出版社、河北少年儿童出版社2000年版,第139页。
④ 同上,第140页。

到神、人、鬼、兽形象并发并存的时代。藏族面具在寺庙'羌姆'和藏戏发展的推动下，逐渐形成了一个庞大的种类繁多的体系，成为藏族文化艺术中一个不可或缺的门类"①。

二、西藏藏戏面具的分类

西藏藏戏面具随着藏戏的发展、成熟而逐渐变化，其造型日趋精细、类型丰富多样。关于西藏藏戏面具的分类，目前有多种方法。藏戏研究专家刘志群先生依据其形态、样式和特点把藏戏面具分为平板式软塑面具、半立体软塑面具、立体硬塑面具和立体写实的动物精灵面具四种；② 李云和周泉根则从其特点和作用方面分为开场戏面具、正戏主要角色面具及动物面具三类。③ 各人分类的依据不同，分法内容也不尽相同。

笔者根据其造型特点把藏戏面具分为五种，即温巴面具、人物面具、神祇面具、鬼怪面具和动物面具，下面依次介绍。

（一）温巴面具

传统藏戏中温巴所戴的面具可分为白（黄）面具和蓝面具两种，同时也是划分藏戏白面具和蓝面具两大剧种的主要依据。

1. 白色温巴面具

早期白面具藏戏阿若娃（后改称温巴）所戴面具用白山羊皮制成，周围用白色的山羊毛装饰，面具上部白羊毛当作白发，下部的做胡须，额部涂（或镶嵌）日月徽记，眼睛和嘴巴按形雕空，鼻子以侧面剪影突出。在眼睛和嘴唇上面分别画上或镶嵌上白色的眉毛和八字形胡须。后来受蓝面具影响，阿若娃改称为温巴，面具也按照蓝面具样式略有改变，眉毛上加半弧形彩缎圈边；两耳以汤东杰布经常所戴螺制耳环来装饰。

图 4 - 1

白面具面部用白山羊皮制成。过去藏戏班里扮演温巴的演员家中必须喂养腹毛很长的白山羊，每天精心喂养，定期洗刷皮毛，使羊毛雪白洁净。当腹毛长到适当长度时，便将其宰杀，用羊皮制成面具，长长的腹毛刚好变成胡子和头发，垂在颔下和肩头。

① 罗布江村、赵心愚、杨嘉铭著：《世界屋脊的面具文化》，四川民族出版社 2008 年版，第 37－38 页。
② 刘志群：《藏戏与藏俗》，西藏人民出版社、河北少年儿童出版社 2000 年版，第 151－159 页。
③ 李云、周泉根：《藏戏》，浙江人民出版社 2005 年版，第 102－107 页。

白面具被认为是汤东杰布的象征。传说中汤东杰布在母亲肚子待了80年，生下时已是白须白发的老人，因此，山南地区白面具藏戏艺人以此传说作为制作本流派面具的依据。①

白面具来源还有一种传说，此面具从头发到胡须全部按照藏戏创始人汤东杰布的头部设计而成。"因汤东杰布享寿125岁，其头发、胡须、眉毛全部洁白如雪，故歌者面具的头发均用白山羊皮代替，象征'长寿福气降临'，表示年长者长寿无疾，年轻者人财兴旺，增长智慧。面具以白色作底色，象征'恬静'。虽然汤东杰布的肤色呈紫黑色，似乎与之不符，但艺术取源于现实生活，且超脱现实，更富有魅力。因此当时的面具设计者之所以用白色，融汤东杰布智慧、爱悯、才能于一体，象征他善于引导众生走利乐之道的大悲心。"②

以上两种有关白面具来源的传说内容虽然相差较远，但都象征了汤东杰布，表达了人们对这位戏神的怀念之情。

2. 黄色温巴面具

黄色温巴面具也称为"扎西雪巴面具"。扎西雪巴是白面具藏戏中艺术发展最为成熟的一个流派和戏班。其温巴面具和后期的白色温巴面具的形状和构成基本相同，只是脸部以黄色呢子做底色。表演时面具戴在额头上方，面具上部做白发的长山羊毛刚好披在肩上，下部的白须前垂遮在演员脸部。

3. 蓝色温巴面具

蓝面具藏戏开场角色温巴所戴面具，相传它是汤东杰布晚年亲自从白面具发展而来。蓝面具比白面具大，用蓝底花缎裱

图 4-2

糊在硬质布板或呢料上；头顶箭头状的装饰物上绣或画有喷着火焰的末尼三宝，下接半弧形金花彩缎圈边，圈边缎带两头吊有红、蓝两色丝穗；额头镶嵌金色的圆日和银亮的月牙图案，脸颊和下颚部分用獐子毛或山羊毛装饰成胡须。蓝面具头顶上的箭突状装饰物、白眉毛和白胡子据说是按照汤东杰布用金刚杵挽住满头白发的形象来造型的。"一般第一幕温巴顿是蓝面具温巴首先登场，对每个戏班来说，温巴面具就好比是金字招牌，不管是用料还是制作工艺都非常讲究。"③

关于蓝色温巴面具的来源，在《中国戏曲志·西藏卷》卷中主要有三种说法。其一，据一些藏戏老艺人讲，整天辛苦劳作的渔夫或猎人脸被太阳晒黑，被湖水映

① 此说见林凡：《藏戏的面具》，《戏剧之家》2002年第6期，第58页。
② 宗者拉杰主编：《中国藏族文化艺术彩绘大观图说明镜》（汉文版），民族出版社2002年版，第333页。
③ 张鹰主编：《藏戏歌舞》，上海人民出版社2009年版，第28页。

蓝。16世纪朱巴噶举派高僧朱嫩贡嘎列巴曾说羊卓雍湖边的渔夫个个青面干瘪活像如来佛的金刚护法神恰那多吉，因其为蓝脸，相传温巴面具按此形象造型，脸部以蓝花缎做底色。其二，蓝面具温巴的白眉毛、白胡子都按汤东杰布形象造型，又因为他有善、怒两种面相，脸膛呈紫红色、深棕色近似于青蓝色，故面具采用青蓝色做底色。其三，据说早期剧目《诺桑法王》中青年渔夫打败南国咒师后，莲湖龙王送给他如意之宝"根堆滚琼"表达谢意。渔夫高兴地将它举过头顶，因此温巴面具头顶有象征财运兴盛的"喷焰末尼"图案"诺布末巴"，面具用深蓝色来表示勇士相。①

图 4-3

蓝色温巴面具除上述三种来源之外，民间还流传另一种说法。传说中藏戏创始人汤东杰布的母亲怀胎80年都没有生下他，只好吃蓝染料催生，所以一生下来，满脸蓝黑，跟染缸里染出来的人一般。有的藏戏艺人认为"温巴"的面具便是仿效汤东杰布的这副模样制作的。② 以上四种说法都来源于藏族传说故事，笔者认为第二种说法可能更符合实际情况。

总之，传统藏戏开场戏中出场的温巴角色所戴不同色彩面具分别代表了不同的剧种和流派；蓝、白面具的造型都以戏神汤东杰布形象为原型，属于创始人纪念性的面具。

（二）人物面具

白面具藏戏所演剧目较少，人物面具不多。蓝面具藏戏因所演剧目较多，故正戏中人物面具的种类繁多、造型夸张、装饰精美、色彩绚烂，体现出藏族人民高超的制作工艺。为便于论述，现对传统藏戏中常见人物角色所戴面具、结构特点及制作材料③等列表如下（表4-1）：

① 此三种说法见刘志群主编：《中国戏曲志·西藏卷》，文化艺术出版社1993年版，第193—194页。
② 此说见林凡：《藏戏的面具》，《戏剧之家》2002年第6期，第58页。
③ 本文中常见人物面具、神祇面具、鬼怪面具和动物面具结构特点和传统制作材料主要参考刘志群：《藏戏与藏俗》，西藏人民出版社、河北少儿出版社2000年版，第152-159页。面具现制作材料根据笔者于2013年8月17日采访西藏自治区面具制作传承人加央益西老师录音资料整理而来，下面不再一一提及。

表4-1 传统藏戏中常见的人物面具

面具种类	面具图像	使用角色	面具结构特点	制作材料
深红面具		剧目中年龄较大的男性角色或国王等戴用。如《顿月顿珠》中国王郭洽和《苏吉尼玛》中国王达唯森格所戴	平面深红底色软塑面具。额部有黄色日月徽记；眼睛、嘴巴镂空；眉毛和上唇胡子按形镶嵌，红色鼻子以侧面剪影制成片状突起，两颊和下巴装饰有比较稀疏的黑色胡子	过去常用一块皮革制成，脸部糊上红呢做底色。现常用硬纸板按形制成，再糊上红呢子
浅红面具		剧目中正直大臣等戴用。如《顿月顿珠》中国王郭洽手下正直的大臣达瓦和《白玛文巴》中白玛文巴的父亲诺布桑波所戴	平面浅红底色软塑面具。额部有黄色日月徽记；眼睛、嘴巴镂空；眉毛和上唇胡子按形镶嵌，红色鼻子以侧面剪影制成片状突起，两颊和下巴装饰有比较稀疏的灰色胡子	同上
白面具		渔夫等所戴面具。如《诺桑法王》中的渔夫所戴	平面白底色软塑面具。眼睛和嘴巴按形雕空。眉毛和胡子按形绘画镶嵌	原用白色山羊皮毛制成

续上表

面具种类	面具图像	使用角色	面具结构特点	制作材料
黑面具		奸诈的大臣和剧中反派丑角所戴。如《白玛文巴》中神行使官岗角彭杰、《顿月顿珠》中郭洽国王手下怀有野心的大臣知休、《诺桑王子》中宫廷巫师哈日等反派丑角所戴	平面黑底软布面具，略有立体感。眼睛和嘴巴按形态裁成较大空口，眉毛和上唇胡须用毛粘成，挂在两眼之间又粗又长的黑鼻子可以晃动，也能取下。整个造型比较夸张变形，主要目的是滑稽逗乐	原用黑布做成，里面塞满羊毛等；现常用海绵、棉絮塞在里面
黄面具		正戏中男性长者喇嘛、隐士和高德长者所戴用。如苏吉尼玛的父亲大修行隐士、《顿月顿珠》中收留顿珠的大喇嘛列白罗追常戴此面具	平面黄底色软塑面具。面部用白山羊皮制成，黄色呢子做底色，面具上部白羊毛当作白发，下部的做胡须，白发下紧接半弧形的彩缎圈边，眼睛和嘴巴按形雕空，鼻子以侧面剪影突出，眼睛和嘴唇上面分别画上或镶嵌上细线状白色的眉毛和八字形胡须	原用白山羊皮制成，再用黄色呢子做底色。现常用硬纸板代替山羊皮，再粘上黄色呢子
绿面具		正戏中年龄较大的女性角色母后、母亲和牧人妇等戴用。如诺桑王子的母后、白玛文巴的母亲拉日常赛等所戴	平面墨绿底色软塑面具，面具只有巴掌大。演员常戴在额头或一角，露出眼睛和大半脸部	现用硬纸板按形镂空，再用墨绿色呢子黏附在上面

第四章 西藏藏戏的舞台艺术形态

续上表

面具种类	面具图像	使用角色	面具结构特点	制作材料
半白半黑面具		正戏中反派女性所戴。如《苏吉尼玛》中多次栽赃诬陷苏吉尼玛的舞女根迪桑姆所戴	平面半白半黑软塑面具，脸部右半边呈白色，左半面呈黑色，其他均按程式制作	原用光板皮革制成。现常用硬纸板代替，再在其左右面分别粘上黑、白色布
土黄面具		正戏中平民老头、老太太所戴。如《诺桑王子》中的村民常斯老头和老太、《白玛文巴》中在集市上与白玛文巴做生意的年龄很大的格媄宾准老太婆所戴	土黄底色软塑半立体面具。额部和脸颊有许多很粗的皱纹，眉毛用牦牛尾毛缝缀，眼睛和嘴巴按形挖空，有的按形缝嵌，鼻子以立体形态突出。男性角色面具用牦牛尾毛缝缀成胡子来装饰，女性角色则装饰有头发①	用皮革或布制成，再在其中塞入兽毛成略有立体感的假面。现常用土黄色布制成，在其中塞入海绵垫子
罗白曲钦白面具		外道国王所戴面具。如《白玛文巴》中外道国王罗白曲钦所戴	面具造型按照回族人的形象来设计，头上缠绕白头巾，脸部的眼睛、鼻子和嘴巴被绘制成略具骷髅头形状	现常用白布和海绵做成

① 有的戏班此面具用皮革压塑成半立体假面，眼睛和嘴巴按形挖空，鼻子压塑成稍微突出形状，头发和胡须用皮子上下边留的毛制成。见刘志群：《藏戏与藏俗》，西藏人民出版社、河北少儿出版社2000年版，第155页。另，有的戏班用黄布缝制立体面具，把整个脑袋套上，眼睛、嘴巴按形挖空，眉毛、鼻子、耳朵是用布制成再缝上去的，显得朴实憨厚，甚至滑稽可笑。

还有一些小丑角，如《卓娃桑姆》中哈姜的女仆斯莫朗果，她演出时只在脸上涂上黑色而不戴面具，却有异曲同工之妙。

(三) 神祇面具

传统藏戏中常出现一些神佛、仙翁、神灵等的面具，现对其特征等情况列表如下。

表4-2 传统藏戏中常见的神祇面具

面具名称	面具图像	使用角色	构成特征	制作工艺
仙翁面具		正戏中仙翁所戴形状与上表黄面具相同。如《诺桑王子》中大觉仙人所戴	平面黄底色软塑面具。面部用白山羊皮制成，黄色呢子做底色，面具上部白羊毛当作白发，下部的做胡须，白发下紧接半弧形的彩缎圈边，额部涂（或镶嵌）日月徽记，眼睛和嘴巴按形雕空，鼻子以侧面剪影突出，眼睛和嘴唇上面分别画上或镶嵌上细线状眉毛和八字形胡须	昌都戏中的仙翁面具，则用一张皮子压塑缝制成半立体的假头面具，前面脸部的眼睛、嘴巴按形雕空，眉毛和胡子分别缝缀其上，鼻子压塑得稍具立体感。引自刘志群：《藏戏与藏俗》，第155页
龙女、龙王面具		正戏中龙王和龙女所戴。如北国白玛拉措湖的龙王戴此面具。造型来源于寺院壁画和雕塑	立体硬塑面具，面具的头冠上装饰有白、黑、红、黄和蓝色五条伸头吐舌的小蛇。也有头顶上装饰有五色小蛇的平面软塑面具	假头面具，以布或皮革制作

续上表

面具名称	面具图像	使用角色	构成特征	制作工艺
怖畏金刚护法神面具		剧目中表演羌姆所用面具。20世纪上半叶，觉木隆戏师扎西顿珠将其穿插到《朗萨雯蚌》中乃琼寺庙会	立体硬塑面具，造型为愤怒尊相，头发、眉毛、胡须呈赤黄色；三目怒睁，眼珠突出，龇牙咧嘴，冠上饰有五个骷髅头	现常用三合板或在纸浆中加布、香料制成后，再涂色
骷髅神面具		苏吉尼玛被押送到天葬台时，天葬台神王所戴面具	立体硬塑面具，藏戏面具与羌姆中大体相同	现常用三合板或在纸浆中加布、香料制成后，再涂色

（四）鬼怪面具

传统藏戏中有很多妖魔鬼怪面具出现，这些面具大都用泥塑木雕而成，立体感强，给人的印象强烈而深刻（见表4-3）。

表4-3　传统藏戏中常见的鬼怪面具

面具	面具图像	面具构成特征	制作材料
魔妃哈姜面具		立体硬塑大面具，有假面也有假头，其造型为青面獠牙，双目圆睁，血盆大口，獠牙交错，披头散发，左眼睛下面有一颗大黑痣	原用木雕制成，现常用泥塑或纸浆制成模型后，再在面部涂色并在头上粘黑色假发

续上表

面具	面具图像	面具构成特征	制作材料
九头罗刹女王面具		由三面、三层、从上到下依次增大的九个头叠在一起的立体硬塑面具。每个面部呈黑红色，双目圆睁，獠牙交错，头发为红、黄、黑三色。又，有的戏班罗刹女王的面部分别涂黑色、红色等不同色彩，头发全用黑色	原用木雕制成，现常用泥塑或纸浆制成模型，然后在面部涂色，头上粘假发
黑罗刹面具		面部呈漆黑色的立体硬塑面具，双目圆睁，龇牙咧嘴，满头黑发，披头散发的怒相	现常用泥塑或纸浆制成模型后在面部涂黑色，头上粘黑色假发
红罗刹面具		脸部呈红色的立体硬塑面具，双目圆睁，龇牙咧嘴，满头红发，披头散发的怒相	现常用泥塑或纸浆制成模型，再在面部涂红色，头上粘红色假发
黄罗刹面具		面部呈黄色的立体硬塑面具，双目圆睁，龇牙咧嘴，满头黄色头发，披头散发的怒相	现常用泥塑或纸浆制成模型后在面部涂黄色，头上粘黄色假发
白罗刹面具		面部呈白色的立体硬塑面具，双目圆睁，龇牙咧嘴，满头白色头发，披头散发的怒相	现常用泥塑或纸浆制成模型后在面部涂白色，头上粘白色假发

第四章 西藏藏戏的舞台艺术形态

藏戏中神祇和魔怪角色所戴面具大都属于立体硬塑形，一般由泥塑或者泥塑脱出纸壳或漆布壳绘制而成。这些面具主要由羌姆面具或悬挂供奉面具发展而来。例如，骷髅鬼原是西藏本地的一种厉鬼，在莲花生赴藏时，曾拼死反抗，"以种种轮杵利器，乘大雪中投掷师身，纷如雨霰。师化雪为湖，鬼倏坠入，力竭将逃。师令湖沸，糜鬼骨肉。又以金刚杵击伤鬼眼，鬼归命哀祈。师乃说法，纵令向空而去"①。这个厉鬼在沸腾的湖水中煮成骷髅后被莲花生降服，并被编入羌姆中。后来在不同教派的羌姆中，骷髅神被赋予了墓地保护者、指路精灵和吉祥精灵等多种身份。在藏戏传统剧目《苏吉尼玛》中，当苏吉尼玛被送到天葬台时，天葬台神王所戴的骷髅神面具就是从羌姆中借用过来。

又如，藏戏《朗萨雯蚌》中朗萨雯蚌和女伴在乃琼寺庙会中观看羌姆表演。羌姆的表演者戴的面具造型为三目怒睁，龇牙咧嘴，面孔之上饰有五个骷髅头的男性愤怒神，充分显示了神的威严、凶猛和神圣，主要由怖畏金刚愤怒尊相神的面具发展而来。② 这些恐怖愤怒的形象有利于消除烦恼和邪魔。

最后，《卓娃桑姆》中的魔妃哈姜面具吸收了萨迦巴谟面具特点，在其左颊的下眼皮上也点上一颗大黑痣。《白玛文巴》中九头罗刹女王所戴面具以及剧目中的龙女或龙王面具就是借鉴寺院神像塑造、羌姆中魔怪和愤怒相神的泥塑立体假头大面具发展而来。

宗教面具制作时造型形象、比例尺寸和色彩类别都有严格的规定，不能越雷池一步，否则会被视为过失和罪过。宗教神祇面具制作完毕后，都要进行活佛或高僧主持的"开光"仪式后才能使用。"开光"仪式主要是"请求神将其智慧和恩泽灌注到面具造像之中，这时神的灵性才真正进入到神像象征物的体内，使含有神性的面具有向人施以智慧、恩泽，向坏人魔鬼施以震慑、驱赶的功能"③。与上述宗教面具制作严谨、认真相比较，藏戏面具更讲究娱乐性以及制作的随意、自然性。各地民间戏班的藏戏面具在制作时，没有严格的规定，可以随表演者和制作者的主观意识而变化。藏戏中的骷髅神、怖畏金刚神的面具与寺院羌姆中这两个神灵面具相比较，藏戏面具的装饰有增有减，且着色也较随便，体现出更多的世俗性、娱乐性、趣味性。甚至藏戏中同一角色的面具，不同藏戏班制作的样式和着色差别也较大。张鹰先生主编的《藏戏歌舞》中就分别列举了三种不同形态的哈姜面具和罗刹女王面具。④ 另外，笔

① 李翊灼：《西藏佛教史》，中华书局1933年版，第25页。
② 黎蔷：《藏戏溯源》，《西藏研究》1996年第2期，第70页。
③ 班玛扎西：《白马藏族面具艺术争议》，《四川藏学研究文集》(5)，四川人民出版社2002年版，第355页。
④ 张鹰主编：《藏戏歌舞》，上海人民出版社2009年版，第125-128页

者2013年8月9日在龙王潭观看娘热民间艺术团体演出的《白玛文巴》中罗刹女王四个部下分别戴黑、黄、红和白四个面具；而有的戏班以蓝色的面具代替了白色面具。由此可知，藏戏中神祇和魔怪面具的制作具有较大的自由性和主观性。藏戏面具制作的随意性特征反映出西藏面具艺术由寺院宗教性向民间世俗性发展变化的趋势。

（五）动物面具

藏戏题材多来源于佛教故事或神话传说，戏中动物角色出场很多，它们往往是剧目中主要人物角色或者神佛菩萨的化身。演员为了更形象地演绎戏剧的内容，演出时常常穿戴动物衣具、头具或面具模仿动物动作，进行戏剧化的表演。"动物面具皆为立体假头，其中有的是独立的面具，罩到演员颈部为止，有的同身躯连为一体，实际上是面具与假形化装的结合。他们或者用泥和漆布制作，或者用柔软的绒布缝制。在创作手法上，藏戏动物面具注重写实，追求外形的相似，与'羌姆'动物面具之怪诞夸张大异其趣，呈现出浓厚的世俗化倾向。"① 下面介绍剧目中经常出现的一些动物精灵面具（见表4-4）。

表4-4 传统藏戏中主要的动物灵怪面具

面具名称	面具图像	面具结构和制作材质特征	备注
猴子面具		立体假头面具，过去有木雕面具，现在大多以绒布或皮质制作	《卓娃桑姆》中卓娃桑姆化身母猴给逃亡途中的儿女送野果；《朗萨雯蚌》中耍猴所用
野猪面具		立体假头面具，以纸板或漆布制作	《苏吉尼玛》中的动物面具

① 顾朴光：《面具》，中国文联出版社2009年版，第122-123页。

续上表

面具名称	面具图像	面具结构和制作材质特征	备注
牦牛面具		假头面具，多用泥塑脱胎纸壳或者布壳制成。牦牛的全身皮毛现常用黑色的粗毛线制成贯首衣形状	《卓娃桑姆》中公主流浪到牧场乞讨情节中牦牛舞
鹦鹉面具		泥胎纸壳的立体假头，或用绿色布制作的假形。现多用纸浆或布制成	《白玛文巴》中预言鹦鹉和《苏吉尼玛》中多次阻止国王杀害苏吉尼玛的鹦鹉
蝎子精面具		假形，现多用黑布和棉絮制作	《白玛文巴》中白玛文巴渡海寻宝时所遇到魔怪
大象面具		假形面具，现多用布料等制作	《智美更登》流放途中施舍的动物

续上表

面具名称	面具图像	面具结构和制作材质特征	备注
猎狗面具		假形面具,有泥胎纸壳的立体假头和用布料制作两种	《卓娃桑姆》中国王打猎时所带猎狗
獐子面具		假形面具,现多用布料、棉絮等制作	《苏吉尼玛》中獐子舞所用
母鹿面具		假形面具,有泥胎纸壳的立体假头和用布料制作两种	《苏吉尼玛》中鹿舞所用
老虎面具		假形面具,现多以布料或皮毛制作	《苏吉尼玛》天葬一场中使用

续上表

面具名称	面具图像	面具结构和制作材质特征	备注
豹子面具		假形面具,现多以布料或皮毛制作	《苏吉尼玛》天葬一场中使用

由上可知,这些藏戏中的动物面具实际上大部分是头具(假头)和身具(假形)连在一起的假形立体面具,完全真正意义上的面具(假面)不多。这些动物所穿戴的面具或假形面具,有的用泥布硬塑而成,有的用布料或皮革、毛线软塑而成,造型简洁夸张、惟妙惟肖。布制假形面具,质地较软,富有立体感,演员穿戴轻便,利于表演;而飞禽走兽大都要制作出全身皮毛的效果,形态真实自然。

这些动物面具虽然受到跳神中动物灵怪面具和民间图腾拟兽面具的影响,但已经根据戏剧情节的需要,在造型和色彩方面有了很大的变化和发展,形成了朴实、真实的风格,与怪诞、夸张的羌姆面具形成鲜明的对照。

三、西藏藏戏面具的象征意蕴

顾朴光先生认为:"面具是一种沉淀着人类宗教意识和审美意识的文化符号,具有再现性,模拟性和象征性等特质。"[①] 藏戏面具蕴含丰富的象征性,下面拟从色彩和图案符号两方面来分析其象征意义。

(一) 藏戏面具色彩象征意义

藏戏面具主要以白色、蓝色、红色、黄色、绿色和黑色这六种色彩为主,具有强烈的色彩冲击力。藏戏在发展过程中,面具色彩与人物身份、性格建立了稳定的关系,观其颜色即可知道所扮演人物的性格和内心世界。而藏戏中动物面具造型的色彩一般依据动物本身颜色来绘制,没有更多的象征意义。因此下文依据前辈对藏戏面具色彩象征意义的研究进行概括。

① 顾朴光:《面具的界定和分类》,《贵州民族学院学报》(社会科学版) 1994 年第 2 期,第 70 页。

1. 面具不同色彩象征意义

(1) 白色面具

藏族先民很早就有白色崇拜。老一辈藏学专家任乃强先生指出藏人的白色崇拜起于唐朝,"印度佛教徒尚白衣"①。丹珠昂奔先生却认为,"至于同样为佛教徒喜爱的白色,则不一定来自佛教,藏族先民的大自然崇拜时期就有。他的最初形态可能是日、月、星——藏族先民有日月星崇拜和光亮崇拜。白色崇拜有可能是日月星和光亮崇拜的延伸崇拜,因为日月星、光亮等大多都是白色的。后来引申为白旗、白色的羊毛、白牦牛、白巨石、白海螺等。……从敦煌文献到现代的一些有文字可查的资料均可表明,神圣的白羊毛,在祭山神时的箭杆上要拴,过年过节的器物(如茶壶等)上也要拴,它标志和平、福运和吉祥。"② 笔者比较赞同丹珠昂奔先生的白色崇拜来源于藏地本土观点。"面具呈白色,此表纯洁、温和、善良、慈悲、毫无害人之心。外道国王、戌陀罗老幼、仙人等虽亦戴白色面具,但义有不同,彼只不过表种姓分别而已。"③ 白面具也是白面具藏戏剧种的象征。

(2) 蓝色面具

主要指蓝面具藏戏中温巴面具,深蓝色表勇士相,《舞姿论》云"英勇无畏一壮士,慈悲温良分毫无"。蓝色代表天空的开阔,象征勇敢、公正,用于温巴代表英雄和正义之人。同时,蓝色面具也是蓝面具藏戏剧种的象征。

(3) 红色面具

红色被广泛运用在藏戏的面具和服饰中。笔者从考古资料中得知在 4000 多年前的史前时代,藏族先民已有崇尚红色的习俗。从拉萨北郊曲贡遗址出土的文物中可以看到"曲贡人在他们的打制石器上,普遍有意识地涂抹着红颜色,砾石面上或石片疤上往往都能见到红颜色。涂红石器比例很大,占全部石器的五分之一以上。同时还出土了制作红色涂料的大量的研色盘,表明红颜色的用量非常之大。还见到专门用于盛贮

图 4-4 曲贡出土涂红颜料及涂红敲砸器
(摄于西藏自治区博物馆)

① 任乃强:《羌族源流考》,重庆出版社 1984 年版,139 页-140 页。
② 丹珠昂奔:《藏族文化发展史》,甘肃教育出版社 2001 年版,第 389 页。
③ 洛桑多吉著:《试论藏戏脸谱——"巴"》,居宗理译,《西藏研究》1988 年第 1 期,第 133 页。

红颜色的小陶瓶，和作为调色盘使用的修整过的大陶片。对红颜色测定的结果，表明它是赤铁矿粉，即赭石，是一种颜色鲜艳的矿物质颜料。这说明曲贡人尚红，他们对红色有特别的爱好。但是，在石器上涂抹红色的用意何在，一时尚不能明了，现在只能进行一些初步推测。红色在史前人的眼中，是生命与力量的象征。旧石器时代的山顶洞人，将赤铁矿粉撒在死者周围，并将随葬用的饰物兽牙、石珠、鱼骨都染上红色。……我国新石器时代的墓葬中，也曾发现过骨架染色或以红色物质随葬的不少证据……类似做法，可能都是为了赋予死者以灵魂，红色为灵魂的表象，象征鲜血，象征生命。……我们以为，曲贡人在大量的打制石器上涂红，也许是想赋予石器以力量，他们是想让这石器发挥更大的作用。曲贡人将这种尚红意识较多地倾注在生产工具的制作上，体现了他们在同大自然的抗争中由物质和精神两方面所做的全面努力。"①

从一些藏、汉文献中我们可以找到尚红习俗在吐蕃时代的沿袭和发展。吐蕃时期文献《玛尼宝训集》中提到吐蕃女子"以赫面为好"②。《新唐书·吐蕃传》中也曾记载文成公主"恶国人赭面，弄赞下令国中禁之"③，但松赞干布禁而未止，这种赭面风俗不仅在雪域高原一直流传至今，而且在唐朝都城长安曾成为风靡一时的时尚女妆。中唐著名诗人白居易在《时世妆》一诗中曾写道，"元和妆梳君记起，髻堆面赭非华风"④，可见此习俗影响之大。从曲贡人打制石器上涂红到松赞干布时期藏族女子的赭面可以看出尚红习俗从生产工具方面已经向女性梳妆打扮方面发展。

藏传佛教形成后，随着寺院宗教舞蹈羌姆中神祇和动物面具的广泛使用，各种面具色彩本身具有了较为复杂的象征含义，形成了一定的艺术程式。面具的红色象征威严和权力，"表示文韬武略智勇双全，内务外事指挥自如"⑤的卓越才能和显赫的地位。国王面具的红色较深，而大臣所戴面具红色较浅。

（4）黄色面具

藏民族"对黄色的喜爱大约与佛教有直接关系，佛的衣服、佛的寝室、佛的用具等大多都是黄色"⑥。藏传佛教格鲁派僧人戴黄色僧帽，俗称黄帽派或"黄教"。格

① 中国社会科学院考古研究所，西藏自治区文物局编著《拉萨曲贡》，中国大百科全书出版社1999年版，第224—225页。
② 转引自中国社会科学院考古研究所，西藏自治区文物局编著：《拉萨曲贡》，中国大百科全书出版社1999年版，第225页。
③ （北宋）欧阳修、宋祁撰：《新唐书》，中华书局1975年版，第6074页。
④ 谢思炜撰：《白居易诗集校注》，中华书局2006年版，第403页。
⑤ 洛桑多吉著：《试论藏戏脸谱——"巴"》，居宗理译，《西藏研究》1988年第1期，第133页。
⑥ 丹珠昂奔：《藏族文化发展史》，甘肃教育出版社2001年版，第389页。

鲁派盛行以后，这种黄面具，也为正戏人物仙翁、大修行者等角色所戴用。"黄色面具象征智慧、兴旺、祥和、繁盛，亦表示该角色容光焕发，功德广大，种姓优越，情进极致，知识渊博，具有利益众生之心等。"①

（5）绿色面具

绿色象征生命、活力。据说在藏传佛教中，"绿色面具象征功德汇聚、勋业彪炳、助成事业之活力。一世达赖根敦朱巴曾说：'诸佛功德集于一身，此即林中度母。'按佛学之说，一切佛之本母，能摧破所有敌军，即与具一切功德之绿度母相同"②。因此绿色面具常用于心地善良、勤于善业的王后、母亲、牧女等女性角色。这种戴在"额头上的小片面具已成为一种象征，而面具下的人脸，以最真实、最生动的表情，演绎着世态人情。绿色的面具依稀给人一种神秘、奇幻的感觉，而面具下生动的脸又让观众感受到最普通、最真挚的人情、人性。绿面具将宗教性与世俗性集中在一起，更鲜明地突出了藏戏表现形态的独特性"③。

（6）黑色面具

藏族的黑色崇拜与藏族先民早期信仰的苯教有直接关系。任乃强先生认为，"早期苯教被称为黑教，这并不是佛教对苯教的强加之词，而在于苯教自身。从衣饰、法器、用具等考察，它存在着黑色崇拜"④。佛教传入西藏后，佛教和苯教进行了激烈的斗争，逐渐被藏族民众所接受。藏传佛教常把苯教视为外道，把苯教所崇拜的黑色作为邪恶、黑暗、罪恶的象征。因此，藏戏中心术不正的大臣和巫师等人所戴面具为黑色。

（7）半白半黑面具

《歌舞论》道，"善恶明冥于右左"。因此，半白半黑的阴阳面具，象征阴险狡诈、两面三刀、口是心非之人。

（8）紫色面具

《歌舞论》："凶恶残暴，令人生畏"，面具的紫色一般象征内心残忍，嫉妒成性。

（9）棕色面具

也属黑色面具范畴，表邪恶、阴毒、凶残的反派角色。

2. 藏戏面具色彩美学特征

第一，温巴面具色彩是藏戏剧种流派的象征。

① 刘志群主编：《中国戏曲志·西藏卷》，文化艺术出版社1993年版，第195页。
② 刘志群主编：《中国戏曲志·西藏卷》，文化艺术出版社1993年版，第194页。
③ 普布昌居：《论传统藏戏表现形态的宗教性与世俗性》，福建师范大学硕士学位论文，2002年6月，第37页。
④ 任乃强：《羌族源流考》，重庆出版社1984年版，第139页。

藏戏主要分为白面具藏戏和蓝面具藏戏两大剧种，其划分依据是开场戏中首先出场的温巴角色所戴面具的色彩。开场戏中出场的温巴角色戴白色山羊皮面具就称为白面具藏戏；而温巴戴深蓝色面具则是蓝面具藏戏的象征。详因见本节上述内容中藏戏面具的分类，此处不再论及。山南地区白面具藏戏中的扎西雪巴流派在后期温巴的白色面具基础上，把脸部改为用黄色呢子做底色，因此黄色温巴面具成为扎西雪巴流派的象征。

第二，藏戏面具色彩是角色身份地位的标识。

藏戏面具的色彩运用呈现出程式化、类型化特点，通过角色所戴面具的不同色彩可以看出其不同的身份地位。红色面具一般是国王和忠心耿耿的大臣所戴；而那些心怀叵测的大臣和巫师等人则常戴黑色面具。蓝色面具一般是渔夫和猎人所戴；高僧、仙翁和大修行者都戴黄色面具。戴绿色面具的则是母后、王妃和母亲等女性角色。因此，藏戏中的角色戴不同色彩的面具常常代表了各自不同的身份和地位，显现出独特的藏民族色彩语言特色。

第三，藏戏面具色彩是角色个性特征的体现。

藏戏"面具是一种具有特殊表意性质的象征符号"①，通过夸张、概括的色彩和造型手法，突出了各种角色性格特点。面具中的红色象征了人物智勇双全、忠诚正直的个性；黑色、紫色、棕色面具象征内心阴险恶毒、凶恶残暴之人；白色面具则象征角色具有纯洁善良、智慧广博的特征；戴绿色面具之人具有聪明善良、慈祥仁爱之本性；黑白面具，黑白分明，对比强烈，显示这些角色奸诈狡猾、阴险毒辣、两面三刀的内心世界。九头罗刹女王的紫黑面具表凶相，象征灵魂阴暗、罪孽深重。可见，藏戏面具的不同色彩不但突出强调了角色的个性特征，而且也蕴含了对角色在道德层面上的褒贬评判，生动鲜明地表现出对真、善、美的赞美和假、恶、丑的抨击，达到一目了然的艺术效果。

汉族戏曲在宋朝形成阶段，其人物造型也是"公忠者雕以正貌，奸邪者刻以丑形，盖亦寓褒贬于其间耳"②，只不过主要采取化妆手段来给人物角色涂上主观色彩，而不像藏戏通过面具的不同色彩来直接刻画人物形象。藏戏和汉族戏曲虽然刻画人物形象方法不同，但都是"拟容取心……以心来描容，将人物隐蔽的心态和内在的性情在面部上加以强调和扩大，甚至加以变形。人物面部的眉、眼、鼻、嘴之间，是人物内心世界通向外部表情最丰富的部位，脸谱和面具往往在这些地方用重墨浓彩加以

① 罗布江村、赵心愚、杨嘉铭：《世界屋脊的面具文化》，四川民族出版社2008年版，第20页。
② （宋）吴自牧：《梦粱录》，浙江人民出版社1986年版，第195页。

夸饰"①，两者在艺术本质上是完全一致的。

（二）装饰性图案符号的象征意义

面具艺术的审美特征，是通过面具的象征符号来体现的。而"象征符号是仪式中保留着意识行为独特属性的最小单元，它也是仪式语境中的独特结构的基本单元"②。藏戏中的温巴面具将象征意味细致到每一个装饰性的图案符号。藏戏中温巴面具的装饰性图案符号表达形象而丰富的文化内涵，反映出藏民族独特的审美倾向。

白面具藏戏中温巴所戴白面具额部所涂或镶嵌的日月徽记"一方面以为美饰，另一方面是佛学上福泽、智慧二'资粮'的象征"③。山南地区琼结县白面具藏戏宾顿巴派的温巴面具上的眼睛一直绘制成下眼睑两梢压住上眼睑的鸡眼形状来代表五世达赖喇嘛。因为五世达赖喇嘛曾邀请自己家乡琼结藏戏班子宾顿巴来拉萨参加雪顿节演出并安排其在每年雪顿节中进行首场表演，宾顿巴派在五世达赖的扶植下得到了空前发展和繁荣。因此，宾顿巴派温巴面具的眼睛按照五世达赖特殊的眼形绘制，以寄托对他的永久怀念之情。

蓝面具藏戏中温巴所戴面具造型就运用了象征手法，以装饰性的图案符号代表了"藏族吉祥八宝"："脸型象征宝瓶；嘴、眼、眉、唇、两颊和下颌处合起来为八瓣妙莲；两耳戴的是菱形孔格花纹的吉祥结'巴扎'，头顶上日月徽饰具千福金法轮，也表示日为福德、月为智慧的二'资粮'；鼻尖上戴的螺贝苏为右旋海螺；额头上分向两边的装饰金丝缎带弧形冠额，表示一对金鱼；'喷焰末尼'图案下边向上的狗鼻子花纹，表示右旋白伞盖；头顶箭突物上以宝贝堆成的冠髻及其后边的彩缎宽披带，象征胜利宝幢。"④可见，蓝面具藏戏中温巴的整个面具，包括轮廓造型、眼睛、眉毛、鼻子和嘴巴等巧妙地构成了藏族的吉祥八宝图案。

"藏族吉祥八宝"是藏传佛教的吉祥供物，藏语称为"扎西达杰"，有时也称八瑞相、八吉祥徽、藏八宝等，主要包括宝伞、金轮、宝瓶、妙莲、吉祥结、胜利幢、金鱼和右旋白螺这八个吉祥图案，其中每个图案都和藏传佛教教义密切相关。宝伞，也称"华盖"，寓能消除众生的贪、嗔、痴、慢、疑五毒，象征着佛陀教诲的权威，可以拯救一切苦难；金轮，也叫"法轮"，象征佛法；宝瓶，既象征吉祥和财运，又象征福智圆满、永生不死；妙莲，藏语象征高贵圣洁和最终的目标，即修成正果；吉

① 刘志群：《藏戏与汉族戏曲的比较研究》，《中国藏学》2006年第1期，第74页。
② ［英］维克多·特纳：《象征之林》，赵玉燕等译，商务印书馆2006年版，第19页。
③ 刘志群主编：《中国戏曲志·西藏卷》，文化艺术出版社1993年版，第193页。
④ 刘志群主编：《中国戏曲志·西藏卷》，文化艺术出版社1993年版，第194页。

祥结由两个相连的"万"字字徽组合成，在汉族象征长寿和爱情，在宗教中则有吉祥和睦及佛陀无限智慧的象征意义；胜利幢，也称"金幢"、"宝幢"，象征了佛法坚固不衰，战胜邪门歪道，蓬勃发展的意义；金鱼，金鱼在汉族常常代表着夫妻结合和坚贞不渝，"鱼"和"余"谐音，因此在古代还有"物质财富"的双关义，金鱼在宗教中则有"超越世间、自由豁达得解脱的修行者"之意，藏传佛教中，常用一对金鱼象征解脱的境地，同时也有"复苏、永生和再生"等意；右旋白螺象征佛法之音遍布四方。① 这八种具有藏民族特色的代表吉祥、圆满和幸福的图案在寺院、法器、房屋、帐篷、家具、地毯、服装、哈达、餐具和图书等处随时可见。它们有时一一绘制，有时由其中的两个、四个或八个图案组合而成。藏民族中较常见的吉祥组合图案是由宝伞、金轮、金鱼、妙莲、吉祥结、胜利幢和右旋白螺七种图案摆放成宝瓶状，象征着财富。

因此，温巴面具中的"藏族吉祥八宝"图案象征了"神的法力无边，勇猛精进，功德无量"②，表现藏民族对佛教的虔诚信仰以及希望得到佛祖保佑，获得好运的美好期盼。藏戏开场标志性面具中融入了藏族吉祥象征符号，不仅是藏族吉祥文化在藏戏中直观、艺术的体现，同时也是藏戏本身的一种期许和祝愿。可见，"藏戏戴面具表演，使其成为一种独特的戏曲表演艺术，更重要的是，表现了受宗教渗透的独特的审美趣味和艺术表演法则"③。它以雅俗共赏的审美形式来打动观众、激发人情，从而起到法师登坛诵经难以起到的宣传教化作用。

总之，藏戏面具通过富有藏民族特色的色彩语言和图案符号使"藏戏面具性格鲜明、形象突出，集中概括了人物的个性特征。藏戏人物自身蕴涵的神灵属性和宗教情感意念主要由这些精致的面具表达出来"④。顾朴光先生认为，"没有面具羌姆就不可能存在，至少要失去它的大部分魅力"⑤。笔者认为羌姆如此，藏戏也如此，色彩绚丽、造型多样、种类繁多的藏戏面具使传统藏戏广场演出更富色彩的美感和神奇的魅力。

四、藏戏戴面具演出的优点和不足

传统藏戏演出时，主要角色一般不戴面具表演，而次要角色大多戴面具表演。戴

① 参见李云、周泉根：《藏戏》，浙江人民出版社2005年版，第103-104页；[英]罗伯特·比尔：《藏传佛教象征符号与器物图解》，向红笳译，中国藏学出版社2007年版，第1-18页。
② 李云、周泉根：《藏戏》，浙江人民出版社2005年版，第103页。
③ 李玉琴：《藏族服饰文化研究》，人民出版社2010年版，第152页。
④ 同上，第152页。
⑤ 顾朴光：《中国面具史》，贵州民族出版社1996年版，第276页。

面具表演是藏戏用以表现角色性格、突出角色形象的最直接的一种艺术手段，传承和发展了藏族古老的面具艺术，体现出藏戏独特的艺术魅力，深受藏区群众的喜爱和欢迎。戴面具表演是藏戏演出的一大特色，这种演出形式犹如双刃剑，既有其优势也有不足之处，下面简析其优缺点。

（一）戴面具表演的优点

1. 帮助演员进行角色转换

演员戴上面具后，身份发生变化，能够较快地入戏，实现角色转换，专心投入表演当中，有助于演员在演出中更好地掌控和刻画所饰角色内心层次所蕴含的真善美或假恶丑特征。

2. 促使观众迅速融入剧情

藏戏面具利用藏民族独特的色彩审美趣味和变形夸张的手法来直接显示剧目中角色的身份、地位及性格特征，表现对剧中角色的褒贬意图，缩短了观众与角色的心理距离，使观众能够迅速融入演出语境中，更深入地理解人物性格和戏剧情节。藏戏中运用面具这种面部化妆手段比一般的脸谱化妆手法更能突出剧中人物个性，有助于坐在远距离广场上的观众观看并对角色人物有直观的了解，增强藏戏的艺术感染效果。

3. 增加藏戏广场演出效果

传统藏戏在广场演出时，几乎是没有布景的空场。红、黄、蓝、白、黑、绿等绚丽多彩、造型各异的藏戏面具出现在广场演出中，不但美化、装饰了演出舞台，而且活灵活现地给观众演绎出人、神和动物同台表演的情景，生动形象地展现出佛界、人世、阴间的三维空间，给观众带来了强大的视觉冲击力和想象力，使藏戏演出更富感染力。

总之，藏戏"面具可以很好地实现表演中对角色转换的需要，虚假的面具能够给人们以更逼真的表演效果。它不仅可以引导演员较快地进入角色，也可以使观众的内心迅速融入具体的表演情境，这是面具表演最大的优势所在"[①]。

（二）戴面具表演的不足

戴面具演出有以上优点，同时也有着无法避免的局限性，主要表现在以下几方面。

1. 影响演员场上场下交流

13世纪，精通"五明"的萨迦派高僧班智达·贡嘎坚赞对以前的西藏音乐艺术进行总结写成著名的《乐论》。他在书中论述演员演唱时认为，"不仅要求'声情并

[①] 张虎生、陈映婕：《西藏民间面具及其表演仪式》，《中华戏曲》第38辑，第25页。

茂'，而且要求'声形结合'，以眼神、手势、身姿、步态配合歌唱，创造一种美与情相一致的视觉形象和听觉效果"①。指出演员演唱时要注意自己的表情和动作等与之相配合，对后来藏戏演唱表演的发展是影响极大的。但是，藏戏面具除王后、母亲等佩戴在额头的绿色面具较小外，其余面具几乎覆盖演员的整个脸部。戴面具演出时，演员传达角色内心喜、怒、哀、乐情感时丰富的面部表情被面具遮盖，影响了场上演员之间面部交流和互动，长此以往，出现了不戴面具演员也忽视场上表演时彼此之间的感情交流，淡化了面部表情表演的现象，造成演员场上互动少、交流少，表演粗糙不细腻的现象。

戴面具演出遮盖了演员面部传情达意的表演，观众不能看见人物角色的心理变化，无法亲身体会角色激烈的感情冲突，妨碍了场上演员与场下观众之间直接的情感交流，进一步影响到藏戏演出艺术感染力。

2. 影响演员舞蹈动作视觉范围

藏戏面具的面部表情是单一的，或愤怒，或平静，或兴奋，缺乏动态和灵活变化的表情内容，所以戴面具表演者需要在舞台上借助肢体语言和口头语言对角色进行大量的诠释与补充。例如运用较夸张的舞蹈动作和唱腔道白等手段来弥补面具表情单一在艺术表演中的缺失。而演员戴上覆盖整个脸部的面具后，做一些幅度较大舞蹈动作时常常感到视觉范围很小。因为制作藏戏面具的眼睛一般都是按形镂空，为了美观，眼睛雕刻的空间往往较小。笔者观看藏戏各剧种流派演出时，发现不少温巴在开场戏做打蹦子动作时，为了视野更开阔，取下面具来表演，影响到藏戏表演的精彩程度。

第二节　西藏藏戏的服饰

有关藏戏服饰的历史文献较少，笔者只能根据目前仅有的文献、文物和田野调查资料对藏戏服饰的分类、来源、特征等做以下分析。

一、西藏藏戏服饰的分类

众所周知，汉族戏曲中的同一个角色随着时空的变化、身份的转变和剧情的发展需要更换不同的服饰来更好地表现主题，因此服饰名目繁多、类型多样。相比之下，藏戏中演员所扮演的角色在戏剧表演中从头到尾大多只穿一套服装，中途一般不更换

① 刘志群主编：《中国戏曲音乐集成·西藏卷》，中国ISBN中心2003年版，第9页。

其他服饰，更多地体现出浓厚的民族特色。下面主要分开场戏角色服饰和正戏角色服饰这两种类型来论述。

（一）开场戏角色的服饰

传统藏戏开场戏的角色一般分为温巴、甲鲁和拉姆三种，其服饰都是特制而成，具有鲜明的藏民族特色。下文主要依据《中国戏曲志·西藏卷》中的"舞台艺术"和《藏戏》中的"藏戏艺术特点"这些章节的相关内容及笔者的田野调查内容见表4-5。

表4-5 开场戏角色服饰

角色\类别	首服	体服	脚服
温巴	白面具或蓝面具	藏语称"温巴切"，特制戏装。白面具温巴上身是黑白氆氇制成的藏式短上衣"颇堆叉叉"，蓝面具是黑红条色花氆氇"颇堆叉叉"。其上衣为白色藏式衬衫加套紫红或深红的坎肩；下衣是黑布灯笼裤，腰带上系有一圈黑、白两色粗毛绳穗"贴热"	工布丁着，工布牛皮彩靴，多层牛皮做靴底，厚达寸余。靴帮色彩艳丽，靴统由獐子皮或羊皮制成
甲鲁	①藏语称"甲鲁薄独"，上顶大，下口稍小的圆形高顶大盖帽，多用黄色绒布制成。蓝面具迥巴派甲鲁所戴的白色毡帽，则称为"甲鲁阿昆"。②白面具藏戏甲鲁戴竹圈帽，用红、白绸布条裹缠在圆形竹圈上。藏语称"扩尔加"	藏语称"甲鲁切"，从古代王子服发展而来。上衣里面为坎肩，外面为一件腰间不系带的彩虹条色十字图案氆氇敞褂"甲鲁喀昆"。下衣为黑色百褶裙。从一般部落长老和土酉之王子，到后来的俗官，包括最高的二品俗官，都可以穿用。"甲鲁切"为14世纪帕主·扎巴坚赞倡导①	布玛靴子，靴底由多层牛皮做成约一寸厚，鞋面由黑平绒布做成

① 《戏曲志·西藏卷》中所述"甲鲁切"是16世纪帕主·扎巴降赞所倡导有误，因为降秋坚赞（1302—1364）为帕竹政权的开创者，主要生活在14世纪，而不是16世纪。《西藏通史》、《藏族服饰史》、《藏戏歌舞》中所述王子服饰出现时间为14世纪阐化王帕竹·扎巴坚赞时期，与实际情况更相符。

续上表

角色	类别	首服	体服	脚服
拉姆		拉姆首服主要由五佛冠（藏语称"热阿"）和其两侧彩虹纹路扇形装饰物（藏语称"年休"）两部分组成。五佛冠一般用刻画有"大日如来、阿閦、宝生、阿弥陀、不空成就"五方佛的五个小纸板（或木板或象牙）连缀成半圆组成。佛冠两侧的扇形装饰物年休有绢质和纸质两种，左右两边常吊一根红色或黄色丝带①	藏语称"拉姆切"，即仙女服。特制戏装。过去内穿五件不同颜色的绸质衬衫，并将其五色领子全翻出来；现演出只穿一件，但将衬衫领子配成五色。② 下衣内为衬裙，外系"邦典"。全身加套一件彩虹条色花氆氇和蓝绿花缎带相间连缀成的无袖长褂子"当扎"	以多层牛皮做靴底，厚达寸余。红色的氆氇鞋面绣有非常漂亮的花朵

 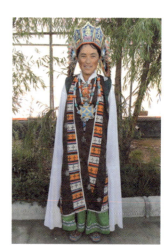

图 4-5 温巴服饰　　图 4-6 甲鲁服饰　　图 4-7 拉姆服饰

①　藏族巫师作法时，身上缠有象征彩虹的五色丝带，据说这种飞虹之路与天界相同。唐卡画像两侧挂上红、黄丝带，有使神灵驾彩虹飞去的象征意义。此说法见刘志群主编：《中国藏戏艺术》，京华出版社、西藏人民出版社 1999 年版，第 207 页。

②　拉姆（仙女）服饰的另一种说法。拉姆穿不同颜色内衣有不同的含义：两名穿蓝绸内衣的拉姆表明是天上神仙的女儿；穿红色内衣的拉姆是中间赞神的女儿；穿绿色内衣的拉姆是下界龙神的女儿。此观点见雪康·索南塔杰：《西藏藏戏各流派的艺术特征与琼结扎西雪巴白面具藏戏的起源》，《西藏艺术研究》2003 年第 4 期，第 46 页。又，张鹰主编的《藏戏歌舞》（上海人民出版社 2009 年版，第 115 页）有相同观点：拉姆来自上、中、下三界不同的仙境，她们分别要穿蓝色（上界）、红色（中界）和绿色（下界）长袖衬衫。

（二）正戏角色的服饰

传统藏戏中主要人物的服装，特别是贵族角色的服装很多来源于历史上贵族的实用服饰。除了这些实用的服装外，还有一些高度夸张的演出服饰（见表4-6）。下面拟分为男性角色和女性角色两类来论述。

表4-6 正戏男性主要角色的服饰

	首服、耳饰	体服、腰饰	脚服	备注
国王	①国王帽，藏语称"夏莫江达"。用铁丝制成圆环，缝上金黄色的织锦缎。金顶上镶有红珊瑚珠，并用红丝穗来装饰，后垂镶有金质嘎乌和流苏的帽带，有时也称"江达红缨帽" ②左耳垂长形耳坠，藏语称"索儿"，用大粒珍珠和绿色松耳石分节穿制	①藏语称"杰切"，织有云彩、山岩、水纹、衮龙四种图案的深蓝色四相缎袍"甘希文波"，或者虎皮黄色彩云腾龙缎袍"霍尔达熏" ②腰间系金光锦缎带，藏语称"甲直颇休"，腰带上悬挂有藏刀、荷包、碗套和水袋等饰品，藏语统称其为"加支普秀"	厚底翘尖，饰有蓝色条纹的大红色官靴，镶以缎带，为国王所专用	八大传统藏戏剧目中均可使用
王子	①帽子同国王 ②左耳垂松石长耳坠"索儿"	①藏语称"杰赛切"。一般穿黄色虎皮衮龙的"霍尔达熏"缎袍。经济条件差的戏班有时也用黄色团花缎袍"传干赛波"，上披五彩披单 ②腰间悬挂"加支普秀"。八大藏戏剧目中均使用	饰有蓝、白条纹的红呢官靴，厚底翘尖，镶嵌缎带	八大传统藏戏剧目中均可使用
大臣	①头戴黄色覆钵式小帽，藏语称"宝多" ②左耳挂"索儿"	①藏语称"伦波切"。奶油色、绘有原西藏地方货币章嘎图案的"郭钦章嘎"缎袍；或者紫红色、黄色团花缎袍。外出时则在缎袍上加穿一件无袖裋子坎肩"翘切" ②腰间悬挂"加支普秀"。八大藏戏剧目中均使用	布玛靴子，黑色藏靴，靴底由多层牛皮做成约一寸厚，鞋面由黑平绒布做成	同上

续上表

	首服、耳饰	体服、腰饰	脚服	备注
管家	①蒙古帽,平顶垂穗圆形红缨帽,藏语称"索夏"。元朝时由蒙古族传入西藏 ②耳挂圆形耳环,藏语称"阿隆",主要用金、银、铜制成,上面镶嵌珍珠、玛瑙或绿色松耳石等	同上,噶厦时期贵族官员家中大管家服饰	布玛靴子	同上
男佣	①一般戴平顶垂穗红缨蒙古帽,藏戏中有时男佣人外出时也戴一种马帽,藏语称为"达夏" ②圆形耳环	各式较低等级团花缎藏袍	布玛靴子	同上
平民	圆形耳环	白氆氇藏袍,衣领和衣襟装饰有红白相间的彩色花纹"甲洛"		八大传统藏戏剧目中均可使用
牧民	圆形耳环	藏北镶边皮袍	牛皮缝制的"嘎洛"藏靴,靴帮红黑相间,嵌彩色条纹	同上
渔夫	圆形耳环	氆氇短上衣,长裤	藏语称"损巴",鞋帮用大红和深绿氆氇制成,长筒藏靴	同上
猎人（屠夫）	康巴耳环	用蓝色四相缎制成的藏袍	牛皮缝制的"嘎洛"藏靴	同上
僧侣	有时戴一种像鸡冠形状的"孜夏"帽	藏语称"查切",上衣由袈裟"申"和镶以金丝缎背心"郭钦堆嘎"组成,下衣为紫红色薄氆氇僧裙"香托"。僧裙上佩戴一个一尺见方的口袋净水带"恰不鲁"	连底鞋,藏语称"夏苏玛",由整片湿牛皮套于鞋模上制成的连底藏靴,鞋筒和鞋帮为深红色	同上
仙翁		在喇嘛服"查切"上再加一件大褂子	同上	同上

续上表

	首服、耳饰	体服、腰饰	脚服	备注
咒师	戴黑色宽沿法帽，帽上用彩绸、黑绒球、骷髅、金刚杵、孔雀翎、金色云纹等装饰，帽檐垂下很多缕遮盖脸庞的黑线	各色图案的宽袖彩袍，黑底绣花大云肩，系织有骷髅、火焰纹、愤怒凶猛面孔的锦缎围裙	同上	同上

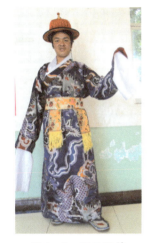

图 4-8　国王服饰

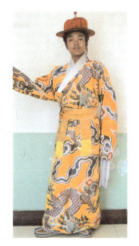

图 4-9　王子服饰

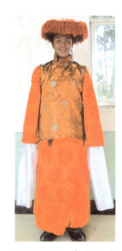

图 4-10　管家服饰

图 4-11　僧侣服饰

图 4-12　仙翁服饰

图 4-13　渔夫服饰

表4-7 正戏女性主要角色的服饰

	头饰、耳饰	体服	胸、腰、首饰	脚服
后妃	①藏语称"卫莫巴珠"。用布和铁丝扎成一个大三叉形的架子,前面两长角距离较近,分别吊挂一束假发"连子",另一长角在后。架子上缀满珍珠、玛瑙和松耳石等物 ②耳饰为长菱形大耳坠,以金镶嵌松耳石制成,四节相连,藏语称"艾果尔",一般挂在头发上,垂到双肩	藏语称"拉江切"。其服装由蓝色、深绿或血青色花缎制成带袖或不带袖袍子。盛装时两种藏袍一起穿,腰间系邦典	①胸饰主要有挂在胸前的吊穗珍宝链子"处珠"和由金、银或铜制成的八角形佛盒"嘎乌" ②腰饰主要有镶嵌玛瑙、松石等的学纪及各种装饰图案的针线盒等 ③白海螺手镯,金、银、珊瑚、宝石等不同质地的戒指	藏语称"热松",牛皮厚底翘尖,白缎靴帮,靴面镶有花缎,紫红平绒长统,藏戏中王后和妃子所专用
贵夫人	①头饰同上,或戴在三叉角上成排密嵌着珍珠的"目迪巴珠"(即珍珠巴珠);或戴在三叉角中心镶嵌一颗较大珊瑚珠,其余由玛瑙和松耳石串缀而成的"玉齐巴珠"(即珊瑚巴珠)。有时用卫莫巴珠和半圆形珍珠帽(顶部到下部全用珍珠串绕圈密密镶嵌而成)配套使用。连子吊发 ②耳饰同上	同后妃装,腰间系邦典,邦典上沿腰压边的红缎带"邦典猜嘎"象征其丈夫的官位品级	胸饰、腰饰和首饰同上	藏语称"贴尼玛",多层牛皮做鞋底,红色氆氇鞋面上绣有精致的花朵

续上表

	头饰、耳饰	体服	胸、腰、首饰	脚服
后藏妇女	弓形头饰，藏语称为"藏蟆巴廓"。① 弓形架子上串制着彩色丝条、珍珠、珊瑚、松耳石及一些小饰品	较低等级团花缎藏袍	①胸饰主要有由金、银或铜制成的八角形佛盒"嘎乌" ②腰饰和首饰同上	
牧女	头披红呢布片上，头顶边沿装饰许多小铃铛；头前头后排列着末端挂着"钢洋"的金属细链	藏北女性镶边皮袍	①胸饰主要有由金、银或铜制成的八角形佛盒—嘎乌 ②腰饰有挤奶钩"学纪"、火镰等	藏靴
尼姑	藏语称"阿纳霞"。黄色呢子制成	藏语称"阿纳切"，紫红色氆氇藏袍		鞋帮由大红和紫红氆氇制成的藏靴

从表4-6、表4-7可以看出藏戏服饰种类繁多、风格独特，具有浓郁的藏民族服饰特点。

图4-14 王妃服饰

图4-15 新娘服饰

图4-16 后藏服饰

① 藏蟆巴廓：流行于日喀则地区的一种妇女头饰。形状似弓，用珍珠、珊瑚、玛瑙、松石等组合而成，藏这种头饰是将头发编成若干小辫，再将小辫分成两组，用一个约一米长的竹弓，两端分别固定左右发梢，使头发向两边伸展拉平，然后在竹弓上悬挂各种饰品。引自中国藏族服饰编委会编：《中国藏族服饰》（大型画册），北京出版社、西藏人民出版社2002年版，第18页。

二、西藏藏戏服饰的来源

西藏藏戏服饰来源较广泛，既有对本土不同时期生活服饰的汲取，同时也深受西藏宗教和其他民族服饰文化的影响。下面分别论述。

（一）西藏藏戏服饰对藏族生活服饰的汲取

戏剧来源于生活，作为美化演出的戏剧服饰也和生活常服有着千丝万缕的联系。"藏装的基本特征是肥腰、长袖、大襟。"① 西藏藏戏服饰也不例外。藏戏中除一小部分角色的服饰是特别设计的戏装外，正戏中大部分角色采用本土不同时期各阶层人物的生活服饰，其中唐朝时期的吐蕃王室贵族服饰和清代噶厦地方政府时期的贵族官员服饰对藏戏服饰影响较大。

1. 藏戏服饰中蕴含的生活服饰元素

藏戏服饰中王室贵族的丝绸服饰基本上是过去贵族服饰的再现。首先，藏戏中国王、王后、大臣和管家等角色的丝质袍服戏装受吐蕃和噶厦地方政府时期生活服饰影响最大。

丝质藏袍最早出现于吐蕃时期。藏族服饰的起源在汉藏文献资料中很难查到相关记载，目前只能从出土的西藏文物可以得到考证。卡若遗址是迄今为止在西藏发现最早的一处新石器时代遗址，它位于西藏自治区昌都县城东南约12千米的家卡若村。"综合参考其他的测定数据，将卡诺遗址的绝对年代定在距今4000～5000年之间，大致不误。"② 其遗址"从出土较多而精致的骨针、骨锥以及陶纺轮来看，当时的人们除了利用皮毛以外，无疑已有纺织品的存在。在一件器底的内部，留有布纹的痕迹，每平方厘米范围内经纬线各有八根，可见织物粗糙，纺织技术还处于原始的阶段"③。从以上考古资料可知生活在此地的藏族先民当时已会用骨针缝制衣服并掌握了一些纺线和手工纺织技术。吐蕃之前，藏民族服饰原材料以本土所产的动物皮革和毛纤维纺织物为主，吐蕃与唐朝交往后，中原汉族的丝绸制品开始进入吐蕃，文成公主和金城公主入藏时携带了大量的绸缎、丝织品和皮毛、毛纺织物开始混合使用，丰富了吐蕃王室和贵族社会的服装文化，详见下文汉族服装对藏戏服饰影响内容。从此以后，西藏贵族阶层和寺院中等级较高僧人的服装大多以丝绸锦缎缝制而成。大约成书于清朝乾隆年间的汉文书籍《西藏志·衣冠》中指出，"西藏衣服冠裳多用毛毼、

① 安旭、李泳主编：《西藏藏族服饰·前言》，五洲传播出版社2001年版。
② 西藏自治区文物管理委员会、四川大学历史学编：《昌都卡若》，文物出版社1985年版，第150页。
③ 同上，第155页。

氆氇，富者亦穿绸缎、布匹"①。这种藏族生活服饰用材特点同样体现在藏戏服饰中，戏剧中像国王、王妃、王子、大臣等有一定社会地位的角色所穿戏服一般由丝绸织品制成。

吐蕃时期，左衽样式的藏族袍服已被广泛穿用。藏族袍服左衽样式出现的时间及其向现代藏袍右衽样式转变的时间目前尚存争议。杨清凡在《藏族服饰史》中认为，"就清代图像中反映及现代藏装式样推究，吐蕃王朝时期及稍后的藏区分裂时期所见藏区服式的左衽特征，即当于元明之际开始向清代及现代藏装的右衽特征转变。而这一变化，应当与自元代始中央在藏区设政建制有关"②。而李玉琴在《藏族服饰文化研究》中指出左衽形式出现于新石器到五代时期；右衽形式从宋代出现延续清朝之后。

杨清凡认为藏袍的右衽形式在元明之际出现并与元代在藏区设政建制有一定关系，李玉琴则指出在宋代已出现右衽式样藏袍。对于这一问题，笔者认为也许可以追溯到唐朝。位于拉萨药王山东麓的查拉路甫石窟开凿于唐代初期，据藏族史籍《贤者喜宴》记载："茹雍妃在查拉路甫雕刻大梵天等佛像……历时十三年圆满完成。"③茹雍妃洁莫尊是松赞干布来自弥药（党项羌）的一位妃子，此窟塑像保存了吐蕃时期历史人物形象。在该寺转经廊北壁雕刻有松赞干布、文成公主和赤尊公主三个人的塑像。松赞干布的塑像"头戴塔式尖帽，帽似由白布缠裹而成，顶端露出一小佛头像……饰有大耳环，上着交领左衽宽袖衫，外斜披络腋，下着竖纹长裙，脚穿筒靴……造像高0.71米"④。文成公主造像位于松赞干布像右侧，"高发髻，饰耳环、手镯。上着交领右衽窄袖衫，外斜披络腋，下着竖纹长裙。……像高0.55米"⑤。赤尊公主位于松赞干布左侧，衣着打扮基本与文成公主相同，塑像高0.52米。这些塑像"是在墀松德赞（755—797）大力兴佛、西藏佛教'前弘期'开始之后，才开始雕塑的"⑥。松赞干布塑像穿"交领左衽宽袖衫"，说明左衽样式的藏袍在当时已存在；而文成和赤尊两位公主均着"交领右衽窄袖衫"，笔者猜想绝非偶然现象，是否可以大胆推测在吐蕃赤松赞时期，藏族袍服中"右衽"形式已经出现，而不是在宋代或较晚的元明时期才出现？总之，吐蕃时期，藏族王室贵族丝质藏袍的出现对藏族服饰文化及藏戏服饰影响深远。清代孙士毅在《裰巴》一诗中这样描写藏袍："裰小戒怀

① 《西藏研究》编辑部：《西藏志　卫藏通志》，西藏人民出版社1982年版，第24页。
② 杨清凡：《藏族服饰史》，青海人民出版社2003年版，第135页。
③ 巴卧·组拉陈瓦著：《贤者喜宴》，黄颢、周润年译注，中央民族大学出版社2010年版，第73-74页。
④ 西藏自治区文物管理委员会编：《拉萨文物志》，陕西咸阳印刷厂1985年版，第101-102页。
⑤ 同上，第101页。
⑥ 杨清凡：《藏族服饰史》，青海人民出版社2003年版，第60页。

大，蒙庄曾有讥。坟起突在胸，此中贮粮餐，腰袚新襞积，蒙头忍朝饥。无冬亦无夏，墙角就日晞。敝予弗改为，诊之若赐绯。胡哉非病瘘，裁此阔领衣。"① 生动形象地概括出藏袍宽松肥大适合农牧民农田耕作、骑马放牧、防寒保暖的特点。

14世纪中叶，元朝衰落。公元1354年，帕竹万户长绛曲坚赞推翻萨迦统治，建立了以乃东为首府的帕竹政权。1356年，元顺帝赐给绛曲坚赞"大司徒"的名号和印章。藏历第七绕迥土牛年（1409），明朝永乐皇帝册封帕竹政权第五任第悉扎巴坚赞（1374—1432）为阐化王，"因此人们通常称他为王扎巴坚赞"②。他执政期间是帕竹政权权势最鼎盛时期，他反对萨迦王朝的蒙古装束，比较重视吐蕃服饰，于是"西藏古代的装饰品、服装、镶嵌各种珍宝的耳饰等成为日常佩戴的物品，尤其是在藏历新年的庆祝活动时，穿戴所谓吐蕃赞普时期的服装和珍宝饰品更受到他的极大重视"③。同时规定各级官员和世家贵族在重大节庆典礼上不能随意穿衣戴帽。

清朝时期的生活服饰直接影响到藏戏服饰。公元1642年，格鲁派首领阿旺洛桑嘉措在固始汗的帮助下建立了甘丹颇章政权。1652年，阿旺洛桑嘉措进京觐见清朝顺治皇帝，被封为"西天大善自在佛所领天下释教普通瓦赤喇怛喇达赖喇嘛"并赐金印。后世称其为五世达赖喇嘛。五世达赖喇嘛指示第悉罗桑图多在以前官服的基础上，创制了节日庆典和隆重场合甘丹颇章官员们穿的"罗坚切"（宝饰服）和"杰鲁切"（王子服）等35种服饰式样。"甘丹颇章政权举行大典时，由'珍宝服饰'者列队的做法，是自藏历第十一绕迥水鼠年（公元1672年）新年初二开始的。"④ 藏戏开场戏中的甲鲁服饰就是由上述"王子服"演变而来。

乾隆十六年（1751），噶厦地方政府建立。噶厦时期官员服饰分为俗、僧两大类别。僧俗官员服饰按照品级高低，在服装、鞋帽的颜色、样式方面区别很大。四品以上官员身穿黄色绣龙藏袍，头戴"江达"帽，帽顶的饰品标志其官级大小"一品官饰以'姆弟'（珍珠）；二品官饰以'柏拉'（宝石）；三品官饰以'曲鲁'（珊瑚）；四品官饰以'友'（绿松石）。"⑤ 其他四到六品级俗官多穿紫红色团花长缎袍，头戴黄色"宝多"帽，"即黄碗帽，原西藏地方政府俗官戴在发髻上的一种黄色毛织圆帽，但四品孜仲也戴，上大下小，平顶形如浅碗"⑥。噶厦时期西藏地方官员的这种

① （清）孙士毅《百一山房诗集》，转引自吴丰培辑：《川藏游踪汇编》，四川民族出版社1985年版，第233页。
② 恰白·次旦平措等著：《西藏通史》，陈庆英等译，西藏古籍出版社2004年版，第472页。
③ 同上，第474页。
④ 同上，第672页。
⑤ 安旭、李泳：《西藏藏族服饰》，五洲传播出版社2001年版，第85页。
⑥ 杨清凡：《藏族服饰史》，青海人民出版社2003年版，第162页。

服饰制度一直延续到1959年西藏民主改革前。

原西藏俗官服饰与清朝制度有不同之处，"在中国等级森严的封建社会里，明黄色是皇家的专用色，龙纹图腾是天子的专用图腾，其他人是绝对不得使用的。可是在旧西藏的官员服装中，四品以上的官员可以使用明黄色，官袍上可以使用龙的图案"①。笔者在民国时期的文献中找到了相似的记载。1934年，国民党政府派遣参谋部次长黄慕松为专使进藏吊唁十三世达赖喇嘛。黄慕松在《使藏纪程》中记载自己在拉萨所见当时官员的服饰"俗官之能穿团龙黄袍者，为司伦、噶伦及前后藏各代本中较崇高者四人。普通四品官之黄袍不得用团龙且须加红外套。僧官之能穿团龙黄袍大褂者，为达赖总堪布、喇嘛噶伦、扎萨克"②。可见原西藏地方政府四品以上的官员可以身着织有云彩、山岩、水纹、衮龙四种图案的黄色团龙缎袍，而与汉族服饰传统有不同之处。关于汉族和藏族"龙"图案不同含义，吕春祥在《汉、藏"龙"图案之表意研究》一文做了较详细的论述，此处不再赘述。

首先，藏戏中国王和王子的戏装来源于清朝时期西藏噶厦地方政府四品以上俗官在朝见达赖喇嘛和法王或在重大节日、举行礼仪庆典时所穿的夏装。演员头戴帽顶覆红丝缨，帽檐呈扁平圆形的"江达"帽；身着深蓝色四相缎袍"甘希文波"或者虎皮黄色彩云腾龙缎袍"霍尔达熏"，足蹬做工精致考究的藏靴。在表演过程中，王子角色的服装一般只穿"霍尔达熏"缎袍。剧中大臣角色所穿服饰一般和四品以下官员服饰相同，身穿紫红色团花缎袍，头戴黄色浅碗形"宝多"帽。藏戏中管家的服装也直接采用噶厦时期贵族官员家中大管家的服装。头戴蒙古垂穗红缨帽"索夏"；身穿奶油色、绘有原西藏地方货币章嘎图案的"郭钦章嘎"缎袍或者黄色团花缎袍"传干赛波"；脚着黑色藏靴。

其次，在藏戏表演中，王后、王妃和贵族夫人的服装大体相同，基本采用清朝时期原西藏地方政府四品以上官员夫人所穿服装。贵族官员夫人"居常以红绿栽绒作尖顶小帽戴头上。脚穿布靴，或皮巷下穿十字花黑红氆裙，名曰东坡。前穿围裙，或红氆或各色绸缎为之，镶花边，名曰班带。上穿小袖短衣，长齐腰间，名曰文肘，绫缎绸布毛氆皆为之"③。贵夫人头戴各种华丽精致的头饰（见上文列表），日常穿带袖或不带袖的花缎藏袍。盛装时，则把两种样式的缎袍同时穿在身上，腰间系邦典。邦典上端用象征其丈夫官位品级的红缎带"邦典猜嘎"来压边。藏戏中王后、贵族夫

① 中国藏族服饰编委会编：《中国藏族服饰》（大型画册），北京出版社、西藏人民出版社2002年版，第181页。
② 拉巴平措、陈家琎主编，西藏社会科学院西藏藏学汉文文献编辑室编辑：《使藏纪程·拉萨见闻·西藏纪要》三种合刊，全国图书馆文献缩微印复制中心出版社1991年版，第322页。
③ 《西藏研究》编辑部：《西藏志　卫藏通志》，西藏人民出版社1982年版，第26页。

人等角色头戴巴珠，身穿带袖和不带袖两种藏袍，腰系邦典，佩戴各种饰品，彰显出雍容华贵的仪态。

再次，相对以上国王、大臣、王后和贵夫人等上层人物角色服装主要来源于噶厦地方政府时期的贵族服饰来讲，一般平民角色则根据不同身份按照日常生活中服装的样子来装扮。藏戏中的平民一般穿白色氆氇制成的藏袍，其领子、衣襟用红白相间的花纹"甲洛"来装饰，如蓝面具藏戏《郎萨雯蚌》中郎萨雯蚌的父亲所穿藏袍就来源于生活常服。渔夫经常下湖捕鱼，所穿戏服为次等氆氇或布料制成的便于劳作的上衣和裤子，一般不穿藏袍。

图4-17　朗萨雯蚌父亲所穿白色氆氇藏袍

最后，藏戏服装来源于生活常服，同样随着生活服饰的变化而改变。西藏和平解放前，扮演拉姆的演员常常在无袖裱子内穿五件不同颜色丝绸衬衫，把五种颜色的领子同时翻折出来，对表演起到美化作用。这种穿衣方式也来源于生活。在拉萨附近的尼木县，现在还保留有女子"在裱巴内穿数件不同颜色的纨裘，将衬衫领子层叠翻折，造出七彩霓虹般的效果"①的生活习俗。后来这种创意被某些时装设计师所采纳，并简化为领部以不同色条拼接。同样如此，拉姆角色现常穿一件衬衫，把衬衫领子用不同色条拼接配成五种颜色来强化戏剧表演效果。

2. 藏戏服饰对生活常服的戏剧化改变

"戏剧服饰是戏剧用来装扮角色形象的最常用和最直观的工具，它从生活服饰中来，但又不同于生活服饰，是对生活服饰进行合乎戏剧性的改造、变形的结果。"②藏戏中开场戏角色甲鲁的服饰就是由古代王子服经过戏剧化改编而来的。王子服是原西藏地方政府重要典礼中俗官所着礼服之一，头戴阿尔贡白毡帽，上身着金黄滚龙缎上衣，斜挂五彩缎带，下穿黑色百褶裙。蓝面具戏在后来的演出中对王子服进行了戏剧化改造，除最古老的迥巴派戏班的甲鲁外，其他流派戏班的甲鲁已经把白毡帽改为黄色"薄独"帽。藏戏中两个甲鲁所戴的"薄独"，则比生活中的更高更大。同时取消了五彩缎带，金黄滚龙缎上衣也改为普通的坎肩，在其外面套一件腰间不系带子的

① 杨清凡：《藏族服饰史》，青海人民出版社2003年版，第200页。
② 宋俊华：《中国古代戏剧服饰研究》，广东高等教育出版社2003年版，第265页。

彩虹条色花氆氇敞褂，增强了演出的艺术效果。

藏戏中牧民和牧女的服饰来源于藏北牧民日常所穿右衽镶边皮袍。过去演出时直接穿日常生活中牧民、牧女的袍服。皮袍的内里用羊羔皮做成，领子和袖口镶边，演出时又厚又重。现在已改用较为轻便的假皮袍做替代品，更适合戏剧演出形态的需要。

3. 藏戏饰品主要来源于日常生活饰品

藏族男女喜欢佩戴各种各样的饰品，这种爱好起源新石器时代。距今4000多年的卡若遗址中出土的装饰品"是体现卡若先民们精神生活和风俗习惯的实物，共出土50件，种类有笄、璜、环、珠、项饰、镯、贝饰、牌饰和垂饰；质料则有石、玉、骨、贝等种。装饰品大部分磨制光滑、制造精细，足以代表卡若先民们的工艺最佳水平"①。

图4-18 迥巴派甲鲁头戴白毡帽

这些头部、项部、胸部和腕部的骨笄、贝饰、石环、玉珠、骨镯等饰品，表明藏族先民很早就喜欢用不同种类的饰品来装饰全身。

拉萨北郊的曲贡遗址H12中出土的青铜镞"器体为扁平叶片形，尖峰为弧圆形，边缘微弧……为青铜铸成，翼展内沿与铤的连接部位可见打磨痕迹。镞体中部略厚，边锋锐利。长3.55厘米，宽1.34厘米，厚0.13厘米；铤长0.87厘米，宽0.56厘米，厚0.12厘米"②。铸造年代大约在中原的夏商之际。"铜镞合金配比合理，是比较标准的锡青铜，而且成型方法是铸造，不是冷锻。这说明在当时已有了相当发达的冶金科学理论，而且由此可以进一步推知，高原金属冶铸的历史，一定早于这枚铜镞，也就是说要早于曲贡人的时代。此外，还因为铜镞是消耗品，以铜铸镞不仅表明铜镞用量较大，而且表明当时的青铜冶铸应当有一定规模……我们有理由说，生活在高原的藏族先民，大约在距今4000年前后，就已经迈开了跨入青铜器时代的步伐。"③

① 西藏自治区文物管理委员会、四川大学历史学编：《昌都卡若》，文物出版社1985年版，第145页。
② 中国社会科学院考古研究所、西藏自治区文物局编著：《拉萨曲贡》，中国大百科全书出版社1999年版，第142页。
③ 同上，第228页。

在吐蕃之前的"中二丁王"时（相当于中原西汉中期），南方雅隆河谷的吐蕃开始了冶炼铁、铜、银等矿产，为金属饰品的出现创造了条件。① 1984年6月，西藏文物普查队对山南乃东县南10千米吐蕃时期普努沟墓地进行了清理试掘，其出土文物中有1件"平面呈不规则四边形，长1.6厘米，宽1厘米，厚0.3厘米。磨制光滑，横穿一孔，孔径0.2厘米"②的绿松石饰物。可以推测吐蕃时期，铜、银、绿松石等材质做的饰品已经出现。

大约成书于清朝乾隆年间的汉文书籍《西藏志·衣冠》中则较详细地介绍了当时藏族男女随身所戴的饰品。书中描写颇罗鼐郡王"腰束金丝缎一幅作带，长六七尺，腰匝二道，亦带小刀荷包之类，必带碗包一个……左耳带珠坠"，其下属噶隆"手带骨扳指，拿素珠，束皮鞓带，或缎或绸或毛毡带不等，带顺刀、荷包、碗包……左耳坠金镶绿松石坠，约酒盅口大，其形似鸟兽，以两爪并嘴相擒掬一物状，名曰瑸珰；右耳垂珊瑚坠，用李大珊瑚两颗，上下金镶，名曰工绸"③。藏戏中的国王和王子等角色基本依照颇罗鼐郡王所戴上述饰品来装扮：左耳或两耳都戴耳环，手上都戴骨扳指。④ 腰中束带，带上挂小刀、荷包、碗包等饰物既美观又实用。大臣角色的饰品源于清朝噶厦政府时期四品以下官员日常生活中所戴饰品，腰带上亦挂有小刀、碗包、火镰等物。

《西藏志·衣冠》中对清朝前期藏族妇女的饰品种类、质料和装饰纹样记载尤为详细：

> 手戴银镶珊瑚戒指，名曰慈姑。左手带银钏，名曰则笼；右手带砗磲圈，宽约二寸，名同箍，乃小时带者，至磨断方已。无论贫富必带之，云死后不迷路。耳带金银镶绿松石，坠长寸余，宽七八分，后面有小钩挂于耳上，名曰额哥。上连珍珠珊瑚串，缀以银钩挂发上，名曰吞达；下以连珍珠、珊瑚串，长六七寸，垂两肩，名曰重杂。贵贱不等，皆项挂素珠一二串，自珊瑚、青金砗磲、瓷器至木珠者；富室带蜜蜡珠，有大如茶盏者。又带一银盒，名曰阿务，内装护身佛、子母药之类。胸前必挂银镶珠石环，长有三四寸，宽寸余，两头有钩，乃挂衣扣

① 刘钊、刘涛：《藏族服饰的流变与特色》，《西藏民俗》1994年第4期。
② 转引自杨清凡：《藏族服饰史》，青海人民出版社2003年版，第36页。引自西藏文管会文物普查队：《西藏乃东普努沟古墓群清理简报》，《文物》1985年第9期。
③ 《西藏研究》编辑部：《西藏志 卫藏通志》，西藏人民出版社1982年版，第24-25页。
④ 扳指，藏语为"哲果"，套在拇指上用以拉弓钩弦的指环，质地有玉、象牙、鹿角、牛骨等。转引自杨清凡：《藏族服饰史》，青海人民出版社2003年版，第160页。

者，名曰的拉，不拘贵贱，皆有之。①

从上文所引文献资料可知，藏族女性日常饰品可分为头饰、耳饰、项饰、胸饰、腰饰和首饰等诸多类别，主要由金、银、铜、贝壳、红珊瑚、玛瑙和绿松石等原料制成。旧西藏拉萨附近贵族夫人头戴缀满珍珠、玛瑙和松耳石等物的巴珠。据说，头上戴的巴珠习惯上还有等级区别，世袭贵族夫人戴缀满珍珠和珊瑚的"目迪巴珠"，一般贵族或大商人的夫人只能戴缀珊瑚的"玉齐巴珠"。更有富贵者用三叉形"卫莫巴珠"和珍珠帽冠饰配套使用，以显尊贵。珍珠帽"以木作胎，如纬笠式，而厚朱红漆里，以金镶绿松石为顶，周围满戴珍珠于胎上，价有值千金者"②。

藏戏表演中女性角色的各种饰品和日常生活所佩戴基本相同。剧中王后、妃子和贵夫人头戴旧西藏贵妇人日常生活中的"目迪巴珠"或"玉齐巴珠"头饰，耳戴以金镶嵌松石或珊瑚等串成的大耳坠"艾果尔"。项链多以珍珠、天珠、玛瑙、蜡贝、红珊瑚和松耳石等串成。胸前佩戴有八角形的铜、银质錾花镀金护身符"嘎乌"。两肩垂挂着用珍珠、松石等串联而成的饰品。

女性角色的腰饰大部分来自生产劳动工具或生活用品。腰挂的小刀是防身、生产和生活的工具；剧中牧女所戴奶钩"学纪"，形状像个小铁锚，原来是牧区妇女挤奶时的一种工具，挤奶时用它挂住奶桶，其上端用皮带系在腰间，以防牛羊受惊时把奶桶碰倒，后来慢慢演变成牧区藏族妇女随身佩戴的装饰品，同时在上面雕刻各种各样的花形或镶嵌玛瑙、松石等。火镰和针线盒都是日常生活用品，后来变成了装饰品。针线盒长约 10 厘米，有皮质和金属制品两种。皮质线盒内镶绸缎或黑色布料，外面用牛皮做套；金属类主要有银质、铜质等，镂刻有莲花、吉祥结等多种图案，美观实用。

首饰包括来自日常生活的手镯和戒指。藏族妇女右腕上戴的白海螺，原来用于挤奶时防止牛奶流进衣袖，后来妇女们把它戴在手上，终生不取，死后随葬。藏戏表演中，如果是女性演员，一般佩戴自己本身的手镯和戒指，而不做特殊要求。男性来扮演女性角色时，则要求佩戴白海螺手镯和戒指等饰品。

藏戏《朗萨雯蚌》中朗萨雯蚌为了向众人宣扬佛法，她以自己身上的装饰品做比喻来教诲众生："我头上的顶盖，能是金刚佛便好；顶盖下玛瑙后颈缕子，若是佛法众师该多好；脑门上的金边璁玉，是根本上师有多好；额头上那圆形璁玉，是佛祖至宝该多好……左耳上面金耳环，它是我崇高本尊该多好；左耳上的银耳环，它是世

① 《西藏研究》编辑部：《西藏志 卫藏通志》，西藏人民出版社 1982 年版，第 26 页。
② 同上，第 26 页。

界的佛母有多好；首饰上千珠串穗，是神圣千佛多好；颈上珊瑚琥珀链，是护法神该多好；右手上的白螺镯，是海螺该多好；左手上的水晶串珠，是六字大明佛珠有多好；手上戴的戒指，是方便智慧双运该多好；挂在右腰的勺子，成为法铃该多好；挂在左腰的明镜，成为曼荼罗该多好……"① 朗萨雯蚌列举自己身上佩戴的各种首饰是为了形象地向众人讲唱佛教教义，从这段唱词中可以清楚地看到她全身上下佩戴的饰品种类和金、银、璁玉、珊瑚、玛瑙等同种多样的材质，为藏戏中女性角色的饰品提供了珍贵的文献参考资料。

综上所述，吐蕃和清朝时期是藏族服饰经历变迁的两个重要时期。清朝前期，藏族服饰已呈现出右衽、"肥腰、长袖、大襟、袒臂的特点和艳丽浓重的色彩，注重纹样结构组合，喜用兽皮、金银、珠宝、象牙、玉石等作为饰品"② 的特征。西藏藏戏的服饰既吸收了藏民族传统服饰的特色，又形成了自己独具魅力的艺术风格。藏戏中王室贵族和民间不同身份角色的服饰，大多是藏民族不同历史时期各个阶层人物服饰的再现。戏剧服饰虽来源于生活服饰又高于生活，剧中甲鲁、牧民等角色的服饰以生活服饰为蓝本并加以加适当的夸张、取舍，使其典型化，戏剧化，帮助演员更逼真地塑造剧中人物形象，加强演出效果。

（二）西藏宗教对藏戏服饰的影响

西藏宗教包括苯教和藏传佛教。苯教是藏民族的原始宗教之一，很早就在藏区广为流传，佛教传入西藏后，吸收了苯教的一些理论，形成了藏传佛教。藏传佛教在藏区的传播经历了前弘期和后弘期两个阶段。在后弘期，藏传佛教逐渐被广大藏区民众虔诚信仰，它对藏族生活的影响逐渐渗透到服饰习俗和审美观念中。"值得一提的是，元朝一代随着藏传佛教萨迦派的兴起以及其在政治上统治地位的确立，宗教信仰对服饰的影响日益增大，并且这种影响深入民间。"③ 明清时期藏传佛教对民间服饰的影响更加深远。藏戏服饰主要来源于藏族的日常生活服饰，不可避免地受到苯教和藏传佛教的影响。下面我们沿着西藏宗教发展、嬗变的轨迹来追寻其对藏戏服饰的影响。

1. 苯教对藏戏服饰的影响

（1）苯教灵魂崇拜思想

苯教中灵魂崇拜思想对藏族先民影响很深。他们认为，人类灵魂之所以"不

① 赤烈曲扎译：《八大传统藏戏》，中国藏学出版社2010年版，第524-525页。
② 刘志群主编：《中国戏曲志·西藏卷》，文化艺术出版社1993年版，第201页。
③ 李玉琴：《藏族服饰文化研究》，人民出版社2010年版，第79页。

灭",并不是单纯地指在一个人死了以后,其灵魂才会离开其肉体。人活着时,他的灵魂仍然会离开其肉体寄托到其他的动植物(有生命的)和物体(无生命的)——寄魂物之上。这样,人的"生命"就多了一层保障,即使人体受到了伤害,也会很快康复。反之,如果寄魂物遭到伤害和破坏,那么这个人的肉体和生命就会同样受到伤害,甚至死亡,人的肉体和生命与其寄魂物有着相互依存的感应关系。① 自然界中的高山湖泊、花草树木、飞禽走兽和珍宝玉石等都可以成为寄托人灵魂的载体。藏族英雄史诗《格萨尔王传》中有关寄魂物的故事很多,寄魂物的种类有湖泊、大树、牦牛、绵羊、寄魂鱼、金蜂、珠宝等多种,数量也往往不限于一种,有的多达三四种。霍尔王的寄魂物是野牛,白帐王、黑帐王和黄帐王的寄魂物分别是高大凶猛的白野牛、黑野牛和黄野牛;格萨尔王的妃子阿达拉姆的寄魂物就有黑魔海子、大树和黑绵羊三种。格萨尔王在攻打敌国时,常常利用人的生命与寄魂物相互依存的关系,先设法破坏敌人的寄魂物,从而达到克敌制胜的目的。格萨尔在弄干鲁赞王的寄魂海,砍断他的寄魂树,射死他的寄魂牛和寄魂鱼之后用宝剑将其斩为两段取得胜利。

灵魂崇拜还有另外一种形式,藏族有一种体神(又称"命神"),可以分为男神和女神。"前者附在右肩上,后者附在左肩上。这种命神犹如一盏灯,故曰命灯,这是人能够生存的气息。肩上必须清洁,不受刺激,不能挑东西,不能扛东西,这样才能保证生命不息,如果以肩扛、抬东西,或者遇鬼怪惊吓而颤抖,命灯就会熄灭,人也会死亡。"② 总之,依靠保护寄魂物和命神可以避免生命遭到伤害是苯教灵魂崇拜观念的表现。

(2)灵魂崇拜思想的体现——藏戏服饰中的松耳石饰品

藏族男、女在日常生活中喜欢佩戴松耳石等饰品的习俗就与苯教灵魂崇拜观念密切相关。据文物考证,吐蕃时已出现银质、铜质和绿松石制成的饰品。五世达赖喇嘛在其自传中曾提到松耳石饰品的来源和作用:"据说是内格尔热巴增从突厥引进七船松耳石,西藏在'祖孙三代法王'时期便已有佩戴松耳石制的长耳饰及灵魂松耳石等各种珍贵饰物的习惯……其原因可能是由于'戴松耳石耳饰的男子有战神来保护'的缘故。"③ 大型画册《中国藏族服饰》中对其原因做了较为详细的论述:

> 藏族男子、女子都非常喜欢把松石、瑟珠、"妥迦"(天铁)等名贵物品戴

① 参见周锡银、望潮:《藏族原始宗教》,四川人民出版社1999年版,第98-103页。
② 宋兆麟:《巫与巫术》,四川民族出版社1989年版,第97页。
③ 《五世达赖喇嘛自传——云裳》木刻本,第二部,第108页。转引自恰白·次旦平措等著:《西藏通史》,陈庆英等译,西藏古籍出版社2004年版,第671页。

在身上，将其视为神物和生命灵魂的一部分而日夜不离，这种做法不但表现出藏族人民的审美观，更反映了藏族人的灵魂观、生命观。从远古的年代起，藏族人就认为男子右耳戴松石会受到男神的庇护。因为男神总是依附在人的右肩。已婚妇女头上必须戴一块松石，称为"拉玉"（灵魂玉）。这块玉是这个家庭世代相传的灵物，被认为是灵魂的寄托。瑟珠在藏族人心目中更了不起，甚至达到无比神圣的地步。他们认为这种小拇指粗细的圆筒形物件，是格萨尔留下的灵物或者是古代神仙的佩饰，挂在脖子上能防备邪魔的袭扰、恶疾的侵蚀。①

从以上所引用文献资料来看，藏族男子右耳戴松石和已婚妇女头上戴的"拉玉"（灵魂玉），就是认为如果灵魂依附于宝物（松石）上，就可以得到神灵保佑观念的体现。由于受苯教中这种灵魂崇拜观念的影响，藏戏中一般有地位、有知识男角色右耳戴长形松石耳坠、女角色的耳坠、"嘎乌"、项链、戒指等也喜欢用松耳石来点缀修饰。

同时，藏戏服饰的装饰系统与苯教万物有灵观念联系较为密切。据说藏族女孩只要戴上项圈、手镯，男孩戴上腰刀、"嘎乌"等配饰，就可以免除鬼神侵扰而得到平安。因此，藏族男女（特别是藏族女性）从小就有佩戴各种饰品，希望凭此辟邪趋吉的习俗。而来源于日常生活中的藏戏饰品同样也具备此目的。

2. 藏传佛教对藏戏服饰的影响

（1）直接来源于藏传佛教的藏戏服饰

其一，僧侣生活服饰的再现。

在藏戏表演中有关僧人和尼姑等角色的服饰一般直接来源于藏传佛教中僧尼所穿的日常生活服饰。僧人直接用藏传佛教喇嘛服，上身穿镶金丝缎的坎肩，下穿紫红色氆氇僧裙，身披红色披单。尼姑的服饰也基本采用她们的生活常服，身穿紫红色氆氇藏袍。

拉姆头上戴的五佛冠和年休也来源于藏传佛教。藏传佛教中的密宗高僧在举行重大宗教仪式时常戴五佛冠和彩虹状年休。帽冠前部并排连缀排列着不同颜色的五瓣，上面分别绘制大日如来、不动如来、宝生如来、无量光如来和不空成就如来像；冠顶则代表五方佛的装饰顶髻。藏戏演出中，拉姆（仙女）角色就头戴这种五佛冠和年休，彩虹状年休象征飞虹，据说飞虹之路与天界相连。

其二，羌姆表演服饰的移植。

① 中国藏族服饰编委会编：《中国藏族服饰》（大型画册），北京出版社、西藏人民出版社2002年版，前言第13页。

藏传佛教寺院中跳羌姆具有祈祥镇魔的功能，同时也通过表演向广大民众阐释深奥的佛理和教法。在羌姆表演中，"尤其是数量众多的护法神，大多以凶恶、威猛、狰狞、怒目圆睁的怒像出现，以红色、绿色、黄色、蓝色等鲜明的色调突出其情绪特征，形象、生动、夸张的面具与鲜艳的服装给人以强烈的视觉效果"①。

藏戏中有些角色和藏传佛教中金刚神舞"羌姆"表演的角色相同，民间戏班演出时直接移植"羌姆"表演中的面具和服饰到藏戏服饰中。马头明王被宁玛派尊奉为莲花部主尊，是出世间神灵中重要的本尊神。藏戏《诺桑法王》中的演员扮演马头明王时就穿寺院羌姆表演中马头明王的服饰，戴头顶饰马头的面具。

咒师角色也直接借用"羌姆"表演中咒师的服饰，头戴黑色的宽檐法帽，帽子上用彩绸、骷髅、黑绒球、金刚杵、孔雀翎等物装饰，帽檐垂下多缕黑色丝线遮住脸部。身穿织有各色图案的华丽宽袖彩袍，肩披黑底绣花云肩，腰系织有骷髅、火焰纹、愤怒凶猛面孔的锦缎围裙。民间藏戏班演出时所用的跳神服"多吉嘎羌姆切"，有的是向本地佛教寺院直接借用来的"金刚神舞"服饰；有的是戏班专门找为寺院制作羌姆服饰的裁缝定做的。

（2）藏戏服饰中蕴含的藏传佛教元素

藏传佛教中具有象征和特定意义的宗教图纹和符号也被广泛运用于藏戏服饰中。例如，藏戏中甲鲁的服饰是从古代王子服发展而来。王子服由14世纪阐化王帕竹·扎巴坚赞（1374—1432）所倡导。该服饰的全副装束具备了佛家所说的"轮王七政宝"：披单代表白象宝；耳坠代表金轮宝；耳轮代表玉女宝；腰刀代表将军宝；荷包代表绀马宝；白裙帽表示主藏巨宝；珍宝总体表示神珠宝。甲鲁持有的道具"无弦弓"代表他所特有的权力和地位。②

另外，甲鲁服饰中的象征意义在《中国戏曲志·西藏卷》中的论述和上述内容稍有不同之处："整个服装象征西藏古代部落土王习俗中的'轮王七政宝'。如金黄滚龙缎上衣和黑围裙代表国王宝；挂于腰间的彩花荷包'郭尔帖休'代表御马宝；腰刀'甲鲁直'代表将军宝；头上戴的'阿昆'白毡帽代表大象宝；所戴圆形耳环代表法轮宝；斜挂于胸前的五彩缎带'散'代表王后宝；耳环上装饰的喷焰末尼'诺布末巴'代表财经宝。"③

笔者查阅《藏族传统文化词典》，得知"七政宝"为"轮转王执政之7种宝物，故又称之为轮王七宝。七宝为：金轮宝、神珠宝、玉女宝、主藏臣宝、白象宝、绀马

① 李玉琴：《藏族服饰文化研究》，人民出版社2010年版，第151页。
② 参见张鹰主编：《藏戏歌舞》，上海人民出版社2009年版，第114—115页。
③ 刘志群主编：《中国戏曲志·西藏卷》，文化艺术出版社1993年版，第204页。

宝和将军宝。"① 英国学者罗伯特·比尔所著《藏传佛教象征符号与器物图解》对"轮王七政宝"的解释也一致。由此看来，"甲鲁服"的佛教象征意义当以《藏戏歌舞》中解释较为准确。一般而言，"金轮和神珠是转轮王世俗和精神尊严的象征，也是获得圆满的神奇工具。绀马和白象是其坐骑，象征着不知疲倦的速度和力量。玉女、主藏臣和将军是体现其爱、智慧和权力的三位一体，他们的忠诚得到他的恩泽"②。可见，甲鲁服的组成和藏传佛教教义息息相关。

又如，《白玛文巴》中主角白玛文巴被国王烧死后，从莲花蕊中重生之时所戴的形状像盛开莲花的帽冠"白夏"（又称"莲花帽"），相传是莲花生大师之帽，在今天的宗教典礼和仪式中常使用。"帽子里外共两层，象征密宗生起圆满次第；帽顶三个尖，象征佛的三身；帽子共用五种颜色，象征果五身；帽子上的日月图案，象征方便、智慧的结合；蓝色帽檐，象征誓言永不改；金刚顶饰，象征禅定坚不可摧；作为装饰的鹰羽，象征至上的佛法。此帽据说是当年萨霍尔王献给莲花生大师的，故又称萨霍尔班智达帽。"③

再如，藏戏中新娘头上所戴花冠，在三叉巴珠上多用三色紫罗兰形状的绢花或纸花来装饰。紫罗兰花"因为它被看作是'一身三任的保护神'，即白色代表莲花部观世音菩萨，紫红色代表金刚部金刚菩萨，黄色代表佛部文殊菩萨，这三色养齐了等于供奉这'密宗事部三怙主'佛"④。

戏剧中男、女角色佩戴的"嘎乌"、供盒，又叫护符盒、佛盒，用金、银或铜不同材质打造成八角形的盒子。有的"嘎乌"里面装有圣贤肖像，有的里面或装经文，或装泥制浮雕佛像"擦擦"，或装被活佛加持过的小物件。"嘎乌"实际上成了男、女角色形影不离的小神龛，不过制作得十分精巧和装饰得异常华丽而已。还有另外，女性脚色右腕上戴的白海螺是藏族八宝吉祥供物之一。据说，主人死后，海螺发出的白光可以把人的灵魂引导到善趣之路。

综上所言，苯教思想，特别是藏传佛教已深深影响了藏族人民的生活和观念。因此，他们常常把自己内心对佛主尊崇和佛教信仰的这种虔诚的宗教情感外化到生活常服以及藏戏服装的式样和饰品的种类上，赋予它们众多的宗教意蕴，以祈求佛主保佑，满足人们求福避灾的心理愿望，正如李玉琴所言，"藏戏的服饰是藏族宗教服饰

① 谢启晃、李双剑、丹珠昂奔等主编：《藏族传统文化词典》，甘肃人民出版社1993年版，第27页。
② [英] 罗伯特·比尔：《藏传佛教象征符号与器物图解》，向红笳译，中国藏学出版社2007年版，第41页。"轮王七政宝"的象征意义详见该书第41—45页。
③ 杨清凡：《藏族服饰史》，青海人民出版社2003年版，第213页。
④ 刘志群主编：《中国戏曲志·西藏卷》，文化艺术出版社1993年版，第209页。

艺术化的直接体现"①。

(三) 其他民族服饰元素在藏戏服饰中的体现

藏族是一个思想开放、兼容并包的民族，它在与周边其他民族交往过程中，广泛吸纳其优秀文化并融入自己的文化血液当中，藏戏服饰也反映出这方面的内容。藏戏服饰主要从西藏本土的日常生活服饰和宗教服饰发展而来，但它同时又体现出汉族、蒙古族和回族等其他民族服饰文化元素，下面分述之。

1. 汉族服饰元素在藏戏服饰中的体现

首先，汉族丝绸对藏戏服饰影响深远。藏戏中的国王、大臣、王妃和贵妇人等角色所穿戏服主要用丝绸锦缎制成，追根溯源，与唐朝文成公主和金城公主先后入蕃带进的大批丝织品关系密切。

公元7世纪，李渊父子推翻隋朝统治，建立大唐帝国。此时，青藏高原上的雅砻部落联盟首领松赞干布征服了周边各部落，建立了西藏历史上第一个统一的政权——吐蕃王朝。唐太宗贞观八年（634），唐朝和吐蕃王朝正式交往。这时期，丝麻织品开始进入藏族王室贵族的日常服饰中。吐蕃人当时所用衣料"包括以下三类：动物皮革、毛纤维纺织物、丝麻类织物"②，其中动物皮毛和毛纤维纺织物系本土所产。汉族文献《册府元龟·外臣部》中记载唐朝时期的蕃人"养牛羊取乳酪而供食，兼取毛为褐而衣焉"③。同时，毛纤维制品也已出现在吐蕃平民的衣饰当中。唐代著名诗人白居易在诗歌《缚戎人》中写到一个被掠入吐蕃多年的汉人归唐后讲述自己的悲惨遭遇："自云乡管本凉原，大历年中没落蕃，一落蕃中四十载，遣着皮裘系毛带"④。这些诗句一方面叙述其流落吐蕃多年、令人同情的亲身经历，另一方面也为我们提供了用毛纤维编织成的腰带在吐蕃已被广泛使用的珍贵文献资料。吐蕃所用的"丝织品基本来自于唐朝、西亚和中亚"⑤。其中唐朝为其丝织品主要来源地。

唐太宗贞观十五年（641），文成公主入蕃时携带有大量的丝绸锦缎，据《旧唐书·吐蕃上》记载，吐蕃赞普松赞干布"率其部兵次柏海，亲迎于河源。见道宗，执子婿之礼甚恭，既而叹大国服饰礼仪之美，俯仰有愧沮之色。"⑥ 松赞干布对唐朝华美服饰的仰慕之情溢于言表。他与文成公主归国后，自己率先"襆毡罽，袭纨绡，

① 李玉琴：《藏族服饰文化研究》，人民出版社2010年版，第152页。
② 杨清凡：《藏族服饰史》，青海人民出版社2003年版，第61页。
③ （北宋）王钦若等编：《册府元龟》，中华书局1960年版，第11308页。
④ 谢思炜撰：《白居易诗集校注》，中华书局2006年版，第351页。
⑤ 杨清凡：《藏族服饰史》，青海人民出版社2003年版，第63页。
⑥ （后晋）刘昫：《旧唐书》，中华书局1975年版，第5221页。

为华风"①，带头脱掉皮毛纤维服饰，改穿唐朝的绸缎服装。可见，唐朝丝绸服饰对吐蕃王室贵族服饰文化的影响。成书于公元1363年的藏文书籍《红史》中也记载了金城公主入蕃时"陪送绸缎许多万匹，各种工匠，许多杂技乐人"②等。除此之外，"唐地丝织品也通过赐物、互市及民间贸易、战争掠夺几种渠道传入吐蕃，成为吐蕃人极其珍视的衣料"③，而唐王朝的赏赐是吐蕃丝绸主要来源。汉文献《册府元龟·外臣部》中就详细记录了开元七年（719）6月，唐玄宗和皇后用绸缎赏赐吐蕃王室及大臣情况："以杂彩（彩绸，笔者注）二千段赐赞普，五百段赐赞普祖母，四百段赐赞普母，二百段赐可敦（王妃，笔者注），一百五十段赐垄达延（大臣，笔者注），一百三十段赐乞力徐（大臣，笔者注），一百段赐尚赞咄（大臣，笔者注），及大将军大首领各有差。皇后亦以杂彩一千段赐赞普，七百段赐赞普祖母，五百段赐赞普母，二百段赐可敦。"④以上赏赐绸缎共计5880段，可见，当时唐王朝主要用内地绸缎来赏赐吐蕃君臣且数量较大。另外，互市和民间贸易也是吐蕃王公贵族获取丝绸锦缎的主要渠道，唐蕃古道上络绎不绝的丝绸运输成为当时最亮丽的一道风景线。中唐文人独孤及在《敕与吐蕃赞普书》中用"金玉绮绣，问遗往来，道路相望，欢好不绝"⑤的句子对"安史之乱"前唐蕃通好时期双方使节来往密切、金玉丝绸贸易频繁、两地百姓安居乐业的情形做了生动、形象的描绘。

唐朝时期汉地大量的丝绸运入吐蕃后，深受吐蕃王室和贵族的喜爱。但单薄的丝帛绢锦难以抵挡藏地寒冷的气候，聪明的吐蕃民众使用本地生产的动物皮毛、毛织物和丝织品混合使用来缝制服装。这种情形可以从中唐著名诗人元稹《西凉伎》中的诗句"大宛来献赤汗马，赞普亦奉翠茸裘"⑥中看出。诗中"翠茸裘"中的"翠"字和上句"赤汗马"中的"赤"字相对应，并非单指绿色，可以代表各种色彩。因此，"翠茸裘"可理解为以动物毛皮为里面，各色锦缎为表面的裘袍。从唐朝汉地运入的丝织品和吐蕃本土所产的皮毛、毛纺织物混合使用，既可以适应寒冷的高原气候，又丰富了藏民族服装衣料，起到美化修饰作用，为吐蕃王室和贵族社会的服装文化增添了美丽的色彩，成为藏族服装的一个大变革时代。

宋朝时期，在吐蕃部落及其割据政权与中原汉地之间的"茶马互市"贸易中，

① （北宋）欧阳修、宋祁撰：《新唐书》，中华书局1975年版，第6074页。
② 蔡巴·贡嘎多吉：《红史》，东嘎·洛桑赤列校注，陈庆英、周润年译，西藏人民出版社2002年版，第17页。
③ 杨清凡：《藏族服饰史》，青海人民出版社2003年版，第63页。
④ （北宋）王钦若等编：《册府元龟》，中华书局1960年版，第11511页。
⑤ （清）董诰等编：《全唐文》，中华书局1983年版，第3903页。
⑥ （清）彭定求等修订：《全唐诗》，上海古籍出版社1986年版，第1025页。

锦缎布匹所占比重逐步加大，主要用于满足不断上涨的服饰需求。在元代，从中原输入的丝绸锦缎成为西藏贵族阶层及寺院中等级较高僧人做服装的主要材料。20世纪40年代，著名的意大利东方学家G. 杜齐教授在萨迦寺看到博纳地藏的"中国织物的残片，可能是元朝的，上面绘着一群侍女"①。从萨迦寺残存的元代丝物可以推测丝绸锦缎类服饰在当时可能主要用于寺院和贵族。明清时期，丝绸锦缎服饰依然多为藏族僧俗官员和贵族所穿，而一般平民则以当地产的氆氇等为主。此种生活现象一直延续到西藏民主改革前。如前文西藏本土生活服饰对藏戏服饰影响而言，贵族僧俗官员所穿丝绸材质的服装直接表现为藏戏中王公贵族的服饰。

其次，藏戏服饰中也有汉族服饰式样、装饰图案的展现。例如，在传统剧目《苏吉尼玛》中，国王达唯森格去找外道神主求神问卜，途中要渡过大海，为他摆渡的两个船夫穿着清朝侍从兵勇的服装，说着夹杂有汉语词汇的藏话，逗笑着进行摆渡舞蹈表演。又如，在西藏昌都地区江达县演出的藏戏中常穿插表演一种叫"甲羌"（汉舞之意，笔者注）的舞蹈。舞蹈中，穿着清朝官员服饰的一位将官带着一个翻译指挥着一队士兵进行操练。这些士兵的服装完全是清朝兵勇的穿着打扮，其背后还绣有汉字"清"或"寿"的篆体字样。②汉族中的"万"字纹、"寿"字纹和"长城连纹"等常作为藏戏服饰的装饰纹样，表达吉祥长寿等心理。详见下节内容，此处不再论述。

2. 蒙古族服饰在藏戏服饰中的再现

藏戏中国王和王子头上戴的江达帽、脚上穿的虹纹靴以及管家和仆人等角色所戴的索夏帽都来源于蒙古族服饰。藏戏服饰中的这些蒙古族元素与西藏归附元朝中央政权及明末清初蒙藏联合政权共同管理西藏关系密切。

13世纪，蒙古族结束了中原长期动乱混战状态，建立元朝。公元1260年，元世祖忽必烈封赏萨迦派首领八思巴为"国师"，并"授以玉印，统释教"③。西藏隶属于元朝中央政府。公元1265年，忽必烈封八思巴的弟弟恰那多吉为白兰王，"赐金印及左右同知两部衙署，并将公主墨麦卡顿嫁给他，此外还让他穿蒙古服装，任命他为藏地三区法官"④。公元1270年，忽必烈又晋升八思巴为"帝师"，并赏赐给他"刻有'萨'字镶嵌珍宝的羊脂玉印章。此外，还赐给黄金、珍珠镶嵌的袈裟、法衣、大氅、僧帽、靴子、坐垫、金座、伞盖……"⑤此时，藏族服饰中开始出现一些蒙古服

① ［意］G. 杜齐：《西藏考古》，向红笳译，西藏人民出版社2004年版，第63页。
② 此部分内容详见刘志群：《藏戏与藏俗》，西藏人民出版社、河北少年儿童出版社2000年版，第42页。
③ （明）宋濂等著：《元史卷四·世祖本纪》，中华书局1976年版，第68页。
④ 阿旺贡嘎索南：《萨迦世系史》，陈庆英、高禾福、周润年译注，中国藏学出版社2005年版，第187页。
⑤ 同上，第123页。

饰元素。

明末清初，西藏的局势动荡混乱。前后藏各地方势力和藏传佛教各教派相互利用，分别援引蒙古各部争夺前后藏的政治统治权。1618 年，辛厦巴家族的彭措南杰建立了统治前后藏的第悉藏巴政权。第悉藏巴政权与噶玛噶举派联合进入青海的蒙古族喀尔喀部却图汗及康区白利土司共同遏制格鲁派势力的发展。而格鲁派的四世班禅和五世达赖喇嘛等则向漠西厄鲁特蒙古和硕特部首领固始汗求助。1642 年，固始汗带领蒙古军队打败第二任第悉藏巴噶玛丹迥旺波，结束了第悉藏巴政权在西藏 20 多年的统治地位，并以达赖喇嘛驻锡地甘丹颇章为名，建立了由蒙古和硕特汗王与达赖喇嘛联合管理西藏的甘丹颇章政权。1721 年（康熙六十年，笔者注），清政府废除了这种蒙藏联合政权体制，实行由四名噶伦共同主管西藏地方事务的噶伦制。在第悉藏巴政权和甘丹颇章政权等蒙藏联合势力共同管理西藏地方事务的 100 多年中，蒙古服饰籍制度、风俗等更深入到藏族服饰中。五世达赖喇嘛时期，在西藏出现了"上身作蒙古人装束，下身作藏人装束"① 的穿戴方法。藏族服饰中的"库伦装"、"恰珠恰堆"短装，狐狸圆帽、红缨穗帽以及圆头靴、虹纹靴等就是蒙古族服饰元素的体现。张怡荪在《藏汉大辞典》中指出，"库伦装，旧时西藏贵族所着蒙古盛装之一"。原来蒙古士兵所戴的"土比利帽"在 17 世纪传入西藏后成为西藏贵族经常戴的帽式之一。噶伦制管理西藏地方事务时期的官员不但身着蒙古袍服、帽子，而且向达赖喇嘛所献的供物中也有蒙古官员服饰。1731 年担任噶伦的多喀尔·策仁旺杰所著的自传《噶伦传》中提及自己向七世达赖喇嘛进奉的供物中就有蒙古官员服饰、用普拉皮做的蒙古式样的短裈以及用黄缎做的库伦装等。② 可见蒙古服饰对藏族服饰的深刻影响。

藏族的一首民歌也指出了汉族、蒙古族对藏族服饰的影响。

层培·洛布松保，头上装饰有什么？有蒙古江达帽，是达官贵人的装饰。
层培·洛布松保，身上装饰有什么？有镶玉的金耳环，是祖辈们的装饰。
层培·洛布松保，身上穿的有什么？有汉地金丝绸缎衣，是富贵人家的装饰。
层培·洛布松保，脚上穿的有什么？有蒙古高筒靴，是富商们的装饰。③

① 恰白·次旦平措等：《西藏通史》，陈庆英等译，西藏古籍出版社 2004 年版，第 672 页。
② 多喀尔·策仁旺杰：《噶伦传》，周秋有译，常凤玄校，西藏人民出版社 1986 年版，第 10、第 48 页。
③ 转引自嘉雍群培：《藏族文化艺术》，中央民族大学出版社 2007 年版，第 291 页。

从上面这首民歌可以看出蒙古族的江达帽、高筒靴及汉族的丝绸服装对藏族生活服饰的深刻影响。

藏戏服饰中的蒙古族元素主要体现在江达帽、索夏帽及虹纹靴上。国王和王子所戴的江达帽、所穿的彩虹般花纹的靴子都是元朝时从蒙古族传入的。藏戏中管家等人在藏袍外所穿的无袖短褂也来源于蒙古族服饰。蒙古族士兵平时所戴的平顶圆形垂穗红缨帽传入西藏后称为索夏帽，噶厦地方政府时期成为西藏贵族家中男仆所戴帽子的式样，从而成为藏戏中管家、仆人所戴的帽子。时至今日，在西藏农牧区的赛马比赛和许多传统舞蹈中依然可以看到人们戴着索夏帽进行表演。

3. 回族服饰在藏戏服饰中的展现

藏戏《白玛文巴》中不信奉佛教、想方设法欲害死白玛文巴父子的国王罗白曲钦被称为"外道国王"。他出场时头缠白布，面部戴骷髅型白面具，身穿经过艺术加工的回族长缎袍，如图4-19。《苏吉尼玛》中新任国王达唯森格遵从父命去供拜外道主神自在天王并请求加赐。在外道主神对新国王进行加赐的庄严的过程中，穿着回族服装的外道神主侍从面对主人的各种命令阳奉阴违、插科打诨、调笑逗趣，活跃了演出气氛。藏戏中外道国王和外道神主侍从所穿戴服饰都融入了信奉伊斯兰教的回族人的服饰元素，这与藏传佛教对藏戏的影响有一定的关系。

佛教僧侣认为佛教是内道，把佛教以外的学说和宗教统称为"外道"。藏戏中把不信奉佛教的国王、教主等称呼为"外道国王""外道神主"，可见藏戏在反映宗教斗争时，往往从维护佛教的立场出发，把其他宗教，如苯教、伊斯兰教等全部称为"外道"并且进行贬斥和丑化。藏戏中外道国王、外道神主的侍从完全模仿回族人穿戴服饰体现出藏传佛教对藏戏的深刻影响。

图4-19

除此之外，笔者猜测，这还与藏民族重农牧、轻工商的传统价值观有关。西藏地处青藏高原，农牧业经济是其立足之本，每年的五谷丰登、六畜兴旺直接关系到统治阶级的根本利益，所以对农牧业非常重视；而对与农牧业关系不大的工商业一直有着排斥心理，认为其发展会危及农牧业生产。因此，在旧西藏，从事工商业的工匠和商人受到全社会的歧视。工匠世代家传，地位非常低下，其儿女一般不能和其他平民家庭通婚。藏族民众认为小商贩做生意是以谋利为根本，靠投机取巧来发财，人格低

下，因此对商人持鄙视态度，"好男儿不出门，大丈夫不经商"就是这种心理的写照。① 他们同时认定一个人拥有太多财富常会面临灾难和烦恼，正如《萨迦格言》所言："钱财积得过多，钱财就是催命鬼，富翁常遭祸害，乞丐反倒安康。"②

由于上述传统观念和风俗的影响，在西藏民主改革胜利以前，藏族人很少做生意，在拉萨等地做生意的主要以回族人为主。据清朝乾隆年间的汉文献《西藏志·市肆》中记载："至市中货物商贾，有缠头回民贩卖珠宝，其布匹、绸缎、凌锦等项，皆贩自内地。有白布回民贩卖氆氇、藏锦、卡契缎、布等类，皆贩自布鲁克、巴勒布、天竺等处。"③ 由此可以推测，最晚在18世纪，用白布缠头的回族商人已经在拉萨做绸缎、珠宝等生意。他们从中原运来丝绸、锦缎等到拉萨买卖；同时还贩卖来自不丹、尼泊尔和印度的氆氇、藏锦等类商品。藏民族认为商人做生意就是贪图钱财，而佛教思想认为贪欲是人产生无明烦恼，进入六道轮回的首要根源，因此，藏民族把信奉伊斯兰教做生意的回族商人称为"外道"且常产生贬斥心理。

戏剧是反映社会现实的一面镜子，回族商人的装束与藏民族的服饰迥然不同，再加上藏民族对商人固有的歧视心理，很自然地把这些信奉伊斯兰教的"外道"商人独特的服饰移植到藏戏服饰中来塑造信奉佛教之外其他宗教的角色。这也许是回族服饰成为传统藏戏中"外道"角色服饰的另一个原因吧。

从上可知，汉族的丝绸锦缎、服饰样式和"万"字、"寿"字装饰图案与蒙古族的江达帽、虹纹靴、索夏帽以及回族服饰通过民族交往、政治制度、宗教习俗等因素对藏族的服饰产生了深刻的影响。戏剧服饰来源于生活服饰，西藏藏戏服饰在本土日常服饰和宗教服饰发展基础上又广泛吸纳了汉族、蒙古族和回族等其他民族服饰文化营养并经过本土化的改造使其水乳交融地融入自己的血液中，从而形成丰富多彩的戏剧服饰。西藏藏戏服饰蕴含的多元化民族元素折射出藏民族的审美情趣、宗教心理及思想开放、兼容并包的民族精神。

（四）藏戏戏班服饰来源的途径与保管

西藏民主改革前，各个藏戏戏班获取服饰途径主要有以下三个：第一，由民间戏班所属之领主头人或所依靠的寺院来置办；第二，少数贵族、官员和寺院高僧为民间戏班出钱帮助购买服饰；第三，由村民和寺院僧人捐赠钱财物品共同置办。④ 相比而

① 此部分观点主要参考乔根锁：《西藏的文化与宗教哲学》，高等教育出版社2004年版，第70页。
② 萨迦班智达：《萨迦格言》，王尧译，当代中国出版社2012年版，第110页。
③ 《西藏研究》编辑部：《西藏志 卫藏通志》，西藏人民出版社1982年版，第32页。布鲁克为今不丹；巴勒布为今尼泊尔；天竺为今印度。
④ 参见刘志群主编：《中国戏曲志·西藏卷》，文化艺术出版社1993年版，第202页。

言，民间藏戏班大多采用村民和僧众共同置办藏戏服饰这种方法。

十三世达赖喇嘛时期，西藏噶厦地方政府主管雪顿节藏戏演出的孜恰列空还出资专门制作藏戏服饰，以备各戏班在罗布林卡给达赖喇嘛和僧俗官员表演时借用。英国外交家查尔斯·贝尔写的《十三世达赖喇嘛传》中记叙了自己1921年雪顿节期间陪十三世达赖观看藏戏演出的经历。他在文中提到类似情况："演员们都有自己的服装，但这些服装实在太差，不宜让达赖喇嘛看到，甚至也不宜呈现在任何高级官员眼前。今天用的服装有三四套，都是达赖喇嘛做的。当一个剧团走下舞台时，另一个剧团则登台演出，穿着的是另一套服装。"① 随后，查尔斯自己举办的三天戏剧表演会上，"男女演员的服装都是从达赖喇嘛的仓库里借用的"②。从以上文字可知，当参加雪顿节的藏戏班的服饰太过陈旧不宜给达赖喇嘛表演时，孜恰列空就为这些藏戏班提供演出服饰。另外，日本僧人多田等观在拉萨居住10年，期间在色拉寺修行多年。他在《入藏纪行》中也提到西藏地方政府为戏班提供演出服饰之事："夏安居结束不久，要上演达赖喇嘛出席观看的节目。这时，政府甚至借给舞台服装。演出完毕后，他们来到寺院门前慰问僧侣。此已成为惯例。演员以此行动来纳税。"③

"藏戏的服饰，在过去不像其他戏剧那样有设立行头衣箱的习惯"④，一般根据来源途径采取不同的保管方式。由领主头人和所属寺院置办的服饰，平时存放在头人家或寺院里，节日表演时借出穿用，演完后交回；而由贵族或寺院出钱帮助置办和村民、僧众共同捐助钱财物品置办的演出服饰，一般由藏戏班中饰演不同角色的演员各自保管，没有设置专人统一管理服饰的习俗。

三、西藏藏戏服饰的特征

藏戏服饰经过几百年的发展，已经形成了独具藏民族文化特色的服饰特征。下面对此特征进行分析。

（一）鲜明的程式化特点

"戏剧服饰的程式性，就是指戏剧服饰穿戴的规范性，即演员或角色扮演舞台角

① ［英］查尔斯·贝尔：《十三世达赖喇嘛传》，冯其友、何盛秋等译，西藏社会科学院西藏学汉文文献编辑室编印内部资料1985年版，第323页。
② 同上，第324页。
③ ［日］多田等观：《入藏纪行》，钟美珠译，中州古籍出版社1987年版，第34页。
④ 李云、周泉根：《藏戏》，浙江人民出版社2005年版，第111页。

色时所遵循的穿戴规则。"① 而这种穿戴规则,"它必然涉及两个方面:穿戴者(即演员)和服饰。服饰程式性要求穿戴者和服饰建立稳定的类型对应,即穿戴者的角色类型必须和服饰的特定类型相对应"②。藏戏在长期发展过程中,演员与角色类型建立了较为稳定的对应关系,体现出程式化特点。

首先,藏戏中不同角色的服装在质地、色彩方面有较稳定的规律性。国王、王子、后妃、大臣和贵夫人等贵族角色的服装质地以绸缎类为主,其中国王、王子主要穿黄色或蓝色戏服,较低等级官员服装为紫红色;侍佣、女仆所穿的缎袍质地较差;平民角色的藏袍由白色氆氇制成;渔夫则穿由次等氆氇或布料制成的服装;男女牧民一般穿镶边的皮袍。喇嘛和尼姑主要穿紫红色氆氇质地的服装。开场戏中温巴、甲鲁和拉姆的服饰虽为特制戏服,但也已经和各自角色相互对应,固定不变地流传了几百年。

其次,藏戏中不同角色与其所佩戴的饰品建立了一定的对应关系。国王、王子与大臣等佩戴的耳饰和腰饰各自不同,管家、侍从与牧民、渔夫等的饰品也有不同之处。女性角色所戴头饰同样体现出一定的对应关系,王妃所戴的"卫莫巴珠"与贵族夫人所戴的"玉齐巴珠"及四品以上官员夫人戴的"目迪巴珠"在镶嵌的珠宝上有严格区别。贵族夫人所戴的耳饰"艾果儿"、胸饰"处珠"等与一般女性角色佩戴的饰品差别较大,更能显示出贵族妇女雍容华贵的风范。

最后,不同等级的角色对应不同种类的戏帽和鞋靴。甲鲁、国王、大臣、佣人、牧民、喇嘛和尼姑等不同身份的角色戴不同款式的帽子。他们所穿鞋靴也呈现出不同的款式,由牛皮、氆氇、黑平绒及棉毛织物等不同材料制成。详见本章第一节相关内容。

藏戏中不同角色所穿服饰遵守上下有序,贵贱有别的等级制度,在服饰的质地、颜色、长短等方面都有较为严格的穿戴规则。观众从场上演员所穿的服饰可以看出不同角色的身份和地位,这种较固定的对应关系使藏戏的服饰具有程式化的特点。

(二)浓郁的文化象征意蕴

藏戏的服装饰品具有丰富的文化象征含义,其服制样式、装饰图案和纹样搭配都受到藏族传统文化的影响,蕴含着藏民族群体内约定俗成的象征意义。

1. 象征吉祥如意、长寿平安的期盼

藏戏服饰中运用的许多装饰图案和纹样表现出藏民族对吉祥如意、长寿平安的美

① 宋俊华:《中国古代戏剧服饰研究》,广东高等教育出版社2003年版,第162-163页。
② 同上,第163页。

好期许。

例如，蓝面具藏戏中开场人物"甲鲁"所穿的不系带敞褂"甲鲁喀昆"，其上面的氆氇图案就采用彩虹条色的"十"字图案。"藏族民间普遍把各种形式的'十'字符用于服装、藏靴的装饰，成为藏族民间象征吉祥的一种装饰图案。这种图案与藏族历史、宗教信仰有着深刻的关联……求佛祖保佑、驱邪、审美的习惯兼而有之。"①

又如，白面具藏戏中温巴所穿的披单上有藏民族最常见的三种吉祥图案。最上边多用"狗鼻纹"（也叫"回旋纹"），它形状像狗鼻，既代表狗对主人的忠诚和保护，也因其可大可小，变化随意，故被称为"坚吉杰布"，即装饰之王的意思。② 同时"狗鼻纹"也被称为"唐草纹""卷草纹""花头纹"等，其旋转的花叶极富韵律感，广泛地运用于演员服饰的衣服袖边、肩部以及靴子的装饰中，用途极广。中间用藏族服饰中很典型化的"雍仲纹"（"卐"），在梵文中意为胸部的吉祥标志，是释迦牟尼三十二相之一。③ 藏族服饰中用此字符纹样是驱邪纳福、祈求平安吉祥的象征。下边一般用"长城连纹"组成连续图案，表连绵不断之意。

再如，藏戏服饰中的"龙纹"图案。在汉族传统文化中，龙图案是皇上服饰的专利，是皇权的象征，其他王公大臣不敢逾规半步，否则会引来杀身之祸。但在藏族服饰文化中，龙纹则蕴含"富贵、美好"之意。旧西藏噶厦地方政府四品以上官员外出时，经常身着带有龙纹的锦缎袍，象征其富足和拥有高贵的权力。藏戏中的国王、王子都穿着绣有龙纹的服装。张牙舞爪的腾云飞"龙"有时也作为藏族腰刀的鉴刻图案出现在藏戏饰品中。

除此之外，汉族的"寿"字纹、"万"字纹、"吉祥结"和"古钱币"等常作为藏戏服饰的装饰图案出现且蕴含着丰富的民俗观念。"寿"字是汉族民间"五福"观念的主体。传入西藏后，藏族服饰的主要地位常出现"团寿字"、"长寿字"等多种，"寿"字"还常与卷草纹、雍仲纹组合构成，寓意生命长久无限。表达了生活在青藏高原恶劣条件下的藏民族对生命的崇敬和珍惜"④。如昌都藏戏中清朝士兵服装背后所绣篆体"寿"字就代表了人们对生命长度的期许。"万"字纹寓意绵长不断，富贵不断头；"古钱纹"有"福寿双全"之意。可知，藏戏服饰中的常见装饰图案是寄托

① 李玉琴：《藏族服饰文化研究》，人民出版社2010年版，第42页。作者在该页下注进一步指出："十"字符号在不同的民族中，其象征意义完全不同，在西方，主要是基督教信仰的象征；奥地利装饰学家阿道夫·卢斯认为"十"字纹样是性欲的体现；在亚洲，研究者认为具有太阳、火、生命的象征意义。《中国象征文化》载："十"字纹一是象征了生殖崇拜，二是象征了宗教信仰即太阳崇拜。

② 阿旺格桑编著：《藏族装饰图案艺术》，西藏人民出版社、江西美术出版社1999年版，前言。

③ 任继愈主编：《宗教词典》，上海辞书出版社1985年版，第226页。

④ 李玉琴：《藏族服饰文化研究》，人民出版社2010年版，第41页。

藏族人民美好愿望的载体，不但体现出汉族服饰图案对藏戏服饰的深刻影响，而且折射出藏汉人民"图必有意，意必吉祥"的共同的民俗心理以及人们对吉祥如意、健康长寿、平安幸福的美好期盼。

藏戏中男女角色喜欢佩戴玛瑙、珊瑚、绿松石等饰品也是一种驱邪护身、祈盼吉祥心愿的表达。藏族民众自古喜欢用瑟珠做装饰品，除修饰美化功能之外，还是其吉祥如意、福寿平安情结的展现。意大利著名藏学家图齐认为，"瑟珠具有魔力，它具有保护佩戴者使之消灾免祸的能力。这和佩戴玉能预知变故，佩戴绿松石能净化血液，避免染上黄疸型一样，佩戴瑟珠能防止邪恶精灵的侵袭"①。本着"石头能消灾降福，是一种吉祥之物"的心理，藏族民众喜爱佩戴珊瑚、玛瑙等玉石饰品。藏戏中新娘所戴的由三色紫罗兰装饰而成的花冠头饰也代表了人们对美好事物的追求和对甜蜜幸福生活的向往。可见，藏戏衣饰像一面多棱镜，反射出藏民族浓厚的心理情感、生命意识和审美情趣，体现出藏族人民装饰美化自己和驱凶纳吉的双层情感需求。

2. 深厚的宗教文化意蕴

藏族是一个全民信教的民族，其发展过程中一直伴随着浓厚的宗教氛围。藏族民间服饰带有鲜明的宗教色彩，体现出信仰者的宗教情感以及虔诚心理。藏戏服饰大多来源于生活常服，自然表现出鲜明的宗教意蕴。

藏戏服饰图案中出现较多的是藏传佛教吉祥供物"藏八宝"，又名"八瑞相"。其纹样使用广泛，表现出藏族人民对佛教的虔诚信仰。对于服饰中"藏八宝"图案中的象征意义，李玉琴在《藏族服饰文化研究》一书中做了较为详细的论述：

> 吉祥结，它是两个相连的万字字徽，表明神佛永世不灭，象征团结、和睦、祥和；右旋海螺，它常为白色，象征佛法之音遍布四方；妙莲，其形为开敷绽放，花果俱全，象征道果观行，内外洁净，寓意高贵圣洁。宝伞亦称华盖，寓能消除众生的贪、嗔、痴、慢、疑五毒，象征拯救一切大小苦难。金幢亦称胜利幢，象征佛法无上，坚固不衰，能获最终解脱。宝瓶聚不竭的万千甘露，包罗善业智慧，可满足世间众生圆满正觉的愿望。金鱼因嬉海而表信守正法，因敏捷而表智慧，金睛凸出而表二谛，象征解脱的境地，又象征着复苏、永生、再生等意。②

① ［意］G. 图齐等著：《喜马拉雅的人与神》，向红笳译，中国藏学出版社2005年版，第185页。
② 李玉琴：《藏族服饰文化研究》，人民出版社2010年版，第39页。

因为八宝图案有上述象征意义，因此也被广泛使用在藏戏服饰中，成为藏族百姓寄托信仰的文化载体。这八种图案可以独立使用，也可以任意组合，或者全部使用。它们大多出现在"嘎乌"、火镰、钱包等金银饰盒的装饰当中，表达藏族人民希望佛祖保佑、趋吉避凶的美好愿望。

藏戏中温巴和渔夫腰间所系"贴热"，由黑、白两种颜色粗毛线编制而成，其上半部分互相结为网络状，也有一定的象征意义。"贴热"来源于热巴歌舞中服饰"厅察"，"传说从前有个非常出名的密宗咒师，他有三个徒弟，徒弟被派到印度取经，途中饿死了两个，只有一个叫仁穷的徒弟，一路上靠捕鱼维持生命，终于取回佛经。为了纪念仁穷，现在热巴艺人的服装上，还有名叫'厅察'的网穗状腰饰，象征他捕鱼时用的渔网"①。可见，网穗状的"贴热"是后人为纪念冒着生命危险取回佛经的仁穷的标志。

藏戏中王妃和贵族妇女的头饰"巴珠"据说也有一定的宗教象征意义。宗喀巴是藏传佛教格鲁派的创始人，传说卫藏地区妇女头上戴的头饰"巴珠"与他有关。"宗喀巴年轻时进藏拜师学习，身上只带了木碗和背架，途中求食受到女人的嘲笑。宗喀巴说：'这是圣物，你们应该戴在头上。'人们后来崇拜他，真将木碗和背架之形戴在了头上，'巴珠'上面用布扎的三角形和碗形饰物极似宗喀巴的背架和木碗的形态。"②

另外，藏戏服饰中甲鲁服饰的宗教象征意义详见本章第三节中宗教对藏戏服饰的影响的内容，此处不再赘述。

总而言之，藏戏服饰中浓厚的宗教意蕴展现出藏民族独特的审美倾向。正如有的学者所言："对于藏民族来说，羊皮袍是必需的，是形而下的；而袍上缝缀出的五色护边，后背部位勾挑出吉祥图案连同胸前的松石配饰更是不可缺的，因为它是形而上的，是信仰和理想的体现与物化。"③ 探析其深层原因，主要是"藏民族生活在自然条件十分严峻的青藏高原，他们世代生息于这块土地，由于生存环境的恶劣和生活的艰辛，他们感知的世界是自然的又是超自然的。一方面他们珍惜自然的馈赠，另一方面将生活的憧憬寄托于超自然的神力。所以，趋利避害作为一种群体长期约定俗成的精神文化，与他们生活的自然环境和条件密切相连。众所周知，盛装对于藏族人来说，是美和财富的象征，然而这并不能说明他们爱美的内在原因。藏族有这样一个说法，即'认为在外出时，一个人如果没有穿洁净、体面的衣服，那么他的'龙达'

① 刘志群主编：《中国戏曲志·西藏卷》，文化艺术出版社1993年版，第208页。
② 李玉琴：《藏族服饰文化研究》，人民出版社2010年版，第125页。
③ 张鹰、李书敏主编：《西藏民间艺术丛书·面具艺术》，重庆出版社2001年版，总序。

（潜在的机遇）就会减少，因而使他比较容易受到咒语的影响'①。也就是说服饰能够满足人们求吉的心理需要，这应该是藏族人注重服饰装扮的内驱动力"②。

（三）实用性和美化性兼容

藏族是一个非常爱美的民族，他们的日常服饰特别注重把实用功能和美化装饰功能融为一体。而藏戏服饰大多来源于生活常服，同样也具备了实用性和美化性互相兼容的特点，其主要表现在以下几方面。

1. 实用性和可舞性相互兼容

王国维先生认为，"戏曲者，谓以歌舞演故事也"。王国维先生之说指出了戏剧和歌舞之间密不可分的关系。笔者认为，相较于汉族戏曲，藏戏与歌舞的关系更为密切。在传统藏戏的开场戏、正戏和尾声三部分程式化演出中更是随时插进与剧情关系不大的各种舞蹈，如果用"以故事来演歌舞"来概括其演出形态特征可能更为准确。传统藏戏的开场戏中间常穿插进藏族大量的民间歌舞和百技杂艺表演，正戏部分演出时场上演员随时要伴歌伴舞，吉祥结尾中所有演员载歌载舞祈求神灵永保人间幸福。因此，藏戏演出中的歌舞性特征比汉族戏剧更为明显。

汉族戏剧与歌舞关系密切要求其戏剧服饰具有可舞性特征。相比而言，藏戏的服饰则具有实用性和可舞性相结合的特点。藏戏服饰大多来自西藏不同时期各阶层生活的常服，其实用价值不用在此过多阐述。藏族是一个能歌善舞的民族，在民族服饰形成过程中融入了较多随时可以舞蹈的元素。藏族自古以袍服为主，其藏袍衣袖较为宽大且长出手面三四寸，既可在跳舞时做甩袖动作，又可在冬天时保护双手避免受冻。女性衬衣最显著的特点是袖子比手指长出 40 厘米左右，平时挽起，舞时放下（如同汉族戏曲中的水袖，笔者注），长袖飞舞，飘飘如仙。而藏族男子的裤子具有裤裆肥大、裤脚宽大、裤脚扎束进靴筒呈宽松灯笼形特点，便于歌舞时做踢踏或旋转动作。藏族日常服饰本身所具有的长袍、长袖、宽裤、长靴等特征使其兼备了随时随地翩翩起舞的功能。藏戏男女角色服饰基本从生活常服而来，吸收了以上藏族服饰中非常明显的可舞性特征，演出时再加上全身佩戴的金银、玛瑙、珊瑚等饰品，更增添了演员表演的魅力，美化了戏剧表演。

藏戏开场戏不同角色的特制服饰同样兼其实用性和可舞性特征。七个拉姆服饰构成完全相同，但是她们所穿的蓝色、红色和绿色不同颜色的长袖衬衫是她们分别上、中、下三界仙女的身份象征。每个拉姆要在场上连续做旋转的舞蹈动作，表示仙女下

① ［印］群沛诺尔布：《西藏的民俗文化》，向红茄译，《西藏民俗》1994 年第 1 期。
② 李玉琴：《藏族服饰文化研究》，人民出版社 2010 年版，第 129 - 130 页。

凡，与人间共享欢乐。每当她们舞动色彩鲜艳的长袖旋转时，下裙随即飞舞起来，更增添了舞蹈之美。温巴所穿服饰也为特制的戏服，上面较为宽大，下面为宽松的黑色灯笼裤，其腰间系一圈由黑、白两种颜色粗毛线编制的绳穗"贴热"，其上半部分互结为网络状，下面的每一根牛毛绳头处缀有红球穗。这些服饰便于其表演时做旋转动作。按照藏戏演出程式，七个温巴在开场戏中都要出场献艺竞技，主要以打蹦子为主。当他们一个个旋身绕场飞快地转舞时，腰间"贴热"全都飘飞起来，呈圆圈状，美观大方，使舞蹈更显得摇曳多姿。

2. 实用性和装饰性完美结合

（1）藏戏服饰在实用性基础上常注重服饰的装饰美。

其一，藏戏服装在注重实用性功能时常把面料和衣边装饰结合起来。藏戏服装的质地主要有绸缎、毛呢、氆氇等多种。同时，还讲究用金银丝缎和各种花色绸缎做衣服的面料和镶配料。一套藏戏服装如果加以平金、金夹线、银夹线等手工缝制，需要耗资数万人民币。藏戏服饰中常用貂毛、虎皮、狐皮、绸缎等镶边来装饰，使其更显雍容华贵。藏戏中的国王服装为显示其富丽堂皇，衣服上所有图案如果都用真金丝来勾边，需要花费数十万人民币。

其二，藏族服饰常常"喜欢用珊瑚、琥珀、松石、珍珠、玛瑙、瑟珠（猫晶石）等贵重物品做装饰等等"①。遇到重大节日时，贵族女性更是从头顶、发辫到耳、项、腕、指、背、腰部等部位都佩戴金银、珠宝、玉石等贵重饰品。藏戏服饰中的饰品来源于日常生活中，讲究其实用价值和装饰美化功能，因此男女贵族角色的耳饰、胸饰、腰饰、首饰中所使用的宝石、珍珠、珊瑚和金银等各种饰品基本采用真材实料，价值连城。过去，各个戏班的服饰大多由所属之领主头人或所依靠的寺院来置办，或者由达官贵人、寺院高僧出钱帮助置办。为增强演出效果，过去有的戏班在演出时，有时会向贵族家借用一些首饰，演出结束后立即归还。

其三，在实用基础上逐渐追求其装饰美感性。以前，藏戏各种角色的服装和佩戴的各种饰品主要讲究真材实料，代用品很少。1959 年后，戏衣还是以真材实料制作为主；而饰品中的宝石、珍珠、玛瑙等贵重物品，因价格昂贵，不易保管，为了达到同样的装饰效果，则多以色泽鲜艳、做工精细的假质材料代替。

（2）藏戏服饰中的一些饰品原来是一些劳动或生活用品，人们往往对它们加以装饰，使之美化为服饰的一个组成部分。

例如，藏戏男性角色腰间悬挂的荷包、碗套等都是日常生活用品，经过装饰美化后，成为配饰之物。佩刀本是防身、生产和生活的工具，经过藏族能工巧匠的装饰美

① 中国藏族服饰编委会编：《中国藏族服饰》（画册），北京出版社、西藏人民出版社 2002 年版，第 1 页。

化后，既可以当艺术品欣赏，又保持它的实用价值，使装饰性和实用性很好地融为一体。

又如，过去识字的藏人，一般都"腰系小铁筒，置竹签于内，或以小铜盒与漆盒贮墨汁，书则以签蘸之，席地置膝上，自左而右横书"①。因此，在藏戏中写字的大臣也是"墨壶竹笔带身旁"②，腰间悬挂"状如小刀鞘，内装竹签、描金皮盒，内贮墨水小铜瓶一个"③ 的笔筒。藏传佛教中地位较高的僧人过去穿常服时在腰间悬挂的盛有漱口水净水瓶的方形金丝织锦缎袋，至今仍在藏戏中沿用。随着时代变迁，这些日常生活用品已经过时，实用功能亦消失，但在藏戏表演时，这些物品仍然被系于角色腰间，主要起到装饰美化作用。

最后，藏戏女性角色服饰中的许多饰品也是由日常生活用品或劳动工具演变而来的。她们腰上挂的碗套、火镰和针线盒都是生活用品，后来都演变为别具一格的装饰品。原用来遮挡灰尘和防止磨损伤害腰部的五彩邦典，后来演化成藏族已婚妇女服饰的一部分。邦典的"纹饰有宽纹和细纹两种，宽纹以强烈的对比色彩相配置，具有粗犷明快的风格；细纹以较细的相关同类色彩形成典雅、协调的格调"④。彩虹般绚烂的邦典为藏戏中女性角色增色。妇女右腕上的白海螺、腰带上挂的奶钩原本是劳动工具，后逐渐演化为外形美观的装饰品，为塑造戏剧中人物形象起到一定的作用。

总而言之，藏戏中男女腰带上的系物，除部分纯属装饰品外，大多是生活及生产用品。在几乎与外界隔绝的地理情况下，这些小物件是日常生活中经常离不开的。这些做工精美的小物件，装饰性与实用性有机地结合在一起，不但体现出藏族装饰艺术特点，而且也反映出藏族人民的聪明和智慧。

小　　结

藏戏的面具、服饰体现出独具藏民族特色的舞台艺术。

面具是沟通鬼、神与人的媒介，表示对鬼神的敬畏。戴面具表演是藏戏的基本特征，西藏藏戏面具可分为温巴、人物、神祇、鬼怪和动物五大类别。藏戏面具的不同色彩不仅象征角色各自不同的身份、地位及其个性特征，同时也蕴含着对不同角色在

① 魏祝亭：《藏俗记》，转引自赵宗福选注：《历代咏藏诗选》，西藏人民出版社1987年版，第180页。
② 赵宗福选注：《历代咏藏诗选》，西藏人民出版社1987年版，第180页。
③ 《西藏研究》编辑部：《西藏志　卫藏通志》，西藏人民出版社1982年版，第25页。
④ 李玉琴：《藏族服饰文化研究》，人民出版社2010年版，第47页。

道德层面上的褒贬之意，生动鲜明地表现出对真、善、美的赞美和对假、恶、丑的抨击，达到一目了然的艺术效果。蓝面具藏戏的温巴面具轮廓造型融入了藏族吉祥象征符号并巧妙地构成藏族吉祥八宝图案，表现出藏族人民对佛教的虔诚信仰及希望得到佛祖保佑，获得好运的美好期盼。藏戏戴面具表演有利于演员转化角色、促使观众融入剧情、增强广场演出效果，同时也有影响演员的场上、场下交流和限制演员舞蹈动作视野等缺陷。本章对藏戏面具不同色彩、装饰性图案象征意义的全面论证，补充了对西藏藏戏面具研究的欠缺。

西藏藏戏的服饰分开场戏角色和正戏角色服饰来论述。藏戏服饰既汲取了藏民族生活袍服"肥腰、长袖、大襟"且喜爱用兽皮、金银、珠宝、象牙、玉石等作为饰品的藏民族服饰风格，又深受宗教文化及汉族、蒙古族、回族等其他民族服饰文化元素的影响，具有鲜明的程式化、浓郁的文化象征意蕴以及实用性和美化性兼容的特征。藏戏服饰的许多纹样、图案反映出藏族人民对吉祥如意、健康平安、福寿双全的期盼以及渴求神佛保佑、驱邪纳祥的美好愿望，折射出藏民族独特的心理情感和生命意识。

第五章　西藏藏戏的组织形态

藏戏的组织形态是戏班。西藏藏戏在产生、发展过程中形成了白面具和蓝面具两大剧种。这两大剧种在传播过程中由于"各戏班所处地区的自然条件、社会习俗、民间艺术传统等不尽相同，各戏班世代相传的戏师均有各自的特长，因此形成了以戏班为中心，不同唱腔和表演风格的艺术流派"①。白面具中的扎西宾顿巴班、扎西雪巴班、尼木巴和蓝面具中的迥巴、江嘎儿、湘巴和觉木隆戏班等分别代表了七个不同的藏戏流派，几百年来在藏区受到广泛的尊重和欢迎。每年雪顿节期间，他们都要到罗布林卡向达赖喇嘛及僧俗官员、广大民众献演藏戏。1959年，西藏成立了专业的藏戏演出团体，同时也涌现出一大批新成立的业余演出队。

本章拟从西藏民间传统藏戏班、民间新建藏戏队和自治区藏剧团这三种表演团体的历史和现状来论述西藏藏戏的组织形态。

第一节　西藏民间传统藏戏班

藏戏演出团体主要以戏班为主。相传14世纪末15世纪初，噶举派僧人扎西东杰布为修建铁索桥，在山南组织七姐妹（或七兄妹）组建了第一个藏戏戏班"宾顿巴"。随后各地纷纷出现不同流派的藏戏班。19世纪末20世纪初，已经形成10个固定的民间藏戏班每年到拉萨参加雪顿节汇演的惯例。本节将根据文献资料和笔者的田野调查的资料，对这些著名民间戏班的历史、现状等进行概述。

① 刘志群主编：《中国戏曲志·西藏卷》，文化艺术出版社1993年版，第57页。

一、西藏民间传统藏戏班的历史概况

本部分内容主要依据刘志群先生主编的《中国戏曲志·西藏卷》对过去每年参加雪顿节的白面具、蓝面具等 10 个藏戏班在 1959 年西藏民主改革前的历史做简单介绍①。

（一）白面具藏戏班

1. 扎西宾顿巴戏班（简称"宾顿巴戏班"）

该戏班是白面具藏戏中扎西宾顿巴流派的杰出代表。民间传说扎西宾顿巴是戏神汤东杰布 14 或 15 世纪在山南组织能歌善舞的七姐妹（一说七兄妹）为建造铁索桥进行募捐演出而创立的第一个戏班。因七姐妹聪明美丽、舞姿优美、歌声悠扬，被观众称为天上的仙女下凡，故称藏戏为"阿吉拉姆"（仙女大姐，笔者注）。据考证，扎西宾顿巴戏班在汤东杰布之前就已经成立。五世达赖喇嘛曾下令以宾顿巴村中的一条小河为界，把扎西宾顿巴戏班分为"琼结·扎西宾顿巴"和"盘纳·若捏宾顿巴"两个戏班。这两个戏班在雪顿节只演出开场仪式，平时表演《诺桑法王》前半部分。"因五世达赖的家乡在琼结，又因为扎西宾顿巴是最古老的戏班，所以雪顿节藏戏班表演时，他总被排在第一个领头演出《诺桑王子》的开场仪式。"② 扎西宾顿巴戏班表演艺术粗犷稚拙，其表演模式后来流传到四川甘孜等地。

2. 扎西雪巴戏班

该戏班大约在 15 世纪末期成立，由扎西曲德寺戏班和凯墨豁卡扎西孜村戏班合并形成著名的扎西雪巴戏班。戏班人员一般由山南雅砻扎西曲德寺的六个喇嘛和寺下凯墨豁卡扎西孜村的六个农奴组成，世代支戏差，是白面具藏戏中扎西雪巴流派的杰出代表，其表演艺术在白面具藏戏中发展得最为成熟。开场戏中的猎人称为"阿若娃"，意为戴白胡子面具者。蓝面具盛行后，扎西雪巴戏班把原来六个"阿若娃"戴的白面具装饰成黄呢子做底色的黄色面具，名称也改为"温巴"。每年雪顿节在哲蚌寺、布达拉宫和罗布林卡表演"谐波"时，扎西雪巴后来居上，被排在第一个领头演出《诺桑王子》的开场仪式，在雪顿节藏戏汇演的最后一天（藏历七月七日，笔者注），扎西雪巴主要演出《诺桑法王》（又名《诺桑王子》，笔者注）的正戏片段和白面具派的开场仪式"甲鲁温巴"及结束仪式"扎西"，表示雪顿节主要活动圆满

① 10 个戏班的历史主要参考刘志群主编：《中国戏曲志·西藏卷》，文化艺术出版社 1993 年版，第 221 - 234 页。

② 李悦：《中国最古老的少数民族戏曲剧种——西藏藏戏》，《艺术评论》2008 年第 6 期，第 24 页。

结束，进行欢庆祝福，祈赐吉祥。罗布林卡演出结束后，扎西雪巴还要到拉萨西郊冬噶村和功德林各演出一天。回到山南后，再给凯墨谿卡头人和扎西曲德寺高僧以及家乡的僧俗群众演出几天戏。除此之外，每年藏历十二月二十五日纪念宗喀巴去世的燃灯节演出《诺桑法王》，有时连演两整天。

扎西雪巴戏班著名的戏师有嘎玛欧珠、次仁顿珠、扎西群培和白玛顿珠等人。20世纪40年代，刚开始饰演拉姆参加雪顿节演出的扎西群培被达赖喇嘛和孜恰勒空官员看中，破例从饰演拉姆的演员直接任命为戏师并被送进乃琼护法神庙由藏戏艺术行家单独培训半年多。1954年，扎西群培在雪顿节演出中突然病倒。孜恰列空官员便让他年仅20岁的儿子白玛顿珠接任扎西雪巴戏师。白玛顿珠天资聪慧，又喜欢钻研藏戏艺术，推动了扎西雪巴派藏戏艺术的发展。在当时的西藏民间有许多藏戏班学习他的表演艺术，形成了贡嘎的吉雄、隆子的群果当以及乃东的克松等一大批扎西雪巴派戏班，同时也影响到四川甘孜地区的一些藏戏戏班。

3. 朗孜娃戏班

该戏班在公元16或17世纪成立，演员来源于拉萨木鹿寺的德珠拉让朗孜谿卡的差巴户。主要演员有五个温巴、三个拉姆和两个甲鲁，另有司鼓钹两人。雪顿节期间，该戏班除在布达拉宫、哲蚌寺、罗布林卡演出"谐颇"外，还要专门给木鹿寺和哲蚌寺洛色林扎仓嘉戎康村演出"谐颇"，一般不演正戏。雪顿节之后，戏班在本地演出《朗萨雯蚌》片断。20世纪50年代，因乌拉差役太重，戏师贡觉逃走，戏班停止演出活动。

4. 尼木·台仲巴戏班（也称"尼木巴"）

该戏班成立于公元16或17世纪。该戏班归尼木霞扎贵族甲戈谿卡管理。20世纪50年代，在戏师诺穷主持下，戏班开始学习蓝面具藏戏表演艺术。尼木巴戏班演出时所需要白面具和蓝面具两种剧种的服装、面具都由霞扎贵族出资制作并保管。尼木巴戏班到拉萨参加雪顿节集体仪式和在哲蚌寺擦娃康村表演时，按照规定仍戴白面具演出《诺桑王子》片段。雪顿节之后，该戏班回到尼木本地换上蓝面具藏戏的服装和面具演出《朗萨雯蚌》。诺穷担任尼木巴戏班戏师50多年。他根据戏剧发展规律和观众审美需求的变化，把白面具和蓝面具藏戏艺术结合起来形成了独特的尼木巴流派，推动了藏戏艺术的发展。

5. 吞巴·伦珠岗娃戏班

该戏班在公元16或17世纪成立，归属吞米·桑布扎后裔尼木县吞巴贵族所管。该戏班属于尼木巴流派，主要学习扎西雪巴派表演艺术。服装和面具都由吞巴贵族提供并保管。20世纪50年代，开始向尼木巴学习蓝面具藏戏艺术。同尼木巴一样，到拉萨参加雪顿节时，按照规定仍戴白面具表演。回尼木之后，换上蓝面具戏的服装和

面具，给头人和群众演出《朗萨雯蚌》《智美更登》《卓娃桑姆》等剧目。吞巴·伦珠岗娃戏班的表演艺术正如该戏班在雪顿节表演中给观众讲解的韵词所言，"既非卫，又非藏，是卫藏之间尼木自己的藏戏风格"①。

（二）蓝面具藏戏班

1. 迥巴戏班

迥巴是蓝面具藏戏迥巴派的代表戏班。它是汤东杰布15世纪中叶在家乡昂仁日吾齐建立的第一个蓝面具戏班。迥巴戏班上承古老的白面具藏戏的艺术，下启蓝面具藏戏表演风格。

迥巴戏班刚开始每年到日喀则给班禅献演藏戏，19世纪末到拉萨参加雪顿节。该戏班演出的《顿月顿珠》曾受到十三世达赖喇嘛的奖赏，"戏班也成为'尖赛拉姆'，意即达赖喇嘛宠幸的藏戏班。戏师所戴温巴面具上有用金子制成的日月徽饰，作为特殊标志；甲鲁头戴'阿尔贡'古式白毡帽"②。迥巴每年参加雪顿节，被规定演出《顿月顿珠》。戏班常演出《诺桑法王》《苏吉尼玛》和《智美更登》等剧目。相传《智美更登》是这个戏班最早上演的剧目。

图5-1　迥巴戏班《顿月顿珠》剧照

迥巴戏班唱腔洪亮，开场戏和正戏中常穿插"波多夏""常斯兴孜"等古老的藏族杂剧。"波多夏"属于瑜伽功一类的杂技。传说汤东杰布在修建日吾齐寺经塔时，白天建盖的部分晚上就被妖魔毁为平地。汤东杰布为镇压企图破坏新建经塔的妖魔，就让一个弟子躺倒在地，身上压着石条，再让另外的两个弟子用铁锤砸，如果石条碎了，就证明妖魔已被镇住。弟子们按此方法做后，经塔砌筑的部分果然不再被破坏。以后的迥巴戏班在演开场戏时，都要由温巴轮流演出被砸的波多夏角色。据说被砸的温巴演员在演出前七天不能和女子同房；上场时演员要叩头礼拜汤东杰布神像；演出中演员要凝神闭目，念经祈祷汤东杰布大师保佑其平安无事。"常斯兴孜"也是迥巴戏班穿插在传统剧目《智美更登》正戏表演中的一种特技，"演出前需要在场地中心

① 刘志群主编：《中国戏曲志·西藏卷》，文化艺术出版社1993年版，第224页。
② 同上，第225页。

竖起一根木杆，周围用绳子固定，然后再从杆顶拉一根长绳子下来，并有多人牵扯，表演者从斜拉的绳子爬上杆顶，在这个过程中要进行各种滑稽表演"①。到达杆顶后，以杆梢顶住腰部横躺其上，伸开手臂腿脚旋转。最后头朝下，双手紧握、双脚钩挂绳索滑回地面。迥巴的结布最擅长此种技艺。此外，觉木隆的伦登波、扎西顿珠，湘巴的多吉顿珠等人也深谙此艺。

迥巴在演出中还加入了拉孜、昂仁、定日一带的六弦琴弹唱、堆谐歌舞等。演员表演六弦琴弹唱时，可以把琴举过头顶或者放到背后，甚至反身、侧身都能弹跳自如。迥巴的堆谐歌舞热情奔放、技艺高超，受到观众的欢迎。英国外交家查尔斯·贝尔在1921年观看雪顿节的表演后，对这个戏班的演出有如此记述："有一个剧团来自西藏西部，距拉萨足有一个月的路程，去年没来参加演出，今年达赖没有允许他们再度不来；拉萨人民总是期望看到他们的演出，因为他们的舞蹈被认为是西藏最好的。"② 可知迥巴戏班的舞蹈深受拉萨各界人士喜爱。

迥巴戏班的戏师传承谱系依次为：该戏班的创始人为汤东杰布，第一代戏师是巴桑，第二代布扎巴，第三代洛桑，第四代贡嘎，第五代普布，第六代拉巴，第七代多吉，第八代杰布，第九代洛桑，迥巴现任戏师是第十代传承人朗杰次仁。③ 戏师中影响较大的是十三世达赖喇嘛时期的额仁巴贡嘎。他嗓子好、动作美，在迥巴戏班担任戏师三四十年。额仁巴贡嘎在拉萨雪顿节演出《顿月顿珠》时受到达赖喇嘛的奖赏，其所戴温巴面具上的日月徽饰用金子制作，成为一种特殊标志。因饰演顿珠而受奖的小演员旺久当时仅有十五六岁。

2. 江嘎儿戏班

该戏班大约成立于17世纪。演员大多来源于日喀则地区仁布县江嘎儿群宗寺这个俗人僧装赛钦寺庙的喇嘛。这些有家室、土地的喇嘛农忙时从事农业劳动，农闲时进行宗教活动。江嘎儿群宗"寺庙规定十户喇嘛，每户出两个男子组成藏戏演出班子"④。该戏班代表了江嘎儿藏戏流派。江嘎儿的表演集歌唱、舞蹈和道白于一体，唱腔高亢粗犷、舞蹈优美，深受广大农牧民群众及社会各界人士的喜爱。18世纪下半叶，八世达赖喇嘛作为选定的灵童从家乡南木林去拉萨时，路过江嘎儿群宗寺，当地头人带着江嘎儿戏班亲自护送八世达赖喇嘛到拉萨西郊的"吉彩洛顶"。从此以

① 张鹰主编：《藏戏与歌舞》，上海人民出版社2009年版，第49页。
② [英] 查尔斯·贝尔：《十三世达赖喇嘛传》，冯其友、何盛秋等译，西藏社会科学院西藏学汉文文献编辑室编印1985年版，第321－322页。
③ 以上迥巴戏师传承谱系来源于日喀则地区文化局非物质文化遗产办内部资料《后藏风物》，2009年，第113页。
④ 刘志群主编：《中国戏曲志·西藏卷》，文化艺术出版社1993年版，第226页。

后，江嘎儿戏班被要求每年在八世达赖喇嘛的生日（藏历六月二十五日，笔者注）这天到吉彩洛顶演出，以示纪念。

江嘎儿戏班著名的演员和戏师有嘎玛曲杰、白玛丹增、波若、朗杰、唐曲、强巴等人。据该戏班老艺人说，戏师朗杰根据距离江嘎儿山沟不远的江孜地方发生的真实故事编写了《朗萨雯蚌》并由江嘎儿戏班首先在西藏演出。笔者比较认同《朗萨雯蚌》可能由江嘎儿戏班最早表演的说法，因为别的戏班在演出这个剧目时都具有喇嘛藏戏的艺术风格。

江嘎儿戏班参加拉萨雪顿节时，每年轮换演出《诺桑法王》《朗萨雯蚌》和《文成公主》（又名《甲萨白萨》）这三个剧目。有时也演出《日琼巴》《热琼赴卫地》《猎人贡布多吉》等中小型剧目。该戏班每年在雪顿节演出结束回到日喀则后，先在札什伦布寺给班禅及堪布会议厅僧俗官员演出，随后回仁布的强钦寺演出。江嘎儿戏班曾多次被邀请到印度噶伦堡和锡金庭布表演藏戏。摄政王热振活佛选定的戏师唐曲曾连续三年带领江嘎儿戏班在藏历十二月二十五日到锡金首都庭布给锡金王献演三四天藏戏。

图 5-2　江嘎儿戏班《诺桑法王》剧照

3. 湘巴戏班（也称"常·扎西直巴戏班"）

该戏班大约在 18 世纪末成立。南木林人杰地灵，五世、六世、八世班禅和八世达赖喇嘛等藏传佛教领袖人物都出自南木林境内。七世达赖喇嘛时期，当时的噶伦扎西直巴特别喜欢藏戏，便命令家乡南木林常村的人们组织戏班，向江嘎儿派学习藏戏表演。因常村在南木林山沟的湘河边，被人们称为"湘巴"。该戏班由噶伦扎西直巴推荐，故孜恰列空将该戏班登记为"常·扎西直巴"。19 世纪下半叶，在八世班禅和九世班禅的大力扶持下，发展很快，主要流行于南木林境内的多确、卡则、琼、山巴等地。湘巴戏班地处拉萨与日喀则接壤地带，到拉萨演出机会较多，因此又把拉萨觉木隆的部分唱腔融入其中，形成了独特的湘巴派艺术特征。

湘巴著名的戏师有巴多、根角、归桑多吉、甲鲁多吉顿珠等。其中八世班禅时期选定的戏师根角才艺出众、剧本谙熟，担任戏师时间较长，在湘巴藏戏史上影响最大。西藏和平解放前夕，归桑多吉一直担任湘巴的戏师。湘巴戏班在拉萨雪顿节上献演的剧目是《甲萨白萨》和《智美更登》。除此之外，还常演出《诺桑法王》《朗萨

雯蚌》《卓娃桑姆》等剧。

4. 觉木隆戏班

觉木隆戏班是藏区最有影响、传播最广的蓝面具藏戏流派。该戏班成立于19世纪末,是唯一带有官办色彩的戏班,由西藏噶厦地方政府布达拉宫内务机构孜恰列空管理。觉木隆演员没有薪俸,每年只能在雪顿节献演时得到一些赏银和粮食,其他时间(初冬有一至三个月要解散演员,让其自谋生路)到西藏各地卖艺为生。觉木隆戏班因唱腔丰富、技艺高超、善演世俗戏而著称。其在雪顿节上演出剧目主要有《卓娃桑姆》《苏吉尼玛》和《白玛文巴》。

图5-3 觉木隆戏班演出剧照

19世纪末,在拉萨西郊堆龙河畔成立的觉木隆戏班演员既有觉木隆寺的色钦喇嘛,也有当地俗人群众和各地来的支差者,其中不少人会宰杀牛羊,因此被称为"鲜巴拉姆",即宰杀者戏班。有一年,觉木隆戏班因人员增加发生经济困难,再加上老戏师去世,戏班暂无合适人选接管。这时从小喜爱藏戏、在泽当戏班当过演员来拉萨支差的唐桑(约1850—1916)毛遂自荐,以自己的家产做本钱出任觉木隆戏班班主,并让自己丈夫拉木担任戏师。唐桑首开男演员扮演男角色,女演员饰演女角色的先例,注意吸收各地藏戏艺术以及民间的、宗教的艺术表演精华,推动了觉木隆藏戏艺术的发展。同时,唐桑也组织戏师和主要演员向各地藏戏爱好者传授觉木隆戏班表演技艺,扩大了觉木隆流派的传播区域。觉木隆戏班日益增加的影响力引起了孜恰勒空官员的注意,他们指令唐桑带领的觉木隆戏班参加一年一度的雪顿节藏戏会演,但因为女演员被禁止在"哲蚌雪顿"和罗布林卡为达赖喇嘛演出,唐桑只能混在观众当中,一边观看演出,一边暗地指导台上男演员的表演。觉木隆戏班独特的表演艺术在雪顿节上赢得了观众的喜爱,很快便成为雪顿节主要的演出团体之一。

觉木隆戏班著名的戏师米玛强村(1883—1932)是"藏戏唱腔开宗立派的一代宗师"①。他是后藏仁布人,在觉木隆戏班当主演和戏师30多年。其演唱声音洪亮、音色醇厚甜脆、韵调婉转动听,深受僧俗观众的喜爱。米玛强村大胆地把迥巴唱腔中恢宏嘹亮、脑后腔和胸腔共鸣的特点融入自己唱腔中;在无词的拖腔、平直的行腔处

① 刘志群主编:《中国戏曲志·西藏卷》,文化艺术出版社1993年版,第303页。

穿插进"仲古",使原来的旧唱腔变得跌宕起伏,令人回味无穷。他又根据剧情矛盾和人物性格编创出许多新唱腔,丰富和发展了传统藏戏中许多角色的唱腔。为配合唱腔艺术的发展,米玛强村还对伴奏的鼓点、钹点以及表演身段进行了革新。米玛强村突破西藏地方政府的条规戒律而大胆创新,进一步推动了觉木隆戏班唱腔和表演艺术的发展。

伦登波(1903—1951)发展了觉木隆戏班的喜剧表演艺术。伦登波祖籍四川,为汉族后裔,原名杨登宝。清朝时期,伦登波的祖父随部队入藏,清兵撤回后,他流落在泽当打工并和一位藏族姑娘结婚。伦登波的父亲杨东昆(藏族名字为洛桑桑珠)与江孜的一位藏族女子成亲后生育了许多孩子,伦登波排行老三。伦登波从小喜欢藏戏,被觉木隆戏师米玛强村看中并吸收进戏班。他善于从生活中挖掘喜剧题材,常用插科打诨的方式调侃豪门贵族、讽喻人世丑态,妙语连珠、入木三分。其诙谐风趣的表演艺术深得观众喜爱,丰富发展了藏戏的喜剧艺术。

扎西顿珠(1899—1961),萨迦人。他是觉木隆戏班另一位著名的藏戏艺术革新家。扎西顿珠原名扎西,有时也称萨迦·扎西。他从小喜欢艺术,善弹六弦琴。他曾赶着牦牛在藏北和亚东之间运货为萨迦寺活佛支差,后逃到印度以弹唱六弦琴卖艺为生。21岁时,他在帕里遇到来此地演出的觉木隆戏班,被戏师发现并选入觉木隆戏班学习。扎西顿珠在41岁时被摄政王热振活佛点名任命为觉木隆戏班第13任戏师。任命书上在他的名字"扎西"后面特意加"顿珠"(意即"干事定能成功"之意)二字,寄予了热振活佛对他推动藏戏艺术定能成功的美好祝愿,从此得名扎西顿珠。扎西顿珠担任觉木隆戏师时,正值十三世达赖喇嘛圆寂之后,按照惯例每年在罗布林卡的藏戏会演暂停,孜恰列空官员对各戏班也放松了管理。扎西顿珠趁此机会对觉木隆藏戏艺术进行了较为全面的革新。首先,扎西顿珠在传统剧目《卓娃桑姆》中吸收"希荣仲孜"的民间野牛舞来表现白玛金国的牧民生活。他由开始请"希荣仲孜"艺人表演野牛舞蹈发展为戏班内演员自己表演,使野牛舞和戏剧情节融为一体,形成生动活泼的牦牛舞。其次,扎西顿珠创立了多种唱腔。他吸收当地民歌首创民歌型唱腔"谐玛朗达";吸取"木鹿白桑"激昂紧凑的特点,改革并发展了悲调唱腔"觉鲁朗达"。最后,扎西顿珠丰富了藏戏舞蹈表演。他在《白玛文巴》中融入萨迦寺戴面具表演的侍佣神鼓舞"梗";在《苏吉尼玛》外道神主的侍佣表演中加进了囊玛歌舞,进一步发展了藏戏舞蹈。扎西顿珠突破束缚、大胆创新,使觉木隆的经典保留剧目《卓娃桑姆》《苏吉尼玛》和《白玛文巴》的表演艺术更为成熟。扎西顿珠对觉木隆藏戏的舞蹈、唱腔等艺术进行大胆革新,丰富了藏戏的艺术表现力。由上可知,唐桑、米玛强村、伦登波和扎西顿珠等藏戏艺术家的不断革新,"使觉木隆藏剧形成了欢快热闹、活跃生动、丰富多彩、隽永秀逸的演出风格,逐渐发展成为藏戏中最大的

一个艺术流派"①。

综上所述，以上六个白面具戏班和四个蓝面具戏班这些藏戏班建成时间不同、所处地域不同、社会习俗不同，形成了不同风格的表演艺术。在西藏民主改革前，这10个戏班每年雪顿节期间到拉萨参加藏戏汇演，白面具戏班主要参加一些仪式性演出，表演艺术比较成熟的蓝面具戏班则肩负着演出整本藏戏剧目的重任。

二、民间传统藏戏班的结构及特点

（一）民间传统藏戏班结构

白面具和蓝面具藏戏班的结构基本一致。雪康·索南塔杰先生对戏班结构做了较详细的分类："不论演出任何一出戏剧，都要使戏剧的5个分支齐全，这如同演员的结构一样；一是道白者（又称剧情介绍人），二是伴奏者，三是扮演者（是演出的主力人员），四是丑角（逗人发笑者），五是舞蹈者。历史上，有些权威增加两种人把帮腔者算作第六，把讲祝辞者算作第七。"②

笔者认为雪康·索南塔杰先生对藏戏班机构的分法太过详细，有重复之处。因为藏戏表演中的道白者、扮演者和丑角在表演完一段故事情节后也往往加入舞者队伍一起舞蹈；舞蹈者中也有演员在剧目中扮演其他不同角色。戏师集班主、编剧、导演和老师多重身份于一身，是藏戏班中的灵魂人物，单独列出较好；道白者、舞蹈者、丑角、帮腔者、讲祝辞者均都可归到演员行列中；藏戏中担任伴奏作用的击鼓、击钹者一般为两人或一人（注：笔者在调研中看到当下藏戏班中，有的戏班伴奏者只有一人，演出中他一人既司击鼓又司击钹）。故笔者认为藏戏民间戏班分为戏师、演员和伴奏者三部分较为合理。

（二）民间传统戏班特点

以上10个民间传统藏戏戏班经过上百年的发展，形成了与汉族戏班截然不同的特点。

其一，藏戏戏班为业余、非职业化的演出团体。汉族戏班大多由专业演员构成，长年累月专门从事戏曲表演，以此作为一种谋生的手段。而藏戏班的演员全是业余性的，平时是农奴或者僧人，表演前临时组织起来进行排练。演出结束后，戏班解散，演员回去继续从事本来的行业。藏戏主要在寺院佛事活动和民间重大节日中演出，多

① 刘志群主编：《中国戏曲志·西藏卷》，文化艺术出版社1993年版，第305页。
② 雪康·索南塔杰：《西藏各藏戏流派艺术的特征与琼结扎西雪巴起源》，《西藏艺术研究》2003年第4期，第46页。

则一年四五次，少则几年一次，演出季节性较强，并非全年进行演出活动。

其二，戏班演出具有自娱自乐的性质。汉族戏班演出大多是收钱营利、商业化性质的演出，戏金是戏班维持生存的主要经济来源。藏戏戏班在经济上主要依靠寺院或头人、施主的扶持，是一种从属于藏传佛教寺院或封建领主的演出团体，主要是为调剂僧人夏令安居后枯寂的生活和向民众宣传佛教思想。戏班演出不向观众收戏金，具有自娱自乐、非营利性演出的特点。

由于各地的藏戏班在"政教合一"制度下和封建领主的经济基础上产生，"直到近百年来，各藏族地区，基本上仍然停滞在封建农奴制的社会阶段。由于商品经济未得到充分的发展，商业、手工业为中心的城市未大量形成，所以始终没有出现真正商业性的藏戏演出团体"①。这也正是藏戏发展缓慢的重要原因之一。这种情况直到20世纪60年代以后才有所改变。

三、民间传统藏戏班现状

1959年后，以上各民间传统戏班发展较快。"文化大革命"期间，扎西宾顿巴、扎西雪巴、迥巴、江嘎儿、湘巴和觉木隆等藏戏班被迫停演20多年。1980年后，这六支著名藏戏班重建藏戏队，恢复演出。

近三年，笔者曾连续两次对扎西宾顿巴、扎西雪巴、迥巴、江嘎儿、湘巴和觉木隆这六支藏戏队的现状进行田野调查，下面对各藏戏队基本情况进行简述，详细情况见本书附录三：西藏民间传统藏戏队现状表。

白面具藏戏中的扎西宾顿巴和扎西雪巴分别在山南地区琼结县和乃东县，1980年后，这两个戏班组建藏戏队，一直保持广场演出形态。扎西宾顿巴现有演员20人，主要来自琼结县宾顿巴村。其中64岁的嘎玛次仁和44岁的白梅是扎西宾顿派国家级传承人。②

扎西雪巴藏戏队有演员22人，主要来源于山南地区乃东县昌珠镇扎西曲登村。扎西雪巴派国家级传承人现有两个，分别是38岁的尼玛次仁和36岁的次仁旺堆。这两个戏队至今仍保持自娱自乐、不收戏金的演出传统。他们在雪顿节、望果节、藏历年和寺院节日佛事活动这些传统演出时间之外，还常参加元旦、五一劳动节、国庆节、山南地区雅砻文化节等新建节日的演出，由过去每年演出不到10场增加到大约

① 刘凯：《试论藏戏剧种系统的形成、发展及其特征》，《西藏艺术研究》1989年第4期，第42页。
② 扎西宾顿藏戏队情况根据笔者2011年8月4日、2013年8月14日上午在扎西曲登村村委会采访白梅录音整理而来。

图5-4 扎西宾顿巴派国家级传承人嘎玛次仁

图5-5 扎西宾顿巴派国家级传承人白梅

25场，扎西雪巴有时还演出《卓娃桑姆》这一剧目。①

迥巴、江嘎儿和湘巴藏戏队现属日喀则地区，迥巴藏戏队现有演员26人，主要来自昂仁县日吾齐乡，62岁的朗杰次仁是该流派国家级传承人。②江嘎儿戏队25名演员主要来自仁布县江嘎儿村，国家级流派传承人次仁老师已经83岁高龄。③湘巴现有演员33人，来源于日喀则地区南木林县多确乡，次仁多吉为该流派国家级传承人，今年63岁。这三个戏队过去演出时间主要是雪顿节和寺院节日佛事活动，现除传统演

图5-6 扎西雪巴传承人尼玛次仁（左）和次仁旺堆（右）

出时间之外，还要参加元旦、五一劳动节、国庆节、日喀则地区珠峰文化节等新建节日的演出，每年大约演出25场。④

① 扎西雪巴藏戏队的情况根据笔者2011年8月5日、2013年8月14日下午在尼玛次仁家采访尼玛次仁、次仁旺堆录音整理而来。
② 迥巴藏戏队的情况根据笔者2011年8月8日、2013年8月15日在日吾齐乡乡政府采访朗杰次仁老师录音整理而来。
③ 江嘎儿藏戏队的情况根据笔者2011年8月13日在日喀则市达热瓦林卡、2013年8月16日在次仁老师家采访其录音整理而来。
④ 湘巴江嘎儿藏戏队的情况根据笔者2011年8月12日在日喀则市达热瓦林卡、2013年8月17日在次仁多吉老师家采访其录音整理而来。

图5-7 迥巴派国家级传承人朗杰次仁

图5-8 江嘎儿派国家级传承人次仁

图5-9 湘巴派国家级传承人次仁多吉

1959年西藏民主改革取得成功后,原藏区最有影响的觉木隆戏班的40多位老艺人成立了拉萨市人民政府直接领导的藏剧队。1960年,藏剧队归西藏歌舞团。1962年,西藏歌舞团撤制,分别成立西藏歌舞团、西藏藏剧团和西藏话剧团。西藏自治区藏剧团是西藏现在唯一的专业表演团体,已退休藏戏表演家大次旦多吉是觉木隆派国家级藏戏传承人。有关藏剧团内容将在下文专节论及,此处不再赘述。2001年,堆龙德庆县乃琼镇的琼达重组觉木隆藏戏队,现有演员32人,67岁的旦达为国家级流派传承人。主要在元旦、五一劳动节、国庆节、雪顿节、望果节、寺院节日佛事活动、藏历新年演出,一年演出60多场,每场演出大约收取3000元的戏金,演出剧目主要有《卓娃桑姆》《苏吉尼玛》《白玛文巴》和《智美更登》等①。

图5-10 大次旦多吉

四、民间传统藏戏班面临的困境

近年来,随着西藏经济的发展和社会生产、生活方式的不断变化,特别是现代娱乐方式的冲击,这些传统藏戏队的生存空间受到很大的挤压,生存现状特别令人担

① 觉木隆藏戏队情况由笔者2011年8月18日、2013年8月19日采访琼达团长录音整理而来。

忧，笔者依据自己调研资料，总结其目前面临的生存困境有如下四点。①

（一）服饰面具比较陈旧，没有专人统一管理

过去藏戏演出时，"一定白天在户外所定的广场；或在野外草地上开演，这就是戏园了"②。相比而言，六支藏戏队演出空间没有变化，至今仍保持广场演出形态。场地布置非常简单，一般在场地中间供奉戏神汤东杰布塑像或悬挂汤东杰布唐卡画像，画像下设有藏桌。藏桌上面放有象征五谷丰登、牛羊兴旺的切玛、净水、青稞酒、酥油花等供品。一般戏剧可以通过布景、灯光等不同手段来装饰舞台达到一定的演出效果，而藏戏只能依靠色彩鲜艳的藏戏服装、造型奇特的佩戴饰品和制作精致的藏戏面具吸引观众，为其广场表演增色。笔者在田野调查时发现，这些戏班现有的服饰和面具都比较陈旧。扎西宾顿巴是西藏最早的戏班，扎西雪巴是白面具藏戏中影响最大的戏班。笔者去山南地区琼结县和乃东县调研时得知他们的演出服饰已使用三年多，甲鲁等服饰有些褪色。其他四支蓝面具藏戏队的服饰大多使用四年以上，服装被过度使用，比较破旧。没有足够的资金一次性全部替换，有的藏戏队在开场戏中七个温巴的服装就有新旧不同色彩。有的戏队因无钱购买新的戏靴，演员只好穿黑色皮靴上场演出。这些情况直接影响藏戏的演出效果。觉木隆藏戏艺术团琼达团长告诉笔者："为节省服饰方面的开支，戏队常常自己动手做一些简单的服装和道具，制作程序复杂的温巴面具等只能去市场购买。由于原材料和手工费上涨很快，现在买一个质量较好的温巴面具就要 1000 元左右。因此，戏队每年更新服装、面具和道具等最少需要 1 万元以上。"③ 戴面具表演是藏戏艺术特色之一。制作精致、古朴怪诞、形式多样的面具使藏戏演出更富神秘色彩，如果剧目中人物和动物面具使用时间较长，色彩暗淡褪色，减弱了对观众视觉上的强烈冲击，就会使演出效果大打折扣。

"藏戏的服饰，在过去不像其他戏剧那样有设立行头衣箱的习惯。"④ 各藏戏队现在也没有设置专业人员来统一管理服饰，扎西雪巴由演员自己保管。笔者在采访国家级传承人次仁旺堆并为其拍照时发现他把自己演出的服饰、面具全放在一个较大的旅行提包中，方便携带但不利于服饰保存。扎西宾顿巴派国家传承人白梅告诉笔者："我们的服饰原来由琼结县文化广播电视局保管，每次演出前派人去取服饰，用完后再送回县城，非常麻烦。2011 年底，我们的服饰存放到新建的扎西宾顿巴藏戏艺术

① 此部分内容除（一）外，其他参见笔者《西藏国家级藏戏流派传承人生存困境及对策研究》一文，载《文化遗产》2013 年第 1 期。
② ［日］青木文教：《西藏游记》，唐开斌译，商务印书馆 1931 年版，第 212 页。
③ 采访对象：琼达，觉木隆藏戏团团长，采访时间：2011 年 7 月 29 日，地点：琼达团长家。
④ 李云、周泉根：《藏戏》，浙江人民出版社 2005 年版，第 111 页。

传承基地，现在使用起来比较方便。"①2010 年 8 月，笔者曾采访觉木隆藏戏艺术团，当时他们的服装和道具等堆放在琼达团长家里，房间小，服饰多，房间里显得特别拥挤。2013 年 8 月 9 日第二次再去时，这些服饰已经存放进刚建成不久的觉木隆藏戏展演传承中心。迥巴的服饰、面具等一直在乡文化站保管。由于没有专业管理人员，这些藏戏队的服饰、道具不是分门别类地悬挂保存，而是杂乱无章地随意堆放，如果临时取用某些服饰，需要花费较长时间到处翻找，不利于服饰保管。

（二）排练演出机会较少，表演水平有待提高

俗话说"台上一分钟，台下十年功"，藏戏专业演员的培养一般需要四五年时间。因为藏戏演员在唱功、舞蹈等方面都需要扎实的基本功，往往需要从小培养。这些藏戏队都属于民间业余性质，演员大多来源于该村农民，平时在家忙于农活，闲时迫于生活压力，纷纷出外打工。在藏历新年、雪顿节、望果节、寺院佛事活动等节日演出前几天集中排练。雪顿节、望果节期间，农活较忙，大约排练五天。冬天是农闲时间，一般在藏历新年前 10 天左右开始排练，此时天气寒冷，又没有固定的室内排练场地，条件非常艰苦。每个藏戏队一年平均排练时间只有 20 多天。各藏戏队受传统习俗影响，演员都是不脱离生产，不以此为谋生手段的本村农民，资源来源受限制，功底较差又缺乏系统的排练，表演水平提高较慢。

藏戏传统演出时间主要在雪顿节、望果节和寺院节日佛事活动期间，一年中演出场次只有 10 次左右，尤以雪顿节演出为盛，由于"开演的日期，一年内不满一旬，所以使几万都人狂奔观剧"②。600 多年来，雪顿节已经成为一个规模宏大、剧种流派纷呈、独具民族特色的藏戏艺术展演节，也被称为"藏戏节"。在传统演出时间之外，这些藏戏队现在也常参加一些新建节日文化活动，觉木隆藏戏队在拉萨附近，每年演出机会较多，有 60 多场，其他五支藏戏队一年大约演出 20 场。这些业余演员因为排练时间较短，再加上每年演出场次较少，导致演员基本功较差，表演水平有待提高。2010 年和 2011 年雪顿节期间，笔者在罗布林卡和龙王潭观看藏戏演出时，一些饰演拉姆的女演员在旋转时差点摔倒，引起观众哄堂大笑。有些青年男演员则必须取下温巴面具才能做"打蹦子"这个基本动作，直接影响藏戏表演的精彩程度。相比而言，觉木隆藏戏队一年演出机会较多，演员注意面部表情的传情达意和彼此间的场上交流，表演水平较高。

① 采访对象：白梅，国家级扎西宾顿巴派传承人，时间：2013 年 8 月 14 日上午，地点：在扎西曲登村村委会。
② ［日］青木文教：《西藏游记》，唐开斌译，商务印书馆 1931 年版，第 213 页。

（三）流派传承人年岁较高，某些技艺已经失传

2008年2月国家文化部公布第二批国家级非物质文化遗产传承人，西藏自治区的嘎玛次仁、白梅、尼玛次仁、次仁旺堆、朗杰次仁、次仁、次仁多吉、旦达和大次旦多吉九人分别被授予藏戏扎西宾顿巴、扎西雪巴、迥巴、江嘎儿、湘巴和觉木隆六个流派国家级传承人称号。其中扎西宾顿巴、扎西雪巴和觉木隆每个藏戏队有国家级传承人两人，其他三个流派各有国家级传承人一人。2012年12月尼木塔荣藏戏的欧噜雪吧成为第四批国家级非物质文化遗产传承人。他们分别是藏戏不同流派独特技艺的拥有者和传承者。

这10人当中，80岁以上的有一人，70～79岁的有两人，60～69岁的有四人，六岁以上的流派传承人占到70%，主要涉及尼木塔荣、迥巴、江嘎儿、湘巴和觉木隆派。2011年在日喀则珠峰文化节藏戏表演周中，笔者看到江嘎儿派传承人82岁高龄的次仁老师、61岁的迥巴派、湘巴派传承人朗杰次仁和次仁多吉老师全都亲自登台演出，甚至还担任说"雄"的重任。藏戏和我国其他戏曲不同，每出藏戏剧目演出时间很长，英国外交家查理·贝尔在《西藏志》中记述他1921年在拉萨观看藏戏演出时写道："剧本殊长，每出约自上午十时开始，于九小时后演毕，其时天犹未晚。此尚系缩短者，如全演之，每出须时数日。"① 由上可知，过去传统藏戏每出剧目演出时间短的约9小时，长的可延续好几天。现在每出剧目演出一般缩短到7小时左右，即使这样，60多岁各流派传承人的身体状况还是难以承受登台演出一整天这样高强度的工作。

藏戏的传承方式主要是言传身授、口耳相传，随着藏戏老艺人相继离世，一些表演难度较大，短时间内不易掌握的传统技艺已经失传。迥巴是戏神汤东杰布创立的第一个蓝面具藏戏班，开场戏中穿插演出温巴被砸的波多夏情节是其流派艺术特色之一。演出时，一个温巴躺在地上，身上压着石条，其他两个温巴用铁锤砸碎石条，而石条下的人安然无恙，类似于今天的杂技表演。可惜现在已经没有机会欣赏到这种原汁原味的迥巴派传统表演艺术。探其原因，旦巴部长告诉笔者："掌握'波多夏'的老艺人在'文化大革命'中去世，此种技艺当时没有传给后人，现在已经失传。"② 如果现在不注重保护年岁较高的流派传承人，其说雄、唱腔等许多传统技艺无人继承，就会像迥巴派中"波多夏"杂技表演一样，出现"人亡艺失"现象，给世人留下无尽的遗憾。

① ［英］查理·贝尔：《西藏志》，董之学、傅勤家译，商务印书馆1936年版，第207页。
② 采访对象：旦巴，昂仁县广电局宣传部部长，采访时间：2011年08月11日，地点：日喀则达热瓦林卡。

(四) 戏师传授剧目单一，戏剧内容缺乏创新

按照藏戏传统，各流派藏戏班由戏师、演员和鼓钹伴奏者组成。戏师是藏戏班的灵魂人物，他集编剧、导演和老师一身，主要承担剧本的二次创作，指导排练工作和培养自己接班人的重任，受到演员的广泛尊重，往往成为管理戏班一切事务的班主。平时排练时，戏师给每个演员分配角色并口传身授他们唱腔和表演动作；场上演出时，戏师根据演出时间的长短随时调整剧情的详略部分。戏师表演水平直接影响到该戏班水平的高低。在西藏噶厦地方政府时期，每年雪顿节前，孜恰列空官员审查各流派演出剧目时，如果违反规定，该戏班的戏师首先要遭到鞭打的惩罚。

笔者在调研中发现除觉木隆藏戏队外，各流派传承人基本担任戏师一职，教授其他演员的唱腔和动作。目前，这些藏戏队所演剧目一直延续几百年来雪顿节规定演出剧目，以"八大传统藏戏"为主。扎西宾顿巴和扎西雪巴两个白面具藏戏队流派传承人，主要传授《诺桑王子》片段或整本，扎西雪巴有时也演《卓娃桑姆》。84岁高龄的江嘎儿藏戏队戏师次仁老师告诉笔者："我们按照雪顿节传统主要演出《诺桑法王》《朗萨雯蚌》和《文成公主》这三个剧目，其他剧目不演。"① 同样，蓝面具藏戏中的迥巴、湘巴和觉木隆三个戏班的戏师也依照过去雪顿节所规定自己戏班表演的剧目，教授"八大传统藏戏"中的两个或三个剧目。迥巴主要演出《顿珠顿月》；湘巴流派参加雪顿节献演的规定剧目是《文成公主》和《智美更登》；觉木隆目前主演《卓娃桑姆》《苏吉尼玛》和《白玛文巴》这三个剧目。

各流派传承人遵循雪顿节演出的传统，仅传授"八大传统藏戏"中的两三出剧目，还没有一个流派传承人能指导本藏戏队演出"八大传统藏戏"中所有剧目。艺术的生命力在于创新，各藏戏队每年重复演出已经流传了几百年的"八大传统藏戏"中的两三出剧目，所演剧目较为单一。究其原因，笔者认为除传统演出习俗之外，与各藏戏队戏师文化程度较低有一定关系。笔者在调研中发现觉木隆藏戏队的戏师年龄在30岁左右，中学毕业。扎西宾顿巴、扎西雪巴、迥巴、江嘎儿和湘巴戏师都是该流派传承人，白梅、次仁旺堆和尼玛次仁40岁左右，只有中学文化程度；其他戏师已经60多岁，年龄较大，基本是不识字的文盲。戏师文化程度较低，无法用文字记录所演剧目的内容和自己的表演经验，只能依靠口传身授的方式来传承藏戏的表演技艺，根据现实生活创作新剧目也就无从谈起。戏剧内容以宣传"轮回转世""因果报应"等藏传佛教思想为主，缺乏反映现实的新剧目，容易使观众产生审美疲劳，无法吸引住更多的年轻观众，长此以往，藏戏传承链将会面临中断的危机。

① 采访对象：拉多，国家级江嘎儿派传承人，时间：2011年8月13日，地点：在日喀则市达热瓦林卡。

五、民间传统藏戏班走出困境的对策

作为中国非物质文化遗产的一个重要类别,藏戏属于传统表演艺术类非物质文化遗产,它以非物质形态存在,是一种与民众生活密切相关、世代相传的传统文化表现形式。非物质文化遗产的基本特点是传承,藏戏民间流派藏戏队的生存现状使我们意识到其表演艺术传承面临危机。如果现在不注重抢救和保护,藏戏将来可能成为一个逐渐被新一代人遗忘的"文物"。为了避免此种现象发生,笔者认为可以采取以下应对措施。

(一)藏戏队转变思想观念,谋求自身发展

2006年藏戏入选国家级"非物质文化遗产保护名录"后,国家和西藏自治区各级政府部门每年投入一定资金保护藏戏。笔者在调研中发现扎西宾顿巴、扎西雪巴、迥巴、江嘎儿和湘巴藏戏队主要依靠此经费维持现状。觉木隆除国家拨款之外还有一定的戏金收入。据笔者了解,从2009年起国家和西藏自治区文化厅给六个藏戏队每年下拨一定经费用于服装更新和误工补助:2009年下拨4万元;2010年下拨7万元;2011年和2012年给这六个藏戏队分别下拨8万元。2013年给七藏戏队拨款9万元。国家和西藏自治区文化厅逐年加大的专项资金投入大大改善了这些藏戏队的现状,对各流派藏戏的传承和保护起到很大作用。

但是国家下拨这些资金尚不能完全满足这六支民间藏戏队每年正常运转所需一切费用。藏戏队每年支出费主要包括两大部分:一方面,更新演出服饰、面具和道具需要2万元左右;另一方面,藏戏队支付演员排练和演出的误工补助大约需要8万元。这些藏戏队演员主要来源于当地农民,排练时每人一天平均拿到50元左右的误工补助(2012年前每人30元,笔者注)。正式演出时,每人一天补助约80元(2012年前每人约50元,笔者注)。每个戏队每年排练和演出费用至少在8万元以上。近年来,农民外出打工一天收入为80~100元,只有当各个藏戏队排练和演出补贴等于或略高于外出打工的收入,演员才愿意从打工潮中退出,留出更多的时间在家乡参加排练提高表演水平。因此每支藏戏队一年费用支出最低在10万元以上。

笔者认为,各藏戏队要改变目前资金缺乏的状况,不能存有"等、靠、要"的思想,完全依靠政府拨款来维持现状,而应该转变思想观念,主动谋求自身发展。必须改变藏戏班非营利性演出习俗,收取一定的戏金。过去西藏各戏班演出一般都是支差戏,属于义务演出,不收取戏金,在演出即将结束时接受观众的捐赠。笔者在田野考察中发现这七支藏戏队除觉木隆每场演出大约收取3000元的戏金,江嘎儿在近两

年的商业演出中收取一些戏金外,其他藏戏队一直遵循自娱自乐、不收戏金的演出习俗。邀请方为藏戏队提供食宿,偶尔给500元左右的汽油费或一些酥油、青稞等实物。这相对于藏戏队每年10万元以上的支出费用来说,只是杯水车薪,无法解决燃眉之急。因此,其他几支藏戏队应转变传统理念,学习觉木隆的经营模式,改变义务演出习俗,收取一定的戏金,从1000元开始起步,逐渐增加戏金,提高藏戏队的收入,同时采取藏戏和歌舞杂陈的演出形式,吸引更多观众群体。每次演出以藏戏为主,同时兼演西藏民间舞蹈、现代歌舞等,多种多样的演出形式既可以满足不同年龄段观众群体的审美需求,又可以增加演出戏码,提高藏戏队的收入,缓解资金严重缺乏的状况。

(二) 依托西藏旅游业,建立藏戏文化园

近年来,西藏旅游业发展很快,每年来西藏旅游观光的中外游客人数不断增加。据西藏自治区统计局、国家统计局西藏调查总队发布数据显示,2011年西藏旅游业接待中外游客869.76万人次,比2010年同期增长26.9%;总收入达97.06亿人民币,比上年增长35.8%。新华网拉萨2013年1月10日报道,2012年西藏旅游业接待中外游客1058.4万人次,旅游总收入126.47亿元,分别比2011年增长21.7%和30.3%。据2014年1月15日的《拉萨晚报》报道,2013年西藏旅游业接待中外游客1291万次,旅游总收入165.18亿元,分别比2012年增长22%和30.6%。新华网拉萨2015年1月19日报道,2014年西藏旅游业接待中外游客1553万人次,旅游总收入204亿元,分别比2013年增长20%和23%,全年旅游总收入首次突破200亿元。这些数字充分显示出近四年到西藏旅游的中外游客人数飞速增长。藏戏和旅游业联姻,依托蒸蒸日上的西藏旅游业,建立藏戏文化生态园,增加商业演出机会,对目前面临生存困境的民间藏戏队无疑是一条切实可行之路。

第一,西藏自治区文化厅可以在旅游胜地拉萨建立藏戏文化园。

西藏藏戏传统演出时间主要集中在雪顿节、望果节及藏历新年期间,演出季节性较强。藏戏文化园建成后,可每天邀请各流派的藏戏队演出经典剧目,给中外游客呈现不同表演风格的藏戏表演。这样,一年之中无论什么时间来拉萨的中外游客都有机会观赏到西藏各地不同流派藏戏的精彩表演,既弥补了游客在藏戏演出季之外来西藏无法观看藏戏的遗憾,又弘扬了藏族传统文化,还可以增加各藏戏队的收入。

第二,利用拉萨、山南和日喀则地区丰富的旅游资源,在当地建立藏戏各流派文化园。

觉木隆藏戏队位于堆龙德庆县的乃琼镇,距拉萨市中心大约12千米;塔荣藏戏队在拉萨尼木县;扎西宾顿巴和扎西雪巴藏戏队分别位于山南地区琼结县和乃东县;

迥巴和湘巴藏戏队则分别位于日喀则地区的昂仁县与南木林县。这些地方的文化、旅游管理部门可以互相合作，在风景优美、游客众多的旅游场所建立藏戏流派文化园。旅游旺季时，各藏戏队每天按时给游客表演最擅长的经典剧目和精彩片断，既可推动当地旅游业的发展，又能提高演员的表演水平和收入。如江嘎儿藏戏队所在的日喀则地区仁布县，东距拉萨170千米，西离日喀则110千米，又紧邻G318国道。仁布县文化管理部门充分利用自身得天独厚的地理位置，把江嘎儿藏戏队从山沟里搬出来，成立专业的江嘎儿藏戏演出团体，在拉萨到日喀则的黄金旅游线上定点进行演出。如今江嘎儿的藏戏表演已成为此旅游线上向中外游客展现藏民族独特艺术魅力的一道亮丽的风景线。笔者认为其他六支藏戏队也可以效仿江嘎儿的这种经营模式，努力寻求商业演出的机会。这样，既可以提高藏戏队演员的表演水平和经济收入，又可以推动当地旅游业的发展。

第三，保持传统藏戏原生态的演出形态。

"原生态保护是人类口头与非物质遗产保护的基本原则之一，它是指以维护人类口头与非物质遗产的原型为准则，依托文化母体，注重文化生态，主张在原文化生态环境中进行保护的一种创新机制。藏戏作为人类口头与非物质遗产，产生于特定的民族文化环境中，如果离开了孕育它的特有文化氛围，也就失去了其根基和个性。"[①] 广场演出和戴面具表演是藏戏不同于汉族戏曲的独特品性，因此，藏戏文化园的演出要保持传统藏戏原生态的广场演出形态。笔者认为，藏戏文化园依照传统藏戏演出形态在草坪、空地上划出表演场地，演员和观众同处一空间，便于演者和观者的场上、场下交流；除保留藏戏广场演出布景之外，还可以在表演场地旁边放置一块电子屏幕，用藏语、汉语和英语同步显示演员的唱词等表演内容，以便观众更深入地了解戏剧情节。

第四，保留观众休闲娱乐化的观赏方式。

传统藏戏演出时不分幕次和场次，连续演出七八个小时，这期间没有时间吃饭。因此，常常在桌凳上面摆上青稞酒、酥油茶、牛肉干、新鲜水果或藏式点心等，最后家人、亲朋好友围坐一起观赏表演，饥饿、口渴时，顺手拿起身边的青稞酒、酥油茶或藏式点心等随时饮食。这种随时饮食的休闲娱乐化观赏方式，使观众更易于放松心情，释放内心的压力。

笔者认为，藏戏文化园应保留观众四面围坐、休闲娱乐式的传统观戏方式，免费为观众提供酥油茶、青稞酒和藏式点心，让游客在看戏过程中随时喝茶饮酒、品尝点

① 蒋英：《保存民族的历史文化记忆——从藏戏申遗的优势及原则谈起》，《四川戏剧》2009年第4期，第27页。

心，加深对藏族文化艺术的切身感受。尝试用传统藏戏这种休闲娱乐化的观赏方式来改变正襟危坐的剧院观赏模式，或许可以为我国其他戏曲改善观众萎缩现状提供一种新的思路。

（三）保护流派传承人，发展藏戏艺术①

各藏戏队的流派"传承人是非物质文化遗产的重要承载者和传递者，他们以超人的才智、灵性，贮存着、掌握着、承载着非物质文化遗产相关类别的文化传统和精湛技艺，他们既是非物质文化遗产活的宝库，又是非物质文化遗产代代相传的'接力赛'中处在当代起跑点上的'执棒者'和代表者"②。因此，藏戏要全面发展，必须加强藏戏流派传承人的保护和培养工作。

第一，设立藏戏传承人专项资金改善流派传承人生活状况。

从2010年开始，国家每年给国家级传承人特殊补助10000元。这对西藏自治区内10名藏戏流派传承人生存状况的改善有所帮助。但是笔者认为，西藏自治区政府部门应设立专项资金，提高每年的补助金额，彻底解决国家级藏戏流派传承人的基本生活问题，使其不需要出外打工来维持日常生活。这些传承人有了固定的经济来源，才能把自己所有的时间和精力用在非物质文化遗产——藏戏的传承工作上，使藏戏艺术不断流、不消亡并世代相传。

第二，建立较完善的藏戏流派传承人医疗保障制度。

藏戏要全面传承下去，必须依靠各流派传承人，"由于人是非物质文化遗产保护的核心载体，所以，任何关于非物质文化遗产的理念和实施手段，如果离开了对人的关注与重视，就是舍本逐末"③。而身体健康是藏戏各流派传承人完成传承任务的基础。西藏自治区可采取地方政府补贴的方式，给予藏戏各流派传承人医疗方面的特别关照。每年定期为国家级传承人免费进行身体检查，在门诊看病方面提供特殊照顾，同时提高其住院费用报销比例并使之制度化。完善的医疗保障制度可以使这些藏戏流派传承人拥有健康的身体，确保藏戏艺术薪火相传、生生不息。

第三，尽快为年龄较大流派传承人建立档案和数据库。

目前迥巴、江嘎儿、湘巴、尼木塔荣和觉木隆流派的传承人都在60岁以上，年龄较大，大多是文盲，文化程度较低，无法用文字记录自己所演剧目的内容和表演经

① 此部分内容参见笔者的《西藏国家级藏戏流派传承人生存困境及对策研究》一文，载《文化遗产》2013年第1期。
② 刘锡城：《传承与传承人论》，《河南教育学院学报》（哲学社会科学版）2006年第5期，第24页。
③ 许林田：《传承人：非物质文化遗产保护的核心载体》，《浙江工艺美术》2006年第4期，第99页。

验，使之保存并流传下来。西藏自治区各级文化管理部门应尽快组织人员全面记录60岁以上流派传承人掌握的藏戏技艺和知识并为之建立档案，充分运用文字、录音、录像、数字化多媒体等各种方式，访问和记录其家世背景、学艺历程、技艺特长，摄录其演出影像，对他们的藏戏艺术进行真实、系统和全面的记录、抢救和保护，建立档案和数据库，为藏戏的研究、传承、发展和弘扬留下珍贵的文献资料和音像资料。

第四，全面提高年轻流派传承人的戏剧理论水平。

杰出的非物质文化遗产传承人应具备继承传统和文化创新的能力。年轻的藏戏流派传承人应该在继承前人所传授知识和技能的基础上，加上自己的聪明才智有所创新。笔者认为，藏戏各流派传承人文化水平较低是影响其创新能力的主要因素。在西藏自治区国家级藏戏传承人中，白梅、尼玛次仁和次仁旺堆年龄40岁左右，中学毕业；其他60岁以上流派传承人都是文盲。对此，西藏自治区文化厅可以组织藏戏传承人研讨进修班，或分批选派较年轻的传承人到国内著名高校进行戏剧编剧、导演和表演等专业知识培训，提高他们的戏剧理论水平，使其在继承本流派艺术特色的基础上，大胆地进行创新活动，丰富藏戏表演艺术。同时也培养他们的创作能力，使其可以根据生活编创一些贴近现实生活、反映社会新变化的经典新剧目，吸引更多年轻观众，进一步发展、繁荣藏戏艺术。

第五，加快制订和实施培养新流派传承人的计划。

在西藏自治区现有的10名国家级藏戏流派传承人中，60岁以上有七人，占到总数的70%，主要涉及白面具的尼木塔荣和蓝面具藏戏的各个流派。可见，培养藏戏新流派传承人的工作已经迫在眉睫。西藏自治区相关部门应选派文化程度较高、热爱藏戏、有发展潜力的优秀人员跟随年龄较大的传承人学习技艺，并给这些跟随流派传承人学习的人员提供较为丰厚的待遇，保证其衣食无忧，使其有充足的时间和精力钻研所学内容，尽快掌握各流派传统艺术，以防"人死艺亡"的悲剧再次上演。

此外，西藏自治区各级文化部门应尽快制订藏戏新流派传承人培养计划，加快实施自治区、地区和县级三个不同层次传承人的申报工作，吸收更多的中青年优秀演员加入传承人的行列，充分发挥他们的积极性和创新才能，为藏戏的传承、保护、延续和发展提供源源不断的后备力量。

以上应对措施仅是针对西藏自治区中具有国家级藏戏流派传承人的民间著名藏戏队而言。只有这些藏戏队的生存困境得到解决，西藏藏戏才能得到全面的保护和发展。著名藏戏研究专家刘志群先生曾对笔者说："藏戏剧种、流派众多，藏戏的每个流派都有极富艺术特色的剧目和独特的演出技艺，对各个流派都要继承，这样才是全

面的藏戏。"① 笔者迫切希望各级政府文化部门与教学科研单位积极合作，从西藏的实际情况出发，制定切实可行的应对措施，迅速解决各流派传统藏戏班的生存困境。

第二节　西藏新建民间藏戏班

1951年西藏和平解放后，西藏各地成立了许多民间业余藏戏班。"文化大革命"期间，各戏班被迫停演20多年。20世纪80年代后，这些戏班纷纷重建，恢复演出。近年来，随着西藏经济、生活方式的发展和变化，在现代娱乐方式的冲击下，一些民间新建藏戏班采取灵活多样的经营模式来适应社会变革和市场经济的发展。笔者根据近三年来对这些新建民间藏戏团体现状的田野调查情况，拟分为职业性商业化戏班、职业性半商业化戏班和业余性非商业化三种情况来论述其组织形态的新变化。

一、职业性、商业化的民间藏戏演出团体

拉萨市城关区的雪巴拉姆藏戏团是西藏民间藏戏班最早走上职业性商业化管理模式的典范。②

（一）雪巴拉姆藏戏团的现状

"雪"意为"宫殿之下"。1960年，居住在布达拉宫下面曾支应布达拉宫各种差事的农奴成立了雪业余藏戏班。该戏班邀请原功德林戏班演员珠琼担任戏师，主要学习蓝面具藏戏觉木隆流派表演艺术。1962年，原功德林戏师玛益拉加入并和珠琼一起经营戏班。"文革"开始后，雪业余藏戏班停止演出。1979年，在雪居委会的支持下，雪巴拉姆藏戏队重新组建并恢复演出。2004

图5-11　雪巴拉姆藏戏团团长边巴斯暖

① 采访对象：刘志群，藏戏研究专家，采访时间：2011年08月06日，地点：拉萨刘志群家。
② 雪巴拉姆藏戏团资料主要根据笔者2010年8月15日和2013年8月20日采访边巴斯暖团长的录音和该团资料《雪巴拉姆藏戏团的历史及基本情况》整理而得。

年 4 月，雪拉姆藏戏队并入了西藏圣地股份有限公司，每天晚上为来拉萨旅游的中外游客做专场演出。同年 8 月 10 日，雪巴拉姆藏戏团正式成立，成为西藏第一个职业性、商业化的民间藏戏演出团体，每年演出 200 多场次。现有演职人员 42 名，其中女演员 23 名。团长边巴斯暖，1973 年出生，12 岁开始学艺，师承著名戏师玛益拉和甲央洛旦。副团长边巴次仁，1978 年出生，10 岁开始学艺，师承甲央洛旦。雪巴拉姆藏戏团主要演出"八大传统藏戏"中的《卓娃桑姆》《苏吉尼玛》《朗萨雯蚌》《白玛文巴》和《诺桑王子》五大剧目。该艺术团所演剧目深受拉萨市及周围地区观众的喜爱。2012 年 8 月，在西藏自治区第一届全区藏戏大赛中，该剧团获得大赛表演一等奖，获得 30000 元奖金。

（二）雪巴拉姆藏戏团戏师传承

表 5-1　雪巴拉姆藏戏团戏师传承谱系

戏师谱系	姓名	性别	出生年月	文化程度	传承方式	担任戏师时间
第一代	珠琼	男	不详	不详	师承	1960 年
第二代	玛益拉	男	不详	不详	师承	1962 年
第三代	甲央洛旦	男	不详	不详	师承	1979 年
第四代	此旺	男	1936	不详	师承	1990 年担任戏师至今
	边巴斯暖	男	1973	小学	师承	目前担任副戏师
	边巴次仁	男	1978	中学	师承	目前担任副戏师

（三）雪巴拉姆藏戏团的经营模式

西藏圣地股份有限公司收购雪巴拉姆藏戏团后，该公司为藏戏团专门定制了新的藏戏服饰、道具，并在拉萨东郊喜马拉雅饭店为其提供了固定的演出和排练场所——雪拉姆藏戏演出厅。演员白天在演出厅排练，晚上在此给中外游客做专场演出。为使游客更好地了解所演剧目内容，在表演时，演出厅内设有屏幕，同步显示汉语、英语字幕。藏戏团虽然在室内的小剧场演出藏戏，但他们仍然保留传统藏戏"原生态"的广场演出形态。通过简单的布景、绚丽的面具、华美的服饰和悠扬的唱腔"使中外国游客观赏到原汁原味的藏戏表演"[①]。2010 年，笔者去雪巴拉姆藏戏团调研时得知当时的演出门票是 180 元一张。2013 年 3 月，因喜马拉雅饭店装修，雪巴拉姆藏

① 采访对象：边巴斯暖，雪巴拉姆藏戏团团长，采访时间：2011 年 08 月 12 日，地点：拉萨喜马拉雅饭店雪拉姆藏戏演出厅。

戏团搬迁到拉萨民族文化艺术宫与西藏圣地天创艺术团合作演出大型历史史诗《喜马拉雅》，其中穿插有藏戏片段。门票有280元、380元和580元三种。

图5-12 雪巴拉姆藏戏团现演出地点

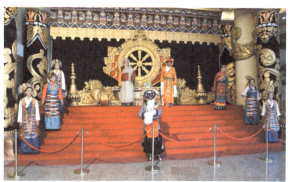
图5-13 演出前进门大厅内表演的藏戏片段

传统藏戏演出习俗不收取戏金，在演出即将结束时，观众常用青稞或包裹着钱币的哈达来馈赠。戏队每场演出所得报酬很少。过去为了生存，雪巴拉姆藏戏队的演员白天演出后，晚上到游客常去的餐厅或酒吧兼职表演，以获得微薄且不固定的收入。雪巴拉姆藏戏队并入西藏圣地公司后，藏戏团的演员根据自身条件，每月从圣地公司领取固定的工资，最高的每月可领取三四千元，最低每月两千多元，较之以前的待遇提高很多。演员有了固定的收入后，不用兼职打工，白天排练，晚上演出，有充足的时间和精力来学习藏戏这种古老的艺术，表演技艺提高很快。雪巴拉姆藏戏团这种职业化、商业化的演出模式对促进藏戏艺术的传承和发展将会有重大作用。正如西藏圣地有限公司总经理单绍和在雪巴拉姆藏戏团演出公司成立挂牌仪式上所言："保护藏戏的途径有很多种，国家拨款只是其中之一。我们觉得保护藏戏必须要把它'做活'，而产业经营有利于让这种古老的艺术形式延续下去。"

圣地公司帮助雪巴拉姆藏戏团走出生存困境，雪巴拉姆藏戏团在日常演出和参加比赛时也为圣地公司做了宣传，提高了知名度，这种互惠双赢的做法有利于藏戏艺术的传承和保护。但是，一些有识之士也对藏戏商业化、产业化表示担忧，西藏民族艺术研究所副所长格曲博士认为，"因为市场化、产业化对于藏戏保护来说意味着一定的风险，盲目迎合市场需要可能会导致藏戏艺术特色的丢失"。此种忧虑并非全无道理，笔者2013年8月去拉萨民族文化艺术宫观看雪巴拉姆藏戏团的《喜马拉雅》演出时，发现表演内容中歌舞所占比例较多，藏戏演出片段内容成分则较少。如何保留传统藏戏艺术精髓，避免一味迎合市场经济需求、观众心理喜好带来的负面效应是目前急需深入探讨的重要问题。

二、职业性、半商业化的民间藏戏演出团体

雪拉姆藏戏团被企业并购后,一直在实施和探索职业性、商业化的经营模式。拉萨城关区的娘热民间艺术团的经营模式则呈现出职业性、半商业化的特征。①

(一)娘热民间艺术团现状

娘热民间艺术团现位于拉萨市北郊城关区,距离市中心3千米,属于觉木隆派。1979年成立的娘热藏戏队是"文化大革命"结束后拉萨市第一家恢复藏戏演出的团队,由他青担任戏师,成员有18人,一年排练一个月左右,主要在望果节表演两场。1982年,他青去世,格龙接管娘热藏戏队并任戏师,演员白天劳动,晚上排练节目或到一些宾馆、饭店演出歌舞或蓝面具戏剧目片断,一场演出大约收取250元的戏金。1998年,娘热民间艺术团在原娘

图5-14 娘热民间艺术团米玛团长

热藏戏队的基础上成立,成员有24人,格龙担任团长。他先后从西藏大学和自治区藏剧团聘请专业老师对演员进行形体、唱腔、表演动作和鼓钹伴奏等指导,演员的表演水平提高很快。2004年,娘热藏剧团人数已发展到69人,其中专职演员64名,18名具有民间音乐和藏戏基础的年轻演员的加入大大提高了该艺术团的演出水平。2008年9月27日,格龙团长因病去世,他的儿子米玛继承父志,担任艺术团团长至今。

娘热民间艺术团现有57名演职人员,女演员有31名。② 主要演出"八大传统藏戏"和现代歌舞。一般在藏历新年、雪顿节、望果节以及拉萨市附近一些寺院宗教活动时间演出,同时也为来西藏旅游的中外游客演出藏戏,每年演出200多场藏戏,大多数场次为旅游演出。在拉萨北郊的老袁招待所设有团长办公室、排练厅、服饰道具保管室及食堂等配套设施。从2013年7月开始在朵森格南段的西藏自治区群众艺术馆二楼演艺厅内晚上给中外游客进行文艺表演,其中穿插演出藏戏片段。

① 娘热民间艺术团资料主要根据笔者2010年8月20日、2011年8月15日和2013年8月16日到老袁招待所采访米玛团长的录音整理而得。

② 笔者2011年采访娘热艺术团时,演职人员共有43名,女演员29名。2013年演员人数已达57名。

多年来，娘热民间艺术团在参加西藏自治区、拉萨市的藏戏汇演和比赛时多次获奖，受到党和国家领导人多次接见，2008年在北京奥运会开幕式上表演了藏戏歌舞《吉祥奥运》。2013年8月，在西藏自治区第二届全区藏戏大赛中，该剧团获得大赛表演一等奖，获得30000元奖金；戏师洛桑获得个人表演一等奖，获得2000元奖金。娘热民间艺术团是目前西藏民间藏戏演出团体中唯一能够表演"八大传统藏戏"的剧团，其精彩的藏戏演出深受拉萨市、山南、日喀则和林芝等地区观众的欢迎。

图5-15　2007年娘热艺术团团长格龙在拉萨雪顿节藏戏调演中获戏师二等奖

图5-16　2013年雪顿节娘热获全区藏戏大赛一等奖

（二）娘热民间艺术团的管理模式

娘热民间艺术团管理模式如下：团长1人，对外联系演出等事宜；副团长1人，主要带队演出；组织委员1名，在艺术团成员中发展党员、团员并定期主持组织生活（该团现有党员20名、团员6名，党员每人每月捐10元给本团中贫困家庭）；文艺委员1名，负责演员平时排练及演出前准备工作；宣传委员1名，负责接待来访者及对外宣传；生活委员1名，管理艺术团食堂饮食卫生；卫生委员1名，负责团内及个人卫生。特聘著名的觉木隆传承人大次旦多吉老师和藏戏表演家群培老师当指导教师。除此之外，该团还专门配备两名管理服饰道具人员和两名炊事员。

(三) 娘热民间艺术团的排练和演出

娘热艺术团一天作息时间表

上午9：30，在排练厅考勤；

9：50—13：30，在排练厅训练；

13：30后午餐，午餐后出外演出或休息；

15：00—18：00，如果没有演出，下午继续排练。

娘热艺术团在排练和演出方面都有严格的纪律规定。每天上午考勤点名时，演员无特殊情况都必须按时到岗，没有例行请假手续而无故迟到者将要接受经济处罚。训练时每个演员必须要认真排练，每三个月举行一次汇报演出，考查演员技艺进步情况。出外演出时禁止喝酒，若出现演出事故等违反团规的行为都要接受经济处罚。

艺术团演出节目内容一般根据邀请方的要求来决定。如邀请方希望一天内全演藏戏，他们则用七八个小时演出一个传统剧目；若邀请方要求藏戏和歌舞内容兼备，他们则上午用四五个小时表演一出藏戏剧目，下午再表演两三个小时的歌舞。详情可参见第三章望果节藏戏演出现状一节的内容。

图5-17 娘热艺术团员工制度

(四) 艺术团经费来源及支出

娘热艺术团经费来源主要有三种途径。其一，大部分来源于各种演出收入。演出一天，2011年收取3000元左右的戏金，2013年收取5000元左右的戏金。每年望果节演出时，没有具体的戏金规定，邀请的村庄根据本村经济情况随便给戏金。经济情况特别差的村子有时也免费演出。其二，西藏自治区和拉萨市等文化部门每年给予一定数目的补助。米玛团长告诉笔者，从2013年开始，政府各级文化部门每年补助该团20万元。① 其三，一部分经费来自企业赞助。

经费支出情况：首先，绝大部分支付演员和负责管理服饰等工作的人员每月固定

① 采访人：娘热民间艺术团米玛团长，时间：2013年8月16日上午，地点：拉萨北郊老袁招待所二楼团长办公室。

的工资，演员每月最高工资3000元，最低1500元。艺术团给13名年龄较大不能上场演出的演员每人每月支付300元生活费。其次，一部分经费用来添置、更新服饰、面具、道具和音响设备等。最后，还有部分经费用于支付饮食和演员医疗费用。演员生病住院后，农村医保报销70%后剩余的住院费用全部由艺术团支付。

（五）艺术团戏师传承

戏师传承谱系见表5-2：

表5-2 娘热艺术团戏师传承谱系

戏师传承谱系	姓名	性别	出生年月	文化程度	传承方式	担任戏师时间	备注
第一代	他青	男	不详	文盲	师承	1979年	1982年去世
第二代	格龙	男	1947年	文盲	师承	1982年	2008年去世
第三代	洛桑	男	1973年	小学	师承	2010年至今	

笔者多次到娘热艺术团调查，他们的服饰色泽鲜艳、丰富多彩；面具质地优良、做工精细。艺术团制做了专门的衣箱来分门别类存放服饰道具且日常有专人保管。笔者确信在米玛团长的带领下，娘热民间艺术团将会在藏戏民间演出团体逐步市场化、商业化道路上取得更突出的成绩。

三、业余性、非商业化的藏戏演出团体

笔者在拉萨市堆龙德庆县、山南地区和日喀则田野调研时，发现除上述两个藏戏艺术团之外，许多新建的民间藏戏演出团体至今依然保留着过去业余性、非商业化演出习俗。下面笔者对自己近年来所调研业余性藏戏队情况进行总结。

（一）业余性、非商业化藏戏队现状

为方便表述，现对各业余藏戏队现状见表5-3：

表5-3 10支民间业余藏戏队的基本情况

藏戏队名称	剧种流派	所属地区	建队时间	现有人数及来源	排练场地	有无专门服装道具保管场所	备注
措麦藏戏队	蓝面具觉木隆派	拉萨市堆龙德庆县	1979年	28人（女演员9人）主要来自马乡措麦村	村委会院子	无，保管在本村村委会	2010年8月26日上午采访拉巴次仁（戏师）

续上表

藏戏队名称	剧种流派	所属地区	建队时间	现有人数及来源	排练场地	有无专门服装道具保管场所	备注
马村藏戏队	蓝面具觉木隆派	拉萨市堆龙德庆县	1962年	25人（10名女演员），主要来自马乡马村	村委会院子	无，保管在本村村委会	2010年8月26日下午采访群多（戏师）
那嘎藏戏队	蓝面具觉木隆派	拉萨市堆龙德庆县	1654年	30人（女演员13人），主要来自古荣乡那嘎村	旧村委会院子	无，保管在本村旧村委会	2010年8月27日上午采访安多（戏师）
噶东藏戏队	蓝面具觉木隆派	拉萨市堆龙德庆县	2008年	31人（14名女演员），主要来自东嘎镇南嘎村	林卡、打麦场	无，保管在本村村委会	2010年8月27日上午采访赤烈多吉（队长）
乃东藏戏队	蓝面具觉木隆派	山南地区乃东县	1979年重建	22人（女演员8人），主要来自泽当镇乃东居委会	居委会院子	无，保管在乃东居委会	2010年9月1日上午采访巴桑（团长）
泽当镇藏戏队	蓝面具觉木隆派	山南地区乃东县	1978年重建	24人（女演员12人），主要来自泽当镇泽当居委会	有排练场地	有，由专人统一保管	2010年9月1日上午采访郎桑（团长）
雪阿佳拉姆藏戏队	蓝面具觉木隆派	山南地区琼结县	1959年成立	9人（女演员3人），主要来自琼结镇雪村	无	目前无服装、道具	2010年9月2日上午采访卓嘎（队长）
秋窝藏戏队	蓝面具迥巴派	日喀则地区昂仁县	1989年成立	23人，主要来自昂仁县秋窝乡	村委会院子	无，保管在本村村委会	2011年8月11日上午日喀则达热瓦林卡 2013年8月11日上午龙王潭
科加藏戏队	蓝面具	阿里地区普兰县	1830年成立	23人，主要来自普兰镇科加村	村委会院子	无，保管在本村村委会	2013年8月11日下午罗布林卡采访
香堆藏戏队		昌都地区察雅县	1990年成立	30人，主要来自香堆镇香堆村	村委会院子	无，保管在本村村委会	2013年8月26日上午电话采访

（二）业余性、非商业化藏戏队的演出和经费情况

各藏戏队演出和经费来源和支出情况见表 5-4：

表 5-4 各藏戏队演出和经费来源和支出的情况

藏戏队名称	每年演出场次	演出时间	演出剧目	每场演出戏金	经费来源	经费支出
措麦藏戏队	12场	雪顿节、望果节	《卓娃桑姆》《郎萨雯波》《白玛文巴》《诺桑王子》《智美更登》	2000元左右	①县上资助5000元；②戏金收入；③村委会资助其他所需费用	①服装和道具更新；②排练、演出误工补助
马村藏戏队	10场	雪顿节、望果节、寺院佛事活动节日	《卓娃桑姆》《苏吉尼玛》《白玛文巴》	1000元左右	①县上资助5000元；②戏金收入；③村委会资助其他所需费用	①服装和道具更新；②误工补贴：排练每人一天补助5元，演出每人每天补助30元
那嘎藏戏队	30场	雪顿节、望果节、寺院佛事活动日	《卓娃桑姆》《苏吉尼玛》《白玛文巴》《智美更登》《郎萨雯波》《顿月顿珠》《文成公主》	不收戏金	①县上资助5000元；②乡上资助5000元；③村委会资助其他所需费用	①服装和道具更新；②误工补助：排练、演出每人每天补助30元
噶东藏戏队	20多场	雪顿节、望果节	《卓娃桑姆》《苏吉尼玛》《白玛文巴》	不收戏金	①县上资助5000元；②居委会资助其他所需费用	①服装和道具更新；②排练、演出误工补助
乃东藏戏队	10多场	藏历年、望果节、寺院佛事活动日	《卓娃桑姆》《苏吉尼玛》《白玛文巴》《智美更登》《郎萨雯波》《诺桑王子》《文成公主》	不收戏金	居委会资助每年所需费用	①服装和道具更新；②误工补助：排练每人每天补助20元，演出每人一天补助50元

续上表

藏戏队名称	每年演出场次	演出时间	演出剧目	每场演出戏金	经费来源	经费支出
泽当镇藏戏队	20多场	藏历年、望果节	《卓娃桑姆》《苏吉尼玛》《白玛文巴》《智美更登》《郎萨雯蚌》《诺桑王子》	邀请方随意给	①戏金收入；②居委会资助每年所需费用	①服装和道具更新；②每年演员工资支出4万元
雪阿佳拉姆藏戏队	0场（无服装、道具，停演）	无服装、道具，停止演出	《卓娃桑姆》《白玛文巴》《郎萨雯蚌》	无服装、道具，停止演出	没有任何经费来源	无服装、道具，停止演出
秋窝藏戏队	10多场	望果节、珠峰文化节等	《顿月顿珠》《诺桑王子》	不收戏金	2012年开始，自治区文化厅每年资助2万元左右	①服装和道具更新；②误工补助：演出每人每天补助80元
科加藏戏队	1场	寺院佛事活动日	《智美更登》	不收戏金	2012年开始，自治区文化厅每年资助2万元左右	①服装和道具更新；②误工补助：演出每人每天补助80元
香堆藏戏队	2场	寺院佛事活动日	《卓娃桑姆》	不收戏金	2012年开始，自治区文化厅每年资助2万元左右	①服装和道具更新；②误工补助：演出每人每天补助80元

（三）业余性、非商业化藏戏队的生存困境

从上面列表内容可以看出这些民间业余藏戏队目前生存状况非常艰辛，主要有以下三方面。

第一，排练时间和演出机会较少，无室内排练场地。业余民间藏戏队和传统藏戏队的演员一样，全都来源于本村附近农民，并不是以此谋生的专业演员。他们平时忙于农活，闲时出外打工，很难全部集中到一起排练。冬天是农闲时间，本来可以安排较长时间来排练，但是这些民间藏戏队大都没有固定的室内排练场地，只能在村委会大院、林卡、打麦场等露天场所练习，晚上在室外排练更要经受凛冽的寒风和零摄氏度以下低温的严峻考验，条件非常艰苦。

民间藏戏队平时演出的机会很少，季节性很强。堆龙德庆县四支藏戏队的演出主要集中在雪顿节、望果节和寺院宗教活动期间；山南地区乃东县和琼结县的两支藏戏

队则主要在藏历新年和望果节演出。昌都地区的香堆藏戏队和阿里地区的科加藏戏主要在寺院佛事活动日演出，每年只演出 1~2 场。琼结县的雪阿佳拉姆藏戏队近三年没有演出一场，其他几支戏队每年演出只有 10 场左右。这些业余藏戏队演出机会很少，没有交流和演出的平台，藏戏的传承和发展面临危机。

第二，演出服装、面具破旧，无专门的储存场所。笔者在调研中发现，泽当镇藏戏队服装和道具比较新，分门别类、整齐地悬挂在专门的储存房间并由专人统一保管。其他藏戏队的演出服装和面具比较破旧且没有专门的储存场所，大多杂乱无序地存放在村委会的一个小房间内。笔者到堆龙德庆县马乡措麦藏戏队调研时得知，他们的演出服装、面具等都已经使用五年多了，现存放在村居委会一间旧房子里。笔者进去看时发现房屋四面墙壁上漏雨的痕迹到处清晰看见，且房间小、服装多，特别拥挤，很不利于服装、面具和道具的保管。琼结县雪阿佳拉姆藏戏队则因为服装、面具破旧而不能演出。现在购买一个传统藏戏剧目中所需服饰、面具和道具，算下来大约需要 8 万元。雪阿佳拉姆没有这么多钱购买新的，所以已经有近 10 年没有演出，生存现状特别令人担忧。

第三，演员平均年龄较大，年轻演员特别少。随着现代农村经济的发展，村中年轻人大多选择出外打工。留在村中为数不多的青年人对藏戏感兴趣的越来越少。藏戏队中缺少演员时，很难找到愿意来学习藏戏表演的年轻人。那些年龄较大，有一些藏戏功底的村民只好继续上场演出。演员队伍中如果长期没有新鲜血液来补充，藏戏传承将面临严重问题。

从以上调查结果可以看出业余性、非商业化经营模式是西藏民间藏戏队当下普遍采用的经营模式。戏队没有经济收入，完全依赖国家和各级政府部门拨款来维持现状。由于拨款数目有限，这些藏戏队都面临着运转资金严重不足，生存非常艰辛的状况。排练时每人每天平均拿到 50 元左右的误工补助，有的戏队经费紧张，每人一天只能补助 20 元，而且一日三餐必须自备；正式演出时，现在每人每天一般补助 80 元。近年来，农民利用农闲时间出外打工，每天平均收入 80~100 元，因此藏戏队的这些误工补助远远低于外出打工的收入。可以说，许多民间藏戏队能够坚持这么多年，主要靠的是演员对藏戏艺术的满腔热爱。

有的藏戏队因为所得资助经费有限，甚至到了举步维艰、无法维持生存的地步。笔者采访琼结县雪阿佳拉姆藏戏队负责人卓嘎老师时，她说："我们藏戏队 1989 年曾经到自治区参加雪顿节汇演时获过奖，可近 10 年却因为没有演出服装、面具和道具

停止了演出。"① 老人在谈到戏队被迫中断演出时流下了伤心的泪水。这位 68 岁的老人有生之年最大的愿望是能够重建藏戏队,把自己会的唱腔等传授给年轻演员,让藏戏队继续发展。

(四) 业余性、非商业化藏戏队走出困境的对策

业余性、非商业化藏戏队因演出经费严重缺乏而导致戏队演出服装、面具和道具破旧,排练和演出的机会较少,没有专门储存演出服装的场所和室内排练场所,演员年龄较大,表演水平较低。要走出这些困境,笔者认为可采取以下三种对策。

首先,业余藏戏队要转变思想,谋求自身发展。笔者认为这些业余性、非商业化的藏戏队要改变目前资金缺乏的现状,不能完全依靠国家和各级政府部门拨款,存有"等、靠、要"思想,应该转变思想观念,谋求自身发展,必须改变藏戏班自娱自乐、非营利性演出习俗,学习娘热和觉木隆的经营模式,收取一定的戏金,提高藏戏队的收入。同时,可以采取藏戏和歌舞杂陈的演出形式,吸引更多观众群体。每次演出以藏戏为主,同时兼演西藏民间舞蹈、现代歌舞等,多种多样的演出形式既可以满足不同年龄段观众群体的审美需求,又可以增加演出戏码,提高藏戏队的收入。同时藏戏队可以和旅游业联姻,依托蒸蒸日上的当地旅游业,建立藏戏文化生态园,给中外游客表演藏戏,增加商业演出的机会,缓解运转经费严重缺乏的状况。具体措施见上节传统藏戏班走出困境措施,此处不再赘述。

其次,发挥各级政府主导作用,尽快完善藏戏区、地、县"三级"非遗保护申报工作。建议西藏自治区文化厅尽快完善区、地和县三种不同级别的非物质文化遗产藏戏队申报工作,每年给不同层次的业余民间藏戏队专项拨款,帮助其正常运转。建议各级政府部门每年也拨专款扶持本地业余藏戏队,改善其生存状况。笔者调研时发现,县乡(镇)政府和村委会每年资助藏戏队经费多少与其经济收入关系密切。堆龙德庆县临近拉萨市,县经济发展较快,近三年特别重视藏戏队情况,每年都给本县的藏戏队专项资助。该县业余藏戏队不但数目多,而且演员表演水平提高较快。乃东县泽当镇的经济状况较好,每年给泽当镇藏戏队的资助经费很多。这个藏戏队服装和面具新,演员演出水平高,深受当地观众喜爱。完善藏戏区、地、县"三级"非物质文化遗产申报工作后,每年的专项资助可以改善业余性、非商业化藏戏队生存状况,提高演员的积极性,有利于藏戏的传承和发展。

最后,建议自治区政府鼓励企业慷慨解囊,扶持藏戏艺术。笔者调研中发现,这

① 采访对象,卓嘎,雪阿佳拉姆藏戏队队长,采访时间:2010 年 9 月 2 日上午,地点:山南地区琼结县琼结镇雪村卓嘎老人家。

些业余藏戏队虽有各级政府部门的资金扶持，但并不能完全解决其生存问题。西藏自治区政府在制定西藏非物质文化遗产保护法令中可以圣地公司资助雪巴拉姆藏戏团走出生存困境这一成功案例为借鉴，通过各种渠道来鼓励企业赞助、扶持藏戏团体。例如制定文化艺术奖励与补助的相关法律文件，或明文规定赞助藏戏团体的企业可以减免一定的租税等。企业在赞助中能够获得直接或间接的利益，就会有更多的企业愿意出资来扶持藏戏团体。这样既可减轻自治区各级文化部门的压力，又能改善各民间藏戏表演团体的经济危机状况，有一举两得之功效。

综上所述，新建民间藏戏班相比传统藏戏班呈现出职业性商业化、职业性半商业化和业余性非商业化等多种多样的经营模式。雪巴拉姆藏戏团的职业性、商业化经营模式和娘热民间艺术团职业性、半商业化管理模式的探索对其他民间藏戏队走出生存困境具有极大的启示作用。笔者认为，西藏自治区各级政府在实施保护藏戏工作中，不能仅停留在每年给各藏戏队拨一些专项资金改善其生存状况的层面上，还应充分发挥政府部门在非物质遗产保护中的主导作用，借鉴雪巴拉姆藏戏团和娘热民间艺术团的经营模式，通过多种渠道，鼓励企业投资藏戏队，帮助其摆脱资金困境，促进藏戏艺术的保护和传承。

第三节　西藏藏戏专业演出团体

西藏自治区藏剧团是西藏现在唯一的专业演出团体。多年来，它在藏戏的传承和创新方面起到了举足轻重的作用。本节拟从其历史进程、演员培养、艺术传承和传播藏戏等方面内容来讨论。

一、西藏自治区藏剧团情况简述

1959年西藏民主改革开始后，藏区最有影响的觉木隆戏班戏师扎西顿珠召集原觉木隆戏班的40多位老艺人成立了拉萨市政府直接领导的藏剧队，扎西顿珠任队长。1960年，藏戏队归属西藏歌舞团。1962年，西藏歌舞团撤销建制，分别成立了西藏歌舞团、西藏话剧团和西藏藏剧团。胡金安担任藏剧

图5-18　藏剧团藏戏艺术中心

团副书记和副团长。当时团里演员和学员共 80 多人。1965 年,西藏自治区藏剧团成立,胡金安任团长。藏剧团改编排练了一些传统剧目和新编剧目。"改编后的传统藏戏,已从过去单一的广场戏发展成为综合性的舞台艺术,将民歌融入藏戏唱腔,用以更好地塑造人物,同时也借鉴了现代舞台艺术,包括舞台布景、灯光、音响效果等,而不仅仅是以前一鼓一钹两种打击乐器伴奏下的清唱和大段唱诵,传统藏戏这种疏、慢、缓、简的特点和节奏,在改编中都得到了有效的改进。"①

"文化大革命"开始后,自治区藏剧团完全停止藏戏演出活动。1972 年,藏剧团重建,胡金安任书记兼团长。同年,藏剧团招收了第二批藏戏表演学员 23 名随团培训学习,保送边巴、次旦平措等九名乐器学员到上海音乐学院和中央音乐学院进修学习。1975 年,藏剧团移植演出京剧《红灯记》。1978 年,藏剧团组织人员口述记录了原觉木隆演出本《朗萨雯蚌》,由刘志群、白牡改编整理后开始排练并于 1979 年初上演,在当时影响较大。随后,藏剧团在改编"八大传统藏戏"方面取得了一系列成绩,多次获奖。与此同时,藏剧团编创人员还写出了许多反映社会变化的新编剧目,深受西藏各界人士的喜爱。近年来,新编剧目《朵雄的春天》和《金色家园》等体现出"精致化"和"现代化"的特点,在西藏颇受人们欢迎。藏剧团在舞台演出和舞台美术方面取得了重大突破,进一步丰富和发展了传统藏戏艺术形态。

藏剧团曾先后多次到北京、四川、青海、甘肃、广东等省市区巡回演出,同时也远赴日本、美国、葡萄牙、意大利、西班牙等国访问演出,所到之处给当地人民展示了藏戏的神奇魅力,增强了藏戏在国内外传播的力度。

二、专业演员培养与艺术传承的新探索

藏剧团成立 50 多年来,在培养专业演员和艺术传承方面不断尝试、探索新的方式,对藏戏艺术的传承和保护起到了巨大的作用。

(一)专业演员的培养工作

藏剧团成立后,非常重视演员的培养工作,先后招收和培养了六批藏戏学员来充实专业演员队伍。

1960 年,藏戏队招收第一批学员。琼吉、卓嘎、德庆卓玛、小次旦多吉、当觉卓玛、次仁旺堆等学员由团里自己培养,唱腔等专业训练采用一对一的教学模式,即一个老演员带一个新学员,采用口传身授的传承方式,即老演员唱一句,学员跟学一

① 西藏自治区藏剧团建团 50 周年内部资料《古树荣发,花团锦簇》,2010 年,第 6 页。

句的传统教学方式。

1972年，藏剧团招收第二批藏戏学员33名。其中郎嘎、女巴桑、大扎西次仁、小扎西次仁、白珍、男巴桑等23名学员随团跟随老演员学习藏戏表演，采取老演员教新学员、口传身授的传承方式；与此同时，招收的边巴、次旦平措等九名乐器学员被藏剧团保送到上海音乐学院和中央音乐学院进修学习。

1980年，藏剧团招收第三批学员48名。其中年龄较大的25名学生学籍在西藏艺术学校，由藏剧团自己培养，音乐老师由格桑平措担任，阿玛拉巴、阿玛次仁、多吉占堆、琼结和阿旺顿珠等担任藏戏老师。年纪较小的23名学员由西藏艺术学校代为培养，藏剧团派阿玛次仁、阿玛拉巴、降村、次仁更巴等去艺校给学生上藏戏专业课。因为学员较多，第三批艺校学员的藏戏课采用整班学生集体授课形式。

1990年，藏剧团招收第四批学员在西藏艺术学校培养。次仁平措、琼结、巴桑次仁、小玉珍等去艺校藏戏班传授藏戏唱腔、身段等课程。

2002年，藏剧团招收第五批学员，共41名。第五批学员委托四川省艺术学校培养。教学课程分文化课、理论课和专业课三方面。其中，语文、外语、数学、历史、地理等文化课以及乐理、表演理论、基本功等由四川省艺术学校教师授课；藏语课程、民族舞蹈和藏戏的动作、唱腔、剧目排练等由藏剧团委派的女巴桑、格桑次旺等传授。

2005年，藏剧团委托西藏大学艺术学院培养第六批学员。这届藏戏大专班共招收41名学生，次仁罗布、女巴桑等担任班主任并任主课教师。2008年毕业后，有39名学员留在藏剧团工作。这些学院毕业的藏戏学员现已成为藏剧团的业务骨干力量。[1]

藏戏演员不仅要具备过硬的舞蹈功底、出色的唱功，而且还必须对藏族的历史、宗教等有较深入的了解。因此，藏剧团成立后，一直重视专业藏戏演员的培养。先后多次招收新学员，尝试灵活多样的教学模式，在不断探索新的教学方式、总结教学经验的过程中培养出大批优秀的藏戏专业人才，构成了现在藏剧团的主力军，对藏剧团的发展起到很大的作用。

藏剧团在藏戏艺术传承方面做出了巨大的贡献，主要表现在以下两个方面。

其一，在传统的师父带徒弟、口传身授的传承方式上开创了藏戏学校教育方式的先河。第一、第二批学员遵循藏戏民间传统的师承模式来培养。第三批学员则采用传统的师承模式和学校教育模式相结合的培养方法来培养，是后面几批学员接受正规学

[1] 此部分内容根据2013年8月19日上午笔者到西藏大学艺术学院采访艺术学院米玛副院长和舞蹈系副主任江东老师的录音整理而得。

校教育模式的过渡。学校教育模式也经历了由中等专业教育到大专系统化大学教育这样一个循序渐进的探索过程。藏剧团的学校教育模式不但使藏戏艺术的传承形式更加规范化、正规化,而且也为藏剧团输入了更多新鲜的血液,发展壮大了藏戏演员的队伍。

(二) 藏剧团的艺术传承

其二,建立藏戏艺术展示厅,用文字、图片、文物等多种手段来传承藏戏。藏剧团建立的藏戏艺术展示厅通过文字、音像、图片和实物等向参观者展示藏戏发展历史以及藏剧团建团后所取得的丰硕成果。本展厅不仅有利于藏戏艺术的传承、保护,而且为藏戏研究者提供了许多珍贵的资料。

图5-19 藏戏艺术展示厅

三、藏剧团在国内外传播藏戏

藏剧团作为西藏自治区唯一的藏戏专业表演团体,多次应邀在国内外巡回演出,增强了藏戏传播的力度,扩大了藏戏传播的广度。

(一) 藏剧团在国内传播藏戏的途径

1. 受邀到国内各省市巡演来传播藏戏

西藏地处青藏高原,四周群山环绕,多处于封闭状态,历来与祖国其他地区交流不多。"各地各类藏戏在过去年代里,多是一村、一乡、一寺的业余自娱性戏班,每年于重大的民间节日或寺院有重大佛事活动时演出,只在一极小的地方范围内活动,根本没条件进行远距离的演出和交流。"① 因此,藏戏班在过去很少有机会到藏区之外演出。20世纪60年代后,自治区藏剧团多次应邀到北京、四川、青海、甘肃、广东、上海和陕西等省市区演出藏戏,受到当地观众的热烈欢迎,扩大了藏戏宣传的广度。

① 刘凯《试论藏戏剧种系统的形成、发展及其特征》,《西藏艺术研究》1989年第4期,第39页。

2. 参加全国艺术节等重大活动来传播藏戏

2004年，藏剧团第一次到杭州参加中国艺术节，演出的传统剧目《卓娃桑姆》受到观众好评。在2008年的奥运会开幕式，在100人组成的《吉祥奥运》演出队伍中，大部分是藏剧团演员。奥运会举办期间，自治区藏剧团40多名演员和国家京剧院演员在梅兰芳大剧院联袂演出京剧藏戏《文成公主》，向全世界观众展现了独具民族特色的藏戏艺术。2009年，第三届全国地方戏优秀剧目（南方片）展演于5月13~26日在杭州举行，自治区藏剧团组成70人左右的代表团于5月25日和26日在杭州的胜利剧院演出新编藏戏《朵雄的春天》，给当地观众展示了藏戏舞台演出的最新成果。2010年8月，在上海世博会中国馆给国内外观众演出藏戏，加大了藏戏宣传的力度。2012年7月1日，新编藏戏《金色家园》在北京国家话剧院演出，演出前，话剧院内飘荡着五彩的经幡，摆放着吉祥的切玛，演员为观众敬献洁白的哈达，使北京观众感受到了藏戏独特的魅力。2014年6月，西藏自治区藏剧团又到北京参加第四届全国地方戏优秀剧目展演，于6月4日、5日在民族文化宫演出新编藏戏《金色家园》。

（二）藏剧团在国外传播藏戏之旅

20世纪80年代以来，藏剧团先后多次出国访问演出，足迹遍及亚洲、欧洲、北美洲等地的30多个国家，向世界各国人民展示了古老藏戏的神奇魅力。

1983年，藏剧团次仁平措、强村、多吉占堆、卓嘎、巴桑等八名演员随第三届丝绸之路音乐会中国舞蹈团到日本访问演出，他们表演的蓝面具开场戏《温顿巴》和《朗萨雯蚌》中"逼婚"片断体现出浓郁的藏族特色，深受日本观众喜爱。

1987年3月，由西藏自治区藏剧团的20多名演员组成的中国西藏藏戏艺术团赴纽约、圣卡鲁斯等14个美国城市演出白面具开场戏《扎西雪巴》、蓝面具开场戏《温巴顿》以及《卓娃桑姆》片段内容共26场，在美国各地吹起了一阵"西藏风"。

1991年6月22日至7月31日，中国西藏藏戏艺术团一行22人，应邀出访欧洲葡萄牙、意大利和西班牙三个国家数十个城市，共演出46场次，受到观众的热烈欢迎。

1998年，扎西多吉曾带领一个藏戏演出队应邀赴蒙古人民共和国访问演出，受到当地观众好评。

2008年6月，藏剧团五名演员到德国柏林等三个城市表演藏戏歌舞和传统剧目折子戏。

2010年2月12日至21日，藏剧团八名演员到泰国参加"2010年中国春节文化周"活动，在曼谷等10多个城市表演藏戏歌舞和传统剧目折子戏，受到泰国观众的

好评。

2011年5月,藏剧团6名演员到意大利参加"2011年意大利中国西藏文化周"活动,在罗马表演藏戏歌舞和传统剧目折子戏。

从以上内容可以看出,藏剧团成立后,演出足迹遍及国内外许多地方。藏剧团所到之处的藏戏演出,既展现了神奇的藏族文化,又传播了藏戏独特的韵致。20世纪80年代后,自治区藏剧团多次出国访问演出,先后在美国、葡萄牙、西班牙、意大利、泰国等30多个国家表演藏戏歌舞等。这些演出促进了中外文化交流,加深了世界不同国家人民对独具藏民族特色的藏戏艺术的了解,促进了藏戏在世界各地的传播。

四、藏剧团目前面临的问题

相比而言,西藏自治区藏剧团所需经费由国家资助,不存在民间藏戏队资金严重缺乏的困境。藏剧团在进一步发展中同样面临许多急需解决的问题。

第一,尚未完全掌握藏戏各个剧种和流派的技艺。

藏剧团最初由40多名觉木隆老艺人组成,表演风格以蓝面具觉木隆派艺术为主。培养的几批学员也主要学习觉木隆派的唱腔和舞蹈。而对藏戏白面具中的宾顿巴、扎西雪巴和蓝面具中的迥巴、江嘎儿和湘巴等其他流派技艺的学习、继承和掌握十分有限。作为西藏自治区唯一的专业团体,在以后人才培养方面可分不同流派藏戏班并邀请该流派传承人传授技艺,尽快改变其他流派专业藏戏人才缺失的现象,最终形成藏戏各流派艺术竞相争艳的局面。

第二,如何解决藏戏的传承和创新这一矛盾问题。

在西藏,藏戏演出团体由专业剧团和民间藏戏队共同构成。各民间藏戏队一直保持简单的布景、复杂的面具、原汁原味的唱腔、长达一天或几天的演出时间这种传统的演出形态,所演剧目也以"八大传统藏戏"为主。然而,他们原生态的藏戏演出形式却陷入了年轻观众越来越少的困境,原因是40岁以下的观众很难听懂那些唱腔。

藏剧团作为自治区唯一的专业表演团体,拥有专业的编导、舞美创作人员。多年来,他们不但改编了许多传统藏戏剧目,而且编创了很多反映时代新声的新剧目。改编剧目和新编剧目一般在两三个小时之内演完,突出了戏剧冲突,改变了传统藏戏拖沓冗长的艺术形式,以适应现代人较快的生活节奏。在艺术创新方面,近年编创了一些深受观众喜爱的藏戏小品、藏戏歌舞等新的艺术形式。

但是如何解决传承和创新这一矛盾问题是他们始终面临的难题。传统藏戏不能一成不变,当下的藏戏演出,如果完全沿袭传统藏戏艺术,其冗长的故事情节、松散的

戏剧结构已无法适应日益加快的生活节奏及年轻观众的审美需求，藏戏面临传承的危机。反之，如果藏戏改革步伐太大，完全丢弃传统的藏戏表演艺术，观众则会认为它已经不是藏戏表演。创新得不到观众认可，藏戏依然无法解决传承困境。哪些可以变化、如何变化、变化的度是什么，这是一些既具体又复杂的难题。这些问题尚需相关专家认真研究。笔者认为只有解决了继承和创新问题，才能使藏戏具备活态传承以及能够活态传承下去的自我生存能力，让其以鲜活的生命服务于大众，持续其稳固的生命力。

小　　结

本章从各流派传统藏戏班、民间新建藏戏队和自治区藏剧团三方面论述了西藏藏戏的组织形态。

白面具和蓝面具藏戏在发展过程中分别形成扎西宾顿巴、扎西雪巴、尼木巴、迥巴、江嘎儿、湘巴和觉木隆等民间著名戏班，在藏区受到广泛的尊重和欢迎。每年雪顿节期间，这些戏班都到罗布林卡向达赖喇嘛及僧俗官员、广大民众献演藏戏。笔者根据田野调研资料，对这些传统藏戏班目前所面临的面具服饰比较陈旧、排练演出机会较少、演出剧目内容单一以及流派传承人年岁较高，某些技艺已经失传等生存困境进行概括总结。并在非物质遗产保护视野下，提出各藏戏队首先要转变思想观念，谋求自身发展；其次要依托西藏旅游业，建立藏戏文化园；最后还应保护藏戏传承人，发展藏戏艺术等具体可行的传承、保护措施。

1959年后，西藏各地新成立了许多藏戏班。近年来，这些新成立的民间戏班采取职业性商业化、职业性半商业化以及业余性非商业化等灵活多样的经营模式来适应社会变革和市场经济的发展。笔者认为，宾顿巴、觉木隆等其他民间传统藏戏队可以尝试雪巴拉姆藏戏团的经营模式，逐渐走上职业化、商业化的道路，摆脱目前资金匮乏的状况。

藏剧团是西藏自治区唯一的专业演出团体，它在演员培养、剧目改编、新编剧目、舞台艺术、艺术传承和藏戏传播等方面都做出了巨大的贡献。特别是在传统藏戏师傅带徒弟、口传身授的传承方式之外，开创了对藏戏演员进行正规学校教育的先河。藏剧团多次应邀到四川、青海、甘肃、北京和广东等省市及亚洲、欧洲、北美洲等地的30多个国家访问演出，受到当地观众的热烈欢迎，扩大了藏戏宣传的广度。

西藏藏戏的组织形态中既有藏剧团这样的专业演出团体，也有众多活跃在民间的职业化、业余化的表演团体，形成专业演出团体和业余演出团体共同传承藏戏的局

面。笔者根据田野调查资料,在总结概括民间传统藏戏班和新建藏戏班目前生存困境的基础上,提出在非物质遗产保护语境下的传承、发展对策,弥补了学界在此方面的研究缺失。笔者对藏剧团在藏戏艺术传承、传播等方面的论述,进一步丰富和发展了对西藏自治区藏剧团的研究。

结　　语

　　西藏藏戏是藏戏的母体剧种。本书通过对西藏藏戏历时性演变轨迹和共时性结构形式的探讨分析，旨在全面、系统地认识西藏藏戏形态的内在结构系统和历史演化过程，加深对藏戏和中国戏曲发展史的研究。

　　西藏藏戏形态的发展演变与其赖以存在的生态环境关系密切。西藏地势海拔高、山河交错的恶劣自然环境和与外界几乎隔绝的生活环境是藏戏产生众多流派及其保留广场演出、戴面具表演等较原始演出形态的外在因素。在西藏"政教合一"的社会文化土壤中所形成藏人思想佛教化以及生活佛教化的人文特征是西藏藏戏宗教化色彩浓厚的内在因素。在内外因素相互影响下，使西藏民间藏戏呈现出广场戏、面具戏以及宗教色彩浓郁的独特品性。西藏藏戏是在广泛吸收本土苯教祭祀仪式、佛教羌姆舞蹈、民间说唱和民间歌舞艺术的基础上又汲取了印度外来文化的滋养而形成。它在600多年的发展变化中形成白面具、蓝面具和昌都藏戏三大剧种。白面具藏戏是藏区最古老的剧种，表演风格古朴、粗犷、稚拙，以扎西宾顿巴、扎西雪巴和尼木巴三个流派为主，主要表演《诺桑法王》一种剧目，扎西雪巴派的表演在白面具藏戏艺术中最为成熟。蓝面具藏戏从白面具发展而来，所演剧目以"八大传统藏戏"为主，唱腔多种多样、面具丰富多彩，形成迥巴、江嘎儿、湘巴和觉木隆四个流派。蓝面具各流派的音乐唱腔和表演风格差异很大。其中，觉木隆派和江嘎儿派在藏区传播较广、影响较大。表演艺术风格独特的昌都藏戏形成于20世纪初期。

　　西藏藏戏剧目可分为传统剧目、改编剧目和新编剧目三种类别。在藏戏传统剧目中，既宣扬了轮回转世、因果报应、乐善利他等佛教思想也赞美了纯真爱情、无私母爱和手足之情；同时也有对汉藏友谊、民族团结的赞颂以及对降妖除魔、不屈不挠、勇敢斗争精神的讴歌，呈现出宗教性和世俗性相融合的内容特质。在艺术特色层面，传统藏戏剧目则表现出集神性和人性于一体的人物形象、悲喜交错的情节建构模式以

及多种多样的修辞手法等艺术特征。本书对藏戏中通过梦境所反映的轮回转世思想、传统剧目中的因果报应模式和人间世俗真情的论证以及对传统剧目艺术特色的系统化研究,使西藏藏戏传统剧目的研究更为细致化。通过藏戏改编剧目与藏戏传统剧目的对比分析,指出改编后的传统剧目减弱了对佛教思想的宣扬,加强了对人物形象和戏剧矛盾冲突的塑造。新编藏戏剧目在反映广阔社会现实的同时,实现了剧目内容从出世到入世、主要角色从神佛向凡人、戏剧编创人员从僧人到俗人的变化以及在艺术形式层面将继承与创新融为一体的突破。这些拓展性探析加深了对西藏藏戏剧目的研究。

西藏传统藏戏海纳百川式的故事性文学剧本为戏师和演员的二度创作提供了发挥空间。其主要表现为:同一剧目呈现出多样化表演内容;场上演出可以随时调整剧情详略、调控演出气氛。传统藏戏的故事性文学剧本在剧目内容、情节详略和场上表演等方面为演员的二度创作或多次创作提供了较大发挥空间,使观众"虽观旧剧,如阅新篇",每次都有新的审美体验。改编和新编藏戏剧目的剧本运用舞台提示,划分场次或幕次,增加了剧本相关内容,具有现代剧本的特征。

西藏藏戏的演出形态主要包括演出场所、演出时间、演出形态特点和角色类型四方面内容。传统藏戏以广场演出为主,演出时间以雪顿节、望果节、藏历新年、集市贸易及其他宗教节日为主,尤以雪顿节和望果节演出最盛。17世纪中叶,五世达赖喇嘛首倡民间藏戏班在哲蚌雪顿演出,使长期封闭于底层的藏戏由民间自娱活动进入宗教仪轨,提高了藏戏在西藏僧俗心目中的地位,促进了藏戏剧目的经典化,形成了众多的剧种和流派,有利于藏戏艺术的成熟和发展。但西藏地方政府统治者为巩固其"政教合一"制度,对雪顿节藏戏表演制定出的诸多条例不但导致民间许多优秀传统剧目失传,而且阻碍了藏戏各剧种流派表演艺术的进一步创新。西藏的望果节是一个宗教文化和农业文化并存的节日。在最初农人祈祷神灵保佑粮食丰收的宗教祭祀性绕田仪式中增加藏戏等娱乐活动,使望果活动演变为人神共享、人神共乐的狂欢性节日。随着时代的变迁,当下望果节的藏戏演出娱神成分愈来愈少,娱人功能日益加强,其世俗性倾向更趋明显化。

西藏传统藏戏在发展演变过程中形成五种演出形态特征:第一,具有温巴开场、说雄和扎西结尾三段式的程式化结构模式;第二,叙述体和代言体兼备的表演形态;第三,演出时间长短伸缩自由;第四,男演员常反串女演员;第五,业余、非营利性的演出体制。西藏藏戏仪式戏和戏剧并存的独特品性、叙述体和代言体互相交错的表演形态及游离于剧情之外的民间歌舞反映出藏民族特有的审美趣味和欣赏习惯,再现了中国戏曲起源于说唱艺术和歌舞艺术这一规律。

1959年后,西藏藏戏改编剧目和新编剧目呈现出新的演出形态:藏戏表演从露

天进入剧院，由广场演出变为舞台演出，在空场演出中增加了灯光、布景等现代元素，体现出广场表演和舞台演出兼备的特点；引进现代编剧和导演制度后，剧目演出时间缩短，矛盾冲突更为激烈，戏剧结构更为合理。西藏蓝面具藏戏在长期的艺术实践中，没有形成汉族戏曲生、旦、净、末、丑等较为成熟的角色行当，常以剧中人物的身份、地位、等级和善恶来划分角色类型，形成温巴、甲鲁和拉姆等开场戏角色以及男主角、女主角、反面角色、动物角色等类型，这些角色类型具有鲜明的等级制度和程式化的表演动作。

西藏藏戏的面具、服饰和唱腔体现出独特的藏戏舞台艺术。面具是沟通鬼、神与人联系的媒介，表示对鬼神的敬畏。戴面具表演是藏戏的基本特征。藏戏面具可分为温巴、人物、神祇、鬼怪和动物五种类别。藏戏中不同色彩的面具不仅象征角色各自不同的身份、地位及其个性特征，同时也蕴含着对角色在道德层面的褒贬评判，生动鲜明地表现出对真、善、美的赞美和对假、恶、丑的抨击，达到一目了然的艺术效果。蓝面具藏戏的温巴面具轮廓造型巧妙地构成藏族吉祥八宝图案，表现出藏族人民对佛教的虔诚信仰以及希望获得佛祖保护并带来好运的美好期盼。戴面具表演有利于演员转化角色、促使观众融入剧情、增强广场演出效果，同时也有影响演员场上、场下交流及演员舞蹈动作视野等局限性。

西藏藏戏服饰既汲取藏民族生活袍服中"肥腰、长袖、大襟"且喜爱用兽皮、金银、珠宝、象牙、玉石等作为饰品的藏民族服饰风格，又深受宗教文化、汉族、蒙古族、回族等其他民族服饰文化元素的影响，具有鲜明的程式化、浓郁的文化象征意蕴以及实用性和美化性兼容的特征。藏戏服饰中的许多纹样、图案反映出藏族人民对吉祥如意、健康平安、福寿双全等的美好期盼及其渴求神佛保佑、驱邪纳祥的愿望，折射出藏民族独特的心理情感和生命意识。对藏戏服饰特征、藏戏服饰图案的吉祥象征意义的探讨，进一步完善了对西藏藏戏服饰的研究。白面具藏戏因主要演出《诺桑法王》一种剧目，唱腔有三十多种；蓝面具藏戏的唱腔有一百多种，具有以人定曲、专人专曲、高亢悠扬等风格特征。

西藏藏戏的组织形态主要由民间传统藏戏班、新建民间藏戏队和自治区藏剧团共同构成，形成当下专业演出团体和业余演出团体彼此互补、共同传承藏戏的局面。白面具藏戏和蓝面具藏戏在发展过程中分别形成扎西宾顿巴、扎西雪巴、尼木巴、迥巴、江嘎儿、湘巴和觉木隆等民间著名戏班，在藏区受到广泛的尊重和欢迎。目前，这些传统藏戏班面临着面具服饰比较陈旧、排练演出机会较少、演出剧目内容单一以及流派传承人年岁较高、某些技艺已经失传等困境。各藏戏队要走出生存困境，首先要转变思想观念，谋求自身发展；其次可依托西藏旅游业，建立藏戏文化园；最后还应保护藏戏传承人，发展藏戏艺术。近年来，西藏民间新建藏戏班采取职业性商业

化、职业性半商业化以及业余性非商业化三种组织形态模式来适应市场经济的发展。雪巴拉姆藏戏团职业性、商业化的演出模式对宾顿巴、觉木隆等其他民间传统藏戏队走出生存困境有一定的启示。这些藏戏队可在保护藏戏艺术特色的前提下,尝试雪巴拉姆藏戏团的经营模式,逐渐走上职业性、商业化的道路,摆脱目前资金匮乏的状况。西藏藏剧团是西藏自治区唯一的专业演出团体,它不仅在藏戏传统的师傅带徒弟、口传身授的传承方式上开创了对藏戏演员进行正规学校教育的先河,而且多次应邀到国内外演出,扩大了藏戏宣传的力度和广度,在藏戏的传承和传播方面成绩显著。在非物质文化遗产保护视野下对西藏传统藏戏班、民间新建藏戏班和西藏藏剧团的现状、困境及其应对措施的探析,进一步完善和深化了对西藏藏戏班的研究。

 藏戏是藏民族传统文化的结晶,成为传承西藏传统文化的载体。研究西藏藏戏可以增加藏民族对自己传统文化的认同感和归属感,有利于藏戏的传承、保护和发展,促进当下西藏社会的和谐进步。

 藏传佛教是藏族文化的血脉,藏戏也被深深地打上了藏传佛教的烙印,具体表现在剧目内容、演出形态和面具服饰等多方面。传统藏戏剧目中既有对因果报应、轮回转世思想的宣扬,也有对智美更登等人为众生利益宁愿牺牲自己幸福和生命的乐善利他思想的赞美。藏戏中的面具和服饰也折射出藏民族对佛教的虔诚信仰以及祈求佛主保佑、避邪纳吉的审美趣味。笔者认为,全面、客观地认识藏戏通过寓教于乐方式向观众宣扬藏传佛教义理有利于当下西藏社会的和谐发展。

 在藏传佛教因果报应、轮回转世等思想影响下,藏族人形成了"轻今生享乐,重来世幸福"的人生模式,他们今世不惜遭受肉体精神的折磨,竭尽全力行善积德、求善避恶,力求来世脱离恶鬼、畜生、地狱三恶趣,渴望转生到阿婆罗、人、天三善趣中。在这种"完全否定现实人生的存在价值,极度轻视世俗世界的生活意义,极力强化佛国天堂的价值存在"①的思维定势影响下,"广大的藏族人对于自身社会生活的改造,对自身物质利益的提高,对自己文化生活的改善,则全然不顾或很少考虑;他们对社会的兴衰更替,对个人的得失利弊显得麻木不仁,认为这一切都是因果报应的铁则所使然,个人丝毫没有改变的能力。他们在现实生活和人际交往中太能忍让、太自卑、太善良、太谦虚、太与世无争了,以至于到了对自己正当利益都不争取,把公平竞争当作追逐名利,将等价交换视为欺诈行为,用自己一年四季通过劳动得到的钱、财、物中很大一部分作为供养奉献给寺院或活佛,以便为来世广树福田"②。藏民族的这种观念模式"在很大程度上与现代生活中的竞争意识、商品意识、

① 班班多杰:《拈花微笑:藏传佛教哲学境界》,青海人民出版 1996 年版,第 11 页。
② 同上,第 11-12 页。

开放意识相悖甚至格格不入。这是长期以来藏民族观念陈旧、文化落后、经济滞后、发展缓慢的根本原因"①。这是藏传佛教对藏族人带来的负面影响。

但是，藏传佛教思想也使藏族人形成了避恶行善、慈悲宽容、关爱他人、诚实守信等良好品德，这些品行同样滋养着世代藏族人民，甚至融入其血液当中。传统藏戏中的云卓拉姆、苏吉尼玛、智美更登和朗萨雯蚌等人物身上就体现出这些传统美德。在当今社会，藏民族这些传统美德对于保持人与人之间的和谐关系，推动人心向善、关爱他人，消除暴力冲突，处理个人利益与集体、国家利益关系等方面具有极大的正面引导力，有利于维护西藏正常的治安秩序、良好的社会秩序，从而推动西藏和平、稳定地发展。因此，正确看待藏戏中宣扬的佛教思想有利于西藏和谐社会的建设。

传统藏戏中赞美了青年男女之间真挚的爱情；歌颂了兄弟姐妹之间同甘共苦的手足之情；讴歌了人世间伟大无私的母爱之情，反映出藏民族对家庭和睦的重视。在松赞干布时期颁布的一系列法令中专门制定了相关条例来确保家庭和睦。松赞干布在"三不迫害"中规定，"若迫害生身父母，今生来世遭报应；若迫害亲教弟子，将被敌人所离间；若迫害亲朋好友，内外无助稼穑失"②。告诫人们如果虐待折磨、不孝敬自己的亲生父母，今生来世会受到报应；如果迫害兄弟姐妹、亲戚朋友，就会耽误家务和农事活动。同时在他公布的俗人在家十六条德规范中同样明确指出，"孝敬爱戴父母；尊重有德者；尊重高贵者和长者；和睦亲友；利济乡邻"③，可见孝敬父母、尊敬长者、爱护亲友、帮助乡邻是每个人必须遵守的法律和道德规范。藏戏中继承了藏族优秀的传统伦理道德，对夫妻之爱、兄（姐）妹（弟）之爱和母子（女）之爱极力赞扬，其目的是教育观众在家庭生活中，只有做到夫妻彼此恩爱，长辈疼爱晚辈，子女孝敬父母，兄妹（弟）同甘共苦，家庭成员之间才能和睦相处。只有个人家庭和睦，人们安居乐业，社会安定得到维护，西藏社会才能和谐发展。

藏民族信奉"万物有灵"的观念，对自然界的山水草木、飞禽走兽充满敬畏之情，严格遵守不杀生的戒律。朝拜神山圣湖、善待自然界中各种动植物成为藏族人日常生活中非常重要的一部分，充分体现出人与自然的和谐相处。藏戏中白玛文巴在取宝途中对阻拦他的黑白游龙、凶猛的老虎、狮子、豹子等没有痛下杀手，而是念动咒语使之降服，体现出藏民族善待生命，与动物和谐相处的特点。《文成公主》中禄东赞等人对文成公主介绍吐蕃自然风貌时充满赞美之情，"满山林木茂，草原更辽阔，

① 班班多杰：《拈花微笑 藏传佛教哲学境界》，青海人民出版1996年版，第12页。
② 恰白·次旦平措等：《西藏通史》，陈庆英等译，西藏古籍出版社2004年版，第71页。
③ 同上，第74页。

五谷丰又硕,金银铜和铁,宝藏遍四方,牛羊马群聚,欣喜又雀跃"①,体现出藏民族对自己家乡的热爱之情以及与赖以生存的自然环境的和谐统一。

在藏民族广为流传的"八大传统藏戏"中,形成于17世纪的藏戏剧目《文成公主》深受观众喜爱。该剧目按照藏族传说把历史人物文成公主塑造成能替民众消灾纳福、有求必应的绿度母,足以证明藏族百姓对文成公主的热爱之情,表现出藏族人民对汉藏友谊和民族团结的珍惜和赞美。《文成公主》在藏区300多年的演出、传播过程中为维护祖国统一,增强中华民族的凝聚力做出了巨大的贡献。

藏戏是传承藏族精神价值体系的媒介,折射出藏民族的宗教信仰、审美趣味和民族精神。藏族群众观看藏戏时从戏剧情节、人物遭遇中生动形象地受到乐善好施、关爱他人、诚实守信、尊老爱幼、善待生命、珍惜汉藏友谊、维护民族团结等传统教育。藏戏所传承的这些传统美德正是当下西藏维护社会安定、家庭和睦、人与生态环境和谐相处的重要基础。西藏各级政府主管部门、社会各阶层和藏戏演出团体应该共同努力使已经入选世界"非物质文化遗产代表作名录"的古老藏戏在创作、演出、保护、传承和传播方面取得长足的进展,进一步培养藏族民众对自己民族传统文化的认同感和归属感,加强藏民族的凝聚力,推动西藏和谐社会的建设和发展。

研究藏戏不仅可以促进西藏社会的和谐进步,同样也可以推进中国戏曲发展史的研究。西藏传统藏戏具有温巴开场、说雄、扎西结尾这三段程式化演出结构模式,其中驱鬼净土、祭拜戏神的开场和点燃桑烟、抛撒糌粑、祈福纳祥的尾声遥相呼应,呈现出仪式戏的特征。这两部分仪式戏和演绎故事的正戏并列,表现出西藏藏戏具有仪式戏和戏剧并存的独特品性。西藏藏戏为探讨仪式戏与中国戏曲之间的演变关系提供了活的研究标本。

传统藏戏说雄中呈现出叙述体和代言体相互交错进行的特殊表演形态。戏师说雄时以第三者的身份叙说剧情大意,叙述故事情节,介绍人物上场;演员入场后进入角色表演,把戏师口述的戏剧情节生动形象地演绎给观众,使单一讲述的剧情转变为立体化演出,体现出藏族说唱文学对藏戏艺术的深刻影响。传统藏戏中讲解剧情的戏师与元杂剧"开呵"中"夸说大意"的角色有异曲同工之处:游离于剧情之外,给观众介绍剧情大意并推介角色;他们的叙述性表演往往影响着戏剧情节的完整性和连贯性。另外,传统藏戏中游离于剧情之外的歌舞、杂技等"百伎杂呈"的演出形态与元杂剧折与折之间插演的"爨弄、队舞、吹打"等诸般伎艺相同。可见,剖析传统藏戏中戏师的功能和藏戏演出过程中所穿插与剧情无关的歌舞、杂技等伎艺对我们更好地了解元杂剧当时的舞台表演形态有一定的帮助作用,同时也为研究中国戏剧脱胎

① 赤烈曲扎译:《八大传统藏戏》(汉文版),中国藏学出版社2010年版,第174页。

于说唱和歌舞艺术以及中国戏剧由叙述体向代言体的发展演变过程提供了鲜活的案例。

尝试传统藏戏演员利用与观众同处一平台，增加观众参与环节来调节演出气氛，以及用藏戏观众一边看戏一边随时饮食，小声交流的休闲娱乐化的观赏方式来改变我国其他戏剧演出过程中观众与演员零交流、正襟危坐的剧院式观赏模式，或许可以为改善当下戏曲观众萎缩的现状提供一种新的思路。因此，对西藏藏戏形态进行深入、细致的研究对于中国戏剧史乃至世界戏剧史的研究、发展都有重要的意义。

附　　录

附录1　八大传统藏戏剧目、剧本备考

剧目	演出剧种	演出流派	产生时间	作者	剧本现收藏情况
《诺桑王子》	白面具戏、蓝面具戏、昌都戏	白面具、蓝面具各流派及昌都藏戏		定钦·次仁旺堆	①1979年西藏人民出版社藏文版；②汉文版《诺桑王子的故事》
《文成公主》（又名《甲萨白萨》）	蓝面具	湘巴派保留节目		作者不详	①《甲萨白萨》藏文本西藏地方政府编写的手抄本，现藏于自治区档案馆；②西藏民族学院另外一种藏文油印本；③藏剧团20世纪70年代末记录整理的觉木隆戏班演出本；④赤烈曲扎、蔡贤盛1980年根据噶厦编写的手抄本和其他单位的油印本、演出本以及《西藏王统记》《贤者喜宴》《嘛呢全集》等藏文史籍，逐字校正，编译了汉文本《文成公主与尼泊尔公主》，收在西藏自治区群众艺术馆内部编印的《八大传统藏戏》（下集）。⑤2010年中国藏学出版社出版的赤烈曲扎译《八大传统藏戏》藏、汉文本

续上表

剧目	演出剧种	演出流派	产生时间	作者	剧本现收藏情况
《卓娃桑姆》	蓝面具、昌都戏	觉木隆戏班的保留剧目	①一说17世纪末；②一说19世纪	①17世纪末门巴族高僧梅若·洛珠嘉措创作；②19世纪艺人	①赤烈曲扎、蔡贤盛翻译的汉文本，1980年收在西藏自治区群众艺术馆内部编印的《八大传统藏戏》（下集）；②2010年中国藏学出版社出版的赤烈曲扎译《八大传统藏戏》藏、汉文本
《白玛文巴》	蓝面具	觉木隆戏班的保留节目	大约17世纪	作者不详	①藏文本原藏于噶厦的孜恰勒空，现存于自治区档案馆；②赤烈曲扎、蔡贤盛翻译的汉文本，1980年7月收在西藏自治区群众艺术馆内部编印的《八大传统藏戏》（下集）；③2010年中国藏学出版社出版的赤烈曲扎译《八大传统藏戏》藏、汉文本
《智美更登》（又名《赤美更登》）	蓝面具	香巴戏班的保留剧目；迥巴、江嘎尔也常演出		作者不详	①1979年西藏人民出版社藏文版；②1980年赤烈曲扎、蔡贤盛翻译的汉文本，收入西藏自治区群众艺术馆内部编印的《八大传统藏戏》（上集）；③2010年中国藏学出版社出版的赤烈曲扎译《八大传统藏戏》藏、汉文本
《顿月顿珠》（又名《迥布顿月顿珠》）	蓝面具	迥巴戏班最早演出，昌都戏也常演出	18世纪	五世班禅洛桑益西所作	①两种藏文剧本：一种叫《班禅·洛桑益西喇嘛秘史》，另一种名叫《顿月顿珠兄弟的故事》；②昌都寺阿却扎仓戏班现收藏有手抄本剧本，20世纪70年代末西藏人民出版社出版了它的诗文合体演出本；③赤烈曲扎和蔡贤盛的汉文本《顿月顿珠》，收入1980年由西藏自治区群众艺术馆内部编印的《八大传统藏戏》（上集）中；④2010年中国藏学出版社出版的赤烈曲扎译《八大传统藏戏》藏、汉文本

续上表

剧目	演出剧种	演出流派	产生时间	作者	剧本现收藏情况
《苏吉尼玛》	蓝面具	觉木隆戏班的保留节目	相传17世纪末	相传17世纪末门巴喇嘛梅若·洛珠嘉措将它改写成藏戏本子	①自治区档案馆有民国二十二年（第十六饶迥水年，1933）印于噶伦堡的藏文经书本；②1979年，西藏自治区藏剧团彭措顿丹、刘志群改编本；③1981年，赤烈曲扎和蔡贤盛的汉文译本，收在西藏自治区群众艺术馆内部编印的《八大传统藏戏》（下集）；④2010年中国藏学出版社出版的赤烈曲扎译《八大传统藏戏》藏、汉文本
《朗萨雯蚌》	蓝面具	江嘎儿戏班常演剧目		作者不详	①1980年西藏人民出版社藏文版；②蔡冬华译述的1960年西藏自治区藏剧团上演的《朗萨姑娘》汉文本，中国戏剧出版社出版；③1980年7月，西藏人民出版社出版、西藏师范学院（今西藏大学）刻印、胡金安等改编本的藏文版，该剧汉文本收入《西藏戏剧选》，由西藏人民出版社于1984年出版；④1981年由赤烈曲扎、蔡贤盛翻译的汉文本《郎萨唯蚌传记》，收入西藏自治区群众艺术馆内部编印的《八大传统藏戏》（下集）。⑤《中国戏曲音乐集成》（第500～542页）中收集有演出剧本，第539页中省略了说"雄"词，中间缺失一部分内容（应是日朗山官父子打死朗萨雯蚌，朗萨雯蚌还阳一部分内容）；⑥2010年中国藏学出版社出版的赤烈曲扎译《八大传统藏戏》藏、汉文本

附录2　藏戏主要面具色彩的象征意义

面具色彩	象征意义	剧中人物角色	备注
白色面具	纯洁善良、健康长寿、智慧广博	白面具温巴、仙翁	
蓝色	沉着勇敢、	蓝面具温巴	
红色	权力和威严	国王	
浅红色	忠诚正义、智勇双全	忠心、正直的大臣	
黄色	知识广博、地位神圣、见识高远	扎西雪巴派温巴面具、高僧、神佛	
绿色	功德业绩、聪明善良、	王后、母亲、牧女	代表女性
黑色	凶恶、狠毒、罪恶	凶恶的大臣	
半白半黑面具	阴险狡诈、两面三刀、口是心非	反派角色	
紫色面具	嫉妒、憎恨、内心残忍	哈姜	
棕色面具	邪恶、阴毒、凶残	反派角色	

附录3　西藏民间传统藏戏队的现状

藏戏队（班）名称	扎西宾顿巴藏戏队	雅砻扎西雪巴藏戏队	迥巴藏戏队	江嘎儿藏戏队	湘巴藏戏队	觉木隆藏戏艺术团
剧种	白面具	白面具	蓝面具	蓝面具	蓝面具	蓝面具
流派	宾顿巴派	扎西雪巴派	迥巴派	江嘎儿派	湘巴派	觉木隆派
成立时间	约15世纪初	约15世纪	约15世纪中叶	约18世纪	约18世纪末	19世纪末
今所属地区	山南地区琼结县	山南地区乃东县	日喀则地区昂仁县	日喀则地区仁布县	日喀则地区南木林县	拉萨市堆龙德庆县
戏班现有人数及来源	20人，主要来自琼结县宾顿巴村	22人，主要来自昌珠镇扎西曲登村	26人，主要来自日吾齐乡	25人，主要来自仁布乡江嘎村	33人，主要来自南木林县多确乡	32人，主要来源乃琼镇贾热村
国家级流派传承人	嘎玛次仁，64岁；白梅，42岁	尼玛次仁，38岁；次仁旺堆，36岁	朗杰次仁，61岁	次仁，83岁	次仁多吉，62岁	大次旦多吉，73岁；丹达，67岁
每年演出场次	10多场	10多场	10多场	10多场	10多场	50多场

续上表

藏戏队（班）名称	扎西宾顿巴藏戏队	雅砻扎西雪巴藏戏队	迥巴藏戏队	江嘎儿藏戏队	湘巴藏戏队	觉木隆藏戏艺术团
演出时间	藏历年、望果节、寺院节日佛事活动	藏历年、望果节、寺院节日佛事活动	雪顿节、寺院节日佛事活动、珠峰文化节	雪顿节、寺院节日佛事活动、珠峰文化节	雪顿节、寺院节日佛事活动、珠峰文化节	雪顿节、望果节、寺院节日佛事活动
演出剧目	《诺桑王子》	《诺桑王子》《卓娃桑姆》	《顿月顿珠》《诺桑王子》《朗萨雯蚌》	《诺桑王子》《朗萨雯蚌》《文成公主》	《智美更登》《文成公主》	《卓娃桑姆》《苏吉尼玛》《白玛文巴》《智美更登》
演出戏金	不收戏金	不收戏金	不收戏金	不收戏金	不收戏金	3000元左右
每年经费来源	①国家非遗保护经费；②国家级传承人每人补助10000元	①国家非遗保护经费；②国家级传承人每人补助10000元	①国家非遗保护经费；②国家级传承人每人补助10000元	①国家非遗保护经费；②国家级传承人每人补助10000元	①国家非遗保护经费；②国家级传承人每人补助10000元	①国家非遗保护经费；②国家级传承人每人补助10000元；③戏金收入
每年经费支出	①服装和道具更新；②误工补贴：排练没有，演出每人每天补贴50元（2012年以后为80元）	①服装和道具更新；②误工补贴：排练每人每天40元；演出每人每天50元（2012年以后为80元）	①服装和道具更新；②误工补贴：排练每人每天40元；演出每人每天50元（2012年以后为80元）	①服装和道具更新；②误工补贴：排练每人每天40元；演出每人每天50元（2012年以后为80元）	①服装和道具更新；②误工补贴：排练每人每天40元；演出每人每天50元（2012年以后为80元）	①服装和道具更新；②误工补贴：排练每人每天30元；演出每人每天50元（2012年以后为80元）
备注	2011年8月4日；2013年8月14日上午在村委会采访白梅	2011年8月5日；2013年8月14日下午在尼玛次仁家采访	2011年8月8日；2013年8月22日下午在日吾齐乡政府采访朗杰次仁	2011年8月13日上午在达热瓦林卡采访拉多；2013年8月24日在拉多家	2011年8月12日上午在达热瓦林卡采访次仁多吉；2013年8月17日在次仁多吉家	2011年8月29日上午在琼达团长家采访；2013年8月19日在琼达家采访

附录4　迥巴藏戏班传承谱系表①

传承谱系	姓名	性别	出生年月	文化程度	传承方式	学艺时间	居住地址
创始人	汤东杰布	男	1385年	不详	师传	不详	昂仁县多白乡仁青顶村
第一代	巴桑	男	不详	不详	师传	不详	日吾齐人
第二代	布扎巴	男	不详	不详	师传	不详	日吾齐人
第三代	洛桑	男	不详	不详	师传	不详	日吾齐人
第四代	贡嘎	男	不详	不详	师传	不详	日吾齐人
第五代	普布	男	不详	不详	师传	不详	日吾齐人
第六代	拉巴	男	不详	不详	师传	不详	日吾齐人
第七代	多吉	男	不详	不详	师传	不详	日吾齐人
第八代	杰布	男	不详	不详	师传	不详	日吾齐人
第九代	洛桑	男	不详	不详	师传	不详	日吾齐人
第十代	朗杰次仁	男	不详	小学	师传	1958	日吾齐人

附录5　湘巴藏戏班传承谱系表②

传承谱系	姓名	性别	出生年月	文化程度	传承方式	学艺时间	居住地址
第一代	多吉	男	不详	私塾	师承	不详	南木林县多确乡山巴村
第二代	次多	男	1948？1952	私塾	师承	10年	南木林县多确乡聂木村六村

附录6　西藏藏戏田野调查简明列表

时间	地点	调查内容	调查成果
2010年8月10日	拉萨市宗角禄康公园	询问尼木藏戏队的情况并观看演出《卓娃桑姆》	①了解尼木藏戏队的情况；②摄录尼木藏戏队《卓娃桑姆》
2010年8月11日	拉萨市罗布林卡	观看那嘎藏戏队演出《文成公主》	摄录那嘎藏戏队演出剧目《文成公主》
2010年8月12日	拉萨市罗布林卡	观看措麦藏戏队演出《白玛文巴》	摄录措麦藏戏队演出剧目《白玛文巴》

① 本表来源于日喀则地区文化局日喀则地区非物质文化遗产办内部资料《后藏风物》，第113页。
② 本表来源于日喀则地区文化局日喀则地区非物质文化遗产办内部资料《后藏风物》，第126页。

续上表

时间	地点	调查内容	调查成果
2010年8月13日	拉萨市罗布林卡	观看觉木隆藏戏队演出《智美更登》	摄录觉木隆藏戏队演出《智美更登》
2010年8月15日	拉萨市喜马拉雅饭店雪拉姆藏戏演出厅	采访边巴斯暖团长并询问雪民间藏戏艺术团的基本情况	①了解雪民间藏戏艺术团的基本情况；②拍摄雪民间藏戏艺术团的排练演出厅和服装保管室
2010年8月20日	拉萨市娘热路老袁招待所	采访米玛团长并询问娘热民间艺术戏团的基本情况	①了解娘热民间艺术团的基本构成情况；②拍摄娘热民间艺术团的排练室和服装保管室
2010年8月26日上午	堆龙德庆县马乡措麦村委会	采访戏师拉巴次仁并询问措麦村藏戏队的基本情况	①了解措麦藏戏队的基本情况；②拍摄措麦村藏戏服饰保管场所
2010年8月26日下午	堆龙德庆县马乡马村村委会	采访戏师群多并询问马村藏戏队的基本情况	①了解马村藏戏队的基本情况；②拍摄马村藏戏服饰保管照片
2010年8月27日上午	堆龙德庆县古荣乡那嘎村旧委会	采访戏师安多并询问那嘎村藏戏队的基本情况	①了解那嘎村藏戏队的基本情况；②拍摄那嘎村藏戏服饰保管场所
2010年8月27日上午	堆龙德庆县东嘎镇嘎东藏戏团饭馆	采访赤列多吉队长并询问嘎东藏戏队的基本情况	①了解嘎东藏戏队的基本情况；②拍摄东嘎镇藏戏的演出场所
2010年8月29日	拉萨市堆龙德庆县乃琼镇	采访琼达团长询问觉木隆藏戏队的基本情况	①了解觉木隆藏戏队的基本情况；②拍摄觉木隆藏戏服饰保管场所
2010年9月1日上午	山南地区泽当镇乃东居委会	采访巴桑团长并询问乃东藏戏队的基本情况	①了解乃东藏戏队的基本情况；②拍摄乃东藏戏服饰保管场所
2010年9月1日上午	山南地区泽当镇泽当居委会	采访郎桑团长并询问泽当藏戏队的基本情况	①了解泽当镇藏戏队的基本情况；②拍摄泽当镇藏戏队排练场所
2010年9月2日上午	山南地区琼结镇雪村卓嘎家	采访卓嘎队长并询问雪阿佳拉姆藏戏队的基本情况	①了解雪阿佳拉姆藏戏队的现状；②询问雪阿佳拉姆藏戏队停演原因

续上表

时间	地点	调查内容	调查成果
2011年7月20日	甘肃夏河县	拜访甘肃藏学研究所	①了解甘肃藏戏的有关情况；②获赠《安多研究》《话说藏戏》等期刊、书籍
2011年7月21日至7月23日	甘肃夏河县拉卜楞寺	在拉卜楞寺调研	①了解拉卜楞寺的历史及现状；②了解南木特藏戏的有关情况
2011年7月24日至7月28日	青海黄南藏族自治州	在隆务寺等地调研	①了解隆务寺历史及隆务寺藏戏的有关情况；②了解黄南藏戏的有关情况
2011年8月4日上午	山南地区琼结县宾顿巴村	采访宾顿巴国家级传承人白梅并询问宾顿巴的基本情况	①了解宾顿巴藏戏队的基本情况；②拍摄宾顿巴在琼结县藏戏服饰保管场所
2011年8月5日下午	山南地区乃东县昌珠镇	采访扎西雪巴国家级传承人尼玛次仁并询问藏戏队的基本情况	①了解扎西雪巴基本情况；②拍摄扎西雪巴服饰、国家传承人奖杯、证书等
2011年8月8日	日喀则地区昂仁县日吾齐乡乡政府	询问迥巴国家级传承人朗杰次仁并询问藏戏队的基本情况	①了解迥巴藏戏队的基本情况；②拍摄迥巴藏戏队成员照片
2011年8月9日	日喀则地区昂仁县秋窝乡乡政府	询问秋窝乡藏戏队的基本情况并拍摄其藏戏《顿月顿珠》演出片段	①了解秋窝乡藏戏队的基本情况；②拍摄藏戏《顿月顿珠》演出片段
2011年8月10日	日喀则地区达热瓦林卡	拍摄迥巴藏戏队演出藏戏《朗萨雯蚌》	①拍摄迥巴藏戏队服饰照片；②拍摄迥巴藏戏队演出藏戏《朗萨雯蚌》
2011年8月11日	日喀则地区达热瓦林卡	拍摄秋窝乡藏戏队在珠峰文化节演出藏戏《顿月顿珠》	拍摄藏戏《顿月顿珠》
2011年8月12日	日喀则地区达热瓦林卡	询问湘巴国家级传承人次多湘巴藏戏队的基本情况并拍摄其藏戏《顿月顿珠》	①了解湘巴藏戏队基本情况；②拍摄藏戏《顿月顿珠》
2011年8月13日	日喀则地区达热瓦林卡	询问江嘎儿国家级传承人次仁江嘎儿藏戏队的基本情况并拍摄其藏戏《诺桑王子》	①了解江嘎儿藏戏队基本情况；②拍摄藏戏《诺桑王子》

续上表

时间	地点	调查内容	调查成果
2011年8月15日上午	拉萨市娘热路老袁招待所	采访米玛团长并询问娘热民间艺术戏团管理制度等情况	①了解娘热民间艺术团的管理制度；②拍摄娘热民间艺术团服装保管室
2011年8月17日	拉萨市堆龙德庆县柳梧村村委会	随米玛团长到柳梧村村委会观看娘热民间艺术戏团到本村的望果节演出	①向普布顿珠书记了解有关柳梧村的情况和望果节藏戏演出；②拍摄娘热民间艺术团演出藏戏《朗萨雯蚌》及民间歌舞等
2011年8月20日	拉萨市藏剧团副团长办公室	采访马学工副团长并询问藏剧团的基本情况	①了解藏剧团的基本情况、演员培养等问题②拍摄藏剧团演出厅、排练厅等
2011年8月22日	拉萨市藏剧团普尔琼办公室	采访编剧普尔琼了解其新编剧目《朵雄的春天》和《金色家园》	①获赠《朵雄的春天》剧本；②获赠《朵雄的春天》部分剧照
2011年8月27日	拉萨市堆龙德庆县柳马乡扎木村村委会	随藏剧团到扎木村村委会观看望果节下乡演出《卓娃桑姆》	①了解藏剧团望果节藏戏演出；②拍摄藏剧团演出藏戏《卓娃桑姆》及民间歌舞等
2012年8月6日	日喀则南木林多确乡文化站	拍摄湘巴藏戏队演出藏戏《文成公主》	拍摄湘巴演出《文成公主》录像和剧照
2012年8月10日	拉萨市堆龙德庆县乃琼镇	拍摄觉木隆藏戏队演出藏戏《苏吉尼玛》	拍摄觉木隆演出《苏吉尼玛》录像和剧照
2012年8月11日	拉萨市娘热路老袁招待所	拍摄娘热藏戏队演出藏戏《白玛文巴》	拍摄娘热演出《白玛文巴》录像和剧照
2012年8月12日	拉萨市喜马拉雅饭店雪拉姆藏戏演出厅	拍摄雪拉姆演出藏戏《智美更登》	拍摄雪拉姆演出《智美更登》录像和剧照
2013年8月6日	拉萨罗布林卡	录摄藏剧团改编剧目《朗萨雯蚌》	拍摄藏剧团广场演出《朗萨雯蚌》录像和剧照

续上表

时间	地点	调查内容	调查成果
2013年8月7日	自治区藏剧团	①参观藏剧团《中国藏戏艺术展厅》；②录摄藏剧团改编剧目《白玛文巴》	①拍摄展厅中有关藏戏历史、藏剧团获奖证书等资料；②拍摄舞台演出录像和剧照
2013年8月10日	拉萨宗角禄康公园	录摄阿里科加藏戏队《智美更登》	①录摄表演剧目；②了解藏戏队的基本情况
2013年8月13日	自治区群艺馆	拍摄西藏面具展	拍摄部分藏戏面具
2013年8月14日上午	山南地区琼结县宾顿巴村	采访宾顿巴国家级传承人白梅并询问宾顿巴现在的情况	①了解宾顿巴藏戏队现在的情况；②拍摄宾顿巴藏戏服饰保管场所
2013年8月14日下午	山南地区乃东县昌珠镇	采访扎西雪巴国家级传承人尼玛次仁藏戏队现在的情况	①了解扎西雪巴现在的情况；②拍摄扎西雪巴藏戏艺术传承基地
2013年8月15日	区文联家属院	咨询西藏有关藏戏壁画的分布情况	观看和咨询张鹰老师拍摄的龙王潭等地藏戏壁画
2013年8月15日	民族艺术馆	观看雪巴拉姆藏戏团演出	①录摄《喜马拉雅》演出；②了解雪巴拉姆藏戏演出情况；③补充完善雪巴拉姆戏师传承谱系
2013年8月16日	娘热艺术团驻地	了解娘热艺术团的现状与演出	①了解娘热艺术团现状；②购买娘热艺术团八大藏戏演出光盘；③补充完善娘热戏师传承谱系
2013年8月17日	群艺馆家属区	采访西藏面具制作传承人加央益西老师	①了解藏戏面具制作工艺；②拍摄部分藏戏面具。
2013年8月18日	西藏大学	采访艺术学院米玛副院长和舞蹈系副主任江东老师	①了解西藏大学艺术学院舞蹈系藏戏演员培养和毕业的分配情况；②拍摄和复印其培养计划和教学大纲；③观摩和拍摄学生藏戏舞蹈课程；④获赠强巴曲杰先生和次仁朗杰著《西藏传统戏剧——阿吉拉姆艺术研究》一书。

续上表

时间	地点	调查内容	调查成果
2013年8月19日上午	藏戏服饰加工厂	采访藏戏服饰制作师傅桑点	①了解藏戏服饰制作工艺；②拍摄部分藏戏服饰。
2013年8月19日下午	拉萨市堆龙德庆县乃琼镇琼达家	采访琼达团长询问觉木隆藏戏队现在的情况	①了解觉木隆藏戏队现在情况；②拍摄觉木隆新建藏戏艺术传承中心
2013年8月20日	拉萨市民族艺术馆	采访雪巴拉姆藏戏团斯暖团长	①了解雪巴拉姆现状和藏戏演出情况；②补充完善雪巴拉姆藏戏团戏师传承谱系；③获赠雪巴拉姆藏戏团本团资料《雪巴拉姆藏戏团的历史及基本情况》。
2013年8月22日	日喀则地区昂仁县日吾齐乡政府	采访迥巴国家级传承人朗杰次仁并询问藏戏队现在的情况	①了解迥巴藏戏队现在情况；②拍摄迥巴藏戏队服饰等照片
2013年8月24日	日喀则地区仁布县江嘎儿村次仁家	询问江嘎儿国家级传承人次仁江嘎儿藏戏队现在的情况	①了解江嘎儿藏戏队现在基本情况；②拍摄江嘎儿藏戏队荣誉证书等
2014年8月27日	自治区藏剧团驻地	咨询普尔琼新编剧目《金色家园》	了解《金色家园》的有关情况
2014年8月29日上午	自治区藏剧团驻地	咨询藏剧团副团长班典旺久目前藏剧团人员构成等的情况	了解藏剧团目前人员构成等情况
2014年8月29日下午	自治区藏剧团驻地	咨询藏戏鼓、钹伴奏的情况	了解藏戏鼓、钹伴奏的情况

参考文献

一、古籍方志集成类

[1] （后晋）刘昫. 旧唐书[M]. 北京：中华书局，1975.

[2] （宋）王钦若等. 册府元龟[M]. [M]. 北京：中华书局，1960.

[3] （宋）欧阳修，宋祁. 新唐书[M]. 北京：中华书局，1975.

[4] （宋）吴自牧. 梦粱录[M]. 杭州：浙江人民出版社，1986.

[5] （明）刘若愚. 酌中志[M]. 明代笔记小说大观（四）[C]. 上海：上海古籍出版社，2005.

[6] （明）宋濂等. 元史卷四·世祖本纪[M]. 北京：中华书局，1976.

[7] （清）福格. 听雨丛谈[M]. 北京：中华书局，1997.

[8] （清）董诰等. 全唐文[M]. 北京：中华书局，1983.

[9] （清）彭定求等. 全唐诗[M]. 上海：上海古籍出版社，1986.

[10] （清）吴振棫. 养吉斋丛录[M]. 北京：中华书局，2005.

[11] 中国戏曲研究院. 中国古典戏曲论著集成[M]. 北京：中国戏剧出版社，1959.

[12] 《西藏研究》编辑部. 西藏志·卫藏通志[M]. 拉萨：西藏人民出版社，1982.

[13] 西藏自治区文物管理委员会、四川大学历史学. 昌都卡若[M]. 北京：文物出版社，1985.

[14] 西藏自治区文物管理委员会. 拉萨文物志[M]. 1985.

[15] 任继愈. 宗教词典[M]. 上海：上海辞书出版社，1985.

[16] 刘志群. 中国戏曲志·西藏卷[M]. 北京：文化艺术出版社，1993.

[17] 索朗旺堆. 阿里地区文物志[M]. 拉萨：西藏人民出版社，1993.

［18］席明真. 中国戏曲志·四川卷［M］. 北京：中国 ISBN 中心，1995.
［19］乔滋，金行健. 中国戏曲志·甘肃卷［M］. 北京：中国 ISBN 中心，1995.
［20］陈秉智. 中国戏曲志·青海卷［M］. 北京：中国 ISBN 中心，1998.
［21］中国社会科学院考古研究所，西藏自治区文物局. 西藏曲贡［M］. 北京：中国大百科全书出版社，1999.
［22］吕大吉，何耀华. 中国各民族原始宗教资料集成［M］. 北京：中国社会科学出版社，1999.
［23］陈家琎. 西藏地方志资料集成第一集［M］. 北京：中国藏学出版社，1999.
［24］丹增次仁. 中国民族民间舞蹈集成·西藏卷［M］. 北京：中国 ISBN 中心，2000.
［25］白曲. 中国曲艺音乐集成·西藏卷［M］. 北京：中国 ISBN 中心，2007.

二、国内戏曲著作（按出版时间顺序排列）
［1］曲六乙. 中国少数民族戏剧［M］. 北京：作家出版社，1964.
［2］王尧. 藏剧故事集［M］. 拉萨：西藏人民出版社，1980.
［3］苏国荣. 戏曲美学［M］. 北京：文化艺术出版社，1999.
［4］刘志群主编. 中国藏戏艺术［M］. 北京：京华出版社，拉萨：西藏人民出版社，1999.
［5］刘凯. 藏戏与乡人傩新识［M］. 北京：中国戏剧出版社，1999.
［6］刘志群. 藏戏与藏俗［M］. 石家庄：河北少年儿童出版社，西藏人民出版社，2000.
［7］王国维. 王国维文学论著三种［M］. 北京：商务印书馆，2001.
［8］李强，柯琳. 民族戏剧学［M］. 北京：民族出版社，2003.
［9］廖奔，刘彦君. 中国戏曲发展史［M］. 太原：山西教育出版社，2003.
［10］宋俊华. 中国古代戏剧服饰研究［M］. 广州：广东高等教育出版社，2003.
［11］康保成. 中国古代戏剧形态与佛教［M］. 上海：东方出版中心，2004.
［12］李云，周泉根. 藏戏［M］. 杭州：浙江人民出版社，2005.
［13］周贻白. 中国戏剧史长编［M］. 上海：上海世纪出版集团，上海书店出版社，2007.
［14］曹娅丽. 青海黄南藏戏［M］. 北京：文化艺术出版社，2007.
［15］黄天骥，康保成. 中国古代戏剧形态研究［M］. 郑州：河南人民出版

社，2009.

［16］张鹰. 藏戏歌舞［M］. 上海：上海人民出版社，2009.

［17］曹娅丽. 青海藏戏艺术［M］. 北京：民族出版社，2009.

［18］刘志群. 中国藏戏史［M］. 拉萨：西藏人民出版社，2009.

［19］西藏自治区藏剧团建团50周年内部资料《古树荣发，花团锦簇》，2010.

［20］谢真元. 藏戏文化与汉族戏曲文化之比较研究［M］. 拉萨：天津社会科学出版社，2012.

［21］强巴曲杰，次仁朗杰. 西藏传统戏剧——阿吉拉姆艺术研究［M］. 北京：中国藏学出版社，2012.

三、国内文化著作（按出版时间顺序排列）

［1］陶长松. 藏事论文选［M］. 拉萨：西藏人民出版社，1985.

［2］达仓宗巴·班觉桑布. 汉藏史集［M］. 陈庆英，译. 拉萨：西藏人民出版社，1986.

［3］殷乃德. 西藏见闻实录［M］. 长春：东北师范大学出版社，1986.

［4］久·米庞嘉措. 国王修身论［M］. 耿予方，译. 拉萨：西藏人民出版社，1987.

［5］赵宗福. 历代咏藏诗选［M］. 拉萨：西藏人民出版社，1987.

［6］丹珠昂奔. 佛教与藏族文学［M］. 北京：中央民族学院出版社，1988.

［7］佟锦华，黄布凡，译著. 拔协［M］. 成都：四川民族出版社，1990.

［8］西藏社会科学院西藏学汉文文献编辑室. 使藏纪程 拉萨见闻 西藏纪要［C］. 北京：全国图书馆文献缩微印复制中心，1991.

［9］石硕. 西藏文明东向发展史［M］. 成都：四川人民出版社，1994.

［10］马学良等. 藏族文学史［M］. 成都：四川民族出版社，1994.

［11］王森. 西藏佛教发展史［M］. 北京：中国社会科学出版社，1997.

［12］郭净. 西藏山南扎囊县桑耶寺多德大典［M］. 台北：财团法人施合郑氏民俗文化基金会，1997.

［13］廖东凡. 雪域西藏风情录［M］. 拉萨：西藏人民出版社，1998.

［14］钟敬文. 民俗学概论［M］. 上海：上海文艺出版社，1998.

［15］郭净. 心灵的面具——藏密仪式表演的实地考察［M］. 上海：上海三联书店，1998.

［16］周锡银，望潮. 藏族原始宗教［M］. 成都：四川人民出版社，1999.

［17］于乃昌. 西藏审美文化［M］. 拉萨：西藏人民出版，1999.

[18] 才让. 藏传佛教信仰与民俗[M]. 北京：民族出版社出版，1999.

[19] 阿旺格桑. 藏族装饰图案艺术[M]. 拉萨：西藏人民出版社，南昌：江西美术出版社，1999年.

[20] 嘉雍群培. 藏族文化艺[M]. 北京：中央民族大学出版社，2000.

[21] 土观·罗桑却吉尼玛著. 土观宗派源流[M]. 刘立千，译注. 北京：民族出版社，2000.

[22] 旦珠昂奔. 藏族文化发展史[M]. 兰州：甘肃教育出版社，2001.

[23] 索南坚赞. 西藏王统记[M]. 刘立千，译注. 北京：民族出版社，2001.

[24] 五世达赖喇嘛著，刘立千，译注. 西藏王臣记[M]. 北京：民族出版社，2001.

[25] 蔡巴·贡嘎多吉. 红史[M]. 陈庆英，周润年，译. 拉萨：西藏人民出版社，2002.

[26] 班钦索南查巴. 新红史[M]. 黄颢，译. 拉萨：西藏人民出版社，2002.

[27] 久米德庆. 汤东杰布传[M]. 德庆卓嘎，张学仁，译. 拉萨：西藏人民出版社，1987.

[28] 中国藏族服饰编委会. 中国藏族服饰（大型画册）[M]. 北京：北京出版社，拉萨：西藏人民出版，2002.

[29] 宗者拉杰. 中国藏族文化艺术彩绘大观图说明镜（汉文版）[M]. 北京：民族出版社，2002.

[30] 廓诺·迅鲁伯. 青史[M]. 郭和卿，译. 拉萨：西藏人民出版社，2003.

[31] 刘文英，曹田玉. 梦与中国文化[M]. 北京：人民出版社，2003.

[32] 杨清凡. 藏族服饰史[M]. 西宁：青海人民出版社，2003.

[33] 仓央嘉措. 六世达赖仓央嘉措情歌及秘史[M]. 于道泉，王沂暖，等，译. 拉萨：西藏人民出版社，2003.

[34] 恰白·次旦平措，诺章·吴坚，平措次仁. 西藏通史[M]. 陈庆英，格桑益西，何宗英，许德存，译. 拉萨：西藏古籍出版社，2004.

[35] 乔根锁. 西藏的文化与宗教哲学[M]. 北京：高等教育出版社，2004.

[36] 张志刚. 宗教研究指要[M]. 北京：北京大学出版社，2005.

[37] 索次. 藏族说唱艺术[M]. 拉萨：西藏人民出版社，2006.

[38] 赤烈曲扎. 西藏风土志[M]. 拉萨：西藏人民出版社，2006.

[39] 朱光潜. 悲剧心理学[M]. 合肥：安徽教育出版社，2006.

[40] 杨辉麟. 西藏的艺术[M]. 西宁：青海人民出版社，2007.

[41] 班班多杰. 拈花微笑 藏传佛教哲学境界[M]. 西宁：青海人民出

版，1996.

[42] 杨辉麟. 西藏的雕塑[M]. 西宁：青海人民出版社，2008.

[43] 罗布江村，赵心愚，杨嘉铭. 世界屋脊的面具文化[M]. 成都：四川出版集团，四川民族出版社，2008.

[44] 廖东凡. 节庆四季[M]. 北京：中国藏学出版社，2008.

[45] 平措. 格萨尔的宗教文化研究[M]. 拉萨：西藏人民出版社，2009.

[46] 张鹰主编. 节庆礼仪[M]. 上海：上海人民出版社，2009.

[47] 觉嘎. 西藏传统音乐的结构形态研究[M]. 上海：上海音乐学院出版社，2009.

[48] 任乃强. 任乃强藏学文集[M]. 北京：中国藏学出版社，2009.

[49] 布敦·仁钦珠，蒲文成，译. 布敦佛教史[M]. 兰州：甘肃人民出版社，2009.

[50] 江参等编著. 昌都强巴林寺及历代帕巴拉传略[M]. 扎雅·洛桑普赤，译. 北京：中国藏学出版社，2010.

[51] 卢亚军，译著. 柱间史：松赞干布的遗训[M]. 北京：中国藏学出版社，2010.

[52] 巴卧·祖拉陈瓦，黄颢，周润年，译著. 贤者喜宴[M]. 北京：中央民族大学出版，2010.

[53] 陈立明，曹晓燕. 西藏民俗[M]. 北京：中国藏学出版社，2010.

[54] 萨迦班智达. 萨迦格言[M]. 王尧，译. 北京：当代中国出版社，2012.

四、国外文化著作

[1] 青木文教. 西藏游记[M]. 唐开斌，译. 上海：商务印书馆，1931.

[2] 查理·贝尔. 西藏志[M]. 董之学、傅勤家，译. 上海：商务印书馆，1936.

[3] 查尔斯·贝尔. 十三世达赖喇嘛传[M]. 冯其友，何盛秋，等，译. 拉萨：西藏社会科学院西藏学汉文文献编辑室编印，内部资料，1985.

[4] 亚历山大·达维·耐尔. 古老的西藏面对新生的中国[M]. 李凡斌，张道安，译. 拉萨：西藏学汉文文献编辑室，1986.

[5] 多田等观. 入藏纪行[M]. 钟美珠，译. 许昌：中州古籍出版社，1987.

[6] 勒内·德·内贝斯基·沃杰科维茨. 西藏的神灵和鬼怪[M]. 谢继胜，译. 拉萨：西藏人民出版社，1993.

[7] 石泰安. 西藏史诗与说唱艺人研究[M]. 耿升，译. 拉萨：西藏人民出版

社，1993.

[8] G. 杜齐. 西藏考古[M]. 向红笳，译. 拉萨：西藏人民出版社，2004.

[9] G. 图齐等. 喜马拉雅的人与神[M]. 向红笳，译. 北京：中国藏学出版社，2005.

[10] 罗伯特·比尔. 藏传佛教象征符号与器物图解[M]. 向红笳，译. 北京：中国藏学出版社，2007.

[11] 石泰安. 西藏的文明[M]. 耿昇，译. 北京：中国藏学出版社，2012.

五、期刊论文（按时间顺序排列）

[1] 庄学本. 西藏之戏剧[J]. 边证公论，1941（6）.

[2] 蒋永和. 藏戏在巴安[J]. 康导月刊，1943，5（1）.

[3] 刘志群. 试论藏戏的起源和形成[J]. 戏剧艺术，1981（3）.

[4] 洛桑多吉杰. 谈西藏藏戏艺术[J]. 西藏研究，1984（1）.

[5] 刘志群. 简论藏戏传统剧目的艺术成就. 藏族学术讨论会论文集[C]，拉萨：西藏人民出版社，1984.

[6] 刘志群. 论藏戏的民族形式和风格特色（上、下）[J]. 西藏民族学院学报，1984（4）. 西藏民族学院学报，1985（1）.

[7] 刘志群. 藏戏艺术及其美学特色[J]. 民族艺术，1985（创刊号）.

[8] 星全成. 八大传统藏戏故事梗概[J]. 民族文学研究，1985（1）.

[9] 边多. 还藏戏的本来面目——试论藏戏的起源、发展及其艺术特色[J]. 西藏研究，1986（4）.

[10] 刘志群. 藏戏的基本特征和艺术优势[J]. 艺研动态，1986（1）.

[11] 刘志群. 我国藏剧面具艺术探讨[J]. 艺研动态，1986（2）.

[12] 胡金安. 对藏戏声乐的一点浅见[J]. 艺研动态，1986（2）.

[13] 刘志群. 论探我国藏戏艺术的起源萌芽期[J]. 艺研动态，1987（1）.

[14] 曲六乙. 关于藏戏研究的几个问题[J]. 艺研动态，1987（3）.

[15] 刘凯. 对"藏戏"的重新认识和思考——"藏戏"名称规范化刍议[J]. 艺研动态，1987（6）.

[16] 王俭美. 藏戏无悲剧心理成因论[J]. 民族文学研究，1988（1）.

[17] 姚宝瑄，谢真元，贡布. 藏戏——东方戏剧的活化石[J]. 民族文学研究，1988（1）.

[18] 洛桑多吉著，居安理，译. 试论藏戏脸谱——"巴"[J]. 西藏研究，1988（1）.

[19] 刘志群. 我对藏戏剧种的观点——亦与刘凯同志商榷[J]. 西藏艺术研究, 1988（2）.

[20] 刘凯. 从藏戏名称的规范到藏戏剧种的划分——兼答刘志群同志的商榷[J]. 西藏艺术研究, 1988（2）.

[21] 张平. 对当代藏戏现状的思考[J]. 西藏艺术研究, 1988（3）.

[22] 卢光. 论卫藏地区藏戏音乐[J]. 中央音乐学院学报, 1988（4）.

[23] 刘志群. 藏戏系统剧种论探[J]. 西藏研究, 1988（4）.

[24] 姚宝瑄, 谢真元. 藏戏的起源及其时空艺术特征新论[J]. 西藏研究, 1989（1）.

[25] 刘志群. 略述解放后我国藏戏艺术成就[J]. 西藏艺术研究, 1989（2）.

[26] 刘凯. 浅论藏戏剧种系统的形成、发展及其特征[J]. 西藏艺术研究, 1989（4）.

[27] 刘志群. 一个藏戏系统和诸多剧种流派[J]. 西藏艺术研究, 1989（4）.

[28] 张昌富. 嘉绒藏戏及其特色[J]. 西藏艺术研究, 1990（2）.

[29] 刘志群. 西藏傩面具和藏戏面具纵横观[J]. 西藏艺术研究, 1991（1）.

[30] 刘凯. 藏戏剧种研究的提出、分歧与弥合[J]. 西藏艺术研究, 1991（1）.

[31] 边多. 论藏戏艺术与藏族民间文化艺术的历史渊源关系[J]. 西藏艺术研究, 1991（4）.

[32] 霍康·索朗边巴. 八大藏戏之渊源明镜[J]. 西藏艺术研究, 1992（2）.

[33] 华尔丹. 嘉绒藏戏的发展沿革[J]. 张昌富, 译. 西藏艺术研究, 1992（2）.

[34] 索代. 谈拉卜楞南木特藏戏的特点[J]. 西藏艺术研究 1995（1）.

[35] 张昌富. 浅谈嘉绒传统藏戏中的小剧目[J]. 西藏艺术研究, 1995（2）.

[36] 曹娅丽. 黄南藏戏的审美风格[J]. 青海民族学院学报, 1998（1）.

[37] 周锡银, 望潮. 《格萨尔王传》与藏族原始烟祭[J]. 青海社会科学, 1998（2）.

[38] 马达学. 青海民间藏戏面具艺术[J]. 青海民族学院学报, 1998（3）.

[39] 黄天骥. 元剧的"杂"及其审美特征[J]. 文学遗产, 1998（3）.

[40] 刘志群. 西藏民族戏曲的表演艺术[J]. 西藏艺术研究, 1999（2）.

[41] 黎羌. 藏文佛学典籍与藏戏探源[J]. 佛学研究, 2002（增刊）.

[42] 康保成. 藏戏传统剧目的佛教渊源新证[J]. 中山大学学报, 2002（3）.

[43] 康保成. 羌姆角色扮演的象征意义及其与藏戏的关系[J]. 民族艺术, 2003（4）.

［44］丹增次仁．藏戏改革的思考［J］．西藏艺术研究，2003（4）．

［45］徐睿，胡冰霜，秦伟．浅谈藏戏的群体整合功能［J］．西藏研究，2003（2）．

［46］何玉人．藏戏剧作的审美风格［J］．西藏艺术研究，2003（4）．

［47］普布仓决．论藏戏表现形态的独特性［J］．西藏研究，2004（1）．

［48］曹娅丽．试论藏戏中蕴含的悲喜剧因素——浅析青海黄南藏戏中悲喜剧特征［J］．西藏艺术研究，2005（2）．

［49］刘志群．藏戏及其面具艺术辉彩［J］．中国西藏，2005（3）．

［50］刘志群．藏戏与汉族戏曲的比较研究［J］．中国藏学，2006（1）．

［51］刘志群．我国藏戏与西方戏剧的比较研究［J］．西藏艺术研究，2006（4）．

［52］曹娅丽．青海黄南藏戏的改革的提高与文人的参与［J］．西藏艺术研究，2006（4）．

［53］邢莉．藏戏与藏族的民间信仰［J］．青海民族学院学报（社会科学版），2006（4）．

［54］刘志群．中国藏戏与印度梵剧的比较研究［J］．西藏艺术研究，2007（1）．

［55］曹娅丽．"格萨尔藏戏"：一种奇特的文化现象——说唱戏剧性形态及其演剧情形的描述［J］．民间文化论坛，2007（2）．

［56］张国龙，谢真元．试论藏戏《文成公主》与元杂剧《汉宫秋》异质的文化心态，民族文学研究，2008（1）．

［57］刘志群．我国青海藏戏在现当代的重新崛起和发展繁荣［J］．西藏艺术研究，2008（2）．

［58］周贵．藏戏面具与傩堂戏面具之比较［J］．咸宁学院学报，2008（4）．

［59］杨嘉铭，杨环．藏戏及其面具新探［J］．西南民族大学学报（人文社科版），2008（4）．

［60］彭砚淼．传统藏戏情节的故事形态学分析［J］．戏剧文学，2008（4）．

［61］谢真元．以善为美：藏、汉戏曲共同的审美理想［J］．济宁学院学报，2009（2）．

［62］谢真元．南戏《白兔记》与藏戏《朗萨雯蚌》主人公悲剧命运比较［J］．重庆师范大学学报（哲学社会科学版），2009（1）．

［63］刘志群．我国四川藏戏在现当代的重新崛起和发展繁荣［J］．西藏艺术研究．2009（2）．

［64］邱棣，方小伍．浅析非物质文化遗产藏戏的保护与传承［J］．四川烹饪高等专科学校学报，2009（3）．

[65] 措吉. 甘德县"德尔文部落"煨桑仪式的田野考察[J]. 西藏大学学报（社会科学版），2011（3）.

[66] 桑吉东智. 从仪式到艺术：以"雄"为核心的阿吉拉姆[J]. 中国藏学，2012（2）.

六、硕士、博士藏戏毕业论文

[1] 普布昌居. 论传统藏戏表现形态的宗教性和世俗性[D]. 福州：福建师范大学，2002.

[2] 陈怡琳. 藏戏近几十年的变迁——以西藏自治区藏剧团为例[D]. 北京：中央民族大学，2004.

[3] 桑吉东智. 论安多藏戏的发展状况与文化特点——以甘肃地区的"南木特"戏为例[D]. 北京：中央民族大学，2004.

[4] 桑吉东智. 乡民与戏剧：西藏的阿吉拉姆及其艺人研究[D]. 北京：中央民族大学，2012.

[5] 高翔. 觉木隆职业藏戏及唱腔音乐研究——以西藏藏剧团为例[D]. 北京：中央民族大学，2012.

后　记

　　我主持的 2011 年国家社科基金重点项目的结项成果《西藏藏戏形态研究》一书即将由中山大学出版社付梓出版，欣喜之余，思绪万千，感慨良多。

　　攻读博士学位前，我在西藏民族大学已工作多年，教学和科研都以中国古代文学为主，接触藏族文化不多，对藏戏更是知之甚少。2009 年秋，我负笈南下到中山大学康乐园求学，有幸成为宋俊华教授的第一名博士生。由于我来自西藏高校，先生建议我从事藏族戏剧研究。此后，我便与藏族文化结缘，开始走上藏戏研究之路。

　　2011 年，先生鼓励我以博士论文选题为基础申报国家社会科学基金项目。同年 6 月，国家社科基金项目评审结果公示，我申报的项目不仅榜上有名，而且出人意料地被立项为国家社科基金重点项目。四年来，在基金项目资助下，我多次到西藏各地对藏戏进行田野考察并搜集到大量的第一手资料，为博士论文和课题的顺利完成奠定了扎实的基础。

　　从 2009 年开始，我连续六年到西藏的拉萨、山南和日喀则等地的藏戏班反复调研，并到甘肃、青海等地考察藏戏。回想起田野调查期间所经历的诸多事情，酸甜苦辣一齐涌上心头：长时间独处异地的思家念亲，偶有意外收获时的惊喜若狂，碌碌无功返回后的黯然神伤，家父生病离世时的几近崩溃……幸有亲朋师友帮助，才使我顺利完成博士论文及课题研究。在此，我对他们表示衷心的感谢。

　　感谢我的导师宋俊华教授。先生治学严谨、视野开阔。博士论文开题前，先生和我商议以西藏藏戏作为具体选题，确定了我未来的学术研究方向。在撰写博士学位论文期间，先生多次对论文的框架结构、写作内容和文字表述进行具体指导，花费心血无数。由于我天资愚钝，接触藏族文化时间较短，始终没能达到先生期望，有失先生厚爱。先生不但在学业上谆谆教导，而且在生活方面也是关心备至。当先生得知家父病重住院，便立刻同意我的延期答辩请求，并亲自打电话询问是否需要他在西安找名

医来给家父治疗，令我备受感动。先生之恩，无以回报，唯有一直继续努力，方能不负恩师厚望。

感谢黄天骥教授。每次遇见老先生，先生总是询问我论文进展情况并热情鼓励。先生教诲之恩，终生难忘。感谢康保成教授和师母李树玲女士。先生在论文内容写作方面提出了宝贵的修改意见。师母李树玲女士在陪先生台湾讲学期间，专门到台湾"国家图书馆"帮助我复印与藏戏有关的硕士学位论文并委托黄仕忠教授从台湾带回广州。感谢欧阳光教授、黄仕忠教授以及广州大学的刘小明教授、华南师范大学的左鹏军教授。他们在博士学位论文答辩中提出的修改建议，为书稿的进一步完善奠定了基础。

感谢藏戏研究专家刘志群先生。老先生学识渊博、酷爱藏戏，多项成果填补了藏戏研究的空白。先生于我恩惠多矣，不但给我提供藏戏研究资料，而且为我引荐藏戏各方面人员，同时对书稿内容精心指导。当我打电话告诉先生想请他为本书作序时，先生欣然答应。先生提携之恩，永远铭刻在心。

我先后六次赴藏调研，曾经得到西藏自治区党校校长石俊华先生、拉孜县委书记顾耀明先生、《拉萨晚报》副主编张少敏先生等领导的支持帮助。石俊华先生引荐我到自治区文化厅、图书馆等多家单位搜集资料。张少敏先生是我的大学同学，他帮我安排车辆，设计路线，工作之余陪同我一起调研。顾耀明先生引荐我认识各流派藏戏队所在县的援藏干部周耕、王建军和于海波等领导，考察中也得到他们的无私援助。此外，西藏自治区图书馆馆长玉珍、文化厅非遗处处长吉吉、西藏自治区群艺馆阿旺副馆长、藏剧团团长大次仁顿珠、副团长马学工、编剧普尔琼、国家一级画家张鹰、西藏大学艺术学院副院长米玛、舞蹈系主任江东、自治区群艺馆副馆长阿旺丹增等领导也都给予我很多帮助。我的好友李明文、李芳利夫妇和阙成平、王继侠夫妇在拉萨给我以家人般的关心和照顾。继侠女士强忍晕车的痛苦，多次陪伴我走街串巷、奔波四方考察。在此，对在西藏调研期间曾帮助我的所有人表示深深的谢意。

感谢西藏民族大学藏学研究专家索南才让教授和师母卓永芳女士的关心和支持。先生把自己在学校图书馆四楼的专家办公室借给我单独使用，为我撰写博士论文和完成课题提供了安静的写作环境。感谢我校原副校长乔根锁教授的多次鼓励和指点，先生的《西藏的文化和宗教哲学》一书对我启发很大。课题组成员程战芝副教授协助我搜集藏戏资料，傅小钊女士不辞辛苦帮助我翻译发表论文的英文摘要。学生袁晓倩曾陪同我在西藏调研并协助编辑书稿中图片。谨此致以诚挚的感谢。

感谢我的同学吴电雷、白松强、李洁、王隽、龚德全和同门张青飞、张蕾、黄纯、田雯、刘鹏煜等人对我的关心和照顾。我们彼此之间亲如兄妹般互助互勉的康乐园求学生活已成为我生命中最美好的记忆。名家济济的中文堂里曾留下我们的学术讨

论，绿草茵茵的南草坪上曾飘荡我们的欢声笑语，凉风习习的珠江岸边曾记录我们的人生梦想……点点滴滴，永驻心间！

感谢家人对我的支持和付出。父亲离世后，母亲余明侠女士强忍悲痛，承担起家中所有的家务活，使我能心无旁骛地撰写博士论文并顺利完成课题。我的丈夫辛雷乾先生不但陪伴我到多个省地考察藏戏，而且亲自撰写了书稿中个别章节的内容。作为母亲，我常常为自己到中山大学学习，每年暑假到西藏调研，没有办法对尚处于中学读书阶段的儿子辛蔚尽到全部责任而深感愧疚，他却从未有丝毫怨言。贤侄王帆曾陪同我到甘肃、青海和西藏各地进行田野调查。在此，我由衷地说一声，谢谢你们，我最最亲爱的家人！没有你们的理解和支持，我的博士论文和课题研究难以顺利完成。

本书的部分内容以专题论文形式已先期在《西藏研究》《文化遗产》《四川戏剧》《西藏民族学院学报》《西藏艺术研究》《安多研究》等刊物发表，谨此对各位编辑深表谢意！本书所采用图片除我拍摄之外，还有部分图片为张鹰先生、普尔琼先生和张少敏先生提供，在此，致以诚挚的谢意！

本书出版得到中山大学出版社资助，感谢中山大学挂职西藏民族大学医学院常务副院长陈元教授的帮助。感谢徐劲社长、周建华总编辑、高惠贞编辑、刘犇编辑为本书顺利出版所做的一切工作。

由于藏戏文献资料稀缺、田野调查获取资料有限以及笔者接触藏族文化时间较短、理论水平有限等原因，在西藏藏戏的舞台表演、音乐唱腔、舞台布景及藏戏面具、服饰制作方面涉及不深，有待以后做更全面、细致的研究。又因时间仓促和交通不便等因素，对西藏的门巴族藏戏还未做调研，书中没有论述；西藏藏戏是藏戏的母体剧种，对青海黄南藏戏、甘肃南木特藏戏和四川嘉绒藏戏产生了深远影响，西藏藏戏与这些藏戏在艺术方面的比较，本书亦未涉及。以后将专设章节来弥补这些缺憾。敬请各位专家学者不吝指正！

李　宜

2015 年 10 月 28 日于古都咸阳